KB186049

THE STORY OF ART

서양미술사 (16차 개정증보판)
The Story of Art

지은이 | E. H. 곰브리치
옮긴이 | 백승길, 이종숭
펴낸이 | 한광희
펴낸곳 | (주)예경

초판 발행 | 2017년 5월 30일
2쇄 발행 | 2022년 5월 02일

출판등록 | 2021년 5월 27일 (제2021-000105호)
주소 | 경기도 고양시 덕양구 동송로 70 힐스테이트(삼송역) 103-2804
전화 | 02) 396-3040~3
팩스 | 02) 396-3044
전자우편 | webmaster@yekyong.com
홈페이지 | http://www.yekyong.com
ISBN 979-11-978285-0-8

서양미술사

E. H. 곰브리치 지음

백승길 · 이종숭 옮김

예경

차례

한국어판 서문

나의 저서 The Story of Art가 예경 출판사에 의해 한국어로 번역되어 이렇게 짧은 서문이나마 쓸 수 있게 허락된 것을 한없는 영광으로 생각한다. 거의 50년 전, 이 책을 처음 쓸 당시만 해도 이러한 영광이 오리라고는 정말 꿈에도 생각하지 못했다. 그저 내가 사랑하는 이 학문의 분야에 하나의 가이드를 제시하여 독자들 또한 이 학문을 사랑하게 되기만을 바랐던 것이다. 나는 이 책이 읽고 암기해야 하는, 그래서 결국에는 학생들 대부분이 싫어하고 등을 돌리게 만드는 교과서로 기술되어서는 안되겠다고 생각했다. 대신에 도판을 선정하고 언급되어야 할 필요성이 있는 작가나 양식들을 선별하는 데 있어서는 나의 관심과 흥미에 따랐다.

이렇게 간단한 방법들이 이제까지 보여준 성공은 참으로 놀랍다. 각국의 독자들은 이 책을 통해서 내가 감탄했던 것들에 대해 감탄하며 어느 정도 내 눈을 통해서 서양 미술의 과거를 보게 된 것이다.

그러나 세계 도처에서 미술에 귀의하는 사람들이 점점 많아질수록 기쁜 일이기는 하나 이러한 접근법의 부정적인 부분이 또한 염려되지 않는 바는 아니다. 나의 개인적인 경험에 근거하여 기술해나갔으므로 직접적으로 알지 못하는 양식이나 시대는 제외시켜야 했기 때문이다. 이 한국어판을 읽는 독자들이 곧 알게 되겠지만 이 책에는 위대한 한국의 미술이 포함되어 있지 않다. 이것은 내가 한국 미술의 아름다움이나 그 중요성을 인정하지 않아서가 아니라 단지 그 신비로운 불후의 업적들을 직접 경험한 적이 없으므로 한국 미술에 관해서는 이집트나 그리스, 심지어 중국의 미술에 관해서 논할 때 가질 수 있었던 그런 확신을 가지고 집필할 수 없었다. 하지만 나의 한국인 독자들은 어쨌든 자국의 미술을 사랑하고 찬미할 것이므로 멀리 유럽에 있는 작가의 말을 빌리지 않아도 충분히 자국의 미술에 대해 긍지를 가질 것이라 믿고 내 스스로 위안을 삼고자 한다.

E.H. 곰브리치

서문

이 책은 아직 낯설지만 매혹적으로 보이는 미술이라는 분야에 처음 입문하여 약간의 오리엔테이션을 필요로 하는 사람들을 위하여 쓰여졌다. 그러므로 이 책은 이제 막 이 세계에 발을 들여놓은 신참자에게 세부적인 것에 휘말려 혼돈됨이 없이 이 넓은 분야의 지세(地勢)를 보여주고, 까다롭고 복잡한 인명과 각 시대와 양식들을 알기 쉽게 정리함으로써, 보다 더 전문적인 책을 쉽게 접할 수 있도록 도와주기 위한 것이다. 이 책을 쓰는 데 있어서 무엇보다도 우선해서 염두에 둔 독자는 자신들의 힘으로 이제 막 미술 세계를 발견한 10대의 젊은 독자들이다. 그러나 나는 젊은이들을 위한 책이 성인을 위한 책과 달라야 한다고는 생각하지 않는다. 다만 다른 점이 있다면 젊은이를 위한 책은 그 독자가 바로 최고의 비평가라는 사실을 고려해야 한다는 것이다. 즉 그들은 유식한 체하는 전문 용어의 나열이나 엉터리 감정들을 재빨리 알아내어 분개할 줄 아는 비평가들인 것이다. 경험을 통해서 나는 전문 용어나 얄팍한 감상의 나열이 많은 젊은이들로 하여금 평생을 통해서 미술책은 모두 그럴 것이라고 백안시하게 만드는 악습이 되고 있다는 사실을 알고 있다. 나는 이러한 함정을 피하기 위해 지나치게 평범하고 비전문적으로 보일지도 모르는 위험 부담을 안고서도 평이한 말을 사용하려고 성심껏 노력했다. 그러나 다른 한편으로는 난해한 사상들이라 해서 무조건 피하지는 않았으므로 미술사가들의 전문 용어를 가능한 한 적게 쓰려는 의도를 내가 독자들을 '무시한다'는 식으로 생각하지 않기를 바란다. 독자들을 일깨워주기보다는 자기를 과시하기 위해 '학술적인 용어'를 남용하는 사람들이야말로 구름 위에서 '우리들을 무시하는' 사람들이 아닐지.

전문적인 용어를 제한한다는 결심 이외에도 책을 쓰는 데 있어서 내 자신이 정한 몇 개의 원칙들을 고수하기로 했는데 이 모든 것이 저자인 나로서는 힘든 작업이었지만 독자들은 다소 편안하게 이 책을 대할 수 있을 것이다. 이러한 원칙으로 첫째는 도판으로 보일 수 없는 작품은 가능한 한 언급을 피하기로 한 것이다. 나는 이 책의 내용이 인명의 나열로 얼룩지지 않도록 주의했다. 수많은 인명을 나열한다는 것은 문제의 작품을 모르는 사람들에게는 별다른 의미가 없으며 이미 아는 사람들에게는 불필요한 것이 되기 때문이다. 이러한 원칙 때문에 내가 논할 수 있는 작가와 작품의 선택 범위는 이 책에 실릴 수 있는 도판의 수효만큼으로 제한될 수밖에 없었다. 그래서 나는 어떤 것을 언급하고 어떤 것을 배제해야 할지를 선택하느라 이중으로 어려운 작업을 거쳐야만 했다. 이것이 또한 두 번째 원칙을 세우

게 했는데 그것은 진정으로 훌륭한 작품에 대해서만 언급하고, 단순히 어떤 취향이나 유행의 표본으로서만 흥미가 있는 작품은 배제하자는 것이었다. 이러한 결정은 서술상의 효과를 상당히 격감시켰다. 칭찬은 비판보다 훨씬 지루하며, 어딘가 재미있고 기괴한 작품들을 포함시켰더라면 이야기를 끌어나가는 데 훨씬 박진감이 있었을 것이다. 그러나 독자들은 진정한 미술을 위해서 쓰여졌다고 할 수 있는 이 책에서 못마땅하게 생각되는 작품들이 실려 있다면 의당 의문을 제기할 것이다. 특히 그러한 작품으로 인해 진정한 걸작들이 제외되었다면 더욱 그러할 것이다. 그래서 나는 이 책에 실린 작품들이 모두 다 최고의 수준을 대표하는 것이라고 주장할 수는 없지만, 그 나름의 특유한 장점을 가지고 있지 않은 작품들은 단 하나라도 포함시키지 않으려고 노력했다.

세 번째 원칙 또한 어느 정도의 자제(自制)를 필요로 하는 것이었다. 나는 널리 알려진 유명한 걸작들이 나 자신의 개인적인 기호 때문에 이 책에서 제외되지 않게 하기 위해서 내 임의대로 도판을 선정하지 않기로 굳게 결심했다. 이 책은 단순히 아름다운 것만을 모아놓은 화집으로 계획된 것이 아니라 새로운 분야에 들어와서 방향을 잡으려는 사람들을 위한 책이므로 그들을 위해서는 분명히 '진부한' 작품들의 낯익은 모습이 오히려 고마운 이정표가 될 수도 있기 때문이다. 더욱이 유명한 작품이란 실제로 여러 가지 기준으로 보아도 최고의 걸작일 경우가 많으므로 이 책이 독자들로 하여금 그러한 그림을 다시금 새로운 눈으로 볼 수 있게 하는 데 도움을 준다면 보다 덜 알려진 걸작들을 위해서 그것들을 제외하는 것보다 다시 한번 설명하는 것이 훨씬 더 유익한 일이 될 것이다.

그렇다 하더라도 이 책에서 제외될 수밖에 없었던 유명한 작품들과 작가의 수는 정말 엄청나다. 인도와 에트루리아의 미술, 또는 퀘르차(Quercia, Jacopo della), 시뇨렐리(Signorelli, L.), 또는 카르파초(Carpaccio, V.)와 비견되는 화가나, 피셔(Peter Vischer), 부로우웨르(Brouwer, Adriaen), 테르보르흐(Terborch, G.), 카날레토(Canaletto), 코로(Corot, J.-B.-C.) 등 내가 깊은 관심을 가지고 있는 많은 작가들을 언급할 여유가 없음을 고백하지 않을 수 없다. 이들을 다 포함한다면 이 책의 두께가 두 배 세 배로 늘어났을 것이고 미술에 관한 입문서로서의 가치도 감소되었을 것이라 생각한다. 또 한 가지 원칙도 불가피한 생략에 관한 것이다. 결정을 못하고 망설여질 때면 언제나 내가 사진으로만 알고 있는 작품보다는 원작을 직접 보았던 작품을 택하여 설명하려고 했다. 그러나 개인적인 사정으로 여행을 못한 것까지 독자들에게 누를 끼쳐서는 안되므로 이것을 절대적인 규칙으로 못박아 놓지는 않았다. 그래서 나는 마지막 원칙으로, 어떤 원칙이라도 절대적으로 지킬 것이 아니라 때때로 그것을 깨뜨려서 독자들로 하여금 그것을 발견하는 즐거움을 갖도록 하였다.

위의 세 가지는 내 자신이 불가피하게 채택한 부정적인 규칙들이었다. 그러나 나의 긍정적인 목적은 이 책의 내용에서 분명하게 드러날 것이다. 미술의 역사를 평범한 말로 다시 한번 설명함으로써 독자들로 하여금 미술사의 전후 이야기가 어떻게 들어맞는지를 이해시켜주고, 장황한 설명에 의해서가 아니라 화가가 표현하고자 했던 의도에 관해 몇 마디 암시를 제공함으로써 독자들의 미술 감상을 돕고

자 하는 것이다. 이러한 방법은 적어도 미술에 관해 오해를 빚어냈던 원인들을 제거하고, 작품의 주안점을 진혀 지적하지 못하는 그런 종류의 비평을 사전에 막는 데 도움이 될 것이다. 이 외에도 이 책은 그 나름의 야심적인 목적을 가지고 있다. 이 책은 논의된 작품들을 역사적인 배경 속에서 파악하고 그것을 통해 이해하는 방향으로 유도하고 있다. 각 세대는 어느 시점에서는 그 전(前) 세대의 규범에 반대하게 마련이다. 그래서 각 예술 작품은 그 작품이 한 것뿐만 아니라 그 작품이 하지 않고 내버려둔 것으로부터도 동시대인에게 보여줄 수 있는 매력이 파생하는 것이다. 젊은날의 모차르트가 파리에 도착해 그의 아버지에게 보낸 편지에, 당시 파리에서 인기가 좋은 교향곡들이 모두 빠른 템포로 피날레를 맺고 있었기 때문에 그는 그의 교향곡의 마지막 악장을 느린 도입부로 시작하여 관중을 놀라게 해주겠다는 내용이 있었다고 한다. 물론 이것은 사소한 예에 불과하지만 예술에 대한 역사적인 평가가 지향해야 할 방향을 잘 보여주고 있다. 남과 다르게 하려는 충동이 예술가가 갖추어야 할 최고의, 또는 가장 본질적인 요인은 아니지만 대부분의 예술가들이 이러한 요소를 무시하는 경우도 드물다. 이렇게 남과 의도적으로 다르려는 것을 평가하는 것이 과거의 예술에 접근하는 가장 쉬운 길을 열어준다. 나는 이 끊임없이 변하는 미술가들의 의도를 이 책을 써나가는 관건으로 삼아 모방에 의해서든지, 아니면 반대에 의해서든지 한 작품이 그 이전의 것들과 어떤 관련을 가지고 있는지를 보여주려고 노력했다. 지루하게 보일지도 모르지만 나는 비교를 위해서 미술가들이 그들의 선배들과의 거리를 어느 정도로 유지하고 있는지를 보여주는 그러한 작품들을 재삼 언급했다. 이러한 서술 방법에는 함정이 있을 수 있는데 이 점은 내 스스로도 매우 유의한 점이기는 하나 역시 언급해두는 것이 좋겠다. 예술에 있어서의 끊임없는 변화를 하나의 연속적인 진보로 보는 것은 소박한 오해를 빚을 수 있다. 예술가들은 각각 자신이 그 전세대를 능가했다고 생각하고 또 그의 견지에서 보면 이전에 알려졌던 어떤 것을 능가하는 진보를 이룩했다고 생각하는 것이 사실이다. 예술가들이 자신이 이루어놓은 업적을 보고 느끼는 그러한 해방감과 승리감을 우리가 같이 느낄 수 없다면 그 작품을 이해하기를 바랄 수는 없다. 그러나 우리는 한 가지 방향에서의 득이나 진보가 다른 방향에서는 손실을 수반한다는 사실, 그리고 이 주관적인 진보가 그 자체의 중요성에도 불구하고 객관적인 예술적 가치의 증가와 일치하지는 않는다는 사실을 이해하지 않으면 안된다. 이렇게 추상적으로 이야기하면 약간 어리둥절하게 들릴지 몰라도 나는 이 책이 그 점을 분명하게 밝혀주리라 믿는다.

이 책에 실린 여러 분야의 미술에 할당된 지면에 관해서도 한 마디 덧붙여야 하겠다. 어떤 사람들은 조각과 건축에 비해 회화가 지나치게 비중을 많이 차지하고 있다고 생각할 것이다. 이렇게 편중된 이유의 하나는 회화의 도판이 기념비적인 건물은 말할 것도 없고 조각 작품의 도판에 비해 보다 원작에 가까운 모습을 전해줄 수 있기 때문이다. 또한 이미 건축 양식에 관한 훌륭한 역사서들이 존재하기 때문이기도 하다. 그러나 이 책에서 서술하려고 하는 미술의 역사는 건축적 배경을 고려하지 않고서는 제대로 쓰여질 수 없을 것이다. 비록 각 시대마다 한두 개 정도

의 건물 양식만을 설명하기로 제한했지만 이러한 예들을 각 장에서 제일 첫머리에 배치하여 건축에 비중을 두려고 노력했다. 이것은 독자로 하여금 각 시대에 관한 그의 지식을 순서대로 정리하여 하나의 전체로 보게 하는 데 도움이 될 것이다. 각 장 끝의 여백에는 그 시대의 예술가의 생활과 사회상을 특징적으로 보여주는 도판을 선별하여 집어넣었다. 이러한 도판들은 예술가와 그의 관중의 변화하는 사회적 지위를 보여주는 독립된 하나의 작은 연작물이 될 것이다. 또한 이 도판들은 예술적인 가치가 그다지 높지 않다 하더라도 회화적인 자료로서 역사적으로 예술이 성장하게 된 환경에 관해서 우리로 하여금 구체적으로 생각할 수 있게 도와줄 것이다.

엘리자베스 시니어로부터의 따뜻한 격려가 없었다면 나는 이 책을 쓸 수 없었을 것이다. 런던 공습중에 당한 그녀의 갑작스러운 죽음은 그녀를 알고 있는 모든 사람들에게 큰 손실이었다. 또한 나에게 유익한 조언과 도움을 준 레오폴드 에틀링거 박사, 에디트 호프만 박사, 오토 쿠르츠 박사, 올리브 레니어 여사, 에드나 스위트맨 여사, 내 아내와 아들 리처드, 그리고 이 책을 출판하는 데 한 몫을 한 파이돈 출판사에 깊은 감사를 드린다.

E. H. G.

제12판 서문

이 책은 처음부터 미술의 역사를 글과 그림으로 서술해서 독자들로 하여금 가능한 한 페이지를 뒤적이지 않고 논술된 도판을 펼쳐놓은 본문에서 쉽게 찾아볼 수 있도록 기획된 책이었다. 나는 아직도 이 참신하고 감각적인 편집 방법을 소중하게 생각하고 있다. 파이돈 출판사의 창업자들인 벨라 호로비츠 박사와 루드비히 골드샤이더 씨는 1949년에 필자로 하여금 여기에 또 하나의 단원을 쓰게 하고 도판을 추가로 실어주어 이 목적을 달성하게 하였다. 몇 주일에 걸친 공동 노력의 결과가 분명히 이 절차를 정당화하기는 했지만 우리가 성취한 균형은 어찌나 미묘했던지 본래의 레이아웃을 유지하고서는 대대적인 변경을 시도할 수가 없었다. 1966년에 후기를 첨가해서 제11판을 만들 때는 마지막 몇 개의 장만을 약간 수정했지만 책의 본체는 그대로 유지했다. 출판사가 현대적인 제작 방법에 따라 이 책을 새로운 형태로 출판하자는 좋은 기회를 제공하긴 했지만 그것 또한 새로운 문제를 제기했다. 이 책의 페이지들은 발간 후 오랜 세월을 거쳐 내가 생각했던 것보다 훨씬 더 많은 수의 사람들에게 익숙해져 있었다. 열두 권의 외국어 판도 대부분 이 책 본래의 레이아웃을 모방하고 있었다. 이러한 사정에서 독자들이 보고싶어 할 글귀나 그림을 빼버린다는 것은 옳지 않다고 생각되었다. 그 책 속에서 찾으려고 기대했던 것이 서가에서 빼낸 판본에서는 누락되었다면 그것처럼 속상한 일은 없을 것이다. 그래서 조금 더 큰 도판으로 바꾸거나 원색 도판을 첨가하는 것은 환영하지만 그 외에 그 책에서 어떤 내용을 빼버리는 것은 용납할 수 없었다. 그래서 기술적인 또는 다른 피치못할 이유 때문에 몇 개의 도판을 대치한 것밖에는 달라진 것이 없게 되었다. 반면에 이 책에서 언급될 작품의 수를 늘리는 가능성은 좋은 기

회이기도 했지만 또한 물리쳐야 할 유혹이기도 했다. 이 책을 보다 더 큰 책으로 만들었다면 그것은 이 책의 성격을 파괴하고 그 본래의 목적을 파기하는 것이 되었을 것이다. 결국 나는 열네 개의 도판을 추가하기로 결정을 했는데 그 도판들은 내가 보기에는 그 자체로 흥미가 있을 뿐만 아니라, 그렇지 않은 작품이 있을까마는, 논의의 색조를 한층 풍요롭게 만들 신선한 논점을 많이 만들어냈다. 우리의 목표는 이 책을 단순한 명화 모음집이 아니라 역사책으로 만들려는 것이었다. 만약에 이 책이 본문에 관련된 그림을 찾기 위해 쓸데 없는 노력을 하지 않고 다시 읽히고 또 바라건대 즐겁게 읽힌다면, 그것은 엘윈 블랙커 씨, 아이 그라프 박사와 키스 로버츠 씨가 여러 가지 방법으로 도와주신 덕분이다.

　　E. H. G. 1971년 11월

제13판에 붙인 서문

　13판은 12판보다 훨씬 많은 원색 도판이 실려 있는데 본문은(참고 도서를 제외하고는) 변한 데가 한군데도 없다. 이 판의 다른 새로운 특징은 655-63페이지에 실린 연대표이다. 방대한 역사의 파노라마 속에서 몇 개의 획기적인 사건의 위치를 짚어보는 것은 독자들로 하여금 과거를 배경으로 하여 최근의 일들을 돋보이게 하는 원근법적인 상상에 부합되도록 도와줄 것이다. 이처럼 미술사의 시간적인 규모에 관한 고찰을 일깨워주는 이 도표들은 내가 30여 년 전에 이 책을 쓴 목적과 동일한 목적으로 이바지할 것이다. 여기서 나는 지금도 초판본에 실린 서문의 첫 구절을 독자들에게 읽으라고 권하고 싶다.

　　E. H. G. 1977년 7월

제14판에 붙인 서문

　"책은 그 자체의 생명을 가지고 있다." 이 말을 한 로마의 시인은 사람들이 수백년 동안 그의 말을 손으로 베끼고 또 2000년이 지난 후에도 우리 도서관의 서가에서 그 말이 쓰여지리라고는 상상도 못했을 것이다. 이러한 기준에 의하면 내 책은 소년에 불과하다. 그렇다 하더라도 나는 이 책을 쓰면서 이 책의 미래의 생명에 대해 꿈꾸어본 적이 없다. 영어 판본들에서만은 이 책의 역사가 속표지의 뒷면에 차례로 기록되어 있다. 이 책이 겪은 변화의 일부는 제12판과 제13판의 서문에 언급되어 있다.

　이러한 변화들은 그대로 유지되고 있으나 예술에 관한 참고 문헌 목록은 최근의 것까지 열거했다. 기술적인 발전과 또 대중의 변화된 기대에 보조를 맞추기 위해서 전에는 흑백으로 인쇄되었던 많은 도판들이 원색으로 대체되었다. 첨가해서 말하자면 나는 '새로 발견된 작품들'에 관한 부록에 고고학적인 발굴에 대해서 짧은 회고문을 첨가했다. 이것은 과거의 역사가 언제나 수정을 당해야 했고 또 예기치 않았던 풍요로움을 얻게 되는 정도를 독자들에게 일깨워주기 위함이다.

　　E. H. G. 1984년 3월

제15판에 붙인 서문

텔레비전과 비디오의 시대에 많은 사람들이 책을 읽는 습관을 상실했고 또 특히 학생들은 어떤 책이든지 처음부터 끝까지 읽고 즐거움을 얻는 참을성을 잃어가고 있다고 비관론자들은 말한다. 나도 다른 저작자들처럼 이런 비관론자들의 말이 옳지 않기를 바랄 수밖에 없다. 새로운 원색 도판들, 개정하고 재정비한 참고 문헌 목록과 찾아보기, 개선된 연대표와 두 개의 지도를 첨가해서 더욱 풍부해진 이 15판의 출판을 기뻐하며 다시 한번 강조하고 싶은 것은 이 책이 역사책으로 읽히고 즐기도록 의도되었다는 점이다. 이제 역사는 내가 초판에서 끝맺음을 한 데서 계속 되고 있으며 후에 첨가된 몇 개의 에피소드들도 이미 옛날에 행해진 것에 비추어 보아야 비로소 완전하게 이해할 수 있을 것이다. 이 모든 것이 어떻게 생겨났는지를 처음부터 읽기를 원하는 독자들에게 희망을 건다.

E.H.G. 1989년 3월

제16판에 붙인 서문

이제 이 마지막 판본의 서문을 쓰려고 앉아 있자니 감회가 새롭고 놀라움과 감사의 마음으로 가슴이 벅차오른다. 내가 이 책을 처음 쓰기 시작했을 때 가졌던 매우 소박한 기대감을 너무도 생생하게 기억하고 있기 때문에 놀랄 따름이며 독자 여러분이—나는 감히 전세계의 독자라고 말하려는데—이 책을 우리의 미술 유산에 대한 유용한 소개서라고 여겨 다른 사람들에게 줄곧 수없이 추천해온 점에 진정 감사드린다. 또한 시간의 흐름에 발맞추려는 요구에 부응하여 새로운 개정판을 찍어낼 때마다 세심한 배려를 아끼지 않은 출판사측에도 물론 감사드린다.

이 마지막 수정본은 현재의 파이돈 출판사 사장인 리처드 슈라그만 씨의 덕택이다. 그는 독자들이 본문을 읽어가는 동시에 도판을 살펴볼 수 있게 한다는 기본 방침에 충실하려 했고 도판의 질을 높임과 동시에 크기를 확대시켰으며 가능한 한 그 수를 늘렸다.

물론 도판의 수를 늘리는 데는 엄정한 제한이 요구되었다. 이 책이 미술의 역사를 개괄하는 개론서가 되기에 불충분할 정도로 너무 길어진다면 이 책의 목적을 상실하게 될 것이기 때문이다.

그렇다 하더라도 독자들은 대부분 접어서 끼워넣은 이 첨가 도판들을 좋아하리라고 기대한다. 가령, 이와 같은 도판들 가운데 237페이지의 도판 155와 156으로 헨트(Ghent) 제단화를 전부 보여주며 그림에 대해 논할 수 있게 되었다. 첨가된 일부 다른 도판들은 이전 판에서 빠진 것들을 보충하게 될 것이다. 이 도판들은 특히 본문에서는 언급되나 도판으로 실리지 않았던 것들로, 가령 《사자의 서》의 한 장면에 나오는 이집트 신들에 대한 묘사(p. 65, 도판 38)를 비롯해 이집트 왕 아크나톤의 가족 초상화(p. 67, 도판 40), 로마의 성 베드로 대성당을 위한 초최의 고안을 보여주고 있는 메달(p. 289, 도판 186), 파르마 대성당의 돔을 장식한 코레조의 프레스코(p. 338, 도판 217), 프란스 할스의 시민군 초상화(p. 415, 도판 269)들 중 하나가 이에 속한다.

그 밖의 다른 몇몇 도판들은 논의된 작품들의 배경이나 정황을 명확하게 하기 위해 첨가된 것이다. 그런 도판들로는 델포이 전차 경주자의 전신상(p. 88, 도판 53)을 비롯해 더럼 대성당(p. 175, 도판 114), 샤르트르 대성당 북쪽 현관(p. 190, 도판 126), 스트라스부르 대성당 남쪽 트랜셉트(p. 192, 도판 128) 등이 있다. 순전히 기술적인 이유로 몇몇 도판들을 바꾼 것에 대해 설명할 필요는 없다고 생각하며 세부 도판들을 확대시킨 의도에 대해서도 마찬가지 생각이다. 하지만 논의 대상의 미술가를 제한하려는 나의 결정에도 불구하고 새로 포함시키기로 한 8명의 미술가들에 대해서는 한마디해야 할 것 같다. 초판의 서문에서 나는 개인적으로 무척 높이 평가하면서도 다룰 여유가 없었던 화가들 중의 한 사람으로 코로를 언급한 바 있다. 그를 책에서 누락시킨 것은 그후로 줄곧 나를 괴롭혀 왔고 마침내 생각을 바꾸게 되었는데, 이러한 심경의 변화가 특정한 미술의 문제점들에 관한 논의에도 도움이 되기를 바랄 따름이다.

첨가 논의된 나머지 7명의 미술가들은 모두 20세기 미술을 다룬 장에서만 제한 수용되었다. 이 책의 독일어판 번역본으로부터 두 명의 독일 표현주의 미술가들에 관한 자료를 받았는데, 동유럽의'사회주의 리얼리즘 화가들'에게 커다란 영향을 준 케테 콜비츠와 새롭고도 강력한 화법을 구사한 에밀 놀데(pp. 566-7, 도판 368-9)가 그들이다. 브랑쿠시와 니콜슨(p. 581, 583, 도판 380, 382)은 추상 미술에 관한 논의를 한층 심화시켜 주었고 마찬가지로 데 키리코와 마그리트(pp. 590-1, 도판 388-9)도 초현실주의 미술에 관한 논의에서 보탬이 되었다. 마지막으로 모란디(p. 609, 도판 399)는 여러 양식적인 변화들에 현혹되지 않아서 무엇보다 호감이 가는 모범적인 20세기 미술가의 한 사람으로 채택되었다.

이처럼 첨가된 부분들은 책의 전개가 이전 판들에서 느껴지던 것보다 좀더 덜 비약적으로 연결되고 그래서 좀더 지적으로 완성도 있기를 바라는 마음에서 작성되었다. 물론 언제나 그랬듯이 이야기의 부드러운 전개가 이 책의 우선적인 목표이기 때문이다. 이 책이 미술 애호가나 학생들 사이에서 친구들을 얻게 된다면 그것은 오로지 이 책이 독자들로 하여금 미술의 역사가 어떻게 엮어지는지를 깨닫게 하기 때문일 것이다. 이름과 날짜의 목록을 암기하는 일은 어렵고도 지루하지만 이야기를 기억하는 일은 굳이 애쓰지 않고도 가능하다. 이야기 속의 여러 등장 인물들이 하는 역할을 이해하고 날짜가 이야기의 발생과 여러 사건들 사이에서 시간의 경과를 어떻게 가리키는지에 대해 터득하기만 하면 되는 것이다.

미술에서 한 쪽 측면에서의 득은 다른 면에서 실이 되기도 한다는 사실을 나는 이 책의 본문에서 여러 번 언급한 바 있다. 이 점은 이 새로운 개정판에도 적용되리라는 것을 믿어 의심치 않는다. 그러나 나는 실보다는 득이 월등히 많기를 간절히 바라는 바이다. 끝으로, 이 새 개정판을 헌신적으로 꼼꼼히 검토해준 예리한 편집자 버나드 도드 씨에게 감사드린다.

E.H.G. 1994년12월

서론
미술과 미술가들에 관하여

미술(Art)이라는 것은 사실상 존재하지 않는다. 다만 미술가들이 있을 뿐이다. 아득한 옛날에는 색깔 있는 흙으로 동굴 벽에 들소의 형태를 그리는 그런 사람들이 미술가들이었다. 그런데 오늘날의 미술가들은 물감을 사서 게시판에 붙일 포스터를 그리는 사람들이다. 그들은 옛날과 마찬가지로 그 밖에도 많은 일을 하고 있다. 우리들이 미술이라 부르는 말은 시대와 장소에 따라서 전혀 다른 것을 의미하기도 하였으며 고유 명사의 미술이라는 것은 실제로 존재하는 것이 아니라는 점을 이해하는 한 이러한 모든 행위를 미술이라고 불러도 무방할 것이다. 왜냐하면 미술은 도깨비나 영험이 있다고 숭배를 받는 그런 대상이기도 했기 때문이다. 우리는 한 미술가에게 그가 방금 완성한 것이 그 나름대로는 대단히 훌륭한 것일지 몰라도 그것은 '미술'이 아니라고 말해줌으로써 그의 기를 꺾어놓을 수도 있다. 그리고 그림을 감상하고 있는 사람에게 그가 그 그림 속에서 좋아하는 것이 미술이 아닌 다른 어떤 것이라고 일러주어서 그를 혼란에 빠지게 만들 수도 있다.

사실 나는 조각상이나 그림을 좋아하는 데는 아무런 그릇된 이유가 없다고 생각한다. 풍경화가 그의 집을 연상케 하기 때문에 그것을 좋아하는 사람도 있고 친구를 연상시키기 때문에 초상화를 좋아하는 사람도 있다. 여기에는 아무런 잘못이 없다. 우리들은 모두 그림을 볼 때에 우리가 좋아하는 것과 싫어하는 것에 영향을 끼치는 여러 가지들을 연상하게 마련이다. 이러한 기억들이 우리가 보고 있는 것을 즐기게 도와준다면 아무것도 걱정할 것이 없다. 다만 우리가 우려해야 할 점은 어떤 엉뚱한 기억이 우리들에게 편견을 갖게 할 때이다. 예를 들어 등산을 싫어하기 때문에 산 그림으로부터 본능적으로 등을 돌린다든지 할 때에는 그 그림을 즐기는 것을 방해한 혐오감의 원인을 우리들 마음 속에서 찾아야 한다. 미술 작품을 싫어하는 것은 여러 가지 그릇된 이유에서 비롯되기도 한다.

대부분의 사람들은 그들이 현실 생활에서 보고자 하는 것을 그림 속에서도 보기를 원한다. 이것은 지극히 당연한 선택이다. 우리는 모두 자연의 아름다움을 좋아하고 그 아름다움을 작품 속에 간직해준 미술가들을 감사하게 생각한다. 이런 미술가들 자신도 우리들의 이런 취향을 퇴박하지는 않을 것이다. 플랑드르의 위대한 화가인 루벤스(Peter Paul Rubens)가 그의 어린 아들을(도판 1) 그렸을 때 그는 분명히 아들의 귀여운 얼굴을 자랑스럽게 생각했을 것이다. 또한 그는 우리들이 그의 아들을 귀엽게 보아주기를 원했을 것이다. 그러나 마음을 사로잡는 아름다운 주제에 관해서 이런 편견을 갖는 것은 우리들로 하여금 매력이 덜한 주제를 다룬 그림

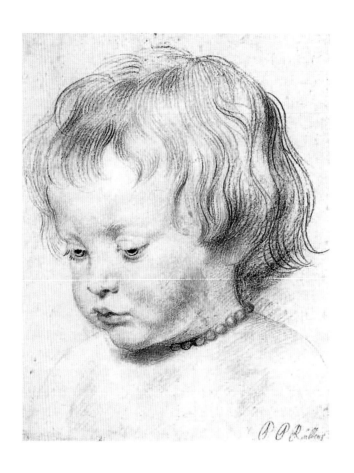

1
루벤스,
〈아들 니콜라스의 초상〉,
1620년경.
검정과 빨강 분필 소묘,
25.2×20.3 cm,
빈 알베르티나 판화 미술관

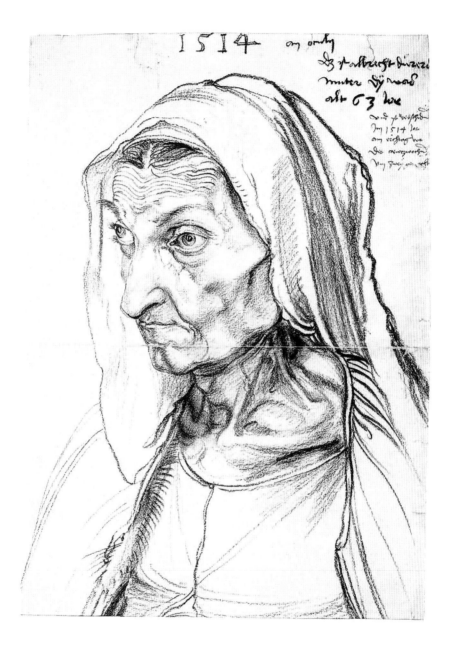

2
뒤러,
〈어머니의 초상〉, 1514년.
검정 분필 소묘,
42.1×30.3 cm,
베를린 국립 박물관
동판화관

을 거부하게 만든다. 독일의 유명한 화가 알브레히트 뒤러(Albrecht Dürer)도 루벤스가 자기의 포동포동한 아들에게 가졌던 것만큼의 애착과 사랑을 가지고 그의 어머니(도판 2)를 그렸을 게 틀림없다 고생에 찌들린 늙은 어머니를 진실되게 그린 이 습작은 보는 이로 하여금 시선을 피하고 싶은 충동을 줄 만큼 충격적이다. 그러나 뒤러의 이 그림은 위대한 진실성을 담고 있는 명작이기 때문에 우리가 처음에

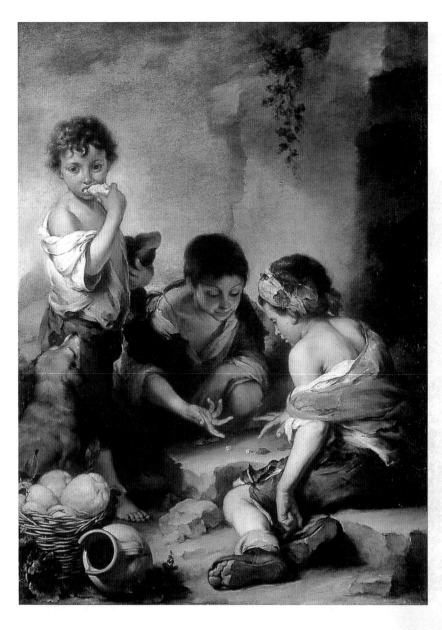

느낀 반감을 극복하기만 한다면 충분한 보상을 받게 될 것이다. 우리는 한 작품이
가지고 있는 아름다움은 그 소재가 가지고 있는 아름다움 속에 있는 것이 아니라
는 사실을 곧 깨닫게 된다. 스페인 화가 무리요(Bartolomé Estebán Murillo, 도판 **3**)
가 즐겨 그렸던 부랑아들이 엄격하게 말해서 아름다운지 아닌지는 잘 모르겠으나
일단 그가 그 어린아이들을 그린 후에는 그들은 분명히 대단한 매력을 지니게 된

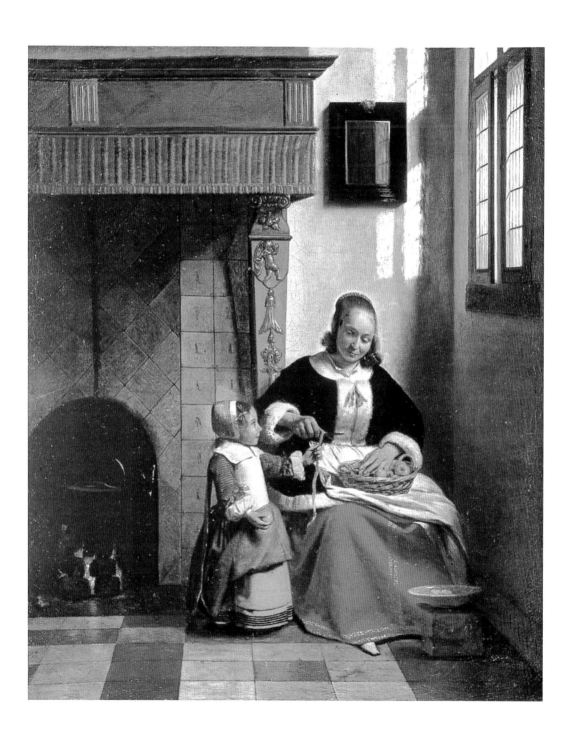

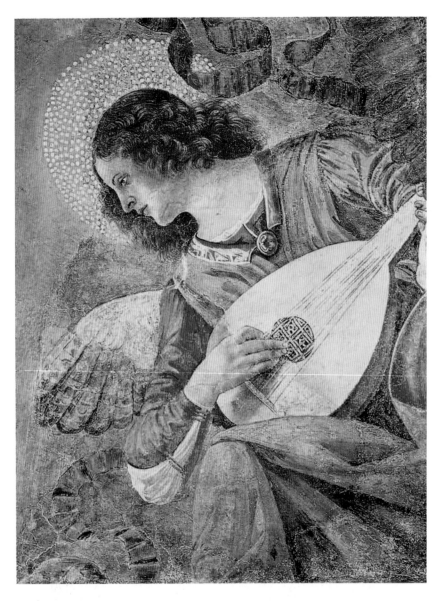

5
멜로초 다 포를리,
〈천사〉, 1480년경.
프레스코의 부분,
바티칸 회화관

다. 그 반면에 대부분의 사람들은 피터 데 호흐(Pieter de Hooch)의 화려한 네덜란
드 실내 모습에 나오는 아이의 그림(도판 4)이 매우 평범하다고 하겠지만 이것 역
시 대단히 매력적인 작품이다.

　아름다운 것에 관한 문제는 무엇이 아름다운 것이냐에 관한 취향과 기준이 그처
럼 다르다는 데 있다. 도판 5와 도판 6은 둘 다 15세기에 그려진 작품으로 기타와
비슷한 악기인 류트를 켜고 있는 천사의 그림이다. 대부분의 사람들은 북유럽의 화
가 한스 멤링(Hans Memling)의 작품(도판 6)보다는 동시대의 이탈리아 화가인 멜

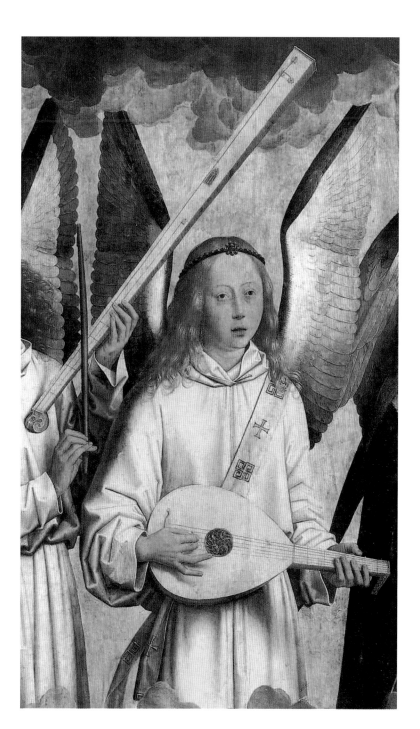

6
멤링, 〈천사〉, 1490년경.
목판에 유채로 그린
제단화의 부분.
안트웨르펜 국립 박물관

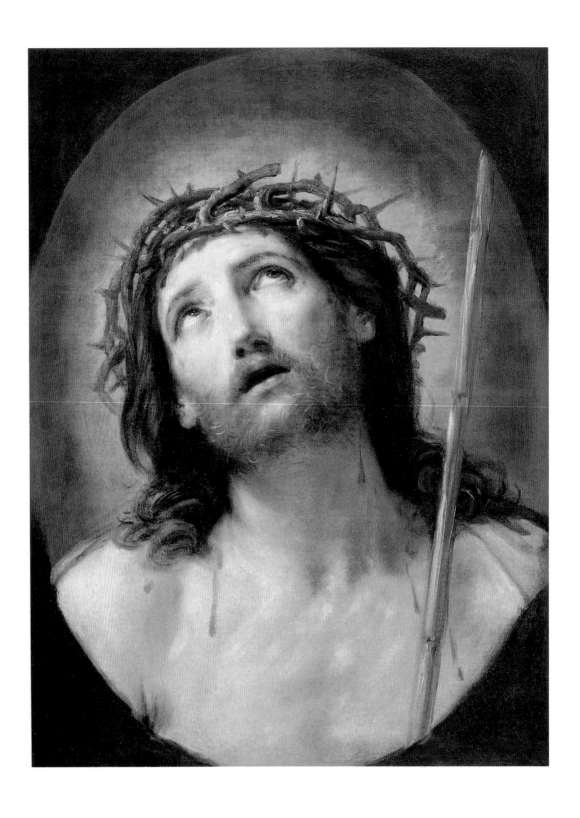

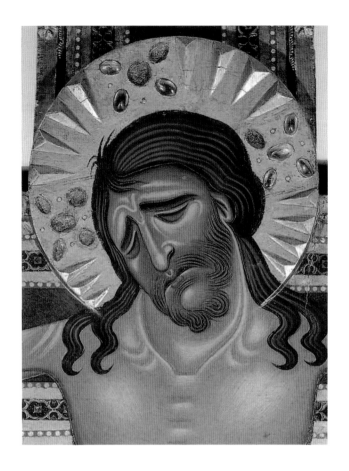

로초 다 포를리(Melozzo da Forli)의 그림(도판 5)을 더 좋아할 것이다. 나 자신으로 말하면 두 그림을 다 좋아한다. 멤링의 천사가 지니고 있는 아름다움을 발견하는 데는 다소 시간이 걸리겠지만 일단 그 천사가 어딘가 힘없고 어색하다는 인상을 떨쳐버린다면 우리는 그 천사가 한없이 사랑스럽다는 것을 발견하게 될 것이다.

아름다움의 진실은 또한 표현의 진실과 같다. 사실 그림 속에 있는 인물의 표정이 우리로 하여금 그 작품을 좋아하게 만들거나 싫어하게 만들 때가 많다. 어떤 사람들은 자기들이 쉽게 이해할 수 있는 표현을 좋아하며 그 때문에 깊이 감동받기도 한다. 17세기 이탈리아의 화가 귀도 레니(Guido Reni)는 십자가에 못박힌 〈가시 면류관을 쓴 그리스도〉(도판 7)를 그렸을 때 분명히 이 그림을 보는 사람들이 예수의 얼굴에서 수난의 고통과 영광을 느낄 수 있도록 만들었다. 그 뒤 수백 년 동안 많은 사람들이 이러한 구세주의 표현에서 용기와 위안을 얻곤 했다. 이 작품이 표현하는 감정이 얼마나 강렬하고 분명했던가 하는 것은 '미술'에 관해서 아무것도 모르는 사람들이 예배당이나 외딴 농가에 이 작품의 복제판을 걸어놓고 있는 것을 보면 잘 알 수 있다. 그러나 이처럼 강렬한 감정의 표현에 쉽게 마음이 끌린다 하

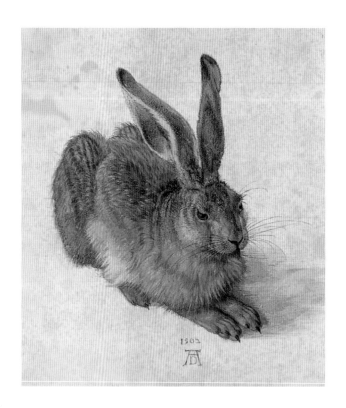

9
뒤러, 〈산토끼〉, 1502년.
종이에 수채와 구아슈.
25×22,5 cm,
빈 알베르티나

더라도 그 때문에 우리가 쉽게 이해할 수 없게 표현된 그림에서 등을 돌리거나 해서는 안된다. 십자가에 못박힌 또 다른 예수상(도판 **8**)을 그린 중세의 한 이탈리아 화가도 레니와 마찬가지로 그리스도의 수난에 대해서 진지하게 느꼈을 것이 틀림없다. 그러나 우리가 그의 감정을 이해하기 위해서는 무엇보다도 먼저 그의 작업 방식에 대해서 알 필요가 있다. 이처럼 상이한 표현 방식을 이해할 수 있게 되면 레니의 작품보다 표현이 덜 분명한 작품들을 더 좋아하게 될지도 모른다. 말과 몸짓을 적게 사용하면서 많은 것을 상대방이 추측하도록 남겨두는 것을 좋아하는 사람이 있듯이 작품을 감상하는 사람들에게 추측하고 곰곰이 생각할 여지를 주는 그런 회화나 조각 작품을 좋아하는 사람들도 있다. 미술가들이 지금과 같이 사람의 얼굴 표정이나 몸짓을 표현하는 데 숙련되지 않았던 문예 부흥기 이전의 작품들을 대할 때 우리는 그들이 얼마나 자신들의 감정을 전달하려고 노력했는가를 알고 나서 더 큰 감동을 받을 때가 많다.

그러나 여기에서 미술에 입문하는 사람들은 또 다른 난관에 부딪치게 된다. 그들은 그들이 실제 생활에서 본 것들을 똑같이 그려내는 화가의 솜씨를 칭찬하고자 한다. 그들이 제일 좋아하는 그림은 '실물과 꼭 같이' 닮아보이도록 그린 그림이다. 물론 이같이 실물처럼 표현해내는 것은 대단히 중요한 문제이다. 가시적인 세계를 충실하게 표현하는 데 쏟아부은 그들의 끈기와 솜씨는 정말 찬양할 만하다.

과거의 위대한 미술가들은 세밀한 데까지 조심스럽게 기록된 작품을 제작하기 위해 엄청난 노력을 기울였다. 뒤러의 산토끼를 그린 수채화 습작(도판 **9**)은 이처럼 가상스러운 끈기를 보여주는 좋은 예이다. 그러나 렘브란트(Rembrandt van Rijn)가 그린 코끼리의 소묘(도판 **10**)를 세부 묘사가 덜 되었다고 해서 누가 감히 그의 작품을 좋지 않다고 말할 수 있겠는가? 사실 렘브란트는 목탄으로 그린 몇 개의 선만으로도 코끼리의 주름진 피부의 느낌을 우리들에게 확실하게 보여주는 그런 요술을 부리고 있다.

그러나 '실물과 꼭 같이' 보이는 그림을 좋아하는 사람들의 비위를 거슬리게 하는 것은 스케치 풍의 화법만이 아니다. 그들이 더더욱 거부감을 느끼게 만드는 것은 그들이 보기에 부정확하게 그려졌다고 생각되는 것들로서, 특히 거기에 대해서 미술가가 '보다 더 잘 알고 있어야 할' 현대의 작품들에 대해서 그러하다. 사실 현대 미술에 관한 논의에 있어서 흔히 들리는 불평인 자연 형태의 왜곡의 문제는 별로 이상할 것이 없다. 디즈니의 영화나 만화를 본 사람이면 누구나 다 알 수 있듯이 사물을 보이는 대로 묘사하지 않고 다르게 변형시켜서 묘사하거나 때로는 왜곡시키는 것이 옳을 때도 있는 것이다. 미키 마우스는 실제의 쥐를 닮은 데가 거의 없지만 독자들은 그 꼬리의 길이에 대해서 신문에 격분한 투서를 보내지는 않는다. 디즈니의 매혹적인 세계에 발을 들여놓은 사람들은 더 이상 고유 명사의 '미술'에 대해서 고민하지 않는다. 그들이 디즈니 쇼를 보러갈 때에는 현대 미술 전시회에 갈 때와 같은 편견으로 무장하지는 않는다. 그러나 한 현대 화가가 어떤 것

10
렘브란트, 〈코끼리〉, 1637년.
검정 분필 소묘.
23×34 cm,
빈 알베르티나

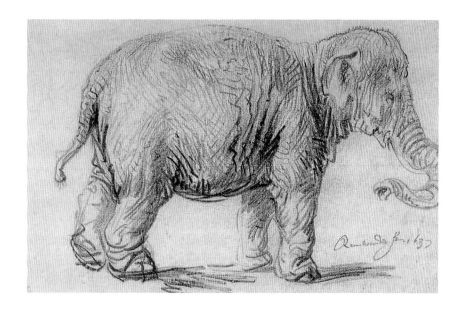

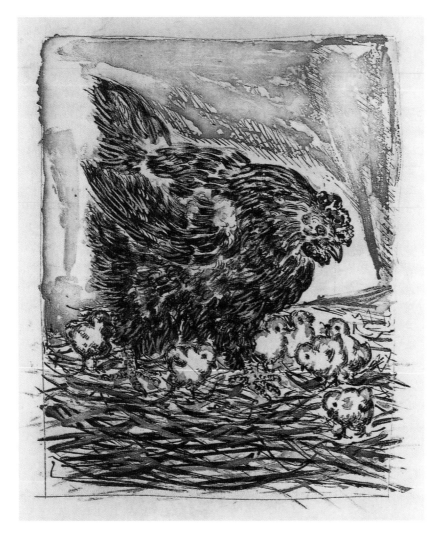

11
피카소,
〈암탉과 병아리들〉, 1941-2년.
에칭, 36×28 cm,
뷔퐁의 《박물지(博物誌)》
삽화

을 자기 나름대로 그렸다면 그는 그 이상 더 잘 그릴 수 없는 솜씨가 서툰 사람으로 간주되기 쉽다. 그런데 우리가 현대 미술가들을 어떻게 생각하든지 간에 우리는 그들이 '정확하게' 그릴 수 있는 충분한 지식을 가지고 있다고 안심하고 믿어도 좋다. 설령 그들이 정확하게 그리지 않았다 하더라도 그렇게 하지 않은 그들의 이유는 월트 디즈니의 이유와 별로 다르지 않을 것이다. 도판 11은 현대 미술 운동의 유명한 선구자인 피카소(Pablo Picasso)가 그린 것으로 《박물지(Natural History)》에 실린 삽화의 도판이다. 아무도 암탉과 솜털이 보송보송한 병아리들을 그린 이 매력적인 그림에서 결함을 발견할 수는 없을 것이다. 그러나 그가 수탉(도판 12)을 그릴 때는 단순히 닭의 모습을 재현해내는 것만으로 만족하지 않았다. 그는 수탉

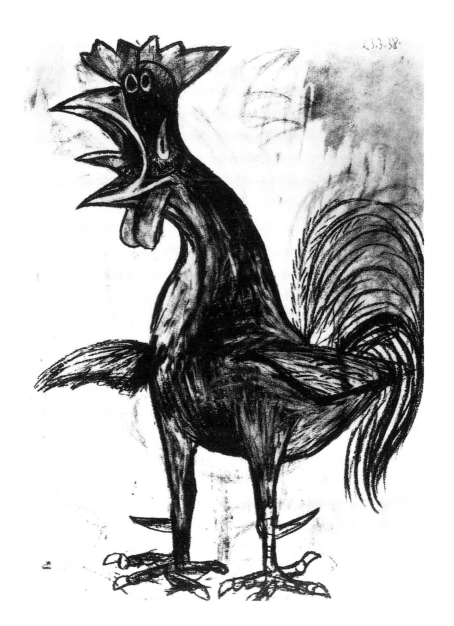

12
피카소, 〈수탉〉,
1938년,
목탄 소묘, 76×55 cm,
개인 소장

의 공격성, 뻔뻔스러움과 우둔함을 표현하고 싶었다. 다시 말하자면 그는 풍자화
법에 의지한 것이다. 그러나 이 풍자화는 얼마나 설득력이 있는가!

　그렇기 때문에 우리가 그림의 정확성을 가지고 흠을 잡으려면 반드시 다음과 같
은 두 가지를 자문해보아야 한다. 첫째는 미술가가 그가 본 사물의 외형을 변형시
킨 이유를 가지고 있느냐 없느냐의 문제이다. 이 책을 통해 미술사를 더듬어가면
서 우리는 그러한 여러 가지 이유를 알게 될 것이다. 둘째는 우리가 옳고 화가가
그르다는 확신이 서지 않는 한 작품이 부정확하게 그려졌다고 섣불리 그것을 비
난해서는 안된다. 우리는 '사물이 실제로는 그렇게 보이지 않는다'는 판단을 성급
하게 믿는 경향이 있다. 자연은 언제나 우리가 익숙하게 알고 있는 것처럼 보여야

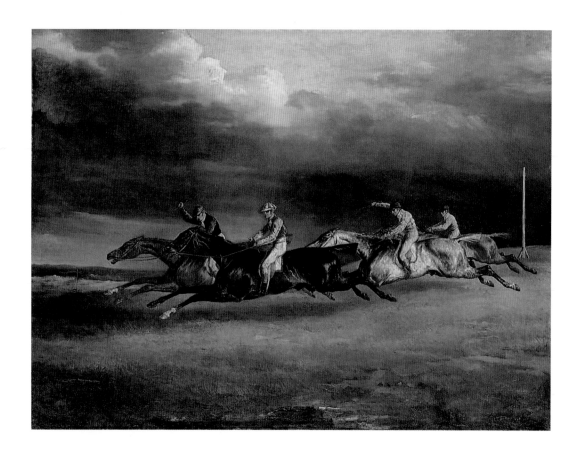

13
제리코,
〈엡솜의 경마〉, 1821년.
유화, 92×122.5 cm,
파리 루브르

한다고 생각하는 이상한 습관을 우리는 가지고 있다. 이 점은 그리 오래되지 않은 과거에 이룩된 놀라운 한 발견으로 쉽게 설명될 수 있다. 사람들은 오랜 기간 동안 말이 질주하는 것을 보아왔고 경마와 사냥을 했으며, 말들이 싸움터로 질주하거나 사냥개의 뒤를 쫓는 그림을 보아왔다. 그러나 어느 누구도 말이 달릴 때 '실제로 어떻게 보이는지'를 눈여겨본 사람은 한 명도 없었다. 19세기의 유명한 프랑스 화가 테오도르 제리코(Théodore Géricault)가 그린 〈엡솜의 경마〉(도판 **13**)와 같이, 당시의 그림이나 스포츠 해설도는 거의가 달리는 말들이 네 다리를 쭉 뻗고 공중에 떠 있는 모습을 보여주고 있다. 약 50년쯤 뒤에 말이 질주하는 순간을 스냅으로 촬영할 수 있을 정도로 완벽한 카메라가 등장하자 화가와 관객들이 모두 그 때까지 잘못 알고 있었다는 사실이 증명되었다. 달리는 말은 우리들에게 그처럼 '자연스럽게' 보이는 그런 포즈로 움직이지 않았다. 사진은 말이 차례로 다리를 땅에서 떼었다가 다시 내린다는 사실을 보여주었다(도판 **14**). 우리는 잠깐만 생각해보아도 말이 이와 다르게는 뛸 수 없다는 사실을 금방 알 수 있다. 그러나 화가들이 이 새로운 발견을 그들의 그림에 적용해서 말들이 실제로 달릴 때의 모습처럼 그리자 사람들은 그 그림이 잘못되었다고 불평했다.

　이것은 물론 극단적인 예이지만 이와 비슷한 오류는 결코 우리가 생각하는 것만큼 드물지는 않다. 우리는 모두 인습적인 형태와 색깔만을 옳은 것으로 받아들이는 경향을 가지고 있다. 어린이들은 때때로 별이 그들이 흔히 알고 있는 별표 모양으로 생겼다고 생각하지만 실제로는 그렇지 않다. 그림에서 하늘은 푸르러야 하

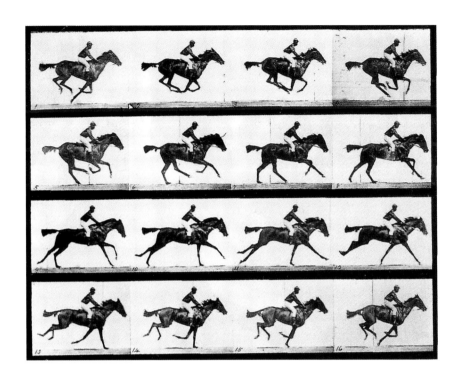

고 풀은 초록색이어야 한다고 우기는 사람들은 이러한 어린이들과 조금도 다를 바가 없다. 그런 사람들은 그림에서 다른 색채를 보면 화를 낸다. 그러나 그들이 초록색 풀과 푸른 하늘에 관해서 지금까지 들어왔던 것을 다 잊어버리려고 노력한다면, 혹은 마치 우주 탐험 여행중에 다른 혹성에서 돌아와 지구를 처음 대하는 것처럼 본다면, 우리는 주위의 사물들이 엄청나게 놀라운 다른 색채들을 지니고 있음을 발견하게 될 것이다. 화가들은 때때로 그러한 우주 탐험을 다녀온 것같이 느낀다. 그들은 세상을 새롭게 보고 사람의 살은 살색이고 사과는 노랗거나 빨갛다는 기존의 관념과 편견을 버리고자 애쓴다. 이러한 선입견을 버리기는 쉬운 일이 아니지만 일단 거기에 성공한 미술가들은 대단히 흥미로운 작품을 만들어낼 때가 많다. 이러한 화가들은 우리들에게 미처 깨닫지 못했던 아름다움의 존재를 자연에서 찾으라고 가르쳐준다. 우리가 그들을 따라 그들로부터 배우고 우리 자신의 창에서 벗어나 그들의 세계를 한번 힐끗 내다보기라도 한다면 그 자체가 하나의 감동적인 모험이 될 것이다.

위대한 예술 작품을 감상하는 데 있어서 제일 큰 장애물은 개인적인 습관과 편견을 버리려고 하지 않는 태도이다. 친숙하게 알고 있는 주제를 뜻밖의 방법으로 표현한 그림을 대했을 때 그것이 정확하게 해석되지 않는다는 이유만으로 매도하곤 한다. 우리는 작품에 표현된 이야기를 많이 알면 알수록 그 이야기는 언제나 그랬듯이 예전과 비슷하게 표현되어야 한다는 확신에 집착하게 된다. 특히 성경을 주제로 한 작품에서는 감정이 격앙되기 쉽다. 우리는 모두 성경이 예수의 생김새

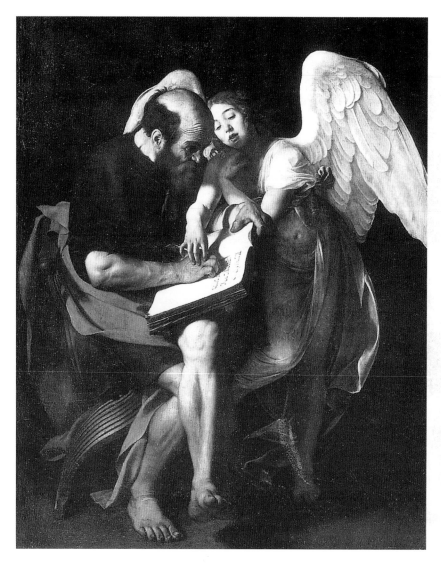

15
카라바조,
〈성 마태오〉, 1602년경.
거부된 작품.
캔버스에 유채로 그린
제단화, 223×183 cm,
현재 소실됨,
전에는 베를린 카이저
프리드리히 박물관 소장

16
카라바조,
〈성 마태오〉, 1602년경.
다시 그린 작품.
캔버스에 유채로 그린
제단화, 296.5×195 cm,
로마 산 루이지 데이
프란체시 성당

에 관해서 아무런 언급이 없으며 하느님을 인간의 형상으로 가시화할 수도 없으며, 그리고 우리가 친숙하게 알고 있는 예수의 상들을 처음으로 그려낸 사람들은 바로 과거의 화가들이라는 사실을 알고 있으면서도, 아직도 많은 사람들은 이러한 전통적인 형태로부터 일탈하는 것을 신에 대한 모독이라고 생각한다.

 사실상 성경에 나오는 사건들을 완전히 새롭게 그려보기 위해 노력한 사람들은 대체로 대단한 정열과 주의력을 가지고 성경을 읽은 미술가들이었다. 그들은 그들이 과거에 본 모든 그림들을 잊어버리고, 아기 예수가 구유에 누워 있고 목동들이 아기 예수를 찬미하러 찾아오고, 어부인 베드로가 복음을 전도하기 시작했을 때

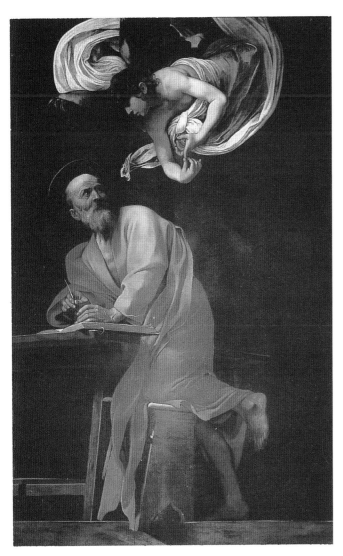

의 정경이 어떠했을지를 상상해보려고 노력했다. 오래된 성경을 참신한 안목으로 읽으려는 위대한 미술가들의 그러한 노력이 분별 없는 사람들에게 충격을 주어 격분하게 만든 경우는 수도 없이 발생했다. 이러한 '물의'를 빚은 전형적인 예로서 카라바조(Caravaggio)를 들 수 있는데 그는 1600년경에 활동했던 대담하고 혁명적이었던 이탈리아 화가였다. 그는 당시 로마의 한 성당 제단을 장식할 성 마태오의 그림을 위탁받았다. 그 그림은 성 마태오가 복음서를 집필하고 있는 장면과 그 복음서가 하느님의 말씀이라는 것을 보이기 위해서 그의 집필에 영감을 불어넣어 주는 한 천사를 그리도록 되어 있었다. 상상력이 대단히 풍부하고 타협을 모르는 젊은 화가인 카라바조는 늙고 가난한 노동자이며 단순한 세리(稅吏)였던 마태오가 갑자기 앉아서 책을 쓰게 되었을 때의 광경을 생각해내느라고 심했다. 그리하여 그는 대머리에 먼지 묻은 맨발로 커다란 책을 어색하게 거머쥐고, 익숙하지 않은 글을 쓴다는 긴장감 때문에 걱정스럽게 이마를 찌푸리고 있는 〈성 마태오〉(도판 15)를 그렸다. 그의 옆에는 방금 천상에서 내려와 마치 선생님이 어린아이에게 하듯이 노동자의 손을 공손하게 잡아 이끌고 있는 젊고 아름다운 천사를 그렸다. 카라바조가 제단 위에 걸게 되어 있는 이 그림을 성당에 납품하자 사람들은 이 작품이 성인에 대한 존경심이 결여되어 있다고 분개했다. 그 그림이 수락되지 않아 카라바조는 그림을 다시 그려야만 했다. 이번에는 그도 모험을 하지 않았다. 그는 천사와 성인이 어떻게 보여야 하는지에 관한 인습적인 관념을 엄격하게 준수했다(도판 16). 그 결과로 나온 작품은 카라바조가 생생하고 흥미있게 보이도록 대단히 많은 노력을 기울였기 때문에 지금도 아주 훌륭한 그림에 속하지만 우리에게는 이 그림이 첫번째 그림보다는 덜 정직하고 보다 불성실해 보인다.

이 이야기는 그릇된 이유 때문에 미술 작품을 싫어하고 비난하는 사람들이 저지를 수 있는 피해를 보여주는 좋은 예이다. 그보다 더 중요한 것은 우리가 '미술 작품'이라고 부르는 것들은 어떤 신비스러운 행위의 결과가 아니라 인간이 인간을 위해서 만든 물체라는 사실을 일깨워주고 있다. 그림이 액자에 끼워져서 벽에 걸리면 우리들로부터 멀어진 것처럼 보인다. 그리고 박물관에서는 으레 전시된 작품을 만지는 것이 금지되어 있다. 그러나 이 작품들은 원래 손으로 만지고 다듬어서 완성된 것이며, 거래의 대상이 되고 논쟁과 물의를 일으킨 대상이었다. 그리고 작품의 여러 가지 특징들 하나하나가 미술가의 결단에 의해서 생긴 결과라는 사실을 상기할 필요가 있다. 즉 화가는 그 특징들을 곰곰이 생각해보고 그것들을 여러 번 고쳤을 것이며, 저 나무를 배경에 남겨둘지 아니면 다시 그릴지 여러 번 생각해 보았을지도 모르고, 우연히 그은 붓획이 햇빛을 받은 구름에 예기치 않은 생동감을 주는 것을 보고 흡족해 하였거나, 또는 고객의 성화에 못이겨 어떤 인물을 더 그려넣었을지도 모른다. 박물관과 미술관의 벽에 가지런히 걸려 있는 그림과 조각 작품들은 원래 미술품으로서 진열을 목적으로 만들어진 것은 아니었다. 미술가가 작품을 시작했을 때에는 이미 그 작품을 만드는 명확한 이유와 목적이 있었다.

반면에 우리 문외한들이 걱정하는 아름다움이나 표현에 관한 관념을 미술가들이 언급하는 일은 매우 드물었다. 언제나 그러하지는 않았지만 과거 수세기 동안 그래왔고 현재도 마찬가지이다. 그 부분적인 이유로는 대개의 미술가들이 "아름다움"과 같은 거창한 말을 쓰는 것을 난처하게 생각하는 수줍은 사람들이기 때문이다. 그들은 '감정의 표현'에 관해서 말을 한다든지 또는 그와 비슷한 문구를 사용하게 되는 경우에는 어딘가 어색하고 딱딱해지는 것 같은 기분을 느낀다. 그들은 그러한 것들은 당연한 것으로 받아들이며 토론할 필요가 없다고 생각한다. 이것이 하나의 이유이자 매우 훌륭한 이유이기도 하다. 그러나 여기에는 또 다른 이유도 있다. 미술가의 실제적인 걱정거리 중에서 이러한 관념이 차지하는 부분은 문외한들이 생각하는 것보다는 훨씬 적을 것이라고 생각된다. 화가가 그의 그림을 계획해서 스케치하고, 그림이 완성되었는지 아닌지를 고심할 때 화가가 걱정하는 것은 말로 표현하기에는 훨씬 더 어려운 것이다. 아마도 그는 그의 그림이 '제대로' 그려졌는지 아닌지를 걱정한다고 말할 것이다. 미술가가 진정으로 추구하는 바를 우리가 이해하기 시작하는 것은 가장 겸손한 말로 표현되는 바로 이 '제대로'라는 단어를 이해할 수 있을 때인 것이다.

이 점은 우리가 우리들 자신의 경험에 비추어 보아야만 이해할 수 있으리라고 생각한다. 물론 우리는 미술가가 아니며 그림을 그려보려고 진지하게 시도해보거나 그러한 의향을 가져본 적이 없을지도 모른다. 그러나 그렇다고 해서 우리가 미술가의 삶을 구성하는 것과 유사한 문제에 봉착해본 경험이 없다는 뜻은 아닐 것이다. 사실 나는 제아무리 보잘것없는 방식으로라도 이러한 유형의 문제를 조금이라도 의식해보지 않은 사람은 없다고 믿는다. 한 다발의 꽃을 가지고 색깔을 뒤섞거나 이리저리 맞춰보며 꽃꽂이를 해본 사람이라면 누구나 그가 성취하려는 조화로움이 어떤 종류의 것인지를 정확하게 말할 수는 없어도 형태와 색채를 조화시켜

서 생기는 이 이상한 감흥을 경험하게 된다. 우리는 여기에 한 움큼의 붉은 꽃을 더했을 때 다른 꽃들을 달리 보이게 만들기도 하며 푸른 빛깔의 꽃은 그 자체로서는 좋을지 몰라도 다른 색깔과 '어울리지' 않으며, 초록색 잎들이 달린 작은 가지 하나가 갑자기 모든 것을 다 '제대로' 보이게 만들어주는 것을 느끼게 된다. '더 이상 손대지 말자. 이제 완성되었다'라고 우리는 외친다. 모든 사람이 다 꽃의 배합에 대해서 그렇게 세심하지는 않겠지만 대부분의 사람들은 '제대로' 되기를 바라는 그 무엇을 가지고 있다고 나는 생각한다. 그것은 어떤 옷에 잘 어울리는 벨트를 발견하는 것일 수도 있고, 또는 접시 위에 놓은 푸딩과 크림의 적절한 비율이 어떻게 하면 보다 더 인상적으로 보일지 궁리하는 것과 같은 것이다. 아무리 사소한 일이라도 그러한 경우 우리는 조그만 차이가 균형을 깨트리거나 또는 그 반대의 효과를 가져오기도 하므로 가장 어울리는 관계란 하나밖에 없다고 느끼는 것이다.

우리는 꽃이나 옷이나 음식에 관해서 이렇게 관심을 기울이는 사람들을 까다롭다고 말할 수도 있다. 왜냐하면 우리는 이러한 일들이 그처럼 많은 주의를 기울여야 할 만큼 가치 있는 일은 아니라고 생각하기 때문이다. 그러나 일상 생활에서 바람직하지 않은 성격으로 보이기 때문에 억제되거나 감추어진 것이 미술의 세계에서는 그 자체의 가치를 발휘할 때가 많다. 형태를 배합하고 색을 배열하는 문제에 있어 미술가는 언제나 '까다롭거나' 아니면 극단적으로 괴팍스러워질 필요가 있다. 화가는 우리들의 눈으로 식별할 수 없는 명암과 질감의 차이를 식별할 수 있다. 더구나 그의 작업은 우리가 일상 생활에서 경험할 수 있는 그런 것들보다는 훨씬 더 무한하며 복잡하다. 그는 두세 가지의 형태, 색깔 또는 취향을 조화시켜야 할 뿐만 아니라 수많은 형태와 색깔과 취향을 교묘히 다루어서 요술을 부려야 한다. 그는 그의 그림이 '제대로' 되었다고 보일 때까지 화폭 위에서 수백 가지 색조의 농담과 형태를 조화시켜야 한다. 짙은 푸른색과 근접해 있는 초록색의 작은 색면이 갑자기 너무 노랗게 보인다고 그림을 망쳤다고 생각하거나 눈에 거슬리는 색조가 있어서 처음부터 다시 그려야 한다고 생각할 수도 있다. 그는 이러한 문제를 가지고 고민한 나머지 밤을 지새우며 생각할지도 모른다. 하루 종일 그의 그림 앞에 서서 여기에 한 점의 색을 보탤까 저곳에 보낼까, 아니면 그것을 다 지워버릴까로 고심하기도 한다. 여러분이나 나 같은 사람들은 그가 어떻게 하든지 그 차이점을 쉽게 발견할 수 없다. 그러나 일단 그가 성공하면 우리는 그가 아무것도 더 이상 덧붙일 수 없는 그 무엇, 제대로 된 그 무엇, 즉 대단히 불완전한 세계에 완성이라는 것의 본보기를 그가 만들어냈다고 생각한다.

라파엘로(Raffaello, S.)의 유명한 마돈나 그림 중에서 〈초원의 성모〉(도판 **17**)를 예로 들어보자. 이것은 분명 아름답고 매력적인 그림으로 인물들이 훌륭하게 그려져 있음은 물론이고 두 아이들을 내려다보는 성모의 얼굴 표정은 정말 쉽게 잊혀지지 않는다. 그러나 이 그림을 위해 그린 라파엘로의 습작 스케치(도판 **18**)를 보면 그가 가장 고심했던 점은 그러한 인물 묘사가 아니라는 것을 깨닫게 된다. 그는 그러한 인물 묘사는 당연하게 받아들였다. 그가 성취하려고 거듭 노력했던 점은 인물들 사이의 올바른 균형, 즉 가장 조화로운 전체를 구성하는 올바른 관계였

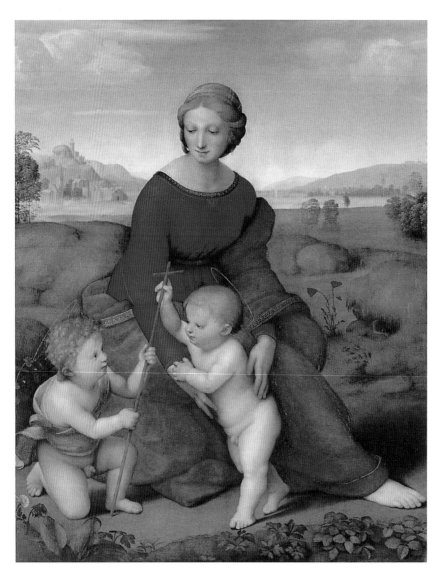

17
라파엘로,
〈초원의 성모〉, 1505–6년.
목판에 그린 유화,
113×88 cm,
빈 미술사 박물관

다. 왼쪽 구석의 빨리 그린 스케치에서 화가는 아기 예수가 그의 어머니를 돌아다
보면서 걸어가는 구도를 생각했었다. 그리고 그는 아기 예수의 움직임에 화합하는
성모의 머리 위치를 다르게 해보았다. 그 다음에 그는 아기 예수를 돌려세워서 성
모를 쳐다보게 했다. 이번에는 또 다른 방법을 시도하여 어린 성 요한을 등장시키
고 아기 예수는 그를 바라보지 않고 머리를 그림 밖으로 돌리는 구도를 그려보았
다. 그리고 그는 분명히 초조해져서 다시 한번 아기 예수의 머리를 여러 위치에서
그려보았다. 그의 스케치 북에는 이러한 종류의 그림이 대여섯 장 있는데 그는 이
세 인물을 어떻게 하면 가장 잘 조화시킬 수 있을지를 거듭해서 탐구했다. 그러나

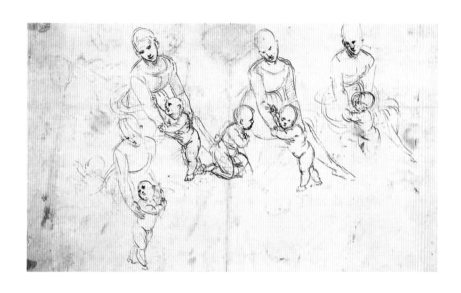

그의 최종 작품을 다시 보면 우리는 마침내 그가 목적을 달성했다는 사실을 알게 된다. 이 그림에서 모든 것은 제자리를 차지하고 있는 것으로 보이며 라파엘로가 노심초사한 끝에 이룩한 인물의 자세와 조화는 우리가 느낄 수 없을 정도로 자연스럽고 편안해보인다. 그리고 바로 이 조화가 마돈나의 아름다움을 더 고조시키고 어린아이들의 귀여움을 더욱 돋보이게 하고 있다.

미술가가 올바른 균형을 이룩하기 위해서 이렇게 노력하는 것을 관찰하는 것은 대단히 흥미 있는 일이지만 만약에 우리가 그에게 왜 이러저러하게 바꾸었느냐고 묻는다면 아마 그는 선뜻 대답하지 못할 것이다. 그는 어떤 고정된 규칙을 따르고 있는 것은 아니기 때문이다. 다만 그는 그가 가야 할 방향을 느낌으로 갈 뿐이다. 사실상 어떤 시기의 일부 미술가나 비평가들이 그들의 미술의 법칙을 공식화하려고 시도한 적이 있었지만 결과는 항상 같았다. 즉 신통치 않은 미술가들은 이러한 법칙을 적용하려고 노력했지만 아무것도 이루어내지 못한 반면에 위대한 대가들은 그러한 법칙을 깨트리면서도 이전에는 아무도 생각조차 하지 못했던 그런 새로운 형태의 조화를 만들어낼 수 있었던 것이다. 영국의 위대한 화가였던 조슈아 레이놀즈(Joshua Reynolds) 경이 왕립 아카데미에서 그의 제자들에게 말하기를 푸른색은 그림의 전경에 칠해서는 안되고 먼 거리의 배경이나 지평선 위의 희미한 언덕 등을 그리는 데 사용해야 한다고 주장했을 때 그의 경쟁자였던 게인즈버러(Thomas Gainsborough)는 그러한 전통적인 규칙들은 무의미하다는 사실을 증명해 보려고 유명한 〈푸른 소년〉이라는 그림을 그렸다고 한다. 그 소년이 입고 있는 푸른 옷은 그림의 중앙 전경에서 온화한 갈색의 배경과 대조적으로 당당하고 두드러져 보인다.

미술가가 얻으려고 하는 효과가 무엇인지를 미리 예견해서 알아낼 수는 없기 때문에 이러한 종류의 규칙을 정하는 것은 사실상 불가능하다. 미술가는 전혀 어울

리지 않는 것이라 할지라도 그가 일단 옳다고 생각되면 그것을 시도해 볼 수도 있다. 하나의 그림이나 조각이 어떻게 되어 있어야 제대로 된 것인지를 말해줄 수 있는 규칙은 없기 때문에 우리가 그 미술 작품을 위대하다고 생각하는 이유를 정확하게 말로 표현하는 것은 대개는 거의 불가능하다. 그러나 그 때문에 어느 작품이나 다 마찬가지라거나, 사람들의 취향에 대해서는 논의할 수 없다는 것을 의미하지는 않는다. 만일 그러한 논의들이 별 의미가 없다고 할지라도 그러한 논의들은 우리들로 하여금 그림을 보도록 만들기 때문에 그림을 많이 보면 볼수록 이전에는 발견할 수 없었던 장점들을 보게 된다. 우리는 각 시대의 미술가들이 이룩하려고 고심해온 그런 종류의 조화에 대한 감각을 발전시키기 시작한다. 이러한 조화에 대한 우리의 느낌이 풍부해질수록 그만큼 더 그런 그림들을 감상하는 것을 즐기게 될 것이다. 그리고 결국 그것이 제일 중요한 점이다. 취향에 관한 문제는 논의의 여지가 없다는 속담이 맞는 말인지는 몰라도 그것이 취향을 개발할 수 있다는 사실을 은폐할 수는 없다. 이것은 또한 누구나가 아주 작은 분야에서 시험해볼 수 있는 공통적인 경험의 문제이다. 차를 마시는 데 익숙하지 않은 사람에게는 한 종류의 차가 다른 종류의 차와 맛이 다르다는 것을 못 느낄 수도 있다. 그러나 만약에 그들이 차가 가지고 있는 여러 가지 맛을 음미할 여가와 의지와 기회가 있다면 그들은 선호하는 차의 유형과 혼합을 정확하게 가려낼 수 있는 감식가로 발전할 것이며 또 그들의 보다 큰 지식이 최상의 차를 즐길 수 있는 데 보탬이 되어줄 것이다. 미술에 대한 취향은 분명히 음식과 술에 대한 것보다는 훨씬 더 복잡할 것이다. 그것은 여러 가지 미묘한 맛을 발견하는 문제일 뿐만 아니라 훨씬 진지하고 중요한 것이다. 결국 위대한 대가들은 미술 작품에 그들의 모든 것을 바치고 그 작품 때문에 고통을 받았고 작품에 심혈을 기울였으므로, 그들은 우리에게 최소한 그들이 원하는 방식으로 미술 작품을 이해하도록 노력해야 한다고 요구할 권리는 있는 것이다.

우리가 미술에 대해서 배우는 것은 끝이 없는 일이다. 미술에는 언제나 발견해야 될 새로운 것들이 있다. 위대한 미술 작품들은 우리가 그 작품을 대할 때마다 다르게 보이는 것 같기도 하고 인간 본연의 모습처럼 다함이 없고 또 예측할 수 없는 것 같기도 하다. 미술은 그 자체의 불가사의한 법칙과 모험을 가지고 있는 가슴을 설레게 하는 자극적인 세계인 것이다. 미술에 관해서 모든 것을 다 안다고 생각하는 사람은 있을 수 없다. 누구도 다 알지는 못하기 때문이다. 아마도 다음과 같은 것들보다 더 중요한 것은 없을 것이다. 즉 이러한 작품들을 감상하기 위해서 우리는 모든 암시를 포착하고 숨겨진 조화에 감응하려는 그런 참신한 마음가짐을 지녀야 한다는 것이며, 그 마음가짐은 무엇보다도 상투적인 미사여구나 진부한 경귀 같은 것에 흐트러지지 않아야 한다는 것이다. 미술에 관해서 속물 근성을 조성하는 설익은 지식을 갖는 것보다는 미술에 관해서 아무것도 모르는 것이 훨씬 좋다. 이런 위험은 대단히 현실적으로 나타난다. 예를 들면 내가 이 장(章)에서 설명하려고 하는 단순한 점들을 잘 파악한 사람들은 표현의 아름다움이나 정확한 소묘와 같은 분명한 자질을 하나도 가지고 있지 않은 작품 가운데서도 위대한 작품들

이 있다는 것을 알게 된다. 그러나 그들은 그들의 지식을 너무나 자만하기 때문에 아름답지도 정확하게 그려지지도 않은 그런 그림들만을 좋아하는 체하게 되어버린다. 그들은 너무도 분명히 즐거움과 감동을 선사해주는 듯한 그런 작품을 좋아한다고 고백할 경우 무식하다는 말을 들으면 어쩌나 하는 두려움에 사로잡혀 있다. 그들은 진정으로 미술을 감상하는 방법을 잃어버리고 어쩐지 불쾌하다고 생각되는 작품을 '대단히 흥미 있는' 작품이라고 부르는 속물이 되고 만다. 나는 그러한 오해에 대한 책임을 지고 싶지 않다. 또한 그렇게 무비판적인 방법으로 신뢰를 받기보다는 오히려 전혀 신뢰를 받지 못하는 쪽을 택하겠다.

나는 다음 장들에서 미술의 역사, 즉 건축, 회화, 조각의 역사를 논할 것이다. 이러한 역사를 안다는 것이 우리들로 하여금 왜 미술가들이 그처럼 독특한 방법으로 일을 했는지, 그리고 그들은 왜 특정한 효과를 노리는가 하는 점들을 이해하게 도와줄 것이다. 무엇보다도 그것은 미술 작품을 보는 우리들의 눈을 날카롭게 하고, 그렇게 함으로써 그림의 미묘한 차이에 대한 우리의 감수성을 키워줄 것이다. 아마도 그것이 혼자서 미술 작품을 감상하는 방법을 터득하는 유일한 길일 것이다. 그러나 위험이 따르지 않는 방법은 없다. 우리는 가끔 사람들이 카탈로그를 손에 들고 화랑을 걸어가는 것을 본다. 그들은 한 그림 앞에 걸음을 멈출 때마다 그 그림의 번호를 열심히 찾는다. 그들은 카탈로그 페이지를 넘기다가 그 그림의 제목이나 화가의 이름을 찾으면 다시 걸어간다. 그런 사람들은 그림을 거의 보지 않은 것과 마찬가지이므로 차라리 집에 머물러 있는 편이 더 좋았을 것이다. 그 사람들은 단지 카탈로그를 체크했을 뿐이다. 그것은 그림의 감상과는 아무런 상관이 없는 일종의 지적인 유희에 불과하다.

미술사에 대해서 약간의 지식을 가지고 있는 사람들도 때로는 이와 유사한 함정에 빠질 위험이 있다. 그들은 하나의 미술 작품을 볼 때 그림 앞에 서서 그림을 감상하는 게 아니라 그것에 적합한 설명서에 관한 그들의 기억을 찾는 데 몰두한다. 그들은 렘브란트가 키아로스쿠로(Chiaroscuro ; 명암법)로 유명하다는 말을 들었던 기억으로 렘브란트의 그림을 보면서 유식한 척 고개를 끄덕이면서 "음, 훌륭한 키아로스쿠로로군"이라고 중얼거리며 다음 그림으로 옮겨간다. 나는 이러한 설익은 지식과 속물 근성의 위험성에 대해서 아주 솔직하게 말하고자 한다. 왜냐하면 우리는 모두 그러한 유혹에 굴복하기 쉽고, 또 이와 같은 책이 그러한 속물들을 증가시킬 수도 있기 때문이다. 나는 사람들이 눈을 뜨는 것을 돕는 것이지 입을 헤프게 놀리는 일을 돕자는 것은 아니다. 미술에 관해서 재치있게 말하는 것은 그렇게 어려운 일이 아니다. 왜냐하면 비평가들이 사용하는 단어들은 이미 너무나 많은 상이한 문맥 속에 사용되었기 때문에 그 정확한 의미를 상실했다고 볼 수 있다. 그러나 참신한 눈으로 그림을 보고 그 그림 속에서 새로운 발견의 항해를 감행한다는 것은 그보다 훨씬 어려운 일이지만 더욱 값진 일이다. 우리가 그런 여행에서 무엇을 얻어가지고 돌아올지는 아무도 예견할 수 없다.

1

신비에 싸인 기원
선사 및 원시 부족들 : 고대 아메리카

우리는 언어가 어떻게 시작되었는지 모르는 것과 마찬가지로 미술이 어떻게 시작되었는지에 대해서도 아는 바가 없다. 만약에 우리가 미술이라는 말이 사원이나 집을 짓고, 그림을 그리고 조각을 만들거나 문양을 짜는 것과 같은 행위들을 의미하는 것으로 본다면 이 세상에 미술과 관계없이 살아가는 사람은 하나도 없다. 반면에 미술이라는 단어를 어떤 종류의 아름다운 사치품, 박물관이나 전람회에서 진열되는 어떤 것, 또는 화려한 응접실을 꾸미는 값진 장식품같은 어떤 특별한 물건들을 의미하는 것으로 본다면 미술이라는 단어를 사용한 것은 최근의 일이며 과거의 많은 건축가나 화가, 조각가들은 그런 것들을 꿈에도 생각해보지 못했다는 사실을 알아야 할 것이다. 이러한 차이점은 건축과 관련시켜 생각해보면 가장 잘 알 수 있다. 우리는 아름다운 건물들이 많이 있고 또 그 중에는 진정한 예술 작품들도 있다는 것을 안다. 그러나 거의 대부분의 건물들은 어떤 특수한 목적을 위해서 세워진다. 이러한 건물들을 예배나 유희의 장소로, 또는 주거의 장소로 사용하는 사람들은 그 건물을 무엇보다도 실용성이라는 기준에서 평가한다. 그러나 이러한 실용성과는 별도로 사람들은 그 구조물의 디자인이나 비례에 대해 관심을 나타내기도 하며 실용적일뿐만 아니라 '제대로' 지은 훌륭한 건축가의 노력에 대해 호감을 나타내기도 한다. 과거에는 회화와 조각에 대한 태도도 이와 비슷했다. 그것들은 순수한 예술 작품으로서가 아니라 일정한 기능을 가진 물건으로 간주되었다. 건물이 세워지게 된 동기를 모르면 그것을 올바르게 평가할 수 없다. 이와 마찬가지로 우리가 고대 미술품이 만들어진 목적을 모른다면 그것에 대해 제대로 이해할 수 없을 것이다. 역사를 거슬러 올라가면 갈수록 미술 작품의 제작 목적들은 더 명확해지지만 또 한편으로는 더욱 생소해진다. 우리가 도시를 떠나 농촌으로 간다거나 아니면 문명 세계를 떠나 옛 조상들이 살던 그런 상황과 유사한 생활을 하는 사람들의 나라로 여행을 갈 경우에도 그런 말을 적용할 수 있다. 우리는 이러한 사람들을 '원시인'(Primitive ; 초기 인류학자들은 원시 사회의 사람들이 정신적·도덕적으로 열등하다는 의미로 '원시인' 혹은 '미개인'으로 번역될 수 있는 'Primitive'란 말을 자주 사용했으나 부정적인 가치 부여를 피하기 위해 현대 인류학자들은 되도록 그 사용을 피하는 것이 보통이다. 객관적인 인류학 용어에 대한 기준은 여전히 심각한 논쟁거리가 되고 있는데, 여기서 'Primitive'의 번역을 '미개인' 보다는 '원시인'으로 함이 저자의 의도에 더 가까울 듯싶다 -역주)이라고 부르는데 그 까닭은 그들이 우리보다 더 단순해서가 아니라(그들의 사고 과정은 우리들보다 훨씬 더 복잡

할 때가 많다) 모든 인류가 거쳐온 문명 이전 상태에 보다 가깝기 때문이다. 이러한 원시인들에게는 실용성에 관한 한 집을 짓는 것과 상(像)을 만드는 것 사이에는 아무런 차이가 없다. 그들의 오두막 집은 비바람과 햇볕으로부터, 그리고 그런 것들을 만들어낸 정령들로부터 그들을 보호하기 위해서 있는 것이다. 그리고 형상도 그들이 자연의 힘처럼 현실적으로 여기는 다른 힘으로부터 그들을 보호하기 위해 만든 것이다. 다시 말해서 그림과 조각은 주술적으로 사용된 것이다.

이처럼 미술의 신비한 기원을 이해하려면 원시인들이 그림을 감상하기 위한 목적보다는 '실용적' 위력이 있는 어떤 것으로 생각하게끔 만든 체험의 정체가 무엇인지 그들 마음 속으로 들어가보도록 노력해야 할 것이다. 나는 이러한 느낌을 다시 찾아낸다는 것이 그리 어려운 일이라고는 생각지 않는다. 필요한 것은 우리 자신에 대해서 솔직할 수 있는 의지와 우리들이 우리의 마음 속에 '원시적인' 무엇인가를 아직도 간직하고 있느냐의 여부이다. 빙하 시대로부터 시작할 것이 아니라 이제 우리들 자신으로부터 시작해보자. 좋아하는 운동 선수의 사진을 신문에서 오려냈다고 가정해보자. 우리는 바늘로 그의 눈을 파내는 행위를 즐길 수 있을까? 신문지의 다른 곳에 구멍을 낸 것처럼 그런 행위를 무심하게 할 수가 있을까? 나는 그렇게 할 사람은 없다고 생각한다. 내가 그의 사진에 대해서 한 짓은 내 친구나 영웅에게는 아무런 관계가 없다는 것을 아무리 잘 알고 있다 하더라도, 여전히 막연하게 그와 같은 행위를 하고 싶지 않다고 느낄 것이다. 그 사진에 저지른 일이 그 사진의 실제 인물에게 한 짓과 같다는 터무니 없는 생각이 어디엔가 남아 있다. 그래서 내 생각이 옳다면, 그리고 이 이상하고 불합리한 생각이 원자력 시대에 살고 있는 우리들의 마음 속에도 살아 남아 있듯이 소위 원시 시대에도 이러한 생각이 존재했다는 것은 하나도 놀라울 것이 없다. 세계 도처에서 마술사나 무당들이 적(敵)의 작은 형상을 만들어 그 저주받은 인형의 가슴에 구멍을 내거나 불에 태우면서 그들의 적이 실제로 고통을 받는다고 믿었다. 영국에서 '가이 포크스 데이(Guy Fawkes Day)'에 끌고 다니다 불에 태우는 가이 포크스의 상(像)도 이러한 미신의 잔재이다(1605년 가이 포크스가 영국 의회를 폭파하려다 체포된 사건에서 비롯되어 해마다 11월 5일에 기념 행사가 열린다. 이날 어린이들은 그의 인형을 태우는 풍습이 있다-역주). 원시인들은 무엇이 그림이고 무엇이 현실인지를 잘 분간하지 못할 때가 많다. 언젠가 한 유럽 화가가 아프리카의 마을에서 소들을 그렸더니 원주민들은 실망해서 "당신이 그 소들을 끌고 가버리면 우리는 무엇으로 살아갑니까?"라고 항의했다고 한다.

이러한 기괴한 생각들은 매우 중요한데 그것은 우리들에게 현재까지 잔존해 내려오는 가장 오래된 그림들을 이해하는 데 도움을 주기 때문이다. 이런 그림들은 인간 재능의 어떤 흔적들보다도 더 오래된 것이다. 19세기에 스페인의 한 동굴 벽에서(도판 19), 그리고 프랑스 남부의 동굴에서 벽화(도판 20)가 발견되었을 때 고고학자들은 빙하 시대에 이처럼 생동감 있고 살아 있는 듯한 동물 그림을 인간이 그렸다는 사실을 처음에는 믿으려 하지 않았다. 점차 이들 지방에서 돌과 뼈로 만든 조잡한 도구들이 발견되면서 들소와 맘모스와 순록 같은 짐승들을 사냥하여 그

19
〈들소〉.
기원전 15,000~10,000년경.
동굴 벽화.
스페인 알타미라 동굴

20
〈말〉.
기원전 15,000~10,000년경.
동굴 벽화.
프랑스 라스코 동굴

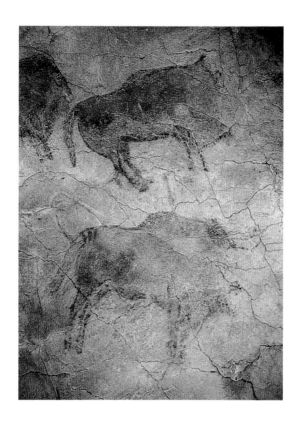

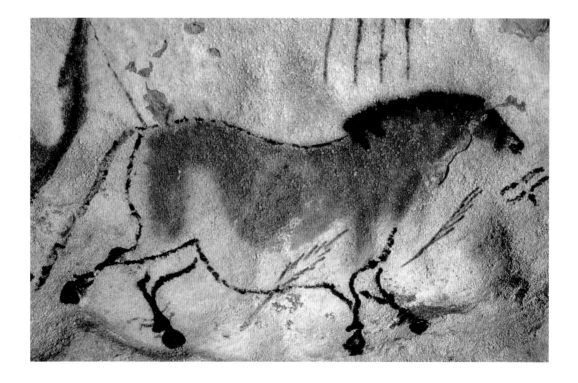

21
프랑스 라스코 동굴 천장에
그려진 동물들,
기원전 15,000~10,000년경.

짐승들을 대단히 잘 알고 있던 사람들이 그 벽화들을 정말로 끄적거렸거나 채색했다는 사실을 점차 확인하게 되었다. 이러한 동굴 속으로 걸어내려가서, 때로는 낮고 좁은 통로를 통해서 산 속의 어둠 속으로 걸어들어가 안내원의 전등이 갑자기 황소의 그림을 비쳐주는 것을 보는 일은 정말로 야릇한 체험이다. 한 가지 사실은 분명하다. 즉 사람이 쉽게 접근할 수 없는 곳을 단지 장식하기 위해서 땅 속의 무시무시한 심연 속으로 들어가지는 않았을 것이라는 점이다. 더군다나 라스코 동굴에 그려진 몇몇 그림들(도판 21)을 제외하면 이런 그림들은 천장이나 벽에 분명하게 배열되어 있지도 않고 어떤 질서나 구성 없이 뒤죽박죽으로 그리거나 이미 있었던 그림 위에 덧그린 경우가 많다. 이러한 유물들에 가장 그럴듯한 해석을 붙인다면 아마도 이 유물들이 그림의 위력에 대한 보편적인 믿음의 가장 오래된 것이라 말할 수 있을 것이다. 이들 원시 사냥꾼들은 그들의 먹이를 그림으로 그리기만 하면—아마 그들은 창이나 돌도끼를 가지고 그림 속의 동물을 공격했을 것이다—실제로 동물들이 그들의 힘에 굴복할 것으로 생각했다.

물론 이것은 추측이다. 그러나 이런 추측은 고대의 관습을 아직도 잘 보존하며 우리 시대에 살고 있는 원시인들이 미술을 이용하는 것을 보아도 잘 뒷받침된다. 사실 내가 아는 한 그러한 종류의 마술(魔術)을 지금도 그때와 똑같이 행사하려는 부족들은 찾을 수 없다. 그러나 대부분의 원시인들의 미술은 그림의 위력에 관한 이와 비슷한 관념과 밀접한 연관을 맺고 있다. 아직도 돌로 만든 도구들만을 사용하며 주술적인 목적을 위해서 바위에 동물들의 그림을 그리는 부족들이 있다. 정기적인 축제를 벌여서 동물처럼 보이는 옷을 입고 동물같이 움직이는 엄숙한 춤을 추는 부족들도 있다. 그들 역시 이러한 의식이 그들에게 먹이를 압도해서 잡을 수 있는 힘을 준다고 믿는다. 그들은 때로는 어떤 동물들이 동화(童話)처럼 그들과 연

관을 갖고 있다고 여겨 부족 전체를 늑대 부족, 까마귀 부족, 또는 개구리 부족이라고 믿는다. 이런 이야기들이 이상하게 들리겠지만, 사실 이러한 관념들은 우리가 생각하는 것만큼 지금 시대와 멀리 떨어져 있는 것은 아니다. 로마 사람들은 그들의 조상인 로물루스(Romulus)와 레무스(Remus)가 암늑대의 젖을 먹고 살았다고 믿어 신성한 주피터 신전에 암늑대의 동상을 세웠다. 그들은 오늘날까지도 그 신전의 계단 옆에 우리를 만들어 살아 있는 암늑대를 기르고 있다. 트라팔가 광장에는 살아 있는 사자는 없지만 영국의 문장인 브리티시 라이언은 여전히 영국의 시사 풍자 만화들에 자주 등장한다. 물론 이러한 종류의 문장이나 만화적인 상징은 원시인들이 그들의 동물 친척이라고 부를 정도로 매우 진지한 그들 토템(totem)과는 커다란 차이점이 있다. 왜냐하면 그들은 사람도 될 수 있고 또 동시에 동물도 될 수 있다는 그런 꿈과 같은 세상에 살고 있는 것처럼 보이기 때문이다. 대부분의 부족들은 독특한 의식을 가지고 있는데 그 의식을 행할 때에는 동물의 모습을 닮은 가면을 쓰고 또 이런 가면을 쓰면 변신을 해서 까마귀나 곰이 된 것처럼 생각한다. 이것은 마치 아이들이 놀이와 현실을 구분 못하고 해적 놀이나 탐정 놀이에 몰두하는 것과 유사하다. 그러나 아이들에게는 언제나 그들의 주위에 "떠들지 말아라" 또는 "이제 잘 시간이다"라고 말해주는 어른들이 있지만 원시인들에게는 그러한 환상을 망치게 할 다른 세계가 없다. 왜냐하면 부족의 모든 구성원들은 환상적인 가장 놀이를 수반하는 의식적인 춤과 의례에 다 같이 참여하기 때문이다. 그들은 모두 다 그전 세대로부터 의식의 중요성을 배워서 너무나 오랜 동안 그것에 심취했기 때문에 그것을 벗어날 기회가 거의 없었으며 또 그들의 행위를 비판적으로 볼 기회도 거의 가지고 있지 않았다. '원시인들'이 그들의 믿음을 당연하게 여기는 것처럼 우리도 우리들의 신앙을 당연한 것으로 받아들인다. 적어도 거기에 대해서 의문을 제기하는 사람을 접하기 전까지는 그런 것들을 전혀 자각하지 못한다.

이러한 것들은 모두 미술과 아무런 관계가 없는 것같이 보이지만 실제에 있어서는 이러한 조건들이 여러 가지 면에서 미술에 영향을 끼친다. 미술가들의 작품 대부분은 이러한 이상한 의례에서 일익을 담당하도록 만들어졌으며 그때에 문제가 되는 것은 조각이나 그림이 우리의 기준으로 보아 아름다우냐가 아니라 그 작품이 '효력을 발생'했느냐, 다시 말하자면 그 작품이 수행하게 되어 있는 주술을 제대로 해냈느냐 하는 것이다. 더군다나 미술가들은 각각의 형태와 색깔들이 무엇을 의미하는지를 정확하게 알고 있는 그들의 부족을 위해서 작품을 만들었다. 그들은 이러한 기존의 것들을 변화시킬 것으로는 전혀 생각되지 않았으며 의도했던 작품을 제작하는 데에만 그들의 기술과 지식을 적용하게 되어 있었다.

이와 비슷한 예는 가까이에서도 찾아볼 수 있다. 한 나라의 국기(國旗)는 그것을 만드는 도안사가 그의 상상력대로 아름답게 변경시킬 수 있는 천 조각이 아니며 결혼 반지의 특징도 우리가 편한 대로 끼거나 바꿀 수 있는 그런 장식품이 되어서는 안된다. 그러나 우리 생활의 규정된 의식과 관습의 테두리 내에서는 원하는 취향과 솜씨를 선택해서 그것을 구사할 여지는 있게 마련이다. 크리스마스 트리를 생각해보자. 크리스마스 트리의 주요한 특징들은 관습에 의해서 이미 정해져

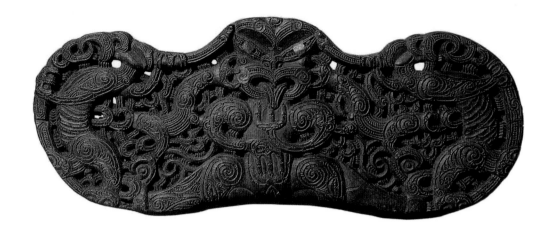

22
〈마오리 족장의 집에
장식된 상인방〉, 19세기 초.
목각, 32×82 cm,
런던 인류 박물관

있다. 사실 각 가정은 그것이 없이는 제대로 된 트리로 보이지 않는다고 생각하는
그 나름대로의 전통과 취향을 가지고 있다. 그럼에도 불구하고 크리스마스가 닥치
면 트리의 장식을 위해 결정해야 할 문제들이 많이 남아 있다. 이 가지에 전등을
달아야 할지, 나무 꼭대기의 은박지와 금박지는 적당한지, 이 별은 너무 무겁게 보
이지는 않는지, 또는 이쪽이 너무 장식이 많이 달린 것은 아닌지 등등… 어쩌면
제 삼자의 눈에는 그런 일들이 오히려 더 이상하게 보일지도 모른다. 그는 크리스
마스 트리는 은박지와 금박지가 없으면 더 근사하게 보인다고 생각할지도 모른다.
그러나 트리의 의미를 알고 있는 우리들에게는 트리를 우리들 생각대로 장식하는
것이 대단히 중요한 문제로 등장한다.

원시 미술은 이처럼 미리 정해진 방식으로 만들어지지만 그래도 미술가의 기질
을 알아볼 수 있는 여지는 남아 있다. 어떤 부족의 장인(匠人)들의 고도로 숙련된
솜씨는 참으로 놀랄만한 것이다. 우리가 원시 미술을 논할 때 잊어서는 안될 것
은 '원시'라는 단어가 이들 미술가들의 재능이 미개하다는 뜻은 아니라는 점이다.
반대로 이러한 원시 부족들은 조각이나 바구니 짜는 일, 가죽 손질이나 금속을 다
루는 일 등에 정말로 놀라운 기술을 가지고 있다. 이러한 작품들이 얼마나 간단한
도구로 만들어졌는가를 알게 되면 수백 년 동안의 전문화 과정을 거친 이들 장인
들의 인내력과 확실한 솜씨에 감탄하지 않을 수 없다. 예를 들어 뉴질랜드의 마오
리 족(Maori)은 목각에서(도판 22) 정말 경이적인 경지를 개척해왔다. 물론 만들
기 어렵다는 사실만으로 작품이 된다는 것은 아니다. 만약에 그렇다면 유리병 안
에 돛단배의 모형을 만들어 넣는 사람이야말로 가장 위대한 미술가의 대열에 넣어
야 할 것이다. 그러나 이렇게 입증된 부족들의 기술은 그들의 작품이 더 이상 발
전되어 가지 않으므로 이상하다는 우리의 생각에 경고를 한다. 우리의 것과 다른
것은 그들의 기술의 수준이 아니라 그들의 착상인 것이다. 처음부터 이것을 깨닫
는 것은 대단히 중요한 일이다. 왜냐하면 미술의 모든 역사는 기술적인 숙련에 관
한 진보의 이야기가 아니라 변화하는 생각과 요구들에 대한 것이기 때문이다. 어
떤 조건에서는 원시 미술가들이 자연을 표현하는 데 있어서 유럽의 대가가 만든
가장 원숙한 작품만큼 정확하게 묘사할 수 있다는 증거가 늘어나고 있다. 수십 년
전에 나이지리아에서 다수의 청동 두상(頭像)이 발견되었는데 그것들은 우리가 상
상할 수 있는 가장 신빙성 있는 모습과 닮아 있었다(도판 23). 그것들은 수백 년

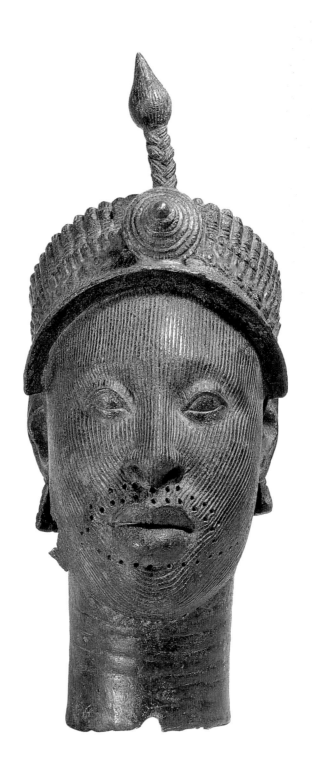

23
〈흑인 청동 두상〉.
나이지리아의 이페에서
출토, 족장의 상(像)으로
추정. 12–14세기.
청동, 높이 36 cm.
런던 인류 박물관

전에 만들어진 것으로 보이며 원주민 미술가들이 외부 세계의 어느 누구로부터 기술을 익혔다는 것을 입증하는 증거는 전혀 없다.

그렇다면 원시 미술 대부분이 그처럼 생경해보이는 까닭은 무엇일까? 다시 한번 우리 자신과 우리가 수행할 수 있는 실험으로 되돌아가보자. 한 장의 종이를 꺼내서 그 위에 얼굴 모양의 낙서를 아무렇게나 그려보자. 머리는 둥글게 그려서 코는 밑으로 죽 긋고 입은 옆으로 죽 그어보자. 그 다음에 눈이 없는 낙서를 들여다보라. 얼마나 슬픈 모습을 하고 있는가? 그 가련한 얼굴은 차마 볼 수가 없다. 우리가 '두 눈을 그려주어야 한다고'생각하고 두 개의 점을 찍으면 얼마나 마음이 놓이는가? 그리고 그것은 마침내 우리들을 쳐다본다! 우리들에게는 이 모든 것이 다 농담으로 들리지만 원주민들에게는 그렇지 않다. 원주민이 나무 기둥에 간단한 얼굴 형상을 그려넣으면 그것은 완전히 다른 형상으로 보인다. 그는 그 얼굴이 주는 인상을 마술의 상징으로 간주한다. 그 얼굴이 볼 수 있는 눈만 가지고 있다면 더 이상 그것을 실물처럼 만들 필요를 느끼지 못하는 것이다. 도판 **24**는 폴리네시아(polynesia) 사람들이 오로(Oro)라고 부르는 '전쟁의 신' 상이다. 폴리네시아 사람들은 우수한 조각적 재질을 갖고 있으나 그 조각 작품이 정확하게 사람의 모습을 표현해야 한다고는 생각지 않았다. 우리 눈에 보이는 것은 잘 짜여진 섬유로 뒤덮인 나무 조각에 불과하다. 이 작품에서 눈과 팔은 섬유로 꼰 끈으로 대충대충 표현되었지만 일단 우리가 주의를 집중해서 보게 되면 그 꼰 끈으로 인해 그 기둥은 불가사의한 마력을 가진 것같이 보이게 된다. 우리는 아직도 미술의 영역에 들어서지는 않았지만 위의 낙서 그림의 실험에서 뭔가를 깨우칠 수 있을 것이다. 낙서처럼 그린 그 얼굴을 가능한 한 여러 가지 방법으로 변형시켜 보자. 눈의 형태를 십자가나 진짜 눈의 형태와는 아무런 관계가 없는 그런 형태로 바꿔보라. 그리고 코를 원형으로 표현하고 입을 소용돌이 모양으로 표현해보자. 눈, 코, 입의 상대적인 위치만 대충 들어맞는다면 그 모양은 문제될 것이 별로 없다. 그런데 이 발견이 원주민 미술가에게는 대단히 많은 것을 시사했을 것이다. 왜냐하면 그것은 그가 제일 좋아하거나 그의 독특한 기술에 가장 적합한 형태로 형상이나 얼굴을 제작하는 방법을 가르쳐주었기 때문이다. 그 결과가 실물과는 다를지 몰라도 우리의 최초의 낙서 그림이 가지고 있지 않았던 어떤 통일성과 조화를 유지하고 있을 것이다. 도판 **25**는 뉴기니(New Guinea)의 한 가면이다. 이것은 아름답지도 않고 또 그런 목적으로

24
〈전쟁의 신 오로〉,
타히티에서 출토, 18세기.
나무에 신테트를 씌운 것.
길이 66 cm,
런던 인류 박물관.

25
〈의식용 가면〉.
뉴기니의 파푸아만에서
출토, 1880년경.
나무와 나무 껍질 및
식물성 섬유, 높이 152.4 cm,
런던 인류 박물관

만들어진 것도 아니다. 이것은 마을의 청년들이 유령으로 분장하여 여자들과 아이들을 놀라게 해주기 위하여 만들어진 것이다. 그러나 이 유령이 우리들에게는 매우 환상적이거나 불쾌하게 보일지라도 이 원시 미술가가 유령의 얼굴을 기하학적인 형태로 만들었다는 점에서는 일단 만족스럽다.

세계의 어떤 지역에서는 원시 미술가들이 이러한 장식적인 방법으로 그들의 신화에 나오는 여러 가지 인물상과 토템을 표현하는 정교한 체계를 발전시켜왔다. 예를 들어 북미의 인디언들 중에서는 우리들이 사물의 실제 모습이라고 부르는 것을 무시함으로써 자연적인 형태에 대한 그들의 대단히 예리한 관찰력을 표현하기도 한다. 그들은 사냥꾼이므로 독수리의 부리나 비버(beavor)의 귀 생김새를 우리들보다는 훨씬 더 잘 알고 있다. 그러나 그들은 그것의 한 가지 특징만 그려도 대단히 만족스럽다고 생각한다. 독수리의 부리를 가진 가면은 그것이 바로 독수리인 것이다. 도판 **26**은 전면에 세 개의 소위 토템 기둥을 가진 북미 북서부에 살던 인디언 〈하이다(Haida) 족 추장의 집〉 모형이다. 우리에게는 흉칙한 가면들의 잡동사니로만 보이지만 그들에게는 이 기둥이 그들 부족의 오랜 전설을 설명해준다. 그 전설 자체도 그 전설의 표현만큼이나 우리에게는 이상하고 조리에 맞지 않겠지만 인디언들의 생각이 우리와 다르다는 사실에 더 이상 놀랄 필요는 없다.

26
〈하이다(북미 북서 연안 지대의 인디언) 족 추장의 집〉,
19세기 모형,
뉴욕 미국 자연사 박물관

옛날 구와이스 쿤(Gwais Kun)이라는 마을에 한 청년이 살고 있었다. 그는 그의 장모가 하루 종일 자리에 누워서 빈둥거린다고 나무라자 그것을 부끄럽게 생각하고 밖으로 나가 호수에서 사람과 고래를 잡아먹고 사는 괴물을 죽이기로 결심했다. 그는 요정 같은 새의 도움을 받아 나무 기둥으로 덫을 만들고 두 아이를 미끼로 그 위에 매달았다. 마침내 그 괴물을 잡은 청년은 괴물의 가죽으로 옷을 해 입고 물고기를 잡아다가 그를 나무랬던 장모의 집 문간에 일정한 시간에 갖다 놓았다. 그녀는 뜻하지 않은 이 제물을 받고 우쭐해져서 자기 자신을 큰 힘을 가진 무당으로 착각했다. 결국 그 청년이 그녀에게 진실을 깨우쳐주자 그녀는 부끄럽게 여겨 자살하고 말았다.

이 이야기에 등장하는 모든 사람들은 중앙의 큰 기둥에 새겨져 있다. 입구 아래에 있는 가면 장식은 괴물이 항상 잡아먹던 고래이고 입구 위에 있는 큰 가면 장식은 괴물이다. 그 위의 인물상은 불행한 장모이다. 그녀의 머리 위에 있는 부리를 가진 가면 장식은 청년을 도와준 새이고, 청년 자신은 괴물의 가죽을 쓰고 그가 잡은 물고기를 들고 그 위에 있으며 맨 꼭대기에는 그가 미끼로 사용했던 아이들이 있다.

우리는 이러한 작품을 이상한 망상의 소산으로 여기고 싶은 충동을 느끼지만 이러한 것을 만든 사람들에게는 대단히 엄숙한 작업이다. 인디언들이 가지고 있던 원시적인 도구를 가지고 이처럼 큰 기둥을 자르는 데는 몇 년씩 걸리고 때로는 마을의 모든 남자들이 이 일에 참여했을 것이다. 이 기둥은 강력한 추장의 집을 표시하고 존중하는 것이다.

　　이러한 설명이 없이는 이처럼 많은 애정과 노력이 깃든 이 조각상의 의미를 전혀 이해할 수 없을 것이다. 이는 원시 미술에 관해서 흔히 있는 일이다. 도판 28과 같은 가면이 우리에게는 익살맞게 보일지 모르나 그 의미는 전혀 우스꽝스러운 것이 아니다. 이것은 사람을 잡아먹고 사는 산도깨비를 표현한 것으로 얼굴에는 피가 묻어 있다. 우리가 이것의 의미를 정확하게 이해하지 못한다 하더라도 자연의 형상을 일관성 있는 패턴으로 변형시킨 그 철저함은 알 수 있을 것이다. 미술의 신비에 싸인 기원에서 연유하는 이러한 종류의 걸작은 수도 없이 많다. 그러한 것들에 대한 정확한 설명은 아마 영원히 나오지 않겠지만 그래도 우리는 그 작품들을 보고 찬양한다. 고대 아메리카의 위대한 문명 중에서 오늘날까지 남아 있는 것은 그들의 '미술'이다. 내가 미술이라는 단어를 강조하는 이유는 이들 신비스러운 건물과 조각상들이 아름다움이 결여되어 있기 때문이 아니라—그들 중의 일부는 대단히 아름답다—이러한 것들이 즐거움이나 '장식'의 대상으로 만들어진 것은 아니라는 것을 강조하기 위해서이다. 현재의 온두라스(Honduras)에 해당되는 코판(Copan) 유적의 제단에서 발견된 죽은 사람의 머리 조각은 산 사람을 제물로 바치는 이 종족의 종교 의식을 설명해준다(도판 27). 이러한 조각들의 정확한 의미는 조금밖에 알려져 있지 않지만 이러한 작품들을 발견해서 그 비밀을 캐내려는 학자들의 감동적인 노력 덕택에 그것들을 다른 원시 문화의 작품들과 비교해볼 수 있게 되었다. 물론 이들은 흔히 말하는 통상적인 의미의 원시인들은 아니었다. 16세기에 스페인과 포르투갈의 정복자들이 도착했을 때 멕시코의 아즈텍(Aztec) 족과 페루의 잉카(Inca) 족은 강력한 제국을 통치하고 있었다. 이보다 앞서 중앙 아메리카의 마야(Maya) 제국은 결코 원시적이라고는 할 수 없는 거대한 도시들을 건설하고, 문자 체계와 빈틈 없는 달력을 개발했다는 사실을 우리는 알고 있다. 나이지리아의 흑인들처럼 콜럼버스(Columbus) 이전의 아메리카 인들은 사실 묘사와 같은 방법으로 인간의 얼굴을 완전하게 재현할 수 있었다. 고대의 페루 인들은 어떤 그릇들을 사람의 머리 형상으로 만들기를 좋아했는데 그것은 실물과 꼭 닮았다(도판

29
〈애꾸눈 사나이
머리 모양의 토기〉,
페루, 치카나 계곡에서 출토,
250-550년경.
점토, 높이 29 cm,
시카고 미술 연구소

30
아즈텍의 〈비의 신 틀라록〉,
14-15세기,
돌, 높이 40 cm,
베를린 국립 미술관,
민속 미술관

29). 이러한 문명들이 만들어낸 대부분의 작품들이 우리들에게 생소하고 부자연스럽게 보인다면 그 이유는 그들이 전달하고자 하는 관념 때문일 것이다.

도판 **30**은 멕시코가 스페인에 정복 당하기 이전의 마지막 시대인 아즈텍 시기로 추정되는 조각 작품이다. 학자들은 이것이 틀라록(Tlaloc)이라는 이름을 가진 비(雨)의 신을 표현한 것이라고 믿고 있다. 이러한 열대 지방에서 비는 사람들에게 생과 사의 문제일 때가 많다. 왜냐하면 비가 오지 않으면 그들의 작물이 말라죽고 그들도 굶어 죽을 수밖에 없기 때문이다. 비와 뇌우의 신이 그들의 마음 속에 무섭고도 강력한 수호신의 형상을 취한다는 것은 놀라운 일이 아니다. 하늘에서 치는 번개가 그들의 상상으로는 커다란 뱀과 같이 보였기 때문에 많은 아메리카 원주민들은 방울뱀을 신성하고 막강한 존재로 생각했다. 틀라록 상을 좀더 가까이서 살펴보면 그의 입은 큰 독이빨을 드러내 보이는 두 마리의 방울뱀이 서로 머리를 맞대고 있는 형상이며 또한 코도 그렇다는 것을 알 수 있다. 그의 두 눈까지도 뱀이 몸을 둥글게 꼰 형태로 되어 있는 것 같다. 우리는 주어진 형태를 가지고 얼굴을 '만들어 내는' 그들의 관념이 실물과 같은 조각을 만드는 우리의 관념과 얼마나 다른가를 알 수 있다. 또한 이러한 방법을 유도해낸 이유를 알 것 같기도 하다. 번개의 힘을 상징하는 신성한 뱀의 몸뚱아리를 가지고 비의 신의 형상을 만들어내는 것은 확실히 타당한 일이다. 만약 우리들이 이 이상한 우상을 만들어낸 정신 상태 속으로 들어가 본다면 초기의 문명에서 형상을 만든다는 것이 마술과 종교에만 국한된 것이 아니라 그들 문자의 최초의 형태에도 관련이 있음을 알게 될 것이다. 고대 멕시코 미술에서 이 신성한 뱀은 방울뱀의 그림일 뿐만 아니라 또한 번개를 나타내는 기호로, 그리고 뇌우를 기념하거나 불러오는 기호로 발전할 수도 있다. 우리는 이 신비스러운 원시 미술의 기원에 관해서는 아는 바가 거의 없지만 우리가 미술의 역사를 제대로 이해하려면 그림과 문자는 매우 밀접한 혈연 관계에 있다는 사실을 기억해 두는 편이 좋을 것이다.

바위에 부족의 토템인
주머니쥐의 무늬를 그리고
있는 오스트레일리아 원주민

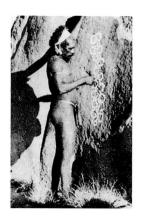

2

영원을 위한 미술

이집트, 메소포타미아, 크레타

지구상 어디에나 어떤 형태로든 미술은 존재한다. 그러나 하나의 계속적인 노력으로서의 미술의 역사는 남프랑스의 동굴 속이나 북아메리카의 인디언 부족들로부터 시작되는 것은 아니다. 이러한 이상스러운 기원들과 지금의 우리 시대와 직접적으로 연결되는 전통은 아무것도 없다. 그러나 약 5천 년 전의 나일 강변의 미술을 가옥이나 포스터와 같은 우리 시대의 미술과 연결시켜주는, 즉 거장으로부터 제자에게로, 그 제자로부터 추종자 또는 모방자에게로 전해내려오는 직접적인 전통은 존재한다. 왜냐하면 그리스의 거장들은 이집트 인들에게서 배웠고 우리는 모두 그리스 인의 제자임을 알고 있기 때문이다. 그렇기 때문에 이집트의 미술이 우리에게는 대단히 중요한 것이다.

우리는 이집트가 역사의 먼 지평선 위에 마치 풍화된 이정표처럼 서 있는 돌의 산, 즉 피라밋(도판 **31**)의 나라임을 잘 알고 있다. 그 피라밋들이 제아무리 유구하고 신비스럽게 보일지라도 그것들의 존재는 우리에게 많은 이야기를 들려준다. 오직 한 사람의 왕의 일생 동안에 이 거대한 돌의 산을 쌓아올릴 수 있게 했던 철저하게 조직화된 나라에 관한 이야기와 많은 노동자들과 노예들이 강제로 여러 해동안 돌을 뜨고, 그것을 공사장으로 끌어 운반하여, 무덤이 왕의 시신을 받아들일 준비가 다 될 때까지 가장 원시적인 방법으로 그 돌들을 짜맞추게끔 할 수 있었던 부유하고 강력했던 왕들의 이야기를 들려준다. 어떤 왕이나 어떤 민족도 단순히 기념물을 만들기 위해서 그처럼 많은 비용과 공을 들이지는 않았을 것이다. 사실 우리는 그 피라밋들이 왕과 그들의 백성들이 보기에는 실제적인 중요성을 가지고 있었다는 것을 알고 있다. 왕은 백성을 지배하는 신적인 존재로 간주되었으며 왕이 이 세상을 떠날 때는 그가 본래 태어나왔던 신에게로 다시 돌아간다고 생각되었다. 하늘로 치솟아 있는 피라밋들은 아마도 왕의 승천을 도와준다고 여겨졌을 것이다. 여하간에 이집트 인들은 왕의 신성한 시신이 썩지 않게 보존했다. 그들은 영혼이 저승에서 계속 살아가려면 반드시 육체가 보존되어 있어야 한다고 믿었기 때문이다. 바로 이러한 이유 때문에 시체를 정교한 방법으로 미이라로 만들어 얇은 천으로 그것을 감아 썩지 않게 했다. 피라밋은 이러한 왕의 미이라를 위해서 세워졌다. 왕의 시신은 석관 속에 넣어져서 이 거대한 돌의 산 중심부에 매장되었으며 묘실 주면에는 그가 다른 세계로 가는 여행을 도와주기 위한 온갖 주문과 부적들이 쓰여졌다.

그러나 이것만이 미술의 역사에 있어서 유구한 신념들이 수행했던 그런 역할을

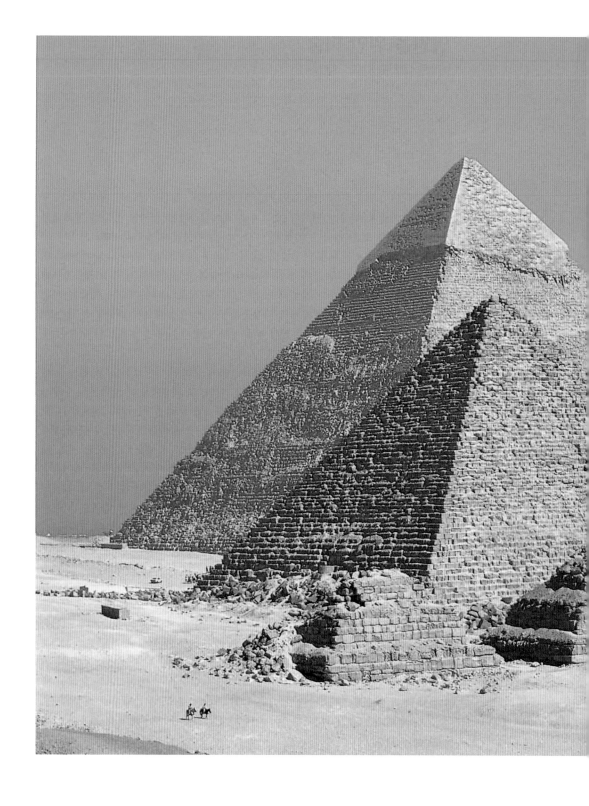

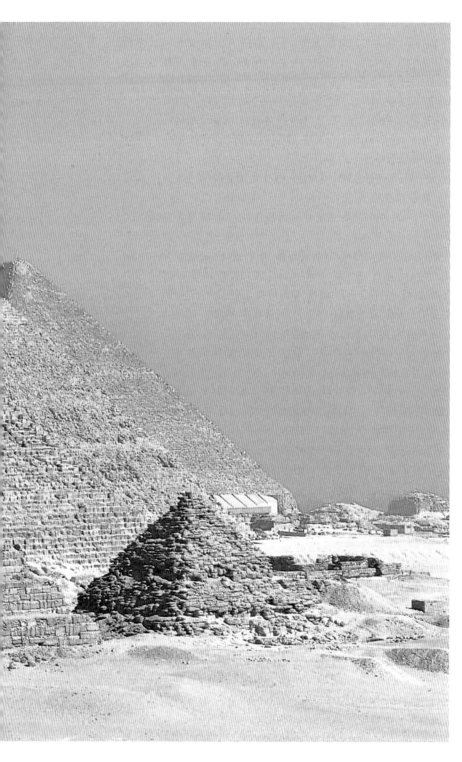

31
〈기자(Giza)의 피라밋〉,
기원전 2613-2563년경

대변해주는 가장 오래된 유일한 인류의 유적(遺蹟)은 아니다. 이집트 인들은 육체의 보존만으로는 충분하지 않다고 믿었다. 그들은 또한 왕과 닮은 형상을 보존할 수만 있다면 왕이 계속해서 영원히 살게 될 것이라는 확신을 이중으로 갖게 되었다. 그래서 그들은 조각가들로 하여금 단단하고 영원 불멸하는 화강암에 왕의 두상을 조각하게 하였다. 그리고 그것을 아무도 볼 수 없는 무덤 속에 넣어 거기서 미술의 힘으로 왕의 영혼이 그 형상 안에, 그리고 그 형상을 통해서 영원히 살아가게 도와주도록 했다. 실제로 조각가를 가리키는 이집트 말 중의 하나는 '계속 살아 있도록 하는 자(He-who-keeps-alive)'였다.

이러한 의식이 처음에는 왕만의 전유물이었으나 얼마 안가서 왕실의 귀족들도 왕의 무덤 주위에 가지런한 줄로 그들의 작은 무덤을 가지게 되었다. 그리고 점차로 지체가 있는 사람들까지도 그들의 미이라와 형상을 안치하고 또 그들의 영혼이 기거할 수 있고 죽은 자에게 주어지는 음식과 음료의 제공을 받아들일 수 있는 그런 값진 무덤을 축조하게 명령함으로써 내세에 대한 준비를 하게 했다. '고왕국(古王國)'의 제4 왕조인 피라밋 시대의 초기 초상들 중에는 이집트 미술의 가장 아름다운 걸작들(도판 32)이 속해 있다. 이 작품들은 쉽게 잊혀지지 않는 그런 엄숙함을 지니고 있다. 이집트의 조각가들은 초상화를 부탁한 사람에게 아첨을 하거나 덧없는 표정을 보존하려고 노력하지 않았다. 그는 본질적인 것에만 관심을 가지고 그 이외의 사소한 세부는 모두 생략해버렸다. 아마도 인간 두상(頭像)의 기본적인 형태에 대해 이처럼 엄격하게 집중했기 때문에 그 초상들이 그만큼 인상적인지도 모른다. 왜냐하면 그 작품들의 거의 기하학적인 경직성에도 불구하고 이들은 제1장에서 다룬(도판 25, 28) 원시인들의 가면들처럼 원시적이지는 않다. 이들은 또한 나이지리아 미술가들의 자연주의적인 초상(도판 23)처럼 마치 살아 있는 실물 같지도 않다. 자연에 대한 관찰과 도판 전체의 규칙성이 아주 고르게 균형을 이루고 있기 때문에 이 도판들은 마치 살아 있는 것같이 보이면서도 동시에 아득하고 영원한 인상을 주는 것이다.

이 기하학적인 규칙성과 자연에 대한 예리한 관찰력의 결합은 모든 이집트 미술의 특징을 형성한다. 우리는 무덤의 벽면을 장식하고 있는 부조(浮彫)와 회화에서 이런 점을 제일 잘 연구할 수 있다. 사실 '장식'이라는 단어는 죽은 사람의 영혼 외에는 아무도 볼 수 없게 만들어진 미술에는 어울리지 않는 말이다. 이런 작품들은 감상하기 위해서 만들어진 것은 아니었다. 그것들은 '살아 있도록' 하기 위한 것이었다. 옛날, 아주 무시무시하고 까마득한 옛날에는 세력자가 죽으면 그의 하인과 노예들을 그의 무덤에 함께 매장하는 것이 관습이었다. 그는 그들을 희생시켜서 그의 신분에 걸맞는 수행원을 대동하고 저승에 가도록 되어 있었다. 그 후 이러한 끔찍한 일들이 너무나 잔인하고 사치스럽다고 생각되었을 때 미술이 그 구원자로 등장하게 되었다. 이 지상의 세력자들에게 진짜 하인들 대신에 그 대용물로서 하인들의 형상을 주었다. 이집트의 무덤에서 발견되는 그림과 인형들은 저승으로 가는 영혼에게 동반자들을 제공한다는 관념과 결부된 것이었다.

이러한 부조와 벽화들은 수천 년 전에 이집트에서 살았던 사람들의 생활에 관해

32
〈석회석 두상〉.
기원전 2551-2528년경.
기자의 한 고분에서 출토.
높이 27.8 cm.
빈 미술사 박물관

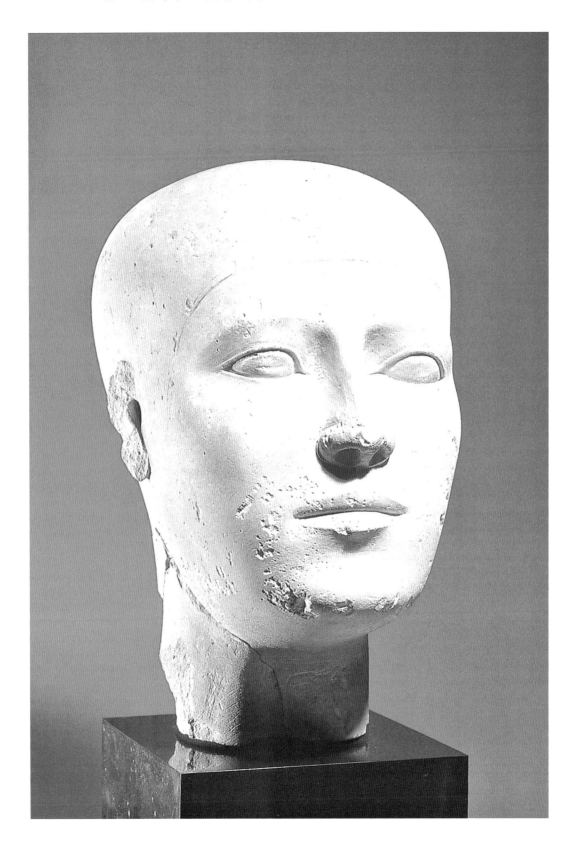

33
⟨네바문의 정원⟩,
기원전 1400년경.
테베(Thebes)의 고분 벽화,
64×74.2 cm,
런던 대영 박물관

서 대단히 생생한 그림을 제공해준다. 그러나 그것을 처음 보는 사람은 오히려 어리둥절하게 느낄지도 모른다. 이집트의 미술가들은 실생활을 표현하는 데 있어서 우리와는 아주 다른 방법을 사용했기 때문이다. 아마도 그것은 그들의 그림이 봉사해야 했던 본래의 목적과 관련이 있을 것이다. 그들에게 가장 중요시되었던 것은 아름다움이 아니라 완전함이었다. 모든 것을 가능한 한 아주 분명하게, 그리고 영원히 보존하는 것이 미술가의 과업이었다. 그래서 그들은 처음부터 어떤 우연한 각도에서 보이는 대로의 자연의 모습을 그리려 하지 않았다. 그들은 그림에 들어가야 할 모든 것이 극명하게 나타나도록 보장해주는 엄격한 규칙에 따라서 기억을 더듬어 그렸다. 사실 그들의 방법은 화가의 방법이라기보다는 지도를 제작하는 사람의 방법과 비슷했다. 연못이 있는 정원을 그린 도판 33은 이것을 간단한 예로 보여준다. 만약 우리가 그러한 소재를 그려야 한다면 어떤 각도에서 접근

해야 할지를 먼저 생각해 볼 것이다. 나무들의 생김새와 특징은 측면에서 보아야만 명확할 것이고 연못의 형태는 위에서 보아야만 분명해질 것이다. 이집트의 미술가들은 이러한 문제에 대해서는 아무런 거리낌이 없었다. 그들은 연못은 위에서 내려다본 것처럼, 그리고 나무들은 옆에서 본 것처럼 그리면 그만이었다. 반면 연못 속에 있는 물고기와 새들은 위에서 본대로 그린다면 쉽게 알아볼 수 없으므로 옆모습으로 그렸다.

이처럼 간단한 그림에서 우리는 이집트 미술가들의 그림 그리는 방식을 쉽게 이해할 수 있다. 대부분의 어린이들도 이와 유사한 방법을 사용한다. 그러나 이집트 미술가들은 이들보다 훨씬 더 일관성 있게 이러한 방법들을 사용하고 있다. 모든 사물이 가장 특징적인 각도에서 그려져 있다. 도판 34는 이러한 관념이 인체의 표현에 적용된 결과를 보여준다. 머리는 옆으로 보여질 때 가장 쉽게 볼 수 있기 때문에 옆 모습을 그렸다. 그러나 우리가 인간의 눈을 생각할 때는 대개 정면에서 본 것을 기억한다고 한다. 그래서 정면에서 본 눈이 얼굴의 측면 그림에 그려져 있다. 신체의 상반신, 즉 어깨와 가슴은 정면에서 그 모습이 가장 잘 드러난다. 그래야만 두 팔이 몸에 어떻게 붙어 있는지를 볼 수 있기 때문이다. 그러나 팔과 다리가 움직이고 있을 때에는 측면에서 그 모습이 잘 드러난다. 이 그림에서 사람이 그처럼 이상하게 평면적이고 왜곡되어 보이는 것은 바로 이러한 이유 때문이다. 더군다나 이집트의 미술가들은 양쪽 발을 시각화하는 일이 어렵다는 것을 알았다. 그들은 엄지 발가락으로부터 위쪽으로 연결되는 발의 분명한 윤곽선을 그리기를 더 선호했다. 그래서 두 다리는 안쪽에서 본 모습으로 그려져 이 부조에 나오는 사람은 마치 두 개의 왼쪽 다리를 가지고 있는 것처럼 보인다. 그렇다고 해서 이집트의 미술가들이 인간의 모습을 그런 식으로 생각했다고 상상해서는 안된다. 그들은 인간의 형태 속에 그들이 중요하다고 생각한 모든 것을 다 그려넣게 만든 규칙을 따랐을 뿐이다. 이 규칙을 엄격하게 준수하는 것은 아마도 그들의 미술적인 의도와 관계가 있는 것 같다. 왜냐하면 '원근법으로 단축되거나' '잘려나간' 팔을 가진 사람이 어떻게 죽은 사람에게 필요한 제물을 받거나 또 가져올 수 있을 것인가?

이집트 미술은 미술가가 주어진 한 순간에 무엇을 볼 수 있있느냐에 근거를 둔 것이 아니라 어떤 사람이나 장면에 대해 그가 알고 있었던 것에 바탕을

34
〈헤지레의 초상〉.
기원전 2778-2723년경.
헤지레 묘실의 나무로 된
문의 일부. 높이 115 cm.
카이로 이집트 박물관

두고 있다. 원시 시대의 미술가가 그가 구사할 수 있는 형상들을 가지고 그 상을 만들었듯이 이집트의 미술가들도 그가 배웠고 알았던 형태들을 가지고 그림을 그렸다. 이집트 미술가가 그의 그림 속에 구현한 것은 단지 형태나 모양에 대한 그의 지식뿐만 아니라 그 형태들의 중요성에 대한 그의 지식이기도 했다. 영어에서 우두머리를 'big boss'라고 하듯이 이집트 미술가는 우두머리를 그의 하인이나 그의 아내보다 더 크게 그렸다.

우리가 일단 이와 같은 규칙과 관례를 파악한다면 이집트 인들의 생활사가 기록되어 있는 이러한 도판들의 언어를 이해할 수가 있다. 도판 **35**는 기원전 약 1900여 년 전 이집트의 소위 '중왕국(中王國)' 시대의 어떤 고관의 무덤 벽화로, 이러한 벽화들의 일반적인 구성을 보여주는 좋은 예이다. 상형 문자로 새겨진 명문(銘文)은 그가 누구였으며 생존시에 어떤 지위와 명예를 누렸는지를 정확하게 말해준다. 그의 이름은 크눔호텝(Khnumhotep)으로 동부 사막의 행정관이요 메나트 쿠푸의 영주였으며, 왕의 믿음직스러운 친구이자 왕실의 측근이었고, 제사장이었으며, 호루스 신과 아누비스 신의 사제였으며, 신의 모든 비밀을 지키는 수장이었다. 그리고 무엇보다도 인상적인 점은 의상(衣裳)의 총관리자였다는 사실이다. 우리는 그림 왼쪽에서 그가 그의 부인 케티와 첩 자트를 대동하고 일종의 부메랑과 같은 것을 가지고 야생 조류를 사냥하고 있는 것을 볼 수 있다. 변경의 감독 지위를 맡고 있는 그

35
〈크눔호텝 묘실의 벽면〉.
기원전 1900년경.
베니하산 부근.
1842년 카를 렙시우스가
출판한 〈유물(Denkmaler)〉에
실린 삽화에서 발췌.

36
도판 35의 부분

의 아들 중의 한 명도 아주 작긴 하지만 함께 그려져 있다. 그 밑의 띠 모양의 장식대에는 어부들이 감독 멘투호텝의 지휘 아래 고기를 많이 잡은 그물을 끌어올리는 장면이 그려져 있다. 문의 맨 꼭대기에 크눔호텝의 모습이 다시 나오는데 이번에는 그물을 가지고 물새들을 잡고 있다. 이집트 미술가들이 사용한 방법을 이해할 수 있으면 우리는 이러한 도안이 어떻게 그려졌는지 알 수 있다. 새를 잡는 사람은 그물(위에서 본)에 연결된 끈을 잡고 갈대 숲 뒤에 숨어서 앉아 있다. 새들이 이 미끼 위에 앉으면 그가 끈을 잡아당겨 그물이 새들을 덮치게 만든다. 크눔호텝의 뒤에는 그의 장남 나크트와 무덤을 파라고 명령을 내리는 그의 보물 감독자가 서 있다. 오른쪽에는 '물고기도 많이 잡고 물새도 많이 잡았으며 사냥의 여신을 사랑하는' 크눔호텝이 창을 가지고 물고기를 잡는 장면(도판 **36**)이 그려져 있다. 여기서 우리는 다시 한번 물고기를 분명하게 보여주기 위해서 물이 갈대밭 위로 올라온 것처럼 보이게 그린 이집트 미술가의 방법을 관찰할 수 있다. 명문에는 이렇게 새겨져 있다. "바닥에 파피루스가 깔려 있는 강, 물새들이 모여 있는 웅덩이, 늪과 개울을 가로질러 배를 타고 가면서 그는 쌍갈래 창을 가지고 30마리의 물고기를 잡았다. 하마를 사냥하는 날은 얼마나 유쾌한가." 그 아래에는 물 속에 빠진 사람을 그의 동료들이 건져 살렸다는 재미 있는 이야기가 그려져 있다. 문 주위의 명문은 죽은 사람들에게 제물을 바쳐야 할 날짜를 기록하고 또한 신들에게 바치는 기도들이 포함되어 있다.

나는 우리가 이러한 이집트 그림을 보는 데 익숙해지면 사진에 색깔이 없다고해서 그 사진이 비현실적이라고 생각하지 않는 것처럼, 그 그림들의 비현실성에 신

경을 쓰지 않게 되리라고 생각한다. 오히려 이집트 화법의 큰 장점까지도 이해하
게 될 것이다. 이 그림들 속에 어떤 것도 우연하다는 인상을 주는 것은 없으며 지
금 있는 곳 외에 다른 곳에 있어야 한다는 인상을 주는 것도 없다. 연필을 꺼내 들
고 '원시적'인 이집트 그림 하나를 모사해보면 많은 것을 배울 수 있다. 우리의 시
도는 대개 서투르고 한쪽으로 치우치고 뒤틀려져 있는 것처럼 보인다. 적어도 내 것
은 그렇게 보인다. 그 이유는 이집트 인들의 질서 감각은 세세한 세부에 이르기까
지 너무나 강하기 때문에 약간만 달라져도 그 그림을 완전히 망쳐버리기 때문이다.
이집트의 미술가는 벽면에 그물 모양의 직선들을 그려넣는 것으로 작업을 시작하
며 이러한 선상에 인물들을 대단히 조심스럽게 배치한다. 그런데도 이 모든 기하
학적인 질서 감각은 그로 하여금 자연의 세부들을 놀라울 정도로 정확하게 관찰
하는 것을 방해하지 않는다. 모든 종류의 새와 물고기들을 어찌나 충실하게 그렸
던지 지금도 동물학자들은 그들의 종(種)을 확인할 수 있다. 도판 **37**은 도판 **35**의
그러한 세부를 보여주는 그림으로 크눔호텝의 그물 옆의 나무에 앉아 있는 새들이
다. 여기서 미술가를 이끌었던 것은 새에 대한 그의 엄청난 지식만이 아니라 패턴
(pattern)에 대한 그의 날카로운 안목이다.

37
〈나무 위의 새들〉.
도판 35의 부분.
니나 먹퍼슨 데이비스가
원화를 본떠 그린 그림

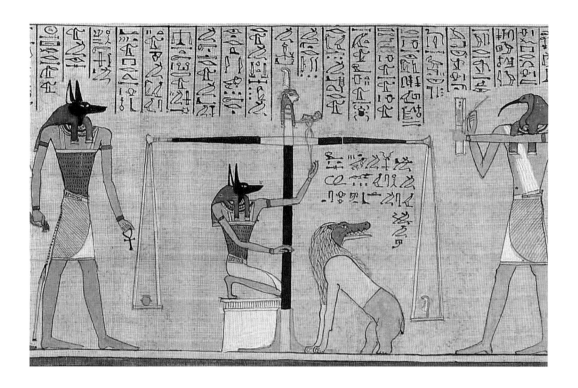

38
죽은 자의 심장의 무게를
재는 일을 감독하고 있는
자칼 머리 모양의 신(神)인
아누비스와 오른쪽에서
그 결과를 기록하고 있는
따오기 두상의 전령신인
토트(Thoth).
기원전 1285년경.
죽은 자의 고분에 안치된
두루마리 그림인
《사자의 서》(Book of the
Dead)에 나오는 한 장면.
높이 39.8 cm.
런던 대영 박물관

이집트 미술의 가장 위대한 점 가운데 하나는 모든 조각, 회화, 그리고 건축의 형식들이 마치 한 가지 법칙에 따라 배치된 것처럼 보인다는 점이다. 우리는 인간의 모든 창조물들이 반드시 따라야만 되는 것으로 보이는 그러한 규칙을 양식(樣式, style)이라고 부른다. 하나의 양식을 구성하는 것을 말로 설명하기는 어렵지만 눈으로는 보다 쉽게 알 수가 있다. 모든 이집트 미술을 지배하는 규칙들은 개개의 작품에 균형과 엄숙한 조화라는 효과를 주고 있다.

이집트의 양식은 대단히 엄격한 법칙들로 구성되어 있으며 모든 미술가는 그것을 어려서부터 배워야만 한다. 좌상(坐像)의 경우 두 손은 무릎 위에 올려야 하며, 남자의 피부는 여자의 피부보다 더 검게 칠해야 한다. 모든 이집트 신들의 모습도 엄격하게 정해져 있다. 하늘의 신인 호루스(Horus)는 매나 매의 머리 모양으로 그려야 하며, 장례의 신인 아누비스(Anubis)는 자칼이나 자칼의 머리 모양(도판 38)으로 표현해야 했다. 그리고 모든 미술가들은 아름다운 문자 필기를 배워야만 했다. 그들은 상형 문자의 형상과 상징을 명확하게 그리고 정확하게 돌에 새길 수 있어야 했다. 그러나 그가 일단 이러한 규칙들을 완전히 터득하게 되면 그의 수습 생활은 끝난다. 아무도 그가 배운 것과 다르게 하는 것을 원하지 않았고 또 그에게 '독창적'인 것을 요구하는 사람도 없었다. 그와는 반대로 과거에 추앙을 받았던 기념비들과 가장 비슷한 조각을 만들 수 있는 사람이 가장 뛰어난 미술가로 간주되었던 것 같다. 그래서 3천 년 이상의 시간이 흐르는 기간 중에 이집트의 미술은

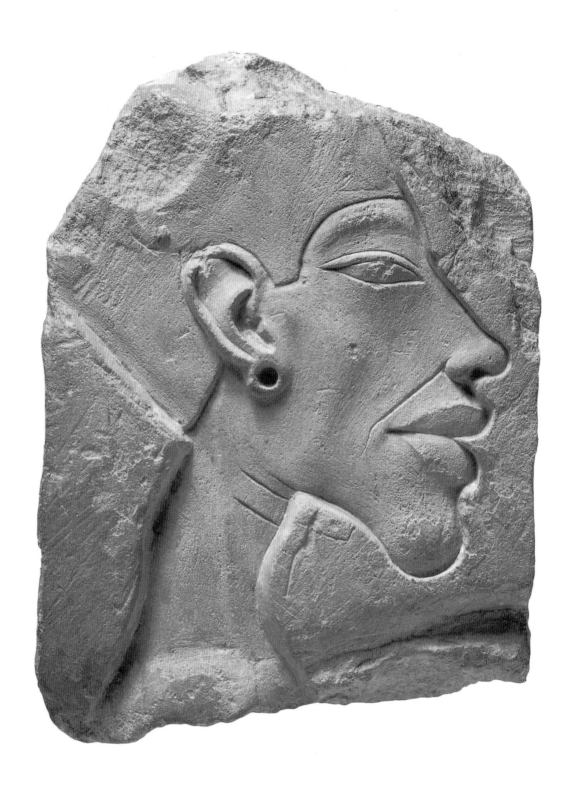

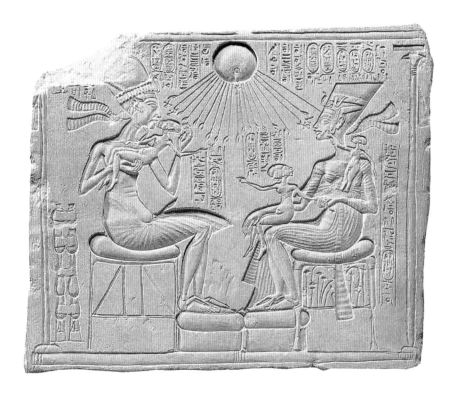

40
〈딸들을 안고 있는
아크나톤과 네르페티티〉,
기원전 1345년경.
석회석, 제단 부조,
32.5×39 cm,
베를린 국립 미술관,
이집트관

39
〈아멘호테프 4세(아크나톤)〉,
기원전 1360년경.
석회석 부조, 높이 14 cm,
베를린 국립 미술관,
이집트관

거의 아무런 변화도 없었다. 피라밋 시대에 가장 훌륭하고 아름답다고 생각되었던 것들은 천 년이 지난 뒤에도 계속 훌륭한 것으로 생각되었다. 새로운 유행이 생겨나고 또 미술가들에게 새로운 소재들이 요구되었지만 그들이 인간과 자연을 표현하는 방법은 본질적으로는 동일한 것이었다.

그런데 유일하게 이집트 양식의 철칙들을 뒤흔들어 놓은 사람이 있었다. 그는 이집트가 파국적인 침략을 받은 후에 건설된 '신왕국(新王國)'으로 알려진 제18왕조 시대의 왕이었다. 아멘호테프(Amenhotep) 4세로 불리어지는 이 왕은 이단자였다. 그는 오랜 전통에 의해서 숭상되어온 많은 관습들을 타파했다. 그는 그의 백성들이 믿는 이상하게 생긴 많은 신들에게 경의를 표하려 하지 않았다. 그에게 있어서 유일한 신은 최고의 권위를 가진 아톤(Aton)으로 그는 이 신을 숭배했고 그를 태양의 모양으로 그리게 했다. 그것은 끝에 손이 달려 있는(사람들의 손길 위에 축복을 내리는 모습) 광선들을 발산하는 원반 형태였다. 그는 이 신의 이름을 본떠서 자기 이름을 아크나톤(Akhnaton)이라 불렀고 그의 왕궁을 다른 신들을 믿는 사제들의 손이 미치지 않는 곳, 즉 현재 텔엘아마르나라고 불리우는 곳으로 옮겼다. 그가 화가들에게 그리게 했던 그림들은 그 신기함으로 인해 그 시대의 이집트인들을 놀라게 했음이 틀림없다. 그 그림들에서는 초기 파라오들의 그림에서 발견되는 엄숙하고 딱딱한 위엄은 하나도 볼 수 없고 대신에 그가 태양의 신 아톤의 축복을 받으며 아내 네페르티티와 함께 그들의 자녀들을 사랑스럽게 껴안고 있는 모습(도판 40)으로 그려져 있다. 그의 초상들 중에는 그를 못생긴 사람으로(도판 39) 표현한 것도 있다. 그것은 아마도 그가 미술가들에게 그를 인간적인 약점을 가진 사

람으로 그리라고 허락했거나 아니면 그는 예언자로서의 그의 독특한 중요성을 대단히 확신했기 때문에 그의 실제 모습을 주장했을지도 모른다. 아크나톤의 후계자는 투탕카멘(Tutankha-men)인데 많은 보물들이 들어 있는 그의 무덤이 1922년에 발견되었다. 이들 중 어떤 작품들은 여전히 아톤 종교의 현대적 양식을 띠고 있는 것들이 있는데 특히 가정적인 목가풍의 배경 속에 왕과 왕비를 그려놓은 왕좌의 뒷면(도판 42)이 그러하다. 그가 의자 위에 앉아 있는 자세는 엄격한 이집트의 보수주의자들을 아연실색케 했을지도 모른다. 이집트 인들의 기준으로 보면 그는 힘없이 축 늘어진 채 의자에 기대고 있는 자세이다. 게다가 그의 부인은 그보다 작게 그리지 않았으며 그녀의 손을 공손히 그의 어깨 위에 올려놓고 있다. 한편 황금의 공처럼 표현된 태양신은 아크나토 시대처럼 또 다시 그들에게 축복을 내리듯이 많은 손을 뻗치고 있다.

제18왕조 시대에 왕이 이러한 개혁을 쉽게 할 수 있었던 것은 그 당시 이집트 미술가들의 작품보다 훨씬 덜 엄격하고 굳어 있지 않은 외국의 작품들에 주의를 돌릴 수 있었기 때문이다. 외국의 섬나라인 크레타(Creta)에는 천부적인 재능을 가진 사람들이 살고 있었는데 그곳의 미술가들은 빠른 운동감을 표현하는 데 기쁨을 느끼고 있었다. 그들의 왕궁이 19세기 말에 크노소스(Knossos)에서 발굴되었을 때 사람들은 기원전 2천 년 전에 그렇게 자유스럽고 우아한 양식이 개발될 수 있었다는 사실을 믿을 수가 없었다. 이러한 양식의 작품들은 그리스 본토에서도 발견되었다. 미케네(Mycenae)에서 발굴된 사자 사냥용 단검(도판 41)은 운동감과 유연한 선을 보여주고 있는데 이런 작품들이 당시 신성한 규범에 얽매이지 않아도 되었던 이집트의 장인들을 감동시켰음이 틀림없다.

그러나 이집트 미술의 이러한 해방은 오랫동안 계속되지는 못했다. 이미 투탕카멘의 통치 시대에 옛 종교가 다시 부활되었고 외부 세계로 열린 창문은 다시 닫혀버리고 말았다. 그의 시대 이전에 천 년 이상이나 계속되었던 이집트 양식이 그 뒤로 다시 천 년 이상 계속되었기 때문에 그들은 그 양식이 영원히 지속될 것이라고 믿었다. 현재 박물관에 소장되어 있는 이집트 유물의 대부분은 이 후기 시대의 것이며 신전이나 궁전과 같은 거의 모든 이집트 건축물들도 그러하다. 새로운 테마가 소개되고 새로운 작업이 행해졌지만 미술의 업적에는 본질적으로 아무것도 새롭게 보태진 것이 없었다.

42
〈파라오 투탕카멘과
그의 아내〉,
기원전 1330년경.
투탕카멘의 무덤에서
출토된
왕좌의 일부,
나무에 금박과 채색.
카이로 이집트 박물관

41
〈단검〉, 기원전 1600년경.
미케네 출토,
청동에 금과 은과
흑금으로 상감,
길이 23.8 cm,
아테네 국립 고고학
박물관

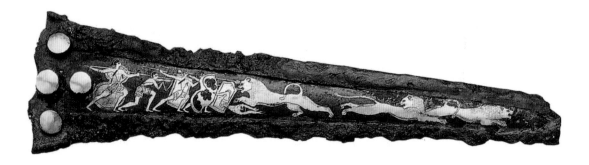

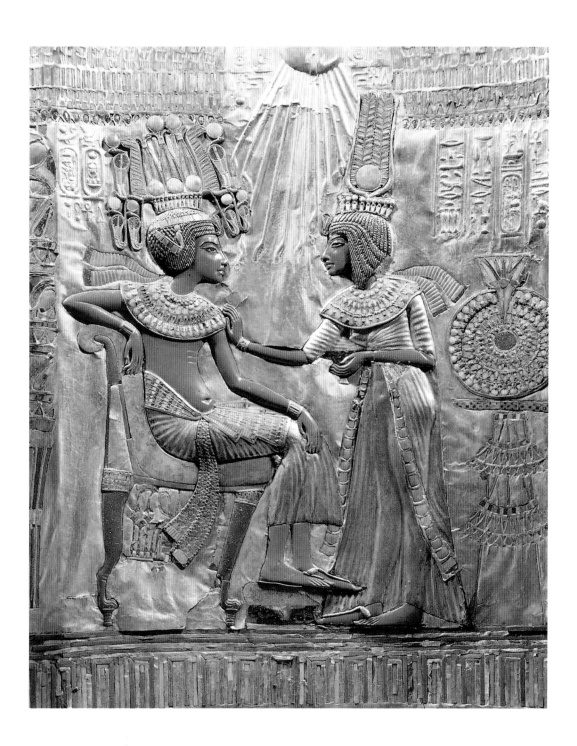

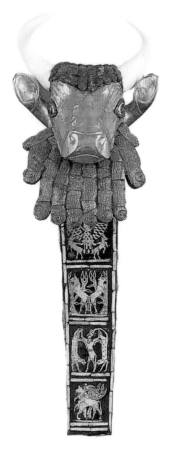

물론 이집트는 수천 년 동안 근동(近東)에 존재했
던 거대하고 강력한 제국들 중의 하나에 불과하다.
우리는 성경을 통해서 작은 팔레스타인이 나일 강변
의 이집트 왕국과, 유프라테스 강과 티그리스 강변에
서 일어난 바빌로니아와 아시리아 제국들 사이에 위
치하고 있었다는 것을 잘 알고 있다. 그리스 말로 유
프라테스와 티그리스 강의 계곡을 의미하는 '메소포
타미아(Mesopotamia)'의 미술은 이집트의 미술보다 비
교적 덜 알려져 있다. 이는 어느 정도 우연에서 비롯
한 것이다. 이 계곡에는 채석장이 없었으므로 대부분
의 건물들은 구운 벽돌로 만들어졌는데 시간이 흐름
에 따라서 풍화 작용으로 먼지로 변하고 말았다. 그
래서 돌로 만든 조각조차도 드물다. 그러나 이것이
이 지방의 미술 작품 중에 비교적 적은 수의 작품만
이 오늘날까지 전해내려오게 된 사실을 설명하는 유
일한 이유는 아닐 것이다. 주요한 이유는 아마도 이
민족들은 이집트 인처럼 인간의 영혼이 계속해서 살
아가려면 육체와 그 형상이 보존되어야 한다는 종교
적인 신앙을 가지고 있지 않았기 때문일 것이다. 수
메르 족이라고 불리우는 한 민족이 고대 도시 우르
(Ur)를 통치했던 상고 시대에는 왕이 죽으면 저승에서도 사람들을 거느릴 수 있도
록 모든 가족들과 노예들을 함께 매장했었다. 이 시대의 무덤들이 발견되어 현재
는 대영 박물관에서 이 고대의 야만적인 왕들이 그들의 왕궁에서 사용했던 물건들
을 볼 수 있다. 우리는 여기서 어떻게 고도로 세련된 미술적 솜씨가 원시적인 미
신이나 잔인성과 공존할 수 있었는지 볼 수 있다. 예를 들어 이 무덤들 중 하나
에서는 상상의 동물들로 장식된 하프(도판 43)가 발견되었다. 이것은 전체적인 모
습에서 뿐만 아니라 배치 방식에 있어서도 우리들의 문장(紋章)에 나오는 야수들
과 매우 흡사하다. 왜냐하면 수메르 족은 좌우의 대칭과 정확성을 좋아했기 때문
이다. 우리는 이 상상의 동물들이 무엇을 의미했었는지 정확하게 알지는 못하지
만 대개는 고대의 신화에 나오는 동물들이며 우리들이 보기에는 어린이들의 동화
책에 나오는 그림같이 보이는 장면들이 매우 엄숙하고 심각한 의미를 가지고 있
었다는 것은 분명하다.

메소포타미아의 미술가들은 무덤의 벽면을 장식하라는 명령은 받지 않았지만 그
들 또한 이집트 인들과는 다른 방법으로 통치자가 내세에서도 계속 살아가게 도
와줄 형상을 그려내야만 했다. 아주 일찍부터 메소포타미아의 왕들은 전쟁에 패
배한 종족들과 빼앗은 전리품에 대해 기록하는 전승비를 세우도록 하는 것이 관
례였다. 도판 44는 적의 시체를 짓밟고 서 있는 왕과 그에게 용서를 비는 패배한
적들을 묘사한 부조이다. 이러한 기념비의 배후에 깔린 관념은 이러한 승전의 기

43
〈하프〉의 부분.
기원전 2600년경.
나무에 금박과 상감.
우르에서 출토.
런던 대영 박물관

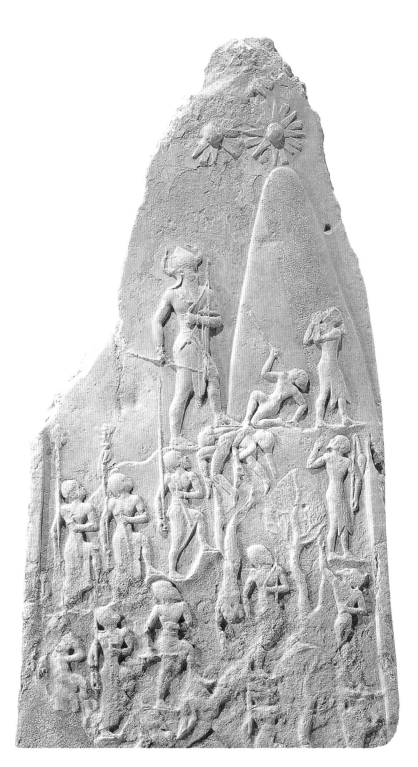

44
〈국왕 나람신의 기념비〉,
기원전 2270년경.
수사 출토, 돌, 높이 200 cm,
파리 루브르

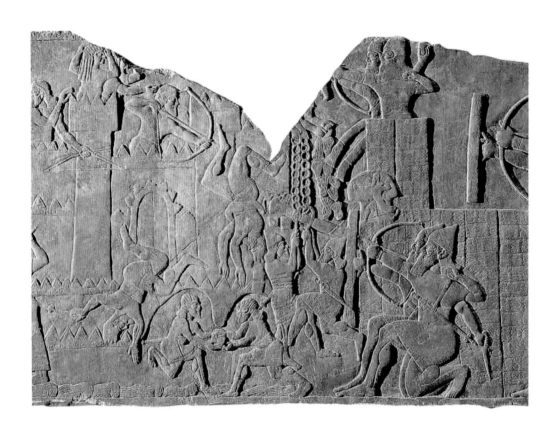

억을 계속 살아남게 하려는 것만은 아니었을 것이다. 적어도 아주 먼 옛날에는 형
상이 가지고 있는 힘에 대한 고대인들의 신앙이 그것을 만들게 명령한 사람들에
게 그때까지도 영향력을 행사하고 있었다. 아마도 그들은 그들의 왕이 그의 발로
패배한 적의 목을 누르고 서 있는 한, 패배한 종족은 다시는 일어날 수 없을 거라
고 믿었을 것이다.

　　뒤에 가서 이러한 기념비들은 왕의 전역(戰役)에 대한 완전한 그림 연대기(年代
記)로 발전하게 되었다. 이러한 그림 연대기 중에서 가장 잘 보존되어 있는 것은
비교적 후기인, 성경에 나오는 솔로몬 왕의 시대보다 조금 뒤인 기원전 9세기에
살았던 아시리아의 아슈르나시르팔(Asurnasirpal) 2세 시대의 것이다. 거기에서 우
리는 치밀하게 조직된 전투에 관한 모든 에피소드들을 보게 되는데, 예를 들어 도
판 45는 요새를 공격하는 장면의 일부를 보여준다. 아시리아군은 공성포를 쏘며 요
새를 공격하고 있고 방어군들은 요새에서 굴러떨어지고 있으며 요새 꼭대기에 있
는 한 여인은 마구 울부짖고 있다. 이러한 장면들이 표현된 방법은 이집트의 화법
과 유사하나 그보다는 덜 정돈되고 덜 엄격한 것으로 보인다. 그것들을 보고 있으
면 마치 2천 년 전의 뉴스를 보고 있는 것 같은 느낌이 든다. 모든 것이 다 사실처
럼 실감나게 보인다. 그러나 이 그림을 좀더 자세히 들여다보면 기이한 사실을 발

45
〈요새를 공격하는 아시리아
군대〉, 기원전 883–859년경.
아슈르나시르팔 2세의
궁전의 설화 석고 부조,
런던 대영 박물관

견하게 된다. 즉 거기에는 이 처참한 전쟁에서 죽거나 부상당한 사람들이 묘사되어 있는데 그들 중에 아시리아 사람은 하나도 없다는 사실이다. 이 아득한 옛날에도 선전술이나 과시하는 기술은 잘 발달되어 있었다. 그러나 우리는 이러한 아시리아 인들을 좀더 동정적으로 생각해야 할 것이다. 아마도 그들은 이 책에서 여러 차례 나오는 오래된 미신, 즉 그림 속에는 그림 이상의 무엇이 있다는 미신의 지배를 그때까지도 받고 있었을 것이다. 그들은 아마도 그러한 이유 때문에 부상당한 아시리아 병사들을 그려넣고 싶지 않았을 것이다. 여하간에 이렇게 해서 시작된 전통은 매우 긴 생명력을 갖게 되었다. 과거의 전쟁 왕들을 기리는 기념비들을 보면 전쟁에는 걱정할 것이 하나도 없는 것 같다. 거기에는 왕이 나타나기만 하면 적은 추풍 낙엽처럼 모두 쓰러지고 만다는 식이기 때문이다.

〈금 스핑크스를
제작하고 있는 이집트 장인〉.
기원전 1380년경.
테베의 한 고분 벽화.
런던 대영 박물관

3

위대한 각성

기원전 7세기부터 기원전 5세기까지 : 그리스

오리엔트 전제 군주들의 통치 지역에서 가장 초기의 미술 양식이 생겨난 곳은 태양이 무자비하게 작열하여 강에 연해 있는 땅에서만 식량이 생산되는 거대한 오아시스 땅이었다. 이러한 양식들은 수천 년 동안 거의 변하지 않고 존속되었다. 그러나 동방의 제국들과 인접하고 있는 동부 지중해의 크고 작은 많은 섬들과 그리스와 소아시아 반도들의 들쭉날쭉한 해안선을 끼고 있는 보다 온화한 기후를 가진 지역들의 경우는 사정이 매우 달랐다. 이 지역들은 한 사람의 통치를 받지 않았다. 이러한 지역들은 광활한 바다를 항해하면서 무역이나 선상 강도질을 해서 얻은 엄청난 재화를 성(城)이나 항구에 축적해놓고 있는 모험적인 뱃사람이나 해적왕들의 은신처가 되었다. 이들 지역의 중심지는 원래 크레타(Creta) 섬으로 크레타의 왕은 한때 이집트에 사신을 보낼 만큼 부유하고 강했으며 크레타의 미술은 그곳에까지 영향을 끼쳤다(p. 68 참조).

크레타 섬을 지배했던 종족이 누구이며 그리스 본토, 특히 미케네(Mycenae)의 미술이 어디서 이식되었는지 정확히 아는 사람은 없다. 최근의 발견에 따르면 크레타 인은 그리스 어의 초기 형태를 사용한 것 같다. 그 후에 대략 기원전 천 년경에 유럽으로부터 호전적인 종족들의 새로운 물결이 그리스의 험준한 반도와 소아시아의 해안까지 침투해와서 원주민들을 정복했다. 우리는 다만 호메로스(Homeros)의 서사시를 통해서만 이러한 장기전(長期戰)에서 파괴된 당대 미술의 뛰어남과 아름다움을 짐작할 수 있는데 새로운 정복자 가운데는 우리가 역사를 통해서 알고 있는 그리스 종족들도 끼어 있었다.

이들이 그리스를 처음 지배했던 초기 몇 백 년 동안 그들이 만들어낸 미술품은 매우 조잡하고 원시적인 것이었다. 이러한 작품들에는 크레타 양식의 쾌활한 운동감이 하나도 없으며 오히려 딱딱한 점에 있어서는 이집트 미술가들을 능가하는 것 같다. 그들의 도기(陶器)는 단순한 기하학적인 문양으로 장식되어 있으며, 어떤 정경을 묘사하는 경우에도 그것은 이 엄격한 디자인의 일부를 형성하게 되어 있다. 예를 들어 도판 46은 죽은 사람을 애도하는 장면이다. 여기서 죽은 사람은 관(棺)을 놓는 대(臺) 위에 누워 있으며 좌우에서 울부짖는 여인들은 원시 사회 추도식의 풍습처럼 애도의 의식으로 두 손을 머리 위로 올리고 있다.

이러한 단순성과 명쾌한 배열이 어느 정도 그리스 인들이 초기에 도입했던 건축 양식에 영향을 미친 것같이 보이는데 이상하게도 지금의 도시와 마을에도 그런 양식이 아직까지 남아 있다. 도판 50은 도리스 족의 이름을 따서 지은 고대 양식의

그리스 신전이다. 엄격하기로 유명한 스파르타 인들도 도리스 족이었다. 이 건물에는 정말로 불필요한 것은 하나도 없으며 적어도 우리가 그 목적하는 바를 알 수 없는 것은 전혀 없다. 아마 초기에는 이런 신전들을 나무로 지었을 것이며 신상을 모시는 벽으로 둘러싸인 작은 방과 그 주변에는 지붕의 무게를 지탱할 튼튼한 기둥들이 버티고 있었을 것이다. 기원전 600년경에 그리스 인들은 이러한 단순한 건축 양식을 돌로 모방하기 시작했다. 나무 기둥들은 돌로 된 대들보를 받치는 원주(圓柱, column)로 바뀌었다. 이 대들보를 아키트레이브(architrave)라고 부르며 원주 위에 얹혀 있는 수평 부분은 모두 엔타블레이처(entablature)라고 한다. 우리는 이 윗부분에서 목재 구조의 흔적을 볼 수 있는데 이 부분은 마치 들보의 끝부분들이 나와 있는 것처럼 보인다. 이 들보의 끝부분은 언제나 세 갈래의 홈으로 길게 파여 있어서, 이것을 그리스 어로 '세 개의 홈'이라는 뜻인 '트리글리프(triglyph)'라고 부른다. 이러한 들보 사이에 있는 벽면을 메토프(metope)라고 한다. 목재 건축물을 모방한 것이 분명한 이들 초기 신전들에서 놀라운 점은 전체의 단순성과 조화이다. 만약에 건축가들이 단순한 정사각형이나 원통형의 기둥을 사용했더라면 이 신전들은 육중하고 어설프게 보였을 것이다. 그러나 그들은 대신에 원주의 모양을 중간 부분이 약간 부풀어오르게 만들고 위로 갈수록 차츰 가늘게 만들었다. 그 결과 기둥들은 탄력성 있게 보이며 기둥이 짓눌려 그 모양새가 찌그러진 것 같은 인상을 주지 않은 채 지붕의 무게가 기둥을 가볍게 누르고 있는 것같이 보이게 한다. 마치 살아 있는 사람이 힘들이지 않고 짐을 지고 있는 것같이 보이게 한다. 이런 신전들 중에는 크고 당당한 것들도 있지만 이집트의 건축물처럼 거대하지는 않다. 이러한 신전들은 인간에 의해서 지어졌고 인간을 위해서 건립된 것 같은 느낌을 준다. 사실 그리스에는 자기 자신을 위해서 사람들을 노예로 만들거나 노예화하려고 했던 신격화된 지배자는 없었다. 그리스 종족들은 여러 개의 작은 도시들과 항구 도시에 정착하고 살았다. 이런 작은 공동체들 사이에는 경쟁과 마찰이 많았지만 이들 중 어느 하나가 다른 공동체들 위에 군림하지는 못했다.

　이러한 그리스의 도시 국가들 중에서 아티카(Attica)의 아테네(Athens)는 미술사상 가장 유명하고 중요한 위치를 차지하게 되었다. 무엇보다도 바로 여기에서 미술사 전체를 통해서 가장 위대하고 가장 놀라운 혁명이 결실을 맺게 된 것이다. 이 혁명이 언제 어디서 시작되었는지는 말하기 어렵지만 아마도 그리스에 최초의 석조 신전들이 세워진 기원전 6세기 무렵으로 보인다. 그 이전까지 고대 오리엔트 제국의 미술가들은 그들 특유의 표현 방식을 완성시키기 위해서 노력했다. 그들은 가능한 한 충실하게 그들 선조의 미술을 본받으려고 애썼으며 그들이 배운 신성한 규칙들을 엄수하려고 했다. 그리스 미술가들이 돌을 가지고 조각상을 만들기 시작했을 때 이집트와 아시리아가 남긴 업적을 발판으로 출발하였다. 도판 47의 〈두 형제상(像)〉은 그리스 미술가들이 신체의 각 부분과 근육을 구분하는 방법을 이집트 양식에서 배웠음을 보여주는 좋은 예이다. 그러나 이 입상(立像)들은 이것을 만든 조각가가 아무리 좋은 것이라 하더라도 일정한 공식만 따르는 것에 만족하지 않고 스스로의 방법을 모색하기 시작했다는 것을 보여준다. 그는 분명히 무릎이 진짜로

어떻게 생겼는지를 알아내는 데 관심을 기울였을 것이다. 그러나 뚜렷하게 성공하지는 못했던 것 같다. 중요한 점은 그의 입상들의 무릎이 어쩌면 이집트 조상(彫像)의 것보다 설득력이 덜하다 하더라도 그가 옛날 방식을 그대로 따르지 않고 그 자신의 방법을 찾기로 결심했다는 것이다. 이제 인체를 표현하는 데 있어 이미 만들어진 기존의 공식을 배운다는 것은 더 이상 중요한 문제가 아니었다. 그리스의 모든 조각가들은 특정한 인체를 표현하는 '자기의 방법'을 알고자 했다. 이집트 인들은 배워서 익힌 지식을 기초로 미술 작업을 했다. 그러나 그리스 인들은 그들의 눈을 사용하기 시작했다. 일단 이 혁명이 시작만 되면 아무도 그것을 막을 수 없었다. 조각가들은 작업실에서 인체를 표현하는 새로운 아이디어와 새로운 방법을 시도해 보았으며 다른 작가의 혁신을 열심히 받아들여서 그들 자신의 발견에 더해갔다. 어떤 작가는 끌을 가지고 몸체를 파는 방법을 발견했고 다른 작가는 입상을 만들 때 두 발을 모두 땅에 고정시키지 않는 것이 작품에 더 생동감을 준다는 사실을 발견했다. 또 다른 작가는 입 모양을 약간 위로 구부리면 미소를 띠게 되어 얼굴이 생기 있게 보인다는 것을 발견했다. 물론 이집트의 방법이 여러 가지 면에서 더 안전했으며 그리스 미술가들의 실험은 실패할 때가 많았다. 미소가 어색한 웃음으로 보이기도 하고 덜 굳어보이려고 만든 자세가 가식적인 인상을 줄 수도 있었다. 그러나 그들은 이러한 어려움 때문에 당황하거나 겁을 먹지는 않았다. 그들은 이제 되돌아 갈 수 없는 길을 출발한 것이다.

　화가들도 그들의 뒤를 따랐다. 우리는 그리스 저술가들이 우리들에게 전해주는 것 외에는 화가들의 작품에 대해서 아는 것이 거의 없지만 그 당시의 화가들은 조각가들보다 더 유명했다는 사실을 염두에 두어야 한다. 초기 그리스의 회화가 어떠했는지 어렴풋이나마 짐작할 수 있는 유일한 길은 도자기에 그려진 그림을 보는 길밖에는 없다. 이들 그림이 그려진 그릇들을 일반적으로 화병(vase)이라고 부르지만 원래 그것들은 꽃보다는 술이나 기름을 담게 만들어진 것이었다. 아테네에서는 화병에 그림을 그리는 일이 주요 산업으로 발전했으며 이러한 공방에 고용된 미천한 장인(匠人)들도 다른 미술가들처럼 최신의 제작 방식을 그들 제품에 도입하는 데 매우 열정적이었다. 기원전 6세기에 그려진 초기의 화병들에는 아직까지도 이집트의 여러 화법의 흔적들이 남아 있다(도판 48). 호메로스의 서사시에 나오는 두 영웅인 아킬레스(Achilles)와 아이아스(Ajax)가 막사 안에서 장기를 두고 있는 장면이다. 두 사람은 옆 모습으로 그려져 있지만 그들의 눈은 정면에서 보는 것으로 그려놓았다. 그러나 그들의 몸체는 이제 이집트 방식으로 그려져 있지 않으며 팔과 손도 그렇게 명확하고 딱딱하게 그려지지는 않았다. 이 화가는 만약에 두 사람이 이러한 방법으로 마주 보고 있으면 실제로 어떻게 보이겠는가를 상상해보려고 노력한 것이 분명하다. 그는 아킬레스의 왼손은 일부만을 보여주고 나머지는 어깨 너머로 감추어진 것으로 묘사하는 데 주저하지 않았다. 그는 더 이상 거기에 있어야 한다고 생각되는 것을 모두 다 그려넣어야 한다고는 생각지 않았다. 일단 이 고대의 규칙들이 깨지고 또 미술가들이 자신들이 본 것에 의지하기 시작하자 진정한 사태가 전개되었다. 화가들은 무엇보다도 위대한

47
아르고스의 폴리메데스,
〈두 형제, 클레오비스와
비톤〉, 기원전 615–590년경.
대리석.
높이 218 cm, 216 cm,
델포이 고고학 박물관

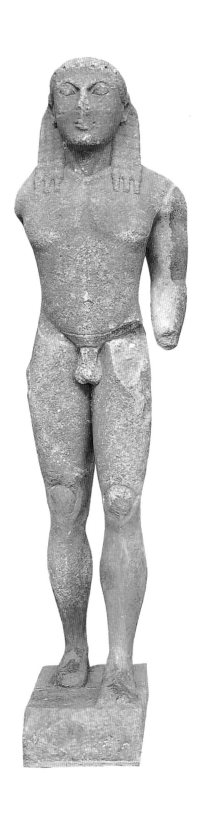
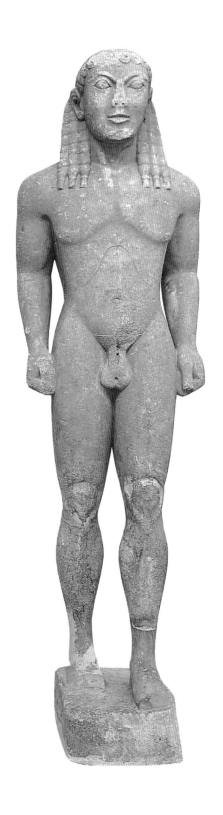

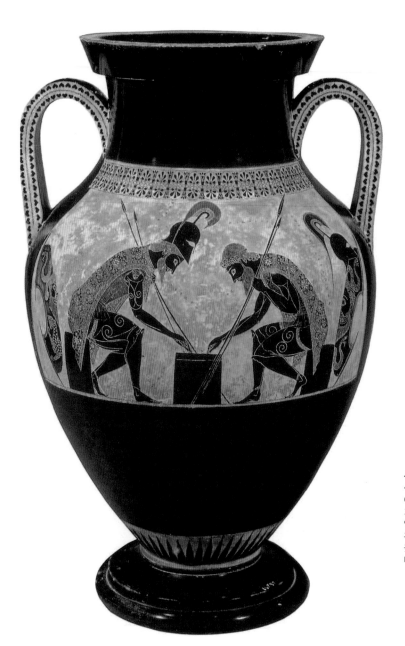

48
⟨장기를 두고 있는
아킬레스와 아이아스⟩,
기원전 540년경.
엑세키아스의 서명이 있는
흑회식 도자기,
높이 61 cm,
바티칸 박물관

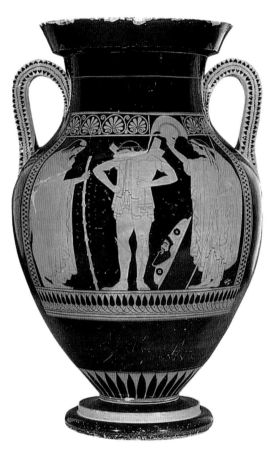

발견, 즉 원근법에 의한 단축법(foreshortening; 인체를 그림 표면과 경사지게 또는 직교하도록 배치하여 투시도법적으로 감축되어 보이게 하는 회화 기법 – 역주)을 발견했던 것이다. 기원전 500년 조금 전에 미술 역사상 최초로 발을 정면에서 본 것을 그리는 시도를 감행했을 때 그것은 미술사상 엄청나게 중요한 순간이었다. 우리들에게 전해져 내려오는 수천 점의 이집트와 아시리아의 미술품들 중에도 이와 같은 화법으로 그린 그림은 하나도 없었다. 그리스의 한 화병(도판 49)은 이러한 발견이 얼마나 자랑스럽게 채택되었는지를 보여주고 있다. 젊은 전사가 전쟁에 나가기 위해서 갑옷을 입고 있다. 그의 양 옆에 서서 갑옷 입는 것을 도와주고 아마도 그에게 충고를 해주는 듯한 그의 부모는 여전히 굳어 있는 옆 모습으로 그려져 있다. 가운데 있는 청년의 머리도 옆 모습으로 그려져 있는데 우리는 이 화가가 무사의 머리를 정면에서 본 모습으로 그의 몸통 위에 그려넣기가 쉽지 않았다는 것을 알 수 있다. 오른발 또한 '안전한' 방법으로 그려졌으나 왼발은 단축법을 사용했기 때문에 다섯 개의 발가락들은 작은 원으로 그려져 있다. 이러한 사소한 디테일을 장황하게 설명하는 것이 다소 과장되게 들릴지 몰라도 이것은 진정으로 고대의 미술이 사장되었다는 것을 의미했다. 즉 이 미술가는 더 이상 모든 것을 가장 분명하게 보인다고 여겨졌던 형태로 그림 속에 담으려고 의도하지 않고 대신 그가 대상을 바라본 각도를 참작하고 있었다는 것을 뜻한다. 그는 전사의 발 바로 옆에 그가 의도한 바를 보여주고 있다. 그는 무사의 방패를 우리가 상상 속에 그려보는 바와 같이 둥글게 정면으로 그린 것이 아니라 벽에 기대어 있는 것처럼 비스듬하게 측면으로 그렸다.

그러나 이 그림과 그 앞의 그림을 보면 우리는 이집트 미술의 교훈들이 완전히 무시되고 버림받은 것은 아니라는 사실을 알 수 있다. 그리스 미술가들은 여전히 인물의 윤곽을 가능한 한 명백하게 표현하려고 했으며 또 전체의 조화를 해치지 않는 범위 내에서 그들이 인체에 관해서 알고 있는 지식을 되도록 많이 그려넣으려고 했다. 그들은 여전히 분명한 윤곽선과 균형 있는 구성을 선호했으며 얼핏 본 자연의 정경을 그들의 눈으로 본대로 모사하려고 하지는 않았다. 그들에게는 여전히 수백 년에 걸쳐 발달해온 인간 형태의 낡은 공식들이 그들의 출발점이었다. 다만 그들은 이제 더 이상 그러한 공식이 그 세부에 이르기까지 완전 무결하다고 신

49
〈전사의 작별〉,
기원전 510–500년경.
에우티미데스의 서명이
있는 적회식 도자기.
높이 60 cm,
뮌헨 고대 미술관

성시하지는 않았다.

있는 그대로의 자연적 형태와 단축법을 발견한 그리스 미술의 대혁명은 인류 역사상 가장 화려했던 시대와 때를 같이 한다. 이 시기는 바로 그리스 도시 국가의 시민들이 신들에 관한 오랜 전통과 전설에 의문을 제기하고 편견 없이 사물의 본질을 탐구하기 시작했던 때이다. 또한 이 시기는 오늘날 우리가 알고 있는 것과 같은 의미의 과학과 철학에 대해서 인류가 처음으로 눈을 뜬 때이며, 연극이 디오니소스(Dionysus)를 찬양하는 축제의 단계로부터 벗어나 처음으로 발전된 때이기도 하다. 그러나 이 시기의 미술가들이 도시 국가의 지식 계급에 속해 있었다고 상상해서는 안된다. 도시 국가의 정사(政事)를 맡고 시장(市場)에서 끝없는 논쟁을 벌이며 시간을 보냈던 부유한 그리스의 시민들은, 어쩌면 시인이나 철학자들까지도 대부분 조각가나 화가들을 열등한 인간으로 얕잡아 보았을 것이다. 미술가들은 손으로 일을 했으며 또한 먹고 살기 위해서 일을 했다. 그들은 땀과 때에 절은 주물(鑄物) 공장에 앉아 일반 노역자들과 같이 일을 했으므로, 교양 있는 사회의 일원으로는 간주되지 않았다. 그럼에도 불구하고 도시 국가에 있어서의 그들의 비중은 이집트나 아시리아의 장인들보다는 엄청나게 컸다. 왜냐하면 대부분의 그리스 도시 국가들, 특히 아테네는 부유한 속물(俗物)들에게 멸시를 당하는 이들 보잘것없는 노동자들도 어느 정도 국사에 참여하는 것이 허용된 민주주의 국가였기 때문이다.

아테네의 민주주의가 최고의 수준에 도달했을 때는 바로 그리스의 미술이 그 발전의 최고봉에 도달했던 때이기도 하다. 아테네가 페르시아의 침략을 물리친 후 시민들은 페리클레스(Pericles)의 지도하에 페르시아 침략군이 파괴한 것들을 다시 재건하기 시작했다. 아테네의 성스러운 암반인 아크로폴리스에 세워진 신전들이 기원전 480년에 페르시아 인들에 의해서 불타버리고 약탈당했다. 이제 이 신전들이 대리석으로 다시 건립되었는데 그 전보다도 훨씬 더 장엄하고 화려하게 지어졌다(도판 50). 페리클레스는 속물이 아니었다. 고대 저술가들은 그가 당대의 미술가들을 그와 동등한 사람들로 대접했다는 사실을 시사하고 있다. 페리클레스는 신전의 설계를 건축가 익티노스(Iktinos)에게 위임했으며 신상들의 제작과 신전의 장식은 조각가 페이디아스(Pheidias)에게 일임했다.

페이디아스의 명성은 지금은 남아 있지 않은 작품들에서 비롯된 것이다. 그러나 그 없어진 작품들이 어떠한 모양을 하고 있었을까를 상상해보는 것은 중요한 일이다. 왜냐하면 우리는 그리스 미술이 그 당시에 어떤 목적에 봉사했는지를 쉽게 잊어버리기 때문이다. 우리는 성경을 통해서 예언자들이 우상 숭배를 얼마나 통렬하게 비난했는가를 알고 있지만 이러한 성경 구절을 어떤 구체적인 관념과 관련시켜서 생각하지는 않는다. 성경의 예레미야 서(10장 3-5절)에는 다음과 같은 구절이 많이 나온다.

다른 나라 사람들이 보고 떠는 것은 장승에 지나지 않는다. 숲에서 나무 하나 베어다가 목수가 자귀질해서 만들고 금과 은으로 장식한 것에 지나지 않는다. 망치로 못을 박아야 겨우 서 있는 것, 참외밭의 허수아비처럼 말도 못하는 것, 어

50
익티노스 설계,
〈파르테논 신전〉,
기원전 450년경,
아테네, 아크로폴리스,
도리아식 신전

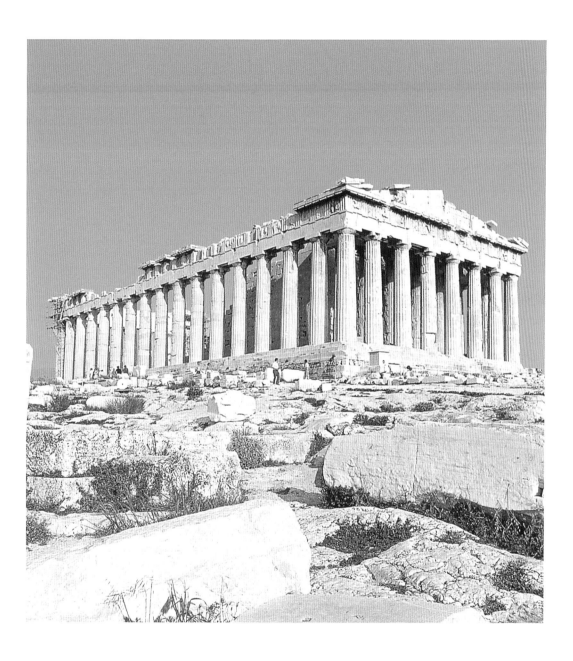

디 가려면 남의 신세를 져야 하는 것, 사람에게 복을 내리지도 못하고 그렇다고
앙화를 내리지도 못하는 것, 그런 것을 두려워 말라.

예레미야가 염두에 둔 것은 나무와 귀금속으로 만든 메소포타미아의 우상들이었
다. 그러나 그의 말은 예언자가 살았던 시대보다 불과 수백 년 후에 만들어진 페
이디아스의 작품들에도 정확하게 적용된다. 우리는 큰 박물관에서 고전 시대의 흰
대리석 상들 앞을 지나치면서 이 상들 중에는 성경이 말하는 그런 우상들도 있다
는 사실을 망각할 때가 많다. 즉 사람들이 그 우상 앞에서 기도를 드렸으며, 이상
한 주문들을 외면서 이 상들 앞에 제물을 바치고, 수천 수만의 예배자들이 그들의
마음 속에 희망과 두려움을 가지고 다가와 예언자의 말처럼 이 조상(彫像)들이 진
짜 신이라고 생각하기도 했다. 사실 고대 세계의 거의 모든 유명한 조각 작품들이
없어진 직접적인 이유는 기독교가 승리한 뒤로 이교도의 신상은 어느 것이나 때
려부수는 것이 신성한 의무로 생각되었기 때문이었다. 오늘날 미술관에 소장된 대
부분의 조각품들은 여행자나 기념품 수집가들을 위해서, 또는 정원이나 대중 목욕
탕을 장식하기 위해서 로마 시대에 만들어진 복제품들이다. 우리는 이 복제품들에
대해서 감사해야만 한다. 왜냐하면 이것들로 인해서 우리들은 적어도 그리스의 유
명한 걸작품들이 어떠했으리라는 것을 희미하게나마 짐작할 수 있기 때문이다. 그
러나 우리가 상상력을 동원하지 않으면 이 보잘것없는 모조품들은 오히려 역효과
를 가져올 수도 있다. 그리스 미술이 생기가 없고 차갑고 무미건조하며, 그리스의
조각상들은 진부한 미술 교육 시간을 생각나게 하는 창백한 얼굴과 무표정한 얼굴
표정을 하고 있다는 통념은 바로 이 로마 시대의 모조품들 때문에 생겨난 것이다.
예를 들면 페이디아스가 파르테논 신전에 모셔놓기 위해서 만든 거대한 우상인 아
테나 파르테노스(Athena Parthenos) 상의 로마 시대 복제품(도판 51)은 대단히 인상
적이라고는 할 수 없다. 우리는 옛 문헌들을 찾아서 페이디아스가 만들었던 원래의
상이 어떠했을까를 상상해볼 필요가 있다. 금으로 만든 갑옷과 의상, 그리고 상아
로 된 피부 등 온통 값비싼 재료로 뒤덮인 나무와 같이 약 11미터나 되는 거대한
목조상을 상상해보라. 방패와 갑옷은 강렬하고 번쩍이는 색으로 채색하고 눈도 잊
지 않고 색깔이 있는 돌로 만들었다. 여신의 황금 투구 위에는 그리폰(griffon ; 사
자의 동체에 독수리의 머리와 날개, 뱀의 꼬리를 가진 상상의 동물-역주)들이 있
으며 방패 안쪽에 도사리고 있는 거대한 뱀의 눈은 빛나는 보석으로 장식되어 있
다. 신전에 들어선 사람들은 갑자기 눈 앞에 다가선 거대한 조상을 대하고 무시무
시하고 신비스러운 느낌을 가졌을 것이다. 이 조각상의 용모에는 어딘가 원시적이
고 야만적인 면이 있으며, 예언자 예레미야가 설교했던 것처럼 미신의 대상인 우
상과 연결되는 점도 틀림없이 있었을 것이다. 그러나 신이 이러한 조각상 속에 사
는 무시무시한 귀신이라는 원시적인 관념은 이미 그 중요성을 상실했다. 페이디아
스가 보고 만들어낸 아테나 파르테노스 상은 단순한 귀신의 우상 이상의 것이었다.
여러 가지 점으로 미루어 이 조각상은 그리스 인들에게 신의 성격과 의미에 관해
서 전혀 다른 관념을 갖도록 하는 그런 품위를 지니고 있었다는 것을 알 수 있다.

51
〈아테나 파르테노스〉.
페이디아스가 기원전
447년부터 432년 사이에
제작한 신전의 거상(나무와
금과 상아)을 본뜬 로마의
대리석 복제품.
높이 104 cm,
아테네 국립 고고학 박물관

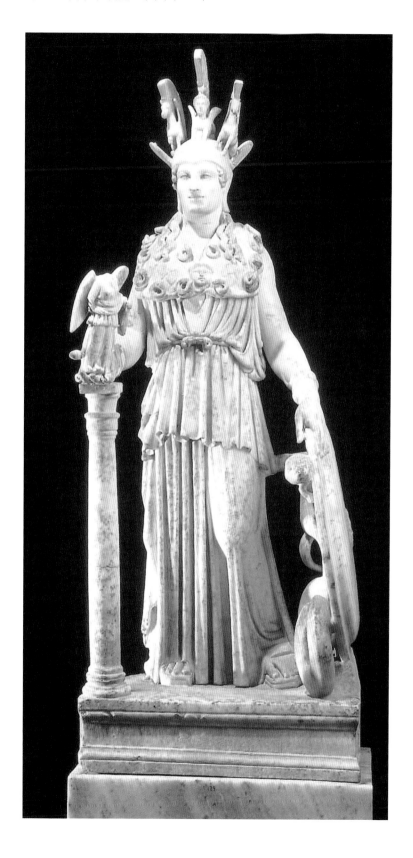

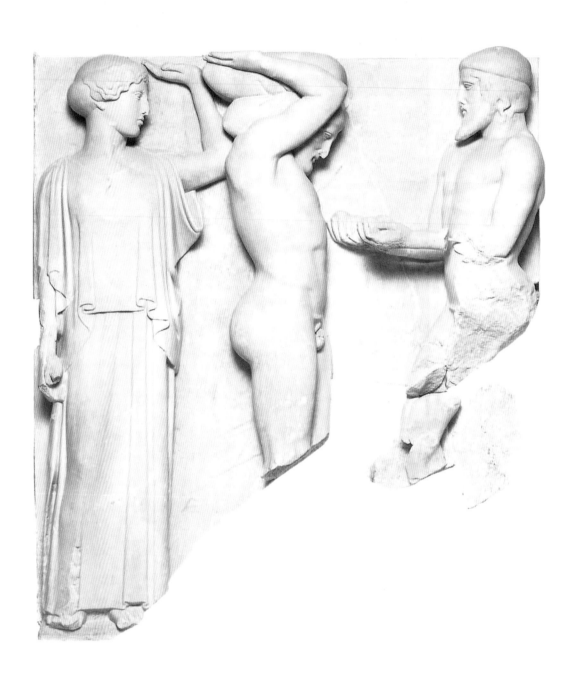

페이디아스가 만든 아테나 여신은 한 위대한 인간과 같은 모습을 하고 있었다. 이 신상의 힘은 어떤 마력에 있다기보다는 그녀의 아름다움에 있었다. 그 당시 사람들은 페이디아스의 미술이 그리스 사람들에게 신성(神性)에 대한 새로운 개념을 부여했다는 것을 깨달았다. 페이디아스가 만든 두 걸작품인 〈아테나 여신상〉과 올림피아에 있는 〈제우스 상〉은 이제는 영원히 없어졌지만 그 조각상들을 안치했던 신전들과 또 페이디아스 시대에 만들어진 장식의 일부가 아직 남아 있다. 올림피아의 신전은 더 오래된 것으로 아마도 기원전 470년경에 시작해서 기원전 457년 이전에 완성된 것이다. 아키트레이브 위의 정사각형 벽면(메토프)에는 헤라클레스의 전설이 조각되어 있다. 도판 52는 헤라클레스가 헤스페리데스의 황금 사과를 따러가는 일화를 보여준다. 그 일은 헤라클레스조차도 쉽게 해낼 수 없는 그런 어려운 일이었다. 그는 창공을 어깨에 메고 있는 아틀라스에게 간청을 해서 대신 가서 사과를 따오도록 했는데 아틀라스는 헤라클레스가 그 동안에 그의 짐을 대신 지고 있어야 한다는 조건을 달고 수락했다. 이 부조는 아틀라스가 거대한 짐을 받쳐들고 있는 헤라클레스에게 황금 사과를 가지고 돌아오는 장면을 보여준다. 항상 헤라클레스를 재치 있게 도와주는 아테나 여신이 그의 어깨 위에 쿠션을 얹어주고 있다. 원래 아테나 여신의 오른손에는 창이 들려져 있었다. 전체의 이야기는 놀라울 정도로 단순하고 명료하게 표현되어 있다. 우리는 이 조각가가 정면이건 측면이건 간에 인물을 똑바른 자세로 표현하기를 좋아했다는 것을 알 수 있다. 아테나는 우리를 정면으로 보고 있으며 그녀의 머리만이 헤라클레스 쪽을 향하고 있다. 우리는 이러한 인물상들에서 아직까지도 이집트 미술의 영향이 남아 있음을 쉽게 알 수 있다. 그러나 또한 그리스의 조각이 가지고 있는 위대함과 장엄한 고요함과 힘이 이러한 고대의 규칙들을 잘 지킨 데서 나온다는 것도 느낄 수 있다. 이러한 규칙들은 더 이상 미술가들의 자유를 구속하는 장애물이 아니다. 신체의 구조, 즉 신체의 각 부분이 어떻게 연결되어 있는지를 보여주는, 말하자면 주요 관절들을 보여주는 것이 중요하다는 옛부터 내려오는 생각은 미술가들로 하여금 뼈와 근육의 해부학적 구조를 탐구하고 옷자락에서도 드러나 보이는 인체의 신빙성 있는 묘사를 이룩하도록 박차를 가했다. 사실 그리스 미술가들이 옷주름을 이용하여 인체의 이런 중요한 부분들을 표현했던 방법은 지금도 그들이 얼마나 형태에 관한 지식을 중요시했던가 하는 사실을 보여준다. 그리스 미술이 그 뒤 여러 세기에 걸쳐서 그처럼 찬양을 받은 것은 규칙의 준수와 규칙이라는 테두리 안에서의 자유가 완벽한 균형을 이루고 있기 때문이다. 미술가들이 예술의 지침과 영감을 얻기 위하여 거듭 그리스 미술의 걸작들로 눈을 돌리는 것도 바로 이러한 이유 때문이다.

그리스 미술가들이 자주 주문을 받았던 작품의 유형은 그들에게 사실적인 인체에 대한 지식을 완성하는 데 도움을 주었을지도 모른다. 올림피아에 있는 신전들은 신에게 바쳐진 우승한 경기자들의 조각상들로 둘러싸여 있다. 이것이 우리에게는 이상한 풍습으로 보일지 모른다. 왜냐하면 오늘날은 운동 선수들이 아무리 인기가 있다 하더라도 승리한 것을 감사하는 뜻으로 그들의 초상화를 그려서 교회에 증정하지는 않기 때문이다. 그러나 올림픽 경기를 위시한 그리스 인들의 큰 운동

52
〈하늘을 이고 있는
헤라클레스〉.
기원전 470~460년경.
대리석. 올림피아의 제우스
신전 부분, 높이 156 cm,
올림피아 고고학 박물관

53
〈전차 경주자〉,
기원전 475년경.
청동, 델포이 출토,
높이 180 cm,
델포이 고고학 박물관

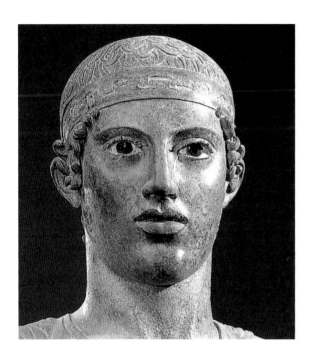

54
도판 53의 부분

경기들은 오늘날의 운동 경기와는 근본적으로 달랐다. 그리스 인들의 운동 경기는 그들의 신앙과 의식에 밀접한 관계를 가지고 있었다. 이러한 운동 경기에 참가하는 사람들은 아마추어나 직업 운동 선수가 아니라 그리스 명문가의 자제들로서 경기에 이긴 승자는 신들로부터 무적의 마술을 받은 것으로 간주되어 사람들이 두려움을 가지고 우러러보는 대상이 되었다. 원래 이러한 경기를 개최하게 된 것은 승리의 영광이 누구에게 돌아갔는지를 알아내기 위한 것이었으며 우승자들이 그들의 조각상을 당대의 제일 유명한 조각가에게 의뢰한 것은 이 같은 신의 은총의 징표를 기념하고 또 영원히 보존하기 위함이었다.

올림피아의 발굴에서 이런 유명한 조각상들을 받치고 있던 받침대들은 수없이 발견되었으나 조각상 자체는 거의 없어졌다. 그 조각상들은 대부분 청동으로 주조되었기 때문에 중세에 와서 금속이 귀해지자 녹여버린 것으로 추측된다. 다만 델포이에서 이러한 조각상이 하나 발견되었는데 그것은 전사의 입상(도판 53)으로 도판 54는 그의 두상을 세부적으로 보여준다. 이 두상은 복제품만을 보아온 사람들이 그리스 미술에 대해서 갖기 쉬운 일반적인 관념과는 엄청나게 다르다. 대리석으로 만든 복제품 조상의 눈이 공허하고 무표정하거나 또 청동 두상의 눈이 텅비어 있는 데 비해서 이 두상의 눈은 당시의 작품들이 그랬던 것처럼 채색된 돌로 만들어져 있다. 머리카락과 눈과 입술은 약간 도금이 되어 있어서 얼굴 전체에 풍요롭고 온화한 인상을 주고 있다. 그럼에도 이 두상은 야하거나 저속한 느낌을 주지 않는다. 우리는 이 조각가가 불완전하더라도 실제의 얼굴을 그대로 모방하

려 한 것이 아니라 인간 형태에 관한 그의 지식을 총동원하여 이 작품을 만들었다는 것을 알 수 있다. 우리는 이 두상이 그 전사를 꼭 닮았는지는 알 수 없으나 아마도 우리가 이해하고 있는 그런 의미의 '닮은 꼴(likeness)'은 아닐 것이다. 그럼에도 불구하고 이것은 한 인간의 신빙성 있는 형상이며 놀라울 정도의 단순성과 아름다움을 지니고 있다.

그리스 고전기의 저술가조차도 언급하지 않았던 이러한 작품들을 볼 때 우리들은 페이디아스와 동시대인으로 추측되는 아테네의 조각가 미론(Myron)이 만든 〈원반 던지는 사람(Discobolos)〉과 같은 걸작들이 지금은 상실된 것을 애석하게 생각하지 않을 수 없다. 이 작품의 여러 가지 복제품들이 발견되어 적어도 원작품이 어떻게 생겼을지 대충 짐작해볼 수는 있다(도판 55). 이것은 젊은 경기자가 무거운 원반을 막 던지려는 순간을 보여주는 작품이다. 그는 더 큰 힘으로 던지기 위해서 몸을 굽히고 팔을 뒤로 젖히고 있다. 다음 순간 그는 몸을 돌려 원반을 던질 것이며 몸의 회전으로 던지는 힘에 가속을 주어 원반을 날릴 것이다. 이 같은 자세가 대단히 신빙성이 있어 보이기 때문에 현대의 운동 선수들이 이것을 모델로 해서 원반을 던지는 그리스의 정확한 스타일을 배우려고 노력해왔다. 그러나 이것이 생각보다는 쉽지 않다는 것이 증명되었다. 그들은 미론의 조각상이 운동 경기의 계속적 동작에서 따온 한 순간의 '정지 상태'를 묘사한 것이 아니라 하나의 예술 작품이라는 사실을 망각했던 것이다. 사실 이 작품을 좀더 자세히 살펴보면 미론은 주로 고대의 미술 방법을 새로운 방법으로 원용해서 놀랄만한 운동 효과를 얻고 있다는 사실을 알게 된다. 이 조각상의 앞에 서서 그 윤곽선만을 생각해보면 우리는 이것이 이집트의 미술 전통과 연결되어 있음을 깨닫게 된다. 미론은 이집트의 화가들처럼 몸통은 앞 모습으로, 다리와 팔은 옆 모습으로 표현했고, 또 그들과 같이 신체 각 부분의 가장 특징적인 면을 종합해서 한 사람의 신체를 묘사하고 있다. 그러나 그의 손을 통해서 이 오래되고 진부한 공식이 무엇인가 전혀 다른 것으로 변모되었다. 그는 이 모든 것들을 실감나지 않는 딱딱한 자세로 종합한 것이 아니라 실제로 모델에게 비슷한 자세를 취하게 하여 움직이는 신체의 신빙성 있는 표현으로 만들었다. 이것이 원반을 던지는 데 가장 적합한 동작과 일치하는지 아닌지는 별개의 문제이다. 문제는 그 당시의 화가들이 공간을 정복했듯이 미론은 운동감의 표현을 정복했다는 사실이다.

현재 전해내려오는 그리스의 원작품들 중에서 파르테논 신전에서 나온 조각 작품들이 이 새로운 자유를 가장 경이적인 방법으로 반영하고 있다. 파르테논 신전(도판 50)은 올림피아의 신전이 완성된 지 약 20년 뒤에 완성되었는데 이 짧은 기간 동안에 미술가들은 신빙성 있는 재현의 문제를 해결하는 데 있어서 어느 때보다 더 많은 자유로움과 능란한 솜씨를 습득했다. 우리는 그러한 조각가들이 누구이며, 누가 신전의 장식물들을 만들었는지는 모르지만 페이디아스가 파르테논 신전에 있는 아테나 상을 만든 것으로 미루어 그의 작업실에서 다른 조각품들도 만들었을 것으로 보인다.

도판 56과 57은 파르테논 신전 내부의 높은 곳에 연이어 있는 띠 모양의 소벽

55
〈원반 던지는 사람〉.
기원전 450년경.
미론이 만든 청동 조각을
본뜬 로마의 대리석
복제품.
높이 155 cm.
로마 국립 박물관

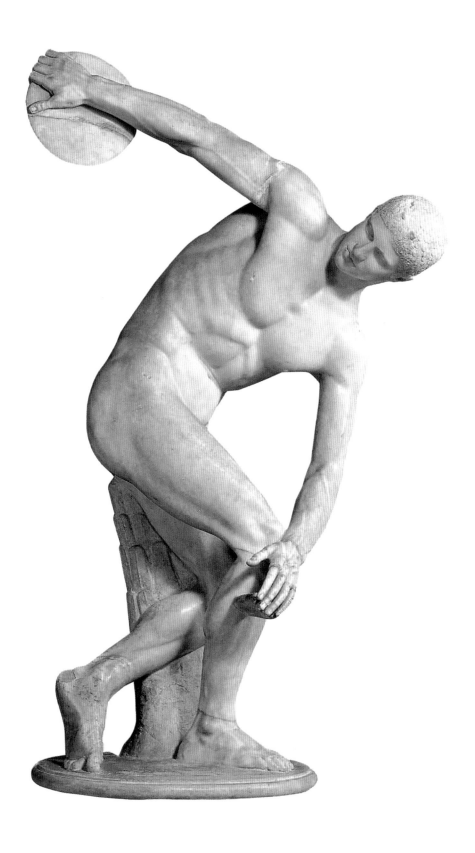

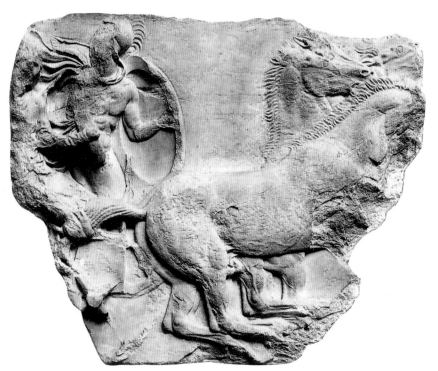

56
〈전차 경주자〉.
기원전 440년경.
파르테논 신전의 대리석
프리즈 일부,
런던 대영 박물관

57
〈기마 행렬〉의 부분,
기원전 440년경.
파르테논 신전의 대리석
프리즈 일부,
런던 대영 박물관

(小壁), 즉 프리즈(frieze)의 파편들인데 이는 아테나 여신을 기리는 엄숙한 축제의 연례 행진을 묘사한 것이다. 이런 축제 기간에는 언제나 경주와 스포츠 시합이 있었는데 그 중의 하나로 네 마리의 말이 끄는 전차 경주에서 말들이 질주할 때 뛰어내렸다가 다시 올라타는 위험한 시합이 있었다. 도판 56은 그와 같은 전차 경기를 보여주고 있다. 이 부조(浮彫)는 매우 심하게 손상되어서 이것을 처음 대하는 사람은 감상하기가 어려울지도 모른다. 표현의 일부가 파손되었을 뿐만 아니라 강렬한 색을 배경으로 인물들이 밝게 돋보이도록 했을 것으로 여겨지는 바탕색이 전부 사라지고 없다. 지금의 우리들 같으면 고운 대리석의 색과 결이 너무나 근사하기 때문에 감히 그 위에 색을 칠할 엄두도 못냈을 터이지만 그리스 인들은 그들의 신전들까지도 빨간색과 푸른색 같은 강한 대비색들로 칠했다. 그러나 원작품 중에 보존된 부분이 아무리 빈약하다 할지라도 그리스의 조각 작품에 관한 한 남아 있는 부분을 발견하는 순수한 기쁨을 위해서 남아 있지 않은 것에 대해서는 잊어버리는 편이 현명하다. 우리가 이 파편에서 우선 볼 수 있는 것은 네 마리의 말들이 중첩되게 그려져 있다는 것이다. 머리와 다리는 그래도 보존이 잘 되어 있어서 조각가가 작품 전체의 인상을 딱딱하거나 무미건조하게 하지 않고 뼈와 근육의 구조를 얼마나 탁월한 솜씨로 표현했는지를 보여준다. 인물의 묘사도 그렇다고 말할

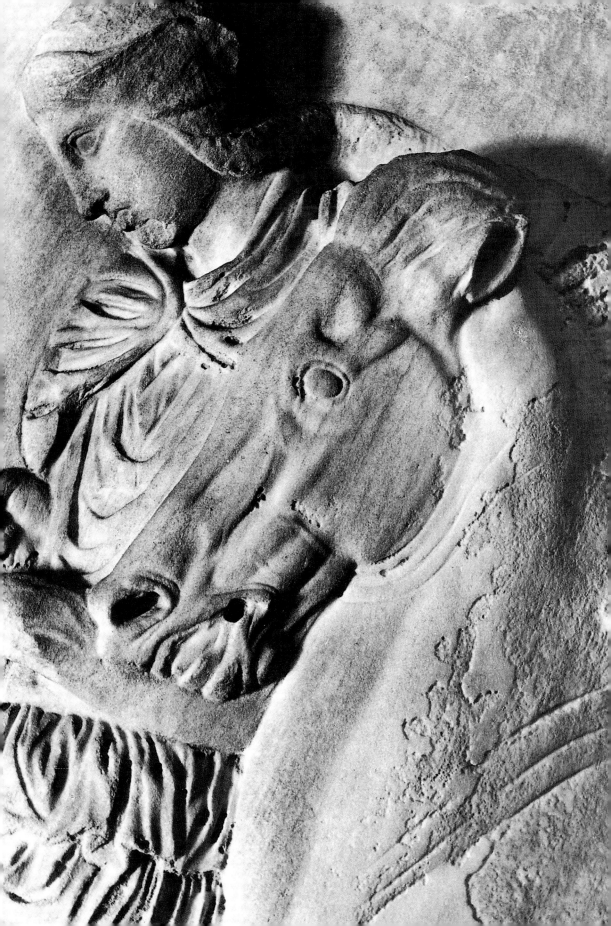

수 있다. 우리는 남아 있는 흔적들만을 가지고도 그들이 얼마나 자유롭게 움직이고
또 그들 육체의 근육이 얼마나 명확하게 표현되었는지를 상상할 수 있다. 단축법
은 이미 이 미술가에게 큰 문제가 되지 않았다. 방패를 들고 있는 팔은 아주 자유
롭게 그려져 있으며 펄럭이는 투구의 깃털 장식과 바람에 휘날리는 옷자락의 경우
도 마찬가지이다. 그러나 이 모든 새로운 발견들이 이 미술가를 데리고 '달아나지
는 않는다.' 그가 아무리 공간과 운동감을 능숙하게 표현했다 하더라도 자신의 능
력을 과시하려고 했다는 느낌은 들지 않는다. 말들과 사람이 생생하고 활기에 차
보이지만 신전의 벽을 따라서 펼쳐지는 엄숙한 행렬의 배치에 잘 어울린다. 이 미
술가는 그리스 미술이 이집트 인들로부터 배운, 그리고 '위대한 각성'의 시기 이전
의 기하학적인 패턴의 훈련을 통해 얻은 구성에 대한 지혜를 가지고 있다. 파르테
논 신전의 프리즈에 있는 모든 세부를 그처럼 명료하고 '제대로' 묘사하게 만든 것
은 바로 이 솜씨의 정확성 때문이다.

　이 위대한 시기의 모든 그리스 작품들은 인물들을 배치하는 데 있어서 이러한 지
혜와 기술을 보여주고 있지만 당시에 그리스 인들이 그보다 더 중요시한 것은 다
른 것이었다. 즉 인체를 어떤 자세나 운동 상태로 재현할 때 쓰이는 새로 발견된
자유를 인물의 내적인 삶을 반영하는 데 이용하는 것이었다. 우리는 조각가로 훈
련을 받은 바 있는 위대한 철학자 소크라테스도 이것을 미술가들에게 강조했다는
말을 그의 제자들로부터 전해듣는다. 미술가들은 '감정이 육체의 움직임에 미치는'
과정을 정확하게 관찰함으로써 '영혼의 활동'을 표현해야 한다고 했다.

　화병에 그림을 그리는 공예가들은 다시 한번 작품이 소실된 대가들의 위대한 발
견들과 보조를 맞추려고 노력했다. 도판 58은 율리시스에 나오는 감동적인 이야
기를 보여준다. 이 전설에 나오는 영웅 율리시스는 19년만에 거지로 변장을 하고
지팡이를 짚고 보따리와 탁발을 들고 고향으로 돌아오는데 늙은 유모가 그의 발
을 씻어주면서 발에 있는 눈에 익은 상처를 보고 그를 알아본다. 이 화가는 우리
가 아는 호메로스의 《오디세이아》에 나오는 이야기와는 약간 다른 이야기로 이 장
면을 그린 것 같다(호메로스에 나오는 유모의 이름은 이 화병에 새겨진 것과는 다
른 이름이며 거기에는 돼지 사육사 오이마이오스도 나오지 않는다.) 화가는 아마
도 무대에 상연된 연극 장면을 보고 이것을 그렸을 것이다. 왜냐하면 우리는 그리
스 극작가들이 연극 예술을 만들어낸 것도 바로 이 시대였다는 것을 기억한다. 그
러나 무엇인가 극적이고 감동적인 것이 일어나고 있다는 것을 감지하기 위해서 정
확한 대본이 필요한 것은 아니다. 왜냐하면 유모와 영웅이 교환하는 시선이 말 이
상의 것을 전해주기 때문이다. 그리스 미술가들은 사람들 사이에서 일어나는 무엇
인가 말로 전달할 수 없는 감정을 표현하는 방법을 터득했다.

　도판 **59**와 같은 단순한 묘비를 위대한 예술 작품으로 만든 것은 육체의 자세 속
에 있는 '영혼의 활동'을 표현한 바로 그 능력이다. 이 부조는 이 묘석 밑에 묻혀
있는 헤게소(Hegeso)의 생전의 모습을 묘사한 것이다. 하녀가 그녀 앞에 서서 보석
함을 건네주고 있으며 그녀는 보석을 고르고 있는 것 같아 보인다. 이 조용한 정
경은 왕좌에 앉아 있는 투탕카멘과 그의 옷깃을 바로 잡아주고 있는 왕비를 표현

58
〈율리시스와 그를 알아본
늙은 유모〉, 기원전 5세기.
적회식 도자기.
높이 20.5 cm,
키우시 국립 고고학
박물관

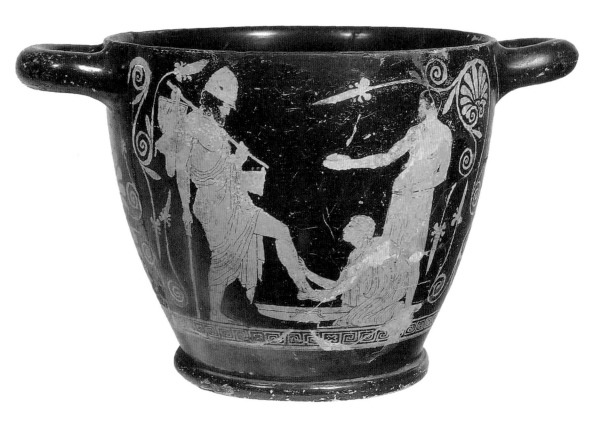

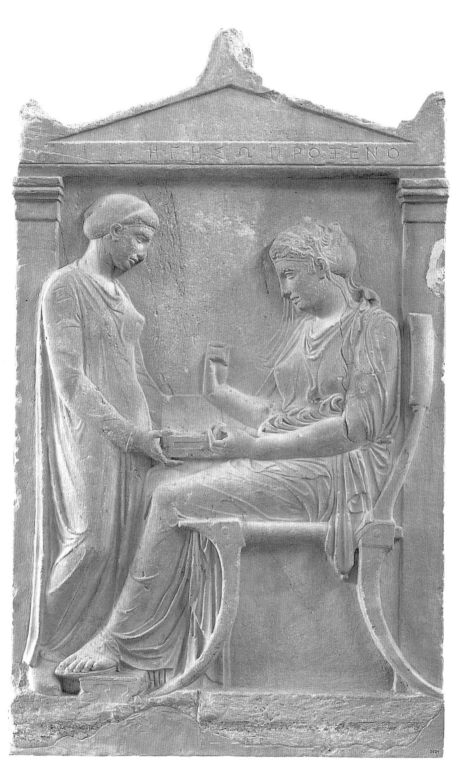

59
〈헤게소의 묘비〉,
기원전 400년경.
대리석, 높이 147 cm,
아테네 국립 고고학
박물관

한 이집트 작품(도판 **42**)과 비교해볼 수 있다. 이집트의 작품도 그 윤곽은 대단히
명료한데 이집트 미술의 황금기에 만들어졌음에도 불구하고 딱딱하고 부자연스럽
다. 이 그리스의 부조는 이미 이러한 모든 성가신 제한들을 떨쳐버렸으나 아직도
배열의 명료성과 아름다움을 유지하고 있으며 그것은 더 이상 기하학적이거나 모
가 나지 않고 자유롭고 거친 데가 없다. 두 여인의 팔의 곡선을 가지고 상반부를
형성하고, 이 선들이 의자의 곡선에 반향(反響)을 일으키는 방법, 헤게소의 아름
다운 손에 시선을 집중하게 만드는 단순한 방법, 몸의 형태에 따라서 고요함을 나
타내는 옷주름의 흐름, 이런 것들이 모두 합해져서 기원전 5세기에 그리스 미술과
더불어 처음 출연한 단순한 조화를 이루어내고 있다.

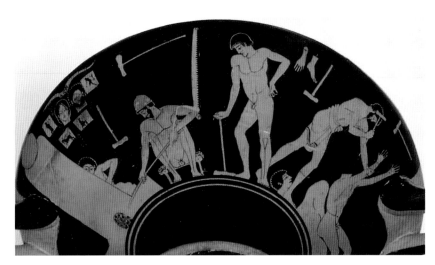

〈그리스 조각가의 제작소〉,
기원전 480년경.
'적회식'사발의 밑바닥에
그려져 있는 장면으로
왼쪽에는 벽에 스케치들을
붙여놓은 청동 주조소가
그려져 있고 오른쪽에는
머리가 없는 조각상을
손질하고 있는 사람이
그려져 있다. 조각상의
머리 부분은 바닥에 놓여
있다. 직경 30.5 cm,
베를린 국립 박물관,
고 미술실

4

아름다움의 세계

기원전 4세기부터 기원후 1세기까지 : 그리스와 그리스의 세계

자유를 향한 미술의 위대한 각성은 대체로 기원전 520년경부터 기원전 420년경 사이의 백 년 동안에 일어났다. 기원전 5세기 말에 이르면서 미술가들은 그들의 실력과 숙련됨을 충분히 의식하게 되었으며 일반인들도 그들의 능력을 인정하게 되었다. 그러나 미술가들은 여전히 장인으로 대접받았으며 어쩌면 속물 같은 귀족들로부터 멸시를 받았으리라 여겨진다. 그렇지만 점점 더 많은 사람들이 그들의 작품에 흥미를 갖기 시작했는데 그것은 미술의 종교적, 혹은 정치적 기능뿐만 아니라 미술 자체에 대한 관심이었다. 사람들은 여러 미술 '유파'들의 업적을 비교했다. 말하자면 각 도시 국가들의 대가들에 따라 다른 다양한 방식과 양식 및 전통들에 관해 의견을 나누었다. 이러한 유파들 사이의 비교와 경쟁이 미술가들을 자극해서 더 많은 노력을 하게 만들었고 또 우리가 그리스 미술에서 찬양하는 그런 다양성을 창조해내는 데 일조했을 것이다. 건축에서는 여러 양식들이 동시에 사용되기 시작했다. 파르테논 신전(p. 83, 도판 50)은 도리아 양식(Doric style)으로 건설되었으나 그 후의 아크로폴리스에 세워진 건물들에는 소위 이오니아 양식(Ionic style)이 도입되었다. 이오니아 식 신전들의 기본형은 도리아 식과 같지만 전체적인 외관과 성격은 다르다. 이러한 점을 가장 완벽하게 보여주는 건물이 에렉테움(Erechtheum) 신전(도판 60)이다. 이오니아 식 신전의 원주들은 도리아 식 신전의 원주들보다 견고하고 강한 느낌이 훨씬 덜하며 보다 날렵하고 가냘픈 기둥으로 보인다. 주두(柱頭, capital)는 더 이상 단순하고 장식이 없는 쿠션 형태가 아니라 양 옆이 나선형으로 화려하게 장식되어 있고 이 장식이 다시 지붕을 떠받치고 있는 대들보를 지탱하는 기능을 하는 것처럼 보인다. 이오니아 식 건물들은 정교하게 다듬어진 세부와 더불어 전체적으로 한없이 우아하고 아늑한 인상을 준다.

이와 같이 우아하고 아늑한 특징은 이 시대의 조각과 회화에서도 나타나는데 그 것은 페이디아스 이후의 세대에서 시작된다. 이 시기에 아테네는 스파르타와의 필사적인 전쟁에 휘말려드는데 이 전쟁으로 인해 아테네와 그리스의 번영은 종말을 맞게 된다. 잠깐 동안의 평화가 지속되던 기원전 408년에 조각 장식을 한 난간이 아크로폴리스에 승리의 여신상을 안치한 작은 신전에 보태졌는데 그 조각과 장식은 이오니아 양식에서 보여지는 섬세함과 우아함으로 그 취향이 기울고 있음을 보여준다. 거기에 새겨진 인물상들의 손발은 무참히 절단되어졌지만 나는 그들 인물상 중의 하나(도판 61)를 예시함으로써 머리나 손이 없는 파손된 상태의 이 작품이 여전히 얼마나 아름다운가를 보여주고자 한다. 승리의 여신들 중의 하나인 이 소

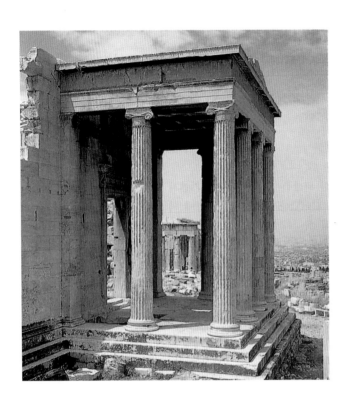

60
〈이오니아 식 신전:
에렉테움〉,
기원전 420~405년경.
아테네 아크로폴리스
박물관

61
〈승리의 여신〉,
기원전 408년.
아테네 빅토리 신전
주위의 난간 부분,
대리석, 높이 106 cm,
아테네 아크로폴리스
박물관

녀상은 걸어가다가 느슨해진 샌들의 끈을 조이기 위해 허리를 굽히고 있는 모습이다. 갑자기 멈춰선 자태가 얼마나 매력적으로 묘사되었으며, 아름다운 몸체 위를 흐르는 옷 주름은 얼마나 부드럽고 풍부한가! 우리는 이러한 작품들에서 당시의 예술가들은 그들이 나타내고자 하는 것은 무엇이든지 잘 표현할 수 있었음을 알 수 있다. 그들은 동작이나 단축법의 묘사에 더 이상 아무런 어려움을 느끼지 않았다. 이러한 기교의 완숙이 이 조각가를 다소 자의식을 갖도록 만들었을지도 모를 일이다. 파르테논 신전의 프리즈(pp. 92-3, 도판 56-7)를 만든 조각가는 그의 예술이나 하고 있는 일에 대해 필요 이상 생각하고 있는 것 같지 않다. 그는 그의 작업이 의식(儀式)의 한 과정을 표현하는 것으로 알고 그가 할 수 있는 한 가장 명확하게, 그리고 가장 잘 표현하려고 고심했다. 그는 자기가 수천 년이 지난 지금에도 모든 사람들에게 화제의 대상이 되는 그런 거장이라는 사실을 거의 의식하지 못했다. 빅토리 신전(Victory Temple)의 프리즈는 아마도 이 같은 태도 변화의 시초를 보여주는 것 같다. 이 조각가는 그의 훌륭한 능력을 자랑으로 생각했으며 사실 그럴만도 했다. 이리하여 기원전 4세기 미술에 대한 접근방식이 점차 변해갔다. 페이디아스의 신상들은 그리스 전역에 걸쳐서 신의 표상으로서 이름을 떨쳤다. 이에 비해 기원전 4세기의 큰 신전의 조각상들은 미술 작품으로서의 아름다움 때문에 더 높은 명성을 얻게 되었다. 이제 교양 있는 그리스 인들은 시와 연극을 논의하던 것처럼 회화와 조각에 대해 토론했으며 섬세하고 우미(優美)한 작품들의 아름다움을 칭찬

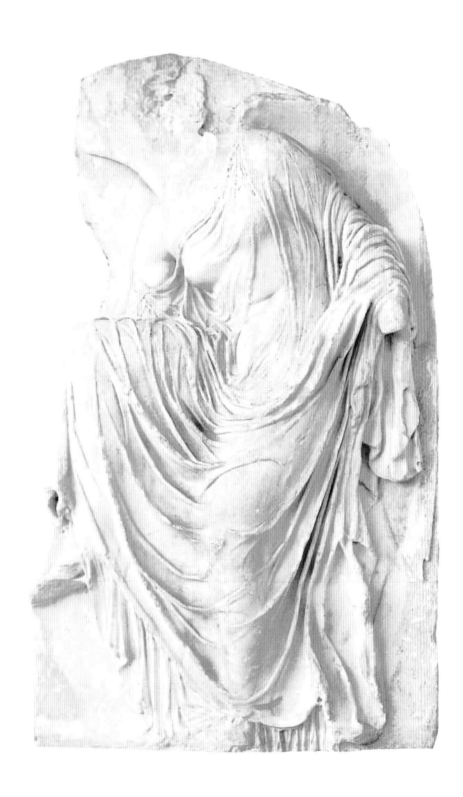

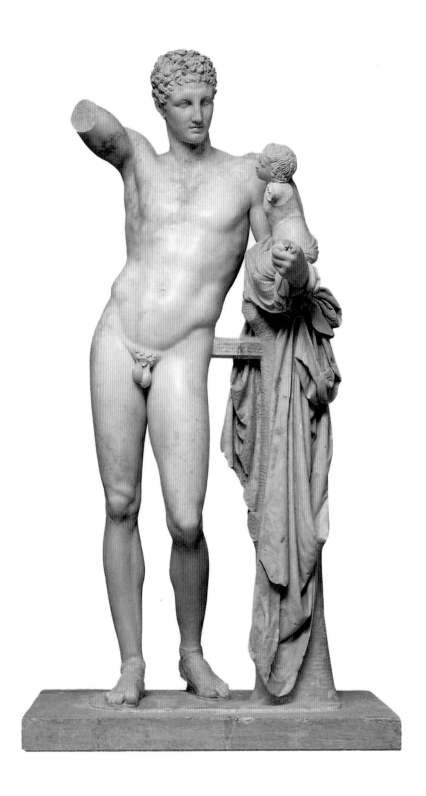

62
프락시텔레스, 〈헤르메스와
어린 디오니소스〉,
기원전 340년경.
대리석, 높이 213 cm,
올림피아 고고학 박물관

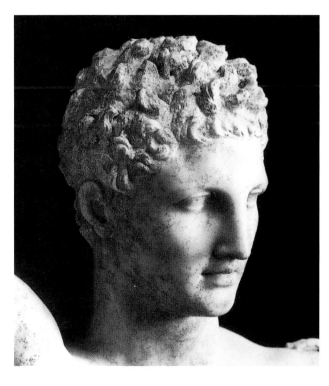

63
도판 62의 부분

하고 그것들의 형태와 착상을 비판했다.

기원전 4세기 최대의 미술가인 프락시텔레스(Praxiteles)는 무엇보다도 그의 작품의 매력과 감미롭고도 사람의 마음을 파고드는 특성으로 명성을 얻었다. 많은 시인들이 노래로 찬양했던 그의 가장 유명한 걸작품은 사랑의 여신인 젊은 아프로디테가 목욕탕으로 들어가는 장면을 표현한 것이다. 그러나 이 작품은 전해지지 않고 19세기에 올림피아에서 발견된 한 작품(도판 **62, 63**)을 그의 작품으로 간주하는 사람이 많다. 그러나 이를 확인할 길은 없다. 어쩌면 그것은 청동상을 대리석으로 복제한 것인지도 모른다. 이 작품은 헤르메스 신이 어린 디오니소스를 팔에 안고 놀고 있는 모습이다. 도판 47(p. 79)과 비교해보면 그리스 미술이 200년 동안에 얼마나 많은 발전을 했는지 알 수 있다. 프락시텔레스의 작품에 딱딱한 흔적은 하나도 남아 있지 않다. 이 헤르메스 신은 매우 편안한 자세로 우리 앞에 서 있지만 그것이 그의 위엄을 손상시키거나 하지는 않는다. 그러나 프락시텔레스가 어떻게 그런 효과를 이룩했는지를 곰곰이 생각해보면 우리는 그때까지도 고대 미술의 가르침이 잊혀지지 않고 있다는 사실을 깨닫게 될 것이다. 프락시텔레스 역시 신체의 연결 고리들을 나타내려고 애쓰고 있으며 그 움직임을 될 수 있는 한 분명하게 보여주려고 애쓰고 있다. 그러나 그는 이제 작품이 경직되거나 생동감이 결여되게 하지 않으면서도 이 모든 것들을 표현해낼 수 있었다. 그는 근육과 뼈가 부드러운 피부 아래서 부풀어 오르고 움직이는 것처럼 표현할 수 있었으며, 그리고 우아하고 아름다움을 가진 살아 있는 육체와 같은 인상을 줄 수 있게 되었다. 그러나 우리가 알아두어야 할 것은 프락시텔레스와 그리스의 다른 미술가들은 지식을 통해서 이런 아름다움을 성취할 수 있었다는 사실이다. 그리스의 조각상들처럼 이토록 균형 잡히고 잘 생기고 아름다운 살아 있는 듯한 육체는 사실상 존재하지 않는다. 사람들은 그리스 미술가들이 많은 모델들을 관찰해서 그들이 좋아하지 않는 점은 빼버리고, 실제 인물의 외모를 조심스럽게 모사하면서 완벽한 인체라는 이념에 일치하지 않는 불규칙성이나 특징들을 제거함으로써 인체를 미화시켰다고 생각한다. 또한 사람들은 그들이 자연을 '이상화(理想畵)'했으며 마치 사진사가 작은 결점들을 삭제하고 초상화에 개칠(改漆)을 하여 사진을 다듬는 방식으로 이상적인 작품을 만들었다고 생각한다. 그러나 잘 다듬어진 사진이나 이

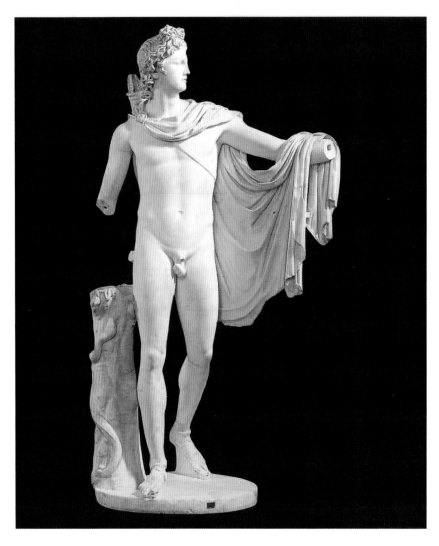

64
〈아폴론 벨베데레〉,
기원전 350년경으로 추정.
그리스 조각상을 본뜬
로마의 대리석 복제품.
높이 224 cm,
바티칸 피오 클레멘티노
박물관

상화된 조각에서는 대개 개성이나 활력이 부족하기 마련이다. 빼고 생략하기만한 작품에는 창백하고 무표정한 모델의 유령밖에 안 남게 된다. 그런데 그리스의 방법은 이와 정반대이다. 우리가 이야기하고 있는 미술가들은 수백 년을 통해서 고대 미술의 껍데기에 보다 많은 생명력을 불어넣는 데 관심을 기울여왔다. 프락시텔레스의 시대에 와서 그들의 수법은 가장 풍요로운 결실을 맺게 되었다. 능숙한 조각가의 손길을 통해서 낡은 유형들이 살아 움직이기 시작했으며, 그들이 이제 진짜 사람들처럼 우리 앞에 서 있으나 우리의 세계와는 다른 보다 나은 세계에서 온 사람들같이 보인다. 사실 그 조각상들은 다른 세계에서 온 사람들이었다. 이는 그리스 인들이 다른 민족들보다 더 건강하고 더 아름다워서가 아니었다. 그렇게 생각할 아무런 근거도 없다. 그 당시 미술은 전형(典型)과 개성이 새롭고 정교

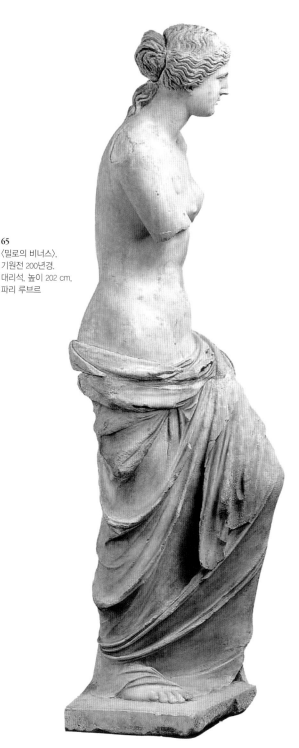

65
〈밀로의 비너스〉,
기원전 200년경.
대리석, 높이 202 cm,
파리 루브르

한 균형을 이루는 그런 경지에까지 도달했기 때문이었다.

인간의 가장 완벽한 유형들을 재현한 것으로 후세의 사람들이 칭찬하는 고전 시대의 걸작들 대부분은 기원전 4세기 중엽인 이 시기에 만들어진 복제품이거나 변형물이다. 아폴론 벨베데레(도판 64)는 이상적인 남성 육체의 전형을 보여준다. 앞으로 뻗은 손에 활을 들고 눈으로는 화살을 좇는 것처럼 머리를 옆으로 돌린 인상적인 자세를 취하고 있는 이 조각을 볼 때 우리는 신체 각 부분을 가장 독창적인 모습으로 표현했던 고대 미술의 희미한 흔적들을 발견할 수 있다. 고전 시대의 유명한 비너스 상들 중에서 가장 유명한 것은 〈밀로(Milo)의 비너스〉〔멜로스(Melos) 섬에서 발견되었기 때문에 그렇게 불리운다:도판 65〕이다. 아마 이 조각상은 다소 후기에 만들어진 여러 비너스와 큐피드 상에 속하는 일부이겠지만 프락시텔레스가 이루어 놓은 업적과 수법을 사용하고 있다. 이 작품은 옆으로부터 볼 수 있도록 만들어졌으며(비너스는 팔을 큐피드 쪽으로 내밀고 있다). 우리는 여기서 이 조각가가 아름다운 육체를 모델링할 때 사용한 명료성과 단순성, 그리고 거칠거나 모호한 점이 하나도 없이 신체의 주요 부분을 구분해서 보여주는 방법에 경탄하지 않을 수 없다.

일반적이고 도식적인 형태를 가지고 대리석의 표면이 생명력을 갖고 숨을 쉬고 있는 것처럼 보일 때까지 더욱 더 철저하게 다듬어서 마치 살아 있는 것같이 보이는 아름다움을 창조해내는 이 방법에도 물론 한 가지 단점이 있다. 이러한 수단을 가지고 실감나는 인간의 형태를 창조해낼 수는 있다 그러나 이 방법은 진실로 개성있는 인물 묘사를 가능하게 하는가? 이상하게

들릴지 몰라도 우리가 지금 사용하고 있는 의미에서의 초상(肖像)이라는 개념은 기원전 4세기 말까지는 그리스 인들의 작품에서 나타나지 않는다. 사실 그 이전의 시대에도 초상이 만들어지기는 했지만(pp. 89-90, 도판 54) 이러한 조각상들은 아마도 실물과 그다지 많이 닮지는 않았던 것 같다. 한 장군의 초상도 투구를 쓰고 지휘봉을 들고 있는 잘생긴 군인의 모습에 지나지 않는다. 그 조각가는 장군의 코의 생김새나 이마의 주름살 같은 개인적인 표정을 하나도 표현하지 않았다. 우리가 아직도 거론하지 않았던 점이지만 지금까지 살펴본 작품들 속에서 그리스의 미술가들이 얼굴에 특별한 표정을 주지 않았다는 것은 이상한 일이다. 종이 위에 단순한 얼굴 하나를 그리더라도(흔히는 우습게 보이지만) 어떤 특정한 표정이 나타난다는 것을 생각하면 이 점은 처음에 생각했던 것보다 훨씬 더 놀라운 일이다. 기원전 5세기의 그리스 조각상이나 회화에 묘사된 두상(頭像)들은 둔감하고 공허해 보인다는 면에서 표정이 없는 것도 아니나 그들의 얼굴은 어떤 강한 감정의 표정을 내보이지 않는다. 소크라테스가 '영혼의 활동'이라고 불렀던 것을 표현하기 위해서 그 당시의 그리스 거장들이 사용한 것은 육체와 그것의 움직임이었다(pp. 94-5, 도판 58). 왜냐하면 그들은 얼굴의 움직임은 두상(頭像)의 단순한 규칙성을 왜곡시키거나 파괴한다는 것을 알아차렸기 때문이다.

프락시텔레스 다음 세대인 기원전 4세기 말에 와서 이러한 제약이 점차 누그러들기 시작해 미술가들은 아름다움을 파괴하지 않고도 얼굴의 표정을 살리는 방법을 발견했다. 그것뿐만이 아니라 그들은 개개인의 '영혼의 활동'을 포착하는 방법과 인상의 개인적인 특징을 포착하는 법을 배웠으며 우리가 지금 사용하는 의미의 초상을 만드는 것도 터득했다. 사람들은 알렉산더 대왕 시대에 이르러서야 비로소 이 새로운 초상화법에 대해 논하기 시작했다. 그 당시의 한 저술가는 아첨꾼들과 알랑거리는 자들의 염증나는 꼬락서니들을 풍자하는 글에서 그들은 항상 그들 후원자들의 초상이 놀라울 정도로 실물과 꼭 닮았다고 소리 높여 칭찬했다고 쓰고 있다. 알렉산더 대왕 자신도 왕실 조각가인 리시포스(Lysippus)가 자신의 초상을 조각하는 것을 좋아했는데 당시의 가장 유명한 조각가였던 리시포스의 놀라운 사실적 표현은 동시대인들을 놀라게 했다고 한다. 그가 만든 알렉산더 대왕의 초상은 그렇게 정확하지 않은 한 복제품(도판 66)에 반영되어 있는 것으로 추정되고 있는데 이 작품은 델포이의 〈전차 경주자〉(도판 53-4) 시대 이후로 미술이 얼마나 많이 변했는지를 보여주며, 또한 리시포스보다 불과 한 세대 전인 프락시텔레스 시대 이래의 많은 변화를 보여준다. 물론 모든 고대 초상에 대한 골치아픈 문제는 우리가 그 초상들이 실물과 얼마나 닮았는지를 단언할 수 없다는 점에 있으며, 오히려 앞의 이야기에 나오는 아첨꾼들의 말보다 훨씬 더 할 말이 적다는 데 있다. 만약에 우리가 알렉산더 대왕의 실제 사진을 보게 된다면 그것이 그의 흉상을 하나도 닮지 않았다는 것을 발견하게 될지도 모른다. 리시포스의 알렉산더 상(像)들은 아시아를 정복한 실제의 사람 모습이라기보다는 신(神)의 모습과 훨씬 더 닮았다고 느끼게 할지도 모른다. 그러나 우리는 다음과 같은 말을 할 수는 있을 것이다. 즉 알렉산더와 같이 지칠 줄 모르는 정력과 천부의 재능을 타고 났지만 오히려 계속적

66
〈알렉산더 대왕의 두상〉,
기원전 325-300년경.
리시포스의 알렉산더
초상을
본뜬 대리석 모조품.
높이 41 cm.
이스탄불 고고학 박물관

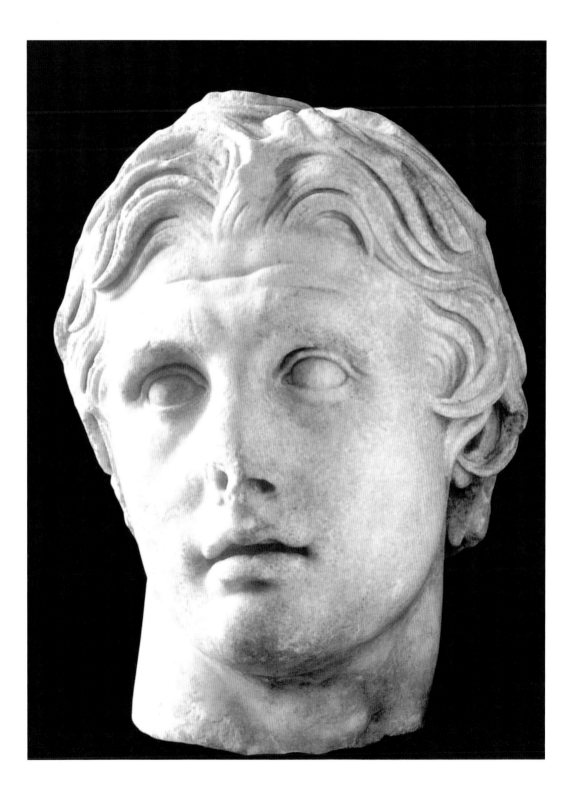

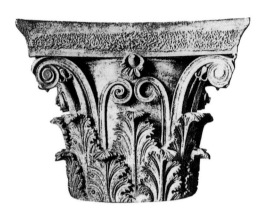

인 성공에 의해서 약간 거만해진 사람의 모습은 치켜올라간 눈썹과 활기찬 얼굴 표정을 가진 이 흉상처럼 보였을 것이라고.

알렉산더 대왕에 의한 제국의 건설은 그리스 미술에 있어서 대단히 중요한 사건이다. 그리스 미술은 이 제국이 건설됨에 따라 몇 개의 작은 도시 국가를 벗어나 세계의 절반에 해당되는 지역의 조형 언어로 발전했기 때문이

다. 이 변화가 그리스 미술의 성격에 영향을 끼치게 된 것은 당연한 일이다. 우리는 이 후기 시대의 미술은 그리스 미술이라고 부르지 않고 알렉산더 대왕의 후계자들이 동방의 나라에 건설한 제국의 이름을 따서 헬레니즘(Hellenism) 미술이라고 부른다. 이 제국의 풍요한 수도(首都)들인 이집트의 알렉산드리아, 시리아의 안티오크, 그리고 소아시아의 페르가몬 등은 그리스 본토에서 미술가들에게 요구했던 것과는 상이한 요구를 했다. 건축에 있어서까지도 도리아 양식의 간결한 형태와 이오니아 양식의 평이함과 우아함으로는 충분하지 않았다. 새로운 형태의 원주(圓柱)가 선호되었는데 그것은 기원전 4세기 초에 고안된 것으로 코린트(Corinth)라는 부유한 상업 도시의 이름을 따서 코린트 양식(도판 **67**)이라고 불렀다. 코린트 양식에서는 주두(柱頭)를 장식하기 위해서 이오니아 식의 소용돌이 장식에 잎사귀 모양을 첨가했으며 일반적으로 건물 전체에 더 많은 화려한 장식물을 입혔다. 이렇게 호사스러운 양식은 동방(東方)에 새로 건설된 도시에 거대한 규모로 설계된 호화로운 건물과 잘 어울렸다. 그 건물들 중에 지금 남아 있는 것은 거의 없지만 후기 시대에서 유래하는 유적들은 우리들에게 장대하고 화려한 인상을 준다. 그리스 미술의 양식과 창의성은 오리엔트 왕국들의 규모 및 전통과 융합되었다.

나는 앞에서 그리스 미술은 대부분 헬레니즘 시대에 변화를 겪게 된다고 언급한 바 있다. 우리는 이러한 변화를 그 시대의 가장 유명한 조각 작품들에서 볼 수 있다. 그 중의 하나가 대략 기원전 160년경에 세워진 페르가몬(Pergamon) 시에서 발견된 제단(도판 **68**)이다. 여기에 표현된 군상들은 신들과 거인과의 싸움을 묘사하고 있다. 이것은 대단히 거대한 작품이기는 하지만 초기 그리스 조각의 조화미와 세련미를 찾아볼 수가 없다. 이 조각가는 분명히 강력하고 드라마틱한 효과를 노렸음이 분명하다. 싸움은 대단히 격렬하게 전개된다. 못생긴 거인들은 의기양양한 신들에게 압도되어 고통과 광란으로 위를 올려다보고 있다. 모든 형상마다 격렬한 몸짓과 나부끼는 옷주름이 충만하다. 이러한 효과를 한층 더 높이기 위해서 이 부조는 평평한 벽면에 새겨져 있는 것이 아니라 거의 환조의 형태로 되어 그들이 속해 있어야 할 위치와는 아무런 관계도 없다는 듯이 격렬하게 싸움을 하면서 제단의 계단 위로 넘쳐나올 것같이 보인다. 헬레니즘 미술은 이와 같이 거칠고 격

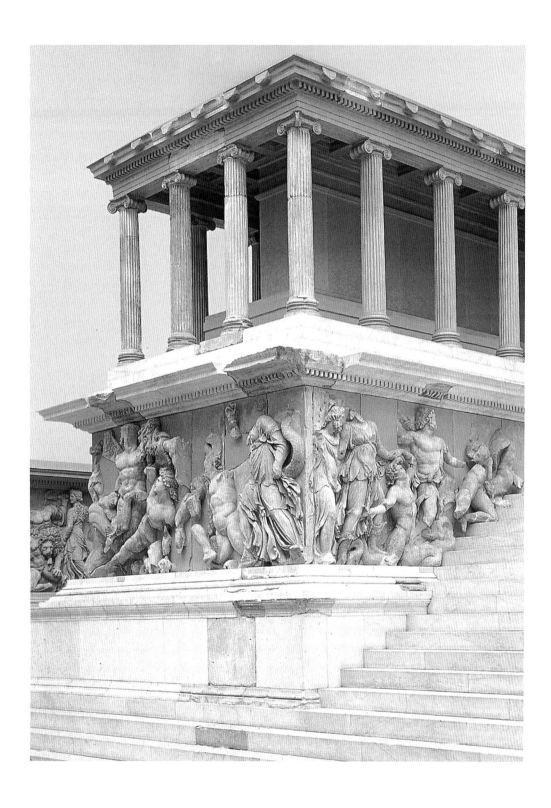

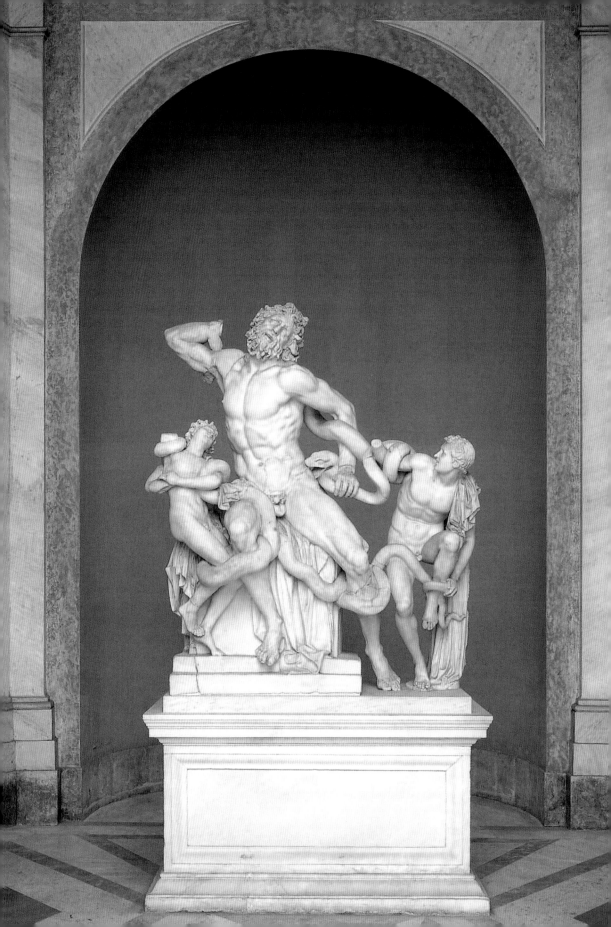

렬한 작품을 선호했으며 사람들에게 강한 인상을 주기를 원했고 또 확실히 보는 사람에게 깊은 인상을 준다.

후세에 최대의 명성을 날린 고전적 조각 작품들 중에는 헬레니즘 시대에 만들어진 것들도 있다. 1506년에 〈라오콘과 그의 아들들〉이라는 군상(도판 **69**)이 발견되었을 때 미술가들과 미술 애호가들은 이 비극적인 군상의 효과에 완전히 압도되었다. 그것은 베르길리우스의 《아에네이드(Aeneid)》에 나오는 무시무시한 장면을 묘사한 것이다. 트로이의 사제인 라오콘(Laocoön)은 그의 동포들에게 그리스 군인들이 숨어 있는 목마(木馬)를 받아들이지 말라고 경고했다. 트로이를 멸망시키려는 계획이 좌절되는 것을 본 신들은 바다로부터 두 마리의 거대한 뱀을 보내어 라오콘과 그의 불행한 두 아들들을 칭칭 감아 질식시켜버렸다. 이것은 그리스와 로마의 신화에 자주 나오는 올림포스의 신들이 무력한 인간들에게 행하는 무정하고 잔인한 이야기 중의 하나이다. 사람들은 이러한 이야기가 이 그리스 조각가를 어떻게 자극하여 이토록 인상적인 군상을 만들도록 했는지 궁금할 것이다. 그는 우리들에게 무고한 희생자가 진실을 말했기 때문에 수난을 당하는 무시무시한 정경을 느끼도록 원했던 것일까? 그렇지 않으면 인간과 짐승 사이의 무시무시하고 섬뜩한 전투 장면을 묘사하는 그의 능력을 과시하고자 했을까? 그는 그의 기량을 과시할 충분한 근거를 가지고 있다. 가망 없는 싸움을 하고 있는 노력과 고통을 표현하는 몸통과 두 팔의 근육, 사제의 얼굴에 새겨진 고통의 표정, 벗어날 수 없어 괴로워하는 두 소년의 몸부림, 그리고 이 모든 소동과 움직임을 하나의 영원한 군상으로 응결시키는 수법 등이 오랜 세월 동안 찬탄을 불러일으켜 왔다. 그러나 나는 가끔 이것은 검투사들의 싸움과 같은 끔찍스러운 장면을 좋아하는 대중들에게 어필하기 위해 만들어진 미술이 아닌가 하는 의심을 버릴 수 없다. 그러나 그런 이유 때문에 이 미술가를 비난하는 것은 아마도 잘못된 일일 것이다. 사실은 바로 이때쯤, 즉 헬레니즘 시대에 와서는 미술이 오래 전부터 유지해왔던 주술적·종교적 연관성을 거의 상실했던 것 같다. 미술가들은 그들의 기술 자체의 문제에 관심을 갖게 되었으며 모든 움직임, 표정, 긴장 등을 담고 있는 그러한 극적인 싸움을 어떻게 효과적으로 표현해내느냐 하는 문제는 한 미술가의 솜씨를 시험하는 가장 적합한 과제였다. 라오콘의 비참한 운명이 옳으냐 그르냐 하는 문제는 이 조각가에게 전혀 관심밖이었는지도 모른다.

부자들이 미술 작품들을 수집하고, 원작품을 손에 넣을 수 없으면 그 유명한 작품들을 복제하게 하고, 그들이 손에 넣을 수 있는 작품에 대해서는 엄청난 대가를 지불하기 시작한 것이 바로 이때이며 또 이러한 분위기에서였다. 저술가들은 미술에 관심을 갖기 시작하여 미술가들의 생애를 글로 썼으며 그들의 기이한 행동에 관한 일화들을 수집하여 관광객들을 위한 안내 책자들을 만들었다. 고대의 유명한 거장들 중에는 조각가보다 화가가 더 많았으나 우리는 전해내려오는 고전 시대의 미술 서적에서 발췌된 작품에서 알 수 있는 것 외에는 그들의 작품에 관하여 아무것도 모른다. 이 화가들 역시 그들의 작품이 종교적인 목적에 봉사하는 데보다는 그들의 기술에 관한 특수한 문제에 관심을 기울였다. 우리는 그 당시의 거장들이

69
로데스의 하게산드로스,
아테노도로스 및
폴리도로스,
〈라오콘과 그의 아들들〉,
기원전 175–50년경.
대리석 군상. 높이 242cm.
바티칸 피오 클레멘티노
박물관

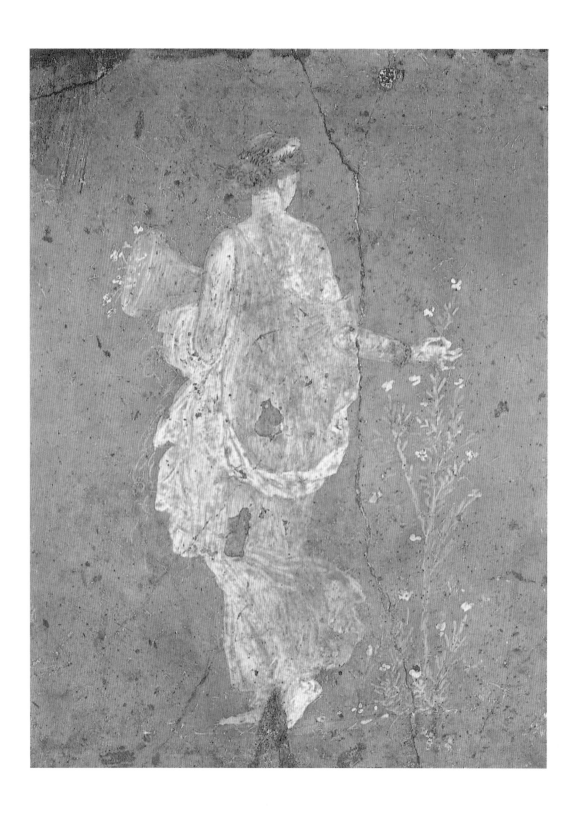

일상 생활 속의 주제를 전문적으로 다루고 이발소나 연극의 한 장면 등을 그렸다고 전해들었으나 이 모든 그림들은 현재 남아 있지 않다. 우리가 고대 회화의 성격에 관하여 약간의 어떤 개념을 얻을 수 있는 유일한 방법은 폼페이(Pompeii)를 비롯한 기타 장소에서 발굴된 장식적인 벽화와 모자이크를 보는 길밖에 없다. 폼페이는 부유한 전원 도시였는데 기원후 79년에 베수비오(Vesuvio) 화산의 폭발로 화산재 밑에 매몰되었다. 이 도시의 거의 모든 집과 별장에는 벽이나 원주, 전망대에 그림이 그려져 있으며 틀에 끼워진 복제 그림이나 무대를 모방한 장치가 있었다. 물론 이 그림들이 다 걸작품은 아니지만 이처럼 작고 별로 중요하지 않은 도시에 그런 좋은 그림들이 많이 있었다는 것은 놀라운 일이다. 만약에 우리 시대의 해변가 피서지 하나가 매몰되어 후세 사람들에게 발굴되었을 때도 이처럼 훌륭한 작품들을 그렇게 많이 보일 수 있을까? 폼페이와 헤르쿨라네움이나 스타비아이 같은 인접한 도시들의 화가들과 실내 장식가들은 위대한 헬레니즘 미술가들이 이룩해 놓은 업적을 이용해서 자유자재로 그리고 있었음이 분명하다. 평범한 그림들 중에서도 우리는 가끔 도판 **70**과 같이 대단히 아름답고 우아한 작품을 발견할 수 있는데 이 그림은 마치 춤을 추듯이 꽃을 꺾고 있는 4계(四季)의 여신인 아우어스(Hours) 중의 한 사람을 묘사한 것이다. 그리고 우리는 또 다른 그림에서 목축의 신인 〈목신(牧神)의 머리〉(도판 **71**)와 같은 부분도(部分圖)를 발견하게 되는데 이것은 이들 미술가들이 표정의 묘사를 다루면서 습득한 숙련과 자유가 어떤 것이었는지를 보여주는 좋은 예이다.

회화에 포함될 수 있는 거의 모든 것을 폼페이의 벽화에서 찾아볼 수 있다. 예를 들면 물잔 옆에 두 개의 레몬을 놓고 그린 정물화나 동물의 그림들, 심지어는 풍경화도 있다. 이것이 아마도 헬레니즘 시대의 가장 위대한 혁신이었을 것이다. 고대 오리엔트 미술에서는 풍경이 인간 생활이나 군사적인 원정의 배경 장면으로밖에는 필요치 않았다. 그런데 페이디아스나 프락시텔레스 시대의 그리스 미술에서는 인간이 미술가들의 주된 관심의 대상이었다. 테오크리토스(Theocritos) 같은 시인들이 목동들의 소박한 삶의 매력을 발견했던 헬레니즘 시대에 와서는 미술가들 또한 복잡한 도시 거주자를 위해서 전원의 즐거움을 불러일으키는 그런 그림을 그리려고 노력했다. 이런 그림들은 특

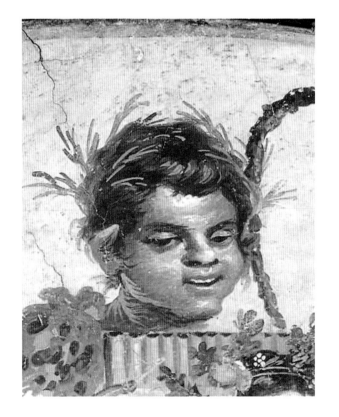

정한 시골집이나 아름다운 장소와 같은 실제적인 모습이 아니라 목가적인 풍경을
구성하는 모든 것, 이를 테면 목동과 소, 소박한 사당(祠堂)과 멀리 보이는 별장
과 산들을 한데 모아놓은 것이다(도판 72). 이 그림에는 모든 것들이 매력적으로
배치되어 있으며 그림의 모든 장면들은 그 자체로서 최상의 훌륭함을 보여주고 있
다. 우리는 정말 평화스러운 장면을 보고 있는 것처럼 느낀다. 그럼에도 불구하고
이 그림들은 우리가 얼핏 보고 생각했던 것보다는 훨씬 덜 사실적이다. 만약에 우
리가 여기에 대해서 난처한 질문을 하려고 한다든지 또는 이 풍경의 지형적인 위
치를 그려보려고 한다면 그것이 불가능함을 알게 될 것이다. 우리는 사당과 별장
사이의 거리가 얼마나 되는지 혹은 사당으로부터 다리는 얼마나 가까이 또는 멀
리 떨어져 있는지 짐작할 수 없다. 헬레니즘 시대의 미술가들은 우리가 원근법이
라고 부르는 법칙을 알지 못했던 것이다. 우리가 학교에서 그리곤 하는 하나의 소
실점으로 멀어져가는 저 유명한 포플러가 늘어서 있는 길의 원근법이 당시 화가
들의 기본적인 과제는 아니었다. 미술가들은 먼 곳에 있는 물건은 작게 그리고 가
까운데 있거나 중요한 것은 크게 그렸다. 그러나 사물이 멀어짐에 따라서 대상의
크기를 일정하게 줄여가는 방법이나 오늘날 우리가 하나의 조망을 표현할 때 사용
하는 구도의 틀을 고전 시대 사람들은 채택하지 못했다. 사실 그것이 적용되기까

72
〈풍경〉. 1세기.
벽화. 로마 알바니 별장

지는 천여 년이라는 세월이 더 걸렸다. 이리하여 고대 미술 가운데 가장 최신의, 가장 자유로운, 그리고 가장 자신 있는 작품일지라도 우리가 이집트의 회화 기법을 다룰 때 논의했던 원칙의 잔재는 여전히 잔존하고 있었다. 여기에서도 개별적인 대상의 특징적인 윤곽에 대한 지식은 눈을 통해서 얻는 실제의 인상만큼 중요하게 취급되었다. 우리는 오랫동안 이러한 성질을 유감스럽다거나 수준이 낮은 작품에 있는 결함으로 여기지 않고 어떤 양식 안에서든지 예술적인 완성은 이룩될 수 있다는 점을 인정해왔다. 그리스 인들은 초기 오리엔트 미술의 엄격한 제약을 철저하게 타파하고 관찰을 통해서 종래의 전통적인 이미지에다가 점점 더 많은 특성들을 첨가하는 발견의 항해를 계속해왔다. 그러나 그들의 작품은 자연의 말초적인 세부까지 낱낱이 반영하는 그런 거울은 결코 아니었다. 그들의 작품은 언제나 그것들을 만들어냈던 지성의 각인(刻印)을 지니고 있다.

〈작업하고 있는
그리스 조각가〉,
기원전 1세기.
헬레니즘 시대의 보석,
1.3×1.2 cm,
뉴욕 메트로폴리탄 미술관

5

세계의 정복자들

기원후 1세기부터 4세기까지 : 로마, 불교, 유태교 및 기독교 미술

우리는 앞서 로마의 한 도시였던 폼페이가 헬레니즘 시대의 미술을 다양하게 반영하고 있는 것을 살펴보았다. 이는 로마 인들이 세계를 정복하고 헬레니즘 왕국들의 폐허 위에 그들의 제국을 건설하는 동안에도 미술은 그다지 큰 변화 없이 그대로 남아 있었기 때문이었다. 로마에서 작업했던 대부분의 미술가들은 그리스 인들이었으며 대부분의 로마 수집가들은 그리스 거장들의 작품이나 그 복제품들을 사들였다. 그럼에도 불구하고 로마가 세계의 지배자가 되자 미술도 어느 정도 변화를 겪지 않을 수 없었다. 미술가들에게는 새로운 과제가 주어졌으며, 거기에 따라 방법을 채택해야 했다. 로마 인들의 가장 뛰어난 업적은 아마도 토목 공학(土木工學)일 것이다. 우리는 그들이 만든 도로나 수로(水路), 공중 목욕탕 등에 관해 잘 알고 있다. 폐허가 된 이러한 건물들은 아직도 대단히 인상적이다. 로마의 거대한 기둥들 사이를 걸어가다보면 마치 자신이 개미처럼 왜소해진 듯한 느낌을 받는다. 사실 '로마는 위대했다(the grandeur that was Rome)'라는 것을 후대 사람들이 잊을 수 없도록 해준 것은 바로 이러한 유적들이었다.

이러한 로마 건축물들 가운데서 가장 유명한 것은 아마도 콜로세움(colosseum, 도판 73)이라고 알려진 거대한 경기장일 것이다. 이것은 후세에 많은 찬탄을 불러 일으킨 로마의 특징적인 건축물이다. 전체적으로 보면 이것은 일종의 실용적인 구조물로서 내부에 광대한 원형 경기장의 관람석을 받쳐주는 층층이 쌓아올린 세 단의 아치(arch)로 구성되어 있다. 그러나 로마의 건축가는 이 아치들의 정면에 일종의 그리스 식 칸막이 벽을 세웠다. 사실 그는 그리스 신전에 사용되었던 세 가지 건축 양식을 전부 응용했다. 1층은 도리아 식의 변형으로서 메토프와 트리글리프까지도 그대로 보존되어 있다. 2층은 이오니아 식이고, 3층과 4층은 코린트 양식의 반원주(半圓柱)이다. 로마식 구조와 그리스 형식, 또는 '그리스의 기둥 양식들'과의 결합은 그 이후의 건축가들에게 엄청난 영향을 끼쳤다. 주위의 도시를 둘러본다면 우리는 이러한 영향의 흔적들을 쉽게 찾아볼 수 있을 것이다.

그러나 로마 인이 그들의 제국 전역에, 즉 이탈리아, 프랑스(도판 74), 북아프리카와 아시아에 세운 개선문들보다 더 영원한 인상을 남긴 건축물은 없을 것이다. 그리스 건축은 일반적으로 동일한 유니트들로 구성되어 있으며 콜로세움의 경우도 그렇다. 그러나 개선문에서는 기둥 양식을 사용해서 중앙의 큰 입구를 프레임(frame)하여 강조하고, 양 옆의 약간 작은 두 개의 문이 중앙의 큰 문을 장식한다. 그것은 음악에 화음이 사용된 것과 같이 건축 구성에 사용된 배열이었다.

73
〈고대 로마의
원형 경기장 : 콜로세움〉,
80년경.
로마

74
〈티베리우스 황제의
개선문〉, 14~37년경.
남부 프랑스, 오랑주

그러나 로마 건축의 가장 중요한 특징은 아치의 사용이다. 그리스 건축가들도
이미 알고 있었을지도 모르지만 그리스 건축에서는 아치가 거의, 아니 전혀 아무런
역할도 하지 못했다. 쐐기 모양의 돌로 하나하나 아치를 쌓아올리는 일은 토목 공
학이 이루어낸 대단히 어려운 업적 중의 하나이다. 일단 이 기술을 습득하게 되자
건축가는 이것을 점점 더 대담한 설계에 사용할 수 있게 되었다. 다리나 수로의
기둥들 사이를 아치로 연결시킬 수 있었으며 심지어 이런 방식을 사용해서 궁륭
(穹窿, vault)으로 된 천장을 만들 수도 있었다. 로마 인들은 여러 가지 기술적
인 고안에 의해서 궁륭을 만드는 예술의 위대한 전문가들이 되었다. 이러한 건
물 중에서 가장 경이적인 것은 〈판테온(Pantheon)〉이라 불리우는 만신전(萬神殿)

75
〈로마의 판테온 내부〉,
130년경.
18세기 화가
G. P. 판니니의 그림,
코펜하겐 국립 미술관

76
〈베스파시아누스 황제〉
70년경.
대리석. 실물보다 큰 흉상.
높이 135 cm.
나폴리 국립 고고학 박물관

이다. 이것은 아직까지도 예배의 장소로 남아 있는 고전 시대의 유일한 신전이다. 이 신전은 기독교 초기에 교회로 개조되었기 때문에 황폐화되지는 않았다. 그 내부(도판 **75**)는 궁륭형 천장과 그 꼭대기에 하늘을 볼 수 있는 구멍이 뚫려 있는 거대한 둥근 방이다. 다른 창문은 하나도 없으나 실내 전체가 위로부터 풍부하고 고른 빛을 받아들인다. 나는 이토록 차분한 조화의 인상을 주는 건물을 별로 알지 못한다. 거기에는 육중한 느낌이 전혀 없다. 이 거대한 돔(dome)은 마치 또 하나의 하늘처럼 당신의 머리 위에 자유스럽게 떠 있는 듯이 보인다.

그리스 건축으로부터 자신의 취향에 맞는 것을 따다가 그것을 자신들의 필요에 맞게 응용하는 것이 로마 인들의 특징이었다. 그들은 다른 분야에서도 그런 식으로 했다. 그들이 주로 원했던 것 중의 하나는 실물을 꼭 닮은 초상(肖像)이었다. 이러한 초상은 로마 인들의 초기 종교에서 한 역할을 담당했다. 당시의 장례 행렬에는 선조의 밀랍 초상을 들고 가는 것이 하나의 관례였다. 이러한 관습은 우리가 고대 이집트에서 본 바와 같이 실제 인물을 닮은 것이 영혼을 보존시켜 준다는 믿음과 연결되어 있음이 틀림없다. 뒤에 가서 로마가 제국이 되었을 때 황제의 흉상(胸像)은 종교적인 경외감을 가지고 우러러보아야 했다. 모든 로마 인들이 충성과 복종의 표시로 이 흉상 앞에서 분향을 해야 했으며 또 기독교인들을 박해하기 시작한 것도 그들이 이 명령에 복종하지 않았기 때문이라는 사실을 우리는 잘 알고 있다. 그런데 이상한 것은 초상의 엄숙한 의미에도 불구하고 로마 인들은 미술가들로 하여금 그리스 인들이 했던 것처럼 실물을 조금도 미화시키지 않고 있는 그대로 초상을 만드는 것을 허용했다는 점이다. 아마도 그들은 데드 마스크를 사용해서 인간의 머리 구조와 생김새에 관해서 놀라운 지식을 얻었을 것이다. 여하간에 우리는 폼페이우스, 아우구스투스, 티투스, 또는 네로의 생김새를 마치 화면에서 그들의 얼굴을 보았던 것처럼 잘 알고 있다. 베스파시아누스(Vespasoanus) 황제의 흉상(도판 **76**)에는 아첨기라고는 하나도 찾아볼 수가 없다. 그를 신처럼 보이게 만드는 요소는 아무것도 없다. 그는 마치 돈 많은 은행가나 선박 회사의 사주같이 보인다. 그럼에도 불구하고 이 로마 초상들에는 자질구레한 구석이 없다. 어쨌든 미술가들은 사소한 것에 신경쓰지 않으면서도 실물 같은 초상을 만드는 데 성공했다.

로마 인들이 미술가들에게 맡겼던 또 하나의 새로운 과제는 우리가 고대 오리엔트에서 배운 관습을 부활(p. 72, 도판 **45**)시키는 것이었다. 로마 인들 역시 그들

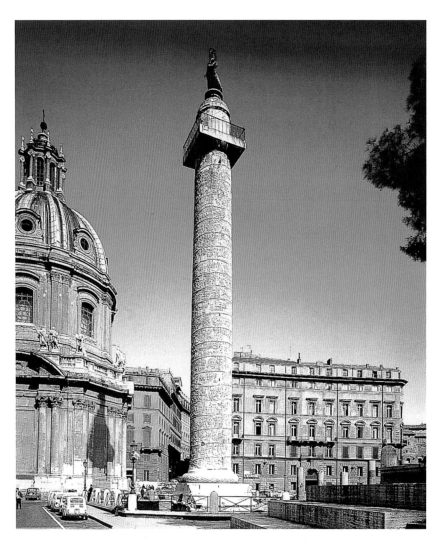

77
〈트라야누스 황제 기념비〉,
114년경.
로마

78
도판 77의 세부;
맨 위는 도시의 함락을
보여주며 중앙은
다키아 군과의 전투를
보여주고 맨 아래는
요새 밖에 있는 곡초를 베는
병사들을 보여준다.

의 승전을 선포하고 그들의 전투 이야기를 널리 전하기를 원했다. 예를 들면 트라
야누스(Trajanus) 황제는 다키아(지금의 루마니아)에서의 전쟁과 승리를 모두 그림
으로 보여주는 연대기를 새긴 거대한 원형 기둥을 세웠다. 여기에서 우리는 침략
하여 싸우고 정복하는 로마의 군단(도판 78)을 볼 수 있다. 수백 년에 걸쳐 그리
스 미술이 이룩해낸 모든 기술과 업적이 전쟁을 보고하는 이 공적에 구사되었다.
그러나 로마 인들은 본국에 남아 있는 사람들에게 전쟁의 무훈에 대한 강한 인상
을 심어주기 위해서 세부의 정확한 묘사와 자세한 설명을 보다 중요시했기 때문에
이것이 오히려 미술의 성격을 변화시켰다. 미술의 주된 목적이 이제는 조화나 아
름다움, 또는 극적인 표현에 있지 않았다. 로마 인들은 대단히 현실적인 사람들로
공상적인 것에 관해서는 별로 관심을 갖지 않았다. 그러나 한 영웅의 행위를 이야

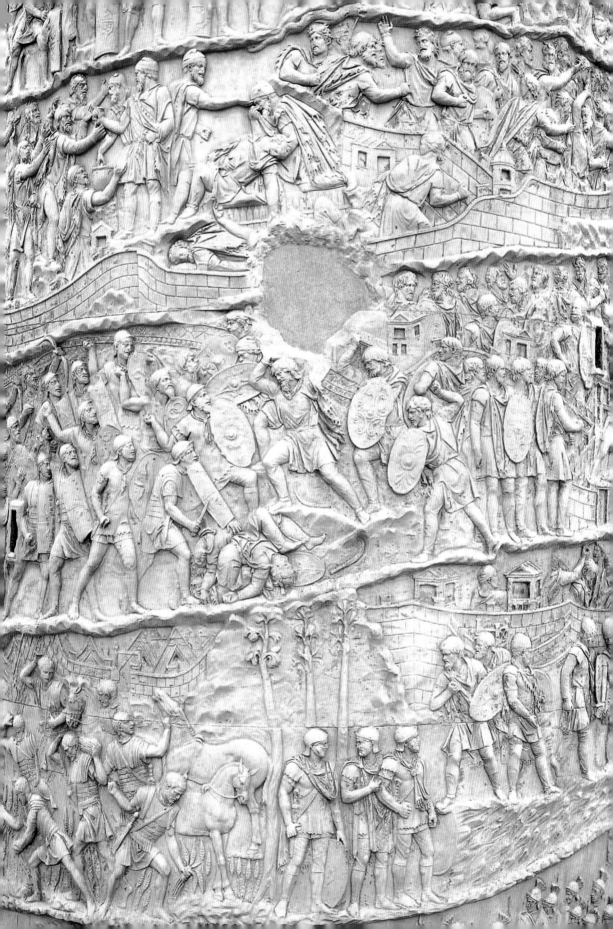

기하는 그들의 회화적인 방법은 이 광대한 제국과 접촉을 갖게 되었던 여러 종교에 커다란 가치가 있었던 것으로 증명되었다.

그리스도 탄생 이후 수백 년 동안 헬레니즘 미술과 로마의 미술은 오리엔트 미술을 그 본거지에서조차 완전히 밀어내고 대신 들어앉았다. 이집트인들은 그때까지도 그들의 시신을 미이라로 매장했으나 이집트 식으로 그들의 형상을 거기에 덧붙이는 대신에 그들은 그리스 초상화(도판 79)의 온갖 기교를 알고 있는 미술가로 하여금 초상을 그리게 했다. 미천한 장인들이 헐값으로 그렸음이 분명한 이 초상화들은 그 생생함과 사실성에 있어서 아직도 우리를 감탄하게 만든다. 이들처럼 참신하고 '현대적'으로 보이는 고대의 미술 작품은 매우 드물다.

종교적인 필요에 새로운 미술의 방법을 응용했던 사람들은 이집트 인들만이 아니었다. 멀리 떨어진 인도의 미술가들까지도 이야기를 전개시키고, 영웅을 영광되게 만드는 로마 식 방법을 채택해서 평화로운 정복의 이야기, 즉 불타(佛陀)의 이야기를 그림으로 설명하는 작업을 했다. 인도의 조각 미술은 헬레니즘의 영향이 이 나라에 미치기 오래 전부터 번성했으나 후기 불교 미술의 전형(典型)이 된 불상이 처음 부조(浮彫)로 만들어진 것은 간다라(Gandhara)라는 변경 지방에서이다. 도판 **80**은 '위대한 출가(出家)'라고 불리우는 불교 설화에 나오는 이야기를 그림으로 표현한 것이다. 젊은 왕자 고타마 (Gautama)는 광야에서 한 사람의 은둔자가 되기 위해서 그의 부모의 왕궁을 떠나고 있다. 그는 그의 애마(愛馬) 칸타카에게 이렇게 말한다. "사랑하는 칸타카야, 오늘밤 나를 다시 한번만 태워주렴. 내가 네 도움으로 부처가 된다면 나는 신들과 인간의 세상에 구원을 가져오리라." 만약에 칸타카가 큰 소리로 울었든지 발굽으로 소리를 냈다면 도시 전체가 깨어나서 왕자의 출발이 발각되었을 것이다. 그래서 신들은 칸타카의 목소리가 나오지 못하게 하고 소리가 나지 않도록 말이 발을 옮겨놓을 때마다 그들의 손을 말발굽 밑에 놓았다.

신과 영웅들을 아름다운 형상으로 시각화하는 것을 인간들에게 가르쳐준 그리스와 로마의 미술은 또한 인도 사람들에게도 불타의 형상을 창조하도록 도와주었다. 깊은 사색에 잠긴 표정을 하고 있는 이 초기의 불상(도판 **81**)도 간다라라는 변경 지방에서 만들어졌다.

79
〈한 남자의 초상〉, 100년경.
이집트 하와라에서 출토된 미이라의 관에서 나옴.
밀랍 바탕 위에 채색,
33×17.2 cm,
런던 대영 박물관

80
〈출가하는 고타마(석가모니)〉,
2세기경.
파키스탄(고대의 간다라)
로리안 탕가이에서 출토,
검정색 편암에 새긴 부조,
48×54 cm,
캘커타 인도 박물관

그러나 신자들을 교화시키기 위해서 종교적인 이야기를 그림으로 표현하는 방법을 배운 또 하나의 오리엔트 종교는 유태교였다. 실세로 유태교의 율법은 우상 숭배를 경계하여 형상(形象)의 제작을 금지했다. 그럼에도 불구하고 동부의 도시에 있는 유태 식민지에서는 구약 성서에 나오는 이야기를 가지고 회당의 벽을 장식하기 시작했다. 이런 그림들 중의 하나가 최근에 두라에우로포스(Dura-Europos)라고 불리우는 메소포타미아에 있던 한 작은 로마 수비대의 주둔지에서 발견되었다. 이것은 어느 모로 보나 위대한 예술 작품은 아니지만 기원후 3세기에서 유래하는 흥미 있는 자료이다. 양식이 서툴러 보이고 장면이 비교적 평면적이며 치졸해 보인다는 사실 자체가 흥미롭다(도판 82). 이 그림은 모세가 바위를 쳐서 물이 나오게 만드는 장면을 묘사한 것이다. 그러나 이것은 성서에 나오는 이야기를 그림으로 설명했다기보다는 오히려 유태인들에게 그림으로 그 의의를 설명한 것이라고 할 수 있다. 그런 이유 때문에 모세는 가지가 일곱 개 달린 촛대가 그려져 있는 성소(聖所) 앞에 서 있는 키가 큰 인물로 묘사되어 있다. 이스라엘의 모든 부족들이 그 신비스러운 물을 나눠받고 있는 것을 의미하기 위해서 화가는 천막 앞에 서 있는 작은 인물들에게로 열두 개의 작은 물줄기가 흐르고 있는 장면을 보여준다. 소박한 표현 방식으로 보아 이 화가가 그렇게 능숙한 사람은 아니었다는 사실을 알 수 있다. 그러나 그는 인물들을 실물같이 보이도록 그리는 데는 실제로 별관심을 두지 않았던 것 같다. 그의 그림이 실물을 닮으면 닮을수록 형상의 제작을 금지하는 십계명에 대해 더 큰 죄를 범하는 것이 되었으리라. 그의 주된 의도는 보는 사람들에게 하느님이 자신의 능력을 드러내 보인 그때를 상기시켜 주는 것이었다. 유태교의 회당에서 나온 이 초라한 벽화가 우리들에게 흥미를 주는 까닭은 기독교가 동방에서부터 전파되고 미술을 그 종교적인 목적에 봉사하게 만들었을 때 이와 유사

81
〈석가모니 두상〉, 4-5세기경.
아프가니스탄(고대의
간다라)하다에서 출토,
석고상에 옅은 채색,
높이 29 cm,
런던 빅토리아 앤드 앨버트
박물관

82
〈바위에서 물을 솟아나게
하는 모세〉, 245-56년경.
시리아의 고대 도시
두리에우로포스
(메소포타미아)의
유태교 회당의 벽화

한 사고 방식들이 미술에 영향을 끼치기 시작했기 때문이다.

기독교 미술가들이 그들의 구세주와 사도들을 그림으로 그리라는 요청을 처음 받았을 때 그들을 도와준 것은 역시 그리스 미술의 전통이었다. 도판 **83**은 기원후 4세기경에 나온 아주 초기의 그리스도 상이다. 여기에 보이는 그리스도는 후세의 그림들을 통해서 우리가 친숙하게 알고 있는 수염이 달린 인물이 아니라 젊은 미남으로 표현되어 그리스의 위엄 있는 철학자들처럼 보이는 성 베드로와 성 바오로 사이의 왕좌에 앉아 있다. 그런데 여기에는 이러한 표상이 기독교에서 보면 이교(異敎)적인 헬레니즘 미술의 방법과 아직도 얼마나 밀접한 관계를 유지하고 있는지를 상기시켜 주는 부분이 있다. 즉 그리스도가 하늘 위의 왕좌에 앉아 있다는 것을 표현하기 위해서 이 조각가는 그리스도의 두 발이 고대의 천신(天神)이 높이 떠받치고 있는 창공의 천개 위에 놓여 있게 제작한 것이다.

기독교 미술의 기원은 이것보다 훨씬 더 거슬러 올라가지만 아주 초기의 기념물들은 그리스도 자신을 나타내 보이지 않는다. 두라(Dura)의 유태교도들은 그들의 회당(會堂)에 구약 성서에 나오는 장면들을 그려놓았는데 그것은 회당을 장식하기보다는 오히려 가시적인 형태로 성서의 이야기를 말하기 위함이었다. 기독교인들의 묘지인 로마의 지하 묘굴(catacomb)에 최초로 그림을 그려야 했던 미술가들은 이와 대단히 유사한 정신으로 작품을 제작했다. 기원후 3세기경에 그려졌다고 추

83
〈성 베드로와 성 바오로를 거느린 그리스도〉, 389년경.
대리석 부조, 유니우스
밧수스의 석관의 일부.
로마 성 베드로 성당
납골소

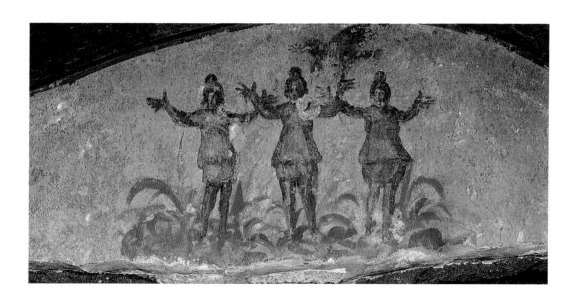

84
〈타오르는 불길 속의
세 사람〉. 3세기.
프리스킬라 지하 묘굴의
벽화. 로마

정되는 〈타오르는 불길 속의 세 사람〉(도판 **84**)과 같은 그림은 이들 미술가들이 폼 페이에서 사용되었던 헬레니즘 시대의 화법을 잘 알고 있었다는 사실을 말해준다. 이 화가들은 몇 안되는 거친 붓자국으로 인간의 모습을 어렵지 않게 표현하고 있 다. 그러나 우리는 이러한 효과와 기술이 그들의 흥미를 별로 끌지 못했다는 것을 알 수 있다. 이 그림은 그 자체의 아름다움 때문에 존재하는 것은 아니다. 이 그 림의 주요 목적은 신자들에게 하느님의 은총과 권능을 증명해주는 예 중의 하나를 상기시켜 주는 것이다. 구약 성서(다니엘 서 3장)에는 느부갓네살(Nebuchadnezzar) 왕이 바빌론의 두라 평원에 금으로 만든 자신의 거대한 상을 세워놓고 모든 사람 들에게 엎드려서 숭배하라는 명령을 내렸을 때 이를 거역했던 세 사람의 유태인 고관들의 이야기가 나온다. 이 그림이 그려졌을 무렵의 많은 기독교인들처럼 그 세 사람도 명령을 거역한 데 대한 형벌을 감수해야만 했다. 그들은 "도포와 속옷 등 옷을 입고 관을 쓴 채로" 타오르는 화덕 속으로 던져졌다. 그러나 보라! 불길은 그들의 몸에 아무런 힘이 없었으며 그들의 "머리카락 하나 그슬리지 않았고 도포 도 눌지 않았으며 불길이 닿는 냄새조차 나지 않았다." 하느님이 "이 신하들을 천 사를 보내어 구해내셨구나."

만약에 라오콘(p. 110, 도판 **69**)을 제작한 거장이라면 이러한 주제를 어떻게 다 루었을까를 생각해보면 미술이 그 이전과는 얼마나 다른 방향으로 나아가고 있는 가를 쉽게 알 수 있다. 지하 묘굴의 그림을 그렸던 화가는 극적인 장면 그 자체를 위해서 그것을 그리려 하지 않았다. 불굴의 신앙심과 신의 구원을 감동적이고 고 무적으로 보여주기 위해서는 페르시아 옷을 입은 세 남자와 불길, 그리고 하느님 의 구원을 상징하는 비둘기를 알아볼 수 있을 정도로만 그리면 그것으로 충분했 다. 엄밀하게 관계가 없는 것은 모두 다 빼버리는 것이 좋았다. 다시 한번 명확성 과 단순성의 개념이 충실한 모방이라는 개념보다 더 중요하게 생각되기 시작한 것

85
〈아프로디시아스의 한
관리의 초상 조각〉, 400년경.
대리석, 높이 176 cm,
이스탄불 고고학 박물관

이다. 그러나 이 미술가가 그의 이야기를 가능한 한 명확하고 단순하게 하려는 바로 그 노력 속에는 무엇인가 감동적인 것이 있다. 보는 사람을 향해 손을 기도하는 자세로 올리고 서 있는 이 세 사람은 인류가 이제 지상의 아름다움 이외에 다른 어떤 세계에 관심을 갖기 시작했다는 사실을 보여주는 것 같다.

그러한 관심의 추이는 단지 로마 제국의 쇠퇴와 붕괴 시기의 종교적 작품에서만 탐지할 수 있는 것은 아니다. 그 옛날 그리스 미술의 영광이었던 세련미와 조화에 관심을 가졌던 미술가들은 이제 거의 없는 것같이 보인다. 조각가들도 더 이상 끌을 가지고 대리석을 다듬을 끈기가 없었고 그리스 조각가들의 자랑이었던 섬세함과 심미안을 가지고 대리석을 처리하려 하지 않았다. 지하 묘굴의 그림을 그렸던 화가처럼 그들은 거칠고 손쉬운 방법, 예를 들면 얼굴이나 신체의 주요한 양상을 표시하는 데 기계적인 드릴을 사용했다. 흔히 이 무렵에 고대 미술이 쇠퇴했다고들 말한다. 찬란했던 시대에 개발된 기법상의 많은 법칙들과 예술적인 신비가 전쟁과 반란, 침략이라는 사회 전반적인 소용돌이 속에서 상실된 것도 사실이다. 그러나 단지 이 뒤떨어졌다는 것만이 이야기의 전부는 아니다. 요는 이 시대의 미술가들은 헬레니즘 시대의 단순한 묘기에 만족하지 않고 새로운 효과를 이룩하려고 노력했다는 점이다. 특히 기원후 4세기와 5세기의 초상 조각들은 이러한 미술가들이 의도한 것이 무엇인지를 가장 분명하게 보여주고 있다(도판 85). 프락시텔레스 시대의 그리스 인의 눈으로 보면 이 작품들은 조잡하고 야만적으로 보였을 것이다. 사실 머리 부분은 어떤 일반적인 기준으로 본다고 하더라도 결코 아름답다고는 할 수 없다. 〈베스파시아누스 황제〉의 초상 조각(p. 121, 도판 76)과 같이 놀라울 정도로 실물을 닮은 작품에 익숙한 로마 인들은 이러한 작품들은 솜씨가 빈약하다고 퇴짜를 놓았을 것이다. 그러나 우리들이 보기에는 그 인물상들은 그 나름의 생명을 지니고 있는 것같이 보이며, 용모의 특징을 강조하고 눈 언저리나 이마의 주름살 등을 표현하는 데 신경을 쓴 것을 보면 대단히 강렬한 표현력을 지닌 것으로 생각된다. 그것들은 고대 세계의 종말을 의미하는 기독교의 대두를 눈으로 보았고 마침내 그것을 받아들였던 사람들의 모습을 우리에게 보여준다.

〈물감통과 이젤을 옆에 두고 앉아 '장례용 초상화'를 그리는 제작소의 화가〉. 100년경.
크리미아에서 출토된 석관에 그려진 그림.

6

기로에 선 미술
5세기에서 13세기까지 : 로마와 비잔티움

311년 콘스탄티누스(Constantinus) 황제가 기독교를 국교(國敎)로 정하고 교회를 국가의 지주(支柱)로 삼게 되자 교회가 직면한 문제들은 엄청난 것이었다. 기독교를 박해하던 시대에는 공공 예배 장소를 건립할 필요도 없었고 또 그럴 수도 없었다. 그 당시에 존재했던 교회나 회당(會堂)들은 규모가 작고 보잘것없었다. 그러나 일단 교회가 국가의 최대 세력이 되자 미술과의 모든 관계는 재검토되어져야만 했다. 예배 장소를 고대의 신전을 모델로 할 수는 없었다. 왜냐하면 그들의 기능은 완전히 다르기 때문이었다. 신전의 내부는 보통 신상을 모시는 작은 사당이 있을 뿐이었고 제사나 의식(儀式)은 건물 밖에서 행해졌다. 반면에 교회는 사제(司祭)가 높은 제단 위에서 미사를 올리거나 설교를 할 때 모여드는 모든 회중을 수용할 공간을 마련해야 했다. 그리하여 교회는 이교도의 신전을 본뜨지 않고 고전기에 '바실리카(basilica)'라는 이름으로 알려진 커다란 집회소 형태를 본뜨게 되었다. 바실리카란 대충 '큰 회당'이라는 뜻이다. 이러한 건물들은 지붕으로 덮여 있는 시장(市場)이나 공공 재판소 같은 것으로 사용되었는데 주로 커다란 장방형의 방과 기둥들로 구분된 양 옆의 보다 좁고 낮은 복도로 구성되어 있다. 맨 끝에는 흔히 반원형의 감실(龕室, 또는 後陳)이라고 불리우는 공간이 있다. 이곳에는 집회의 장이나 재판관이 앉는 자리가 있다. 콘스탄티누스 황제의 어머니는 교회로 사용하기 위해서 이러한 바실리카를 세우게 했다. 그래서 바실리카라는 말이 이런 형태의 교회당을 의미하게 되었고 반원형의 감실 또는 후진(後陳, apse)은 예배자들의 시선을 집중시키는 높은 제단으로 사용되었다. 제단이 위치해 있던 이 부분은 나중에 성가대석(choir)으로 되었다. 신자들이 모이는 중앙의 커다란 방은 뒤에 신랑(身廊, nave)으로 알려지게 되었는데 이것은 '배(船)'를 뜻하는 말이다. 그리고 양 옆의 낮은 천장의 복도는 측랑(測廊, side-aisle)이라고 불리었는데 이는 '날개(翼)'라는 의미이다. 대부분의 바실리카에서 천장이 높은 신랑은 흔히 목재로 지붕을 했으며 들보는 노출되어 있었다. 측랑은 지붕을 평평하게 만들 때가 많았다. 신랑과 측랑을 구분하는 기둥들은 대개 화려하게 장식되었다. 초기의 바실리카들 중에 변하지 않고 본래의 모습을 그대로 간직하고 있는 것은 하나도 없다. 그러나 그 이래로 천오백 년 동안에 이루어진 변형과 개수(改修)에도 불구하고 우리는 이 건물이 일반적으로 어떤 모습을 하고 있었는지 짐작해볼 수는 있다(도판 86).

이러한 바실리카들을 어떻게 장식하는가 하는 것은 대단히 어렵고 신중한 문제였다. 왜냐하면 여기에서 형상(形象)을 종교에 사용한다는 문제가 다시 제기되어

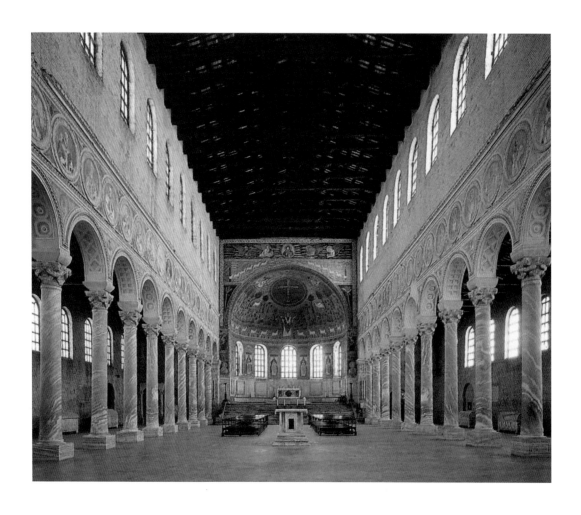

격렬한 논쟁을 불러일으켰기 때문이다. 거의 모든 초기 기독교 신자들은 교회당에는 어떠한 조상(彫像)도 있어서는 안된다는 점에서는 의견을 같이 했다. 조상은 성경이 매도하고 있는 우상이나 이교도들의 신상과 너무나도 비슷했기 때문이다. 제단 위에 신이나 성인들의 조상을 안치한다는 것은 생각할 수도 없는 일인 듯했다. 왜냐하면 새로운 종교로 이제 막 개종을 한 소박한 이교도들이 만약에 그러한 조상들을 교회에서 본다면 어떻게 그들의 옛날 신앙과 새로운 복음과의 차이점을 파악할 수 있겠는가? 그들은 아마도 페이디아스의 신앙이 제우스를 나타낸다고 생각했던 것처럼 그런 조상이 진실로 하느님을 '나타낸다'고 너무도 쉽게 믿고 말 것이다. 그리하여 그들은 우리를 그의 모습으로 창조하고, 유일하고 전능하며, 눈에 보이지 않는 하느님의 말씀을 파악하기란 한층 더 어려운 일로 생각하게 되었을 것이다. 그러나 대부분의 기독교인들이 커다란 실물과 같은 조각상은 반대했지만 회화에 대해서는 생각을 달리했다. 어떤 사람들은 그림이 그들이 받아들인 하느님의 가르침을 회중에게 상기시켜 주고 또 성경에 나오는 이야기들을 생생하게 기억할 수 있게 도와주기 때문에 필요하다고 생각하기도 했다. 로마 제국의 서부 지역인 라틴 계 사람들이 주로 이러한 견해를 지지했다. 6세기 말의 대교황 그레고리우스는 이 방침을 택했다. 그는 회화적 표현을 반대하는 사람들에게 이렇게 상기시켜 주었다. 즉 많은 신도들이 글을 읽거나 쓸 수 없기 때문에 그들을 교화(敎化)시키려면 이러한 형상들이 마치 어린이들을 위한 그림책에 있는 그림들처럼 유용하다고 주장했다. 그는 "글을 읽을 수 있는 사람에게 책이 해주는 역할을, 그림은 글을 읽을 줄 모르는 사람에게 해줄 수 있다"라고 했다.

　이처럼 막강한 권위를 가진 사람이 회화를 옹호하고 나섰다는 사실은 미술사에 있어서 매우 중요한 의미를 가지게 된다. 사람들은 교회에서 형상의 사용이 비난받을 때면 언제나 교황의 이러한 말을 인용하곤 했다. 그러나 이렇게 해서 용인된 미술의 유형은 상당히 제한된 성격의 것이었음이 분명하다. 만약 교황 그레고리우스의 주장대로라면 이야기는 될 수 있는 한 명확하고 단순해야 하고 또 이 주되고 성스러운 목적에서 주의를 다른 곳으로 쏠리게 하는 것은 무엇이든지 배제해야만 했다. 그래서 처음에는 미술가들이 로마 시대의 미술이 발전시킨 설명조의 이야기 방식을 그대로 사용했으나, 점차 엄격하게 본질적인 것으로만 집중하게 되었다. 도판 **87**은 이러한 원칙이 매우 일관성 있게 적용된 작품이다. 이 그림은 5백년경 당시 이탈리아 동부 해안의 거대한 항구이자 수도였던 라벤나(Ravenna)의 한 바실리카에서 나온 것이다. 이 그림은 그리스도가 빵 다섯 개와 물고기 두 마리로 5천 명을 먹였다는 성경의 이야기를 보여주고 있다. 헬레니즘 시대의 미술가라면 아마 화려하고 극적인 장면에 많은 군중들을 등장시켜 이 이야기를 묘사했을 것이다. 그러나 이 라벤나의 대가는 아주 다른 방법을 선택했다. 그의 작품은 능숙한 붓의 획으로 그린 그림이 아니라 풍부하고도 심오한 색채를 발산하는 돌이나 유리 입방체들을 꼼꼼히 짜맞춘 모자이크(mosaic)로 교회의 내부를 장엄하고 화려하게 만들어주었다. 여기에서 이야기를 전개하는 방법은 보는 사람에게 무엇인가 기적적이고 성스러운 일이 일어나고 있다는 느낌을 준다. 배경은 황금빛 유리 조각

들로 덮여 있고 그 위에는 전혀 자연주의적이거나 사실적이지 않은 장면이 묘사되어 있다. 고요하고도 가라앉은 그리스도의 모습이 그림의 중심을 차지하고 있다. 그것은 우리가 익히 알고 있는 수염이 덥수룩한 예수가 아니라 초기 기독교인들이 상상했던 머리카락이 긴 젊은 사람의 모습이다. 그는 자주빛 옷을 걸치고 양쪽으로 축복을 내리듯 두 팔을 뻗고 있으며 그 옆에는 기적을 행할 빵과 물고기를 그에게 주는 사도 두 사람이 서 있다. 그들은 당시 신하들이 통치자에게 공물을 바칠 때처럼 옷자락으로 가린 손에 빵과 물고기를 들고 있다. 사실 이것은 엄숙한 의식의 장면처럼 보인다. 우리는 이 미술가가 그가 그린 것에 대해서 깊은 의미를 부여하고 있음을 알 수 있다. 그에게는 이 이야기가 단지 몇 백 년 전에 팔레스타인에서 일어났던 불가사의한 기적에 불과한 것이 아니었다. 그것은 기독교 교회 안에 구현되어 있는 그리스도의 변함없는 능력의 상징이자 증거였다. 그리스도가 이 그림을 보는 사람을 똑바로 직시하고 있어 바로 그에게 음식을 주려는 모습으로 묘사되어 있는 방법이 그것을 설명해주고 있다.

이런 그림은 처음 볼 때에는 상당히 딱딱하고 엄격하게 느껴진다. 여기에는 그리스 미술의 자랑이었고 또 로마 시대에까지 지속되었던 운동감과 표정의 완숙한 표현 같은 것이 전혀 없다. 인물들이 엄격하게 정면을 보도록 배치한 방법은 거의 어린아이들의 그림 같은 느낌을 준다. 그런데도 이 화가는 그리스 미술을 틀림없이 잘 알고 있었을 것이다. 그는 옷의 주름 사이로 신체의 주요 관절이 보일 수 있도록 몸에 의복이 어떻게 걸쳐지는지 정확하게 알고 있었다. 그는 피부나 돌의 빛깔을 나타내기 위해서 그의 모자이크 안에 상이한 색상의 돌을 혼합하는 방법도 잘 알고 있었다. 또한 그림자를 땅 위에 표시하고 단축법을 이용해서 그리는 데에도 별 어려움이 없었다. 이 그림이 우리들에게 다소 원시적으로 보인다면 그것은 이 화가가 단순함을 원했기 때문일 것이다. 교회가 명확성을 강조했기 때문에 모든 사물을 표현하는 데 있어서 명확성을 중요시했던 이집트의 관념이 되살아났다. 그러나 화가들이 이 새로운 시도에 사용한 형식들은 원시 미술의 단순한 형식이 아니라 그리스의 회화에서 한층 더 발전된 것이었다. 이리하여 중세의 기독교 미술은 원시적인 방법과 세련된 방법이 기묘하게 혼합된 것이었다. 우리가 기원전 500년경에 그리스에서 소생하는 것을 보았던 자연의 관찰력이 기원후 500년경에는 다시 잠들어버렸다. 미술가들은 더 이상 그들의 공식들을 현실에 비추어 검토하지 않았다. 그들은 더 이상 인체를 표현하는 방법이나 깊이를 실감나게 만들어내는 방법에 대해 새로운 시도를 하려고 하지 않았다. 그러나 이미 만들어진 발견들은 결코 상실되지 않았다. 그리스와 로마 미술은 서 있거나 앉아 있거나, 몸을 구부리거나 넘어지는 인물상들에 관한 무한한 인체의 표현 방식을 제공해주었다. 이 모든 유형들은 이야기를 서술해가는 데 대단히 유용하게 사용되었기 때문에 그들은 그것을 열심히 모사(模寫)했고 또 새로운 작품 속에 끊임없이 적용했다. 그러나 이런 종류의 작품은 그 제작 의도가 근본적으로 다르기 때문에 이 시대의 그림들이 외견상 고전 미술의 흔적을 거의 드러내지 않는다고 해서 놀랄 필요는 없다.

교회에 있어서 미술의 정당한 목적이 무엇이냐 하는 문제는 유럽의 역사에서 대

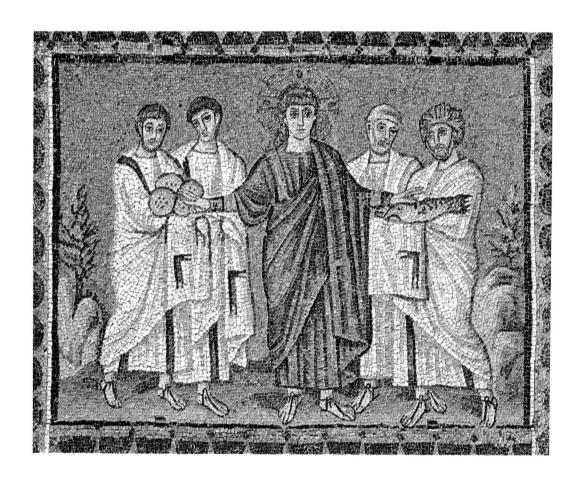

87
〈빵과 물고기의 기적〉.
520년경.
산 아폴리나레 누오보
바실리카의 모자이크.
라벤나

단히 중요한 의미를 갖게 된다. 왜냐하면 비잔티움(일명 콘스탄티노플)에 수도를
둔 동로마 제국, 즉 로마 제국에서 그리스 어를 사용하는 동부 지역이 라틴 계 교
황의 지배를 거부한 중요한 이유들 중의 하나가 바로 여기에 있었기 때문이다. 동
로마 교회 중의 일파(一派)는 종교적인 성격을 갖는 모든 형상에 대해 반대했다.
이들을 성상 파괴주의자 또는 우상 파괴자라고 불렀다. 이들이 754년 득세한 뒤
로 동로마 교회에서는 모든 종교적인 미술이 금지되었다. 그러나 이들을 반대하는
사람들도 그레고리우스 교황의 생각에 전적으로 동의한 것은 아니었다. 그들에게
는 그러한 형상이 단지 유익할 뿐만 아니라 신성한 것이었다. 그들이 이러한 견해
를 정당화하는 데 사용했던 논거들은 그들의 반대파가 사용했던 것만큼이나 미묘
한 것이었다. "하느님께서 그의 자비심으로 그리스도라는 인간의 형상으로 그 자신
을 드러내 보이려고 결심했다면 어째서 그와 똑같이 눈으로 볼 수 있는 형상 속에
자신을 나타내 보이기를 꺼려했겠는가? 우리는 이교도들처럼 형상 그 자체를 숭배
하는 것이 아니다. 우리는 상을 통해서 하느님과 성인들을 숭배하는 것이다"라고

주장했다. 우리가 이런 변명의 논리를 어떻게 생각하든지 간에 미술사에 있어서의 그 중요성은 엄청난 것이었다. 왜냐하면 이 파(派)가 백 년 동안 억압을 받다가 다시 득세하게 되자 교회 내에서의 회화는 더 이상 글을 읽을 수 없는 사람들을 위한 설명도 같은 것으로만 간주할 수는 없게 되었기 때문이다. 오히려 그림들은 초자연의 세계를 신비스럽게 반영하는 것으로 우러러보아졌다. 그렇기 때문에 동로마 교회는 미술가들이 그들의 상상에 따라서 마음대로 그림을 그리는 것을 더 이상 허용할 수가 없었다. 성모의 참된 성상, 즉 '이콘(icon)'으로 인정될 수 있는 것은 아기를 안고 있는 어머니를 그린 어떤 아름다운 그림이 아니라 오래된 전통에 의해서 신성시된 그런 틀에 박힌 유형(類型)이었다.

이리하여 비잔틴 사람들은 전통의 준수에 있어서는 이집트 인들처럼 엄격하게 주장했다. 그러나 이 문제에는 두 가지 측면이 있다. 비잔틴 교회는 성상을 그린 화가에게 고대의 모델을 엄격하게 지키라고 요구함으로써 옷 주름이나 얼굴 및 몸짓의 묘사에 사용된 그런 유형들에 관한 그리스 미술의 관념과 업적을 그대로 보존하게 하는 데 도움을 주었다. 도판 **88**의 성모상과 같은 비잔틴 제단화(祭壇畵)를 보면서 그것이 그리스 미술의 업적과는 거리가 먼 것같이 생각될 수도 있을 것이다. 그러나 옷 주름이 몸 전체를 감싸고 팔꿈치와 무릎에서 방사선처럼 퍼져나가는 방식이라든가 그림자가 지게 하여 얼굴과 손의 입체감을 나타내는 방법, 더 나아가 성모의 옥좌 부분의 묘사는 그리스와 헬레니즘 시대의 미술을 정복하지 않고서는 불가능한 것이다. 그로 인해 비잔틴 미술은 그 엄격성에도 불구하고 그 이후의 서유럽 미술보다도 더 자연과 밀접한 관계를 가지고 있었다. 그러나 한편으로는 전통을 강조하고, 그리스도나 성모를 표현하는 데 있어서 어떤 허용된 범위를 지켜야 한다는 것 때문에 비잔틴 미술가들이 그들의 개인적인 자질을 개발하기는 어려웠다. 하지만 이런 보수성은 서서히 발전했기 때문에 그 당시의 미술가들이 아무런 자유도 가지지 못했다고 상상하는 것은 잘못이다. 사실 초기 기독교 미술의 단순한 설명도를 비잔틴 교회의 내부를 지배하는 거대하고 화려한 화상군(畵像群)으로 변모시킨 것은 바로 그들이었다. 중세의 발칸 반도나 이탈리아에서 이 그리스 미술가들이 제작해놓은 모자이크 작품들을 보면 이 동방 제국이 고대 오리엔트 미술의 장려함과 엄숙함을 어느 정도 되살려내는 데 성공하고 있으며, 그리스도와 그의 권능을 찬양하는 데 이를 적절하게 이용하고 있음을 알 수 있다. 도판 **89**는 이 같은 미술이 보는 사람에게 얼마나 강한 인상을 줄 수 있는지를 입증해주는 좋은 예이다. 이 그림은 1190년 직전에 비잔틴 장인들이 장식한 시칠리아의 몬레알레(Monreale) 성당의 후진(apse)이다. 시칠리아 섬은 라틴 계인 서로마 교회에 속해 있었다. 창문 양쪽에 늘어선 성인상들 중에서 성 토머스 베켓의 최초의 초상을 찾아볼 수 있다는 사실이 이것을 설명한다. 약 이십 년 전에 베켓이 살해되었다는 소식은 그 당시 유럽 전체에 커다란 반향을 불러일으켰다. 그러나 이런 성인들을 선택했다는 점 이외에는 이들 미술가들은 비잔틴의 토속적인 전통과 밀접한 관계를 가지고 있다. 아마도 이 성당에 모여든 신자들은 오른손을 들어 축복하고 있는 우주의 통치자로 표현된 그리스도의 장엄한 모습을 대면하고서 커다란

88
〈옥좌에 앉은 성모와 아기 예수〉, 1280년경. 제단화, 콘스탄티노플에서 그려진 것으로 추정됨. 목판에 템페라, 81.5×49 cm, 워싱턴 국립 미술관 (멜론 컬렉션)

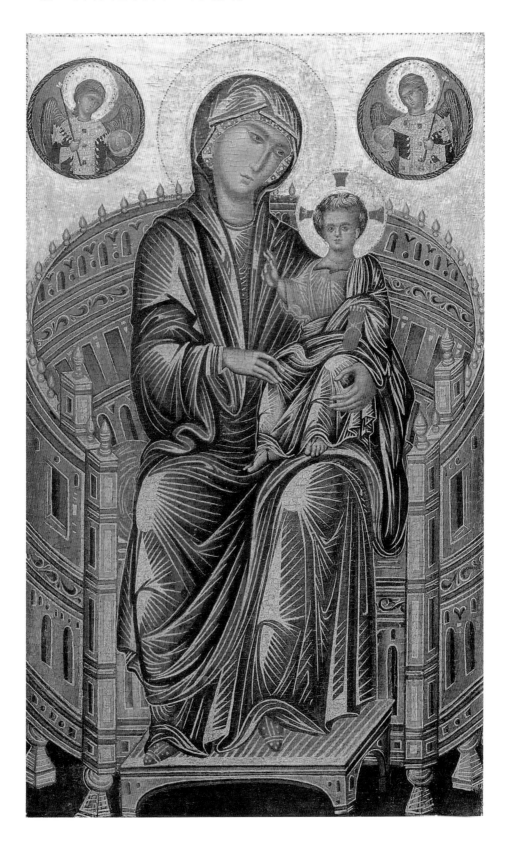

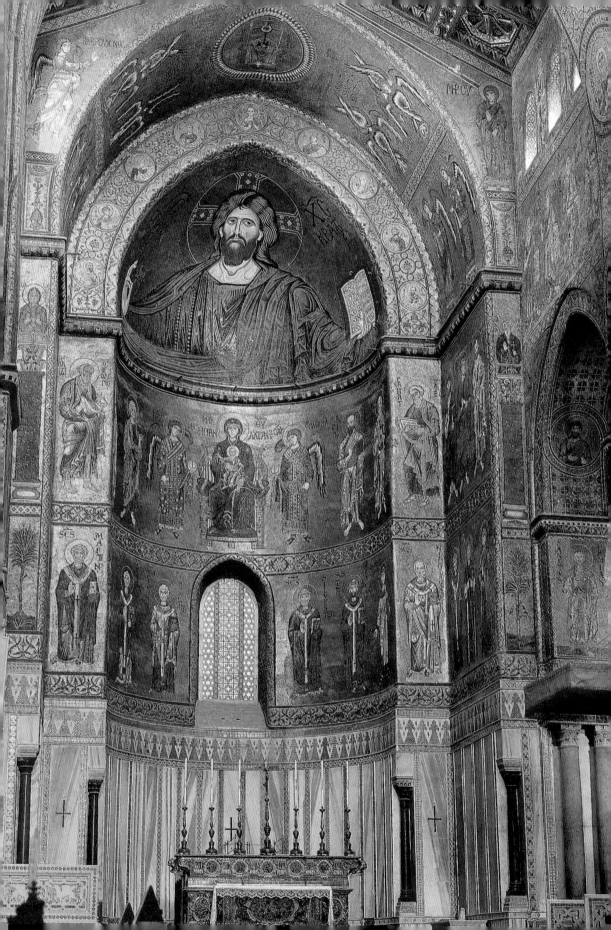

감동을 받았을 것이다. 그 아래에는 마치 왕비처럼 옥좌에 앉아 양 옆에 대천사와 성인들의 장엄한 열에 둘러싸인 성모의 상이 그려져 있다.

 황금색의 번쩍이는 벽면으로부터 우리들을 내려다보는 이러한 형상들은 거기에서 떼어낼 이유가 전혀 없는 것같이 보일 만큼 완벽한 기독교적 진리의 상징들처럼 보인다. 그리하여 이런 형상들은 동로마 교회가 지배하는 모든 나라에서 계속 군림하게 되었다. 러시아 인들의 성상, 즉 '이콘'은 아직도 비잔틴 미술가들의 위대한 창조를 반영하고 있다.

89
〈우주의 통치자인
그리스도, 성모와 아기 예수
및 성자들〉, 1190년경.
비잔틴 미술가들이
몬레알레 대성당의 후진에
제작한 모자이크. 시칠리아

〈그리스도 상을 지우고 있는
비잔틴 성상 파괴론자〉.
900년경에 그려진 비잔틴
필사본《흘루도브 시편》의
한 페이지.
모스크바 역사 박물관

7

동방의 미술

2세기에서 13세기까지 : 이슬람과 중국

 다시 서양으로 돌아와서 유럽의 미술사를 이야기하기 전에 우리는 이 수백 년간의 격동기에 세계의 다른 지역에서 일어나고 있던 정황을 간단하게나마 살펴볼 필요가 있다. 특히 유럽 사람들의 정신을 그렇게 사로잡았던 형상의 문제에 대해서 다른 두 위대한 종교는 어떤 반응을 보였는지를 살펴보는 것은 흥미 있는 일이다. 7세기와 8세기에 그 이전 시대의 모든 것을 다 휩쓸어버리고 페르시아, 메소포타미아, 이집트, 북아프리카와 스페인을 정복한 중동의 종교인 이슬람 교는 이 문제에 있어서 기독교보다 훨씬 더 엄격했다. 우상을 만드는 것은 금기였다. 그러나 금기라고 해서 예술을 그렇게 쉽게 억압할 수는 없었다. 인간의 형상을 그리는 것이 허용되지 않았던 동양의 장인들은 그 대신 문양이나 형태 자체의 아름다움에 그들의 상상력을 발휘했다. 그들은 아라베스크(arabesque)라고 알려진 매우 정교한 레이스와 같은 장식을 창조해냈다. 알함브라 궁(도판 **90**)의 중정과 통로를 거닐며 무진장한 각양 각색의 이러한 장식적인 문양에 감탄하는 것은 잊지 못할 경험이 된다. 회교권 밖에서도 세계의 여러 나라들은 중동의 양탄자(도판 **91**)를 통해서 이러한 신비한 문양들에 친숙하게 되었다. 이렇게 정교한 디자인과 풍부한 색채의 배합 설계를 우리가 감상하는 것은 어쩌면 마호메트의 덕택이라고 할 수 있다. 그는 미술가들의 마음을 현실 세계의 사물로부터 선과 색채라는 환상의 세계로 돌리게 했던 것이다. 후기의 몇몇 회교 종파들은 형상의 금지라는 문제를 해석하는 데 있어서 이보다 덜 엄격했다. 종교에 관계가 없는 한에 있어서 그들은 인체와 삽화를 그리는 일이 허용되었다. 14세기 이후의 페르시아와 그 뒤에 무굴(Mogul) 왕조 때의 인도에서 제작된 연애나 역사, 우화(寓話) 등을 묘사한 삽화들은 당시의 화가들이 문양의 디자인에만 국한되었던 훈련에서 배운 바가 얼마나 많았는지를 보여준다. 15세기 페르시아의 연애 이야기에서 따온 달빛 아래 정원의 정경(도판 **92**)은 이 놀라운 솜씨의 완벽한 표본을 보여준다. 이것은 마치 동화의 세계에서 생명을 얻은 것처럼 느껴진다. 여기에는 비잔틴 미술에서처럼 사실적인 현실 공간의 묘사가 거의 없다. 어쩌면 더 없을지도 모른다. 여기에는 단축법도 없고, 명암이나 인체의 구조를 암시하려는 시도도 전혀 없다. 인물과 초목들은 마치 색종이에서 오려내 완전한 문양을 만들기 위해서 화면 전체에 고루 붙여놓은 것처럼 보인다. 그러나 바로 이런 이유 때문에 화가가 실제 광경을 실감나게 그리는 것보다 그 책에는 더 잘 어울린다. 우리는 마치 본문을 읽듯이 이런 그림을 읽을 수 있다. 우리는 오른쪽 구석에 양손을 포개어 가슴에 얹고 서 있는 주인공으로부터 그에게 다

90
〈이슬람 궁전:그라나다의
알함브라에 있는 사자궁〉,
1377년 건축, 스페인

91
〈페르시아 양탄자〉,
17세기 제작.
런던 빅토리아 앤드 앨버트
박물관

92
〈페르시아 왕자 후마이가
중국의 공주 후미윤을
공주의 정원에서 만나는
장면〉, 1430–40년경.
페르시아 필사본에
실린 세밀화,
파리 장식 미술관

93
〈연회도(宴會圖)〉, 150년경.
중국 산둥성
무량사(武梁祠) 무덤의
부조에서 탁본

가오는 여주인공으로 시선을 옮겨가며 볼 수도 있고, 이야기의 내용에 얽매이지 않고 우리의 상상력을 달빛 어린 동화 속의 정원에 자유롭게 노닐게 할 수도 있다.

중국에서는 종교가 미술에 끼친 영향이 이슬람의 경우보다 훨씬 더 강하게 나타났다. 우리는 중국인들이 매우 일찍부터 청동의 주조 기술에 뛰어났으며 고대의 청동 제기(祭器)들 중에는 기원전 천 년 또는 그 이상까지 거슬러 올라가는 것도 있다는 사실 이외에는 중국 미술의 기원에 관해서 별로 아는 바가 없다. 그러나 중국의 회화와 조각에 관한 기록은 이 제기들처럼 오래되지는 않았다. 1세기를 전후해서 중국에서는 어딘가 이집트 인들을 연상시키는 매장 풍습이 생겨났는데 그 묘실에는 이집트에서와 마찬가지로 당시의 생활과 풍습을 반영하는 생생한 장면들이 그려져 있다(도판 **93**). 이미 그 당시에 우리가 전형적인 중국 미술이라고 부를 수 있는 것들이 발전되어 있었다. 중국 미술가들은 딱딱하고 모가 진 이집트 식 표현보다는 부드러운 곡선을 더 선호했다. 날뛰는 말(馬)을 묘사해야 할 때 중국 미술가는 그것을 여러 개의 둥근 형태에서 만들어내는 것같이 보인다. 중국 조각에 있어서도 이와 같은 점을 볼 수 있는데 그것은 뒤틀리고 구부러진 것같이 보이지만 결코 확고부동함과 견고함을 잃지 않는다(도판 **94**).

중국의 위대한 사상가들은 그레고리우스 대교황이 가지고 있었던 것과 유사한 미술관을 가지고 있었던 것 같다. 그들은 미술을 과거의 황금 시대에 있었던 도덕의 위대한 모범을 사람들에게 상기시켜 주는 수단으로 생각했다. 현재까지 보존되

어 온 옛날 두루마리 그림책 중에는 유교 정신에 따라 쓰여진 덕망 있는 여인들의
훌륭한 모범을 모아놓은 것이 있다. 그것은 4세기의 화가 고개지(顧愷之)가 그렸다
고 전해지는 〈여사잠도(女史箴圖)〉이다. 도판 95는 남편이 부인을 부당하게 나무
라는 장면인데 우리가 중국 미술을 볼 때마다 느끼는 위엄과 우아함이 아주 잘 드
러나 있다. 가정 안에서의 교훈을 목적으로 하는 그림인 만큼 이 그림의 몸 동작
과 배열은 간단하고 명료하다. 더욱이 이 작품은 이 중국 화가가 운동감을 표현하
는 어려운 기술을 터득하고 있었음을 보여준다. 이 초기의 중국 그림에는 딱딱한
부분은 하나도 없는데 그것은 물결치는 듯한 선(線)이 화면 전체에 운동감을 불어
넣어 주고 있기 때문이다.

그러나 중국 미술을 가장 힘있게 자극하고 활기를 불어넣어준 것은 이와는 다른
종교, 즉 불교의 영향이었다. 불교의 승려나 고행자들은 가끔 놀랄 만큼 사실적인
조상으로 표현되었다(도판 96). 여기에서도 우리는 귀와 입술, 볼의 윤곽을 이루
는 곡선들을 볼 수 있다. 그러나 그 곡선들이 실제 형태를 왜곡시키는 것이 아니라
오히려 하나로 융합시키고 있다. 이런 작품은 우연의 효과로 아무렇게나 만들어진
것 같은 느낌은 주지 않으며 모든 것이 제자리를 차지하고 있어서 전체 효과를 내
는 데 함께 기여하고 있다. 원시인들의 가면(p. 51, 도판 28)의 오래된 원칙들이
이처럼 호소력 있는 얼굴의 표현에도 다시 작용하고 있는 것이다.

94
〈날개 달린 동물〉, 523년경.
소수(簫秀) 묘의 석수,
중국, 장쑤 성, 남경 부근

95
〈부인을 나무라는 남편〉.
400년경.
비단 두루마리 그림의 부분.
고개지의 〈여사잠도〉를
복제한 것으로 추정.
런던 대영 박물관

불교가 중국 미술에 끼친 영향은 단지 미술가들에게 새로운 과제를 제공해준 데서 그치지 않았다. 불교는 그림에 대해서 완전히 새로운 접근 방법을 도입시켜 미술가의 업적을 매우 존중하게 했는데, 이는 고대 그리스나 르네상스 시대의 유럽에서도 찾아볼 수 없는 일이었다. 중국 사람들은 그림을 그리는 일을 천한 일로 생각하지 않고 화가를 영감을 받은 시인(詩人)과 동등한 위치에 놓은 최초의 사람들이었다. 동양의 종교는 올바른 명상(瞑想), 즉 선(禪)이 세상에서 제일 중요한 것이라고 가르쳤다. 명상한다는 것은 하나의 진리에 대해 그것을 마음 속에 정착시키기 위해서 동일한 신성한 진리를 여러 시간 계속해서 생각하고 숙고하여 그 본체를 상실함이 없이 모든 각도에서 그것을 바라보는 것이다. 동양인들에게는 이것이 일종의 정신적 훈련으로 서양 사람들이 육체적인 운동이나 스포츠에 부여하는 것보다도 훨씬 더 큰 중요성을 부여했다. 어떤 승려들은 단 하나의 문구를 몇일 동안이나 조용히 앉아서 그들의 마음 속으로 되씹으면서 명상하고 그 문구의 전후에 감추어져 있는 적막에 귀를 기울인다. 또 어떤 승려들은 자연의 사물에 대해서, 예를 들면 물에 대해서 명상하며 다음과 같은 것을 배운다. 물이란 얼마나 겸허한가. 물은 비켜서 흐르지만 단단한 바위를 닳아 없어지게 하지 않는가. 물은 얼마나 맑고 차갑고 또 마음을 부드럽게 해주는가, 그리고 목말라하는 대지에 생기를 불어넣어 주지 않는가. 혹은 산에 대해서 산이란 얼마나 강하고 의연하며 또 그 위에 나무들이 자라게 해주니 그 얼마나 착한가. 이러한 점에서 중국의 종교 미술은 중세의 기독교 미술이 그랬던 것처럼 부처의 전설이나 중국 사상가들의 특정한 교리를 가르치기 위해서 사용되었다기보다는 오히려 명상의 실천을 위한 도구로 사용되었다. 신앙심이 깊은 미술가들은 어떤 특수한 교리를 가르치거나 단순한 장식으로서가 아니라 깊은 명상의 자료를 제공해주기 위해서 존경의 염(念)으로 산과 물을 그리기 시작했다. 비단 두루마리에 그린 이런 그림들은 아름다운 상자 속에 보관되었다가 조용한 시간에 꺼내어 마치 시집을 들고 아름다운 시를 음미하듯 펼쳐서 감상되거나 음미되곤 했다. 12세기와 13세기의 중국 산수화(山水畵)의 위대한 걸작들이 의도했던 바는 바로 그러한 것이었다. 아마도 옛날 중국인들이 육체적인 훈련의 기술을 몰랐던 것 이상으로 명상하는 법에 대해 아는 바가 없고 참을성도 없는 유럽인으로서는 그 분위기를 파악하는 것이 쉽지 않을 것이다. 그러나 도판 **97**과 같은 작품을 오랫동안 주의깊게 살펴보면 그것이 그려진 정신과 그것이 전달하려는 높은 목적에 관해서 무엇인가 느낄 수 있을 것 같다. 물론 우리는 실제의 풍경화를 그린 것이나 명소의 그림 엽서 같은 것을 보게 되리라 기대해서는 안된다. 중국 미술가들은 소재를 직접 대하고 그리기 위해 밖으로 나가 사생하지는 않았다. 그들은 그들 나름의 명상과 정신 집중이라는 색다른 방법을 통해서 그들의 예술을 익혔다. 그 과정에서 먼저 그들은 직접적으로 자연을 연구하는 것이 아니라 유명한 대가들의 작품을 보고 탐구함으로써 '소나무'나 '바위', '구름' 등을 그리는 법을 터득했다. 그들은 이런 기법을 완전히 터득한 뒤에야 비로소 여행길에 올라 자연의 아름다움에 대해 사색하고 그것을 깊이 마음에 새겨 집으로 돌아와서, 마치 시인이 산책을 하다가 머리에 떠오른 여러 가지 이미지

96
〈나한상(羅漢像)〉, 1000년경.
거의 실물 크기의
유약 바른 테라코타.
중국 하북성
이현(易懸) 출토,
전에는 프랑크푸르트
풀트 컬렉션

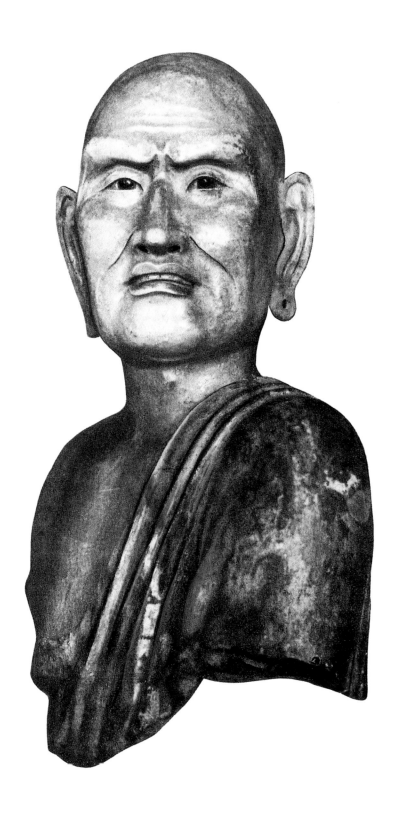

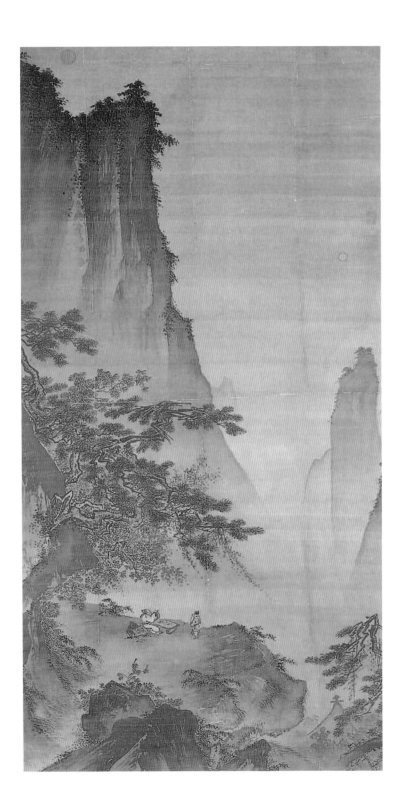

97
마원(馬遠),
〈대월도(對月圖)〉, 1200년경,
족자, 비단에 먹물과 물감,
149.7×78.2 cm,
타이베이 국립 구궁 박물관

들을 짜맞추어 시를 짓듯이, 소나무와 바위와 구름에 대한 그들의 이미지들을 한데 결합하여 그 분위기를 다시 화면에 재현하려고 했다. 그들의 영감이 아직 생생하게 살아 있을 때에 머리 속에 떠오른 것을 붓과 먹으로 단숨에 그려낼 수 있는 능란한 필치(筆致)를 얻는 것이 중국 대가들의 야심이었다. 그들은 종종 같은 비단 두루마리 위에 시를 몇 줄 쓰고 그림도 그렸다. 그렇기 때문에 중국인들은 그림에서 세세한 것을 찾아내어 그것을 현실 세계와 비교하는 것은 유치하다고 생각했다. 오히려 그들은 그림 속에서 미술가의 감흥(感興)이 가시화된 흔적을 찾으려고 노력한다. 이러한 작품들 중에서도 도판 **98**과 같이 구름 위로 어렴풋이 보이는 몇 개의 산봉우리들로 구성된 대담한 필치의 작품은 유럽인들로서는 감상하기가 쉽지 않을 것이다. 그러나 일단 우리 자신을 화가의 입장에 놓고 그가 이들 당당한 산봉우리들을 보고 느꼈을 경외감을 같이 느껴보려고 노력한다면, 최소한 중국인

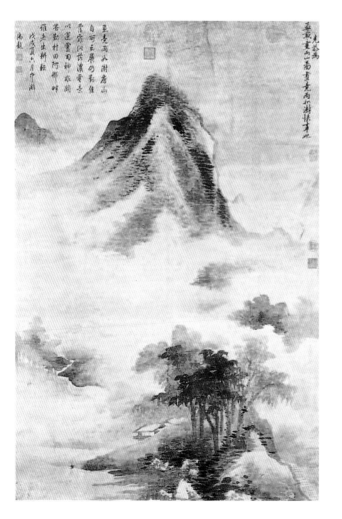

98
고극공(高克恭)으로 추정.
《우산도(雨山圖)》. 1300년경.
족자, 종이에 먹물.
122.1×81.1 cm.
타이베이 국립 구궁 박물관

들이 미술에서 제일 높이 평가하는 것이 무엇인지를 조금은 짐작할 수 있을 것이다. 우리로서는 보다 친숙한 소재를 동일한 기량과 집중력을 가지고 그린 그림이 더 쉽게 이해가 될 것이다. 연못 속에서 노니는 세 마리 물고기를 그린 그림(도판 **99**)은 화가가 이 단순한 소재의 그림을 그리는 데 쏟아부었을 끈기 있는 관찰과 그가 그림을 그릴 때 보인 유유자적한 운필(運筆)의 숙련이 어떤 것이었는지를 보여준다. 우리는 중국의 미술가들이 얼마나 곡선을 좋아했으며 또 운동감을 표현하기 위해서 곡선의 효과를 어떻게 이용했는지를 짐작할 수 있다. 그 형태들은 명확한 대칭적 구도를 일부러 피하는 것처럼 보인다. 또 페르시아의 세밀화(細密畵)에서처럼 화면 전체에 고루 배치되어 있지도 않다. 그럼에도 불구하고 이 물고기들은 대단히 정확하게 균형이 잡혀 있다. 이런 그림은 오랫동안 보아도 싫증이 나지 않는다. 그것은 한번 해볼만한 가치가 있는 경험이다.

자연에서 몇 개의 단순한 주제를 선정해서 그것을 절도 있게 전개시키는 중국 미술의 방법은 경탄할만한 것이

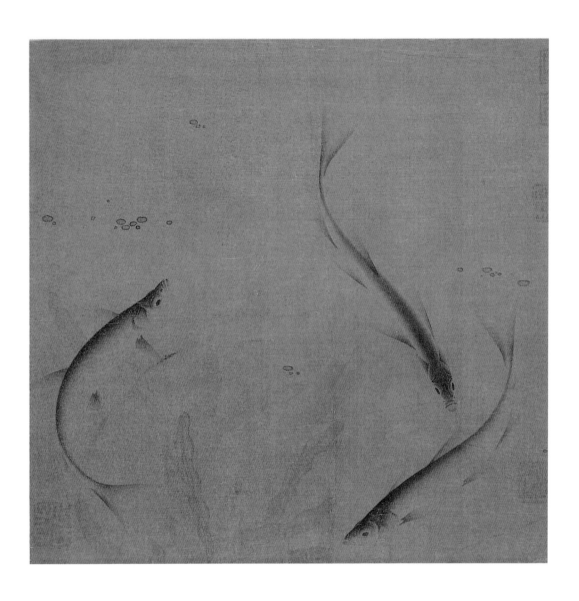

다. 그러나 이런 회화에 대한 사고 방식에도 위험이 수반된다는 사실은 두말할 필요도 없다. 시대가 흐름에 따라서 대나무를 그린다든가 또는 험준한 바위를 그리는 필치의 모든 유형이 공식(公式)으로 정해지고 전통에 의해서 고정되어 과거의 작품만을 지나치게 찬양한 나머지 미술가들은 점점 더 그들 자신의 영감에 의지하려고 하지 않았다. 그 뒤로 수백 년 동안 중국과(중국의 화론을 따른) 일본에서는 회화의 수준이 계속 상당히 높아졌으나 마치 세련되고 까다로운 놀음도 그 술수가 알려져서 흥미를 잃듯이 예술도 점점 더 그런 식으로 되어갔다. 그러다가 18세기에 들어와서 서양 미술의 업적을 새로 접하게 되자 비로소 일본 미술가들은 새로운 주제에 이러한 전통적인 동양화 방식들을 응용하기 시작했다. 이러한 새로운 실험이 서양에 처음 알려졌을 때 그것이 서양 미술에 얼마나 값진 결과를 초래했는지는 뒤에서 살펴보게 될 것이다.

99
유채(劉寀)로 추정.
〈세 마리의 물고기〉.
1068~85년경.
화첩,비단에 먹물과 물감.
22.2×22.8 cm.
필라델피아 미술관

히데노부(秀信).
〈대나무를 그리고 있는
일본 소년〉.
19세기 초 작품으로 추정.
채색목판화. 13×18.1 cm.

8

혼돈기의 서양 미술

6세기부터 11세기까지 : 유럽

우리는 이제까지 콘스탄티누스 황제의 시대까지, 나아가 일반인들에게 하느님의 가르침을 설교하는 데 형상(形象)이 유용하다는 그레고리우스 대교황의 칙령이 받아들여진 6세기까지의 서양 미술의 역사를 살펴보았다. 이 초기 기독교 시대를 뒤이은 시대, 즉 로마 제국의 붕괴 이후의 시대는 일반적으로 암흑 시대라는 명예스럽지 않은 이름으로 알려져 있다. 우리가 이 시기를 암흑 시대라고 부르는 이유는 민족의 대이동과 전쟁, 봉기로 점철된 이 시대를 살았던 사람들이 암흑 상태에 빠져서 그들을 인도할만한 지혜를 거의 가지고 있지 않았다는 사실을 나타내기 위함이고 또 한편으로는 고대 세계의 몰락 이후 유럽의 제국들이 대략 형태를 갖추고 생겨나기 이전의 혼란하고 갈피를 잡을 수 없는 시대에 관해서 우리가 알고 있는 바가 거의 없다는 것을 의미하는 것이기도 하다. 물론 이 시기를 명확하게 한계지을 수는 없으나 논의상 대략 500년경부터 1000년경까지 계속되었다고 말할 수 있다. 사실상 500년이라면 그 사이에 많은 변화가 일어날 수 있는 오랜 기간이며 실제로 많은 변화가 있었다. 그러나 우리들에게 가장 흥미로운 점은 이 시기에는 어떤 분명하고 통일적인 양식이 생겨나지 않았으며 오히려 수많은 서로 다른 양식들이 갈등을 일으켜 혼돈된 상태이고 이 시기가 끝날 무렵에야 그러한 갈등이 겨우 마무리지어졌다는 사실이다. 암흑 시대의 역사를 약간 아는 사람들에게는 이것이 하등 놀라울 게 없다. 이 시기는 단지 암흑기였을 뿐만 아니라 여러 민족과 계급들 사이에 엄청난 차이가 있었던 뒤죽박죽의 시대였다. 이 500년 동안에도, 특히 수도원과 수녀원에는 계속해서 학문과 예술을 사랑하는 남녀들이 있었고 또 이들은 도서관과 보물실에 보관되어 있는 고대 세계의 작품들에 대해 찬탄을 아끼지 않았다. 이 학식 있고 교육 받은 수도사나 성직자들은 왕국의 궁정에서 권력과 영향력을 행사할 수 있는 지위에 올라 그들이 그렇게 경탄했던 고대의 미술을 부활시키려고 여러 번 시도했다. 그러나 그들의 노력은 번번이 실패로 끝나고 말았는데 그것은 그들과 예술관이 전혀 다른 북쪽의 무장 침략자들의 새로운 전쟁과 침략 때문이었다. 전 유럽을 기습해서 약탈을 일삼던 여러 튜턴 족의 부족들인 고트 족, 반달 족, 색슨 족, 데인 족과 바이킹 족들은 문학과 미술 분야에 있어서의 그리스와 로마의 업적을 귀중한 것으로 생각한 사람들에게 야만인으로 간주되었다. 어떤 의미에서는 분명히 그들은 야만인이다. 그러나 이것은 그들이 아름다움에 대해서 전혀 느낄 줄 모른다거나 그들 나름의 고유한 미술을 가지고 있지 않다는 의미는 아니다. 그들 중에는 정교한 금속 세공(金屬細工)을 하는 장인이나 뉴질랜드

101
〈용의 머리〉, 820년경.
목조. 노르웨이
우서베르그에서 출토,
높이 51 cm,
오슬로 대학 박물관

100
〈목조 건축을 모방한
색슨 족의 탑 :
얼스 바톤 올 세인츠 교회〉,
1000년경.
노샘프턴

의 마오리 족의 장인들(p. 44, 도판 22)에게 비길 만큼 탁월한 목공예가들도 있었다. 그들은 용들이 몸을 꼬고 있거나 새들이 신비스럽게 얽혀 있는 것 같은 복잡한 문양을 좋아했다. 우리는 이러한 문양들이 7세기에 어디에서 시작되었고 또 그것이 무엇을 의미하는지 정확하게 알 수는 없다. 그러나 튜턴 족들의 이러한 예술관이 다른 지역의 원시 부족들의 그것과 유사하다고 말할 수는 있을 것이다. 그들 또한 이러한 형상들을 마술을 행하고 악귀를 내쫓는 수단으로 생각했다고 판단할 만한 충분한 근거가 있다. 바이킹 족의 썰매와 배에 있는 용의 조각상들이 이 미술의 성격에 대해 많은 것을 시사해주고 있다(도판 101). 이처럼 위협적인 괴물의 머리가 단지 순수한 장식 이상의 것임은 쉽게 상상할 수 있다. 사실 노르웨이의 바이킹 족에게는 배가 고향 항구에 들어가기 전에 그 배의 선장은 '대지의 정령들을 놀라게 하지 않기 위해서' 그러한 형상들을 제거해야 한다는 법이 있었다고 한다.

켈트 족의 아일랜드와 색슨 족의 잉글랜드의 수도사와 선교사들은 이러한 북방 민족 장인들의 전통을 기독교 미술에 응용하려고 노력했다. 그들은 그 지방의 장인들이 사용했던 목조 건물을 모방해서 교회와 첨탑들을 돌로 건축했다(도판 100). 그러나 그들이 이룩한 가장 성공적인 놀라운 업적은 7세기와 8세기에 잉글랜드와 아일랜드에서 만들어진 필사본(筆寫本)들이었다. 도판 103은 700년 직전에 노섬브리아(Northumbria)에서 만들어진 유명한 《린디스판 복음서(Lindisfarne Gospels)》의 한 페이지이다. 이것은 서로 뒤엉켜 있는 용과 뱀들로 이루어진 믿을 수 없을 만큼 복잡하고 풍부한 레이스 문양으로 된 십자가인데 그 바탕은 십자가보다 한층 더 복잡하게 되어 있다. 이 뒤엉킨 형태들의 실마리를 눈으로 더듬어서 풀어보는 일은 흥미진진한 작업이 될 것이다. 그리고 완성된 결과가 번잡하지 않고 각기 다

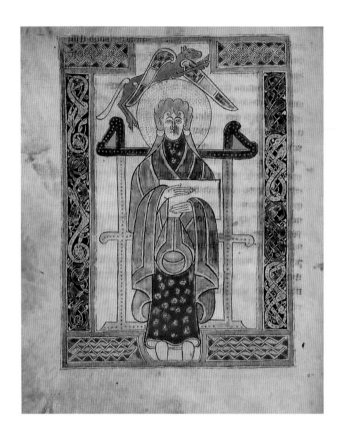

양한 문양이 서로에게 엄격하게 대응하며 디자인과 색채의 복잡한 조화를 이루고 있음을 알게 되면 감탄할 것이다. 이런 복잡한 구성을 어떻게 감히 생각해낼 수 있었으며 또 이것을 완성시킨 끈기와 인내는 얼마나 대단한가. 이는 이 고유의 토착적인 전통을 몸에 익힌 미술가들의 솜씨와 테크닉이 결코 뒤떨어지지 않았다는 사실을 증명해 주고 있다.

이러한 미술가들이 잉글랜드와 아일랜드의 필사본의 삽화에 그려놓은 인물상을 보면 더 더욱 놀랍다. 그것은 인간의 형상같이 보이지 않고 오히려 인간의 형상으로 만든 이상한 문양같이 보인다(도판 102). 우리는 이 미술가가 옛날 성경에서 찾아낸 어떤 표본을 사용해서 그것을 그의 취향에 맞게끔 변형시켰음을 알 수 있다. 그는 서로 엉킨 리본처럼 옷의 주름을 변경하고 심지어는 머리카락과 귀까지도 소용돌이 무늬로 변형시켜서 전체의 얼굴을 경직된 가면처럼 보이게 만들었다. 필사본에 그려진 이러한 복음서 저자들과 성인들의 형상은 원시인들의 우상처럼 딱딱하고 괴상하게 보인다. 이러한 그림들은 토착적인 미술 전통 속에서 성장한 미술가들이 기독교 서적의 새로운 요구에 적응하기 어려웠다는 것을 보여준다. 그러나 이 그림들을 단지 조잡하다고만 보는 것은 잘못이다. 이 미술가들은 그들의 전통으로부터 훈련받은 눈과 손으로 필사본 위에 아름다운 문양을 그릴 수 있었으며 이로써 서유럽 미술에 새로운 요소를 가미시킬 수 있었다. 이 영향이 없었다면 서유럽 미술은 비잔틴 미술과 같은 그런 방향으로 발전했을지도 모른다. 두 가지 전통, 즉 고전적인 전통과 토착 미술가들의 취향이 서로 충돌하는 바람에 무엇인가

전혀 새로운 미술이 서유럽에서 자라기 시작했다.

그렇다고 해서 그 이전의 고전 미술의 업적에 관한 지식이 완전히 잊혀졌던 것은 아니었다. 로마 제국 황제의 계승자임을 자처했던 샤를마뉴(Charlemagne) 대제의 궁정에는 로마 장인들의 전통이 열광적으로 부활되었다. 샤를마뉴 대제가 800년경에 아헨(Aachen)에 있는 그의 궁정에 세운 대성당(도판 104)은 약 300년 전 라벤나에 세워진 유명한 교회의 충실한 복사판 같은 것이었다.

우리는 앞에서 미술가는 '독창적'이어야 한다는 근대적 관념을 과거 대부분의 민족들은 가지고 있지 않았다는 사실을 보아왔다. 이집트나 중국, 비잔틴의 미술가들에게 그런 요구를 한다면 그들은 크게 당황했을 것이다. 서유럽의 중세 미술가들은 교회를 짓고, 성찬배를 디자인하고, 성경의 이야기를 표현하는 데 있어서 과거의 전례들로 훌륭하게 그 목적을 이룰 수 있는데 왜 구태여 새로운 방식을 찾아야 하는지 이해할 수 없었을 것이다. 자기의 수호 성인의 유골을 모실 새 예배당을 건립하려는 신앙심 깊은 기증자는 미술가에게 그가 살 수 있는 가장 값진 재료를 구해주려고 노력했을 뿐만 아니라 성인의 전설을 정확하게 표현하는 오래되고 존경받는 표본을 미술가에게 제공해주려고 했을 것이다. 미술가 또한 이런 류의 주문 때문에 구속을 받는다고 생각하지는 않았다. 그가 진짜 대가인지 아니면 엉터리인지를 보여줄 수 있는 여지는 얼마든지 있었다.

아마도 음악에 대한 우리의 접근 방법을 생각한다면 이런 태도를 가장 쉽게 이해할 수 있을 것이다. 우리가 음악가에게 결혼식에서 연주를 해달라고 부탁할 경우 우리는 그가 그 결혼식을 위해서 무엇인가 새로운 것을 작곡해 주리라고 기대하지는 않는다. 이것은 중세의 미술 애호가가 예수의 탄생 그림을 부탁했을 때 무엇인가 새로운 창안을 기대하지 않는 것과 같다. 우리는 우리가 원하는 종류의 음악과 우리가 부담할 수 있을 정도의 오케스트라나 합창단의 규모를 지정해준다. 고대의 명곡을 훌륭하게 연주하느냐 아니면 엉망을 만드느냐는 음악가에게 달려 있는 것이다. 그리고 실력이 비슷한 두 사람의 음악가가 동일한 작품을 아주 다르게 해석하듯이 중세의 대가 두 사람도 동일한 주제와 동일한 고대의 모델을 가지고도 전혀 다른 예술 작품을 만들어낼 수 있는 것이다. 이것을 입증하는 좋은 예가 있다.

도판 105는 샤를마뉴 대제의 궁정에서 제작된 필사본 성경의 한 페이지로 복음서를 쓰고 있는 성 마태오의 모습을 보여준다. 그리스와 로마의 책에서는 첫 페이지에 저자의 초상화를 싣는 것이 관례였는데 복음서를 쓰고 있는 이 성인의 그림도 이런 종류의 초상을 매우 충실하게 모사한 것임에 틀림없다. 대단히 고전적인 방식으로 토가를 몸에 걸친 모양과 머리를 명암과 색채로 모델링한 방법을 보면 이 중세의 화가가 당시 존중되었던 모범적인 예를 가능한 한 정확하고 훌륭하게 모사하려고 무척 공을 들였다는 것을 짐작할 수 있다.

9세기의 또 다른 필사본 성경의 삽화(도판 106)를 그린 화가도 초기 기독교 시대에서 유래하는 앞의 예와 대단히 유사한 고대의 표본을 앞에 놓고 그린 것 같다. 우선 손을 비교해보면 둘 다 잉크가 담긴 뿔통을 든 왼손이 책상 위에 놓여

105
〈성 마태오〉, 800년경.
필사본 복음서의 한 페이지.
아헨에서 제작된
것으로 추정.
빈 미술사 박물관

있고 오른손은 펜을 잡고 있다. 심지어는 다리와 무릎 주변의 옷주름도 매우 흡사하다. 그러나 도판 105를 그린 화가가 가능한 한 원본을 충실하게 복사하려고 최선을 다한 반면에 도판 106을 그린 화가는 이와는 다르게 해석하려 한 것 같다. 아마도 그는 이 복음서 저자를 서재에 조용히 앉아 있는 나이 많은 침착한 학자처럼 묘사하려고 하지 않았던 것 같다. 그에게는 성 마태오가 하느님의 말씀을 받아쓰고 있는 영감을 받은 사람으로 보였을 것이다. 그가 의도했던 초상이나 글을 쓰고 있는 사람의 형상 속에 자신의 경외감과 감동 같은 것을 전달하는 데 성공했다는 것은 미술의 역사상 지극히 중요하고 가장 감격적인 사건이었다. 이 성인이 큰 눈을 부릅뜨고 엄청나게 큰 손을 가진 사람으로 묘사된 것은 이 화가의 솜씨가 서툴거나 무지해서가 아니라 성인에게 긴장해서 집중하고 있는 인상을 주려고 한 의도적인 표현으로 보인다. 옷 주름과 배경을 표현한 필치를 보아도 이 그림을 그릴 때 화가는 격렬한 감동 속에서 그린 것같이 보인다. 이러한 인상은 부분적으로는 화가가 소용돌이 모양의 선과 지그재그 형의 옷 주름을 그릴 때 느꼈을 그의 즐거움에서 비롯되는 것 같다. 원본 자체에도 이러한 화법을 암시해주는 요소가 있었을 것이나 이것이 중세의 화가에게 매력적으로 보인 이유는 그것이 북유럽 미술의 제일 큰 업적이었던 복잡하게 얽힌 리본 모양과 선의 문양을 상기시켜 주었기 때문일 것이다. 우리는 이와 같은 그림에서 고대 오리엔트 미술이나 고전 미술이 하지 못했던 것을 할 수 있게 만들어준 새로운 중세 양식의 출현을 보게 된다. 이집트 인들은 대체로 그들이 존재한다고 '알았던' 것을 그렸고, 그리스 인들은 그들이 '본' 것을 그린 반면에 중세의 미술가들은 그들이 '느낀' 것을 그림 속에 표현하는 방법을 배웠던 것이다.

이러한 그들의 목적을 염두에 두지 않고서는 중세의 미술 작품을 올바로 평가할 수 없다. 왜냐하면 이들은 자연을 그럴 듯하게 닮게 그리거나 아름다운 것을

만들어내려고 한 것이 아니라 신앙의 형제들에게 성경의 내용과 가르침을 전달하고자 원했기 때문이다. 이런 점에서 그들은 그 이전이나 그 이후의 미술가들보다도 훨씬 더 성공적이었다. 도판 **107**은 약 백 년 뒤인 1000년경에 독일에서 그려진(illustrated, 또는 '채색 장식된(illuminated)')복음서에서 따온 그림이다. 이 그림은 그리스도가 최후의 만찬 뒤에 사도들의 발을 씻겨주는 요한 복음(13장 8-9절)에 나오는 이야기를 묘사한 것이다.

베드로가 "안됩니다. 제 발만은 결코 씻지 못하십니다"라고 사양하자 예수께서는 "내가 너를 씻어주지 않으면 너는 이제 나와 아무 상관도 없게 된다"고 하

섰다. 그러자 시몬 베드로는 "주님, 그러면 발뿐 아니라 손과 머리까지도 씻어
주십시오"하고 간청하였다.

이 화가에게 가장 중요하게 여겨진 것은 이 대화뿐이었다. 그는 이 사건이 일어
난 방을 그릴 필요성은 전혀 느끼지 못하였다. 만약 그렇게 했다면 보는 사람의 주
의를 이 사건의 내면적인 의미에서 멀어지게 할 위험이 있었을 것이다. 화가는 이
이야기의 중심 인물들을 평평하고 황금색으로 빛나는 배경의 전면에 배치해서 말
하는 사람의 몸짓이 마치 엄숙한 명문처럼 보이도록 했다. 베드로의 간청하는 몸
짓과 예수의 조용히 꾸짖는 모습, 오른쪽에서 제자 한 사람이 신을 벗고 있고, 다
른 한 사람은 대야를 가져오고, 또 그 밖의 사람들은 베드로의 뒤에 모여 서 있
다. 모든 사람들의 시선이 화면의 중앙에 고정되어 있어서 우리에게 무엇인가 중
요한 사건이 일어나고 있다는 암시를 주고 있다. 대야가 정확한 원형이 아니라든
가, 또는 발을 분명히 물 속에 넣었다는 것을 보여주기 위해 베드로의 다리가 비
틀렸다든가, 무릎이 다소 정면으로 묘사되었다는 것이 무슨 상관이 있겠는가? 그의
관심은 하느님의 겸허한 가르침뿐이었고 또 그는 이것을 분명하게 전달하고 있다.
여기에서 기원전 5세기에 그리스 화가가 그린 또 다른 발 씻기는 장면(p. 95,
도판 58)을 다시 보는 것도 흥미롭다. '영혼의 활동'을 보여주는 미술이 발견된 곳
은 그리스였는데 중세의 화가가 이것을 어떻게 해석했든지 간에 기독교 교회는 이
러한 유산이 없었다면 그림을 교회 자체의 목적을 위해서 유효하게 사용하지 못
했을 것이다.

우리는 "글을 읽을 수 있는 사람에게 책이 해주는 역할을, 그림은 글을 읽을 줄 모르는 사람에게 해줄 수 있다"는 그레고리우스 교황의 가르침을 기억한다(P. 135). 이런 명확한 표현의 탐구는 필사본의 그림에서만 발견되는 것이 아니라 여기에 예로 든 조각의 분야에서도 찾아볼 수 있다. 도판 **108**은 1000년 직후에 독일의 힐데스하임(Hidesheim) 대성당을 위해서 제작한 청동제 문의 일부분이다. 이것은 하느님이 타락한 아담과 이브에게 다가가 꾸짖는 장면이다. 이 부조에도 성경의 이야기에 속하지 않는 것은 하나도 없다. 그러나 의미를 갖는 사물들만을 강조해서 인물상들이 단순한 배경으로부터 한층 더 뚜렷하게 부각되어 있다. 그래서 우리는 그들의 제스처가 의미하는 바를 금방 읽어낼 수 있다. 하느님은 아담을 가리키고, 아담은 이브를, 이브는 땅 위의 뱀을 가리키고 있다. 죄의 전가와 악의 근원이 너무나도 힘차고 명확하게 표현되었기 때문에 우리는 인물들의 비례가 엄격하게 지켜지지 않았고 아담과 이브의 육체가 우리의 기준으로 보아서 그다지 아름답지 않다는 것도 간과하게 된다.

그러나 이 시기의 모든 미술이 전적으로 종교적 이념에만 봉사하기 위해서 존재했다고 생각할 필요는 없다. 중세에는 교회만 지어진 것이 아니라 성들도 세워졌으며 그 성의 주인인 봉건 영주들과 귀족들 역시 이따금씩 미술가들을 고용했다. 우리는 중세 초기의 미술을 논의할 때 이러한 비종교적인 작품들을 잊어버리는 경향이 있는데 그 이유는 간단하다. 성은 파괴당할 때가 많았던 반면 교회는 보존되어 왔기 때문이다. 또한 종교적인 미술은 단순한 개인 저택의 장식물보다는 존중되었고 또 보다 주의깊게 보살펴졌다. 이런 성과 같은 개인 저택의 장식 미술은 유

108
⟨타락한 아담과 이브⟩.
1015년경.
힐데스하임 대성당의
청동문 부조 부분

행에 뒤떨어지게 되면 요즈음의 유행이 그러하듯이 제거되거나 파괴되었다. 그러나 이러한 세속적인 미술 중에서 다행스럽게도 교회에 보존된 덕택에 오늘날까지 전해지는 훌륭한 작품도 있다. 그것은 바로 노르만의 정복을 그림으로 보여주는 〈바이외(Bayeux) 태피스트리〉이다. 우리는 이 태피스트리가 언제 만들어졌는지 정확하게 알 수는 없으나 대부분의 학자들은 아마도 1080년경, 즉 여기에 묘사된 장면의 기억이 아직 생생하게 남아 있었을 무렵에 만들어졌다는 데 의견을 모으고 있다. 이 태피스트리는 우리가 고대 오리엔트와 로마 미술(예를 들면 트라야누스 황

109, 110
〈노르망디의 윌리엄 공에게
충성을 맹세하는
해롤드 왕과 그 후 영국으로
돌아가는 그의 귀향 장면〉.
1080년경.
바이외 태피스트리의 부분.
프리즈 높이 50 cm.
바이외 태피스트리 미술관

제의 기념비(p. 123, 도판 **78** 참조)에서 본 바와 같은 그런 종류의 그림 연대기로 전쟁과 승전에 관한 이야기를 담고 있다. 이것은 그러한 이야기를 놀랄 만큼 생생하게 보여준다. 우리는 여기에 쓰여진 명문(銘文)이 말해주듯이 해롤드 왕이 노르망디의 윌리엄 공에게 어떻게 충성을 맹세했고(도판 **109**) 또 그가 어떻게 영국으로 돌아왔는지를 볼 수 있다(도판 **110**). 이 이야기보다 더 분명한 방식의 그림으로 설명된 예는 드물다. 이것은 윌리엄 공이 왕좌에 앉아서 충성을 맹세하기 위해서 성스러운 유물에 손을 올려놓고 있는 해롤드 왕을 보고 있는 장면이다. 윌리엄 공이 영국에 관한 그의 권리를 주장하는 구실로 이용한 것이 바로 이 맹세였다. 나는 특히 다음 장면에 나오는 발코니 위에 서 있는 사람에게 흥미를 느낀다. 그는 손을 눈 위에 얹고 멀리서 도착하는 해롤드의 배를 망보고 있다. 사실 그의 팔과 손가락들은 상당히 이상하게 묘사되어 있으며 이 이야기에 나오는 모든 인물들은 아시리아나 로마의 연대기를 그린 화가들과 같은 자신감을 가지고 그려진 것이 아니라 작고 이상한 마네킹 같은 모습들이다. 이 시기의 중세 화가는 모사한 모델이 없었을 것이므로 마치 아이들처럼 그렸다. 그것을 보고 비웃는 것은 쉬운 일이지만 그러한 방법으로 그리는 것은 결코 쉬운 일이 아니다. 그는 이렇게 간결한 수단으로 그가 중요하다고 생각된 것만을 중점적으로 묘사함으로써 한편의 서사시(敍事詩)를 우리에게 들려주고 있다. 그 결과는 아마도 오늘날의 뉴스나 텔레비전의 사실적인 보도보다 훨씬 더 기억에 남을 것이다.

〈'R'자를 쓰고 있는 수도사 루필루스〉, 13세기. 필사본의 한 페이지. 책상 위에는 물감이 있고 그의 바로 옆에는 깃펜을 깎는 주머니 칼이 놓여 있다. 제네바의 마르틴 보드머 재단

9

전투적인 교회
12세기

연대(年代)는 역사라는 태피스트리를 거는 데 없어서는 안될 못과 같은 것이다. 그리고 1066년이라는 연대(노르망디의 윌리엄 공이 영국을 정복한 해–역주)는 누구나 알고 있는 사실이기 때문에 그것을 기점으로 미술사를 이야기하는 것이 편리한 방법이 될 것 같다. 영국에는 색슨 시대의 건물들 중에서 완전하게 남아 있는 것은 하나도 없으며 유럽에도 그 시기의 교회가 잔존하는 예는 거의 드물다. 그러나 영국에 상륙한 노르만 인들은 노르망디 및 그 이외의 지방에서 그들 세대 중에 형태를 갖추었던 발전된 건축 양식을 들여왔다. 영국의 새로운 영주가 된 사제들과 귀족들은 수도원과 교회당을 건립해서 그들의 힘을 과시하기 시작했다. 이러한 건물들을 세운 양식은 영국에서는 노르만(Norman) 양식으로, 유럽 대륙에서는 로마네스크(Romanesque) 양식으로 알려져 있다. 이 양식은 노르만 침략 이후 백 년 이상이나 번창하였다.

교회가 그 당시의 사람들에게 무엇을 의미했는지 오늘날의 우리가 상상하기는 쉽지 않다. 단지 우리는 시골의 몇몇 옛 마을에서 겨우 교회의 중요성을 찾아볼 수 있을 뿐이다. 하지만 당시의 교회는 그 부근에서는 유일한 석조 건물이었으며 몇 마일에 걸쳐서 유일하게 볼만한 건물이었고 멀리서 찾아오는 사람들에게는 그 첨탑이 하나의 이정표였다. 일요일과 예배가 행해지는 기간에는 마을의 온 주민들이 거기에서 만났을 것이고, 이 높은 건물과 주민들이 살았던 원시적이고 초라한 집들과의 대조는 가히 압도적이었을 것이다. 마을 전체가 이 교회 건물에 관심을 가졌고 또 그 교회의 장식에 자부심을 가졌을 것이다. 경제적인 견지에서 보더라도 오랜 시간이 걸리는 교회 건물의 건축은 마을 전체를 변화시켰을 것이다. 돌을 채석(採石)해서 그것을 운반하는 일, 적당한 골조(骨組)를 세우는 일, 그리고 먼 고장의 소식을 전해주는 떠돌이 장인(匠人)들, 이 모든 것이 아득한 옛날에는 큰 사건이었다.

암흑 시대라고는 해도 최초의 교회로 사용된 바실리카의 기억과 로마 인들이 그들의 건축에 사용한 양식이 완전히 잊혀진 것은 아니었다. 후진(apse)과 성가대석(choir)에 이르는 중앙의 신랑(身廊), 그리고 그 양쪽의 이중 또는 사중의 측랑(測廊)으로 이루어지는 평면 설계는 그 이전과 다름이 없었다. 이 간단한 평면 설계를 몇몇 부속물을 붙여서 화려하게 만들 때도 있었다. 어떤 건축가들은 교회를 십자형으로 짓는다는 발상에서 성가대석과 신랑 사이에 수랑(袖廊, transept)이라고 불리우는 것을 첨가했다. 그러나 이들 노르만 양식의 교회, 즉 로마네스크 양식 교회

의 일반적인 인상은 옛날 바실리카와는 대단히 달랐다. 초기의 바실리카에는 수평
의 '엔타블레이처'를 받쳐주는 고전적인 원주(圓柱)들이 사용되었다. 그러나 로마네
스크나 노르만 식 교회 건물에서 볼 수 있는 것은 대체로 육중한 각주(角柱, pier)
가 받쳐주는 둥근 아치들이다. 이런 교회들이 주는 내부와 외부의 전체적인 인상
은 중후한 힘이다. 이런 교회 건물에는 장식도 거의 없고 창문도 몇 개밖에 없었
으며 중세의 성채를 연상시키는 견고하고 잇달은 벽과 탑뿐이었다(도판 111). 이
교도(異敎徒)적인 생활에서 벗어나 얼마 전에 개종한 농민과 전사(戰士)들의 땅에
세워진 이 강력하고 거의 도전적인 석조 건물들은 바로 '전투적인 교회'라는 관념,
즉 이 지상에서 최후의 심판날 승리의 여명이 밝을 때까지 암흑의 세력과 싸우는
것이 교회의 의무라는 관념을 표현하고 있는 것같이 보인다(도판 112).
 교회 건축과 관련해서 모든 훌륭한 건축가들의 마음을 사로잡았던 어려운 문제가
하나 있었다. 그것은 이 인상적인 석조 건물에 어울리는 석조 지붕을 올리는 것이

었다. 바실리카 성당에 통상적으로 사용되었던 목조 지붕은 위엄이 없고 불이 날 경우 쉽게 타버릴 위험이 있었다. 이렇게 큰 건물에 궁륭(穹隆, 둥근 지붕)을 올리는 로마의 기술은 이미 대부분 잊혀지고 만 대단히 엄청난 양의 기술적인 지식과 계산을 필요로 하는 것이었다. 그래서 11세기와 12세기는 끊임없는 실험의 시기가 되었다. 주 신랑의 전체 폭을 궁륭으로 덮는다는 것은 결코 작은 문제가 아니었다. 가장 간단한 방법은 강에 다리를 걸치는 것처럼 신랑의 양쪽 기둥 사이에 다리를 놓는 것이라 생각되었던 것 같다. 그래서 이들 다리의 아치를 떠받치게 될 엄청나게 큰 기둥들이 양편에 세워졌다. 그러나 이러한 종류의 궁륭이 무너지지 않게 하기 위해서는 대단히 견고하게 접합을 시켜야 하고 또 거기에 필요한 돌의 무게가 엄청나다는 것이 드러났다. 이처럼 엄청난 무게를 지탱하려면 벽과 기둥들을 더 강하게 만들어야 했다. 이 초기의 '터널(tunnel)'식 궁륭을 만드는 데는 엄청난 양의 석재가 필요했다.

그래서 노르만 건축가들은 이와는 다른 방법을 찾기 시작했다. 그들은 지붕 전체를 그렇게 무겁게 만드는 것은 불필요하다는 것을 알게 되었다. 가로지르는 몇 개의 단단한 아치를 세우고 그 사이사이를 가벼운 재료로 메우면 충분했다. 그렇게 하기 위해서 가장 좋은 방법은 기둥들 사이에 아치나 '늑재(肋材, rib)'를 서로 엇갈리게 걸쳐놓고 나서 이 늑재 사이의 삼각형 부분을 메우는 것이었다. 얼마 안 가서 건축 방법에 일대 혁명을 가져온 이 발상은 훨씬 이전으로 거슬러 올라가 노르만 양식의 더럼(Durham) 대성당(도판 114)에서 그 흔적을 찾아볼 수 있다. 그러나 노르만 정복 직후 이 대성당의 호사스런 내부 공간을 덮는 최초의 '늑재 궁륭(rib-vault)'(도판 113)을 고안해 낸 건축가는 그것의 기술적인 가능성을 거의 인식하지 못했을 것이다.

로마네스크 양식의 교회들에 조각 작품들로 장식을 하기 시작한 것은 프랑스

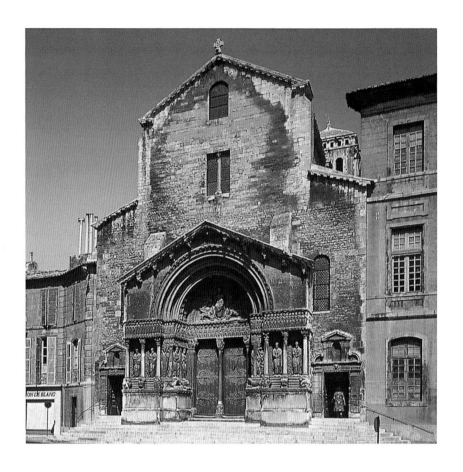

115
〈아를의 성 트로핌
대성당의 정면〉, 1180년경.
남프랑스

에서였다. 여기에서의 '장식'이라는 말은 오해를 낳기 쉽다. 교회에 속해 있는 모든 것은 제각기 명확한 기능을 가지고 있었고 또 교회의 가르침과 관계된 명확한 관념을 표현해야만 했다. 남프랑스의 아를(Arles)에 있는 12세기 말의 성 트로핌(Trophime) 대성당의 현관(도판 115)은 이 양식의 가장 완전한 예 중의 하나이다. 이 형태는 로마의 개선문(p. 119, 도판 74)의 원칙을 상기시켜준다. 팀파눔(tympanum)이라고 불리우는 현관의 상인방(上引枋, lintel) 윗부분(도판 116)에서 우리는 네 복음서 저자들의 상징인 사자, 천사, 독수리, 황소에 둘러싸여 있는 영광의 그리스도를 보게 된다. 이 네 개의 상징들, 즉 사자는 성 마르코, 천사는 성 마태오, 독수리는 성 요한, 황소는 성 루가로 이것은 성서에서 유래한 것이다. 구약 성경에는 에스겔의 환상(에스겔 1장 4-12절) 이야기가 나오는데 여기에서 에스겔은 인간과 사자와 황소와 독수리의 머리를 가진 네 가지 동물들이 운반하는 하느님의 왕좌를 묘사하고 있다.

　기독교 신학자들은 이 구절이 네 사람의 복음서 저자를 의미하고 그러한 환상이 교회의 입구에 적합한 소재라고 생각했다. 상인방에는 열두 제자들의 좌상(坐像)이 새겨져 있고, 그리스도의 왼쪽 아래로 쇠사슬에 얽매인 벌거벗은 사람들이 줄지어 서 있는데 이들은 지옥으로 끌려가는 길잃은 영혼들임을 알 수 있으며 오른편 아래로는 영원한 기쁨 속에 얼굴을 그리스도에게 돌리고 천국에 올라간 사람들이 일렬로 새겨져 있다. 그 밑에 성인들의 엄격한 모습들이 보이는데 각 상

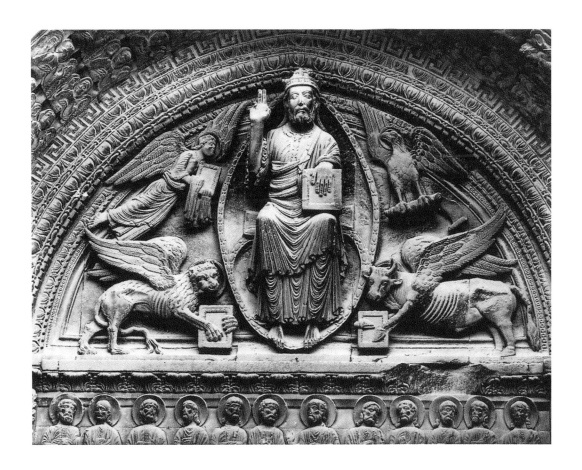

116
〈영광의 예수〉.
도판 115의 세부

은 그의 독특한 상징으로 표시되어 있어 신자들로 하여금 그들의 영혼이 최후의 심판자 앞에 섰을 때 중재해줄 수 있는 성인으로 생각하게 만든다. 지상에서의 우리들의 삶의 최종적인 목표에 관한 교회의 가르침이 이 교회의 현관에 새겨진 조각들 속에 구체적으로 표현되어 있다. 이런 종류의 조각은 설교자의 설교보다 더 강력하게 사람들의 마음 속에 살아 남았다. 중세 말의 프랑스 시인 프랑수아 비용(François Villon)은 그의 어머니에게 바친 감동적인 시에서 이 효과를 다음과 같이 묘사하고 있다.

저는 가난하고 늙은 여자입니다.
아주 무식해서 읽을 줄도 모릅니다.
그들은 우리 마을 교회에서
하프가 울려퍼지는 천국과
저주받은 영혼들을 끓는 물에 튀기는 지옥의
그림을 보여주었습니다.
하나는 나에게 기쁨을 주지만
다른 하나는 두려움을 줍니다 …

우리는 이러한 조각 작품들이 고전적인 작품처럼 자연스럽고 우아하고 경쾌하기

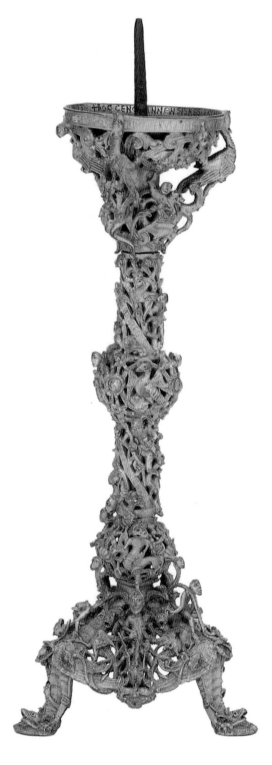

를 기대해서는 안된다. 그들은 육중
한 엄숙함 때문에 더욱 더 인상적으
로 보인다. 이 작품들은 얼핏 보아도
무엇을 표현하고 있는지를 쉽게 알
수 있으며 또 전체 건물의 웅장함과
아주 잘 어울린다.

　교회 내부의 모든 부분들도 그 목
적과 의미에 맞게끔 세심하게 고안
되었다. 도판 117은 1110년경에 글
로스터(Gloucester) 대성당에서 사용
하기 위해 만들어진 촛대이다. 괴
물과 용들의 서로 꼬인 모양은 우
리에게 암흑 시대의 작품들(p. 159,
161, 도판 101, 103)을 연상시킨다.
그러나 이제는 보다 더 정확한 의
미가 이 무시무시한 형상들에게 주
어졌다. 촛대의 맨 윗부분에 새겨진
라틴 어 명문은 대충 이러한 의미
이다. "이 빛을 담는 그릇은 미덕
의 산물로 빛을 발함으로써 그 빛
이 인간으로 하여금 악에 눈이 멀
지 않도록 교리를 설교한다." 실제
로 우리가 이 괴상한 동물들이 뒤
엉켜 있는 것을 자세히 들여다보면
여기에서도 교리를 표시하는 복음서
저자들의 상징들(불쑥 나온 중간 부
분)뿐만 아니라 또한 벌거벗은 인간
상들도 볼 수 있다. 〈라오콘과 그의
아들들〉(p. 110, 도판 69)처럼 사람
들은 뱀과 괴물들의 공격을 받고 있
으나 그들의 싸움은 가망이 없는 것
이 아니다. 왜냐하면 '어둠 속을 비
치는 빛'이 그들로 하여금 악의 세
력을 누르고 승리할 수 있도록 만들
어주기 때문이다.

　벨기에의 리에주(Liège)에 있는 한
성당의 세례반(洗禮盤, 1113년경)은
신학자들이 미술가들에게 지혜를 빌

117
〈글로스터 대성당의 촛대〉,
1104-13년경.
도금 청동, 58.4 cm,
런던 빅토리아 앤드 앨버트
박물관

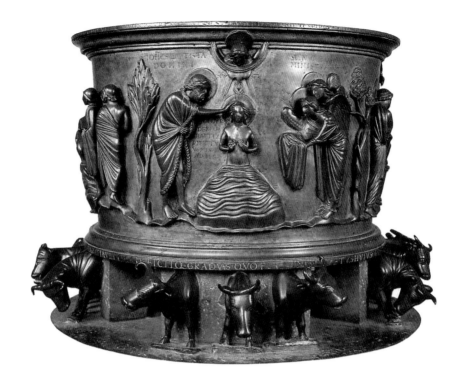

118
라이네르 반 후이,
〈놋쇠 세례반〉,
1107~18년.
87 cm, 성 바르톨로메오
교회,
벨기에 리에주

려주는 역할을 보여준 또 다른 예이다(도판 **118**). 놋쇠로 만든 이 세례반은 중앙 부분에 세례반에 가장 잘 어울리는 주제인 그리스도의 세례가 양각(陽刻)으로 새겨져 있다. 거기에는 모든 인물들의 의미를 설명하는 라틴 어 명문이 함께 새겨져 있다. 예를 들면 그리스도를 맞이하기 위해서 요단 강 강가에서 기다리고 있는 두 사람의 머리 위에 '구원의 천사들(Angelis ministrantes)'이라는 명문을 읽을 수 있다. 그러나 모든 세부에 주어진 중요성을 강조하는 것은 이런 명문들뿐만이 아니다. 세례반 전체에도 어떤 의미가 주어진다. 이 세례반을 떠받치고 있는 황소들조차도 단순한 장식만을 위해서 거기에 있는 것은 아니다. 구약 성경에는(역대기하 2장 4절) 솔로몬 왕이 어떻게 해서 놋쇠 주조 전문가인 노련한 일꾼을 패니키아의 티레에서 데려왔는지에 대한 이야기가 나온다. 그가 예루살렘의 성전을 위해서 만든 것들 중에 다음과 같은 것이 있었다고 전한다.

　　　그 다음 그는 바다 모형을 둥글게 만들었다. 한 가장자리에서 다른 가장자리에까지 직경이 십 척, … 바다는 이 열두 마리의 소 등에 얹혀 있었는데, 세 마리는 북쪽을 바라보고 세 마리는 서쪽을 바라보고 세 마리는 남쪽을 바라보고, 세 마리는 동쪽을 바라보고 서 있었다. 이 소들은 모두 궁둥이를 안쪽으로 하고 등으로 바다를 떠받치고 있었다.

솔로몬 시대 이후 2천 년 뒤에 다른 놋쇠 주조 전문가인 리에주의 미술가가 염두에 두도록 요청받았던 것은 바로 이 성스러운 모델이었던 것이다.

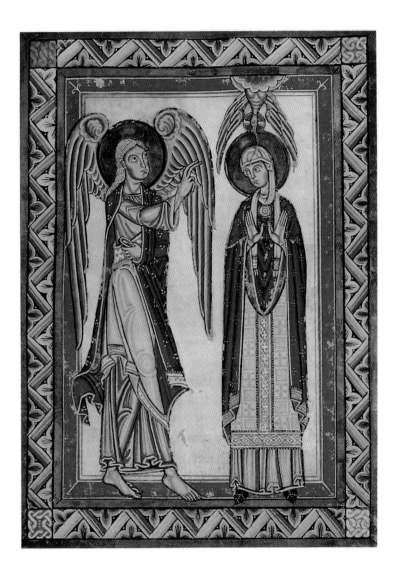

119
〈수태 고지〉,
《스바비아 필사본 복음서》의
한 페이지, 1150년경.
슈투트가르트, 뷔르템베르크
지방 도서관

120
〈성 게레온, 빌리마루스,
갈 및 성 우르술라와 일만
일천 명의 처녀들의 순교〉,
1137–47년.
필사본 달력에서,
슈투트가르트, 뷔르템베르크
지방 도서관

그리스도와 천사들과 성 요한의 모습을 그리는 데 이 미술가가 사용한 형상들은 힐데스하임의 청동문(p. 167, 도판 **108**)에 새겨진 암흑 시대의 상들보다 더 자연스러우면서 동시에 좀더 조용하고 장엄하게 보인다. 우리는 12세기가 십자군의 세기라는 것을 기억하고 있다. 그래서 자연히 12세기는 그 이전보다 비잔틴 미술과의 접촉이 많아져서 그 시대의 많은 미술가들은 동방 교회의 장엄하고 성스러운 성상들(pp. 139–40, 도판 **88**, **89**)을 모방하고 서로 지지 않으려고 애썼다.

사실상 로마네스크 양식의 전성기 이외에는 유럽 예술이 이런 종류의 동방 미술의 이념에 접근했던 시대는 없었다. 우리는 아를의 성당에서 엄격하고 엄숙한 조각의 배치(도판 **115**, **116**)를 보았는데 이러한 정신은 12세기의 많은 채색 장식 필

사본에서도 찾아볼 수 있다. 예를 들면 도판 **119**는 성모의 수태 고지(受胎告知)를 묘사해 놓은 것이다. 이것은 이집트의 부조처럼 딱딱하고 부동의 자세를 취하고 있다. 성모는 정면을 향해 놀란 듯이 두 손을 들고 있으며 성령(聖靈)의 표상인 비둘기 한 마리가 높은 데서 날아와 성모 위에 내려앉는다. 천사는 반쯤 옆 모습으로 보이며 오른손을 위로 뻗고 있는데 중세 미술에서는 이 자세가 말하는 행위를 의미한다. 만약에 우리가 이런 페이지를 보면서 실제 장면의 생생한 묘사를 기대한다면 아마도 실망할 것이다. 그러나 이 화가가 자연 형태의 모방에 관심을 가지고 있는 것이 아니라 수태 고지의 신비를 그림으로 표현하는 데 필요한 모든 것, 즉 전통적인 성스러운 상징들의 배치에 관심을 쏟고 있었다는 사실을 염두에 둔다면 그가 의도하지 않았던 것에 대한 결핍감은 느끼지 않게 될 것이다.

우리는 이 시대의 미술가들이 사물을 본대로 그리려는 야심을 버리게 되면서 그들의 눈 앞에 전개된 가능성이 얼마나 큰 것이었나를 이해하지 않으면 안 된다. 도판 **120**은 독일의 한 수도원에서 사용했던 달력의 한 페이지이다. 이 달력은 10월달에 기념하게 될 성인들의 주요 축일들을 표시하였는데 우리의 달력과는 달리 글뿐만 아니라 그림으로도 표시하였다. 중앙의 두 개의 아치 아래에 성 빌리마루스(Willimarus) 신부와 주교의 홀장(笏杖)을 든 성 갈(Gall)과 유랑 전도사의 보따리를 메고 있는 그의 동료가 그려져 있다. 맨 위와 아래에 있는 이상한 그림들은 10월달에 기념하는 두 순교자의 이야기를 그림으로 묘사하고 있다. 뒷날 미술이 자연의 상세한 재현으로 복귀되자 이처럼 잔인한 장면들은 소름끼치는 풍부한 세부 묘사로 그려지는 경우가 많았다. 그러나 이 화가는 그러한 것들을 피할 수 있었다. 머리가 잘려 우물 속에 던져진 성 게레온(Gereon)과 그의 동료들을 우리들에게 상기시키기 위해서 이 화가는 머리가 없는 몸체들을 중앙의 우물 주위에 가지런히 배치했다. 전설에 의하면 그녀를 따르던 일만

일천 명의 처녀들과 같이 이교도들에게 학살당했다고 하는 성 우르술라(Ursula)는 그녀의 추종자들에게 빽빽이 빙 둘러싸여 왕좌에 앉아 있다. 활과 화살을 가진 추한 야만인과 칼을 휘두르는 남자 한 사람이 그림의 틀 밖에서 성인을 겨냥하고 있다. 우리는 억지로 이 그림을 머리에 떠올리려고 애쓰지 않아도 이 이야기를 쉽게 읽을 수 있다. 이 화가는 공간과 극적인 행위 등을 생각할 필요가 없었기 때문에 인물상과 다른 형상들을 순수하게 장식적인 선(線) 위에 배치할 수 있었다. 이 시기의 회화는 사실 그림을 통해 글을 쓰는 형식으로 되어가고 있었다. 그러나 보다 단순화된 표현 방법으로의 복귀는 중세의 미술가들에게 보다 복잡한 형식의 구성(composition ; 짜맞추는 것)을 실험하는 새로운 자유를 주었다. 이러한 방법들이 없었더라면 교회의 가르침은 결코 가시적인 형상으로 번안될 수 없었을 것이다.

색채 또한 형태와 마찬가지 방향으로 나아갔다. 미술가들은 자연 속에 나타나는 음영의 농담을 연구하고 모방하지 않아도 된다고 생각했기 때문에 그림에 자기가 좋아하는 색채를 자유롭게 선택했다. 금세공 작품들의 빛나는 황금색과 맑은 푸른색, 필사본의 삽화에서 볼 수 있는 강렬한 색깔들, 스테인드글라스 창문(도판 121)의 타오르는 듯한 붉은색과 짙은 초록색들은 이 대가들이 자연으로부터의 독립을 잘 활용하고 있음을 보여준다. 자연계를 모방할 필요에서 벗어남으로써 얻은 이 자유는 그들로 하여금 초자연적인 세계의 관념을 전달할 수 있게 만들어주었다.

121
〈수태고지〉, 12세기 중반.
샤르트르 대성당의
스테인드글라스 창문

〈필사본과 패널화를
제작하는 미술가들〉,
1200년경.
로인 수도원의 패턴
견본책에서,
빈 오스트리아 국립 도서관

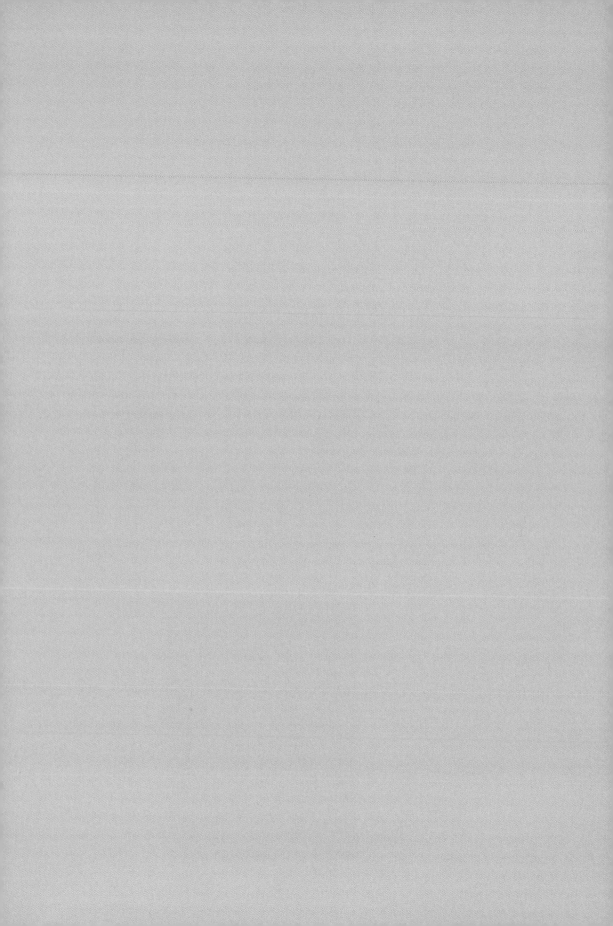

10

교회의 승리
13세기

 우리는 지금까지 로마네스크 양식의 미술을 비잔틴 미술 및 고대 오리엔트 미술과 비교해보았다. 그러나 서유럽은 동유럽과 심각하게 다른 점이 하나 있었다. 동유럽에서는 미술 양식들이 수천 년 동안 지속되었으며 또 그것들이 변해야 할 이유가 전혀 없는 듯이 보였으나 서유럽은 이런 불변성을 전혀 몰랐다. 서유럽의 미술은 언제나 새로운 해결책과 새로운 이념을 찾아 한시도 쉬지 않았다. 로마네스크 양식은 12세기를 넘기지 못하였다. 미술가들이 교회에 궁륭 천장을 만들어 새롭고 장엄한 방식으로 그들의 조각상을 배치하는 데 성공하자마자 또 다른 참신한 이념이 노르만과 로마네스크 양식의 교회들을 볼품없는 구식으로 만들어버렸다. 그 새로운 이념은 프랑스 북부에서 시작되었다. 그것은 바로 고딕(Gothic) 양식의 원리였다. 처음에는 사람들이 이것을 단지 기술적인 혁신으로 생각했을지 모르지만 사실상 결과는 그 이상의 것이었다. 서로 교차하는 아치를 이용하여 교회의 둥근 천장을 만드는 방법은 노르만 건축가들이 꿈꾸었던 것 이상으로 일관성 있고 보다 훌륭한 건축의 실현을 가능케 하는 방향으로 발전시킬 수 있었다. 만일 기둥들이 또 다른 석조로 메워져 있는 궁륭의 아치를 지탱할 수 있다면 기둥들 사이의 육중한 벽들은 모두 불필요한 것이다. 그래서 건물 전체를 떠받치는 일종의 돌의 골조(骨組)를 세우는 것이 가능하게 되었다. 그렇게 하는 데 필요한 것은 가느다란 기둥과 좁다란 늑재(肋材, rib) 정도였다. 그 골조가 주저앉을 위험이 없는 한, 그 사이에 있는 것들은 다 없애도 상관없었다. 육중한 돌로 벽을 쌓을 필요가 없어지고 그 대신 큰 창문을 낼 수 있었다. 오늘날 우리가 온실을 짓는 것과 거의 동일한 방법으로 교회를 짓는 것이 건축가들의 이상이 되었다. 그러나 그 당시는 강철로 만든 문틀과 철로 만든 대들보가 없었기 때문에 그들은 그러한 것들을 석재로 대치했고 거기에 따른 대단히 조심스러운 계산이 필요했다. 만약에 그러한 것들이 정확하다면 전혀 새로운 종류의 교회를 짓는 것이 가능했다. 그것은 일찍이 볼 수 없었던 돌과 유리로 만들어진 건물이었다. 이것이 바로 12세기 후반 북부 프랑스에서 발전된 고딕 식 대성당 건축의 중심 원리였다.

 물론 '늑재'를 서로 교차해서 사용하는 원리만 가지고는 이 같은 혁명적인 양식의 고딕 건축을 세우기에는 불충분했다. 이러한 기적을 가능케 하기 위해서는 다른 많은 기술적인 혁신이 필요했다. 예를 들어 로마네스크 식의 둥근 아치들은 고딕 식 건축가들의 목적에는 적합하지 않았다, 그 이유는 이렇다. 두 기둥 사이를 반원형 아치를 가지고 메울 경우, 그것을 해내는 방법은 하나밖에 없다. 궁륭 천

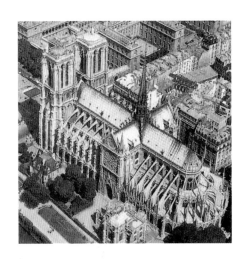

122
〈공중에서 본 파리의
노트르담 대성당〉,
1163년~1250년.
건물의 십자 형태와
'공중 부벽'을 보여주고
있다

123
로베르 드 뤼자르슈,
〈고딕 건축 내부 :
아미앵 대성당의 신랑〉,
1218~47년.

장은 항상 일정한 정점(頂點)을 갖고 있기 때문에 더 높지도 더 낮지도 않다. 만일 그 높이를 더 올리고 싶다면 아치의 경사를 더 가파르게 해야 한다. 이런 경우에 최선의 방법은 둥근 아치를 만드는 것이 아니라 두 개의 활 모양의 늑재를 접합시키는 것이었다. 첨형(尖形) 아치는 이런 발상에서 나왔다. 이 방법의 가장 큰 장점은 건축물의 요구에 따라서 평평하게 만들 수도 있고 또는 좀더 뾰족하게 만들어 높이를 마음대로 조정할 수 있다는 것이다.

여기에는 고려해야 할 또 하나의 문제가 있다. 궁륭을 만드는 무거운 돌들은 아래쪽으로만 압력을 가하는 것이 아니라 시위를 당긴 활처럼 양 옆으로도 압력을 주게 된다. 이 점에서도 첨형 아치가 둥근 아치의 개량형이긴 하지만 그래도 기둥만을 가지고 이 외부의 압력을 지탱하기에는 충분치 않았다. 건물 전체가 제 형태를 유지하기 위해서는 아주 강한 버팀목이 필요했다. 궁륭 천장을 가진 측랑 부분에서는 어려운 문제가 없었다. 밖에 부벽(扶壁, buttress)을 세울 수 있었기 때문이다. 그러나 그보다 높은 신랑(身廊)에서는 어떻게 할 것인가? 이 경우에는 측랑의 지붕을 가로질러 외부에서 지탱해주어야 했다. 그렇게 하기 위해서 건축가들은 고딕 궁륭의 뼈대를 완성시켜주는 '공중 부벽(空中扶壁, flying buttress)'을 도입하지 않을 수 없었다(도판 **122**). 고딕 식 교회 건물은 마치 자전거 바퀴가 거미줄 같은 살에 의해서 그 형태를 유지하듯, 가냘픈 돌 구조 사이에 걸려서 그 하중을 지탱하고 있는 것처럼 보인다. 자전거 바퀴나 고딕 건물의 경우나 다같이 전체의 견고함을 유지하며 그 구조에 필요한 자재를 점점 줄일 수 있게 만드는 것은 바로 각 부분에 무게를 균등하게 배분시키는 것이다.

그러나 이런 교회들을 단지 공학 기술상의 업적만으로 보는 것은 잘못이다. 고딕 건축가들은 우리들이 그들의 설계의 대담함을 느끼고 즐길 수 있게 배려했다. 우리는 도리아 식 신전(p. 83, 도판 **50**)을 보고 수평적인 지붕의 무게를 지탱해주는 열주(列柱)들의 기능을 감지한다. 그리고 고딕 성당의 내부(도판 **123**)에 들어서서 보면 아찔할 정도로 높은 궁륭형 천장을 지탱시켜주는, 서로 밀고 당기는 복잡한 힘의 상호 작용을 이해하게 된다. 거기에는 빈 벽이나 육중한 기둥 같은 것은 없다. 내부 전체는 가느다란 기둥과 늑재로 짜여진 것같이 보인다. 그 망(網)이 천장을 덮고, 주랑의 벽을 타고 내려와 가느다란 돌 가지들을 묶어놓은 것같이 한데 모여 합쳐진다. 창문들조차도 트레이서리(tracery)라고 알려진 엮어짜여진 선으로 덮여 있다(도판 **124**).

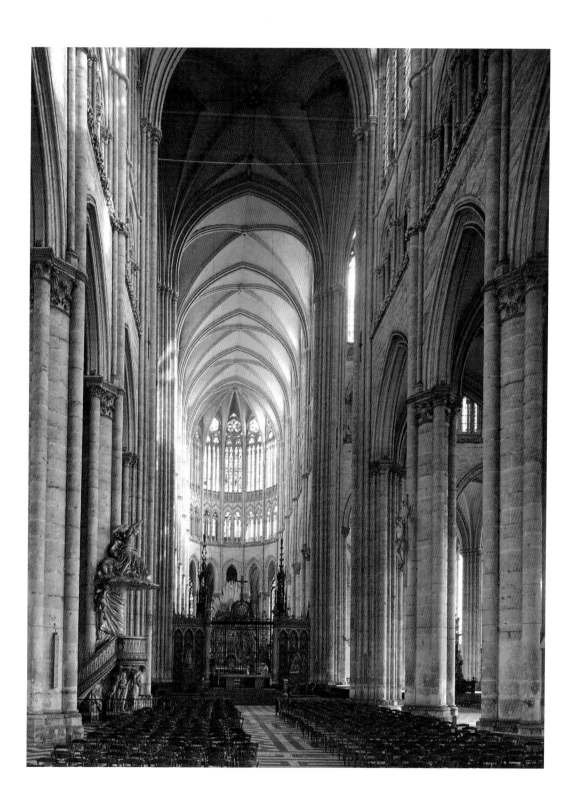

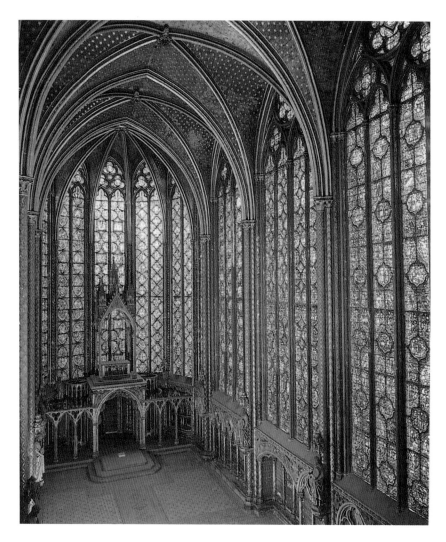

124
〈고딕 교회당 창문 :
생트샤펠 대성당〉, 1248년.
파리

12세기 말과 13세기 초의 대성당들은 주교들 자신의 교회(대성당이라는 말의 어원인 cathedra는 주교의 보좌를 의미한다)로서, 대부분이 너무나 대담하고 장대한 규모로 구상되었기 때문에 그 중에서 처음에 계획한 대로 정확하게 완성되는 경우는 매우 드물었다. 그러나 시간이 흐름에 따라 여러 차례 계획이 수정되었음에도 불구하고 그 광대한 내부로 들어가보면 그 규모가 너무나도 엄청나기 때문에 인간적이고 사소한 것들은 모두 왜소하고 하찮게 느껴지는 잊지 못할 경험을 하게 된다. 로마네스크 양식의 육중하고 엄격한 건물들만을 보아온 사람들이 이와 같은 건물에 들어와서 받았을 인상을 우리로서는 거의 상상할 수 없다. 과거의 로마네스크 양식의 교회들은 아마도 그 힘과 권세에 있어서 악의 공격에 대해서 피난처를 제공해주는 '전투적인 교회'라는 인상을 주었을 테지만 이 새로운 고딕 성당들은 신자들에게 전혀 다른 세계를 엿보게 해주었다. 신자들은 설교와 찬송가를 통해서 진주로 만든 문과 값진 보석, 순금과 투명한 유리로 된 천상의 예루살렘(요한 계시록 21장)에 관한 이야기를 들었을 것이다. 이제 그러한 환상의 광경

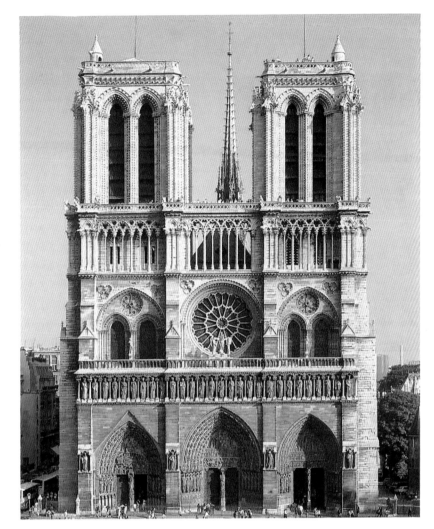

125
〈파리의 노트르담 대성당〉.
1163–1250년.
고딕 성당

이 하늘로부터 지상에 내려온 것이다. 이 성당들의 벽은 차갑거나 가까이하기 어렵게 만들어지지 않았다. 성당의 벽은 루비나 에메랄드처럼 빛나는 스테인드글라스로 만들어졌다. 기둥과 늑재, 창의 트레이서리 장식은 황금빛으로 빛났다. 육중하고 세속적이고 단조로운 것은 모두 다 제거되었다. 이 모든 아름다움을 관조하는 데 넋을 잃은 신자들은 물질 세계를 초월한 별세계의 신비를 이해하게 된 듯한 느낌을 받았을 것이다.

이 기적과 같은 건물들은 아주 멀리서 보아도 마치 하늘의 영광을 대변하는 것처럼 보인다. 아마도 이런 건물들 중에서 가장 완벽한 것으로는 파리의 노트르담(Notre-Dame) 대성당의 정면을 꼽을 수 있을 것이다(도판 **125**). 현관과 창문의 배열은 매우 명료하고도 힘이 안들어 보이며, 회랑의 트레이서리 장식도 아주 날씬하고 우아하기 때문에 우리는 이 돌더미의 무게를 잊게 되며, 마치 건물 전체가 신기루처럼 우리 눈 앞에 떠오르는 것처럼 느끼게 된다.

천상의 주인처럼 현관의 좌우에 배치된 조각들도 정쾌하고 중량감이 느껴지지

126
〈샤르트르 대성당 북쪽
수랑의 현관 부분〉, 1194년.

127
〈멜기세덱,
아브라함과 모세〉, 1194년.
도판 126의 세부

않는다. 아를 성당(p. 176, 도판 **115**)을 지은 로마네스크 양식의 미술가는 성인들의 상을 건물의 구조에 딱 들어맞는 단단한 기둥처럼 보이게 만들었지만 샤르트르(Chartres) 대성당의 북쪽 현관(도판 **126**, **127**)을 장식한 고딕 양식의 미술가는 성상들을 하나하나 살아 있는 듯이 묘사했다. 그 성상들은 금방이라도 움직일 듯이 서로를 쳐다보고 있다. 그들이 두르고 있는 옷주름의 흐름도 그 밑에 살아 있는 육체가 있다는 것을 다시 한번 암시해주고 있다. 조각상들은 성인들의 개별적인 특징을 분명하게 표시하고 있기 때문에 구약 성경을 아는 사람이면 누구나 그것들이 누구의 상(像)인지 쉽게 알아볼 수 있다. 우리는 아들을 제물로 바치려고 앞에 세우고 있는 늙은 사람이 아브라함임을 어렵지 않게 식별할 수 있다. 또한 모세도 쉽게 알아볼 수 있다. 왜냐하면 그는 십계명이 새겨진 명판과 이스라엘 사람들을 구하는 데 사용했던 뱀이 감긴 기둥을 가지고 있기 때문이다. 아브라함의 왼쪽에 있는 사람은 구약 성경(창세기 14장 18절)에 '지극히 높으신 하느님의 제사장'이며 전쟁에서 승리한 아브라함을 맞기 위해서 '빵과 포도주를 가져온' 살렘의 왕 멜기세덱이다. 그래서 그는 중세 신학(神學)에서 성사(聖事)를 집전하는 신부들의 모델로 간주되었으며, 성직자들의 성찬배(聖餐杯)와 향로를 가지고 있는 것도 그 때문이다. 이러한 방법으로 위대한 고딕 대성당들의 현관에 모여 있는 조각상들은 거의 다 특유의 상징으로 묘사되었기 때문에 신자들은 그 의미와 묵상(黙想)을 충분히 이해하고 묵상할 수 있었다. 한곳에 모여 있는 이 조각상들은 앞 장(章)에서 논의한 작품들과 마찬가지로 교회의 가르침을 완벽하게 구현하고 있다. 그런데도 우리는 이 고딕 양식의 조각가가 새로운 정신으로 작업에 임했다는 것을 느낄 수 있다. 그에게 있어서 이 조각상들은 성스러운 상징일 뿐만 아니라 하나의 도덕적 진리를 엄숙하게 반영하는 것이었다. 조각상들은 각각 그 나름대로의 독자성을 가지고 있었으며 옆에 있는 다른 것들과는 그 자태나 미의 형태에 있어 판이하고 제각각의 개성적인 위엄을 갖추고 있었다.

　샤르트르 대성당은 지금도 대체로 12세기 후반기의 건축으로 알려져 있다. 1200년 뒤에는 수많은 화려한 대성당들이 프랑스와 그 이웃 나라들인 영국, 스페인, 그리고 독일 라인란트 등지에 생겨났다. 새로운 장소에서 바쁘게 일했던 대가들의 대부분은 이러한 초기 건축을 바탕으로 일을 하며 그들의 기술을 배웠으나 그들은 모두 그들 선배들이 이루어놓은 업적에 자기들 나름대로의 새로운 것을 보

태려고 노력하였다.

　도판 **129**는 13세기 초 스트라스부르(Strasbourg)의 고딕 식 대성당의 현관인데 여기에는 이 고딕 조각가들의 전혀 새로운 접근 방법이 나타나 있다. 이것은 성모의 죽음을 묘사한 것이다. 열두 사도들이 성모의 침대를 둘러싸고 있으며 성 막달라 마리아가 그녀 앞에 무릎을 꿇고 있다. 중앙에 있는 그리스도는 그의 팔 안으로 성모의 영혼을 받아들이고 있다. 우리는 이 조각가가 그 전시대의 엄숙한 좌우 대칭을 유지하려고 여전히 고심했음을 알 수 있다. 또한 이 조각가가 사도들의 머리를 아치의 주위에 미리 배치하고 침대 양끝의 사도들은 상호 대칭을 이루도록 했으며 그리스도를 중앙에 배치하기 위해서 이 인물군(人物群)들을 미리 스케치했을 거라고 상상할 수 있다. 그러나 그는 도판 **120**에서 볼 수 있는 12세기의 거장처럼 철저한 좌우 대칭에 만족하지는 않았다. 그는 분명히 그의 조각 하나하나에 생명을 불어넣으려고 노력했다. 우리는 눈을 치켜뜨고 열심히 쳐다보는 사도들의 아름다운 얼굴에서 애도하는 표정을 읽을 수 있다. 사도들 중의 세 사람은 전통적인 애도의 표시로 손을 얼굴에까지 들어올리고 있다. 더욱 더 표정이 풍부한 것은 성모의 침상 곁에 쭈그리고 앉아 손을 맞잡고 있는 성 막달라 마리아의 얼굴과 몸짓인데 이 조각가는 그녀를 평화스럽고 조용한 표정을 짓고 있는 성모 마리아와 놀랄 만큼 성공적으로 대비시키고 있다. 몸에 걸친 옷도 일찍이 초기 중세 작품에서 볼 수 있었던 텅 빈 껍데기가 아니며 순전한 장식적인 두루마리도 아니다. 고딕 양식의 미술가들은 그들에게까지 전수되어 내려온 옷을 입은 육체를 묘사하

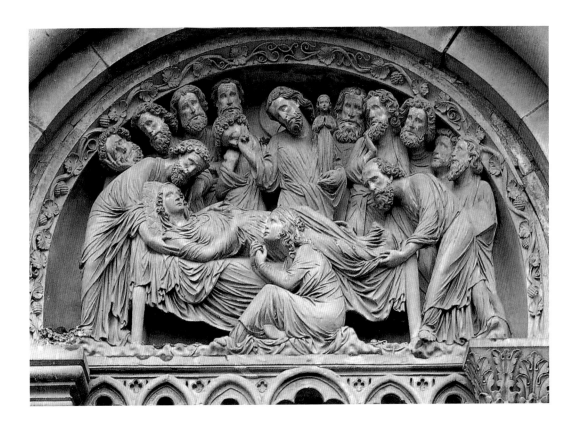

129
〈성모의 죽음〉,
도판 128의 세부

는 고대의 공식을 이해하고자 했다. 아마 그들은 프랑스에서 더러 찾아볼 수 있는 로마의 묘석이나 개선문 같은 이교도의 석조물에서 이에 대해 눈을 뜨게 되었는지도 모른다. 이리하여 그들은 신체의 구조가 옷의 주름 아래로 보이게 만드는 잊혀졌던 고전 예술을 다시 찾았다. 사실 당시의 미술가들은 이 어려운 기술을 터득한 그들의 능력을 자랑스럽게 생각했다. 성모 마리아의 발과 손, 그리고 그리스도의 손이 옷자락 밑에 드러나보이게 표현하는 방법은 이들 고딕 시대의 조각가들이 더 이상 그들이 무엇을 표현하느냐 하는 문제에만 관심을 가진 게 아니라 그것을 어떻게 표현하느냐 하는 데에도 관심을 갖게 되었음을 보여주고 있다. 그리스의 위대한 각성기(覺醒期)에서와 마찬가지로 그들은 다시 한번 자연을 모사하기 위해서라기보다는 하나의 형상을 실감나게 보이도록 하는 방법을 배우기 위해서 자연을 관찰하기 시작했다. 그러나 그리스 미술과 고딕 미술, 즉 신전 미술과 성당 미술 사이에는 대단히 큰 차이가 있었다. 기원전 5세기의 그리스 미술가들은 아름다운 육체의 이미지를 어떻게 형상화하느냐에 관심을 기울인 반면 고딕 미술가들에게는 이 모든 방법과 기교가 하나의 목적을 위한 수단에 불과했으며 그 목적은 성경의 이야기를 한층 더 감동적으로, 그리고 신빙성 있게 전달하는 것이었다. 그들은 작품을 그 자체를 위해서가 아니라 그 내용을 전달하기 위해서, 그리고 신자들이 그것으로부터 위안과 교화를 받게 하기 위해서 애를 썼다. 그들에게는 그리스도의 근육을 기술적으로 묘사하는 것보다 죽어가는 성모를 쳐다보는 그의 태도가 훨씬 더 중요했음에 틀림없다.

131
〈그리스도의 매장〉.
1250-1300년경.
봉몽에서 나온 필사본
기도서의 한 페이지.
브장송 시립 도서관

130
〈에케하르트와 우타〉.
1260년경.
나움부르크 대성당
성가대석의
'설립자 군상'의 일부.

13세기에 이르러서 일부 미술가들은 석상에 생명감을 불어넣는 시도에 있어서 한층 더 깊은 발전을 보였다. 1260년경 독일의 나움부르크(Naumburg) 대성당 설립자들의 조각상 제작을 위임받은 조각가는 그 당시의 실제 기사들의 모습을 신빙성 있게 전달해준다(도판 130). 그가 실제로 실물을 대상으로 이 작품을 제작했을 가능성은 거의 없다. 왜냐하면 그 설립자들은 이미 오래 전에 죽어서 그에게는 하나의 이름에 불과했기 때문이다. 그러나 그가 만든 남녀 조각상들은 언제라도 교회의 대좌(臺座)에서 내려와 그들의 헌신과 고행이 우리 역사책의 페이지를 메우고 있는 힘센 기사들과 우아한 숙녀들 무리에 합세할 것같이 보인다.

13세기 북유럽 조각가들의 주된 업무는 성당을 위해 작품을 제작하는 것이었던 반면 당시 북부 화가들이 가장 빈번하게 맡았던 일은 필사본에 삽화를 그리는 일이었다. 그러나 이 삽화들의 기풍은 엄숙한 로마네스크 양식의 삽화와는 상당히 달랐다. 만약 12세기의 〈수태 고지〉(p. 180, 도판 119)와 13세기에 그린 시편 중의 한 페이지(도판 131)를 비교해본다면 그 변화의 정도를 짐작할 수 있을 것이다. 이 작품은 예수의 매장을 묘사한 것으로 그 주제와 정신에 있어서 스트라스부르 대성당의 부조(도판 129)와 비슷하다. 우리는 여기서 다시 한번 인물상들의 감정을 보여주는 것이 미술가들에게 얼마나 중요하게 되었는지를 알 수 있다. 성모는 죽은 예수의 시체 위로 몸을 구부려 그를 껴안고 있으며, 성 요한은 슬픔에 싸여 두 손을 맞잡고 있다. 앞서 본 부조와 마찬가지로 우리는 화가가 이 장면을 성해신 틀 속에

맞추려고 고심한 흔적을 볼 수 있다. 즉 윗부분에는 손에 향로를 들고 구름 속에서 나오는 천사들이 묘사되어 있고 이상한 모자—중세에 유태인들이 썼던 것과 같은—를 쓴 하인들이 그리스도의 시체를 부축하고 있다. 이 같은 강렬한 감정의 표현과 인물들을 규칙적으로 배열하는 것이 이 화가에게는 인물들을 사실적으로 그리거나 실제적인 정경 묘사를 하는 것보다 훨씬 더 중요했다. 그는 성인들보다 하인들을 작게 그리는 것을 전혀 개의치 않았으며 그 장소나 배경에 대해서도 아무런 시사를 해주지 않았다. 우리는 그러한 외부적인 암시 없이도 무엇이 일어나고 있는지를 알 수 있다. 사물을 실제로 보이는 대로 표현하려는 것이 이 미술가들의 목적은 아니었다. 그러나 스트라스부르 대성당을 장식한 조각가의 작품에서와 같이 인체에 관한 그의 지식은 12세기 세밀화를 그린 화가들보다는 훨씬 더 풍부했다.

　예술가들이 그들에게 흥미가 있는 그런 것을 그리기 위해서 표본이 되는 서적을 때때로 참조하지 않게 된 것은 13세기에 들어와서였다. 오늘날 우리는 이것이 무엇을 의미했는지를 거의 상상하기 힘들다. 우리가 생각하는 미술가는 스케치북을 들고 앉아 기분이 날 때는 언제나 실물을 스케치하는 사람이다. 그러나 중세 미술가들의 훈련이나 양성 과정은 지금과는 대단히 달랐다. 중세의 미술가는 그 시대 대가의 견습생으로 시작해서 처음에는 스승의 지시를 따르고, 그림 속에서 비교적 덜 중요한 부분을 그려넣어서 그의 스승을 도왔다. 그는 점차 예수의 제자를 그리고 성모 마리아를 그리는 방법을 배웠을 것이다. 그는 옛 서적들에 실린 장면을 모사하거나 재배치해보고 그것들을 다른 구조 속에 맞게 만들어서 마침내는 그가 모르는 유형의 장면도 그려낼 수 있을 만한 충분한 능력을 습득했을 것이다. 그러나 그의 전 생애를 통해서 스케치북을 들고 실물을 보고 그릴 필요성에 부딪치는 일은 없었을 것이다. 심지어 그는 왕이나 주교 같은 특정 인물을 그리라는 요청을 받았을 때에도 흔히 우리가 알듯이 닮은 모습을 요구하는 초상화를 그리지는 않았을 것이다. 중세에는 우리가 말하는 것과 같은 의미의 초상화는 없었다. 모든 미술가들이 할 수 있는 것은 인습적인 인물상을 하나 그리고 직함을 나타내는 표상, 즉 왕에게는 왕관과 홀(笏), 주교에게는 주교관(主敎冠)이나 홀장(笏杖) 등을 그려넣고 보는 사람이 잘못 알아보지 않도록 초상 아래쪽에 이름을 써넣었다. 나움부르크 대성당의 설립자들(도판 130)과 같은 생생한 인물상을 조각해낸 미술가들이 어떤 특정한 사람의 닮은 꼴을 만들어내는 것을 어렵게 생각했다는 사실이 우리에게는 이상하게 들린다. 그러나 사람이나 물건을 앞에 놓고 그린다는 생각 자체가 그들에게는 아주 다른 세계의 일같이 생각되었다. 실물을 그린다는 것은 13세기 미술가들에게는 아주 놀라운 일로 간주되곤 했다. 그러나 간혹 그들이 의존할 수 있는 전통적인 견본이 없을 때는 직접 실물을 보고 그림을 그리기도 했다. 도판 **132**는 그러한 예외적인 작품을 보여준다. 이것은 13세기 중엽에 영국의 역사가 매튜 패리스(Mathew Paris, 1259년 사망)가 그린 코끼리 그림이다. 이 코끼리는 프랑스의 왕 성 루이(루이 9세)가 1255년에 영국 왕 헨리 3세에게 선물로 보낸 것이었다. 코끼리가 영국에 등장한 것은 이때가 처음이었다. 코끼리 밑에 있는 하인은 앙리퀴 드 플로르(Henricus de Flor)라는 이름이 씌어져 있지만 실물과 그다지 닮아 보

이지는 않는다. 그러나 이 그림에서 흥미 있는 점은 화가가 정확한 비례를 얻어내려고 대단히 고심했다는 사실이다. 코끼리의 다리 사이에는 다음과 같은 라틴 어 명문이 있다. "여기에 그려진 사람의 크기를 보고 당신은 이 짐승의 크기를 짐작할 수 있을 것이다." 지금의 우리에게는 이 코끼리가 약간 어색하게 보이지만, 필자가 보기에는 적어도 13세기의 중세 미술가들은 비례라는 것을 대단히 잘 알고 있었다고 생각된다. 설령 그들이 그러한 비례를 그처럼 번번이 무시했다 하더라도 그것은 그들의 무지 때문이 아니라 단순히 그것이 중요하지 않다고 생각했기 때문이었다.

대성당들의 시대인 13세기에 프랑스는 유럽에서 가장 부유하고 중요한 국가였다. 파리 대학교는 서양 세계의 지적(知的) 중심지였다. 그러나 도시 국가들로 분열되었던 이탈리아에서는 독일과 영국에서 그처럼 열광적으로 모방되었던 위대한 프랑스 대성당 건축가들의 구상이나 방법이 처음에는 별다른 호응을 받지 못하였다.

한 이탈리아 조각가가 자연을 보다 실감나게 표현하기 위하여 프랑스 거장들의 작품들을 모방하고 고전 건축의 표현 방법을 연구하기 시작한 것은 13세기 후반에 이르러서였다. 이 미술가는 대항구 도시이자 무역 도시인 피사(Pisa)에서 작업한 니콜라 피사노(Nicola Pisano)였다. 도판 **133**은 그가 1260년에 완성한 한 설교단의 부조이다. 피사노가 하나의 틀 속에 여러 가지 이야기들을 결합하는 중세의 작법(作

132
매튜 패리스.
〈코끼리와 사육사〉.
1255년경.
필사본에 실린 드로잉.
케임브리지
코퍼스 크리스티 칼리지.
파커 도서관

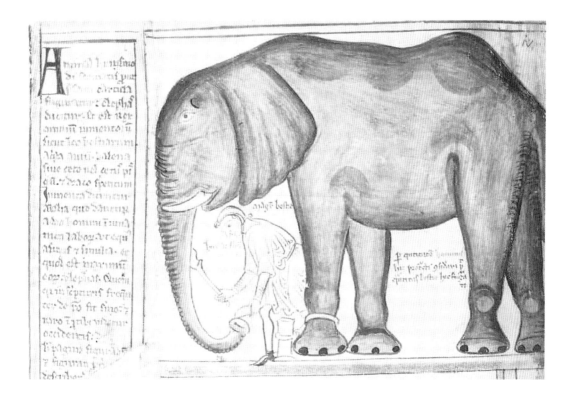

法)을 따르고 있기 때문에 얼핏 보면 처음에는 이 그림에 어떤 주제가 표현되어 있는지 알아보기가 쉽지 않다. 작품의 왼쪽 구석은 수태 고지의 군상들이 차지하고 있고 중앙은 그리스도 탄생의 장면이다. 성모 마리아는 침대 위에 누워 있고 성 요셉은 구석에 쭈그리고 앉아 있으며 하인 두 사람이 아기 예수를 목욕시키고 있다. 그들은 한 무리의 양떼에게 밀리고 있는 것같이 보이는데 사실 이 양떼는 세 번째 장면에 속하는 것이다. 즉 목동들에게 성 수태(聖受胎)를 알리는 오른쪽 구석에 있는 장면인데 구유에 누워 있는 아기 예수가 다시 한번 그려져 있다. 그러나 장면이 다소 붐비고 혼잡해 보일지라도 이 조각가는 각각의 이야기를 적절하게 배치하고 있으며 생생한 세부 묘사를 보여주고 있다. 오른쪽 아래에 발굽으로 머리를 긁고 있는 양과 같은 묘사는 그가 얼마나 예리한 관찰력을 가지고 있었는지를 짐작할 수 있게 해주며 또한 머리나 의상을 처리하는 방법을 보면 고전기와 초기 기독교 시대의 조각(p. 128, 도판 **83**)에 대해 깊이 연구했음을 알 수 있다. 니콜라 피사노는 그보다 한 세대 전에 활동했던 스트라스부르의 거장이나 그와 동년배였던 나움부르크의 대가와 마찬가지로 의상 아래에 있는 신체의 형태를 보여주고 또 인물들을 위엄 있고 실감이 나도록 해주는 고대의 방법을 터득했다.

이탈리아 화가들은 이탈리아 조각가들보다 더 늦게 고딕 예술의 대가들의 새로운 화풍에 호응을 보였다. 베네치아와 같은 이탈리아 도시들은 비잔틴 제국과 밀접한 접촉을 유지하고 있었으며, 또 이탈리아의 장인들도 파리보다는 콘스탄티노플에서 영감과 지도를 받았다(p. 23, 도판 **8**). 13세기에도 이탈리아의 교회들은 여전히 '그리스 풍'의 장중한 모자이크로 단장되었다.

이러한 동방의 보수적인 양식에 대한 집착은 모든 변화를 거부한 것처럼 보였을지도 모르며, 사실상 변화는 오랫동안 지연되었다. 그러나 13세기 말이 다가오자 이런 비잔틴 전통의 확고한 바탕이 이탈리아 미술가로 하여금 북유럽의 대성당 조각가들을 따라잡을 수 있게 했을 뿐만 아니라 회화 전체에도 일대 혁명을 가져왔다. 우리는 자연의 재현을 목적으로 하는 조각가의 작업이 그와 유사한 목적을 가진 화가들의 작업보다 훨씬 수월했다는 사실을 염두에 두어야 한다. 조각가는 단축법이나 명암을 통해 입체감을 나타냄으로써 깊이의 환영을 만들어낼 걱정을 할 필요가 없었다. 그의 조각상은 실제의 공간과 빛 속에 서 있다. 그래서 스트라스부르나 나움부르크의 조각가들은 13세기의 회화가 도저히 따라갈 수 없는 실물과 거의 같은 단계에까지 도달할 수 있었던 것이다. 우리는 북유럽의 회화가 현실의 환영을 만들어내겠다는 모든 핑계를 다 포기했다는 사실을 기억한다. 구성과 이야기를 엮어나가는 원칙들이 전혀 다른 목적에 의해서 지배되었기 때문이다.

궁극적으로 이탈리아 인들에게 조각과 회화를 분리시키는 장벽을 뛰어넘게 만든 것은 비잔틴 미술이었다. 왜냐하면 그 엄격성에도 불구하고 비잔틴 미술은 서유럽 암흑 시대의 필사본보다 더 오래 살아남았고 더욱이 헬레니즘 화가들의 발견들을 더 많이 보존하고 있었다. 우리는 도판 **88**(p. 139)과 같은 비잔틴 회화의 냉엄한 엄숙성 밑에 얼마나 많은 업적들이 아직도 숨겨져 있는지를 기억한다. 얼굴에서 명암법을 어떻게 활용했으며 왕좌와 발 받침대는 단축법의 원칙을 얼마나 정

133
니콜라 피사노,
〈수태 고지, 성탄 및 목동들〉,
1260년.
피사의 세례당 대리석 설교 연단의 부조

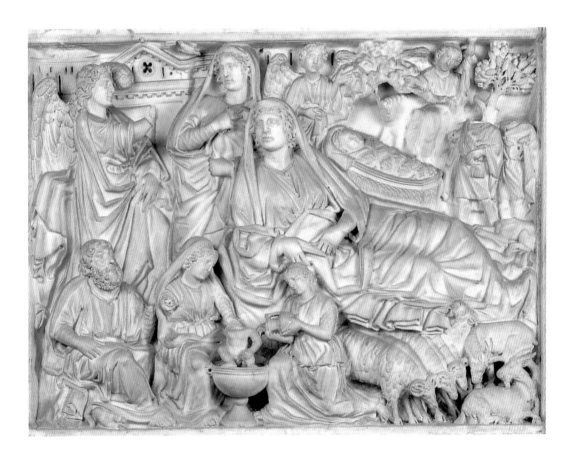

확하게 이해하고 있었는가를 보여준다. 이러한 방법론으로 무장을 하였기에 비잔틴 보수주의의 주문(呪文)을 깬 한 천재가 신세계로 감히 뛰어들 수 있었으며 고딕 조각의 실물과 같은 조각상들을 회화에 대입시킬 수가 있었다. 이처럼 천재적인 이탈리아 미술은 피렌체의 화가 조토 디 본도네(Giotto di Bondone : 1267-1337)에서 확인되어진다.

미술사 책에서는 대개 조토와 더불어 새로운 장(章)을 시작하는 것이 통례이다. 왜냐하면 이탈리아 사람들은 이 위대한 화가의 출현으로 완전히 새로운 미술의 기원이 시작되었다고 확신하고 있기 때문이다. 그들이 옳다는 것을 우리는 곧 인정하게 될 것이다. 그러나 그렇다고 하더라도 실제의 역사에 있어서는 새로운 장이나 새로운 시작은 존재하지 않는다는 것을 기억해 둘 필요가 있다. 또한, 조토의 방법들이 비잔틴 거장들에게서 많은 영향을 받았으며, 또 그의 목적과 이념이 북유럽 대성당의 위대한 조각가들에게 힘입은 바가 크다는 것을 알게 된다고 해서 그것이 그의 위대함을 손상시키지는 않는다는 사실을 기억해두는 것이 좋다.

조토의 가장 유명한 작품들은 벽화, 즉 프레스코들이다(프레스코라는 명칭은 벽에 바른 석고가 채 마르지 않은, 즉 젖어(fresh) 있을 때에 그림을 그린다는 데서 유래한 것이다). 그는 1302년에서 1305년 사이에 북부 이탈리아의 파도바(Padova)에 있는 작은 성당의 벽에 성모 마리아와 예수의 생애에 관한 이야기를 그렸다. 그리고 그 밑에 북유럽의 대성당들 현관에 가끔 설치되어 있는 것과 같은 선과 악의 화신(化身)들도 그렸다.

도판 134는 한 손에는 십자가를 들고 다른 손에는 두루마리를 든 여인상으로 '신앙'의 화신이다. 우리는 이 고상한 인물상이 고딕 조각가들의 작품들과 흡사하다는 것을 쉽게 알 수 있다. 그러나 이것은 조각이 아니다. 이것은 환조 같은 느낌의 착각을 불러일으키는 하나의 그림이다. 우리는 팔의 표현에서 단축법을, 얼굴과 목에서는 입체적 표현법을, 그리고 의상의 흐르는 듯한 주름에서 깊은 그림자를 볼 수 있다. 천 년 동안 이와 같은 것이 만들어진 적은 한 번도 없었다. 조토는 평평한 평면에서 깊이감을 느끼게 하는 기술을 재발견한 것이다.

조토로서는 이 발견이 단순히 자신의 기교를 과시하기 위한 것만은 아니었다. 그것은 그로 하여금 회화의 개념 전체를 변경하게 만들었다. 그는 그림으로 기록하는 수법을 쓰지 않고 그 대신에 성경의 이야기가 바로 우리의 눈 앞에서 전개되는 것과 같은 환영을 창조해낼 수 있었다. 이로써 동일한 장면에 관한 옛날 표현을 참고한다든지 또는 그처럼 유서깊은 수법들을 새로운 작품에 적용시키는 것으로는 충분치 않았다. 오히려 그는 신자들에게 성경이나 성자들의 전설을 읽으면서 목수의 가족이 이집트로 도망가는 장면이나 예수가 십자가에 못박힐 때의 정경을 마음 속에 그려보라고 훈계하는 설교 수사들의 충고를 따랐다. 조토는 그것을 아주 새롭고 철저하게 생각해낼 때까지 쉬지 않았다. 그는 그런 사건에 참여한 사람이라면 어떤 자세로 서 있고, 어떻게 행동하고, 어떻게 움직일까에 대해 고심했다. 그뿐만 아니라 그런 몸짓이나 동작이 우리의 눈에는 어떻게 보일 것인가 하는 것에도 골몰했다.

파도바에 있는 조토의 한 프레스코 벽화(도판 **135**)를 비슷한 주제의 13세기의 세밀화(도판 **131**)와 비교해보면 이 혁신의 범위를 가장 잘 이해할 수 있다. 주제는 성모 마리아가 그녀의 아들을 마지막으로 포옹하며 그 주위를 둘러싸고 사람들이 예수의 죽음을 애도하는 것이다. 세밀화에서는 화가가 실제로 일어났을 법한 장면을 표현하는 데는 관심을 기울이지 않았다. 그는 모든 인물들이 그 페이지에 다 들어갈 수 있게 하기 위해서 인물들의 크기를 다양하게 만들었다. 그리고 성모와 예수가 있는 앞쪽의 인물들과 뒤쪽의 성 요한 사이의 공간을 상상해보면 모든 것이 너무나 비좁게 한데 뭉쳐 있어서 화가가 공간에 대해 얼마나 주의를 기울이지 않았는지를 알 수 있다. 하나의 틀 속에 상이한 이야기들을 조각한 니콜라 피사노의 작품에서도 사건이 일어난 실제적인 상황에 대해서 이와 동일한 무관심의 태도를 볼 수 있었다. 그러나 조토의 방법은 완전히 다르다. 그에게 있어서 회화는 기록된 문자의 대용품 이상의 것이었다. 우리는 마치 무대 위에서 행해지고 있는 실제 사건을 보고 있는 느낌을 받게 된다. 세밀화에서 슬퍼하는 성 요한의 판에 박은 듯한 제스처와 조토의 그림에서 두 팔을 옆으로 벌린 채 몸을 앞으로 구부리고 있는 성 요한의 열정적인 움직임을 비교해보라. 조토의 그림에서 전면에 움츠리고 있는 인물들과 성 요한 사이의 거리를 상상해볼 경우, 우리는 즉각 그들 사이에는 공간이 있고 또 그들 모두가 움직일 수 있다는 것을 감지하게 된다. 전면에 그려진 인물들은 모든 점에서 조토의 그림이 얼마나 완벽하게 새로운 것인가를 보여준다. 우리는 초기 기독교 미술이 이야기를 분명하게 전달하기 위해서는 등장하는 모든 인물들의 모습이 완전히 보여져야 한다는 고대 오리엔트의 미술 개념으로 되돌아가 거의 이집트 식 미술에 가까워진 것을 기억한다. 조토는 그러한 미술 개념들을 다 무시했다. 그는 그 같은 단순한 표현 방법을 필요로 하지 않았다. 그는 얼굴이 가려져서 보이지 않는 움츠리고 있는 사람들조차도 똑같이 슬퍼하고 있음을 우리가 감지할 수 있을 만큼 각 인물들이 이 비극적인 장면의 슬픔을 어떻게 반영하고 있는지 실감나게 보여주고 있다.

조토의 명성은 널리 세상에 퍼져서 피렌체 사람들은 그를 자랑으로 여겼다. 그들은 그의 생애에 흥미를 가졌으며 그의 기지와 재주에 관한 일화를 이야기했다. 이것 역시 상당히 새로운 현상이었다. 그 전에는 그러한 일이 일어난 적이 없었다. 물론 널리 존경을 받고 한 수도원에서 다른 수도원으로, 그리고 한 주교로부터 다른 주교에게 천거를 받는 거장들은 있었다. 그러나 일반적으로 사람들은 미술가들의 이름을 후세에까지 알려지도록 보존할 필요가 있다고는 생각지 않았다. 당시의 사람들은 미술가들을 마치 우리가 훌륭한 가구를 만든 사람이나 재단사를 생각하듯이 생각했다. 미술가 자신들조차도 명성이나 평판을 얻는 일에 큰 관심이 없었다. 이들은 대부분 자기 작품에 서명조차도 하지 않을 때가 많았다. 우리는 샤르트르 대성당이나 스트라스부르 대성당, 나움부르크 대성당의 조각 작품들을 만든 거장들의 이름을 알지 못한다. 이들이 그 당대에 충분히 평가 받았을 것은 의심할 여지가 없으나 그러한 명예는 그들이 봉사했던 대성당으로 돌렸다. 이러한 점에서도 피렌체의 화가 조토는 미술의 역사상 완전히 새로운 장을 개척하고 있다. 그의

135
조토, 〈그리스도를 애도함〉.
1305년경.
파도바의 델아레나
예배당 프레스코

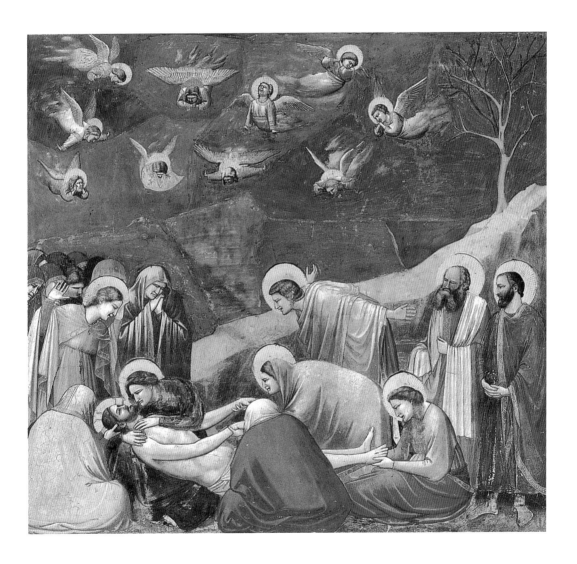

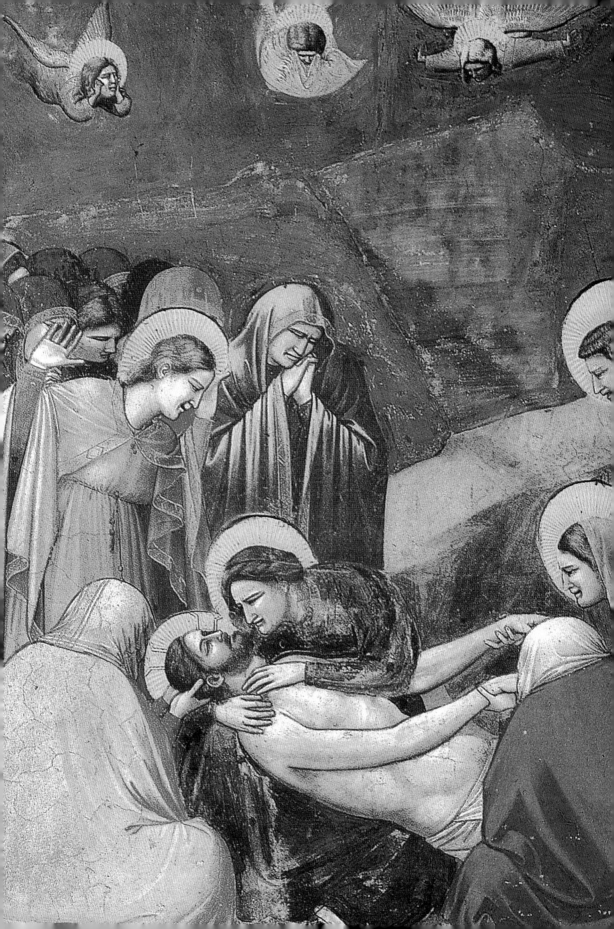

136
도판 135의 부분

시대 이후로 처음에는 이탈리아에서, 그리고 뒤이어 다른 나라에서도 미술사(美術史)란 위대한 미술가들의 역사가 된 것이다.

〈세인트 올번스 대성당의
건축 현장을 방문하는
오파 왕과 건축가
〈컴퍼스와 자를 들고 있다〉〉.
1240–50년경.
영국 필사본〈세인트 올번스
수도원의 편년사〉중
한 페이지
매튜 패리스가 그린 드로잉.
더블린 트리니티 칼리지

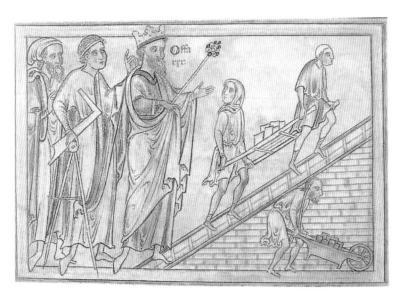

11

귀족과 시민
14세기

13세기는 거대한 대성당들의 시대로 이 대성당에서는 거의 모든 분야의 미술이 각자 맡은 역할을 해내고 있었다. 이러한 거대한 건축 사업은 14세기와 그 뒤로도 계속되었으나 더 이상 그것은 미술의 구심점이 되지는 못했다. 우리는 이 시기에 일어났던 커다란 변화를 염두에 두어야 한다. 고딕 양식이 처음 발전했던 12세기 중반의 유럽은 아직 인구가 적은 농부들의 대륙이었고 권력과 학문의 중심지는 수도원과 귀족들의 성이었다. 그들 자신의 위세당당한 대성당을 갖고자 하는 대주교들의 야심은 도시의 시민적 자부심이 일깨워졌음을 알리는 최초의 징후였다. 그러나 약 150년 뒤 이 도시들은 상업의 번화한 중심지로 성장했고 시민들은 점차로 교회와 봉건 영주들의 권력에서 벗어나기 시작했다. 귀족들도 더 이상 요새와 같은 장원에서 음침하게 격리되어 살기보다는 안락과 유행하는 사치가 있는 도시로 이주해서 권력자의 궁전에서 그들의 부를 과시했다. 만약 기사와 시골 유지, 수도승과 장인들이 등장하는 초서(Chaucer)의 서사시를 되새겨본다면 14세기의 생활이 어떠한 것이었는지 생생하게 그려볼 수 있을 것이다. 그때는 이미 우리가 나움부르크 대성당의 설립자 군상(p. 194, 도판 **130**)을 볼 때 기억하게 되는 십자군이나 기사들의 무용담이 판을 치는 세계가 아니었다. 어떤 시대와 양식을 지나치게 일반화하는 것은 위험하다. 그러한 일반화에 들어맞지 않는 예외적인 경우가 언제나 존재하기 때문이다. 그러나 이런 점을 유보한다면 우리는 14세기의 취향이 장대한 것보다는 세련된 것을 추구했다고 말할 수 있다.

이 점은 이 시기의 건축을 통해 분명하게 드러난다. 영국에서는 소위 '초기 영국 양식(Early English style)'이라고 알려진 초기 대성당들의 순수한 고딕 양식과 이런 형식들이 발전하여 그 후에 생긴 소위 '장식적 양식(Decorated style)'이라고 알려진 것으로 구분된다. 그 명칭 자체가 취향의 변화를 말해준다. 14세기의 고딕 양식 건축가들은 벌써 초기 성당의 분명하고 장엄한 외관에만 만족하지 않고 장식과 복잡한 트레이서리를 통해서 그들의 솜씨를 과시하고자 했다. 엑서터(Exeter) 대성당의 서쪽 창문이 이 양식(도판 **137**)의 전형적인 예라고 할 수 있다.

교회를 짓는 일이 더 이상 건축가들의 주된 과업은 아니었다. 나날이 발전하고 번창하는 도시에서는 시청 청사라든가 조합 사무실, 대학, 궁전, 다리와 성문 등과 같은 많은 세속적인 건물들이 필요했다. 이런 종류의 건물들 중에서 가장 유명하고 특징 있는 것 중의 하나가 베네치아에 있는 도제궁(도판 **138**)인데 이 건물은 베네치아의 권세와 번영이 최고에 달했던 14세기에 착공되었다. 이 건물은 고딕 양

식의 발전이 후기에 이르러 장식과 트레이서리에 많은 비중을 두었음에도 불구하고 여전히 그 장엄한 효과를 발휘하고 있음을 보여준다.

14세기의 가장 특징적인 조각 작품들은 그 시대의 교회를 위해서 만들어졌던 수많은 석조물들이 아니라 당시 장인들의 뛰어난 솜씨를 보여주는 귀금속이나 상아로 만든 소품(小品)들이었다. 도판 139는 프랑스의 한 금세공사가 은에 금도금을 하여 만든 작은 성모상이다. 이러한 종류의 작품들은 공중(公衆)의 예배를 위해서 만들어진 것이라기보다는 개인적으로 기도를 올리기 위해서 대저택의 예배실에 안치하려는 목적으로 만들어진 것이었다. 이러한 작품들은 대성당의 조각품들처럼 엄숙한 초연함 속에서 진리를 펴보이기 위한 것이 아니라 사랑과 자비로움을

138
〈베네치아의 도제궁〉,
1309년 착공

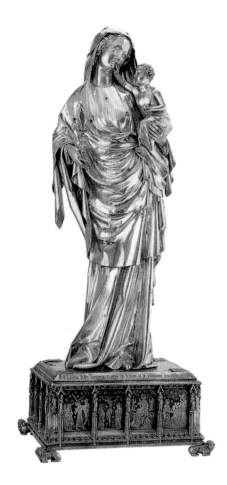

139
〈성모와 아기 예수〉,
1324~39년경.
1339년 에브뢰의 잔에 의해
헌납됨. 금도금한 은과
에나멜 및 보석류.
높이 69 cm,
파리 루브르

불러일으키게 만들어진 것이었다. 파리의 이 금세공사는 성모를 진짜 어머니로, 그리고 예수를 어머니의 얼굴을 손으로 만지는 실제의 어린아이로 생각했다. 그는 딱딱하고 엄한 인상을 주지 않으려고 애를 썼다. 그가 이 상(像)의 전체적인 윤곽을 약간 휘게 만든 이유가 바로 여기에 있다. 성모는 아기 예수를 안기 위해서 팔을 엉덩이에 받치고 머리는 아기 예수 쪽으로 약간 숙이고 있다. 이렇게 해서 몸 전체가 S자형의 부드러운 곡선을 그리고 있다. 당시의 고딕 미술가들은 이와 같은 모티프를 대단히 좋아했다. 사실 이 조각상을 만든 미술가도 성모의 특이한 자세나 그녀와 놀고 있는 아기 예수의 모티프를 처음 고안해낸 사람은 아닐 것이다. 그는 이런 문제에 있어서는 당시의 일반적인 유행의 추세를 따르고 있었을 뿐이었다. 오히려 그의 공적은 정교하게 처리된 모든 세부 묘사나 손의 아름다움, 아기 팔에 나있는 작은 주름살, 금도금한 은과 에나멜의 놀라운 표면 처리, 그리고 또 하나 빼놓을 수 없는 것으로 길고 가느다란 몸에 얹혀진 머리에서 볼 수 있는 이 조각상의 정확한 비례에서 찾아볼 수 있다. 위대한 고딕 장인들의 이런 작품들은 결코 우연히 이루어진 것은 아니다. 오른손 위로 흘러내리는 옷주름과 같은 세부 묘사들은 우아하고 선율적인 선으로 그것을 처리하기 위해서 이 미술가가 들인 무한한 정성을 잘 보여주고 있다. 이러한 작품들은 미술관 같은 곳에서 그냥 지나치면서 보거나 한번 슬쩍 보는 것만으로는 제대로 평가할 수 없다. 이런 작품들은 진정한 미술품 감식가들에 의해서만 평가를 받을 수 있도록 만들어졌고 헌신적으로 보호받아온 것들이다.

14세기 화가들의 우아하고 섬세한 세부 묘사에 대한 집착은 《메리 여왕의 기도서》라고 알려진 영국의 기도서와 같은 유명한 필사본들에서 엿볼 수 있다. 도판 **140**은 박식한 유대의 율법학자들과 대화를 나누고 있는 '성전의 예수'를 보여준다. 그들은 예수를 높은 의자 위에 올라앉혀 놓았는데, 예수는 중세 미술가들이 설교사를 그릴 때 즐겨 사용했던 특징적인 손짓으로 교리의 요점을 설명하고 있는 모습이다. 율법학자들은 두려움과 놀라는 자세로 손을 들고 있으며, 방금 그

곳에 도착한 그리스도의 양친도 서로 상대방을 놀란 표정으로 쳐다보며 손을 들고 있다. 이야기를 전개하는 방법은 아직도 다소 비현실적이다. 이 화가는 장면을 생생하게 재현하기 위해서 그것을 연출하는 방법을 발견한 조토에 대해서 아직 들어보지 못한 것이 분명하다. 성경에 의하면, 당시 예수는 열두 살이었는데 어른들과 비교해서 너무 작게 그려져 있고, 또 인물들 사이의 공간을 사실적으로 처리하려는 시도는 전혀 하지 않았다. 더욱이 모든 얼굴들은 곡선으로 그려진 눈썹과 아래로 처진 입, 곱슬곱슬한 머리카락과 수염 등 매우 단순하고 일정한 한 가지 공식에 의해서만 그려져 있다. 거기다가 더 놀라운 점은 위의 성경 내용과는 전혀 상관없는 또 하나의 장면이 아래에 있다는 것이다. 그것은 당시의 일상 생활에서 따온 소재로 매를 이용해서 오리를 잡는 장면이다. 매 한 마리가 오리 한 마리를 덮치고 있고 다른 두 마리는 날아서 도망치고 있다. 이를 보고 말을 타고 있는 남녀와 그 앞에 있는 소년이 기뻐하고 있다. 이 화가는 윗부분의 그림을 그릴 때는 열두 살 먹은 소년을 직접 보고 그리지 않았을지 모르지만, 아래 그림을 그릴 때는 매와 오리를 실제로 보고 관찰해서 그렸던 것 같다. 아마 그는 성경에 나오는 이야기를 너무 경외한 나머지 그의 사실적인 관찰에 대한 것을 위의 그림에는 도입하지 못했을 것이다. 그는 이 두 가지 장면을 별도의 것으로 분리시키려 했다. 즉 위의 그림에서는 번잡한 세부 묘사를 없애고 쉽게 알아볼 수 있는 제스처로 내용을 전달하는 분명한 상징적인 방법을 사용하는 한편, 여백에서는 이것이 초서(Chaucer)가 살았던 시대라는 것을 상기시켜 주는 실생활의 한 단면을 보여주고 있다. 이 그림에서와 같이 우아한 설명과 충실한 관찰이라는 두 요소들이 점차 하나로 융합하기 시작한 것은 14세기에 들어와서였다. 아마도 이탈리아 미술의 영향이 없었다면 이와 같은 풍조가 그렇게 빨리 이루어지지는 못했을 것이다.

이탈리아, 특히 피렌체에서는 조토의 미술이 회화의 모든 개념에 변화를 일으켰다. 고대 비잔틴 양식이 갑자기 딱딱하고 구식으로 보였다. 그렇다고 해서 이탈리아 미술이 유럽의 나머지 지역과 갑자기 분리된 것으로 생각하는 것은 잘못이다. 그와는 반대로 조토의 개념은 알프스 이북의 여러 나라에서 영향력을 넓혀갔으며 반면에 북쪽의 고딕 화가들은 남유럽의 거장들에게 영향을 미치기 시작했다. 이들

북유럽 미술가들의 취향과 양식이 대단히 깊은 영향을 준 곳은 또 하나의 토스카나 마을로 피렌체의 적수였던 시에나(Siena)에서였다. 시에나의 화가들은 피렌체의 조토처럼 갑작스럽고 혁명적인 방법으로 초기 비잔틴 미술의 전통을 끊어버리지는 않았다. 조토와 같은 세대로 시에나의 거장인 두초(Duccio, 1255/60년경~1315/18년경)는 고대 비잔틴 형식을 완전히 버리지 않고서 거기에 새로운 생명을 불어넣으려고 노력한 결과 성공을 거두었다. 도판 **141**은 그의 유파 중에서 그보다 젊은 두 대가인 시모네 마르티니(Simone Martini : 1285?-1344)와 리포 멤미(Lippo Memmi : ?-1347?)가 그린 제단화이다. 이 그림은 14세기의 이상과 일반적인 분위기가 어느 정도까지 시에나의 미술에 흡수되었는가를 보여준다. 수태 고지를 묘사한 이 그림은 대천사 가브리엘이 하늘에서 내려 성모 마리아에게 인사를 하는 장면인데 가브리엘이 "은총을 가득히 받은 이여(Ave gratia plena)"라는 말을 하고 있음을 알 수 있게 그의 입 주위에 그 말을 직접 써놓았다. 그의 왼손에는 평화의 상징인 올리브 가지가 들려 있고 오른손은 마치 말을 시작하려는 듯한 자세로 들고 있다. 성모는 책을 읽고 있는 중이었는데 천사의 출현으로 매우 놀라고 있다. 그녀는 두려움과 겸허한 몸짓으로 움츠리면서 하늘에서 온 사자(使者)를 돌아다보고 있다. 둘 사이에는 처녀성의 상징인 흰 백합이 꽂힌 꽃병이 놓여 있고, 중앙의 뾰족한 아치 밑에는 성신의 상징인 비둘기가 네 날개를 가진 천사들에게 둘러싸여 있다. 이 거장들도 도판 **139**와 **140**을 남긴 프랑스와 영국의 미술가들과 마찬가지로 섬세한 형태와 서정적인 감정을 좋아했음을 알 수 있다. 그들은 흘러내리는 의상의 부드러운 곡선과 가느다란 몸매의 미묘한 우아함을 즐겨 그렸다. 사실 이 그림은 인물들이 황금색 배경을 바탕으로 두드러지게 나타나고 있으며 하나의 아름다운 무늬를 이루도록 기교적으로 배치되어 있어 전체적으로 금세공사의 값비싼 작품처럼 보인다. 우리는 이 인물들을 패널의 복잡한 형태 속에 알맞게 배치한 방식에, 즉 천사의 날개가 왼쪽 아치에 들어맞게 그려졌다든가 뒤로 움츠린 마리아가 오른쪽 아치 속에 그려지고 이 두 인물 사이의 공간을 꽃병과 그 위의 비둘기로 채운 방법 등에 경탄을 금할 수가 없다. 이 두 화가들은 인물 모습을 패턴 속에 조화롭게 배치하는 기술을 중세의 전통에서 습득했다. 우리는 앞에서 중세 미술가들이 만족스러운 구도를 만들기 위해서 성경에 나오는 이야기의 상징들을 배열한 방법을 보고 감탄한 적이 있다. 그러나 그러한 효과는 사물의 실제 형상과 비례를 무시하고 공간을 전혀 고려하지 않은 상황에서 가능했다. 이 시에나 미술가들은 이제 더 이상 그러한 수법을 사용하지 않았다. 아마 우리는 그들의 인물상에서 비스듬하게 째진 눈과 곡선을 이루는 입 등 약간 어색한 점을 볼 수 있을 것이다. 그러나 그들이 결코 조토의 업적을 잊어버리지 않았다는 점을 유의할 필요가 있다. 이것은 세부적인 묘사만 검토해 보아도 대번에 알 수 있다. 가령 꽃병을 보면 그것은 돌로 된 바닥 위에 놓여 있는 진짜 꽃병이며, 우리는 그것이 천사와 성모 사이의 어느 지점에 있는지 정확하게 알아볼 수 있다. 배경 속으로 파묻힌 성모가 앉아 있는 의자도 실제의 의자이고 그녀가 들고 있는 책도 상징적인 것이 아니라 페이지 사이에 명암이 들어간 실제의 기도서이다. 아마 화가는 그의 공방에서 진짜 기도서를 놓

141
시모네 마르티니와
리포 멤미, 〈수태 고지〉,
1333년.
시에나 대성당의 제단화
부분.
목판에 템페라.
피렌체 우피치

고 세심한 관찰을 했을 것이다.

조토는 위대한 피렌체의 시인 단테(Dante)와 동시대인으로 단테는 그의 《신곡》(Divine Comedy)에서 조토에 대해 언급하고 있다. 도판 **141**을 그린 거장 시모네 마르티니는 그 다음 세대의 가장 위대한 시인인 페트라르카(Petrarca)의 친구였다. 오늘날 페트라르카의 명성은 주로 그의 애인 라우라(Laura)를 위해 쓴 많은 연애시에서 비롯된 것인데 우리는 그 시들을 통해 시모네 마르티니가 페트라르카의 애인 라우라의 초상화를 그렸으며 그것을 페트라르카가 소장했다는 것을 알고 있다. 중세에는 우리가 지금 사용하는 그런 의미의 초상화는 존재하지 않았고 당시의 미술

142
페터 파를러(아들),
〈자화상〉,
1379–86년.
프라하 대성당

가들은 판에 박힌 남자나 여자의 상을 그리고 그 밑에다 초상 인물의 이름을 써넣곤 했다. 유감스럽게도 시모네 마르티니가 그렸다는 라우라의 초상화는 지금 전하지 않아 그 초상화가 얼마나 실물과 유사했는지 확인할 수는 없다. 그럼에도 우리는 14세기 미술의 거장들이 자연을 주제로 실물과 유사한 사실적인 그림을 그렸으며 또 초상 미술이 이 시기에 발전했음을 알 수 있다. 시모네 마르티니가 자연을 바라보고 그 세부를 관찰한 방법도 이 초상화의 발전과 관련이 있는 것으로 보이는데 그 이유는 유럽의 미술가들은 그가 이룩한 업적으로부터 많은 것을 배울 기회를 가졌기 때문이다. 페트라르카와 마찬가지로 시모네 마르티니도 교황청에서 수년 간 생활했는데 당시 교황청은 로마가 아닌 남프랑스의 아비뇽에 있었다. 프랑스는 여전히 유럽의 중심이었고 프랑스적인 관념과 양식은 유럽 각지에서 큰 영향력을 행사했다. 독일은 프라하에 거주하는 룩셈부르크 출신의 한 일가에 의해 통치되고 있었다. 프라하의 대성당에는 이 시기(1379–1386)에 제작된 일련의 놀라운 흉상들이 있다. 이 흉상들은 그 교회를 후원한 사람들의 조상(彫像)으로 나움부

르크 대성당의 〈설립자 군상〉(p. 194, 도판 **130**)과 같은 목적으로 제작된 것이다. 그러나 이 작품들에서는 어떤 의구심도 가질 필요가 없다. 이들은 실물을 충실하게 표현한 실제 인물의 초상 조각이다. 왜냐하면 이 연작에는 당시 제작을 일임했던 미술가들 중의 한 사람인 페터 파를러(아들)(Peter Parler the Younger)를 포함하는 당대 인물들의 흉상이 있기 때문이다. 이것은 아마도 우리에게 전해 내려오는 첫번째 진짜 미술가의 자화상일 것이다(도판 **142**).

보헤미아 지방은 이탈리아와 프랑스로부터의 영향력이 전파되는 중심지들 중의 하나가 되었다. 그 영향력은 멀리 보헤미아의 앤 공주와 결혼한 리처드 2세의 영국까지 미치게 되었다. 영국은 부르고뉴와 무역을 했다. 적어도 라틴 교회의 지배를 받는 유럽은 아직도 하나의 큰 단위를 이루고 있었다. 미술가들과 사상가들은 한 중심지에서 다른 중심지로 옮겨다녔으며 '다른 지방의 것'이라는 이유로 새로운 업적이 배척당하거나 하지는 않았다. 14세기 말에 이처럼 서로 주고 받는 가운데서 생겨난 양식을 역사가들은 '국제적 양식'이라고 불렀다. 영국에 있는 이런 작품들의 한 경이적인 예로 프랑스의 대가가 영국 왕을 위해 그린 소위 〈월튼 두폭화〉(Wilton Diptych)(도판 **143**)를 들 수 있다. 이 그림은 여러 가지 이유로 흥미를 불러 일으키는데 그 이유 중의 하나는 실제의 역사적인 인물들을 기록하고 있다는 점이고 또 하나는 그 대상이 다름아닌 보헤미아의 앤 공주의 불행한 남편 리처드 2세라는 것이다. 리처드 2세는 무릎을 꿇고 앉아 기도를 올리고 있는데 세례 요한과 두 명의 왕실 수호 성인들이 그를 성모에게 천거하는 것같이 보인다. 성모는 천국의 꽃으로 덮인 초원에 서서 왕의 표시인 황금뿔을 가진 하얀 숫사슴을 가슴에 단 아름다운 천사들에게 둘러싸여 있다. 아기 예수는 왕에게 축복을 내리거나 환영하듯이 그리고 그의 기도를 들어줄 것을 확약하듯이 몸을 앞으로 구부리고 있다. 형상에 대한 고대의 주술적인 태도가 이러한 '헌납자들의 초상'의 관습 속에 아직도 남아 있음을 볼 때 우리는 미술의 초창기에 볼 수 있었던 이러한 신념의 강인함을 다시 한번 생각하게 된다. 언제나 성인 같은 생활만 할 수는 없는 거칠고 혼란한 생활 속에서 미술가의 기교를 빌어 만든 자신의 초상을 조용한 교회나 예배당에 걸어 성자나 천사들과 친숙하게 지내며 늘 기도드리고 있다고 생각하며 다소의 위안을 느끼지 않을 사람이 누가 있겠는가?

〈월튼 두폭화〉가 앞에서 논의한 작품들과 어떤 관련을 가지고 있는지, 그리고 아름답게 흐르는 선과 우아하고 섬세한 주제를 어떻게 공유하고 있는지에 대해서는 쉽게 알 수 있다. 성모가 아기 예수의 발을 만지는 포즈나 길고 가느다란 손을 가진 천사들의 몸짓은 앞에서 본 인물들의 것과 유사하다. 우리는 다시 한번 이 화가가 패널의 오른쪽에 보이는 무릎을 꿇고 있는 천사의 자세에서 어떻게 단축법을 사용하고 있으며, 또 상상의 천국을 장식하는 수많은 꽃에서 그가 자연으로부터 얻은 연구의 결과를 얼마나 잘 활용하고 있는지 확인할 수 있다.

국제적 양식의 미술가들은 이와 같은 관찰력과 아름답고 섬세한 사물에 대한 그들의 취향을 그들 주변 세계를 묘사하는 데 적용했다. 중세의 달력에는 달마다 바뀌는 일, 즉 씨를 뿌리고 사냥을 하고 추수를 하는 작업 광경을 그리는 것이 관례였

143
〈리처드 2세를
아기 예수에게
천거하는 세례자 요한,
참회왕 에드워드 및
성 에드먼드〉(월튼 두폭화).
1395년경.
목판에 템페라.
각각 47.5×29.2 cm.
런던 국립 미술관

다. 부르고뉴의 한 부유한 대공이 랭부르(Limbourg) 형제의 공방에 주문해서 만든 기도서에 붙은 달력(도판 **144**)은 도판 **140**에 나오는 《메리 여왕의 기도서》 이래로 실생활의 사생에서 얻은 이러한 그림들이 생명감과 관찰력을 어느 정도로까지 발전시켰는지 보여주고 있다. 이 세밀화는 귀족들의 연례 행사인 봄 축제를 보여주고 있다. 이들은 꽃과 나뭇잎을 휘감은 채 화려한 옷차림으로 말을 타고 숲을 지나고 있다. 우리는 이 화가가 당시에 유행하던 옷을 입은 귀여운 아가씨들의 광경을 얼마나 즐겁게 그렸는지, 그리고 전체의 화려한 광경을 한 페이지에 담는 데 대해 얼마나 즐거움을 느꼈는지를 잘 알 수 있다. 다시 한번 우리는 초서와 그의 순례자들을 상기하게 된다. 왜냐하면 이 화가 또한 상이한 유형의 인간들을 구별하여 그리기 위해서 어찌나 세심하게 애를 썼던지 마치 그들의 이야기 소리를 듣는 것 같은 착각이 들 정도로 뛰어난 솜씨를 보여주고 있다. 아마도 그러한 그림은 확대경을 이용하여 그린 것으로 보이는데 이런 작품을 감상할 때는 그만한 주의력을 가지고 보아야 할 것이다. 이 달력을 그린 화가가 이 페이지에 담아 놓은 세부 묘사들은 이 그림이 현실 생활에서 따온 장면의 하나처럼 보이도록 조합되어 있다. 그러나 이것은 어느 정도 비슷하기는 하지만 완벽한 실제의 광경은 아니다. 왜냐하면 우리는 이 화가가 나무를 커튼처럼 이용해 배경을 차단했으며 또한 그 너머로 보이는 거대한 성의 지붕 꼭대기로 미루어 이 화가가 우리에게 보여주는 장면이 자연 그대로가 아님을 알 수 있다. 그의 기법은 이전의 화가들이 사용했던 상징적인 방법을 통한 이야기 전달에서 멀리 벗어난 것처럼 보이므로 이 화가 조차도 인물들이 움직이는 공간을 표현할 수 없었고 주로 주의 깊은 세부 묘사를 통해서 현실감을 얻어내고 있다는 사실을 알아차리기가 쉽지 않다. 그가 그린 나무도 자연에서 보고 그린 진짜 나무들이 아니라 나란히 서 있는 상징적인 나무일 뿐이다. 그리고 그가 그린 사람들의 얼굴도 하나의 매력적인 인물상의 공식에서 발전시킨 것이다. 그럼에도 불구하고 실제 주변 생활의 화려함과 유쾌함에 대한 그의 관심은 회화의 목적에 대한 그의 견해가 중세 초기의 미술가들과는 매우 다르다는 것을 보여준다. 그러한 관심은 가능한한 가장 명료하고도 인상적으로 성경 이야기를 전달하는 가장 좋은 방식이 무엇인가 하는 것으로부터 자연의 일면을 가장 충실하게 재현하는 방식에 대한 것으로 점차 변해왔다. 우리는 이 두 가지 방법이 반드시 상충하지는 않는다는 것을 알고 있다. 새롭게 얻은 자연에 관한 지식을 14세기의 거장들이 했던 것처럼, 그리고 그 후의 다른 대가들이 해왔던 것처럼 종교 미술에 적용시키는 것은 틀림없이 가능했다. 그러나 미술가들의 임무는 변했다. 전에는 성경에 나오는 주요 인물들을 묘사하는 고대의 공식을 배우고 이러한 지식을 새로운 방식으로 활용하는 것으로 훈련은 충분했다. 이제 미술가의 작업에는 다른 기술을 포함하게 되었다. 미술가는 자연으로부터 스케치를 할 수 있어야 했고, 또 이것을 그의 그림에 옮겨담을 수 있어야 했다. 그는 스케치북을 사용하기 시작했으며 희귀하고 아름다운 동식물들의 스케치를 비축해두어야 했다. 매튜 패리스(Matthew Paris, p. 197, 도판 **132**)의 경우에는 예외적이었던 것이 얼마 안가서 통례가 되었다.

북부 이탈리아 화가 안토니오 피사넬로(Antonio Pisanello : 1397-1455?)가 랭부

145
안토니오 피사넬로,
〈원숭이 습작〉, 1430년경.
스케치북 중에서,
종이에 은필,
20.6×21.7cm,
파리 루브르

르 형제의 세빌화보다 불과 20년 뒤에 그린 도판 **145**와 같은 소묘는 이러한 습관이 미술가들로 하여금 얼마나 애정어린 관심을 가지고 살아 있는 동물을 연구하게 했는지를 보여주고 있다. 미술가들의 작품을 감상하는 일반 사람들도 자연을 묘사한 화가의 기교나 그의 그림 속에 얼마나 많은 양의 뛰어난 세부 묘사가 들어있는가에 따라 미술가를 평가하기 시작했다. 그러나 미술가들은 거기에 만족하지 않고 한 걸음 더 나아가기를 원했다. 그들은 자연의 관찰을 통한 꽃이나 동물의 세부 묘사에 숙달되는 새로운 기술에만 만족한 것이 아니라 시각의 법칙을 개척하고 그리스와 로마의 미술가들이 했듯이 인체에 대한 충분한 지식을 얻어 그것을 토대로 조각과 그림을 제작하려 하였다. 미술가들의 관심이 이런 방향으로 변하자 중세 미술은 사실상 종말을 고하게 되었다. 이제 우리는 일반적으로 르네상스라고 불리우는 시대에 들어서게 된 것이다.

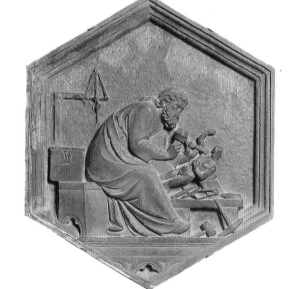

안드레아 피사노,
〈작업중인 조각가〉,
1340년경.
피렌체 종탑의 대리석 부조
가운데 하나, 높이 100 cm,
피렌체 델오페라 델 두오모
미술관

12

현실성의 정복
15세기 초

르네상스(Renaissance)라는 말은 재생 또는 부활을 의미한다. 이러한 재생이라는 관념이 이탈리아에서 확고한 기반을 가지게 된 것은 조토 시대 이후의 일이었다. 이 시대의 사람들은 시인이나 화가를 칭찬하고 싶을 때는 그의 작품이 고대의 것 만큼 훌륭하다고 말했다. 조토는 이런 식으로 미술의 진정한 부활을 유도해낸 거 장으로 칭송되었다. 즉 당시의 사람들은 그의 미술이 고대 그리스와 로마의 저술 가들이 칭송했던 고대의 유명한 거장들의 걸작만큼 훌륭하다는 의미에서 이런 찬 사를 보냈던 것이다. 이러한 생각이 이탈리아에서 널리 유행하게 되었다는 것은 전혀 놀라운 일이 아니다. 이탈리아 인들은 먼 옛날에는 로마를 수도로 한 자신들 의 나라가 문명 세계의 중심이었는데, 고트 족과 반달 족 같은 게르만 종족이 침 입해와서 로마 제국을 붕괴시킨 이래로 그 권세와 영광이 기울기 시작했다는 사실 을 아주 분명하게 의식하고 있었다. 이탈리아 인들의 마음 속에 품은 부흥이라는 관념은 '위대했던 로마'의 재생이라는 생각과 밀접한 관계를 가지고 있었다. 그들 이 자부심을 가지고 돌아다보는 고전 시대와 그들이 이제 희망하는 재생의 새로운 시대 사이에 놓인 기간은 단지 하나의 슬픈 막간, 즉 '중간 시대'에 불과했다. 이 렇게해서 재생, 즉 르네상스라는 관념은 그 중간의 시대가 '중세'라는 관념을 낳게 했으며 지금도 우리는 그 용어를 사용하고 있다. 이탈리아 사람들은 고트 족 때문 에 로마 제국이 몰락했다고 생각했으므로 마치 우리가 아름다운 물건들을 쓸데없이 파괴하는 짓을 가리킬 때 반달리즘(vandalism)이라고 부르는 것처럼 이 중간 시기 의 미술을 고딕(Gothic) 미술이라고 부르고 '야만적'이라는 의미로 사용하게 되었다.

사실상 이탈리아 인들의 이러한 생각은 그다지 근거가 없다고 볼 수 있다. 이와 같은 생각들은 기껏해야 실제적인 역사의 흐름에 대한 거칠고 매우 단순화된 상황 파악에 불과할 뿐이다. 앞에서 우리는 고트 족의 로마 침입으로부터 우리가 지금 고딕 양식이라고 부르는 미술이 생기기까지는 대략 700년이라는 시간이 흘렀음을 살펴보았다. 또한 우리는 미술의 부활이 암흑 시대의 충격과 혼돈 뒤에 서서히 진 행되어 오다가 고딕 시대에야 급속도로 이루어졌다는 것을 알고 있다. 그러나 이 탈리아 사람들이 북쪽에 사는 사람들보다 미술의 이러한 점진적인 성장과 개화를 인식하지 못한 이유에 대해서 충분히 짐작할 수 있다. 즉 앞에서 살펴보았듯이 중 세의 이탈리아는 다른 지역보다 낙후되었기 때문에 조토의 새로운 업적들이 그들 에게는 엄청난 혁신으로 보였고, 예술에 있어서 가장 고귀하고 위대한 모든 것의 부활이라고 생각했던 것이다. 14세기의 이탈리아 사람들은 예술과 과학과 학문이

고전 시대에 번창했었으나, 이 모든 것들이 거의 다 북쪽의 야만인들에 의해서 파괴되었기 때문에 그들 스스로가 이 영광스러운 과거를 다시 부흥시켜서 새로운 시대를 열어야 한다고 믿고 있었다.

이러한 자신감과 희망이 다른 도시보다 강하게 나타난 곳은 단테와 조토의 출생지이며 부유한 상업 도시인 피렌체였다. 바로 이곳에서 15세기 초에 일단의 미술가들이 계획적으로 새로운 미술을 창조하고 과거의 미술 개념에서 탈피하고자 시도했던 것이다.

이들 젊은 피렌체 예술가 집단의 지도자는 건축가인 필리포 브루넬레스키(Fillippo Brunelleschi : 1377-1466)였다. 당시 브루넬레스키는 피렌체 대성당을 완성시키는 일을 맡고 있었다. 그것은 고딕 성당으로 브루넬레스키는 고딕 전통의 일부를 형성하는 기술적인 창안에 대해서는 충분히 터득하고 있었다. 사실 그의 명성은 궁륭형 천장을 만드는 고딕 식 방법을 알지 못했으면 불가능했을 구성과 설계에서 비롯된 것이다. 피렌체 사람들은 그들의 성당을 거대한 돔(dome)으로 덮기를 원했으나 브루넬레스키가 이런 돔(도판 **146**)을 완성시키는 방법을 고안해낼 때까지 이 돔을 받쳐주는 기둥들 사이의 거대한 공간을 덮을 수 있는 사람은 아무도 없었다. 브루넬레스키는 새로운 교회나 다른 건물의 설계를 요청받았을 때 전통적인 양식들은 모두 다 버리고 로마의 영광이 부활되기를 간절히 바라는 사람들의 시안을 채택하기로 결심했다. 전해지는 바에 의하면 그는 로마를 여행하며 신전과 궁전의 유적들을 측량하고 건물들의 형태와 장식들을 스케치했다고 한다. 이런 고대 건물들을 그대로 모방하는 것이 그의 의도는 아니었다. 이런 건물들은 15 세기 피렌체의 요구에는 채택되기 힘들었다. 그가 목표했던 것은 새로운 건축 방법의 창조였으며 그러한 의도 내에서 고전 건축의 형식들을 새로운 조화와 미를 창조하는 데 자유로이 이용하는 것이었다.

브루넬레스키의 업적 중에서 가장 놀라운 것은 그의 계획을 실현하는 데 실제로 성공했다는 사실이다. 그 뒤로 거의 500년 가까이 유럽과 미국의 건축가들은 그의 발자취를 따랐다. 오늘날 우리는 어느 도시나 마을에 가든 열주(列柱)나 박공(博栱, pediment)과 같은 고전적인 형식을 이용한 건물들을 쉽게 찾아볼 수 있다. 몇몇 건축가들이 브루넬레스키의 방침에 의문을 갖기 시작하고 브루넬레스키가 고딕 전통에 반기를 든 것처럼 르네상스 식 전통에 반기를 들기 시작한 것은 금세기에 들어와서의 일이었다. 그러나 현재 건축되고 있는 대부분의 주택들, 심지어 원주나 그와 비슷한 장식을 가지고 있지 않은 건물에까지도 아직 문이나 창틀의 쇠시리 장식(moulding)에서, 또는 건물의 치수와 비례 등에서 고전적 형식의 잔재를 찾아볼 수 있다. 브루넬레스키가 새로운 시대의 건축을 창조하고자 한 것이라면 그는 분명히 성공한 셈이다.

도판 **147**은 브루넬레스키가 피렌체의 명문가인 파치(Pazzi) 가를 위해서 지은 작은 예배당의 정면이다. 우리는 한눈에 이 건물이 고전적인 신전과 거의 공통점이 없음을 알 수 있지만 고딕 건축가들이 사용했던 형식과는 더욱 거리가 멀다는 것도 알게 된다. 브루넬레스키는 원주와 벽기둥(pilaster)과 아치를 자기 식대로 결합

146
필리포 브루넬레스키 설계,
〈피렌체 대성당의 돔〉.
1420-36년경.

147
필리포 브루넬레스키 설계,
〈초기 르네상스 교회당 :
파치 예배당〉, 1430년경.
피렌체

148
브루넬레스키 설계,
〈파치 예배당 내부〉,
1430년경.

해서 그 이전의 건물과는 전혀 다른 경쾌하고 우아한 효과를 만들어내고 있다. 고전적인 박공을 가진 문틀과 같은 디테일을 보면 브루넬레스키가 얼마나 주의 깊게 판테온(p. 120, 도판 **75**)과 같은 고대의 유적들을 연구했는지 알 수 있다. 아치가 어떻게 형성되어 있으며 그것이 벽기둥(납작한 반쪽 기둥)이 나 있는 윗층에 어떻게 들어맞는지를 비교해보라. 교회 안으로 들어가보면(도판 **148**) 그가 로마의 형식들을 어떻게 연구했는지를 더 분명하게 볼 수 있다. 밝고 균형이 잘 잡힌 실내에서는 고딕 건축가들이 그처럼 높이 평가했던 특징들은 하나도 찾아볼 수 없다. 높은 창문도 없으며 가느다란 기둥도 없다. 그 대신 건물의 구조상 실질적인 기능을 하지 않지만 고전기의 '기둥 양식'을 본뜬 회색 벽기둥들이 아무 장식도 없는 흰 벽을 구획하고 있다. 브루넬레스키는 다만 내부의 형태와 비례를 강조하기 위해서 벽기둥들을 거기에 설치했던 것이다.

　브루넬레스키는 르네상스 건축의 창시자만으로 그치지 않았다. 미술의 영역에 있어서 또 하나의 획기적인 발견으로 그 뒤 수백 년 간 미술을 지배했던 원근법(遠近法, perspective)의 발견은 그에게서 비롯된 것으로 짐작된다. 단축법(短縮法, foreshortening)을 이해했던 그리스 미술가들이나 공간의 깊이를 능숙하게 표현했던 헬레니즘 미술가들(p. 114, 도판 **72**)조차도 물체가 뒤로 물러갈수록 수학적인 법칙에 따라 그 크기가 작아진다는 사실은 알지 못했다. 고전기의 미술가들 중에 가로

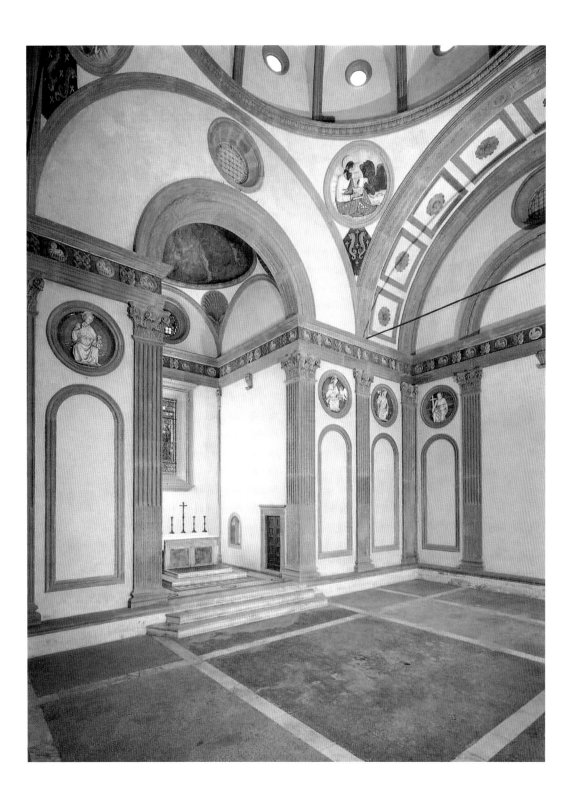

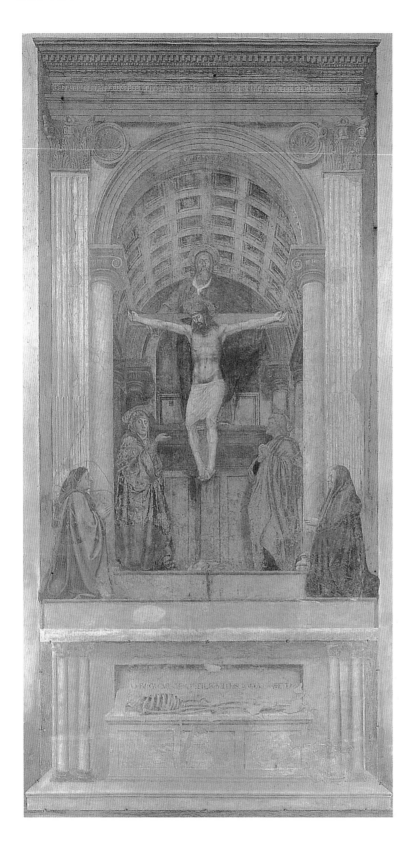

149
마사초,
〈성 삼위 일체, 성모,
성 요한과 헌납자들〉,
1425–8년경,
프레스코, 667×317 cm,
피렌체 산타 마리아
노벨라 교회

수가 늘어서 있는 길이 지평선 상의 한 점으로 사라지게 그릴 수 있는 사람은 하나도 없었다. 미술가들에게 이 문제를 수학적으로 해결하는 수단을 제공해 준 사람이 바로 브루넬레스키였다. 이것이 그의 화가 친구들에게 불러일으킨 흥분은 엄청났을 것이다. 도판 149는 이러한 수학적인 법칙에 근거해서 그려진 최초의 그림 중의 하나이다. 이것은 피렌체의 어느 교회에 있는 벽화로 삼위 일체와 십자가 아래의 성모와 성 요한, 그리고 기부자들인 바깥쪽에서 무릎꿇고 앉아 있는 나이 많은 상인 부부를 묘사하고 있다. 이것을 그린 화가는 마사초(Masaccio : 1401-28)라는 사람인데 마사초는 '어줍은 톰마소'라는 뜻(세상 물정에 어두워 어리숙하고 겉모습에 무관심하며 얼빠진 행동을 자주해서 붙여진 별명-역주)이다. 그는 대단한 천재임에 틀림없다. 왜냐하면 28살이 되기도 전에 죽었음에도 불구하고 이미 당시 회화에 있어서 완전한 혁명을 이룩했기 때문이다. 비록 원근법이 새롭게 등장했던 당시에는 그것 자체가 대단히 놀라운 것이었을 테지만 이 혁명은 기법적인 수단만으로 이루어진 것은 아니었다. 우리는 이 벽화가 제막되어 마치 벽에 구멍을 뚫어놓은 듯이 보이는 그 곳에서 피렌체 사람들이 당시 브루넬레스키의 건축 양식에 따른 새로운 납골당을 보게 되었을 때 얼마나 놀랐을지를 충분히 상상할 수 있다. 그러나 그들은 아마도 이 새로운 건물 안에 배치된 인물상들의 단순함과 장엄함에 보다 더 큰 충격을 받았을 것이다. 만약에 피렌체 사람들이 유럽의 다른 지역에서와 마찬가지로 당시 피렌체에서도 유행했던 국제 양식 같은 것을 기대했다면 틀림없이 실망했을 것이다. 그들이 본 것은 섬세한 우아함이 아니라 큼직하고 육중한 인물들이었으며, 유려한 곡선이 아니라 건장하고 모가 진 형상이었고, 꽃이나 보석 같은 고상한 세부 묘사 대신에 유해를 안치하는 황량한 지하 납골소였다. 그러나 마사초의 작품이 그들이 익숙하게 알고 있는 그림들보다 시각적인 즐거움을 덜 주었다 하더라도 거기에는 훨씬 더 진지하고 감동적인 것이 있었다. 우리는 마사초가 조토를 모방하지는 않았지만 그의 극적인 장엄함을 찬미했다는 것을 알 수 있다. 성모가 십자가에 못박힌 아들을 손으로 가리키는 단순한 제스처는 엄숙한 이 그림 전체에서 볼 수 있는 유일한 움직임이기 때문에 대단히 웅변적이고 인상적이다. 이 그림의 인물상들은 사실 조각상처럼 보인다. 마사초가 인물들을 원근법적인 틀 아래 배치함으로써 강조한 것은 다른 무엇보다도 바로 이런 효과였다. 우리는 손으로 그들을 만져볼 수 있을 것만 같은 느낌을 가지게 된다. 바로 그 느낌이 이 인물들과 그들의 의미를 우리에게 보다 가까이 접할 수 있도록 해준다. 르네상스 시대의 거장들에게는 미술에 관한 새로운 방법과 발견이 언제나 그것 자체가 목적은 아니었다. 그들은 언제나 그런 방법과 발견을 매개로 하여 그 주제가 갖는 의미를 보는 사람이 보다 친근하게 이해할 수 있도록 했다.

브루넬레스키의 일파 중 가장 위대한 조각가는 피렌체의 대가 도나텔로(Donatello : 1386?-1466)였다. 그는 마사초보다 나이가 15살이나 많았지만 더 오래 살았다. 도판 151은 그의 초기 작품 중의 하나이다. 이것은 무기 제조자들의 조합이 주문한 것으로 그들의 수호 성인인 성 게오르기우스를 묘사한 것으로 피렌체의 한 교회(오르 산 미켈레) 외부의 벽감(壁龕) 속에 세워두기 위해 만든 것이었다. 이것

과 대성당들의 외부를 장식했던 고딕 식 조각상들(p. 191, 도판 **127**)을 비교해보면 우리는 도나텔로가 얼마나 완전하게 과거와 결별했는지 이해할 수 있다. 고딕 조각상들은 현관 양쪽에 조용하고도 엄숙하게 열을 지어 서성이고 있는 것처럼 보이며 마치 다른 세상의 존재처럼 보인다. 그러나 도나텔로의 〈성 게오르기우스(조지)〉 상은 한치라도 양보하지 않을 결심을 한 사람처럼 두 다리를 굳건하게 땅에 박고 당당하게 서 있다. 그의 얼굴에는 중세의 성인들이 가지고 있던 망연하고 고요한 아름다움 같은 것은 전혀 보이지 않고 활

150
도판 151의 세부

151
도나텔로,
〈성 게오르기우스〉,
1415–16년경.
오르 산 미켈레의
대리석상,
209 cm, 피렌체 바르젤로
국립 박물관

력과 집중감으로 넘쳐 있는 것만 같다(도판 **150**). 방패 위에 손을 얹고 마치 적이 접근해오는 것을 주시하는 듯한 그의 모든 태도는 도전적인 결의로 긴장된 것처럼 보인다. 이 조각상은 젊음의 혈기와 용기를 매우 탁월하게 표현한 모습으로 지금도 언급될 만큼 유명하다. 우리는 도나텔로의 이러한 상상력뿐만 아니라 이 무사다운 성인을 이처럼 신선하고 신빙성 있게 시각화한 그의 탁월한 재능에 감탄하지 않을 수 없다. 또한 조각 예술에 대한 그의 전체적인 접근 방법도 완전히 새로운 착상을 보여주고 있다. 이 조상은 그것이 풍겨주는 생명감과 운동감에도 불구하고 그 윤곽이 분명하고 바위와 같이 단단하다. 마사초의 그림과 마찬가지로 도나텔로는 그의 선배들의 우아한 세련미를 새롭고 힘찬 자연의 관찰로 대치하기를 원했던 것 같다. 예를 들면 성인의 두 손이나 눈썹 같은 세부 묘사는 전통적인 모델에 전혀 의존하고 있지 않음을 보여주며 인체의 실제 모습을 참신하고 확고하게 연구하였음을 입증하고 있다. 15세기 초 피렌체의 거장들은 중세의 미술가들로부터 물려받은 낡은 공식을 반복하는 것으로 더 이상 만족하지 않았다. 그들이 찬미했던 그리스와 로마의 미술가들과 마찬가지로 그들은 작업실이나 공방에서 모델이나 동료 미술가들에게 자기들이 원하는 자세로 포즈를 취해줄 것을 요구함으로써 인체에 관한 탐구를 시작했다. 도나텔로의 작품을 그처럼 뚜렷하게 사실적으로 보이게 만들어준 것도 바로 이러한 새로운 방법과 새로운 관심이었다.

　도나텔로는 생존할 당시에 굉장한 명성을 얻었다. 백 년 전의 조토와 같이 그는 이탈리아의 여러 도시로 불려다니며 그 도시의 아름다움과 영광을 더욱 빛나게 만들었다. 도판 **152**는 〈성 게오르기우스〉보다 약 10년 뒤 시에나 성당의 세례반을 위해서 만든 청동 부조이다. 도판 **118**(p. 179)의 중세 세례반처럼 이것도 세례 요한의 생애 중 한 장면을 묘사하고 있다. 이 장면은 살로메 공주가 헤롯 왕에게 춤을 춘 대가로 성 요한의 머리를 달라고 요구하여 그것을 받는 끔찍한 순간을 보

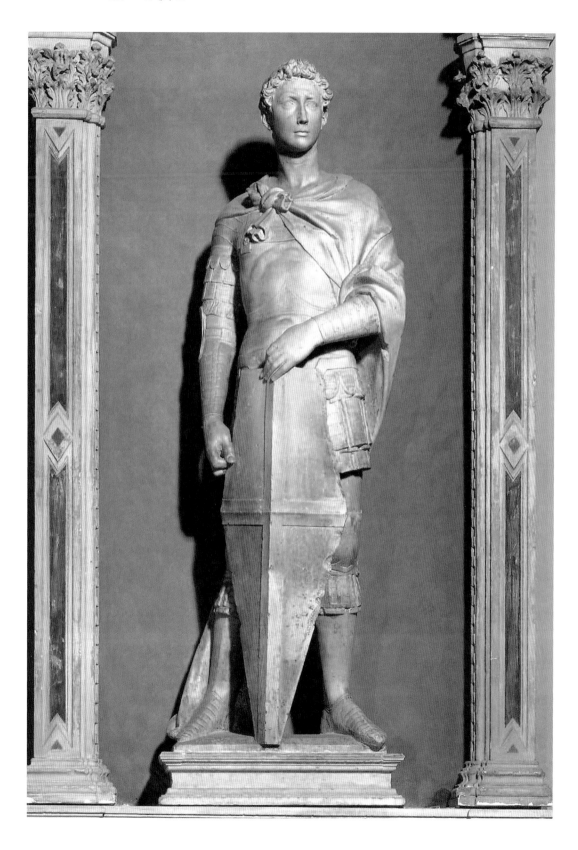

152
도나텔로,
〈헤롯 왕의 잔치〉,
1423–7년.
청동에 금도금, 60×60 cm,
시에나 대성당
세례당(洗禮堂)의
세례반 부조

여준다. 왕실의 연회실을 들여다보면 그 너머로 악사들이 앉아 있는 회랑이 있고 방들이 나란히 있으며 그 너머로 계단이 보인다. 사형 집행인이 접시 위에 성인의 머리를 담아 막 들어와서 왕 앞에 무릎을 꿇고 앉아 있다. 공포에 질린 왕은 뒤로 움츠리며 두 손을 들고 있고 아이들은 비명을 지르며 도망간다. 이 범죄를 사주한 살로메의 어머니가 사건을 설명하기 위해서 왕에게 말을 하고 있는 모습이 보인다. 그 여자의 주위에는 연회객들이 뒤로 물러섰기 때문에 큰 공백이 있다. 그 중의 한 사람은 손으로 눈을 가리고 있으며 다른 사람들은 방금 춤을 중단한 것으로 보이는 살로메 주위에 모여들고 있다. 도나텔로의 이 작품에서 어떤 양상이 새로운 것인지 길게 설명할 필요는 없을 것이다. 모든 면이 다 새롭기 때문이다. 고딕 미술의 명확하고 우아한 이야기 방식에 익숙한 사람들은 도나텔로의 이야기 방식을 보고 틀림없이 충격을 받았을 것이다. 이 그림에는 정돈되고 유쾌한 문양을 형성하려는 의도가 전혀 없으며 오히려 갑작스러운 혼돈의 효과를 만들어내려 하였다. 마사초의 인물들처럼 도나텔로의 인물들도 그 움직임에는 거칠고 모가 진 데가 있다. 그들의 몸짓은 격렬하며 이 이야기의 끔찍스러움을 완화시키려는 시도는 어디에서도 찾아볼 수 없다. 그 당시의 사람들에게는 이 장면이 거의 기분 나쁠 정도로 생생하게 보였을 것이 틀림없다.

원근법의 새로운 기술은 현실의 환상을 더욱 가중시켰다. 도나텔로는 다음과 같이 자문하는 것으로 시작했을 것이다. '성인의 머리를 방 안으로 가져왔을 때의 정경은 어떠했을까?' 그는 최선을 다해서 그런 사건이 일어났음직한 건물로 고전적인 궁전을 그렸고 배경에 있는 인물들(도판 **153**)을 위해서는 로마 시대 유형의 인물들을 선택했다. 사실 그 당시에 도나텔로는 그의 친구 브루넬레스키와 마찬가지로 미술을 재생시키는 데 도움을 얻기 위해서 로마의 유적들을 체계적으로 연구하기 시작했음을 우리는 분명히 알 수 있다. 그러나 그리스와 로마 미술에 관한 이

런 연구가 미술의 재생, 즉 '르네상스'를 야기시켰다고 생각하는 것은 큰 잘못이다. 오히려 그 반대가 진실에 더 가깝다. 브루넬레스키 주변의 미술가들은 미술의 부활을 너무나 열렬히 갈망했기 때문에 그들의 새로운 목적을 달성하기 위해서 자연과 과학과 고대의 유물에 눈을 돌리게 된 것이다.

과학과 고전 미술에 관한 전문적인 지식은 얼마 동안 르네상스 시대의 이탈리아 미술가들의 전유물로 남아 있었다. 그러나 과거에 존재했던 어떤 것보다 더 자연에 충실한 새로운 미술을 창조하려는 정열적인 의지는 북쪽에 사는 같은 세대의 미술가들에게도 영감을 주었다.

피렌체에서 도나텔로의 세대가 국제 고딕 양식의 섬세함과 세련미에 싫증을 느끼고 보다 힘 있고 장중한 인물상을 창조하기를 갈망했던 것과 같이, 알프스 북쪽에서도 한 조각가가 그의 선배들의 섬세한 작품들보다는 실감나고 보다 솔직한 미술을 위해서 노력하고 있었다. 이 조각가는 클라우스 슬뤼테르(Claus Sluter)로 당시의 부유하고 번창하는 부르고뉴 공국의 수도 디종(Dijon)에서 1380년경부터 1405년까지 일한 사람이다. 그의 작품 중에 유명한 것으로는 한 유명한 순례지에서 샘을 표시하는 커다란 십자가 밑부분을 이루는 예언자 군상(도판 154)이 있다. 그 예언자들은 예수의 수난을 예언했던 사람들이다. 그들은 각각 손에 그린 예언이 새겨진 커다란 책이나 두루마리를 들고 서서 앞으로 닥쳐올 비극을 묵상하고 있는 것처럼 보인다. 여기의 인물상들은 이미 고딕 성당 양편에 서 있는 엄숙하고 딱딱한 인물상(p. 191, 도판 127)이 아니다. 이들은 도나텔로의 〈성 게오르기우스〉와 마찬가지로 옛날 작품들과는 다르다. 터번을 머리에 감고 있는 사람이 다니엘이고 모자를 쓰고 있지 않은 사람이 늙은 예언자 이사야이다. 실물보다 크고 아직도 황금색으로 빛나며 우리 앞에 서 있는 모습은 조각상이라기보다는 오히려 지금 막 역할을 하려는 중세 종교극에 나오는 인상적인 등장 인물들 같다. 그러나 우리는 이처럼 놀라운 사실감과 함께 흘러내리는 의상에 기품 있는 자태를 한 이 육중한 인물상들을 창조한 슬뤼테르의 예술적 감각을 잊어서는 안된다.

그러나 북유럽에서 사실성의 정복을 최종적으로 완수한 사람은 조각가가 아니었다. 처음부터 완전히 새로운 것을 표현한다고 느껴지는 혁명적인 창의성을 보인 사람은 화가 얀 반 에이크(Jan van Eyck : 1390?~1441)였다. 슬뤼테르와 마찬가지로 그는 부르고뉴 공국의 궁전과 관계를 맺고 있었다. 그러나 그는 대부분 현재의 벨기에로 옛날에는 네덜란드에 속해 있던 지방에서 일을 했다. 그의 가장 유명한 작품은 헨트 시에 있는 여러 장면이 그려진 거대한 제단화(도판 155-6)이다. 이 작품은 얀보다는 덜 알려진 그의 형 휘버트(Hubert)가 시작해서 1432년에 얀이 완성했다고 한다. 1432년이라면 이미 앞에서 언급했던 마사초와 도나텔로의 걸작들이 완성된 그 무렵이다.

피렌체에 있는 마사초의 프레스코(도판 149)와 멀리 플랑드르의 한 교회를 위해 그려진 이 제단화는 서로 분명히 다름에도 불구하고 많은 유사점을 지니고 있다. 둘다 양쪽 아래 부분에 기도하는 모습의 신앙심 두터운 헌납자와 그의 아내(도판 155)를 그려넣었고 커다란 상징적 이미지에 초점을 맞추고 있다. 마사초의 프레스

154
클라우스 슬뤼테르,
〈예언자 다니엘과 이사야〉,
1396-1404년.
〈모세의 샘〉의 부분.
석회석.
대좌를 뺀 높이 360 cm,
디종 샤르트뢰즈 드
상몰 예배당

코에서는 성삼위 일체의 묘사에 초점을 맞추었고 제단화에서는 예수를 상징하는 양(the Lamb)에의 경배(도판 **156**)라는 신비스런 광경을 중앙에 배치해 놓았다. 이 부분은 주로 요한 계시록의 한 구절(7장 9절)에 기초하여 구성되었다. "그 뒤 나는 아무도 그 수를 셀 수 없을 만큼 많이 모인 군중을 보았습니다. 그들은 모든 나라와 민족과 백성과 언어에서 나온 자들로서 옥좌와 어린 양 앞에 서 있었습니다.…" 라고 쓰여진 이 귀절은 교회에서 모든 성인들의 축제와 관련된 것인데, 이 그림에서는 더 많은 암시를 담고 있다. 그 위로 하느님 아버지를 볼 수 있는데, 여기에서 그는 마사초의 묘사만큼이나 위엄이 넘치는 모습이지만 마치 교황처럼 눈부신 옥좌에 앉아 있으며 그 양 옆으로 예수를 최초로 하느님의 양이라고 불렸던 세례자 요한과 성모가 앉아 있다.

많은 장면들을 담고 있는 이 제단화는 접어서 끼워 넣은 도판 **156**처럼 접었다 폈다 할 수 있게 되어 있는데, 축제날이면 펼쳐져 그 빛나는 색채를 드러낼 수 있었고 주간에는 접혀져서 다소 칙칙한 외관(도판 **155**)을 보여주었다. 여기에는 조토가 아레나 예배당에 선과 악에 대한 형상들(p. 200, 도판 **134**)을 그려놓았던 것과 마찬가지로 세례자 요한과 복음서 저자 요한이 입상의 형상으로 그려져 있다. 그 위로 우리에게 친숙한 장면인 수태 고지의 순간이 그려져 있는데, 이 성스러운 이야기를 묘사하는 반 에이크의 전혀 새롭고도 '세속적인' 표현 방식을 감지하려면 백 년 전에 시모네 마르티니가 그린 제단화(p. 213, 도판 **141**)와 비교해볼 필요가 있다.

하지만 반 에이크의 새로운 미술 개념을 무엇보다도 놀랍도록 보여 주는 부분은 양 날개 부분의 안쪽에 그린 그림인 타락 이후의 아담과 이브의 모습이다. 성경에는 선악과를 따먹은 뒤에야 그들은 '자기들이 알몸인 것을 알았다'고 적혀 있다. 그들은 손에 든 무화과 잎사귀에도 불구하고 정말 완전히 벌거벗은 모습이다. 이점에서 반 에이크는 그리스와 로마의 미술 전통을 결코 완전히 버리지 않았던 이탈리아의 초기 르네상스 대가들과 진정으로 대치된다. 고대 미술가들은 밀로의 비너스나 아폴론 벨베데레(pp. 104-5, 도판 **64, 65**)에서 볼 수 있듯이 인물의 형상을 '이상화'했다. 반 에이크는 이런 것을 전혀 받아들이려 하지 않았다. 그는 벌거벗은 모델들을 그의 앞에 세우고는 후세들이 그의 지독한 정직성으로 인해 다소 충격을 받게 될 정도로 그들을 충실하게 그렸을 것이다. 그가 심미안을 지니지 않았던 것은 아니다. 그도 분명히 이전 세대에 〈윌튼 두폭화〉(pp. 216-7, 도판 **143**)를 그린 대가가 그랬듯이, 하늘의 영광을 불러 일으키기를 즐겼다. 그러나 그가 음악을 들려주는 천사들이 입은 진귀한 비단옷의 광택과 그림의 곳곳에서 볼 수 있는 보석의 광채를 연구하며 그릴 때의 끈기와 숙달된 솜씨에서 다시 한 번 그 차이점에 주목할 필요가 있다. 이런 면에서 반 에이크 형제는 마사초만큼 급진적으로 국제 양식의 미술 전통과 결별하지는 않았다. 오히려 그들은 랭부르 형제 같은 미술가들의 방법을 추구해서 그것을 완벽한 경지로 이끌었기 때문에 중세 미술의 개념에서 한 걸음 앞으로 전진하게 되었다. 그 시대의 다른 고딕 미술가들과 마찬가지로 랭부르 형제도 실물의 관찰에서 얻은 매력적이고 섬세한 세부 묘사를 화면 속에 가득 채우기를 좋아했다. 그들은 꽃이나 동물, 건물, 화려한 의상과 보석 따위를 그

155
얀 반 에이크,
〈날개가 펼쳐진 헨트
제단화〉.
1432년.
패널에 유채,
각 패널 146,2×51,4 cm,
헨트, 성 바보(St Bavo)
대성당

156
〈날개가 펼쳐진 헨트
제단화〉

Van Eyck 1432

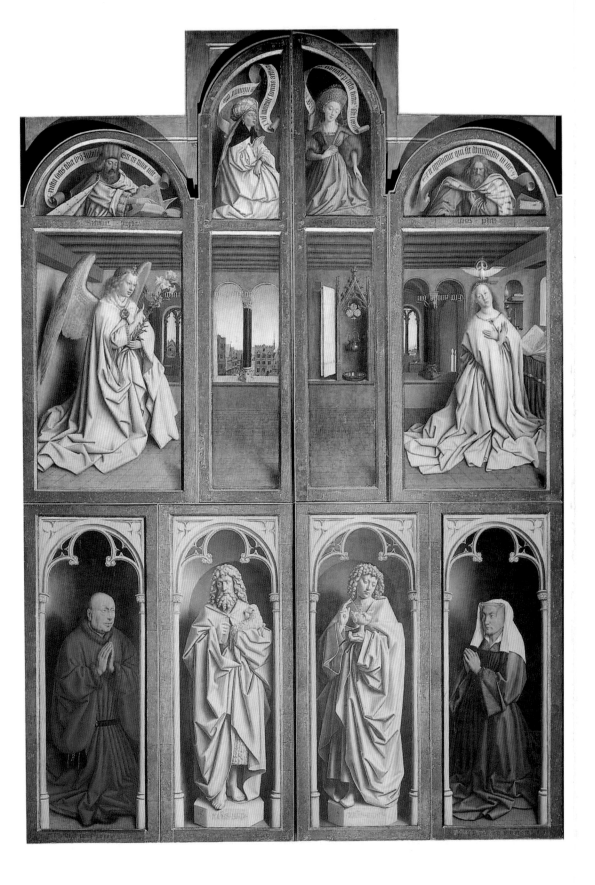

리는 솜씨를 과시했으며, 또 눈 앞에 유쾌한 시각적 향연을 선사하는 데 자부심을 느꼈다. 앞서 살펴보았듯이 그들은 인물이나 풍경의 실제 모습에 그렇게 많은 관심을 가지지 않았기 때문에 그들의 소묘와 원근법이 그렇게 실감나는 것은 아니었다. 그러나 반 에이크의 그림에 대해서는 그렇게 말할 수 없다. 자연에 대한 그의 관찰은 랭부르 형제보다 더 인내심이 있었고 세부 묘사에 관한 그의 지식도 훨씬 정확했다. 그림의 배경에 있는 건물과 나무들이 이 차이점을 분명하게 보여주고 있다. 랭부르 형제의 나무는 상당히 도식화되어 있고 인습적이다(p. 219, 도판 **144**). 그들의 풍경은 실제의 광경이라기보다는 오히려 배경이나 태피스트리처럼 보인다. 이 모든 것이 반 에이크의 그림에서는 완전히 다르게 나타나고 있다. 우리는 도판 **157**에서 진짜 나무를 보고, 도시로 이어지는 실제 풍경과 지평선 위에 있는 성을 본다. 바위 위의 풀이나 가파른 돌산에 자라는 꽃들을 그리는 데 들인 무한한 인내는 랭부르 형제가 그린 세밀화의 장식적인 덤불과는 비교가 되지 않는다. 인물에 대해서도 풍경에 대한 것과 마찬가지이다. 반 에이크는 그의 그림의 모든 세세한 부분까지도 정확하게 재현하는 데 골몰해 있었기 때문에 우리는 말의 갈기에 있는 털이나 말탄 사람들이 입고 있는 옷의 모피 장식의 터럭 수효까지도 다 셀 수 있을 것 같다. 반면 랭부르 형제의 세밀화에 나오는 백마는 어딘가 목마처럼 보인다. 반 에이크의 말도 형태와 자세는 이와 흡사하나 이 말은 살아 있는 것같다. 우리는 그 말의 눈에 어린 빛이나 가죽의 주름까지도 볼 수 있다. 랭부르의 말은 거의 평면적으로 보이는 데 반해 반 에이크의 말은 명암으로 입체감을 자아낸다.

157
도판 156의 세부

이러한 작은 세부들을 세세히 살펴보고 얼마나 끈기있게 자연을 관찰하고 모방하였는가 하는 점으로 위대한 미술가를 평가하는 것은 편협한 일일지도 모른다. 자연을 충실하게 모방하지 않았다고 해서 랭부르 형제와 여타의 다른 작품들을 낮게 평가한다는 것은 분명히 잘못된 것이다. 그러나 만약 우리가 북유럽의 미술이 발전해나간 방식을 이해하고자 한다면 이와 같은 반 에이크의 무한한 주의력과 인내력을 높이 평가해야만 할 것이다. 그와 같은 세대의 남유럽의 미술가들, 예컨대 피렌체의 브루넬레스키 주변의 거장들은 자연을 그림 속에 거의 과학적인 정확성을 가지고 묘사하는 방법을 개발했다. 그들은 원근법적인 선으로 틀을 짜는 것으로 시작해서 해부학과 단축법의 법칙에 관한 지식을 통해 인체를 구축해갔다. 반면 반 에이크는 정반대의 방법을 사용했다. 그는 그림 전체가 가시적인 세계의 거울처럼 될 때까지 끈기를 가지고 미세한 세부까지 묘사하면서 자연의 환영을 만들어냈다. 북유럽과 이탈리아의 미술은 이런 면에서 오랫동안 중요한 차이를 보여왔다. 물건이나 꽃, 보석 또는 천의 아름다운 표면을 묘사하는 데 뛰어난 작품들은 대개 북유럽 화가, 특히 네덜란드의 화가가 그린 것이고, 반면에 대담한 윤곽선과 원근법이 명확하며 인체의 아름다움을 확실하게 파악한 그림은 이탈리아 화가의 작품으로 보아도 무방할 것이다.

현실의 세세한 부분들을 비춰주는 거울을 창조하기 위해서 반 에이크는 회화의 기법을 개량해야만 했다. 그는 유화의 발명자로 알려져 있다. 이러한 주장의 정확한 의미와 진실에 관해서는 논란의 여지가 많으나 세세한 부분은 그렇게 문제가

되지 않았다. 그가 발명한 유화는 원근법의 발견처럼 완전히 새로운 것은 아니었다. 그가 이룬 업적은 안료를 화면에 칠하기 전에 준비하는 과정에서 새로운 처방을 고안해냈다는 데 있다. 그 당시에 화가들은 튜브나 상자 속에 들어 있는 기성품으로 된 물감은 구입할 수 없었다. 그들은 대부분 색깔이 있는 풀이나 광물질에서 그들 자신이 사용할 안료를 직접 만들어야 했다. 그들은 이것을 맷돌 같은 것으로 갈거나 도제들을 시켜서 빻게 한 후 사용하기 전에 이 가루를 일종의 반죽과 같이 응집시키기 위해서 용매를 첨가했다. 이렇게 반죽을 만드는 방법은 여러 가지가 있었으나 중세까지는 이 용매의 주된 성분은 달걀이었다. 달걀은 너무 빨리 마르는 점을 제외하면 아주 적합한 것이었다. 이러한 식으로 안료를 준비해서 그림을 그리는 방법을 템페라(tempera)라고 불렀다. 반 에이크는 이런 방식에는 만족하지 않았던 것 같다. 그것은 색깔들이 서로 섞여들어가는 부드러운 변화를 나타내기에는 부적합했기 때문이다. 그는 달걀 대신 기름을 사용함으로써 보다 여유있게, 그리고 보다 더 정확하게 그림을 제작할 수 있었다. 그는 투명한 층, 또는 겉칠(glaze)에 이용할 수 있는 광택 있는 색채들을 만들어낼 수 있었고, 뾰족한 붓으로 반짝이는 하이라이트를 찍어넣을 수 있게 되었으며 경이로운 정확한 묘사를 성취하여 그의 동시대 사람들을 놀라게 함과 동시에 유화를 가장 적합한 매체로 받아들여 널리 쓰이게 만들었다.

반 에이크의 예술은 아마도 초상화에서 가장 위대한 승리에 도달한 것으로 보인다. 그의 가장 유명한 초상화 중의 하나인 도판 158은 장사차 네덜란드에 왔던 이탈리아의 상인인 조반니 아르놀피니(Giovanni arnolfini)와 그의 신부 잔느 드 쉬나니(Jeanne de Chenany)를 그린 것이다. 이 그림은 이탈리아에서의 도나텔로나 마사초의 작품 못지 않게 그 나름대로 새롭고 혁명적인 것이었다. 현실 세계의 단순한 한 구석이 마술처럼 갑자기 화면 위에 정착되었다. 여기에는 온갖 것들이 다 있다. 카펫과 슬리퍼, 벽에 걸려 있는 묵주, 침대 옆에 있는 작은 솔, 창틀 위에 있는 과일 등 이 모든 것을 보고 있노라면 마치 우리가 아르놀피니 부처의 집을 직접 방문한 것만 같다. 이 그림은 아마도 그들의 생애에 있어서 가장 엄숙한 순간, 즉 그들의 약혼을 묘사하고 있는 것 같다. 이 젊은 여인은 그녀의 오른손을 아르놀피니의 왼손 위에 얹었고 아르놀피니는 그들의 결합의 엄숙한 표시로서 그의 오른손을 그녀의 왼손 위에 놓으려는 순간이다. 이와 비슷한 엄숙한 행위의 현장에 있었다고 증언하는 공증인과 같이, 아마도 이 화가는 한 사람의 증인으로서 이 중요한 약속을 기록해달라고 요청을 받았을 것이다. 이 거장이 그림에서 눈에 잘 띄는 곳에 라틴어로 'Johannes de eyck fuit hic(얀 반 에이크가 입회했노라)'라고 그의 이름을 써넣은 것을 보면 잘 알 수 있다. 우리는 뒤의 벽에 걸려 있는 거울에서 그 장면이 모두 반영되고 있는 것을 볼 수 있으며, 또 화가이자 증인인 반 에이크 자신의 모습도 볼 수 있다(도판 159). 이것은 마치 목격자가 확실하다고 인정하는 사진을 법적으로 사용하는 것에 비교할 수 있는데, 그림을 이런 새로운 방법으로 이용하는 것을 생각해낸 사람이 이탈리아의 상인인 아르놀피니인지 아니면 북유럽의 미술가 반 에이크인지는 알 수 없다. 그러나 이것을 창안해낸 사람이 누

158
얀 반 에이크,
〈아르놀피니의 약혼〉,
1434년.
목판에 유채, 81.8×59.7 cm,
런던 국립 미술관

구든지 간에 그는 분명히 반 에이크의 새로운 회화 방식이 지닌 엄청난 가능성들을 재빨리 이해했음에 틀림없다. 역사상 처음으로 미술가가 진정한 의미에서 완전한 증인이 되었던 것이다.

현실을 눈에 보이는 그대로 전달하고자 하는 이러한 시도를 위해서 반 에이크는 마사초와 마찬가지로 국제 고딕 양식의 쾌적한 형식과 유려한 곡선을 포기하지 않을 수 없었다. 어떤 사람들에게는 그의 인물상들이 〈월튼 두폭화〉(pp. 216-7, 도판 143)와 같은 정교하고 우아한 작품과 비교해보면 딱딱하고 어색하게 보일 것이다. 그러나 유럽 전역에서 그 당시의 미술가들은 진실을 정열적으로 탐구하는 데 있어서 미에 대한 구세대의 낡은 개념을 거부했고 또 그렇게 함으로써 나이든 사람들에게 많은 충격을 주었을 것이다. 이러한 혁신적인 미술가들 중에서 가장 급진적인 사람으로 스위스 화가 콘라드 비츠(Conrad Witz : 1400?-1446?)를 들 수 있다. 도판 161은 그가 1444년에 제네바 시를 위해서 그린 제단화의 일부분이다. 이 그림은 성 베드로에게 봉헌된 것으로 성경의 요한 복음(제21장)에 실린 대로 예수가 부활한 뒤에 성 베드로를 만나는 장면을 묘사하고 있다. 몇 명의 사도들과 그들의 동료들이 티베리아 해로 고기를 잡으러 나갔으나 아무것도 잡지 못했다. 날이 밝았을 때 예수는 해변에 서 있었으나 아무도 그가 예수라는 것을 알아보지 못했다. 그는 어부들에게 그물을 배의 오른쪽으로 던지라고 말해주었다. 그랬더니 고기가 어찌나 많이 잡혔던지 그물을 끌어올릴 수가 없었다. 그 순간에 그들 중의 한 사람이 "주님이시다"라고 말했다. 베드로가 이 말을 듣자 "겉옷을 두르고(그는 벌거벗고 있었기 때문에) 그냥 물에 뛰어들었다. 그러나 다른 제자들은 고기가 든 그물을 끌면서 배를 저어 육지로 나왔다." 그리고 나서 그들은 예수와 함께 식사를 했

159, 160
도판 158의 세부

161
콘라드 비츠,
〈제자들로 하여금
고기를 잡게 하신 기적〉,
1444년.
제단화의 패널.
목판에 유채,
132×154 cm,
제네바 박물관

다. 만약 중세의 화가가 이러한 기적적인 장면을 그리게 되었다면 그는 배경의 티베리아 해를 상투적인 몇 개의 물결선만으로 묘사하는 데 만족했을 것이다. 그러나 비츠는 제네바의 시민들에게 예수가 물가에 섰을 때 진짜로 어떤 모습이었을지를 보여주고 싶었다. 그래서 그는 다른 호수가 아니라 시민들이 다 알고 있는 호수, 즉 높이 솟은 웅장한 살레브 산을 배경으로 하고 있는 제네바 호수를 그렸다. 이것은 누구나 다 볼 수 있었고, 오늘날에도 존재하며 아직도 그 그림 속의 모습과 매우 흡사하게 보이는 실제의 풍경이다. 그것은 아마도 실제 풍경을 최초로 정확하게 묘사하려고 시도한 작품일 것이다. 이 현실의 호수 위에 비츠는 현실의 어부들을 그려넣었다. 옛날 그림에 나오는 위풍당당한 사도들이 아니라 고기잡이 도구를 부지런히 다루면서 배가 기울지 않게 하기 위해서 어색하게 애를 쓰고 있는 평범하고 투박한 사람들을 그렸다. 성 베드로는 물에 빠져 무기력한 사람같이 보이

며 또 그는 마땅히 그렇게 보였을 것이다. 단지 예수만이 옷자락으로 몸을 가리고
소란한 가운데 조용하고도 굳건하게 서 있다. 그의 확고한 자세는 마사초의 위대
한 프레스코(도판 **149**)의 인물상들을 연상시킨다. 제네바의 신자들이 처음으로 이
제단화를 대했을 때, 즉 그들의 호수에서 고기를 잡는 그들과 같은 모습의 사도들
과 그들이 친숙하게 알고 있는 호숫가에 구원과 위안을 주기 위해 기적처럼 나타난
부활한 예수를 보았을 때 그들은 틀림없이 매우 커다란 감동을 체험했을 것이다.

난니 디 반코,
〈벽돌을 쌓고, 구멍을 파고,
측정하고, 조각하는 석공과
조각가들〉, 1408년경.
대리석 조각의 대좌,
피렌체 오르 산 미켈레

13

전통과 혁신 I

15세기 후반 : 이탈리아

15세기 초에 이탈리아와 플랑드르(Flanders)의 미술가들이 이룩한 새로운 발견들은 유럽 전역에 파문을 일으켰다. 화가들과 그 후원자들은 다 같이 미술을 성경의 이야기를 감동적인 방법으로 표현하는 데에만 사용하는 게 아니라 현실 세계의 한 단면을 거울처럼 반영하는 데에도 이용할 수 있다는 생각에 매혹되었다. 아마도 미술에 있어서 이 거대한 혁명의 가장 직접적인 결과는 모든 곳의 미술가들이 새롭고 놀라운 효과를 얻기 위해서 실험과 탐구를 시작했다는 것이었다. 15세기의 미술을 사로잡았던 이 모험 정신은 중세와의 진정한 단절을 의미하는 것이었다.

이러한 단절의 한 영향으로서 우리가 먼저 고려해야 할 것이 하나 있다. 대략 1400년까지는 유럽 각지의 미술이 비슷한 수준으로 발전해갔다. 프랑스, 이탈리아, 독일과 부르고뉴 등지의 지도적인 거장들의 목적이 모두 다 비슷했기 때문에 이 시기의 고딕 화가들과 조각가들의 양식을 국제 양식(p. 215)이라고 한다는 것은 우리가 익히 기억하고 있는 바이다. 물론 민족적인 차이는 중세 전반을 통해서도 존재하고 있었으나—우리는 13세기의 프랑스와 이탈리아 간의 상이성을 기억한다—전체적으로 보면 이 차이점이 그렇게 중요하지는 않았다. 이것은 예술의 영역에서만 적용되는 것이 아니라 학문과 정치 세계에도 적용된다. 중세의 학자들은 모두 라틴 어를 말하고 쓸 줄 알았으며 그들이 파리 대학에서 가르치건 파도바나 옥스포드 대학에서 가르치건 별로 개의치 않았다.

이 시대의 귀족들은 그들 사이에 기사도의 이상을 공유하고 있었다. 그들은 왕이나 봉건 영주에게 충성을 맹세했지만 거기에는 그들 자신이 어떤 특정한 민족이나 국가의 옹호자라는 생각은 들어 있지 않았다. 중세 말기에 이르러, 시민과 상인들로 구성된 도시가 점차 봉건 영주의 성보다 중요한 것으로 발전하게 되자 이러한 모든 점들도 점차 변해갔다. 상인들은 모두 그들이 태어난 고향의 말을 했고 타국의 경쟁자나 침입자들에게는 일치 단결해서 대항했다. 각 도시는 교역과 산업에 있어서 그들 자신의 지위와 특권에 자부심을 갖고 그것을 잃지 않으려고 경계를 게을리하지 않았다. 중세에는 훌륭한 거장이라면 이 건축 현장에서 다른 현장으로 옮겨다니며 작업할 수 있었고, 한 수도원에서 추천받아 다른 수도원으로 갈 수도 있었으며, 그의 국적이 어디인지 물어보려는 사람도 별로 없었다. 그러나 도시들이 큰 세력을 얻게 되자 미술가들은 다른 직공이나 장인들처럼 길드(guild)를 조직했다. 이 길드는 여러 가지 점에서 오늘날의 노동 조합과 유사하다. 길드의 임무는 조합원의 권리와 특권을 보호하고 그들의 제작품을 판매하기 위한 안전한 시

장을 확보하는 것이었다. 이 길드에 가입하기 위해 미술가들은 일정한 수준에 도
달해야 했는데, 다시 말하자면 그가 하나의 기술면에서는 완전하게 익히고 있다는
것을 입증할 수 있어야 했다. 그런 다음에 그는 자기의 공방을 열 자격이 있었고,
견습공들을 고용해서 제단화, 초상화, 채색된 가구, 깃발과 문장(紋章) 등의 주문
을 받을 수 있도록 허가를 받았다.

　길드와 시 의회는 보통 시의 행정에 대해서 발언권을 가지고 있는 가장 부유한
집단으로, 그들의 도시를 번창하게 만드는 데 일조할 뿐만 아니라 도시를 미화하
는 데도 최선을 다했다. 피렌체와 다른 도시의 길드들, 예를 들어 금세공사, 모직
물 업자, 무기 제조자 등의 길드들은 그들 기금의 일부를 교회 설립이나 조합의 건
물을 짓는 데, 그리고 제단과 예배당을 세우는 헌금으로 바쳤다. 이런 점에서 그
들은 예술을 위해서 많은 일을 했다. 반면에 그들은 회원들의 권익을 열심히 보호
했으며 따라서 다른 지방의 미술가가 일자리를 얻거나 그들 사이에 정착하지 못
하게 했다. 단지 가장 유명한 미술가들만이 때때로 이 저항을 물리치고 대성당들
이 건축될 시절에나 가능했던 것처럼 자유롭게 돌아다니며 일하는 것이 가능했다.

　이러한 여러 가지 사정이 미술사에 그 영향을 미쳤다. 도시의 성장으로 말미암
아 고딕 국제 양식은, 적어도 20세기가 되기 전까지는 아마도 유럽이 가지고 있던
최후의 국제적 양식이었을 것이다. 15세기에는 미술이 각기 다른 여러 '유파(流派,
school)'들로 분열되어 이탈리아, 플랑드르, 독일 등지의 모든 도시나 마을에는 그
나름의 '회화 유파'가 생겨났다. '유파'란 오해를 불러일으킬 소지가 많은 단어이다.
그 당시에는 젊은 학생들이 다닐 수 있는 미술 학교 같은 것은 없었다. 만약에 한
소년이 화가가 되고자 한다면 그의 아버지는 그를 아주 어릴 때부터 그 도시에서
가장 유명한 거장 밑에 견습생으로 보낸다. 그는 보통은 그 거장의 집에서 먹고 자
며 주인집의 심부름도 해야 하고 가능한 한 모든 면에서 쓸모 있는 일꾼으로 성장
해야 했다. 견습생이 처음에 해야 하는 일 중의 하나는 스승이 사용할 물감을 개
거나 나무 패널이나 캔버스를 준비해두는 것이었다. 점차 그에게는 깃대를 그리는
것과 같은 사소한 일이 주어지게 된다. 그런 다음에 어느 날 스승이 몹시 바쁠 때
그는 견습을 하는 제자에게 작품에서 그렇게 중요하지 않거나 눈에 잘 띄지 않는,
예를 들어 이미 윤곽을 그려놓은 곳에 색칠을 하거나 그 장면에 나오는 구경꾼들
의 옷을 마무리하는 그런 일을 주게 된다. 만약 그때 그가 재능을 보이고 스승의
양식을 완전하게 모방하는 방법을 터득했다면 점차로 그에게는 보다 더 중요한 일,
즉 스승의 스케치를 가지고 그의 감독하에 그 그림 전체를 완성시키는 것과 같은
일이 주어지게 된다. 이러한 것들이 당시 15세기 '회화의 유파'들이었다. 이런 유파
들은 사실 훌륭한 미술 학교들이었다. 오늘날의 화가들 중에도 이처럼 철저한 훈
련을 받고 싶어하는 사람들이 많다. 한 도시의 스승들이 그들의 기술과 경험을 제
자들에게 전수해주는 방법은 또한 이런 도시의 '회화 유파'가 어떻게 해서 그처럼
분명한 독창성을 발전시켰는지를 설명해 준다. 15세기의 그림은 그림 자체만 보아
도 그것이 피렌체의 것인지 또는 시에나인지, 디종 또는 브뤼주, 쾰른 또는 비엔
나의 것인지를 식별할 수가 있다.

이 엄청나게 다양한 거장들과 '유파' 들, 그리고 그들이 시도한 실험들을 한 눈에 개관할 수 있는 유리한 장소를 얻 기 위해서는 미술의 위대한 혁명이 시작 된 피렌체로 되돌아가는 것이 상책이다. 브루넬레스키와 도나텔로, 마사초의 뒤 를 이은 다음 세대가 이들의 발견들을 어떻게 이용하려고 노력했는지, 그리고 그들이 당면한 모든 문제를 해결하기 위 하여 그것을 어떻게 응용했는지를 살펴 보는 것 또한 매우 흥미있는 일이다. 새 로운 발견을 실상에 응용하는 일이 언제 나 쉬운 것은 아니었다. 미술 후원자들 이 주문하는 주된 일들은 그 이전 시대 와 근본적으로 다른 것은 아니었다. 그 러나 새롭고 혁명적인 방법들은 재래의 인습적인 주문과 충돌할 때가 많았다. 건 축의 경우에서 예를 들어보자. 브루넬레 스키의 생각은 그가 로마 유적에서 복 제한 원주, 박공, 처마 장식띠(comice)와 같은 고전적인 건축 형식들을 도입하려 는 것이었다.

162
레온 바티스타 알베르티,
〈르네상스 교회 :
만토바의 성 안드레아
대성당〉,
1460년경

그는 그의 교회 건물에 이런 형식들을 응 용했다. 그의 후계자들은 이런 점에서 그를 모방하려고 애썼다. 도판 **162**는 피렌 체의 건축가 레온 바티스타 알베르티(Leon Battista Alberti : 1404-72)가 설계한 교 회인데, 그는 이 교회의 정면을 로마 풍의 거대한 개선문(p. 119, 도판 **74**)처럼 구 상했다. 그러나 이러한 새로운 방침을 도시의 일반적인 주택에는 어떻게 적용시켜 야 했을까? 재래의 주택과 궁전을 신전과 같은 양식으로 지을 수는 없었다. 로마 시대로부터 전해내려 오는 개인 주택은 하나도 없었으며 설사 남아 있다고 하더 라도 생활상의 필요와 관습이 너무나 변했기 때문에 별로 도움이 될 것 같지 않 을 것이다. 그러므로 문제는 벽과 창문을 가진 재래의 집과 브루넬레스키가 건축 가들에게 사용하라고 권장한 고전적인 형식을 절충시키는 것이었다. 이에 해결책 을 발견한 사람이 바로 알베르티인데, 그는 오늘날까지도 크게 영향력을 행사하고 있다. 알베르티가 피렌체의 부유한 상인 루첼라이(Rucellai) 집안을 위해서 대저택 (도판 **163**)을 지었을 때 그는 통상적인 3층 건물을 설계했다. 이 건물의 정면과 고 전 시대의 유적과는 아무런 유사성이 없었다. 그런데도 알베르티는 브루넬레스키 의 계획에 따라서 정면을 장식하는 데 고전적인 형식을 사용했다. 그는 원주나 반 원주를 세우는 대신에 건물의 구조를 변경시키지 않으면서 고전적인 기둥의 양식

163
레온 바티스타 알베르티,
〈피렌체의 루첼라이
대저택〉,
1460년경

을 암시하는 판판한 벽기둥(pilaster)과 엔타블레이처(entablature)를 그물처럼 엮어서 건물 전체를 덮었다. 알베르티가 어디에서 이러한 원리를 배웠는지는 쉽게 짐작할 수 있다. 우리는 각 층마다 상이한 그리스의 기둥 양식을 사용했던 로마의 콜로세움(p. 118, 도판 73)을 기억한다. 콜로세움과 마찬가지로 이 건물에서도 제일 아래층에서는 도리아 식 기둥 양식을 채택하고 있으며 또한 벽기둥 사이에는 아치를 배치하고 있다. 그러나 로마의 형식으로 되돌아감으로써 옛 도시의 대저택에 현대적인 모습을 부여했다고 해서 알베르티가 고딕 전통과 완전히 결별한 것은 아니었다. 이 대저택의 창문들과 파리의 노트르담 대성당의 정면에 있는 창문들(p. 189, 도판 125)을 비교해보기만 해도 예기치 않은 유사성을 발견할 수 있을 것이다. 알베르티는 소위 '야만적인' 첨형 아치를 부드럽게 만들고 또 고전적인 기둥 양식의 요소들을 재래의 인습적인 형식 안에 채택함으로써 단지 고딕 식 설계 방식을 고전적 형식으로 '번안했을' 뿐이었다.

알베르티의 이런 업적은 전형적인 것이다. 15세기 피렌체의 화가나 조각가들은 새로운 고안을 오래된 전통에 맞도록 조화시켜야만 하는 그런 처지에 놓일 때가 많았다. 새로운 것과 낡은 것, 고딕 전통과 근대적인 양식 사이의 절충은 15세기 중엽의 많은 거장들의 특징이었다.

164
로렌초 기베르티,
〈세례받는 그리스도〉,
1427년.
청동에 금도금, 60×60 cm,
시에나 대성당 세례당의
세례반 부조

새로운 업적과 재래의 전통을 조화시키는 데에 성공한 피렌체의 거장들 중에서 가장 위대한 사람으로는 도나텔로와 같은 세대의 조각가인 로렌초 기베르티(Lorenzo Ghiberti : 1378−1455)를 들 수 있다. 도판 **164**는 도나텔로가 만든 〈헤롯 왕의 잔치〉(p. 232, 도판 **152**)가 있는 시에나 대성당의 동일한 세례반을 위해서 만든 부조 가운데 하나이다. 도나텔로의 작품에서는 모든 것이 다 새롭다고 말할 수 있었다. 그러나 기베르티의 작품을 처음 보아서는 그렇게 놀랄 만한 것이 많지 않다. 우리는 이 장면의 구성이 12세기 리에주의 유명한 놋쇠 주물공의 배치 방식과 많이 다르지 않다는 것을 알 수 있다(p. 179, 도판 **118**). 예수는 세례 요한과 구원의 천사들을 데리고 중앙에 있으며 하느님 아버지와 비둘기는 하늘에 새겨져 있다. 세부를 다루는 방법에 있어서도 기베르티의 작품은 중세의 선구자들의 수법을 연상시킨다. 예를 들어 그가 옷주름을 배치하는 데 쏟은 세심한 주의는 도판 **139**(p. 210)의 〈성모〉와 같은 14세기 금세공사의 작품을 상기시켜 준다. 그러나 기베르티의 부조는 그런대로 도나텔로의 작품만큼 힘차고 실감나게 보인다. 도나텔로처럼 기베르티도 각 인물상에 특징을 주어 그들이 행한 역할을 우리들이 이해할 수 있게 만든다. 하느님의 아들 예수의 아름다움과 겸손함, 광야에서 해방된 예언자 세례 요한의 엄숙하고 힘찬 몸짓, 그리고 기쁨과 놀라움으로 서로 조용히 얼굴을 마주보고 있는 천사들. 도나텔로가 성경의 장면을 표현한 새롭고 극적인 방법이 그 전시대의

자랑거리였던 명료한 배치 방식을 뒤엎어놓은 반면 기베르티는 보다 명료하고 절제있게 표현하고자 세심한 배려를 했다. 그는 우리들에게 도나텔로가 목적으로 했던 실제 공간에 대한 개념은 주지 않는다. 그는 단지 깊이의 암시만을 주어서 그의 주요 등장 인물들이 모호한 배경과 대조적으로 뚜렷하게 드러나 보이기를 원했다.

기베르티가 당대의 새로운 발견들을 이용하는 것을 거부하지 않으면서도 고딕 미술의 이념에 충실했던 것처럼 피렌체 부근 피에솔레(Fiesole)의 위대한 화가 프라 안젤리코(Fra Angelico : 1387-1455)도 주로 종교 미술의 전통적인 이념을 표현하기 위하여 마사초의 새로운 방법들을 응용했다. 프라 안젤리코는 도미니쿠스 수도회의 수사(修士)로서 그가 1440년경 피렌체의 산 마르코 수도원에 그린 프레스코는 그의 작품 중 가장 아름다운 것들에 속한다. 그가 각 수도사들의 방과 복도 끝마다 그려 놓은 성화(聖畵)들을 감상하며 이 오래된 건물의 정적 속을 한 끝에서 다른 끝으로 걸어가다 보면 이러한 작품들을 구상했던 그런 정신이 느껴지는 것 같다. 도판 165는 그가 어느 수도사의 방에 그려놓은 〈수태 고지〉 그림이다. 여기서 우리는 그가 원근법을 구사하는데 아무런 어려움도 느끼지 않았다는 사실을 즉각 알 수 있다. 성처녀가 무릎을 꿇고 있는 회랑(回廊)은 마사초의 유명한 프레스코(p.228, 도판 149)의 둥근 천장만큼 실감나게 표현되었다. 그러나 '벽에 구멍을 뚫는 것'이 프라 안젤리코의 주된 의도는 분명히 아니었을 것이다. 14세기의 시모네 마르티니(p. 213, 도판 141)처럼 그는 단지 성화를 아름답고 단순하게 그리고 싶었을 뿐이다. 프라 안젤리코의 그림에는 거의 운동감이 없으며 실재의 단단한 인체를 암시해주는 요소도 보이지 않는다. 그러나 나는 이 그림이 지닌 겸손한 분위기 때문에 보다 감동적으로 느껴진다고 생각한다. 이 위대한 미술가의 겸손함이야말로 브루넬레스키와 마사초가 미술에 도입했던 문제를 깊이 이해하고 있음에도 불구하고 일부러 근대적인 새로운 표현법을 과시하지 않았던 이유인 것이다.

이러한 문제들이 지닌 매력과 어려움은 또 한 사람의 피렌체 화가 파올로 우첼로(Paolo Uccello : 1397-1475)의 작품에서 검토해볼 수 있다. 그의 작품 중 가장 보존이 잘된 것은 영국 국립 미술관에 소장되어 있는 전쟁의 한 장면(도판 166)을 그린 그림이다. 이 그림은 아마도 피렌체의 상인 중 가장 권력 있고 부유한 메디치 가(Medici 家)의 대저택 실내 벽판(벽 아랫부분의 패널)에 걸도록 제작된 것 같다. 이 장면은 피렌체의 역사에 나오는 일화를 그린 것인데 그 이야기는 이 그림이 그려졌던 당시에도 화제에 올랐다. 이것은 당시 피렌체 군대가 이탈리아의 여러 도시와 벌였던 전투 중의 하나로 1432년 그들의 적을 통쾌하게 짓밟았던, 산 로마노의 대승(大勝)을 그린 것이다. 피상적으로 보면 이 그림은 매우 중세풍으로 보일지도 모른다. 갑옷에 길고 무거운 창을 들고 마치 마상 경주에 출전하는 것 같은 기사들은 중세의 기사 이야기를 연상시킨다. 또한 이 장면을 표현한 방법도 얼핏 보기에는 그렇게 현대적이지 않다. 말과 사람들이 마치 나무로 만든 작은 인형들처럼 보이고 쾌활한 분위기도 전쟁의 현실과는 거리가 먼 것같이 보인다. 그러나 만약 말들이 왜 회전 목마처럼 보이며 전체 장면도 인형극과 같은 것을 연상시켜 주는지 그 이유를 자문해본다면 매우 기묘한 것을 발견할 수 있을 것이다. 그것은

165
프라 안젤리코,
〈수태 고지〉, 1440년경.
프레스코, 187×157 cm,
피렌체 산 마르코 미술관

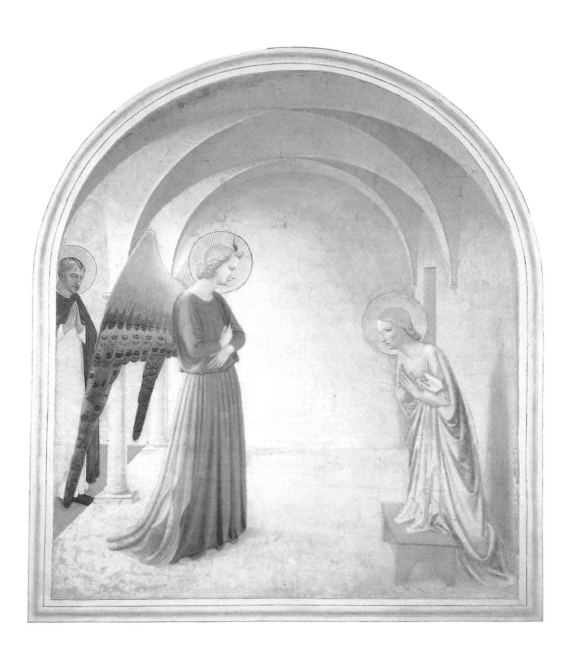

166
파올로 우첼로,
〈산 로마노의 대승〉,
1450년경.
피렌체 메디치 궁의 실내
장식화로 추정.
목판에 유채,
181.6×320 cm,
런던 국립 미술관

화가 자신이 미술의 새로운 가능성에 너무나 매료되어 있었기 때문이다. 그는 그의 인물들이 그려진 것이 아니라 마치 조각된 것처럼 공간에 돌출되어 보이도록 최선을 다했다. 우첼로는 원근법의 발견에 너무 큰 감명을 받은 나머지 밤낮으로 사물을 단축법으로 그려보고 자신에게 새로운 문제들을 제기해보곤 하였다. 그의 동료 화가들의 말에 의하면 그는 이런 연구에 지나치게 몰두한 나머지 부인이 자러가자고 불러도 쳐다보지도 않고 이렇게 말했다고 한다. "원근법이란 얼마나 매력적인 것인가!" 우리는 이 그림에서 그런 심취의 흔적을 찾아볼 수 있다. 우첼로는 틀림없이 땅에 흐트러져 있는 여러 가지 무기들을 정확한 단축법으로 그리는 데 많은 어려움을 겪었을 것이다. 그가 가장 크게 자부심을 느꼈던 것은 아마도 땅에 쓰러져 있는 전사자의 모습일 것이다. 그 인물을 단축법으로 묘사하는 일(도판 167)은 가장 힘든 작업 중의 하나였을 것이다. 이러한 인물상은 그 이전에는 한번도 그려진 적이 없었다. 다른 인물들과 비교해서 너무 작게 보이긴 하지만 이것이 불러일으켰을 파문을 충분히 상상해볼 수 있다. 우리는 화면 전체에서 우첼로가 원근법에 대해 얼마나 흥미를 느꼈으며 그것이 그의 마음을 얼마나 사로잡았는지 그 흔적을 찾아볼 수 있다. 심지어 땅에 흩어져 있는 부러진 창들까지도 하나의 '소실점'을 향해 나란히 배치되어 있다. 전쟁이 마치 무대 위에서 벌어지고 있는 듯한 인위적인 모습으로 보이는 이유는 부분적으로는 바로 이와 같은 정연한 수학적인 배치 방법 때문이다. 만약 우리가 기사들이 등장하는 이 장관에서 눈을 돌려 반 에이크의 기사 그림(p. 238, 도판 157)이나 랭부르의 세밀화(p. 219, 도판 144)와 비교해

본다면 우첼로가 고딕 전통에서 무엇을 배웠으며 또 그것을 어떻게 변형시켰는지 보다 분명하게 알 수 있다. 북유럽의 반 에이크는 관찰을 통해 얻은 세부들을 점차 더해가고, 또한 가장 사소한 음영에 이르기까지 사물의 세세한 면을 그대로 모사함으로써 국제 양식의 형식들을 변화시켰다. 반면 우첼로는 이와 정반대의 접근 방법을 택했다. 그는 그가 사랑하는 원근법에 의해서 그림 속의 인물들이 입체감 있고 사실적으로 보이게 하는 실감나는 무대를 구축하려고 노력했다. 인물들은 분명히 입체감이 살아 있다. 그러나 그 효과는 어딘가 이중 렌즈를 통해서 보는 입체경(stereoscope)의 영상을 연상시킨다. 우첼로는 엄격한 원근법적 묘사로 인한 거친 윤곽선을 부드럽게 해주는 명암과 공기의 효과를 구사하는 방법을 아직 배우지 못했다. 그러나 영국의 국립 미술관에 있는 원화(原畵)를 직접 보면 잘못된 그림이라고는 느껴지지 않는다. 기하학을 그림에 응용하는 데 지나치게 몰두했음에도 불구하고 우첼로는 진정한 예술가였던 것이다.

프라 안젤리코와 같은 화가들이 전(前) 시대의 정신을 변화시키지 않고도 새로운 방법을 이용할 수 있었고 우첼로는 그 나름대로 새로운 방법에 완전히 사로잡혔던 반면에, 그들보다 덜 혁신적이고 덜 야심적인 미술가들은 별다른 어려움을 느끼지 않은 채 새로운 기법을 화려하게 응용했다. 대중들은 아마도 신구(新舊) 두 가지 세계의 장점을 동시에 보여주는 후자의 경우를 더 좋아했을 것이다. 그래서 메디

167
도판 166의 부분

치 궁에 있는 개인 예배당의 벽화를 그려달라는 주문은 프라 안젤리코의 제자임에도 그와는 화풍이 대단히 다른 베노초 고촐리(Benozzo Gozzoli : 1421경-97)에게로 돌아갔다. 그는 이 예배당의 벽면을 세 사람의 동방 박사가 말을 타고 가는 행렬도로 메꾸었는데, 그들을 왕자와 같은 모습으로 쾌적한 풍경 속을 여행하는 것으로 그렸다(도판 168). 고촐리에게는 이 성경의 일화가 단지 아름다운 장신구와 화려한 의상, 매혹과 환락의 동화 같은 세계를 그릴 수 있는 기회에 지나지 않았다. 앞에서 우리는 메디치 가와 밀접한 교역 관계를 유지하고 있던 부르고뉴에서 귀족들의 유희 장면(p. 219, 도판 144)을 묘사하는 취향이 어떻게 발전했는지 살펴보았다. 고촐리는 이 새로운 수법들이 그 시대의 생활상을 묘사한 이런 화려한 그림을 보다 생생하고 유쾌하게 만들 수 있다는 것을 열심히 보여주려 한 것 같다. 그렇다고 해서 우리가 그를 비난할 수는 없다. 당시의 생활은 정말로 그림같이 화려한 것이었으므로 작품 속에 그러한 것들을 기록해서 보존해준 이들 군소(群小) 미술가들에 대해 고마워해야 할지도 모른다. 피렌체에 가는 사람이면 누구나 당시의 축제 같은 생활의 멋과 취향이 아직도 어른거리는 듯한 이 작은 예배당을 찾아가는 기쁨을 놓치고 싶지 않을 것이다.

한편, 피렌체 남쪽과 북쪽의 도시에 사는 화가들도 도나텔로나 마사초의 새로운 미술의 의미를 받아들여서 어쩌면 피렌체 미술가들보다 그것에서 더 많은 것을 얻으려고 골몰했던 것 같다. 그 중에는 유명한 대학촌인 파도바(Padova)에서 작업하다가 그 후 만토바(Mantova)의 영주의 궁전에서 일했던 안드레아 만테냐(Andrea Mantegna : 1431-1506)가 있다. 파도바와 만토바는 모두 북부 이탈리아에 있는 도시이다. 조토가 유명한 프레스코를 그렸던 예배당 근처에 있는 파도바의 한 교회에서 만테냐는 성 야고보의 전설을 설명하는 일련의 벽화들을 그렸다. 이 교회는 이 차 대전중의 폭격으로 심한 피해를 입어 만테냐의 벽화들도 대부분 파괴되었다. 그것이 손실된 것은 정말 애석한 일이다. 그 그림들은 미술사상 가장 위대한 걸작에 속하는 것들이었기 때문이다. 그 중의 하나(도판 169)는 사형장으로 호송되는 성 야고보를 묘사하고 있다. 조토나 도나텔로와 마찬가지로 만테냐도 그런 정경이 현실적으로 어떻게 보였을지 분명히 상상해보려 하였을 것이다. 그러나 그가 현실성이라고 부른 기준은 조토의 시대보다 훨씬 더 정확한 것이 되어 있었다. 조토의 경우 중요했던 것은 이야기의 내면적인 의미, 즉 어떤 주어진 상황에서 남자와 여자는 어떻게 움직이고 어떻게 행동을 했을까 하는 것이었다. 반면 만테냐는 외부적인 형태에도 관심을 가졌다. 그는 성 야고보가 로마 황제 시대에 산 사람이라는 것을 알고 있었으며 그러한 광경이 실제로 벌어졌을 장면을 그대로 재구성하려고 부심했다. 그는 이러한 목적을 위해서 고대의 기념물들도 특별히 연구했다. 성 야고보가 끌려들어 온 성문은 로마의 개선문으로, 호송하는 군인들도 모두 고전 시대의 기념상에 새겨진 것과 동일한 로마 군대의 복장에 동일한 무기를 가지고 있다. 이 그림이 우리들에게 고대의 조각을 연상케 하는 것은 단지 이러한 의상과 장신구의 세부 처리뿐만이 아니다. 이 장면 전체에서 엄격한 단순성과 장대함을 가진 로마 미술의 정신이 넘쳐흐르고 있다. 대략 비슷한 시기에 그려진 베노

168
베노초 고촐리,
〈베들레헴을 향해 가는
동방 박사들〉,
1459-63년 사이.
프레스코 벽화 부분.
피렌체 메디치
리카르디 궁의 예배당

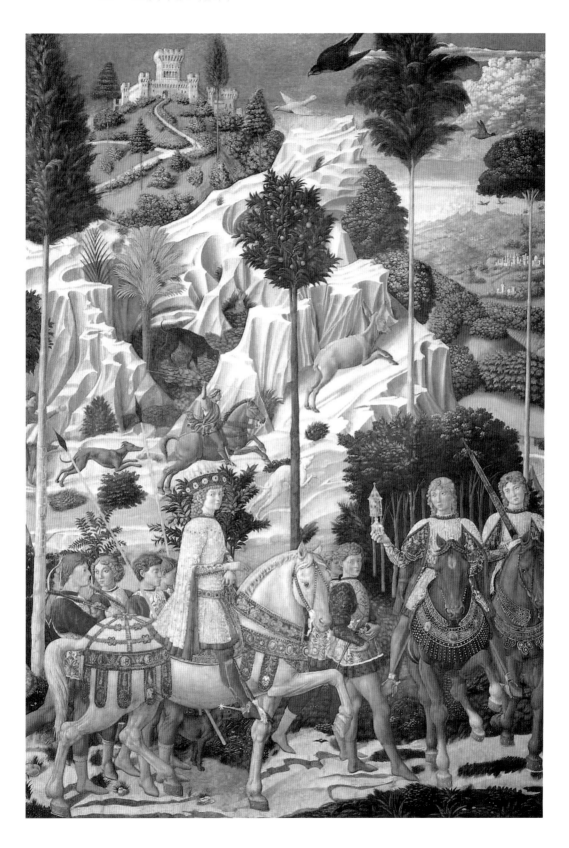

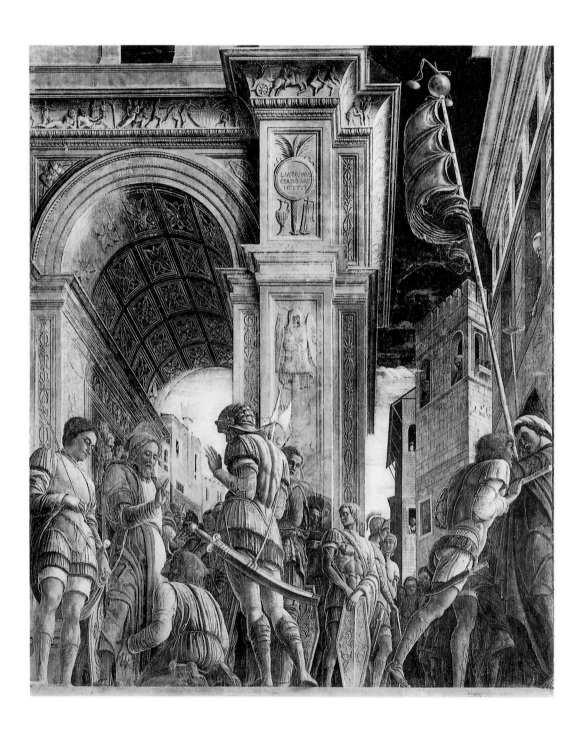

초 고촐리의 피렌체 프레스코와 만테냐의 작품들처럼 그 차이점을 분명하게 보여 주는 것도 없을 것이다. 고촐리의 유쾌한 허식 속에서 우리는 국제 고딕 양식으로 되돌아 가려는 기미를 찾아볼 수 있다. 반면에 만테냐는 마사초가 하다가 중단한 것을 계속 밀고나갔다. 그의 인물들은 마사초의 인물들처럼 조각적이고 인상적이 다. 마사초처럼 그는 원근법이라는 새로운 기법을 열심히 이용했다. 그러나 우첼 로처럼 이 마술을 수단으로 해서 얻어지는 새로운 효과를 과시하기 위해 원근법을 이용한 것은 아니었다. 오히려 만테냐는 그의 인물상이 단단하고 형체가 있는 존 재들처럼 서 있고 움직이는 것처럼 보이는 무대를 창출하기 위해 원근법을 사용하 고 있다. 그는 마치 능숙한 연극 연출가가 하듯이 인물들을 배치함으로써 그 사건 이 일어난 순간의 의미와 과정을 전달하려 했다. 우리는 무엇이 일어나고 있는지 확실하게 볼 수 있다. 성 야고보를 호송하는 행렬이 잠시 걸음을 멈추었다. 왜냐 하면 박해자들 중의 한 사람이 죄를 뉘우치고 성인의 축복을 받기 위해서 성인 앞 에 무릎을 꿇고 앉아 있기 때문이다. 성인은 조용히 돌아서서 그 사람에게 축복을 내리고 있고 로마 군인들은 서서 그 광경을 바라보고 있다. 그 중의 한 사람은 무 감동하게, 그리고 다른 한 사람은 그도 감동을 받았다는 듯한 표현의 제스처로 한 손을 들어 올리고 있다. 아치의 원형이 이 장면을 구획하여 호송병들에 의해 뒤로 떠밀리고 있는 군중들의 소란으로부터 분리시켜 놓고 있다.

만테냐가 북부 이탈리아에서 미술의 새로운 기법을 이렇게 응용하고 있을 때 이 시기의 또 다른 위대한 화가 피에로 델라 프란체스카(Piero della Francesca:1416?−92) 는 피렌체의 남쪽 지방 도시인 아레초(Arezzo)와 우르비노(Urbino)에서 이와 동일한 작업을 하고 있었다. 고촐리와 만테냐의 프레스코와 같이 프란체스카의 프레스코 도 15세기 중엽 직후, 즉 마사초보다 약 한 세대 뒤에 그려진 것이다. 도판 170은 콘스탄티누스 황제가 기독교를 받아들인 계기가 된 꿈에 관한 유명한 일화를 그린 것이다. 적과의 결정적인 전투를 앞두고 있는 그에게 천사가 나타나 십자가를 보 여주면서 "이 표지 밑에서 당신은 승리할 것이다"라고 말하는 꿈을 꾼다. 피에로 의 프레스코는 전투하기 전날 밤의 황제의 막사 광경을 묘사하고 있다. 열려진 천 막 안을 들여다보면 황제는 침대에 누워서 잠을 자고 있다. 호위병 한 사람이 침 상 끝에 앉아 있고 두 사람의 군인이 밖에서 보초를 서고 있다. 이 조용한 밤의 정 경은 높은 하늘에서 팔을 뻗쳐 십자가의 상징을 들고 아래로 내려오는 천사의 모 습으로 마치 섬광을 비춘 것처럼 갑자기 밝아진다. 만테냐의 작품에서처럼 이 작 품도 어딘가 연극의 한 장면을 연상시키는 것 같다. 여기에는 아주 명확하게 표시 된 무대가 있고 우리의 주의를 본질적인 동작으로부터 다른 데로 돌리게 하는 것 은 하나도 없다. 피에로는 만테냐와 마찬가지로 로마 군대의 군복을 묘사하는 데 애썼으며 즐겁고 화려한 색채의 세부들로 화면을 가득 채우는 고촐리의 방식도 피 했다. 피에로는 또한 원근법에 완전히 숙달해서 그가 단축법으로 그린 천사의 모 습은 어찌나 대담했던지, 특히 이 책에서와 같은 작은 복제판에서는 거의 혼란스 럽다. 그러나 그는 무대의 공간을 암시하는 이런 기하학적인 방법 이외에도 그와 동일하게 중요한 새로운 방법, 즉 빛의 처리를 더해주고 있다. 중세 미술가들은 거

169
안드레아 만테냐.
〈처형장으로 끌려가는
성 야고보〉. 1455년경.
프레스코.
파도바의 에레미타니 성당
벽화였으나 현재 소실

의 빛을 의식하지 못했다. 그들이 그린 평면적인 인물상에는 그림자가 없었다. 마사초도 이런 점에서는 선구자라고 할 수 있다. 그의 그림에 나오는 둥글고 입체적인 인물상들은 명암으로 힘있게 형상화되어 있다(p. 228, 도판 **149**). 그러나 피에로 델라 프란체스카만큼 분명하게 이 새로운 수단이 갖는 엄청난 가능성을 이해한 사람은 없었다. 이 그림에서 빛은 인물들의 형상을 이루는 데 도움을 줄 뿐만 아니라 깊이의 환영을 만들어내는 원근법과 대등한 중요성을 지닌다. 앞에 서 있는 군인은 밝게 비추어진 천막 입구를 배경으로 어두운 실루엣으로 처리되었다. 그래서 보는 사람은 이 군인들과 천사로부터 발산되는 빛을 받고 앉아 있는 호위병과의 거리를 짐작할 수 있다. 천막의 둥근 형태와 그 내부의 텅빈 공간은 단축법과 원근법에 의해서만이 아니라 빛을 수단으로 해서 느낄 수 있도록 되어 있다. 그러나 피에로는 빛과 그림자로 하여금 앞의 다른 기법들보다 더 위대한 기적을 행하도록 만들었다. 이러한 빛과 그림자들이야말로 그로 하여금 역사의 흐름을 바꾸어 놓을 계시를 받고 있는 깊은 밤의 신비스러운 분위기를 창조해낼 수 있도록 만들었다. 마사초의 후계자 중 가장 뛰어난 사람으로 피에로를 꼽는 것은 바로 이러한 인상적인 단순성과 고요함에서 연유하는 것이다.

이러한 미술가들이 당시 피렌체 거장들의 새로운 발견들을 이용하고 있을 동안 피렌체 미술가들은 점점 더 이러한 새로운 창안들이 야기시킨 문제점들을 인식하게 되었다. 처음에는 의기양양한 승리감에 도취되어 원근법의 발견과 자연의 탐구가 모든 어려움을 해결해줄 수 있을 것이라고 생각했다. 그러나 미술이란 과학과는 전혀 다른 것이라는 점을 잊어서는 안된다. 미술가의 수단이나 그의 기술적인 방법은 발전할 수 있으나 미술 그 자체는 과학이 발전하는 그러한 방식으로 발전한다고 말할 수 없다. 어떤 한 방향으로의 새로운 발견은 다른 방향에서의 새로운 어려움을 낳는다. 중세의 화가들은 정확한 소묘의 규칙은 알지 못했으나 바로 이러한 결함이 그들로 하여금 완벽한 구성을 창출하기 위해서 그들이 좋아하는 방식대로 화면 전체에 인물을 배치할 수 있도록 허용했던 것이다. 12세기의 삽화가 그려진 달력(p. 181, 도판 **120**)이나 13세기의 부조 〈성모의 죽음〉(p. 193, 도판 **129**) 등은 이러한 기술로 그린 작품에 속한다. 시모네 마르티니(p. 213, 도판 **141**)와 같은 14세기의 미술가들까지도 황금빛 바탕에 명료한 도안이 만들어질 수 있게끔 인물들을 배치할 수 있었다. 현실 세계를 거울과 같이 반영하는 그림을 그리는 새로운 관념이 채택되자마자 인물들을 어떻게 배치할 것인가라는 문제는 그 이전처럼 용이하지 않았다. 실제로 인물들은 그 자신들이 그림을 위해 조화롭게 모이거나 하지는 않으며, 또 단조로운 색조의 배경에서는 뚜렷하게 부각되지도 않는다. 다시 말하자면 미술가들의 이 새로운 능력은 전체를 보기 좋고 만족스러운 장면으로 그려낸다는 미술가가 지닌 가장 귀중한 천부의 재능을 망칠 수도 있었다. 이러한 문제는 거대한 제단화나 그와 비슷한 작업에 직면했을 때 특히 심각한 것으로 드러났다. 왜냐하면 이런 그림들은 멀리 떨어져서 보여지며 또 교회 건축의 전체적인 구조와 어울려야 하기 때문이었다. 더군다나 미술가들은 성경의 이야기를 분명하고 인상적인 윤곽으로 신자들에게 보여주어야 했다. 도판 **171**은 15세기 후반

170
피에로 델라 프란체스카,
〈콘스탄티누스 황제의 꿈〉,
1460년경.
프레스코의 부분, 아레초의
산 프란체스코 성당 벽화

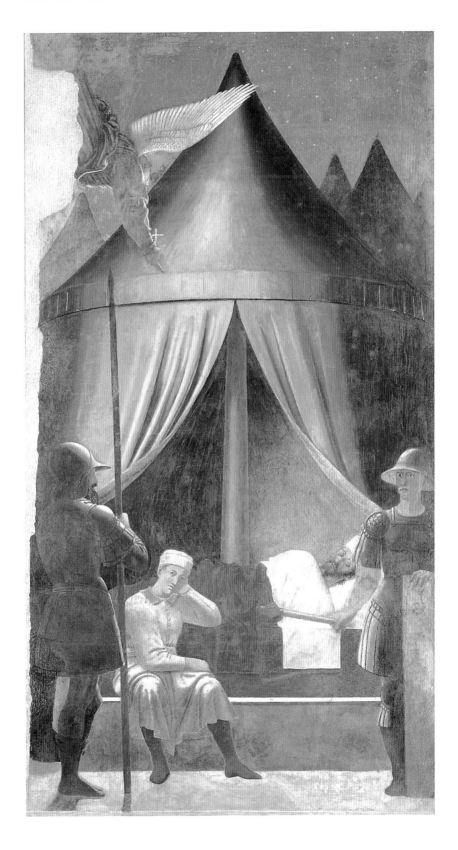

피렌체의 미술가 안토니오 폴라이우올로(Antonio Pollaiuolo : 1432?–98)가 이 새로운 문제, 즉 소묘에 있어서도 정확하며 구성에 있어서도 조화로운 그림을 그리는 문제를 해결하려고 노력한 방법을 보여주고 있다. 그것은 재치나 본능을 통해서가 아니라 정확한 규칙을 써서 이러한 문제를 해결하려 했던 최초의 시도이다. 결과적으로 말한다면 그러한 시도기 전적으로 성공적이라고 할 수도 없으며 또 그림 자체도 그다지 매력적이라고 할 수 없을지도 모른다. 그러나 피렌체의 미술가들이 그 문제를 해결하기 위해서 얼마나 신중하게 덤벼들었는지를 분명히 보여주고 있다. 이 그림은 성 세바스티아누스의 순교 장면이다. 성인은 나무 기둥에 매달려 있고 여섯 명의 사형 집행인들이 그를 에워싸고 있다. 이 여섯 명의 사형 집행인들은 뾰족한 삼각형 구도 속에 매우 규칙적으로 배치되어 있으며 각각 맞은편에 비슷한 모습으로 대비되어 있다.

사실상 이 배치는 지나치게 딱딱하다고 느껴질 정도로 분명하고 좌우대칭적이다. 화가는 그러한 결함을 분명히 의식하고 있었기 때문에 어떤 변화를 주려고 노력했다. 즉 활을 조정하고 있는 집행인 중의 한 사람은 정면에서 그리고 그와 대칭을 이루는 사람은 뒤에서 본 모습으로 그렸다. 활을 쏘고 있는 사람들도 이와 같은 방식으로 처리했다. 화가는 이처럼 단순한 방법으로 구성의 생경한 대칭을 완화시키고, 마치 음악 작품에서처럼 운동과 반운동(反運動)의 느낌을 도입하려고 애썼다. 폴라이우올로의 작품에서는 이러한 방법이 상당히 의식적으로 사용되었기 때문에 그 구성이 어딘가 연습같이 보인다. 우리는 그가 동일한 모델을 각기 다른 각도에서 보고 그렸다고 생각할 수 있다. 그리고 근육과 운동감을 묘사하는 그의 능력에 대한 자부심이 그로 하여금 그림의 진짜 주제를 잊어버리게 한 것 같은 느낌도 받는다. 더군다나 폴라이우올로는 그가 성취하려고 시도했던 것을 거의 성공시키지 못하고 있다. 배경에 있는 토스카나의 풍경은 원근법을 이용하여 훌륭히 묘사하고 있기는 하지만, 그 주제와 배경은 사실상 조화를 이루지 못하고 있다. 순교가 집행되고 있는 전경의 언덕과 배경의 풍경을 연결시키는 길은 하나도 없다. 만약 폴라이우올로가 중간 색조나 황금색 배경을 바탕으로 작품을 구성했더라면 그가 더 잘 했으리라고 생각하는 사람도 있을 것이다. 그러나 그가 그러한 편법을 사용할 수 없었다는 것을 곧 알게 될 것이다. 왜냐하면 이처럼 힘차고 박진감 있는 인물들이 황금색을 배경으로는 조화롭지 않게 보이기 때문이다. 미술이 일단 자연과 경쟁하는 길을 택한 이상 물러설 수는 없었다. 폴라이우올로의 그림은 15세기 미술가들의 작업실에서 틀림없이 논의되었을 그런 종류의 문제들을 보여준다. 한 세대 뒤에 이탈리아 미술이 그 최고의 정점에 도달하게 된 것은 이러한 문제에 대한 해결책을 발견했기 때문이었다.

산드로 보티첼리(Sandro Botticelli : 1446–1510)는 이러한 문제를 해결하기 위해서 노력한 15세기 후반의 피렌체 화가들 중의 한 사람이었다. 그의 가장 유명한 작품 중의 하나는 기독교의 전설이 아닌 고전 시대의 신화, 즉 〈비너스의 탄생〉(도판 **172**)을 묘사하고 있는 그림이다. 고전기의 시인들은 중세 전반을 통해서도 알려지기는 했지만 고전기의 신화는 과거의 위대했던 로마의 영광을 되찾기 위해서

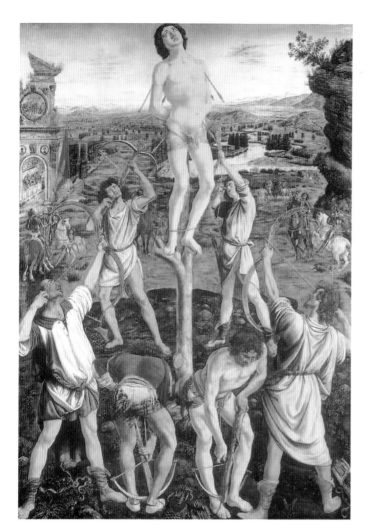

171
안토니오 폴라이우올로,
〈성 세바스티아누스의 순교〉,
1475년,
제단화, 목판에 유채,
291.5×202.6 cm,
런던 국립 미술관

그처럼 열성적이었던 '르네상스' 시대에 와서야 비로소 교육을 받은 일반 사람들에게 널리 유행하게 되었다. 이들에게 존경하는 그리스와 로마 인들의 신화는 유쾌하고 아름다운 동화 이상의 것이었다. 그들은 고대 사람들의 탁월한 지혜에 대해 대단한 확신을 가졌으므로 이 고전기의 전설들이 어떤 심오하고 신비스러운 진리를 가지고 있을 것이라고 믿었다. 보티첼리에게 그의 별장을 장식할 이 그림을 주문한 후원자는 권세 있고 부유한 메디치 가의 일원이었다. 아마도 그 사람 자신이거나 아니면 학식이 있는 그의 친구 중 한 사람이 화가에게 바다에서 솟아오르는 비너스를 묘사하는 고대인의 방식에 대해 알고 있는 바를 설명해주었을 것이다. 이들 학자들에게 비너스의 탄생에 관한 이야기는 미(美)의 신성한 의미가 이 세상에 전해지는 신비를 상징하는 것이었다. 이미도 화가는 이 신화를 품위 있는 방식

으로 표현하기 위해 경건한 마음으로 작업에 임했을 것이다. 그림에 묘사된 행동은 쉽게 이해된다. 비너스는 조개 껍질을 타고 바다에서 솟아나 장미꽃 세례를 받으며, 바람의 신들에 의해 해안으로 밀려온다. 비너스가 땅에 발을 내딛으려 하자 계절의 여신 또는 님프 중의 하나가 외투를 들고 그녀를 맞이한다. 폴라이우올로가 실패한 바로 그것을 보티첼리는 성공적으로 해냈다. 그의 그림은 사실상 완벽하게 조화된 화면을 이루고 있다. 그러나 이 그림을 보고 폴라이우올로는 이렇게 말했을지도 모른다. 즉 보티첼리는 그가 보존하려고 그렇게 노력했던 성과의 일부를 포기함으로써 그런 성공을 거둘 수 있었다고. 사실 보티첼리의 인물들은 보다 덜 단단해보인다. 그의 인물들은 폴라이우올로나 마사초의 인물들처럼 정확하게 그려지지 않았다. 그의 작품이 보여주는 우아한 운동감이나 선율적인 선들은 기베르티나 프라 안젤리코의 고딕 전통, 또는 앞에서 우리가 부드러운 육체의 곡선과 섬세한 옷주름의 흐름을 언급한 바 있는 시모네 마르티니의 〈수태 고지〉(p. 213, 도판 **141**)나 프랑스 금세공사의 작품(p. 210, 도판 **139**)과 같은 14세기의 미술을 상기시켜준다. 보티첼리의 비너스는 너무나 아름답다. 그래서 우리는 그녀의 목이 부자연스럽게 길다거나 어깨가 가파르게 처져 있다거나 또는 왼쪽 팔이 다소 어색하게 몸에 붙어있든가 하는 점은 그다지 주목하지 않게 된다. 차라리 이렇게 말하는 편이 좋을지도 모른다. 즉 우아한 윤곽선을 만들어내기 위해 자연에 구애받지 않은 보티첼리의 이러한 자유로운 표현은 하늘로부터 내려진 선물로서 우리 해변에 떠밀려온 무한히 부드럽고 섬세한 존재에 대한 인상을 한층 드높여주고 있기 때문에, 화면의 아름다움과 조화에 보탬이 되고 있다고.

보티첼리에게 이 그림을 주문했던 부유한 상인, 로렌초 디 피에르프란체스코 데 메디치(Lorenzo di Pierfrancesco de'Medici)는 나중에 한 대륙의 이름이 될 운명을 가진 한 피렌체 인의 고용주이기도 했다. 그의 이름을 한 대륙에 부여할 운명을 타고난 사람인 아메리고 베스푸치(Amerigo Vespucci)가 신대륙으로 항해를 떠난 것도 이 사람의 회사에서 일할 때였다. 우리는 이제 후대의 역사가들이 중세의 '공식적인' 종언이라고 부른 그런 시대에 도달했다. 그 동안 이탈리아 미술에 있어서 새로운 시대의 시작이라고 말할 수 있는 여러 전환점들이 있었음을 기억한다. 즉 1300년경의 조토의 발견이나, 1400년경의 브루넬레스키의 발견들과 같은 것들이다. 그러나 아마도 이러한 기법에 있어서의 혁명보다 더 중요한 것은 이 두 세기가 경과할 동안 미술에 일어났던 점진적인 변화일 것이다. 그 변화는 말로 설명하기보다는 느끼는 것이 더 쉽다. 앞 장(章)에서 살펴본 중세의 필사본 삽화들(p. 195, 211, 도판 **131**, **140**)과 1475년경 피렌체에서 제작된 삽화(도판 **173**)의 표본을 비교해보면 이 동일한 방법의 미술이 얼마나 서로 다른 정신으로 이용되었는지 짐작할 수 있을 것이다. 그렇다고 피렌체의 거장이 외경심이나 신앙심이 모자랐기 때문은 아니었다. 그의 예술이 획득한 바로 그 힘 자체가 그로 하여금 미술을 성경 이야기의 의미를 전달하는 단순한 수단으로만 생각지 못하게 만들었다. 오히려 그는 그 힘을 이용하여 부와 사치를 화려하게 자랑하고 싶었던 것이다. 삶의 아름다움과 우아함을 보다 풍부하게 해주는 미술의 이와 같은 기능이 전적으로 잊혀졌던 시대는

172
산드로 보티첼리,
〈비너스의 탄생〉, 1485년경.
캔버스에 템페라.
172.5×278.5 cm,
피렌체 우피치

173
게라르도 디 조반니
〈수태 고지와 단테
《신곡》의 장면들〉,
1474–6년 사이,
미사 전례서의 한
피렌체 바르젤로 국립
박물관

한번도 없었다. 그러나 우리가 이탈리아 르네상스라고 부르는 시대가 도래하면 그
기능은 점점 더 전면에 두드러지게 나타나게 될 것이다.

〈프레스코를 제작하는
화가와 안료를 빻는 도제〉.
1465년경.
수성좌에서 태어난
사람들의
직업을 설명하는
피렌체의 판화에서

14

전통과 혁신 II

15세기 : 북유럽

우리가 앞서 살펴보았듯이 15세기는 미술사에 있어서 결정적인 변화를 초래했다. 그것은 피렌체에서 브루넬레스키 세대가 이룩한 발견과 혁신이 이탈리아의 미술을 새로운 차원으로 끌어올렸으며 유럽의 다른 지역과는 분리되는 미술의 발전을 이룩했기 때문이다. 15세기 북유럽의 미술가들이 목적으로 했던 바가 이탈리아 미술가들의 그것과 아마도 그렇게 크게 다르지는 않았을 테지만 그 수단과 방법에 있어서는 대단히 달랐다. 북유럽과 이탈리아의 차이점을 가장 분명하게 보이는 분야는 건축이었다. 브루넬레스키는 건축물에 고전적인 모티브를 사용하는 르네상스적 방법을 도입함으로써 피렌체에서의 고딕 양식에 종지부를 찍었던 것이다. 이탈리아 이외의 나라에서 미술가들이 그의 예를 따른 것은 그로부터 한 세기나 뒤의 일이었다. 이들 나라에서는 15세기 내내 전 세기의 고딕 양식을 계속 발전시켜 갔다. 이러한 건물들의 형태는 뾰족한 아치나 공중 부벽과 같은 고딕 건축의 전형적인 요소들을 아직도 간직하고는 있었지만 시대적인 취향은 크게 바뀌고 있었다. 우리는 14세기의 건축가들이 우아한 레이스 세공과 같은 형태와 풍부한 장식들을 좋아했다는 사실을 알고 있다. 또한 엑서터 대성당의 창문(p. 208, 도판 **137**)에 디자인된 '장식적 양식'도 기억하고 있다. 15세기에는 복잡한 트레이서리와 환상적인 장식에 대한 이러한 취향이 더욱 강해졌다.

도판 **174**의 루앙의 법원 건축물은 '플랑부아양(Flamboyant : 타오르는 불꽃 모양) 양식'이라고도 불리워지는 프랑스 고딕 양식의 최후의 단계를 보여주고 있다. 우리는 여기에서 설계자가 장식이 어떤 기능을 하고 있는지는 고려하지 않은 채 변화무쌍한 장식물로 건물 전체를 뒤덮어놓고 있음을 보게 된다. 이런 건물들은 무한히 풍요롭고 새로운 창안으로 가득 찬 동화의 세계와 같은 요소가 넘쳐 흐르고 있다. 그러나 우리는 이런 건축물들에서 설계자들이 고딕 건축의 마지막 가능성까지 다 소진해버렸으므로 그 반작용이 조만간 뒤이어 일어날 것임을 짐작할 수 있다. 사실 이탈리아의 직접적인 영향이 없었어도 북유럽의 건축가들이 보다 더 큰 단순미를 갖는 새로운 양식을 발전시켰으리라는 징후가 보이기도 한다.

특히 영국에서 소위 '수직 양식(Perpendicular style)'으로 알려진 고딕 양식의 마지막 단계에서 이런 경향들이 생겨나고 있음을 볼 수 있다. 이 수직 양식이란 명칭은 장식에 있어서 그 이전 시대의 장식적인 트레이서리의 곡선과 아치보다 직선을 더 빈번하게 사용한 14세기 말과 15세기 초 영국 건축의 특징을 나타내기 위해서 만들어진 말이다. 이 양식으로 가장 유명한 예는 1446년 착공된 케임브리지의 킹스

174
〈루앙의 법원성의 안뜰
(전에는 재무성이었음)〉,
1482년.
플랑부아양 고딕 양식

175
〈케임브리지의 킹스 칼리지
예배당〉, 1446년 착공.
'수직' 양식

칼리지 예배당(도판 **175**)이다. 이 예배당의 형태는 그전 시대의 고딕 양식의 내부 형태보다 훨씬 더 단순하다. 측랑(測廊)이 없기 때문에 기둥과 가파른 아치도 없다. 건물 전체에서는 중세의 교회라기보다는 오히려 천장이 높은 홀 같은 인상을 준다. 그러나 일반적인 구조가 대단히 소박하고 어찌 보면 이전의 위대한 대성당들보다 더 세속적인 인상을 주는 반면에, 이 고딕 예술의 장인의 상상력은 세부(細部), 특히 궁륭(穹窿)의 형태(부채 모양의 궁륭; fan-vault)에 자유자재로 발휘되어 있다. 그러한 궁륭의 곡선과 가느다란 직선의 환상적인 교직(交織)은 켈트와 노섬브리아의 필사본(p. 161, 도판 **103**)의 기적적인 솜씨를 상기시켜준다.

이탈리아를 제외한 다른 나라들의 회화와 조각의 발전은 이러한 건축의 발전과 어느 정도까지는 나란히 나아갔다. 다른 말로 하면, 르네상스가 다른 어느 곳에서보다 이탈리아에서 승리를 거둔 반면, 15세기의 북유럽은 아직 고딕 전통을 충실히 지키고 있었다는 것이다. 반 에이크 형제의 위대한 혁신에도 불구하고 미술은 여전히 과학의 문제라기보다는 관습과 관례의 문제로 생각되었다. 수학적 원근법의 이론, 과학적 해부학의 비밀, 로마 유적들에 대한 연구 등등은 북유럽 거장들의 평온한 정신 상태를 동요시키지 않았다. 이런 이유에서 알프스 산맥 이남에 사는 그들의 동료 미술가들이 이미 '근대'에 속하는 반면 그들은 아직도 '중세 미술가들'이었던 것이다. 그러나 그럼에도 불구하고 알프스 이남이나 이북의 미술가가 당면

한 문제는 놀랄 만큼 비슷한 것이었다. 얀 반 에이크는 그림 전체가 꼼꼼한 관찰로 꽉찰 때까지 조심스럽게 세부를 하나씩 첨가함으로써 그림을 자연의 거울로 만드는 방법을 그들에게 가르쳐 주었던 것이다(p. 238, 241, 도판 **157**, **158**). 그러나 이탈리아의 프라 안젤리코와 베노초 고촐리(p. 253, 257, 도판 **165**, **168**)가 마사초의 혁신들을 14세기 정신을 지키면서 구사하였던 것처럼 북유럽에서도 반 에이크의 혁신을 보다 더 전통적인 주제에 활용한 미술가가 있었다. 예를 들면 15세기 중엽에 쾰른에서 작업을 했던 독일 화가 슈테판 로흐너(Stefan Lochner ; 1410?-51)는 어느 정도 북유럽의 프라 안젤리코라고 말할 수 있다. 도판 **176**에서 보듯이 장미 나무 아래에서 음악을 연주하거나 꽃을 뿌리거나 아기 예수에게 과일을 건네는 작은 천사들에게 둘러싸여 있는 성모를 그린 매력적인 작품은 마치 프라 안젤리코가 마사초의 새로운 발견들을 알고 있었듯이 이 거장 또한 반 에이크의 새로운 방법들을 알고 있었음을 보여준다. 그런데도 그의 그림은 그 정신으로 보면 반 에이크에 가깝다기보다는 오히려 고딕 양식의 〈윌튼 두폭화〉(pp. 216-7, 도판 **143**)에 가깝다. 이 옛날 작품으로 되돌아가서 두 작품을 비교해보는 것은 매우 흥미로운 일이다. 우리는 당장에 두폭화를 그린 화가에게는 상당히 어려웠던 문제점을 로흐너는 이미 터득하고 있었다는 것을 알 수 있었다. 그의 그림 속의 인물들과 비교해보면 두폭화의 인물들은 다소 평면적으로 보인다. 로흐너의 성모도 여전히 황금색을 배경으로 하고 있으나 그 앞에는 현실적인 무대가 펼쳐져 있다. 게다가 로흐너는 마치 액자에 걸려 있는 것같이 보이는 커튼을 치켜들고 있는 예쁘장한 두 천사를 그려 넣었다. 러스킨(Ruskin)과 같은 19세기 낭만주의 비평가들과 라파엘 전파(Pre-Raphaelite Brotherhood)의 상상력을 맨 처음 사로잡았던 그림들은 로흐너와 프라 안젤리코의 작품과 비슷한 그림들이었다. 그들은 이런 그림에서 순박한 신앙심과 어린이와 같은 꾸밈없는 마음씨의 아름다움을 보았다. 어떤 점에서는 그들이 옳았다. 이 작품들은 아마도 아주 매혹적으로 보여질텐데, 그림에 있어서 현실적인 공간과 정확한 소묘에 다소 익숙해져 있는 우리로서는 그 작품들이 중세의 정신을 그대로 간직하고 있음에도 불구하고 그 이전의 중세 거장들의 작품보다 이해하기가 쉽기 때문일 것이다.

북유럽의 다른 화가들은 오히려 베노초 고촐리와 비견된다. 그가 피렌체의 메디치 저택에 그린 프레스코들은 국제 양식의 전통적인 정신에서 보여지는 우아한 세계의 호사스러움을 반영하고 있다. 이것은 특히 태피스트리를 디자인한 화가들과 귀중한 필사본의 페이지들을 장식한 화가들에게도 나타난다. 도판 177에 보이는 삽화는 고촐리의 프레스코와 마찬가지로 15세기 중엽에 그려졌다. 그림에는 저자가 완성된 책을 주문했던 그의 귀족 후원자에게 전달해주는 전통적인 장면이 보인다. 그러나 화가는 이 테마만으로는 진부하다고 생각해서 앞에 출입문을 설치하고 그 주변에서 일어나고 있는 일들을 함께 보여주었다. 성문 뒤에는 막 사냥을 떠나려는 듯한 일행들이 있는데 거기에는 손 위에 매를 올려놓고 있는 멋쟁이 한 남자와 그 주위에서 거만을 떠는 시민들이 서 있다. 성문 안과 앞에는 매점과 노점들이 보이는데 상인들은 물건을 진열해 놓고 있고 사는 사람들은 물건을 살펴보고

176
슈테판 로흐너,
〈장미 그늘 아래의 성모〉,
1440년경.
목판에 유채, 51×40 cm,
쾰른 발라프 리하르츠
박물관

177
장 르 타베르니에,
〈'샤를마뉴 대제의 정복'
중 헌정 페이지〉, 1460년경.
브뤼셀 왕립 도서관

178
장 푸케,
〈성 스테파누스와 함께 있는
프랑스 샤를 7세의 재무
대신 에티엔 슈발리에〉,
1450년경.
제단화 부분,
목판에 유채, 96×88 cm,
베를린 국립 박물관 회화관

있다. 이것은 당시의 중세 도시의 광경을 생생하게 그린 그림이다. 1세기 전에는 이와 같은 그림을 그릴 수 없었다. 아니 그 이전의 어떤 시대에도 그렇게 그릴 수가 없었다. 일상 생활을 이처럼 충실하게 그린 예를 찾아보려면 우리는 고대 이집트 미술로 돌아가야만 한다. 이집트 인들조차도 그들의 세계를 이러한 정확성과 유머를 가지고 보지는 못했다. 앞에서 우리가 《메리 여왕의 기도서》(p. 211, 도판 140)에서 하나의 예로 보았던 익살의 정신이 일상 생활을 매력적으로 묘사한 이 그림들에서 결실을 보게 되었다. 이탈리아 미술에 비해서 이상적인 조화와 아름다움을 성취하는 데 관심을 적게 가졌던 북유럽의 미술은 이런 종류의 표현법을 점점 더 선호하게 되었던 것이다.

그러나 이 두 '유파' 즉 이탈리아 미술과 북유럽 미술이 서로 완전히 분리되어 발전했다고 생각하는 것은 잘못이다. 우리는 당시에 프랑스의 선진적인 화가의 한사람인 장 푸케(Jean Fouquet : 1420?-80?)가 젊은 시절에 이탈리아를 방문했다는 것을 알고 있다. 그는 1447년에 로마에 가서 교황을 그리기도 했다. 도판 178은 그가 이탈리아에서 돌아온 지 몇 년 뒤에 그린 것으로 생각되는 기증자의 초상이다. 〈윌튼 두폭화〉(pp. 216-7, 도판 143)에서와 같이 성인은 무릎을 꿇고 앉아서 기도를 올리는 기증자를 보호하고 있다. 기증자의 이름이 에티엔(스티븐의 프랑스 고어)이므로 그 옆에 서 있는 수호 성인은 로마 교회의 수석 부제(副祭)로서 부제의 의관을 갖추고 있는 성 스테파누스이다. 그가 들고 있는 책 위에는 큰 돌이 하나 얹혀져 있는데 성경에는 그가 돌로 쳐죽임을 당했다고 되어 있다. 〈윌튼 두폭화〉를 돌이켜 보면 불과 반 세기 동안에 자연을 묘사하는 데 미술이 얼마나 많은 발전을 해왔는지 알 수 있다. 〈윌튼 두폭화〉의 성인들과 기증자는 마치 종이에서 오려내어 그림에 붙인 것같이 보인다. 그러나 장 푸케의 그림에 나오는 인물들은 마치 조각처럼 다듬어진 것같이 보인다. 〈윌튼 두폭화〉에서는 명암을 찾아볼 수 없었다. 푸케는 거의 피에로 델라 프란체스카가 했던 것처럼(p. 261, 도판 170) 빛을 사용하고 있다. 이 조용하고 조각과 같은 인물들이 현실적인 공간에 서 있는 방식은 푸케가 이탈리아의 작품에서 깊은 감명을 받았다는 것을 보여준다. 그런데도 그의 그림 방식은 이탈리아 화가들의 방식과는 다르다. 모피, 돌, 옷감, 대리석 등 사물의 질감과 표면에 그가 갖는 관심을 보면 그의 미술이 얀 반 에이크의 북유럽 전통의 영향 아래 있었음을 보여준다.

로마를 방문한(1450년의 순례 여행) 또 한 사람의 위대한 북유럽의 화가는 로지

에르 반 데르 웨이든(Rogier van der Weyden : 1400?-64)이었다. 이 거장에 관해서는 그가 얀 반 에이크가 작업했던 남네덜란드에서 큰 명성을 누리며 살았다는 것 외에는 거의 알려진 것이 없다. 도판 179는 십자가에서 예수를 내리는 장면을 그린 대형 제단화이다. 우리는 로지에르가 반 에이크와 같이 머리카락 하나하나, 바느질 솔기 하나하나 등 모든 세부를 충실하게 재현할 수 있었음을 본다. 그럼에도 불구하고 그의 그림은 현실적인 장면을 묘사한 것은 아니다. 그는 중간 색조의 배경을 등진 일종의 얕은 무대 위에 인물들을 배치한다. 폴라이우올로가 직면했던 문제들(p. 263, 도판 171)을 되새겨보면 우리는 로지에르가 내린 결정이 현명했다

고 평가할 수 있다. 그 또한 멀리서 보게 될 대형 제단화를 제작해야 했으며 교회 안의 신자들에게 성경의 이야기를 눈 앞에 전개시켜 보여주어야 했다. 그것은 윤 곽이 분명하고 화면 전체의 구성도 만족스러워야 했다. 로지에르의 그림에서는 폴 라이우올로의 작품처럼 어색하고 자의적으로 보이지 않으면서도 이러한 요구들을 충족시키고 있음을 볼 수 있다. 전신을 보는 사람쪽으로 돌리고 있는 예수의 몸이 그림의 중심을 이루고 있고 울고 있는 여인들이 이 중심부를 둘러싸고 있다. 몸을 앞으로 구부리고 있는 성 요한은 옆에 있는 막달라 마리아와 마찬가지로 기절을 해서 쓰러진 성모를 부축하려고 헛되이 노력하고 있다. 성모의 동태는 십자가에서 내려지는 예수의 몸과 일치한다. 늙은이들의 조용한 태도는 주연 배우들의 인상적 인 제스처를 효과적으로 돋보이게 해준다. 여기에 나오는 인물들은 중세의 대작들 을 연구하고 그것을 자기만의 매체 안에 그대로 모방하려는 영감을 받은 연출가가 연출한 신비극(神秘劇)이나 활인화(活人畵)에 실제로 나오는 배우들처럼 보인다. 이 러한 방법으로 고딕 미술의 주요 개념들을 새로운 사실적인 양식으로 변안함으로 써 로지에르는 북유럽의 미술에 큰 공헌을 했다. 그는 그가 없었더라면, 얀 반 에 이크의 발견들로 인한 충격으로 없어졌을지도 모를 명확한 화면 구성의 전통을 상 당 부분 보존했다. 그 뒤로 북유럽의 미술가들은 나름대로 미술의 새로운 요구와 미술이 오랫동안 복무해온 종교적인 목적을 융화시키려고 노력했다.

우리는 이러한 노력을 15세기 후반에 가장 위대한 플랑드르의 화가 중의 한 사 람인 후고 반 데르 후스(Hugo van der Goes : 1482년 사망)의 작품에서 찾아볼 수 있다. 그는 당시의 북유럽 화가들 가운데 개인적인 일화들이 전해져오는 몇 안되는 화가들 중의 한 사람인데, 만년에 자진해서 어떤 수도원에 은거하여 죄책감과 우울 증에 사로잡혀 여생을 보냈다고 한다. 사실 그의 미술에는 얀 반 에이크의 평온한 분위기와는 전혀 다른 무엇인가 긴장되고 진지한 것이 있다. 도판 **180**은 그의 작품 인 〈성모의 임종〉이다. 무엇보다 우리를 감동시키는 것은 성모의 임종을 지켜보고 있는 12사도들의 다양한 반응을 묘사한 그 훌륭한 솜씨이다. 조용하게 생각에 잠 겨 있는 사람, 격렬하게 슬퍼하는 사람과 경솔하게 하품을 하는 사람의 표정에 이 르기까지 많은 표정들을 매우 탁월한 솜씨로 묘사하고 있다. 반 데르 후스의 이러 한 업적은 앞에서 이야기된 바 있는 스트라스부르 대성당 현관 위의 조각(p. 193,

179
로지에르 반 데르 웨이든,
〈십자가에서 내려지는
그리스도〉, 1435년경.
제단화, 목판에 유채.
220×262 cm,
마드리드 프라도 박물관

도판 **129**)을 돌이켜보면 잘 평가할 수 있다. 이 화가가 묘사한 다양한 유형의 인물들과 비교해보면 부조에 조각된 사도들은 서로 거의 비슷하게 닮아 있다. 이전의 미술가들에게 있어 명확한 구도 속에 인물들을 배치하는 것은 얼마나 쉬운 일이었던가! 그들은 반 데르 후스에게 기대되는 단축법과 3차원적 공간 표현의 문제들과 씨름할 필요가 없었다. 그러나 반 데르 후스의 그림에서는 화가가 우리의 눈 앞에 현실의 장면을 떠올려 주기 위해, 그러면서도 화면의 어떤 부분도 텅비거나 무의미하게 내버려두지 않으려고 얼마나 노력하였는지 느낄 수 있다. 전면의 두 사도와 침상 위의 그리스도의 환영을 보아도 이 화가가 화면의 공간을 유효하게 사용함으로써 인물들을 전 화면에 배치하여 우리들 앞에 펼쳐보이려 얼마나 애썼는지 분명하게 알 수 있다. 그러나 인물들의 움직임을 어딘가 왜곡되어 보이게 만드는 이러한 시각적인 변형은 그녀를 받아들이기 위해 두 팔을 벌리고 있는 아들 예수의 환영을, 방 안에 가득한 사람들 중에서 오직 홀로 볼 수 있도록 허락된 죽어가는 성모의 조용한 모습을 둘러싸고 있는 긴장된 흥분감을 더욱 고조시켜 주고 있다.

조각가들과 목각사(木刻師)들에게는 고딕 양식을 새로운 형식 속에 잔존케 한 로지에르의 업적이 특히 중요한 것으로 판명되었다. 도판 **182**는 폴란드의 크라쿠프 시를 위해서 1477년〔폴라이우올로의 제단화(p. 263, 도판 **171**)보다 2년 뒤〕에 주문된 목각 제단이다. 이 제단을 만든 거장은 독일의 뉘른베르크에서 생의 대부분을 보내고 1533년에 고령으로 그곳에서 죽은 바이트 슈토스(Veit Stoss)이다. 이처럼 작은 도판을 통해서도 우리는 명확한 디자인의 가치를 볼 수 있다. 멀리 떨어져서 이 제단을 보게 되는 집회의 신도들과 마찬가지로 우리는 이 주요 장면들의 의미를 별 어려움 없이 읽을 수 있다. 중앙의 제단은 12사도들에 둘러싸인 성모의 임종을 표현하고 있는데 이 그림에서는 성모가 침상에 누워 있는 것이 아니라 무릎을 꿇고 기도하는 자세로 그려져 있다. 바로 그 위에는 그녀의 영혼이 예수에 의해 천

180
후고 반 데르 후스,
〈성모의 임종〉, 1480년경.
제단화, 목판에 유채.
146,7×121,1 cm,
브뤼주 박물관

181
도판 180의 세부

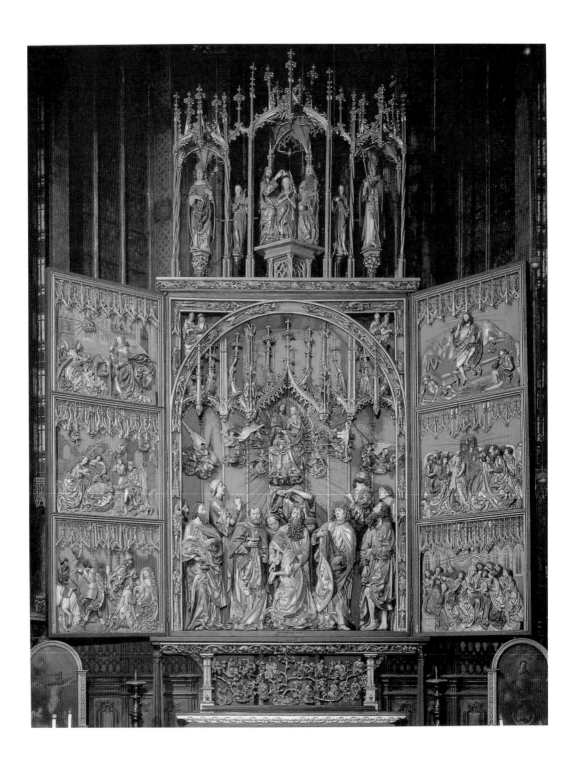

183
바이트 슈토스,
〈사도의 머리 부분〉.
도판 182의 부분

182
바이트 슈토스,
〈성모 마리아 교회당 제단〉.
1477–89년.
크라쿠프, 채색 목조.
높이 13.1 m.

당으로 인도되는 장면이 있고 또 맨 꼭대기에는 아버지 하느님과 그의 아들이 성모에게 왕관을 씌워주고 있는 장면이 계속되고 있다. 제단의 양 옆 날개에는 왕관을 씌우는 장면과 함께 소위 마리아의 일곱 가지 기쁨이라고 알려져 있는 성모의 생애 중 중요한 순간들이 묘사되어 있다. 이 일련의 이야기는 수태 고지를 표현한 왼쪽 상단의 사각형에서 시작하여 아래로 내려오면서 예수의 탄생과 동방 박사들의 경배로 이어진다. 오른쪽 날개에서 우리는 많은 슬픔 끝에 남은 세 가지 즐거운 일들, 즉 예수의 부활과 승천, 그리고 성령 강림절에 성령이 쏟아져 내리는 장면을 본다. 성모 축일(이 양 날개의 뒤쪽에는 다른 축제일에 맞는 장면들이 있다)에 성당에 모인 신자들은 이 이야기를 보고 묵상한다. 그러나 신자들이 제단에 좀더 가까이 다가올 수 있다면 그들은 사도들의 머리와 손 등을 놀랍게 처리한 바이트 슈토스의 예술의 진실성과 표현력에 감탄하게 될 것이다(도판 **183**).

15세기 중엽에 독일에서는 미래의 미술 발전에 지대한 영향을 끼쳤으며 미술뿐만 아니라 인쇄술의 발명에도 커다란 영향을 끼친 대단히 중요한 미술 기법이 발명되었다. 이로써 그림을 인쇄하는 것이 책을 인쇄하는 것보다 수십 년 앞서게 되었으며 성인들의 성상(聖像)과 기도문이 들어 있는 작은 책자들은 인쇄되어 순례자들과 신도들의 신심(信心)을 위해서 배포되었다. 이러한 성상을 인쇄하는 방법은 아주 간단했다. 그것은 후에 문자 인쇄를 위해서 발달한 기술과 동일하다. 누구나 목판화를 하나 선택해서 인쇄 후에 나타나지 않을 부분을 모두 칼로 도려내면 된다. 다시 말하자면 최종 제품에서 하얗게 보일 부분은 다 파내고 검게 나타날 부분만 좁은 선으로 남겨두는 것이다. 그 결과는 오늘날 우리가 사용하는 고무 도장같

이 보인다. 그리고 그것을 종이에 인쇄하는 원리도 실질적으로는 동일하다. 즉 기름과 검댕이를 섞어서 만든 인쇄 잉크를 그 표면에 바르고 그 위에 종이를 눌러찍는 것으로 판 하나로 그것이 닳아 없어질 때까지 많은 양을 찍어낼 수 있다. 그림을 인쇄하는 이 간단한 기술을 목판화술(木版術, woodcut)이라고 한다. 그것은 대단히 값싼 방법이었으므로 곧 널리 퍼지게 되었다. 목판화를 여러 장 함께 사용하여 일련의 그림들을 인쇄하여 책으로 묶기도 하였는데 이렇게 전부 목판화로 찍어낸 책을 목판인쇄본(block-books)이라고 불렀다. 목판화와 목판인쇄본들이 곧 일반 시장에서 판매되었다. 트럼프와 같은 놀이 카드도 이같이 제작되었고 신앙 수련을 위해서 유머러스한 그림과 판화들도 만들어지게 되었다. 도판 **184**는 교회에서 그림 설교책으로 사용했던 초기 목판인쇄본들 중의 한 페이지이다. 이 그림의 목적은 신자들에게 죽음의 시간을 상기시켜주고 또 그 제목이 말하는 바와 같이 신자들에게 '잘 죽는 법'을 가르쳐주는 데 있었다. 이 목판화는 신앙심이 깊은 사람의 임종 장면을 보여 주고 있는데 옆에 서 있는 수도승이 그의 손에 촛불을 쥐여주고 있다. 천사가 기도하는 작은 사람의 형상으로 그의 입에서 튀어나온 그의 영혼을 받아들이고 있으며 배경에는 예수와 그의 제자들이 보이는데 죽어가는 사람은 그의 마음을 그 쪽으로 돌려야 할 것이다. 전경에는 아주 추하고 괴상망칙하게 생긴 악마의 일군이 있고 그들이 우리에게 뱉어내는 '나는 화가 나서 미치겠다' '우리는 망신을 당했다' '나는 기가 막히다' '여기에는 아무런 위안도 없다' '우리는 이 영혼을 잃었다' 등의 명문이 새겨져 있다. 그들의 흉칙한 익살도 헛된 일이다. 잘 죽는 방법을 알고 있는 사람은 지옥의 힘을 두려워할 필요가 없기 때문이다.

구텐베르크(Gutenberg)가 목판화 대신에 틀 속에 활자를 모아 인쇄하는 방법을 발명해내자 그러한 목판인쇄본은 쓸모가 없게 되었다. 그러나 인쇄된 본문과 목판화 삽화를 결합하는 방법이 뒤이어 발견되어 15세기 후반에 제작된 많은 책들에서는 목판화로 삽화가 곁들여지게 되었다.

그러나 여러 가지 유용한 점이 있기는 하지만 목판화는 그림을 인쇄하는 데는 조잡한 방법이었다. 이러한 조잡함 그 자체가 사실 효과적일 때도 있었다. 이러한 중세 말기의 대중적인 판화의 성격은 우리 시대의 가장 훌륭한 포스터를 생각하게 한다. 즉 포스터는 윤곽이 단순하고 수법에 있어서는 경제적인 것이다. 그러나 당시의 미술가들은 오히려 다른 야심을 가지고 있었다. 그들은 세부를 완벽하게 묘사할 수 있는 그들의 능력과 관찰력을 보여주고 싶어했다. 그런데 그렇게 하기 위해서는 목판화가 적합치 않았다. 그래서 이 대가들은 보다 더 정교한 효과를 내게 해주는 다른 매체를 선택했다. 그들은 나무 대신 동판(銅版)을 사용한 것이다. 동판화(copperplate engraving)를 만드는 원리는 목판화와는 조금 다르다. 목판화에서는 나타내고자 하는 선 외에는 모두 다 파내야 한다. 동판화의 경우에는 뷰린(burin)이라는 특수한 동판용 조각칼을 가지고 동판을 눌러 긁는다. 이렇게 금속판 표면에 새긴 선들 위에 물감이나 인쇄 잉크를 바르면 그 선 속에 그것이 들어가게 되므로 인쇄 잉크를 동판 위에 고루 바르고 난 다음에는 동판 표면을 깨끗하게 닦아내기만 하면 된다. 그렇게 한 다음 동판을 종이에 힘껏 누르면 뷰린으로 새긴 선

184
〈착한 사람의 임종〉.
1470년경.
목판화, 22.5×16.5 cm,
《잘 죽는 법》의 삽화.
울름에서 인쇄

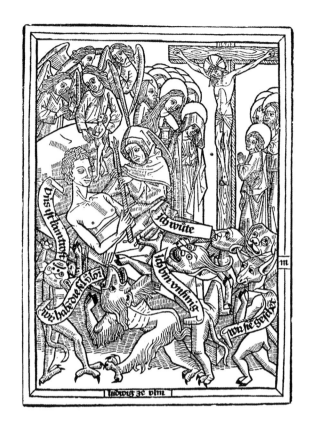

속에 남아 있던 잉크가 종이에 묻어 나오게 되므로 판화가 된다. 다시 말하자면 동판화는 목판화와 정반대 방법으로 만드는 것이다. 목판화에서는 선을 두드러지게 남겨두어서 만드는데 동판화에서는 선을 판에 새겨넣어서 만든다. 뷰린으로 선의 깊이와 강도를 조절하는 일이 대단히 어렵지만 일단 이 기술을 익히기만 하면 목판화에서보다는 동판화에서 훨씬 풍부한 세부 묘사와 미묘한 효과를 얻을 수 있다.

15세기의 가장 위대하고 유명한 동판화가는 오늘날 알사스 지방인 라인 강 상류의 콜마르(Colmar)에 살았던 마르틴 숀가우어(Martin Schongauer : 1453?-91)였다. 도판 185는 숀가우어의 동판화 〈거룩한 밤〉이다. 이 장면은 네덜란드 대가들의 기풍을 대변해주고 있다. 네덜란드의 대가들과 마찬가지로 숀가우어는 그 장면에 있는 모든 작은 일상적인 세부를 표현하고자 하였으며 그가 표현하는 사물의 재질과 표면을 우리들에게 느끼게 해주려고 노력하였다. 붓이나 물감의 도움 없이, 그리고 유화라는 매체를 사용하지 않고 그렇게 하는 데 성공했다는 사실은 기적에 가깝다. 확대경을 통해서 그의 동판화를 보고 연구하면 깨진 돌과 벽돌들, 돌 틈바구니에 핀 꽃, 아치를 타고 기어 올라가는 담쟁이 덩쿨, 동물들의 털과 목동들의 머리카락과 덥수룩한 수염 등을 어떻게 묘사했는지 알 수 있다. 그러나 우리가 감탄해야 할 것은 그의 끈기와 솜씨만이 아니다. 우리는 뷰린을 가지고 하는 작업이 얼마나 어려운지 모르는 채로 이 크리스마스의 이야기를 즐길 수 있다. 마구간으로 사용되고 있는 무너진 교회 안으로 성모가 보인다. 그녀는 자신의 외투자락 위에 조심스럽게 누인 아기 예수에게 경배하듯이 무릎을 꿇고 있다. 성 요셉은 손에 등불을

185
마르틴 숀가우어,
〈거룩한 밤〉, 1470–3년경.
동판, 25.8×17 cm

들고 아버지다운 근심어린 표정으로 그녀를 보고 있다. 황소와 나귀도 그녀와 같이 경배하고 있고 미천한 목동들이 막 현관문을 들어서고 있다. 멀리 배경에 있는 목동 한 사람은 천사로부터 소식을 듣고 있다. 오른편 위의 구석에는 '땅 위에 평화를'을 노래하는 천상의 합창단을 볼 수 있다. 이 주제들은 모두 기독교 예술의 전통에 깊은 뿌리를 가지고 있으나 이들을 그림 위에 결합하고 배치하는 방식은 숀가우어 자신의 것이다. 판화와 제단화의 구성의 문제는 어떤 점에서 서로 대단히 유사하다. 두 경우 모두 공간의 암시와 현실의 충실한 모방이 구성의 균형을 깨트리게 해서는 안된다. 우리가 이 문제를 염두에 둔다면 숀가우어의 업적을 이해할 수 있을 것이다. 우리는 이제 그가 왜 폐가를 그림의 무대로 선택했는지 알 수 있다. 그것은 우리가 들여다보는 통로 역할을 하고 있는 폐가의 무너진 돌담이 이 정경을 확실하게 프레임할 수 있기 때문이다. 폐가는 주요 인물들의 뒤에서 화상(畵

像)들이 두드러져 보이게 하는 검은 부분을 만들어 주었으며 또 판화에 여백이나 무미건조한 부분을 남기지 않게 해주었다. 이 그림에 두 개의 대각선을 가로질러 쳐보면 그가 얼마나 세심하게 그림의 구성을 계획했는지 알 수 있다. 이 두 대각선은 성모의 머리에서 교차하는데 그 부분이야말로 이 판화의 진정한 중심인 것이다.

목판술과 동판술은 순식간에 전 유럽에 전파되었다. 이탈리아에는 만테냐와 보티첼리 풍의 동판화가 제작되었고 네덜란드와 프랑스에는 다른 유파의 동판화들이 제작되었다. 판화는 유럽의 예술가들에게 서로 다른 유파들의 미술 개념을 배울 수 있게 해준 또 하나의 새로운 수단이 되었다. 그 당시에는 다른 미술가로부터 아이디어와 구성을 베껴오는 것을 불명예스러운 것으로 생각하지 않았으므로 많은 군소 대가들은 동판화를 그들의 아이디어와 구성을 빌려오는 견본책으로 이용했다. 마치 인쇄술의 발명이 사상의 교환을 재촉하여 종교 개혁이 일어났듯이 그림의 인쇄는 유럽의 다른 지역에서 이탈리아 르네상스 미술의 승리를 보장해주었다. 그것은 북유럽의 중세 미술에 종지부를 찍게 만든 여러 가지 원동력 중의 하나였으며 오직 위대한 거장들만이 극복할 수 있을 미술의 위기를 이들 나라에 초래하게 만든 요인 중의 하나였다.

〈석공들과 왕〉, 1464년경.
장 콜롱브가 채색 장식한
필사본〈트로이 이야기〉의
삽화 중 하나.
베를린 국립 박물관
동판화관

15

조화의 달성

세기 초 : 토스카나와 로마

이제까지 우리는 15세기 말 보티첼리 시대의 이탈리아 미술까지 살펴보았다. 이탈리아 사람들은 15세기를 그 특유의 말솜씨로 '콰트로첸토', 즉 '400년대'라고 부른다. 16세기, 즉 '친퀘첸토(500년대)' 초엽은 이탈리아 미술에 있어서, 또한 전 역사를 통해서도 가장 위대한 시기였다. 이 시기는 바로 레오나르도 다 빈치(Leonardo da Vinci), 미켈란젤로(Michelangelo), 라파엘로(Raffaello), 티치아노(Tiziano), 코레조(Correggio)와 조르조네(Giorgione), 북유럽의 뒤러(Dürer)와 홀바인(Holbein) 등 기타 수많은 거장들의 시대였다. 우리는 이런 거장들이 어떻게 모두 같은 시대에 태어났는지 의문이 들겠지만, 이런 질문은 하기는 쉬워도 대답하기는 쉽지 않다. 천재의 존재를 설명할 수 없는 것과 같다. 차라리 천재의 존재를 즐기는 편이 좋다. 이와 마찬가지로 르네상스의 전성기라고 불리우는 이 위대한 시기를 완전하게 설명할 수는 없을 것이다. 그러나 어떤 조건들이 이렇게 많은 천재들을 일시에 갑자기 개화시킬 수 있었는지 살펴볼 수는 있을 것이다.

앞서 우리는 이러한 조건들의 시작을 이미 조토의 시대에서 보아왔다. 당시 조토의 명성은 대단했으므로 피렌체 자치주에서는 그를 지극히 자랑스럽게 생각하고 서로 이 유명한 대가에게 그 도시의 대성당들의 종탑 설계를 위촉하려고 애를 썼다. 건물을 아름답게 만들고 영원히 남을 훌륭한 작품을 창조할 수 있는 가장 위대한 미술가를 확보하고자 경쟁을 벌였던 이들 도시가 가졌던 자부심은 거장들로 하여금 서로 남보다 뛰어나고자 노력하게끔 자극을 주었다. 이탈리아에 비해 도시들이 누렸던 자유도 제한되었고 지역적 자부심도 강하지 못했던 북유럽의 봉건 영주의 나라에서는 이런 자극이 이탈리아만큼은 없었다. 그리하여 이탈리아에는 미술가들이 원근법의 법칙을 연구하기 위해 수학으로 관심을 돌리고 인체 구조를 탐구하기 위해 해부학에 관심을 갖는 위대한 발견의 시대가 도래했다. 이러한 발견들을 통해서 미술가들의 시야는 넓어졌다. 더 이상 그들은 신발이나 찬장이나 그림 등을 가리지 않고 주문만 받으면 즉각 수행할 차비를 갖추고 있는 그런 장인이 아니었다. 그들은 자연의 신비를 탐색하지 않고서는, 또 우주에 감추어진 법칙을 밝히지 않고서는 명성과 영광을 얻을 수 없는 독립적인 거장들이었다. 이러한 야심을 가지고 있는 앞서가는 예술가들이 그들의 사회적인 지위에 불만을 느낀 것은 당연한 일이었다. 그들의 사회적인 지위는 고대 그리스 시대의 수준이었던 것이다. 고대 그리스의 속물들인 귀족들은 머리를 가지고 일하는 시인은 우대하면서도 손으로 일하는 미술가는 결코 대접하지 않았다. 이것은 또한 미술가들을 분발시키

또 하나의 도전이자 자극이었다. 그들은 번창하는 공방의 존경받는 우두머리로서만이 아니라 독특하고 귀중한 재능을 가진 인간으로 인정받을 수 있도록 위대한 업적을 성취하는 방향으로 그들 자신을 독려했다. 그것은 당장 성공할 수 없는 어려운 싸움이었다. 사회에 만연된 속물 근성과 편견은 깨트리기 힘든 단단한 벽이었다. 라틴 어를 말하는 학자나 경우에 따라 능숙한 화술을 구사할 줄 아는 학자는 기꺼이 그들의 식탁에 초청하면서도 화가나 조각가에게 이와 같은 특전을 베푸는 데는 주저하였다. 그러나 미술가들이 이러한 편견을 타파할 수 있게 도와준 것은 역시 이들 후원자들이 갖고 있는 명성에 대한 집착이었다. 이탈리아에는 명예와 특권을 얻고자 안달이 난 군소의 궁정(宮廷)들이 많이 있었다. 훌륭한 건물을 짓는다거나 화려한 무덤을 조성하도록 주문한다거나, 대규모 프레스코의 제작을 의뢰하거나 유명한 교회의 높은 제단에 그림을 봉헌하는 일 등은 그 사람의 이름을 영원히 남게 하고 이승에서의 그의 지위에 어울리는 기념물을 확보하는 확실한 방법으로 간주되었다. 가장 유명한 거장들을 유치하기 위해서 많은 도시들이 경쟁했으므로 거장들은 그들 나름대로 조건을 제시할 수 있었다. 이전에는 미술가들에게 호의를 베풀던 사람은 군주였다. 그러나 이제는 그러한 시대가 거의 지나가고 그 역할이 거꾸로 바뀌게 되었다. 미술가가 주문을 수락함으로써 부유한 왕자나 군주에게 호의를 베풀게 되었던 것이다. 미술가들은 마음대로 주문을 선택하는 경우가 많았으며 또한 그들의 작품을 고용주의 변덕과 기분에 맞추어 만들 필요가 없게 되었다. 장기적으로 볼 때 이 새로운 힘이 미술을 위해서 순수한 축복이 될 것인지 아닌지는 지금 결정내리기 어렵다. 그러나 여하간에 처음에는 이것이 엄청난 양의 억눌려 있던 에너지를 방출하는 해방의 효과가 되었다. 마침내 미술가는 자유인이 된 것이다.

이러한 변화의 효과는 건축 분야에서 제일 두드러지게 나타났다. 브루넬레스키 시대(p. 244) 이래로 건축가는 고전 시대의 지식을 어느 정도 지니고 있어야 했다. 고대 건축의 '기둥 양식'에 적용했던 법칙들, 즉 도리아, 이오니아, 코린트 식 기둥과 엔타블레이처의 올바른 비례와 치수를 연구해야 했으며 고대의 유적들을 찾아가 측량해야 했다. 또한 비트루비우스(Vitruvius)와 같은 고전 시대 저술가들의 필사본을 열심히 탐구해야 했다. 그리스와 로마 건축가들의 관례들을 편찬한 비트루비우스의 저작은 재능 있는 르네상스 시대의 학자들이라도 파악하기에 어렵고 애매한 대목이 많았다. 건축 분야만큼 후원자의 요구와 미술가의 이상이 극명하게 갈등을 일으킨 분야도 없었다. 이 학식 높은 거장들이 진정으로 하고 싶어한 일은 신전과 개선문을 짓는 것이었지만 후원자들은 그들에게 도시의 궁궐과 교회의 건축을 요구했던 것이다. 우리는 앞에서 알베르티와 같은 미술가들이 이 본질적인 갈등 속에서 어떠한 절충안을 내놓았는지(p. 250, 도판 163) 살펴보았다. 알베르티는 고대의 '기둥 양식'을 근대 도시의 궁전에 결합시켰던 것이다. 그러나 이 당시 르네상스 건축가가 진정으로 열망했던 것은 건물의 쓰임새와 상관 없이 비례의 아름다움과 내부의 공간성 및 그 조화 자체가 만들어내는 장대함만을 위해 건물을 설계하는 것이었다. 일반적인 건물의 실용적인 요구에 집착해서는 성취할 수 없는

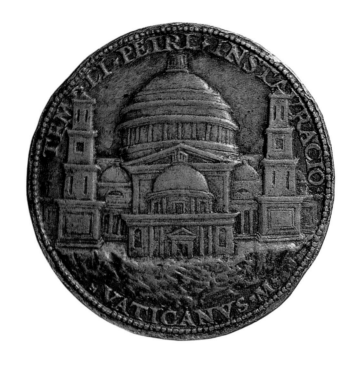

완벽한 균형과 균제를 갈망했던 것이다. 이러한 건축가들 중의 한 사람이 세계 7대
불가사의를 무색하게 할 당당한 건물로 명성을 얻을 수 있다면 전통과 편의성도 기
꺼이 희생할 수 있는 유력한 후원자를 만났을 때 그것은 정말 기념할만한 순간이
었다. 우리는 이런 식으로 생각했을 때 전통에 따라 성 베드로가 묻힌 자리에 세워
졌던 고색 창연한 성 베드로 바실리카를 헐어내고 1506년에 그 자리에 교회 건축의
오랜 전통과 신에게의 봉사라는 목적에 얽매이지 않는 새로운 방식으로 교회를 짓
기로 한 교황 율리우스 2세의 결정을 이해할 수 있을 것이다. 교황이 이 일을 맡긴
사람은 이러한 새로운 양식의 열렬한 옹호자인 도나토 브라만테(Donato Bramante :
1444-1514)였다. 지금까지 완전하게 남아 있는 몇 안되는 그의 건축물 중의 하나인
도판 187을 보면 그가 독창성 없는 모방자가 되지 않고 얼마나 고전 시대 건축의
이상과 기준을 잘 소화해냈는지 알 수 있게 된다. 이것은 그가 '작은 신전
(Tempietto)'으로 부르던 예배당인데 동일한 양식으로 된 회랑이 이 예배당을 둘러
싸도록 되어 있었으나 실제로 그것을 짓지는 않았다. 이것은 작은 정자의 형태를
취하고 있는데, 계단 위에 둥근 건물을 세운 뒤 둥근 지붕을 얹었고 주위에 도리아
식 열주를 두르고 있다. 처마 장식띠(comice) 위에 이어진 난간은 이 건물 전체에
경쾌하고 우아한 맛을 더해주고 있으며 실제 예배당의 작은 건물과 장식적인 열주
는 고대 신전들이 그러하듯이 완벽한 조화를 이루고 있다.
　　그 후 교황은 이 거장에게 새로운 성 베드로 대성당의 설계를 맡겼는데 그는 이
것이 기독교 세계에서 정말 놀랄만한 업적이 될 것으로 생각했던 모양이다. 브라

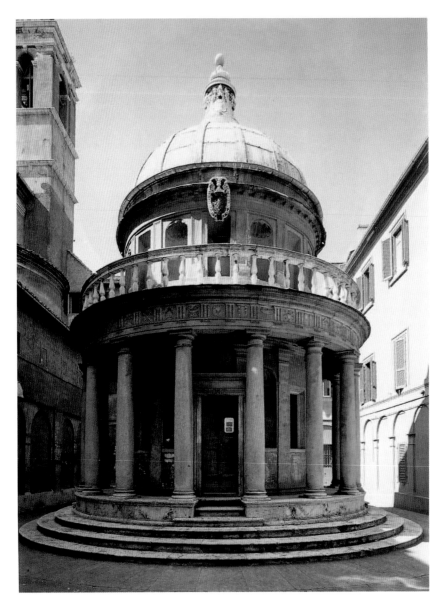

187
도나토 브라만테,
〈르네상스 전성기의
예배당:
템피에토〉, 1502년.
로마 몬토리오의
성 베드로 대성당 내

만테는 일천 년 동안 내려온 서유럽의 전통을 무시하기로 결심했다. 서유럽 전통
에 따르면 이러한 종류의 교회는 미사가 집전되는 주(主) 제단이 동쪽으로 향해 있
는 장방형의 홀이 되어야 했다.

그 건물에만 어울릴 수 있는 그리스 고전기의 균형과 조화를 추구하면서 그는 거
대한 십자형 홀을 중심으로 둘레에 대칭적으로 예배당을 배치한 정방형의 성당을
설계했다. 성당 건립을 위한 메달(도판 186)에서 이미 보았듯이, 이 홀에는 거대

한 아치 위에 얹은 거대한 둥근 지붕을 씌울 작정이었다. 브라만테는 지금도 로마를 방문하는 사람이면 여전히 깊은 인상을 받게 되는 고대 로마의 최대 건물인 콜로세움(p. 118, 도판 **73**)의 효과와 판테온 신전(p. 120, 도판 **75**)의 효과를 결합시키려 했다고 한다. 그러나 고대인들의 미술을 흠모하며 전대 미문의 작품을 만들어내겠다는 야심이 편의성에 대한 고려와 유구한 전통을 압도했던 기간은 매우 짧았다. 브라만테의 성 베드로 대성당의 건축 계획은 실행되지 못할 운명이었던 것이다. 이 거대한 건물이 돈을 너무 많이 삼켰기 때문에 충분한 기금을 모으려 애쓰다가 교황은 종교 개혁을 유발시킬 위기를 자초하고 말았다. 독일의 루터로 하여금 최초의 공개 항의를 하게 만든 것은 바로 이 새로운 대성당 건축을 위한 기부금을 받고 면죄부를 판매한 행위였다. 카톨릭 교회 내부에서조차도 브라만테의 계획에 대한 반대가 커지고 있었다. 교회 건물이 상당한 진척을 보일 무렵 사방이 대칭인 교회를 짓겠다는 생각을 포기하게 되었다. 우리가 오늘날 알고 있는 바와 같이 성 베드로 대성당은 그 거대한 규모를 제외하고는 원래의 계획과 일치되는 것이 거의 없다.

브라만테의 성 베드로 대성당의 건축 계획을 가능하게 만들었던 대담하고 진취적인 기상은 그토록 많은 위대한 거장들을 배출한 1500년경을 전후로 하는 르네상스 전성기의 특징이다. 이들에게는 불가능한 것이 없었으므로 분명히 불가능한 것임에도 불구하고 그것을 해낼 때가 있었다. 다시 한번 이 위대한 시대의 몇몇 대표적인 거장들을 배출한 곳은 바로 피렌체였다. 1300년경의 조토 시대와 1400년대 초의 마사초 시대 이래로 피렌체의 미술가들은 특별한 자부심을 가지고 그들의 전통을 키워나갔으며 또한 심미안을 가진 사람이라면 모두 다 그들의 우수성을 인정했다. 앞으로 우리는 위대한 미술가들이 거의 모두 이처럼 단단하게 확립된 전통 속에서 성장했음을 알게 될텐데 이러한 거장들 뒤에는 그 기술의 대부분을 습득할 수 있게 해준 군소 대가들의 공방이 있었음을 잊지 말아야 할 것이다.

이러한 유명한 거장들 중 가장 나이가 많은 레오나르도 다 빈치(Leonardo da Vinci : 1452-1519)는 토스카나의 한 마을에서 태어났다. 그는 피렌체에서 화가이며 조각가인 안드레아 델 베로키오(Andrea del Verrocchio : 1435-88)가 경영하는 유수한 공방에서 도제 수업을 받았다. 베로키오는 당시 대단히 유명했으므로 베네치아 시는 바르톨로메오 콜레오니 장군의 기념물 제작을 그에게 맡겼다. 콜레오니는 베네치아 장군의 한 사람으로 그의 특별한 무공 때문이라기보다는 많은 자선 기관을 세워준 것을 시민들이 감사하게 생각하여 기념물을 제작하게 된 것이다. 베로키오가 만든 기마상(도판 **188-9**)은 그가 도나텔로의 전통을 이어받을 만한 자격이 있었음을 보여준다. 우리는 그가 얼마나 꼼꼼하게 말의 해부학을 연구했으며 또 얼마나 명확하게 콜레오니의 얼굴과 목의 근육을 관찰했는가를 보게 된다. 그러나 무엇보다도 놀랄만한 점은 투지만만하게 부대의 선봉장으로 달리는 것같이 보이는 말탄 사람의 자세이다. 후대에 와서 우리의 마을과 도시에 등장하게 된 다소 존경할만한 황제들이나 왕, 왕자들과 장군들을 나타내는 청동 기마상들에 익숙해져 있는 우리들로서는 베로키오의 위대함과 단순성을 이해하는 데 시간이 좀 걸

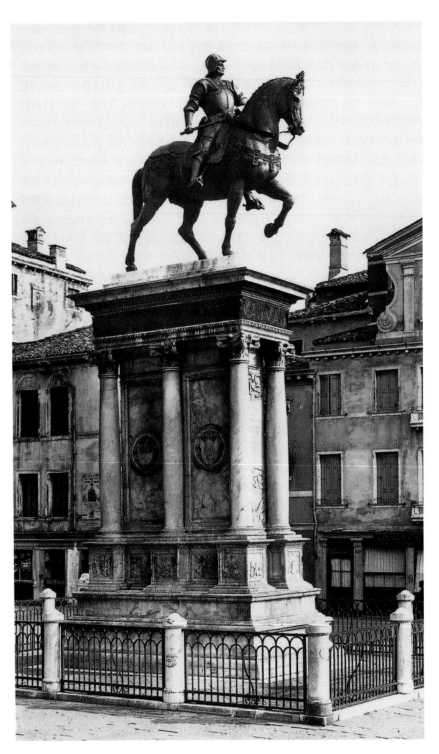

188
안드레아 델 베로키오,
〈바르톨로메오
콜레오니 기념상〉,
1479년.
청동, 높이 395 cm,
베네치아
산조반니에 파올로 광장

릴 것이다. 갑옷을 입고 있는 장군과 말이 살아 있는 것처럼 보이게 하는 집중된 에너지와 어느 시점에서 보더라도 뚜렷한 윤곽에 이 작품의 위대성이 있다.

이러한 걸작품들을 만들어낼 수 있는 공방에서 젊은 레오나르도는 확실히 많은 것을 배울 수 있었을 것이다. 주물 공작과 기타 금속 공예의 비법을 전수받았을 것이며 또한 나체 모델이나 옷을 입은 모델을 습작해보며 본격적인 그림과 조각을 제작하는 데 필요한 준비를 하였을 것이다. 또한 그림 속에 포함시킬 식물이나 이상하게 생긴 동물들을 관찰하는 법과 원근법이나 안료의 사용법에 관한 철저한 기초를 습득했을 것이다. 보통의 재주가 있는 소년인 경우라도 이만한 훈련으로 훌륭한 미술가가 되기에 충분하였으리라. 사실 많은 훌륭한 화가들과 조각가들이 베로키오의 번창하는 공방에서 배출되었다. 그러나 레오나르도는 단순히 재주가 있는 소년이 아니었다. 그의 강력한 정신력은 범인들에게 항상 경의와 감탄의 대상이 되고도 남을 천재였다. 우리는 그의 제자들과 그를 존경하는 사람들이 보존해둔 수천 페이지에 달하는

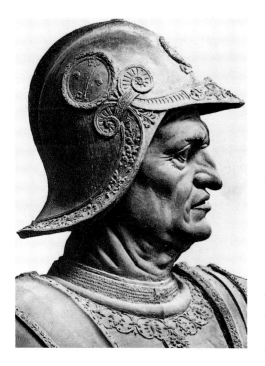

189
도판 188의 세부

그의 스케치북과 노트북을 보면서 그의 정신의 활동 범위와 그 엄청난 생산성에 놀라게 된다. 그 속에는 그가 쓴 글과 소묘, 그가 읽은 책에서 발췌한 글들, 쓰려고 했던 초고들이 포함되어 있다. 우리가 이런 것들을 읽으면 읽을수록 어떻게 한 인간이 각기 다른 연구 분야에서 이토록 탁월할 수가 있으며 또 거의 대부분의 분야에서 중요한 공헌을 할 수 있었는지 점점 더 이해할 수 없게 된다. 아마도 그 이유의 하나는 레오나르도가 교육받은 학자가 아니라 피렌체의 한 미술가였다는 데 있을 것이다. 그는 그의 선배들이 했던 것처럼 미술가의 임무는 더 철저하게, 그리고 더 열정적으로, 더 정확하게 눈에 보이는 세계를 탐구하는 것이라고 생각했다. 그는 학자들의 책에서 얻은 지식에는 관심이 없었다. 그는 셰익스피어와 마찬가지로 '라틴어는 거의 모르고 그리스 어는 전혀 몰랐다.' 대학의 학자들이 존경받는 고대 저술가들의 권위에 의지하고 있을 때에 화가인 레오나르도는 자기가 읽은 것을 자기 눈으로 확인하지 않고는 절대로 받아들이지 않았다. 그는 문제에 부딪치게 되면 권위자들에게 의지하지 않고 언제나 그것을 실험으로 해결하였다. 그는 자연에 대해 깊은 호기심을 느꼈고 창의적 정신으로 이 모든 것에 도전했다. 30구 이상의 시체를 해부해서 인체의 비밀을 탐구하기도 했으며(도판 **190**) 자궁 속에서 태아가 성장하는 신비를 조사한 최초의 사람이기도 했다. 또한 파도와 조류의 법칙을 연구했으며, 곤충들과 새들이 나는 것을 관찰하고 분석하는 데 수년을 보내고 언젠가는 현실화되리라고 확신한 비행 기구를 고안하기도 했다. 바위와 구름의 형태, 멀리 있는 물체의 색채에 미치는 대기의 영향, 초목이 성장하는 것을 지배하

는 법칙들, 음(音)의 조화 등이 그의 끊임없는 연구의 대상이었고 이것이 그의 예술의 기초가 되었다.

그의 동시대인들은 레오나르도를 이상하면서도 신비스러운 면이 있는 사람으로 생각했다. 군주들과 장군들은 이 놀라운 마술사를 성채와 운하의 건실, 새로운 무기와 장치를 만드는 군(軍)의 기사로 등용하고자 했다. 평화시에 그는 자신이 발명한 작동하는 장난감을 가지고, 그리고 무대 공연과 구경거리를 위한 새로운 장치를 꾸며 그들을 즐겁게 해주었다. 그는 위대한 미술가로 존경받았고, 훌륭한 음악가로 추앙받았으나 그럼에도 불구하고 그의 사상과 지식의 범위를 어렴풋이나마 알고 있는 사람은 거의 없었다. 그것은 레오나르도가 그의 저술을 한번도 출판한 적이 없었기 때문인데 그러한 그의 저작들이 있다는 것을 아는 사람조차 거의 없었다. 그는 왼손잡이였으므로 오른쪽에서 왼쪽으로 글을 써서 그의 글은 거울을 통해서만 읽을 수 있었다. 그는 자신의 견해가 이단으로 몰릴 것을 두려워하여 그의 발견들을 남에게 밝히기를 꺼려했을지도 모른다. 그의 글 가운데 '태양은 움직이지 않는다'라는 말이 있는데 이것은 레오나르도가 훗날 갈릴레오가 주장했던 코페르니쿠스의 지동설(地動說)을 예견했음을 보여준다. 어쩌면 그는 단순히 그의 만족할 수 없는 호기심 때문에 연구와 실험을 해나갔으며, 일단 그 자신이 문제를 해결하면 아직도 탐구해야 할 다른 많은 신비가 있었으므로 그것에 대한 흥미를 잃어버렸을 수도 있다.

무엇보다도 레오나르도는 남들이 자신을 과학자로 보아주기를 바라지 않았는지도 모른다. 그에게 있어서 자연에 대한 이 모든 탐구는 그의 미술에 필요한 가시적인 세계에 관한 지식을 얻고자 하는 수단이었다. 그는 그의 미술을 과학적인 토대 위에 올려 놓음으로써 그가 사랑하는 회화 예술을 비천한 기술로부터 존경받는 신사다운 작업으로 변경시킬 수 있다고 생각했다. 우리들로서는 미술가들이 그의 사회적 지위에 대해서 이처럼 신경을 썼을 것에 대해 의구심이 생길 것이다. 그러나 앞에서 우리는 이것이 당시의 사람들에게는 얼마나 중요했는지를 보았다. 아마도 셰익스피어의 《한여름 밤의 꿈》에 나오는 가구공 스너그, 직공 보텀, 그리고 땜장이 스누트에게 어떤 역할들이 주어졌는지를 상기한다면 이러한 몸부림의 배경을 이해할 수 있을 것이다. 아리스토텔레스는 '인문 교육〔문법, 수사학, 천문학, 논리학, 산술, 기하학, 음악 등의 소위 학예(學藝)〕'에 포함시킬 수 있는 몇몇 교양 과목(arts)과 손을 가지고 하는 일을 구별하였는데 후자는 '손을 써서' 하므로 '비천하며' 그렇기 때문에 신사의 품위에 걸맞지 않다고 기술하여 고대의 속물주의를 명문화해 놓았다. 레오나르도와 같은 사람들의 야심은 그림 또한 학예에 포함되어야 하며 그림 그릴 때의 손작업은 시를 쓸 때의 노동만큼이나 결코 본질적인 것은 아니라는 것을 보여주는 데 있었다. 이러한 견해가 레오나르도와 그의 후원자들과의 관계에 영향을 미쳤을 가능성도 있다. 아마도 그는 자신이 누구나 그림을 주문할 수 있는 공방의 주인쯤으로 여겨지는 것을 바라지 않았을 것이다. 여하간에 우리는 레오나르도가 그가 맡은 주문을 완성하지 못한 적이 많았다는 것을 알고 있다. 그는 그림을 그리기 시작했다가 주문자의 성화 같은 재촉에도 불구하고

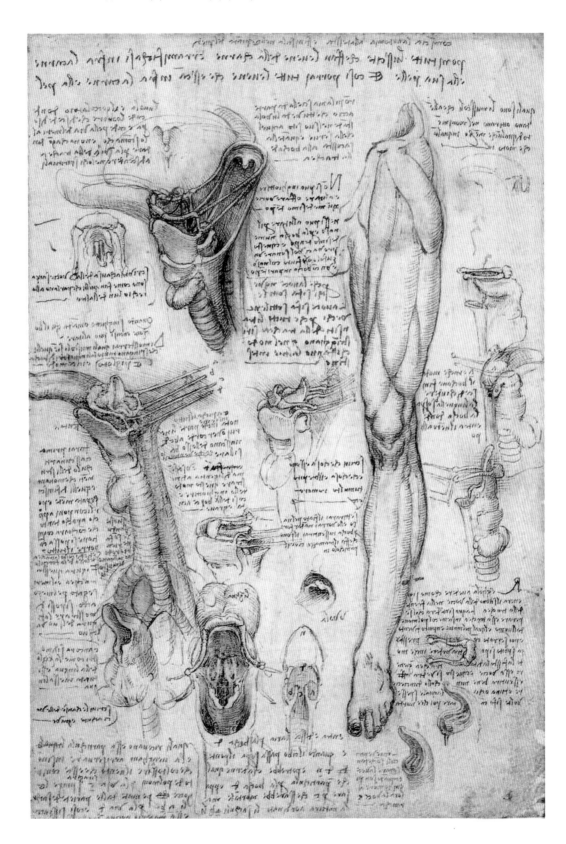

그림을 미완의 상태로 내버려두곤 했다. 더군다나 그는 작품의 완성 여부를 결정하는 것은 자기 자신이라고 주장하고 그가 작품에 만족하지 않으면 작품을 내놓기를 거절했다. 그렇기 때문에 레오나르도의 작품 중에서 완성된 것이 별로 없다는 것은 놀랄만한 일이 아니다. 또한 당시 사람들도 이 불세출의 천재가 여기저기 쉴 새 없이 옮겨다니며 시간을 허비한 것을 애석하게 생각할 정도로 그는 피렌체에서 밀라노로, 밀라노에서 다시 피렌체로 옮겨다녔으며 악명높은 모험주의자 체사레 보르자(Cesare Borgia) 밑에서 일하다가 로마로, 그리고 마침내는 프랑스의 왕 프랑수아 1세의 궁정에서 1519년에 숨을 거두었다. 그는 생전에 이해받기보다는 찬탄과 존경을 더 많이 받았다.

 '불행하게도'라고 말할 수 밖에 없지만, 그가 원숙기에 완성시킨 몇 개의 작품들만이 보존 상태가 대단히 나쁜 채로 우리에게 전해오고 있다. 그래서 우리는 레오나르도의 유명한 벽화, 〈최후의 만찬〉(도판 **191-2**)의 잔영을 볼 때는 수도사들을 위해서 그려진 이 그림이 당시에는 그들에게 어떻게 보여졌을지를 상상해 보아야 한다. 이 그림은 밀라노의 산타 마리아 델레 그라치에 수도원에 식당으로 사용하던 긴 홀의 벽화로 그려진 것이다. 우리는 이 그림이 처음으로 공개되었을 때는 어떠하였으며, 또 수도사들의 긴 식탁과 나란히 예수와 그의 사도들의 식탁이 벽 위에 나타났을 때 그들이 어떤 충격을 받았을지 눈 앞에 그려볼 필요가 있다. 성경 이야기가 이처럼 가깝고 실감나게 그려진 적은 일찍이 한번도 없었다. 그것은 마치 또 하나의 홀이 수도사의 홀과 이어져 그 안에서 최후의 만찬이 이루어지고 손을 대면 만져볼 수 있을 것처럼 느껴졌으리라. 식탁 위에 떨어지는 빛은 얼마나 또렷했으며 또한 그 빛이 얼마나 인물들의 입체감을 살려주었을까? 아마도 수도승들은 식탁 위에 있는 접시나 의상의 주름 등 모든 세부가 실감나게 묘사된 것을 보고 놀라움을 금치 못했을 것이다. 지금도 그렇지만 옛날에도 일반인들은 미술 작품을 그것이 실물을 어느 정도 닮았느냐에 따라 평가했다. 하지만 그것은 다만 첫 반응에 불과했으리라. 수도승들은 그림이 현실로 나타난 듯한 환상에서 깨어 그 비범함을 충분히 감탄한 뒤에는 레오나르도가 어떤 방식으로 성경 이야기를 끌고 갔는지에 눈을 돌렸을 것이다. 이 그림에는 동일한 테마를 다룬 이전의 그림들과 닮은 데가 하나도 없다. 이들 전통적인 그림들에서는 사도들이 식탁에 한 줄로 앉아 있고 유다만이 다른 사람들과 떨어져 있으며 예수는 조용히 성찬을 나누어주고 있다. 이 새로운 그림은 이전의 전통적인 그림들과 아주 다르다. 이 그림에는 드라마가 있고 흥분이 있다. 레오나르도는 그 이전의 조토처럼 성경의 본문으로 돌아가서 예수가 "나는 분명히 말한다. 너희 가운데 한 사람이 나를 배반할 것이다"라고 하자 사도들이 너무 슬퍼서 모두가 예수께 "주여, 나니이까?"라고 말하는 장면(마태오 복음 26장 21-22절)이 과연 어떠했을까를 눈 앞에 그려보려고 노력했다. 요한 복음에는 "그때 제자 한 사람이 바로 예수 곁에 앉아 있었는데 그는 예수의 사랑을 받던 제자였다. 그래서 시몬 베드로가 그에게 눈짓을 하며 누구를 두고 하시는 말씀인지 여쭈어보라고 하였다"(요한 복음 13장 23-24절)라는 대목이 추가되어 있다. 이 장면에서 운동감을 불러일으킨 것은 바로 이 질문과 몸짓이었다. 예수는

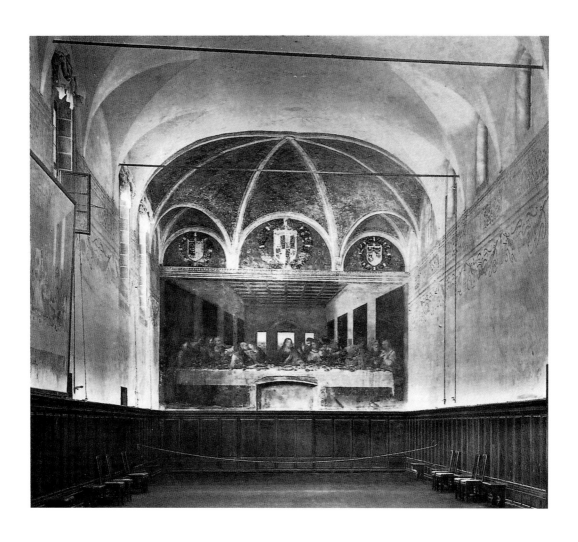

191
뒷벽으로 레오나르도
다 빈치의 〈최후의 만찬〉이
보이는 밀라노 산타 마리아
델레 그라치에 수도원
식당 벽화

방금 비극적인 말을 했고 그의 곁에 있던 사람들은 이 계시를 듣고 공포에 놀라
뒤로 움츠리고 있다. 어떤 사도는 그들의 사랑과 죄없음을 호소하는 것 같고, 또
어떤 사람들은 주님이 누구를 지칭했는지를 심각하게 논의하는 것처럼 보이며, 또
다른 사도들은 예수가 방금 말한 것을 설명해달라고 예수를 쳐다보는 것처럼 보인
다. 그들 중에 성미가 급한 성 베드로가 예수의 오른편에 앉아 있는 성 요한에게
달려간다. 그가 무엇인지를 성 요한의 귓속에 속삭일 때 무심코 유다를 앞으로 떼
밀어 유다는 다른 사람들과 분리되지는 않았으나 고립되어 보인다. 유다만이 몸짓
도 하지 않고 질문도 하지 않는다. 그는 몸을 젖히며 의심과 분노에 찬 모습으로
올려다보고 있는데 그의 모습은 이 갑작스러운 소란 속에 조용히 체념한 듯 앉아
있는 예수의 모습과 극적인 대조를 이룬다. 이 그림을 처음 본 사람들이 이 모든
극적인 움직임을 지배하고 있는 완벽한 예술을 이해하는 데 얼마나 시간이 걸렸을

까? 예수의 말이 야기시킨 흥분에도 불구하고 이 그림에는 혼란한 구석이 하나도 없다. 12사도들은 제스처와 움직임에 의해서 서로 연결되는 세 사람씩 네 무리로 자연스럽게 구별되는 것처럼 보인다. 이 변화 속에는 너무나 풍부한 질서가 있으며 또한 이 질서 속에는 너무나 다양한 변화가 내재해 있으므로 하나의 움직임과 그것을 받는 움직임 사이의 조화를 이룬 상호 작용을 살펴보려면 끝이 없다. 아마도 우리가 폴라이우올로의 〈성 세바스티아누스〉(p. 263, 도판 171)를 설명할 때 논의했던 문제를 돌이켜본다면 구성에 있어서의 레오나르도의 업적을 완전하게 감상할 수 있을 것이다. 우리는 폴라이우올로 시대의 미술가들이 사실성과 도식화의 요구를 결합시키려고 얼마나 애를 썼는지 기억할 수 있다. 또한 우리는 이 문제에 대한 폴라이우올로의 해결책이 우리들에게 얼마나 딱딱하고 인위적이었는지도 기억한다. 폴라이우올로보다 약간 젊었던 레오나르도는 아무런 어려움 없이 쉽게 이 문제를 해결하고 있다. 우리는 이 장면이 무엇을 나타내는지 알지 못해도 여전히 이 인물들이 만들어내는 아름다운 화면 구성을 즐길 수 있다. 이 구성은 고딕 회화가 가지고 있었던, 그리고 로지에르 반 데르 웨이든이나 보티첼리와 같은 화가들이 각자 자기 나름대로 작품 속에서 회복시키려고 했던 그러한 무리 없는 균형과 조화를 가지고 있는 것 같다. 그러나 레오나르도는 윤곽을 만족스럽게 표현하기 위해 소묘의 정확성이나 정밀한 관찰을 희생시킬 필요가 없다고 생각했다. 만약 우리가 이 구성의 아름다움을 접어둔다면 마사초나 도나텔로의 작품에서 본 바와 같이 신빙성 있고 놀라운 현실의 일부분을 갑자기 대면하는 듯한 느낌을 받게 될 것이다. 그러나 이러한 성취도 그 작품이 갖는 진정한 위대성에 비하면 일부분에 지나지 않는다. 왜냐하면 구성이나 소묘의 기술과 같은 기법상의 문제를 넘어서서 우리는 인간들의 행위와 반응에 대한 레오나르도의 그 깊은 통찰력과 우리 눈 앞에 한 화면을 생생하게 전개시켜 보여준 그의 상상력에 감탄하지 않을 수 없기 때문이다. 당시의 한 목격자는 레오나르도가 〈최후의 만찬〉을 제작하고 있는 모습을 보았다고 이야기한다. 레오나르도는 받침대 위에 올라가 그가 그려놓은 것을 유심히 바라보며 붓 한번 대지 않고 팔짱을 끼고 하루 종일 서 있곤 했었다고 한다. 작품이 이렇게 파손된 상태 속에서도 그가 우리들에게 들려주고 있는 것은 바로 이러한 사색의 결과이다. 〈최후의 만찬〉이야말로 인간의 천재성이 만들어낸 위대한 기적들 중의 하나인 것이다.

〈최후의 만찬〉보다 훨씬 더 유명한 레오나르도의 작품을 들자면 그것은 리자(Lisa)라는 이름을 가진 피렌체의 한 부인의 초상인 〈모나 리자〉(도판 **193**)를 꼽을 수 있을 것이다. 레오나르도의 〈모나 리자〉와 같이 지나치게 유명한 명성은 그 예술 작품을 위해서 반드시 좋다고만 할 수는 없다. 우리는 그림 엽서나 심지어 광고에서조차도 모나 리자를 보아왔으므로 그것을 실제 화가가 살과 피를 가진 실존 인물을 그린 그림으로 참신한 눈을 가지고 보기 어렵다. 그러나 우리는 이 그림에 관해서 아는 것이나 안다고 믿었던 것을 다 잊어버리고 이 그림을 처음 보는 사람처럼 새롭게 볼 필요가 있다. 무엇보다도 우리를 먼저 감탄하게 하는 것은 리자라는 인물이 놀라울 정도로 살아 있는 것처럼 보인다는 사실이다. 그녀가 실제로 우

192
레오나르도 다 빈치,
〈최후의 만찬〉,
1495~98년.
회반죽에 템페라,
460×880 cm,
밀라노 산타 마리아 델레
그라치에 수도원 식당 벽화

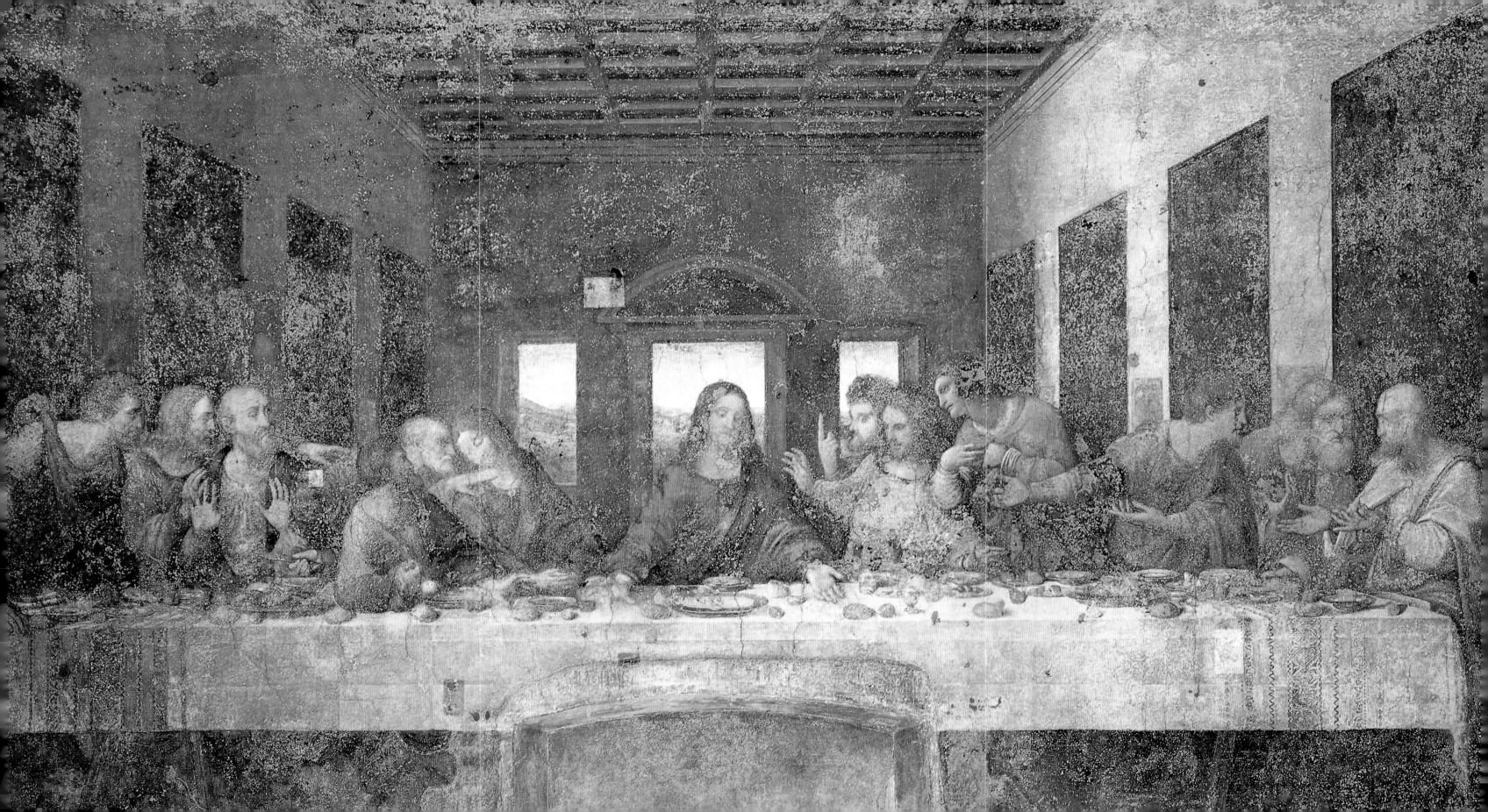

리를 보고 있는 것 같기도 하고 또 그녀의 마음 속에 영혼이 깃들어 있는 것같이 보이기도 한다. 마치 살아 있는 사람처럼 우리의 눈 앞에서 변하여 볼 때마다 달라 보이는 것 같다. 이 그림은 도판으로도 그 이상한 효과를 경험할 수 있지만 파리의 루브르 박물관에 있는 원화 앞에 서서 보면 거의 불가사의하다. 우리를 조롱하는 것 같아 보이는가 하면 그녀의 미소 속에 어떤 슬픔이 깃들어 있는 것같이 보이기도 한다. 이 모든 것이 상당히 신비스럽게 들리겠지만 위대한 예술 작품 중에는 그런 효과를 내는 것들이 종종 있다. 그럼에도 불구하고 레오나르도는 어떻게, 그리고 어떤 수단으로 이런 효과를 낼 수 있는지 확실히 알고 있었다. 자연의 위대한 관찰자인 레오나르도는 그 이전의 어느 누구보다도 사람들의 눈이 어떤 작용을 하는지 잘 알고 있었다. 그는 자연을 자연 그대로 묘사하는 것이 미술가들에게 또 하나의 새로운 문제, 즉 정확한 소묘를 조화로운 구성에 결합하는 것만큼이나 미묘한 문제를 남겨 놓았음을 분명히 인식하고 있었던 것이다. 마사초의 뒤를 밟아간 이탈리아의 '콰트로첸토(1400년대)' 거장들의 예술 작품에는 하나같이 인물들이 어딘가 딱딱하고 거칠어서 나무로 만든 것같이 보인다. 그런데 이상한 것은 이것이 비단 화가의 인내심이 부족하다거나 지식이 모자라서 생겨나는 것은 아니라는 점이다. 자연을 모방하는 데 있어서 반 에이크(p. 241, 도판 **158**)보다 더 참을성이 많은 사람도 없으리라. 또한 만테냐(p. 258, 도판 **169**)보다 정확한 소묘법과 원근법에 대해 더 잘 알고 있는 사람도 없으리라. 그러나 그들이 재현한 자연은 장대하고 인상적임에도 불구하고 그들의 인물은 살아 있는 사람이라기보다는 오히려 조각상들같이 보인다. 아마도 그 이유는 한 인물을 선은 선대로, 세부는 세부대로 더욱 의도적으로 잘 모사하려고 하면 할수록 점점 더 인물은 지금까지 실제로 움직이고 숨쉬었다는 것을 생생하게 그려낼 수 없게 되기 때문일 것이다. 그것은 마치 화가가 갑자기 마법을 걸어서 그들을 〈잠자는 숲속의 미녀〉라는 동화에 나오는 인물들처럼 영원히 돌로 굳어 버리게 만든 것과 같다. 미술가들은 이런 어려움에서 벗어나기 위해서 여러 가지 방법을 시도해 보았다. 예를 들면, 보티첼리(p. 265, 도판 **172**)와 같은 경우 인물들의 윤곽이 덜 딱딱하게 보이기 위해 물결치는 머리카락과 펄럭이는 의상을 강조하려고 하였다. 그러나 이 문제에 대한 진정한 해결책을 발견한 사람은 레오나르도뿐이었다. 화가는 보는 사람에게 무엇인가 상상할 여지를 남겨두어야 한다. 가령 윤곽을 그처럼 확실하게 그리지 않고 형태를 마치 그림자 속으로 사라지는 것같이 약간 희미하게 남겨두면 이 무미건조하고 딱딱한 인상을 피할 수 있다. 이것이 바로 그 유명한 레오나르도의 창안으로, 이탈리아 어로 '스푸마토(sfumato)''라고 한다. 이것은 하나의 형태가 다른 형태 속으로 뒤섞여 들어가게 만들어 무엇인가 상상할 여지를 남겨놓는 희미한 윤곽선과 부드러운 색채를 가리킨다.

이제 〈모나 리자〉(도판 **194**)로 다시 돌아가 살펴보면 그 신비스러운 효과의 일부를 이해할 수 있을 것이다. 우리는 레오나르도가 스푸마토 기법을 아주 세심하게 사용하고 있음을 본다. 얼굴을 그리거나 낙서를 해본 사람이라면 우리가 표정이라고 부르는 것이 주로 두 가지 요소, 즉 입 가장자리와 눈 가장자리에 달려 있

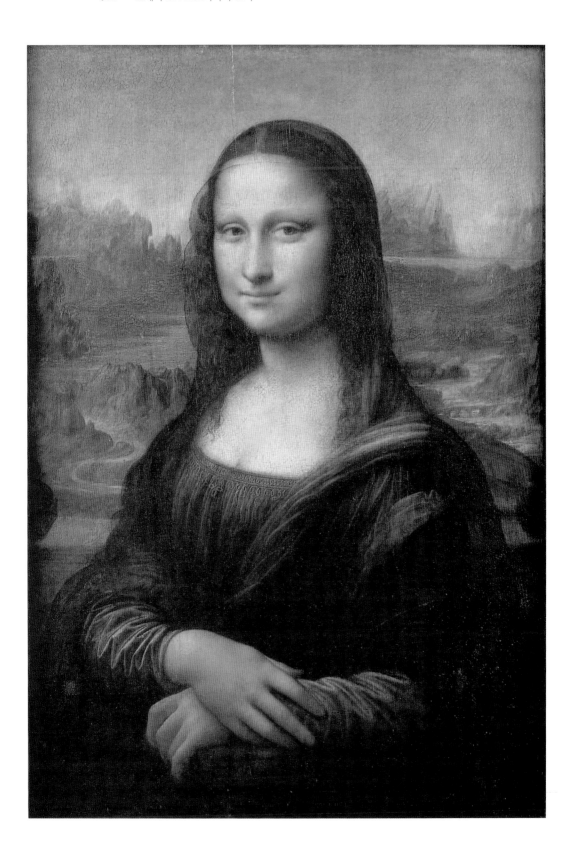

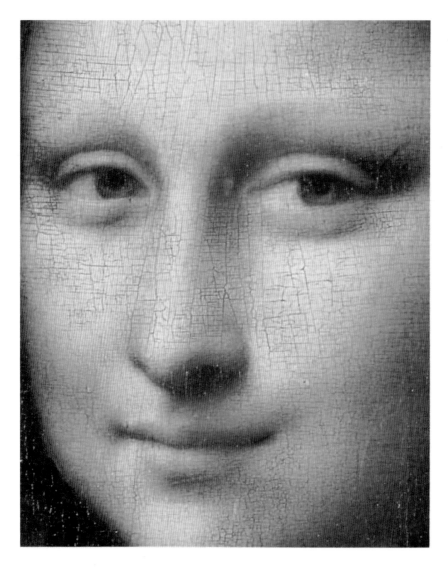

다는 것을 알고 있을 것이다. 레오나르도가 부드러운 그림자 속으로 사라지게 함으로써 의도적으로 모호하게 남겨둔 부분들이 바로 입과 눈 부분이다. 모나 리자가 어떤 기분으로 우리를 보고 있는지 확실하게 알 수 없는 것은 바로 이 때문이다. 그녀의 표정은 늘 붙잡을 수가 없다. 물론 이러한 효과를 내게 하는 것은 이러한 모호함뿐만은 아니다. 그 뒤에는 더 많은 것들이 숨어 있다. 레오나르도는 그와 같이 완벽한 솜씨를 가진 대가가 아니면 감히 시도할 수 없는 그런 대담한 일을 해냈다. 이 그림을 자세히 살펴보면 그림의 양쪽이 꼭 들어맞지 않는 것을 볼수 있다. 이것이 제일 분명하게 보이는 곳은 배경에 있는 환상적인 풍경화이다. 왼

쪽의 지평선은 오른쪽의 지평선보다 훨씬 낮은 곳에 있는 것같이 보인다. 그렇기 때문에 우리가 그림의 왼쪽에 초점을 맞추면 오른쪽에 초점을 맞출 때보다 인물이 약간 더 커 보이거나 혹은 몸을 더 세우고 있는 것같이 보인다. 그리고 그녀의 얼굴 또한 보는 사람의 위치에 따라서 변하는 것같이 보인다. 왜냐하면 여기에서도 얼굴의 양면이 꼭 들어맞지 않기 때문이다. 그러나 만일 레오나르도가 이 모든 정교한 트릭을 끝없이 사용하였다거나 살아 있는 육체를 거의 기적적으로 표현하는 것으로 자연으로부터 대담한 이탈을 상쇄시키지 못했다면, 위대한 예술 작품이 아니라 오히려 하나의 교묘한 요술을 만들어냈을지도 모른다. 손을 모델링한 방법이나 섬세하게 주름잡힌 소매를 묘사한 방법을 보라. 끈질기게 자연을 관찰하는 데 있어서 레오나르도는 어느 선배 못지 않게 근실했다. 다만 그는 더 이상 자연의 충실한 노예가 아니었다. 아득한 옛날 사람들은 두려움을 가지고 초상화를 보았다. 왜냐하면 미술가가 형상을 보존함으로써 그가 묘사한 사람의 영혼을 보존할 수 있다고 생각했기 때문이다. 이제 위대한 과학자인 레오나르도는 태초의 형상 제작자들의 꿈과 두려움을 현실로 만들었다. 그는 그의 미술 붓으로 색채 속에 불어넣는 주문을 알고 있었던 것이다.

16세기(친퀘첸토) 이탈리아 미술을 그렇게 빛나게 한 두 번째 피렌체 미술가는 미켈란젤로 부오나로티(Michelangelo Buonarroti : 1475-1564)였다. 미켈란젤로는 레오나르도보다 스물세 살 아래였지만 그가 죽은 뒤로 45년을 더 살았다. 그의 긴 생애 동안에 그는 미술가의 지위가 완전히 바뀌는 것을 목격했다. 이러한 변화는 어느 정도는 그 자신이 이룩해놓은 것이기도 했다. 젊은 시절 미켈란젤로도 다른 장인들과 같은 훈련 기간을 지냈다. 그는 13살의 소년으로 콰트로첸토 말엽 피렌체의 지도적인 화가의 한 사람이었던 도메니코 기를란다요(Domenico Ghirlandaio : 1449-94)의 분주한 공방에 들어가 3년 간 도제 생활을 했다. 기를란다요는 천재적인 작가의 위대함보다는 당시의 화려한 생활을 흥미있게 반영해주는 작품들을 남겨 우리들을 즐겁게 해주는 화가라고 할 수 있다. 그는 성경 이야기를 마치 그의 후원자였던 메디치 가를 중심으로 하는 피렌체의 부유한 시민들 사이에서 방금 일어난 사건인 것처럼 재미있게 표현할 줄 아는 작가였다. 도판 **195**는 성모 마리아의 탄생을 묘사한 그림으로 마리아의 어머니인 성 안나의 친척들이 찾아와서 그녀에게 축하하는 장면이다. 우리는 여기서 15세기 말의 한 화려한 저택의 내부와 상류 사회 숙녀들의 의례적인 방문 장면을 보게 된다. 기를란다요는 인물들을 효과적으로 배치하는 방법과 눈을 즐겁게 해주는 방법을 잘 알고 있었던 것 같다. 그는 당시 사람들과 마찬가지로 고대 미술의 테마를 좋아했는데 실내의 배경에 고전 양식으로 춤추는 아이들의 부조를 그려놓은 것만 보아도 잘 알 수 있다.

소년 미켈란젤로는 그의 공방에서 작업에 필요한 모든 기술적인 수법과 프레스코 벽화를 그리는 확고한 기법 및 소묘의 철저한 기초를 모두 배울 수 있었을 것이다. 그러나 알다시피 미켈란젤로는 이 성공적인 화가의 공방에 안주하고자 하지는 않았다. 미술에 관한 그의 이념은 전혀 달랐다. 그는 기를란다요의 안이한 방법을 배우는 대신 조토, 마사초, 도나텔로와 같은 대가들의 작품과 메디치 가의 소장품에

195
도메니코 기를란다요,
〈성모의 탄생〉, 1491년.
프레스코, 피렌체 산타
마리아 노벨라 교회

서 본 그리스와 로마의 조각 작품들을 연구하기 위해 공방을 나왔다. 그는 근육과 힘줄을 가지고 움직이는 아름다운 인체를 표현하는 방법을 알고 있었던 고대 조각가들의 비법을 깨닫고자 하였다. 레오나르도와 마찬가지로 해부학의 법칙을 고대 조각만을 통해서 배우는 것에 만족하지 않았다. 시체를 해부하고 모델을 보고 직접 소묘하며 인체의 비밀을 모두 알 때까지 인체 해부학에 관한 나름대로의 연구를 계속했다. 그러나 인간을 자연에 존재하는 수많은 매혹적인 수수께끼 중의 하나로 본 레오나르도와는 달리 미켈란젤로는 이 하나의 문제를 완전하게 해결하겠다는 일념으로 분투노력하였다. 그의 집중력과 기억력은 대단히 탁월했으므로 얼마 안가서 그리기 어렵다고 생각되는 자세나 동작은 하나도 없게 되었다. 사실상 어려움은 단지 그의 관심을 자극할 뿐이었다. 콰트로첸토의 위대한 미술가들도 실감나게 표현하는 데 실패할까봐 그림에 도입하기를 꺼려했던 자세와 각도는 오히려 그의 예술적인 야심을 일깨우게 했던 것이다. 곧 이 젊은 미술가가 고대의 유명한 거장들에 필적할 뿐만 아니라 실제로 그들을 능가한다는 소문이 퍼졌다. 미술학도들이 해부학과 나체화, 원근법 및 소묘의 모든 기교를 배우기 위해서 여러 해를 미술 학교에서 보내야 하는 시대가 도래한 이래로 별 야심없는 상업 미술가들일지라도 모든 각도에서 인체를 그리는 재주를 쉽게 터득할 수 있는 오늘날에는, 미켈란젤로의 단순한 솜씨와 지식만으로도 당시에 큰 감탄을 자아냈던 상황을 쉽게 이해할 수 없을 것이다. 30살이 될 무렵 그는 천재 레오나르도와 필적할 수 있는 당대의 가장 뛰어난 거장들 중의 한 사람으로 인정을 받게 되었다. 피렌체 시

는 영광스럽게도 그와 레오나르도에게 시의회의 대회의실 벽면에 피렌체 시의 역사와 관련된 일화를 그려줄 것을 의뢰하였다. 이 두 거장들이 명예를 걸고 경쟁한 것은 미술사에 있어서 전무후무한 극적인 순간이었다고 말할 수 있다. 모든 피렌체 시민들이 흥분 속에서 그들의 밑그림과 준비 작업의 진척을 지켜보았다. 그러나 불행하게도 그 작품은 완성되지 못했다. 1506년 레오나르도는 밀라노로 되돌아갔으며 미켈란젤로는 그의 열정에 다시금 불을 지른 또 하나의 부름을 받게 되었다. 교황 율리우스 2세가 그를 로마로 초청하여 기독교 세계의 대왕에 상응하는 자신의 엄묘를 세우게 했던 것이다. 앞서 우리는 위대한 포부를 지녔으나 무자비한 이 카톨릭 교회 통치자의 야심적인 계획에 관해 들은 바 있으므로 대담한 계획을 수행할 수단과 의지를 가지고 있는 사람을 위해서 일을 하게 되었다는 사실에 미켈란젤로가 얼마나 매혹되었는지 상상하기는 어렵지 않다. 교황의 허락을 얻어 그는 당장 카라라에 있는 유명한 대리석 채석장으로 가서 이 거대한 영묘를 장식할 대리석 석재들을 선별했다. 이 젊은 미술가는 그의 정이 닿아 세상에서 이제껏 한 번도 본 적이 없는 그런 조각상들로 변모시켜주기를 기다리고 있는 듯한 이들 대리석들을 보고 압도되었다. 그는 갖가지 형상들로 들끓고 있는 마음을 가라앉히며 채석장에서 대리석을 선별하는 데 6개월을 보냈다. 그는 돌 속에서 잠자고 있는 형상들을 해방시키고자 하였다. 그러나 그는 로마로 돌아와 작업에 착수한 지 얼마 되지 않아 이 위대한 사업에 대한 교황의 열정이 상당히 식어 있음을 발견하였다. 오늘날 알고 있는 바와 같이 교황의 태도가 달라진 주요 이유 중의 하나는 영묘를 세우려는 계획이 그의 마음 속에 더 귀중했던 다른 계획, 즉 새로운 성 베드로 대성당을 신축하려는 계획과 충돌했기 때문이었다. 왜냐하면 그의 영묘는 원래 옛날 성당 건물 안에 안치될 계획이었는데 그것을 헐고 나면 그 영묘를 어디에 세울 것인가라는 문제가 발생했기 때문이다. 한없는 실망에 빠진 미켈란젤로는 다른 이유가 있다고 의심했다. 그는 음모가 있다고 생각하여 심지어 그의 경쟁자들, 특히 성 베드로 대성당의 신축 공사를 맡은 브라만테가 그를 독살하려 한다고까지 의심하였다. 공포와 분노로 순간적으로 이성을 잃은 그는 로마를 떠나 피렌체로 가서 교황에게 만약 교황이 자신을 원한다면 몸소 찾아오라는 무례한 편지를 보냈다.

이 사건에서 주목할 점은 교황이 화를 낸 것이 아니라 오히려 피렌체의 시장을 통해서 이 젊은 조각가가 로마로 돌아오도록 설득하는 정식 협상을 시작했다는 사실이다. 이 사건에 관련된 모든 사람들은 이 젊은 미술가의 거취나 계획이 국가의 미묘한 문제만큼이나 중요하다는 사실에 의견의 일치를 본 것 같다. 피렌체 시민들은 심지어 미켈란젤로에게 계속해서 은신처를 제공해준 이유로 교황의 노여움을 사게 될까 두려워했다. 그래서 피렌체 시장은 미켈란젤로에게 율리우스 2세에게 돌아가 봉사하라고 설득하여 그에게 추천서까지 한 통 써주었다. 그 추천서에는 그의 예술이 이탈리아 전체, 아니 전 세계에서 비교될만한 것이 없으며 만약 그를 친절하게 대해주기만 한다면 '그는 전 세계를 깜짝 놀라게 만들 만한 작품을 창조할 것이다'라는 말이 들어 있었다. 이번만은 외교 문서가 진실을 말한 것이다. 미켈란젤로가 로마로 돌아오자 교황은 그에게 또 다른 주문을 떠맡겼다. 바티칸에

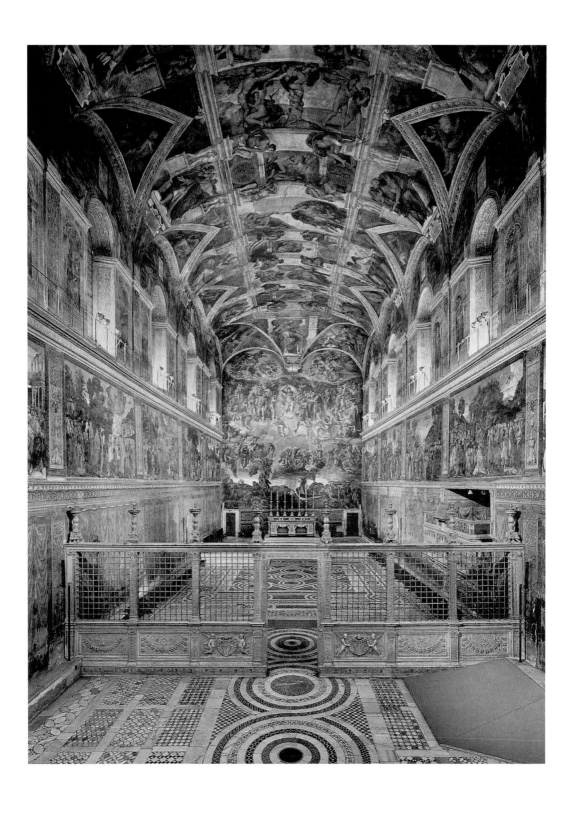

는 교황 식스투스 4세가 지은 시스티나 채플(Sistina Chapel, 도판 196)이라 불리는 작은 예배당이 있었다. 이 예배당의 벽면은 화가들, 예를 들어 보티첼리, 기를란다요와 같은 전(前) 세대의 가장 유명한 거장들의 작품들로 장식되어 있었다. 그러나 궁륭형 천장은 아직 아무 그림이 없었다. 교황은 미켈란젤로에게 그 천장에 그림을 그려넣을 것을 제안했다. 그러나 미켈란젤로는 이 주문을 맡지 않으려고 그가 할 수 있는 모든 수단을 동원했다. 그는 자신이 화가가 아니라 조각가라고 변명하기도 했다. 그는 이 달갑지 않은 주문이 적들의 음모에 의해 그에게 주어진 것이라고밖에 생각할 수 없었다. 교황이 완강하게 버티자 그는 할 수 없이 벽감들 속에다 12사도들을 그려넣는 아주 간단한 설계에 착수해서 피렌체에서 그림 그리는 것을 도와줄 조수들을 불러 고용했다. 그러나 그는 갑자기 예배당 안에 혼자 틀어박혀 아무도 접근하지 못하게 하고는 '전 세계를 깜짝 놀라게 할' 계획을 혼자서 실행에 옮기기 시작했다.

미켈란젤로가 교황청의 한 예배당 안의 받침대 위에서 4년 간의 고독한 작업 끝에 이룩해놓은 것(도판 198)을 보면 평범한 우리들로서는 어떻게 한 개인이 그만한 것을 성취할 수 있었는지 상상하기조차 힘들다. 예배당 천장에 이 거대한 프레스코를 그리기 위해 이 장면들의 세부를 준비하고 스케치한 뒤에 그것을 벽면에 전사하는 데 요구되는 육체적인 노력만도 상상을 초월하기에 충분한 것이었다. 천장화이므로 미켈란젤로는 등을 바닥에 대고 누워 위를 쳐다보고 그림을 그려야 했다. 실제로 그는 비좁은 공간에서의 자세에 익숙해져서 이 시기에는 편지를 받아도 그것을 머리 위에 쳐들고 몸을 뒤로 제치고 읽었다고 한다. 그러나 아무런 도움도 받지 않고 이처럼 거대한 공간을 그림으로 채운 한 사람의 육체적인 작업도 그의 지적인, 그리고 예술적인 업적과 비교해보면 아무것도 아니라고 할 수 있다. 미켈란젤로가 후대에게 제시해준 항상 새롭고 풍요로운 착상들, 그리고 모든 세부를 묘사하는 정확한 솜씨와 그 비전의 장대함은 인류에게 천재의 능력에 대한 전혀 새로운 개념을 심어주었던 것이다.

이 거대한 작품의 세부 도판을 종종 볼 수 있는데 그것만으로 전부를 제대로 알기에는 부족하다. 예배당 안에 들어섰을 때 그 전체가 주는 인상은 우리가 지금까지 보아왔던 사진과는 대단히 상이하다. 예배당은 얕은 궁륭 천장을 가진 대단히 크고 높은 강당처럼 생겼다. 벽 윗부분에는 미켈란젤로의 선배들이 전통적인 수법으로 그린 모세와 예수에 관한 이야기의 그림들이 들어서 있다. 그러나 천장을 쳐다보면 우리는 완전히 다른 세계를 보게 된다. 그것은 인간의 차원을 넘어선 세계인 것이다. 미켈란젤로는 예배당 양쪽 벽의 5개 창문 사이에서 시작되는 궁륭 천장에 유태인들에게 메시아의 출현을 예언하는 구약 성서의 예언자들과 그 사이사이에 이교도들에게 예수의 재림을 예언했다고 전해지는 무녀들의 거대한 그림을 그려넣었다. 그는 이들 예언자들과 무녀들을 깊은 사색에 잠겨 있거나 혹은 책을 읽거나 글을 쓰거나 논쟁을 하거나 혹은 그들 내면의 소리에 귀를 기울이고 있는 듯한 형상들을 하고 있는 초인간적인 남녀의 상으로 표현하였다. 등신대보다 더 큰 이들 인물상들이 열지어 있는 사이의 천장 꼭대기에는 천지 창조와 노아의 홍수에 관한

이야기를 그려놓았다. 그러나 이처럼 엄청난 작업조차도 늘 새로운 형상들을 창조하려는 그의 욕망을 채울 수 없다는 듯이 그는 이 그림들 사이의 경계에 또 다시 수많은 인물상들을 그려넣었다. 이들 중에는 조각상 같은 사람도 있으며, 또 초자연적인 아름다움을 지닌 살아 있는 듯한 청년들도 보이는데, 그들은 장식줄을 휘감고 아직 더 많은 이야기가 묘사되어 있는 커다란 원형 메달을 잡고 있다. 그러나 이것은 전체 그림의 중앙 부분에 속하는 것일 뿐이다. 그것 이외에도 궁륭 천장의 바로 밑부분에 그는 무한히 다양한 남녀의 모습을 끝없이 이어놓았는데 그것은 성경 속에 열거된 예수의 조상(祖上)들을 그린 것이다.

사진을 통해서 이처럼 많은 인물상들을 보면 천장 전체가 혼란스럽고 균형이 잡히지 않았으리라고 의심할지도 모른다. 그러나 시스티나 예배당 안으로 들어서서 그 천장화를 단순히 하나의 훌륭한 장식으로만 생각하고 본다면 그것이 얼마나 단순하고 조화로운지 그리고 전체의 짜임새가 얼마나 명료한지를 발견하고는 대단히 놀라게 될 것이다. 1980년대에 거기에 쌓인 그을음과 먼지의 두터운 층을 제거한 이래로 그 강렬하고 밝은 색채가 드러났는데, 그토록 좁고도 적은 수의 창문을 지닌 이러한 예배당에서 그 천장화가 보일 수 있게 하려면 당연히 밝게 채색해야 했을 것이다(이 점은 오늘날 그 천장화에 비추어지는 강력한 전기불빛 속에서 그 그림을 바라보며 찬사를 보내는 사람들이 흔히 간과하는 부분이다).

도판 197은 천장을 가로지르는 궁륭에 그려진 그림의 일부로 미켈란젤로가 천지 창조 장면의 양쪽에 있는 인물들을 어떻게 배치해 놓았는지를 잘 보여준다. 한쪽에는 어린아이가 받쳐주고 있는 커다란 책을 무릎 위에 올려놓고 방금 읽은 것을 기록하려고 몸을 돌리는 예언자 다니엘이 있다. 그의 옆으로는 책을 뚫어지게 보고 있는 쿠마이의 무녀가 있다. 반대편에는 오리엔트 풍의 의상을 입은 늙은 여자인 '페르시아' 무녀가 성경을 눈 가까이 갖다 대고 성경의 구절을 열심히 연구하고 있으며 그 옆으로는 논쟁을 벌이는 듯 격렬하게 몸을 홱 돌리고 있는 구약의 예언자 에제키엘이 그려져 있다. 그들이 앉아 있는 대리석 의자에는 장난치는 아이들의 조각이 장식되어 있으며 그 위 양쪽에는 커다란 메달을 천장에 화려하게 달아매려고 하는 나체 인물상들이 둘씩 짝지어져 있다. 또 삼각 소간(小間)에는 성경에서 전해지는 예수의 조상들이 구부린 자세로 묘사되어 있다. 이들 놀라운 인물상들은 미켈란젤로가 어떤 자세든지, 어떤 각도에서든지 인체를 능수능란하게 그리는 탁월한 솜씨를 보여준다. 근육이 잘 발달되어 있는 이 젊은 운동 선수들은 가능한 모든 방향으로 몸을 틀어 돌리고 있으나 언제나 우아함을 잃지 않고 있다. 천장에는 자그마치 20여 명의 이런 인물상이 있는데 하나하나가 그 이전 것보다 더 훌륭해 보인다. 카라라의 대리석으로부터 그가 소생시키려 했던 많은 이미지들이 시스티나 예배당의 천장화를 그릴 때 연출되었음을 의심할 여지가 없다. 여기서 우리는 그가 탁월한 기량을 마음껏 발휘했다는 것을 느낄 수 있는데 그가 가장 선호하는 대리석을 가지고 계속 작업할 수 없게 되자 그 실망과 분노가 오히려 그를 더욱 자극하여 적들에게 — 실제로 그런 적들이 있었는지 아니면 그가 오해한 것인지 확인할 수 없지만 — 만약 그들이 그림을 그리도록 강요한다면 '좋다. 그렇다면

197
미켈란젤로, 〈시스티나
예배당 천장화〉 일부

198
미켈란젤로,
〈시스티나 예배당 천장화〉.
1508–12년.
프레스코, 13.7×39 m,
바티칸

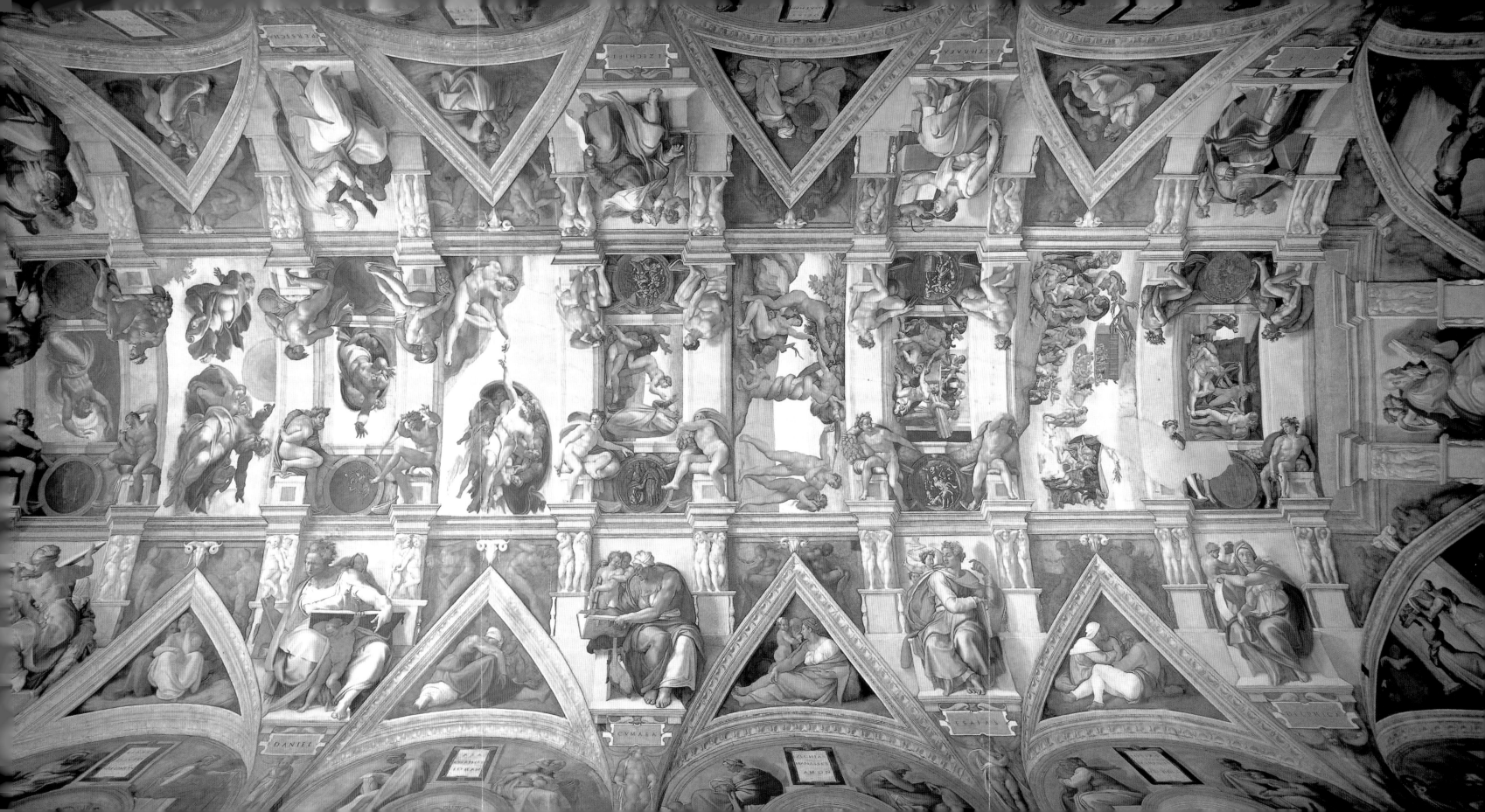

그림으로 보여주겠다'고 분발하게 만들었던 것이다.

우리는 미켈란젤로가 모든 세부를 얼마나 세심하게 연구하였으며 소묘를 통해 각 인물상들을 얼마나 주의깊게 준비했는지 잘 알고 있다. 도판 **199**는 그의 스케치북의 한 페이지인데 그는 무녀 하나를 그리기 위해 모델을 여러 가지로 연구하였던 것을 알 수 있다. 우리는 그리스 시대의 거장들 이래로 아무도 관찰하지 못했고 묘사하지도 못했던 꿈틀거리는 근육의 작용을 여기서 다시 보게 된다. 이들 유명한 '나체화들'을 통해서도 그가 비길 데 없는 거장임을 보여주었겠지만 그보다는 성서의 테마들을 묘사한 천장화의 중앙 부분들을 통해서 그는 더욱 상상할 수조차 없는 위대한 거장임이 증명된다고 할 수 있다. 여기에서 우리는 힘찬 몸짓으로 초목들과, 해와 달과 같은 천체들과 동물들과 인간들을 불러내는 조물주의 모습을 본다. 미술가들뿐만 아니라 미켈란젤로라는 이름을 한번도 들어보지 못한 미천한 사람들의 마음 속에서도 수십 세대를 통해서 각인되어 떠오르는 하느님 아버지의 모습은 미켈란젤로가 그의 천지 창조에서 그려보인 그 위대한 비전에 직·간접적인 영향을 받아 형성되고 만들어졌다고 하여도 절대로 그것은 과언이 아니다. 그가 그린 창세기의 이야기 중 가장 유명하고 뛰어난 것은 그 커다란 구획들 중 하나에 그려진 〈아담의 창조〉(도판 **200**)이다. 미켈란젤로 이전의 미술가들도 땅 위에 누워 있는 아담을 하느님이 손을 대기만함으로써 그에게 생명력을 불어넣어 주는 그림들을 이미 오래 전부터 그린 바 있지만 아무도 이처럼 간단하고 힘차게 위대한 창조의 신비를 표현하지는 못했다. 이 그림에는 우리의 시선을 주제로부터 다른 데로 돌리게 하는 것은 아무것도 없다. 아담은 최초의 인간답게 힘차고 아름다운 모습으로 땅 위에 누워 있다. 반대편에서는 아버지 하느님이 천사들의 부축을 받으며 다가오고 있다. 돛과 같이 바람에 나부끼는 넓고 장엄한 망토를 입고 있는 모습은 허공을 빠르고 쉽게 날아다닐 수 있음을 암시한다. 하느님이 손을 뻗치자 아담의 손가락에 채 닿기도 전에 이 최초의 사람은 마치 깊은 잠에서 막 깨어난 듯 그의 창조주인 아버지 하느님의 자애로운 얼굴을 물끄러미 쳐다보고 있다. 미켈란젤로가 하느님의 손길을 이 그림의 중심에 두어 초점으로 만들고 의연하고 힘찬 창조의 모습을 통해서 신의 전지 전능함을 우리의 눈으로 볼 수 있게 만든 방법은 미술의 가장 위대한 기적 중의 하나이다.

미켈란젤로는 1512년 시스티나 예배당의 위대한 작품을 완성하자마자 곧 율리우스 2세의 영묘 건립을 계속하기 위해 다시 대리석 조각에 착수했다. 그는 그 영묘를 로마의 유적들에서 보았던 것과 같은 수많은 포로들의 조각상으로 장식하고자 하였다. 그는 이 군상들에 상징적인 의미를 부여하려고 계획하였던 것 같다. 이들 중의 하나가 도판 **201**에 보이는 〈죽어가는 노예〉이다.

시스티나 천장화에서의 엄청난 작업 끝에 미켈란젤로의 상상력이 고갈되었을 것이라고 생각한다면 큰 잘못이다. 자신이 좋아하는 재료로 작업할 수 있게 되자 그의 능력은 더욱 위대한 힘을 발휘할 수 있었던 것 같다. 미켈란젤로는 '아담'에서 힘찬 젊은이의 아름다운 육체 속으로 생명이 불어넣어지는 순간을 묘사한 반면에 〈죽어가는 노예〉에서는 생명력이 막 꺼지려 하고 육체가 죽음의 지배를 받게 되

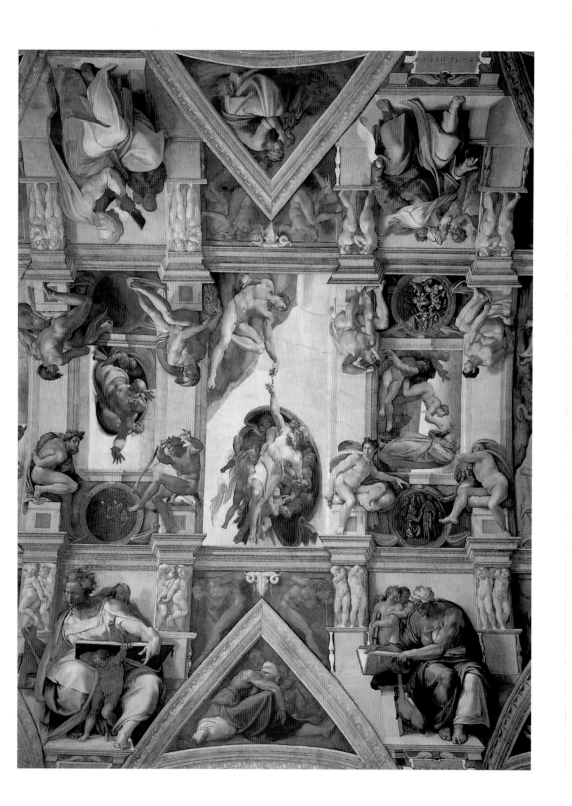

199
미켈란젤로, 〈시
천장화 중 리비
위한 습작〉, 15
황갈색 종이에
28.9×21.4 cm,
뉴욕 메트로폴리

는 순간을 선택했다. 살려고 발버둥치는 데서 해방되는 이 마지막 순간, 이 피로와 체념의 몸짓 속에 말할 수 없이 지극히 아름다움이 도사리고 있다. 파리의 루브르 박물관에 있는 원작 앞에 서 보면 그것이 차갑고 생명력 없는 조각 작품이라고는 도저히 믿어지지 않는다. 이 조각상은 우리들 앞에서 움직이는 것처럼 보이기도 하고 또한 편안하게 쉬고 있는 것같이 보이기도 한다. 이것은 아마도 미켈란젤로가 노렸던 효과일 것이다. 그가 조각한 인체들은 제아무리 격렬하게 몸을 뒤틀고 돌리고 있다 해도 전체적인 윤곽은 언제나 확고하고 단순하고 안정되어 있다. 이것이 수세기 동안 많은 경탄을 모아온 그의 예술의 비밀 가운데 하나이다. 미켈란젤로는 처음부터 그가 작업을 하고 있는 대리석 속에 인물들이 숨어 있다고 생각했으므로 조각가로서 그가 해야 할 일은 단지 그들을 덮고 있는 돌을 제거하기만 하면 된다고 생각하였다. 그렇기 때문에 언제나 조각상들의 윤곽 속에는 본래의 대리석 덩어리의 단순한 형태가 반영되어 있어서 그 인물상에 제아무리 많은 동작이 포함되어 있다 하더라도 명료한 전체적인 통일성을 유지하게 되는 것이다.

율리우스 2세가 미켈란젤로를 로마로 초청했을 때 이미 그의 이름은 세상에 널리 알려져 있었지만 이 작품들을 완성시킨 뒤에는 이전의 어떤 미술가도 누려보지 못했던 명성을 얻게 되었다. 그러나 이 엄청난 명성은 그에게 일종의 저주와 같은 것으로 되어가기 시작했다. 왜냐하면 그의 청춘 시절의 꿈이었던 율리우스 2세의 영묘를 완성할 여유가 없어졌기 때문이었다. 율리우스 2세가 죽자 다른 교황이 그 당시의 가장 유명한 미술가인 그의 봉사를 요구해왔고 또 그 뒤를 이은 역대 교황들도 이전의 교황보다 더 열렬히 자신의 이름을 미켈란젤로의 이름과 연결시키고자 열망하였다. 그러나 군주들과 교황들이 이 늙어가는 거장의 봉사를 얻기 위해

200
미켈란젤로,
〈아담의 창조〉,
도판 198의 부분

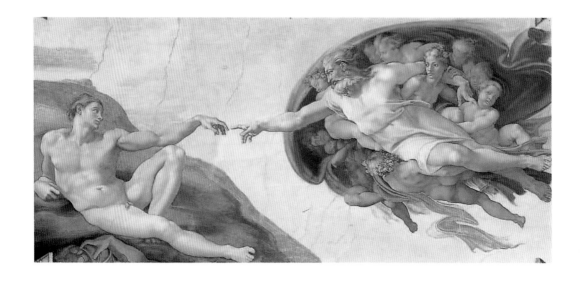

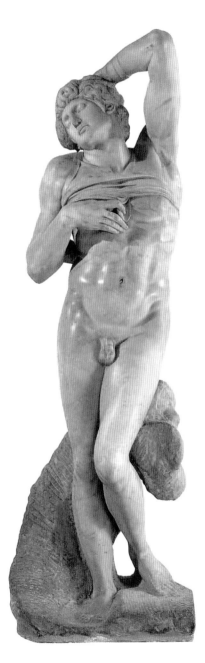

201
미켈란젤로,
〈죽어가는 노예〉, 1513년경.
대리석, 높이 229 cm,
파리 루브르

서 경쟁을 하고 있는 동안 그는 점점 더 깊숙이 내면 속으로 들어갔으며 보다 더 철저하고 엄격한 기준으로 자신을 채찍질하기 시작했다. 이 무렵 그가 쓴 시들은 자신의 예술이 죄스러운 것은 아닌가 하는 의심으로 고통을 받고 있었음을 보여준다. 한편 그의 편지들을 보면 그가 세상으로부터 존경을 많이 받으면 받을수록 점점 더 무정하고 까다로운 사람으로 변해가고 있었음이 분명히 드러난다. 그는 존경을 받기도 하였지만 그의 성질 때문에 사람들로부터 두려움을 사기도 했다. 그는 지위 고하를 막론하고 가차없이 대했다. 그는 자신의 사회적 지위를 퍽 의식하고 있었음이 분명하다. 미술가의 지위는 그가 젊은 시절에 의식하고 있던 것과는 판이하게 달랐다. 실제로 그는 77세 때에 한 이탈리아 인이 '조각가 미켈란젤로 앞'이라고 편지를 썼다고 해서 그 편지를 받기를 거절했다고 한다. 여기에 대해 그는 다음과 같이 편지를 썼다. "조각가 미켈란젤로 앞이라고 편지를 보내지 말라고 그에게 전하시오. 왜냐하면 여기서 나는 단지 미켈란젤로 부오나로티로 통하고 있으니까 … 나는 공방을 경영하고 있는 화가나 조각가인 적은 한번도 없었소 … 내가 교황들에게 봉사해온 것은 사실이지만 그것은 강압에 의한 것이었소."

이러한 자랑스러운 독립성을 그가 얼마나 진지하게 생각했는지를 보여주는 사실이 하나 있다. 그것은 다름 아니라 한때 그의 적이기도 했던 브라만테가 미완성으로 남겨놓은 성 베드로 대성당에 둥근 지붕을 씌우는 일로, 미켈란젤로는 만년에 그가 맡았던 최후의 이 거창한 작업에 대한 보수를 거절했다. 이 늙은 거장은 기독교 세계의 총본산인 이 대성당을 위해 한 일을 세속적인 이윤으로 더럽혀서는 안될 하느님의 영광에 대한 봉사로 간주했던 것이다. 원을 그리며 둘러선 이중의 열주들이 받쳐주는 것처럼 보이는 이 거대한 둥근 지붕은 깨끗하고 장엄한 윤곽으로 로마 시의 하늘 위로 솟아오르고 있다. 당시 사람들이 '신과 같은 사람'이라고 불렀던 이 비범한 미술가의 영혼에 가장 적합한 기념물 역할을 하는 것이다.

1504년 미켈란젤로와 레오나르도가 피렌체에서 서로 경쟁하고 있을 때 한 젊은 화가가 움브리아 지방의 우르비노(Urbino)라는 작은 도시에서 피렌체로 왔다. 그는 바로 라파엘(Raphael)로 알려져 있는 라파엘로 산티(Raffaello Santi : 1483-1520)였다. 그는 소위 '움브리아 파'의 지도자 피에트로 페루지노(Pietro Perugino : 1446-1523)의 공방에서 가장 촉망받는 제자였다. 미켈란젤로의 스승 기를란다요나 레오나르도의 스승 베로키오와

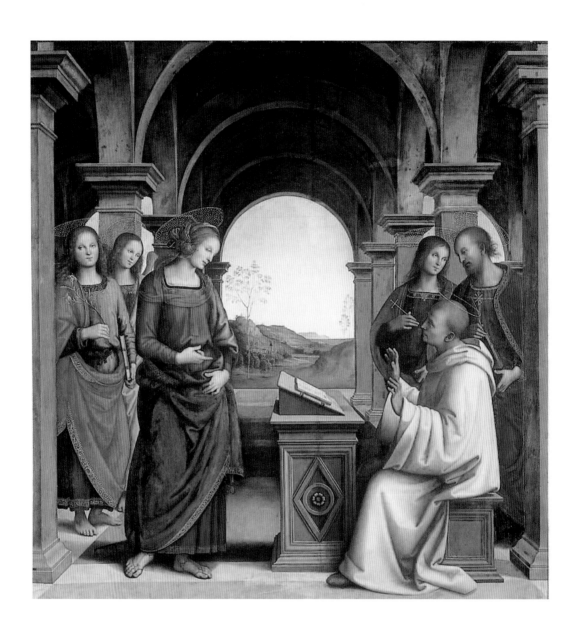

202
페루지노,
〈성 베르나르두스에게
나타난 성모〉, 1490–4년경.
제단화, 목판에 유채,
173×170 cm,
뮌헨 알테 피나코텍

같이 라파엘로의 스승 페루지노도 주문 받은 많은 작품들을 만들어내는 데 도움을 줄 솜씨 좋은 많은 도제들을 필요로 했던 대단히 성공한 미술가들의 대열에 속하는 사람이었다. 페루지노는 감미롭고 경건한 화풍의 제단화를 통해 일반적인 인기를 얻고 있는 그런 화가들 중의 한 사람이었다. 이전의 콰트로첸토의 미술가들이 그처럼 열심히 씨름했던 문제들이 이제는 더 이상 그에게 어려움을 주지 않았다. 어쨌든 그의 가장 성공적인 작품들 중에는 그가 전체적인 화면의 균형을 깨트리지 않으면서도 공간의 깊이를 묘사하는 방법과 인물들이 거칠고 딱딱하게 보이지 않도록 하기 위해서 레오나르도의 스푸마토를 구사하는 방법을 배웠다는 것을 보여주는 작품들도 있다. 도판 **202**는 성 베르나르두스에게 봉헌된 제단화이다. 성자는 그의 앞에 서 있는 성모를 보기 위해 책을 보던 것을 멈추고 위를 올려다본다. 구성이 그토록 단순한 데도 거의 완벽한 좌우 대칭의 구도에는 딱딱하거나 무리가 있는 곳이 하나도 없다. 인물들은 조화로운 구도를 이루는 가운데 적절히 배치되어 각자가 조용하고 편안하게 움직이고 있다. 그러나 페루지노가 이 아름다운 조화를 얻기 위해서 희생시킨 것이 있다. 즉 콰트로첸토의 거장들이 그처럼 정열적인 애착을 가지고 추구했던 자연의 충실한 묘사를 어느 정도 포기했던 것이다. 페루지노의 천사들을 잘 살펴보면 그 천사들이 다소 동일한 유형을 따르고 있음을 알 수 있다. 그것은 페루지노가 창안해서 항상 새롭게 변화시켜가며 그의 그림에 이용했던 아름다움의 한 전형이다. 우리는 그의 작품을 너무 많이 보게 되면 그의 창안에 식상해 버릴지도 모른다. 그러나 그의 그림들은 미술관에 나란히 진열하기 위해 그려진 것은 아니었다. 작품 하나만을 따로 떼어 놓고 보면 그의 작품들 중 뛰어난 몇몇 그림들은 우리들로 하여금 이 세계보다 더 평화롭고 조화로운 다른 세계를 엿볼 수 있게 해준다.

이러한 분위기 속에서 성장하면서 스승의 화풍을 재빨리 익히고 흡수한 젊은 라파엘로는 피렌체에 와서 가슴 설레는 새로운 도전에 직면했다. 자기보다 서른한살 위인 레오나르도와 여덟 살 위인 미켈란젤로가 그 이전에 아무도 생각하지 못했던 미술의 새로운 차원을 확립해가고 있었던 것이다. 다른 젊은 미술가라면 이 거장들의 명성에 압도되어 기가 죽었을 것이다. 그러나 라파엘로는 그렇지 않았다. 그는 배우기로 결심을 했다. 그는 자신이 어떤 점에서는 불리한 입장에 있다는 사실을 알고 있었다. 그는 레오나르도와 같은 광범위한 지식을 갖지 못했고 또 미켈란젤로와 같은 정력도 없었다. 그러나 이 두 천재들이 보통 사람들과는 어울리기가 어려웠고, 그들에게 또한 예측할 수도 이해할 수도 없는 존재였지만 라파엘로는 부드러운 성격의 소유자였기 때문에 영향력 있는 후원자들의 마음에 들 수 있었다. 더욱이 그는 이 선배 거장들을 따라잡을 때까지 쉬지 않고 작업할 수 있었다.

라파엘로의 훌륭한 그림들은 조금도 힘이 들어보이지 않기 때문에 우리는 보통 그것이 힘들고 혹독한 작업을 거쳤으리라고는 생각하기 힘들다. 많은 사람들에게 그는 단지 감미로운 성모상을 그리는 화가로 인식되어 있으며 그 성모상은 너무나 잘 알려져서 더 이상 하나의 그림으로 평가되기가 어려운 지경이 되었다. 미켈란젤로가 묘사한 조물주 신의 진정한 모습으로 만인에게 각인되었듯이 라파엘로가

그린 성모상도 후대들에게 성모의 진정한 모습으로 받아들여지게 되었다. 우리는 이 성모상의 값싼 복제품들이 초라한 집안에도 걸려 있는 것을 흔히 본다. 그래서 우리는 그처럼 일반적인 호소력을 지닌 그림들은 반드시 어딘가 '알기 쉬운' 작품이라는 결론을 내리기가 쉽다. 사실상 이 그림들에서 보이는 외견상의 단순함은 깊은 생각과 세심한 계획, 엄청난 예술적인 지혜(pp. 34-5, 도판 **17, 18**)의 결과로 나타난 것들이다. 라파엘로의 〈대공(大公)의 성모〉(도판 **203**)와 같은 그림은 수세대에 걸쳐서 페이디아스나 프락시텔레스의 작품과 마찬가지로 완전함의 기준으로 간주되어 왔다는 점에서 진실로 '고전적'이다. 그것은 설명을 필요로 하지 않는다. 이런 점에서 그것은 정말로 '이해하기 쉬운' 작품이다. 그러나 우리가 이 그림을 동일한 테마를 다룬 그 이전의 헤아릴 수 없이 많은 다른 작품들과 비교해보면 그 이전 작품들도 모두 다 라파엘로가 이 그림에서 획득한 그런 단순성을 추구하고 있었음을 알 수 있다. 우리는 라파엘로가 페루지노의 인물 유형의 조용한 아름다움에서 무엇을 배웠는지를 알 수 있다. 그러나 스승의 어딘가 공허한 듯한 규칙성과 제자의 그림에서 보이는 충만한 생명력 사이에는 얼마나 큰 차이가 있는가! 입체감 있게 묘사되어 어둠 속으로 물러나는 성모의 얼굴, 자연스럽게 늘어트려진 옷자락 속에 싸인 육체의 볼륨, 아기 예수를 안고 있는 성모의 확고하고 애정어린 자세 등 모든 것이 완벽한 균형의 효과에 기여하고 있다. 우리는 이것들을 약간만 변경해도 그것이 전체의 균형을 깨트리게 되리라는 것을 느낄 수 있다. 그러나 이 구도에는 긴장감이라든지 부자연스러운 구석이라고는 전혀 없다. 이 그림은 마치 이것 이외의 다른 모습으로 보일 수 없으며 태초부터 그렇게 존재했었던 것같이 보인다.

203
라파엘로,
〈대공의 성모〉, 1505년경.
목판에 유채, 84×55 cm,
피렌체 피티 궁

　라파엘로는 수년간 피렌체에 머문 뒤 로마로 갔다. 그가 로마에 도착한 것은 아마도 1508년인 것 같은데 이 때는 미켈란젤로가 시스티나 예배당 천장화를 착수했을 무렵이다. 율리우스 2세는 곧 이 젊고 귀염성 있는 미술가에게도 일감을 찾아주었다. 교황은 라파엘로에게 바티칸 궁 안의 스탄차(stanza, 방)라는 이름으로 알려진 방들의 벽면을 장식하는 일을 맡겼다. 라파엘로는 이 방들의 벽과 천장에 있는 일련의 프레스코에서 완전한 디자인과 균형 잡힌 구성의 탁월한 솜씨를 증명해 보여 주었다. 이 작품들의 전체적인 아름다움을 충분히 감상하려면 그 방 안에 한참 머물러 서서 하나의 움직임이 다른 움직임에 대응하고, 하나의 형태가 다른 형태에 대응하는 전체적인 짜임새의 조화와 다양성을 느껴보아야 한다. 이 그림들을 이 방 밖으로 끌어내어 축소된 도판을 통해 보면 딱딱하게 보일지도 모른다. 왜냐하면 우리가 프레스코를 직접 볼 때는 등신대로 서 있던 개별적인 인물들이 축소된 도판에서는 여러 인물 군상들 속에 흡수되어 잘 분간하지 못하게 되기가 쉽기 때문이다. 그와 반대로 전체에서 '세부'만을 따로 찍은 도판에서는 인물들이 본래 가지고 있던 중요한 역할, 즉 전체적인 구성의 우아한 선율의 일부를 형성하는 역할을 상실해버리고 만다.

　그러나 라파엘로가 부유한 은행가인 아고스티노 키지의 별장(지금은 빌라 파르네지나라고 불린다)에 그린 보다 작은 규모의 프레스코(도판 **204**)에는 앞의 경우

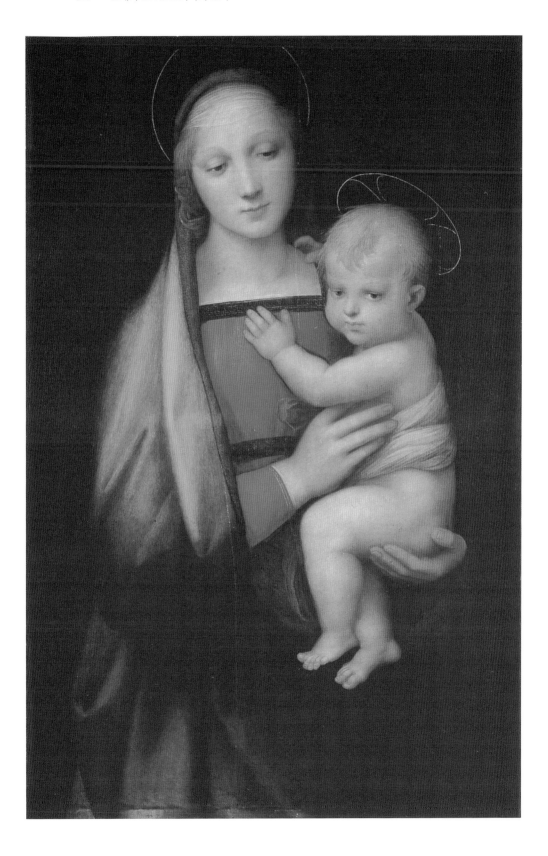

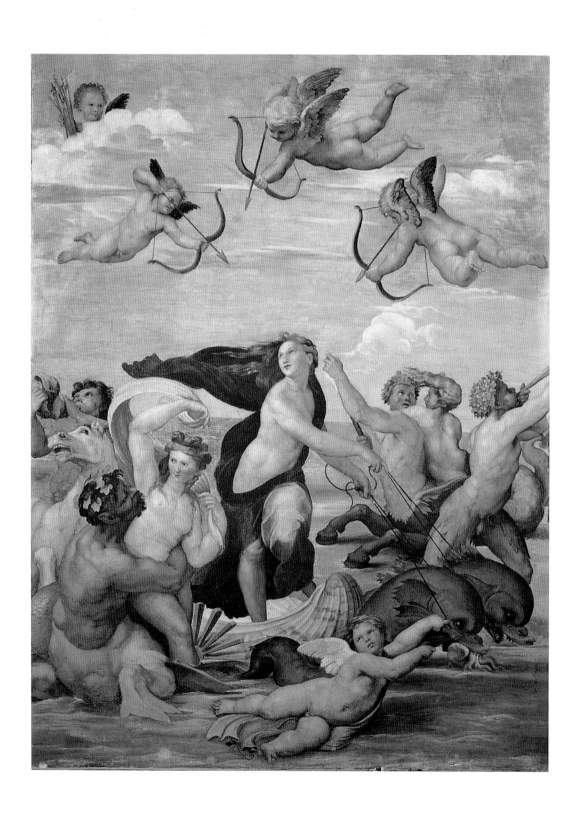

가 그대로 적용되지는 않는다. 그는 피렌체의 시인 안젤로 폴리치아노의 시에서 주제를 따왔는데, 그 시는 또한 보티첼리에게 영감을 주어 〈비너스의 탄생〉을 그리게 했던 시이기도 하다. 그 시는 못생긴 거인 폴리페모스가 아름다운 바다의 요정 갈라테아에게 사랑의 노래를 바치지만 그녀는 그의 거친 노래 솜씨를 조롱하며 두 마리의 돌고래가 끄는 수레를 타고 파도 위를 달려가고, 바다의 다른 신들과 요정들은 즐거운 무리를 이루어 그녀의 주위로 모여드는 장면을 묘사하고 있다. 라파엘로의 프레스코는 즐거운 동료들에게 둘러싸여 있는 갈라테아를 그리고 있다. 거인의 그림은 이 홀의 다른 곳에 나타나게 되어 있다. 이 아름답고 유쾌한 그림을 아무리 오래 보아도 우리는 이 그림의 풍요롭고 복잡한 구도 속에서 언제나 새로운 아름다움을 발견하게 될 것이다. 각 인물상은 서로 다른 인물상과 대응하며 또 다른 움직임은 제각기 그와 상반되는 움직임에 대응하는 것같이 보인다. 우리는 이러한 방법을 폴라이우올로의 걸작(p. 263, 도판 **171**)에서 보았다. 그러나 라파엘로의 그림과 비교해보면 그의 해결 방법은 오히려 딱딱하고 둔해 보인다. 큐피드의 활과 화살을 들고 요정의 가슴을 겨누고 있는 작은 소년들부터 살펴보자. 하늘 위의 오른쪽과 왼쪽에 있는 큐피드 둘은 서로 상대방의 움직임에 대응되고 있으며 또한 수레 옆에서 헤엄치고 있는 큐피드와 그림 맨 위를 날고 있는 큐피드가 서로 대응을 이룬다. 갈라테아 주위에서 '빙빙 돌고 있는'것처럼 보이는 해신들의 무리도 마찬가지다. 양쪽 가장자리에는 조개 껍질을 불고 있는 해신이 둘 있고 그 앞쪽과 뒤쪽으로 각각 서로 사랑을 나누고 있는 해신들이 두 쌍이 있다. 그러나 무엇보다 감탄할 점은 이 모든 다양한 움직임들이 갈라테아의 모습에 반영되어 있고 그 속에 흡수되어 있다는 사실이다. 그녀가 타고 있는 수레는 그녀의 베일을 뒤로 날리며 그녀를 싣고 왼쪽에서 오른쪽으로 달리고 있으나 괴이한 사랑의 노래를 듣자 그녀는 얼굴을 돌리고 미소를 짓는다. 큐피드의 화살에서부터 그녀가 잡고 있는 고삐의 줄에 이르기까지 모든 선들은 바로 화면 중앙에 있는 그녀의 아름다운 얼굴로 모인다. 이러한 또 하나의 미술적인 수단에 의해서 라파엘로는 그림이 불안정하거나 균형을 잃지 않게 하면서 화면 전체에 끊임 없는 움직임을 만들어내고 있다. 인물들을 배치하는 이러한 탁월한 솜씨, 구도를 만드는 최고 극치에 달한 그의 숙련된 솜씨로 인해 후대의 미술가들이 라파엘로를 그처럼 찬양했던 것이다. 마치 미켈란젤로가 인체의 묘사에 있어서 최고의 경지에 도달했다고 인정되듯이, 라파엘로는 이전 세대의 화가들이 이룩하려고 그처럼 노력했던 것, 즉 자유롭게 움직이는 인물들을 완벽하고 조화롭게 구성해낸 것으로 인정되고 있다.

라파엘로의 그림에는 당대의 사람들과 후대의 사람들이 경탄해 마지 않는 또 하나의 특징이 있는데 그것은 그가 그린 인물들의 완전한 아름다움이다. 그가 〈요정 갈라테아〉를 완성했을 때 어떤 귀족이 라파엘로에게 도대체 그렇게 아름다운 모델을 어디서 찾아냈느냐고 물었다. 이 질문에 그는 어떤 특정한 모델을 모사한 것이 아니라 그가 그의 마음 속에 가지고 있던 '어떤 생각'을 따랐을 뿐이라고 대답했다. 그렇다면 라파엘로는 그의 스승 페루지노와 마찬가지로 콰트로첸토의 그처럼 많은 미술가들의 야망이었던 자연의 충실한 묘사를 어느 정도 포기했던 것이다.

204
라파엘로,
〈요정 갈라테아〉,
1512-14년경.
프레스코, 295×225 cm,
로마 빌라 파르네지나의
벽화

그는 나름대로 상상한 조화로운 아름다움의 전형을 의도적으로 사용했다. 프라시텔레스(p. 102, 도판 **62**)의 시대를 돌이켜보면 우리가 '이상적인' 아름다움이라고 부르는 것이 어떻게 도식화된 형태에서 천천히 자연과 비슷하게 되어가면서 생겨나게 되었는지 기억하게 될 것이다. 그런데 이제는 그 과정이 반전되었다. 미술가들은 고전 시대의 조각 작품들을 보고 자신의 머리 속에서 형성된 아름다움의 이념에 따라 자연을 수정시키려고 노력했다. 그렇게 해서 그들은 모델을 '이상화(理想化)'한 것이다. 이러한 경향은 그 자체로 위험을 안고 있었다. 만일 미술가들이 의도적으로 자연을 '개량'하려고 한다면 그의 작품은 틀에 박히거나 맥빠진 것이 되기 십상이기 때문이다. 그러나 우리가 다시 한번 라파엘로의 그림을 살펴보면 그가 어쨌든 생명력과 성실성을 잃지 않고도 이상화시킬 수 있었다는 것을 알 수 있다. 갈라테아의 사랑스러움에는 도식적이거나 계산된 곳은 하나도 없다. 그녀는 사랑과 아름다움이 빛나는 더 찬란한 세계, 즉 고전 시대를 찬미하던 16세기 이탈리아 인들에게 홀연히 나타난 고전 세계의 요정이었던 것이다.

라파엘로의 명성이 수세기 동안 남아 있는 것은 이러한 업적 때문이다. 라파엘로의 이름을 단지 아름다운 성모상과 고전 세계에서 이상화시킨 인물상에만 연관지우려 하는 사람들은 그의 위대한 후원자로 메디치 가 출신인 교황 레오 10세가 두 사람의 추기경을 거느리고 있는 초상(도판 **206**)을 보면 아마 놀라움을 금치 못할 것이다. 머리가 약간 부풀어오른 근시안인 교황의 초상에는 이상화된 것이 하나도 없다. 그는 이제 막 옛날 필사본[《메리 여왕의 기도서》(p. 211, 도판 **140**)와 양식과 시대가 유사해 보이는]을 조사하고 있었던 것같이 보인다. 빌로드와 비단의 다양하고 풍부한 색조들이 호사스러움과 권세의 분위기를 돋우어주나 이 사람들이 그렇게 편안한 상태는 아니었으리라는 것을 쉽게 상상할 수 있다. 당시의 세태는 어지러웠다. 왜냐하면 이 초상화가 그려진 때는 루터가 새로운 성 베드로 대성당의 기금 모금 방법에 대해 교황을 공격하던 시기였기 때문이다. 브라만테가 1514년 사망한 뒤 교황 레오 10세는 이 건축 사업의 책임을 라파엘로에게 맡겼다. 이렇게 해서 그는 또한 건축가가 되어 교회를 설계하고, 별장과 궁궐을 짓고 또 고대 로마의 유적들을 연구하게 되었다. 그의 최대의 경쟁자 미켈란젤로와는 달리 그는 사람들과 좋은 관계를 맺고 있어서 분주한 공방을 계속 유지할 수 있었다. 그의 사교적인 성품 덕분에 교황청의 학자들과 고관 대작들은 그를 친구로 삼았다. 라파엘로는 거의 모차르트만큼 젊은 나이인 서른일곱 번째 생일날에 사망했는데 당시 그를 추기경으로 만들자는 이야기까지 있었다. 그는 그의 짧은 인생 동안 놀랄 만큼 다양한 예술적인 업적을 남겼다. 그 시대의 유명한 학자였던 벰보 추기경은 로마의 판테온에 있는 라파엘로의 묘비에 다음과 같이 적었다.

여기는
생전에 어머니 자연이
그에게 정복될까
두려워 떨게 만든

205
도판 204의 세부

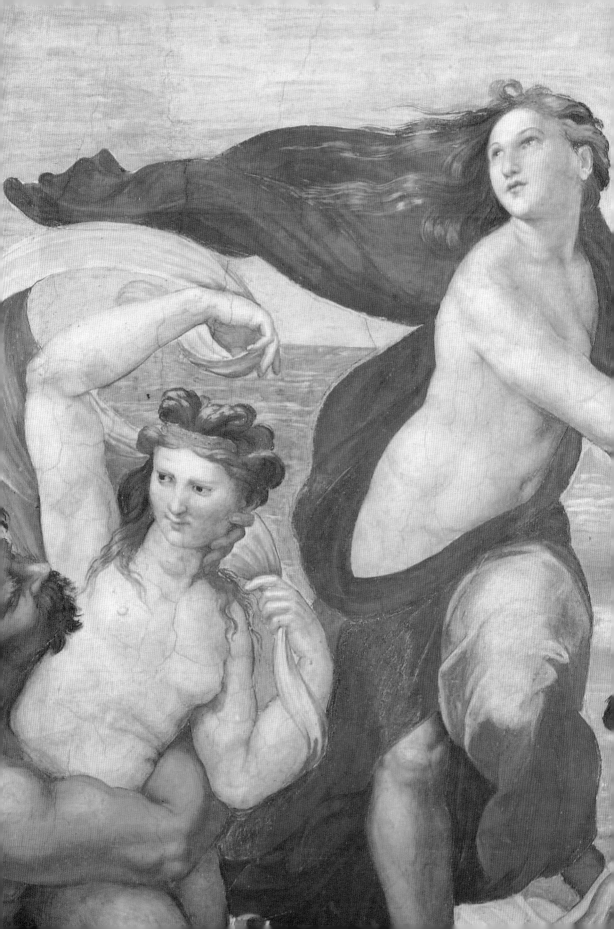

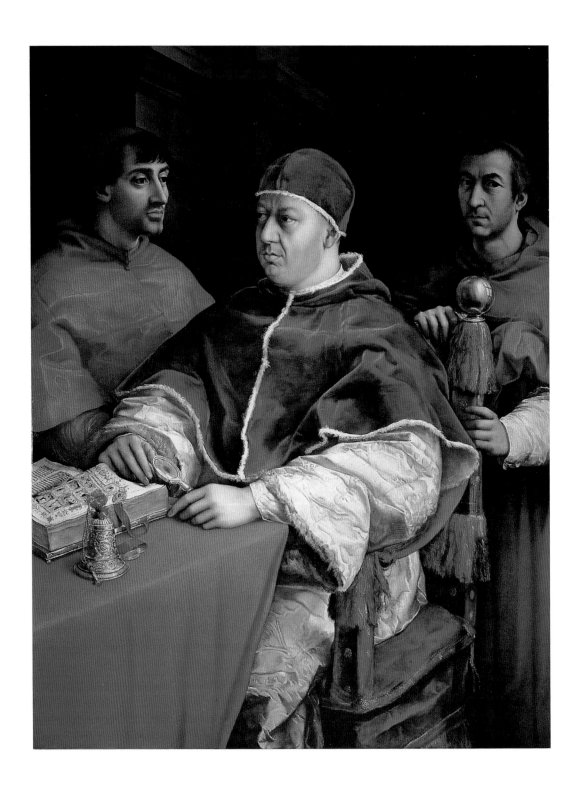

206
라파엘로,
〈교황 레오 10세와
두 추기경〉, 1518년.
목판에 유채, 154×119 cm,
피렌체 우피치 미술관

라파엘로의 무덤이다.
이제 그가 죽었으니
그와 함께 자연 또한
죽을까 두려워하노라

〈로지아의 회벽을 바르고,
그림을 그리고 장식하는
라파엘로 공방의 도제들〉,
1518년경.
석고 세공 부조,
바티칸 로지아

16

빛과 색채
16세기 초 : 베네치아와 북부 이탈리아

우리는 이제 이탈리아 미술의 또 하나의 위대한 중심지이며 그 중요성에 있어서도 피렌체에 버금가는 자부심에 넘치는 번영의 도시 베네치아로 눈을 돌려보자. 무역을 통해서 동방과 밀접하게 연계되어 있던 베네치아는 르네상스 양식, 즉 건축에 고전적인 형식을 적용한 브루넬레스키의 방식을 다른 이탈리아 도시들보다 더디게 받아들였다. 그러나 일단 르네상스 양식을 받아들인 후에는 새로운 경쾌함과 따뜻함이 이 양식에 더해져서 근대의 다른 어떤 건축 양식보다 더욱 밀접하게 헬레니즘 시대의 대상업 도시인 알렉산드리아나 안티오크의 장대함을 연상케 해 주고 있다. 이 양식의 가장 특징적인 건물 중의 하나는 산 마르코(San Marco) 성당의 도서관(도판 **207**)이다. 이 건물을 지은 건축가는 피렌체 출신의 야코포 산소비노(Jacopo Sansovino : 1486−1570)인데 그는 자신의 양식과 작품을 그 도시 특유의 분위기, 즉 환초로 둘러싸인 해변에 반사되어 눈부시게 화려한 베네치아의 밝은 빛에 어울리도록 완벽하게 적응시켰다. 이처럼 경쾌하고 단순한 건물을 분석한다는 것은 약간 현학적인 취미로 보일지도 모르지만 이 건물을 세심하게 살펴보는 것은 이 시대의 거장들이 몇 가지 안되는 간단한 요소들을 엮어서 어떻게 전혀 새로운 유형을 만들어냈는지를 아는 데 큰 도움이 될 것이다. 활기 넘치는 도리아 식 원주(圓柱)를 가지고 있는 건물 아래층은 가장 정통적인 고전 양식을 채용하고 있다. 산소비노는 콜로세움(p. 118, 도판 **73**)에서 볼 수 있는 건축의 법칙을 많이 따르고 있다. 그는 이와 동일한 전통을 고수해서 이오니아 식으로 건물 위층을 꾸밀 때에도 난간을 얹고 또 그 위에는 조각상들을 배열한 소위 아티카[attica : 건축에서 조각상들을 놓는 대좌 구실을 함 − 역주]를 갖추어 놓았다. 그러나 산소비노는 기둥 양식들 사이의 아치 형태가 콜로세움의 경우에서처럼 기둥 위로 놓이지 않고 또 다른 한 쌍의 가늘고 작은 이오니아 식 원주로 받치게 함으로써 상이한 기둥 양식들이 서로 엉켜 풍요로운 효과를 자아내고 있다. 그리고 그는 이 건물에 난간과 꽃장식과 조각상들을 이용하여 고딕 시대의 베네치아 건축의 정면(p. 209, 도판 **138**)에서 흔히 볼 수 있는 그런 트레이서리를 연상시키는 외관을 보여주고 있다.

이 건물을 친퀘첸토의 베네치아 미술을 유명하게 만든 이 도시 특유의 취향을 특징적으로 보여준다. 사물의 예리한 윤곽을 희미하게 만들고 휘황찬란한 빛 속에 사물의 색채들을 뒤섞이게 하는 환초로 둘러싸인 해변의 분위기가 이 도시의 화가들로 하여금 지금까지 이탈리아의 다른 도시의 화가들이 해왔던 것보다 더 신중하고 민감하게 색채를 사용하게 했는지도 모른다. 또한 콘스탄티노플이나 그 곳의 모

207
야코포 산소비노,
〈산 마르코 대성당의
도서관〉,
1536년.
전성기 르네상스의 건물,
베네치아

208
조반니 벨리니,
〈성모와 성인들〉, 1505년.
제단화, 목판에 유채,
캔버스에 모사,
402×273 cm,
베네치아, 산 차카리아
성당

자이크 장인들과 접해왔던 것도 어쩌면 이러한 경향을 낳게 된 하나의 원인이 되었을지도 모른다. 색채에 관해서 말을 한다거나 글을 쓴다는 것은 어려운 일이다. 또한 작품의 크기가 매우 축소된 도판으로는 색채에 역점을 둔 걸작의 참모습을 제대로 감상하기 힘들다. 그러나 그렇다고 해도 어느 정도 설명할 수 있는 부분은 있다. 예를 들면 중세의 화가들은 사물의 '진정한' 형태에 관해 관심을 두지 않았던 만큼 사물의 진정한 색채에 관해서도 관심을 두지 않았다. 세밀화나 에나멜 세공과 패널화에서 그들이 구할 수 있는 가장 순수하고 값비싼 색채들, 이를테면 빛나는 황금색과 티 하나 없는 군청색 등을 배합해서 고루 칠하기를 즐겼다. 피렌체의 위대한 개혁자들은 색채보다는 소묘에 더 큰 관심을 가지고 있었다. 물론 그렇다고 해서 그들의 그림이 색채면에서 아름답지 않다는 말은 아니다. 오히려 그 반대다. 그러나 한 그림 속에 나오는 여러 인물들과 형태들을 하나의 통일된 구성으로 결합시키는 데 색채를 주된 수단의 하나로 생각하고 있었던 화가는 매우 드물었다. 그들은 채색하기 전에 원근법이나 구도로써 그러한 통일된 구성을 만들어 놓았던 것이다. 그러나 베네치아 화가들은 색채를 그림 위에 덧붙이는 부가적인 장식으로 여기지는 않았던 것 같다. 베네치아에 있는 산 차카리아의 작은 교회에 가서 위대한 베네치아 화가 조반니 벨리니(Giovanni Bellini : 1431?-1516)가 그의 말년기인 1505년에 제단에 그린 그림(도판 208) 앞에 서보면 색채에 대한 그의 접근법이 매우 달랐다는 것을 당장 알아볼 수 있다. 그 그림이 특별히 밝거나 화려하기 때문이 아니다. 그보다는 그림이 무엇을 표현하고 있는지 살펴보기도 전에 부드럽고 다채로운 색채들이 우리에게 강렬한 인상을 준다. 여기에 실린 도판으로도 성모 마리아가 앉아 있는 옥좌가 놓인 황금색의 빛나는 벽감에서 넘쳐흐르는 따뜻한 분위기를 짐작할 수 있으리라 생각된다. 성모의 팔에는 제단 앞에서 예배를 드리는 사람들을 축복하기 위해 손을 들고 있는 아기 예수가 안겨 있다. 천사 한 사람이 제단 밑에서 조용히 바이올린을 연주하고 있고 성인들은 옥좌의 양편에 조용히 서 있다. 성 베드로는 열쇠와 책을 들고 있으며 성 카타리나는 순교의 상징인 종려나무 잎과 부러진 형틀을 들고 있고, 성 아폴로니아와 성경을 라틴 어로 번역한

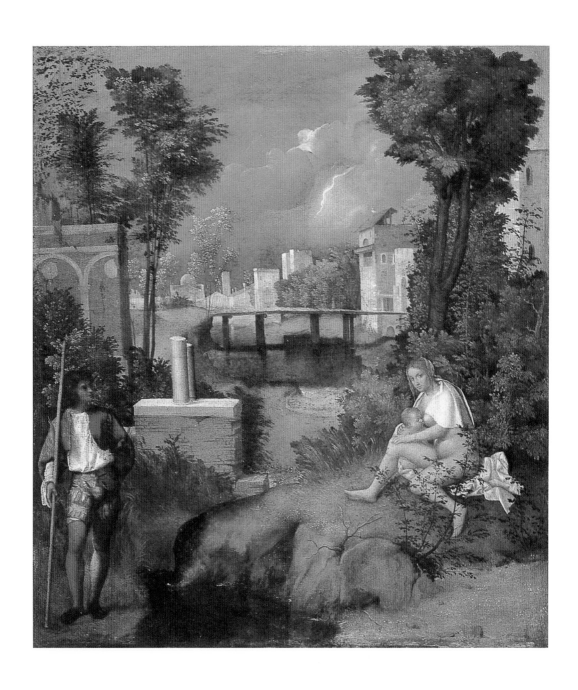

학자여서 책을 읽고 있는 모습으로 표현한 성 히에로니무스가 보인다. 성인들과 함께 있는 성모상은 그 이전이나 그 뒤로도 이탈리아 및 기타 다른 여러 곳에서 많이 그려졌지만 이러한 품위와 차분함으로 표현된 그림은 거의 없다. 비잔틴 전통에서의 성모상은 양쪽에 굳은 표정을 하고 서 있는 성인들(p. 140, 도판 **89**)을 거

느리고 있는 것이 보통이었다. 벨리니는 그림의 질서를 깨트리지 않고 이 단순한 대칭적인 구도 속에 생명력을 불어넣는 방법을 알고 있었다. 그는 또한 성모와 성인들의 전통적인 모습을 그 신성함과 위엄을 손상시키지 않은 채 사실적이고 살아 있는 것처럼 변화시키는 방법도 알고 있었다. 그는 페루지노(p. 314, 도판 **202**)가 어느 정도 그랬던 것과는 달리 살아 있는 인물의 다양성과 개성을 희생시키지도 않았다. 꿈꾸는 듯한 미소를 머금고 있는 성 카타리나나 독서에 열중하고 있는 늙은 학자인 성 히에로니무스는 각기 그들 나름대로 실감나게 그려져 있다. 그러면서도 그들은 페루지노의 인물 못지 않게 보다 더 조용하고 아름다운 세계, 즉 이 그림을 꽉 채우고 있는 충만한 따뜻함과 초자연적인 빛이 스며든 세계에 소속된 사람들 같이 보인다.

조반니 벨리니는 베로키오, 기를란다요, 페루지노 등과 같은 세대에 속하는 사람으로 이 세대들의 제자들과 추종자들은 유명한 친퀘첸토의 거장들이었다. 그 또한 대단히 바쁜 공방의 우두머리였는데 그의 공방에서는 친퀘첸토의 유명한 베네치아 거장인 조르조네와 티치아노를 배출했다. 중부 이탈리아의 고전기 화가들이 완전한 화면 구성과 균형잡힌 구도로써 그들의 그림 속에 새롭고 완전한 조화를 이룩했다고 한다면, 베네치아의 화가들이 색채와 빛을 그처럼 행복하게 사용하여 화면 전체에 통일성을 부여한 조반니가 보여준 모범을 따르는 것은 당연하다고 할 수 있다. 화가 조르조네(Giorgione : 1478?-1510)는 바로 이런 영역에서 가장 혁명적인 업적을 이룩했던 사람이다. 이 미술가에 관해서는 알려진 것이 거의 없고 그의 진작(眞作)이라고 말할 수 있는 것도 겨우 다섯 점밖에 되지 않는다. 그러나 이 작품들만으로도 그는 새로운 운동의 위대한 지도자들에 못지 않는 명성을 충분히 굳혔다. 이상하게도 이들 그림들은 수수께끼와 같은 요소를 가지고 있다. 가장 완성도 높은 작품의 하나인 〈폭풍우〉(도판 **209**)가 무엇을 표현하고 있는지 정확히 알 수 없다. 아마도 어떤 고전 작가나 고전을 모방한 작가의 작품에 나오는 한 장면을 그린 것인지도 모른다. 왜냐하면 그 당시의 베네치아 미술가들은 그리스 시인들과 그들이 추구했던 것의 매력에 눈을 뜨기 시작했기 때문이다. 그들은 전원의 사랑을 다룬 목가적인 이야기나 비너스와 요정들의 아름다움을 묘사하기를 좋아했다. 언젠가는 이 그림에 숨겨진 이야기가 밝혀질지도 모르지만 아마도 그 이야기는 장래에 영웅이 될 아기의 어머니가 아기와 함께 도시에서 쫓겨나 황야에 버려졌는데 마침 친절한 젊은 목동을 만나게 된다는 내용일지도 모르겠다. 이것이 어쩌면 조르조네가 표현하고자 했던 바인 것 같기도 하다. 그러나 이 그림이 미술사상 가장 훌륭한 작품의 하나로 손꼽히는 것은 그 내용 때문이 아니다. 이것은 이 작은 도판으로는 파악하기 어려울지도 모르지만 이것으로도 어렴풋이 그의 혁명적 업적의 편린을 짐작할 수는 있을 것이다. 인물들이 특별히 세심하게 그려진 것도 아니고 구도에서도 별다른 기교가 엿보이진 않지만 이 그림은 분명히 화면 전체에 스며있는 빛과 공기에 의해서 하나의 전체로 융합되어 있음을 알 수 있다. 즉, 뇌우익 섬뜩한 빛이 그림 전체를 지배한다. 또한 이 그림이 그 시초일 듯 싶은데, 그림에 등장하는 배우들이 움직이고 있는 무대가 되는 풍경이 이제는 단순한 배경으

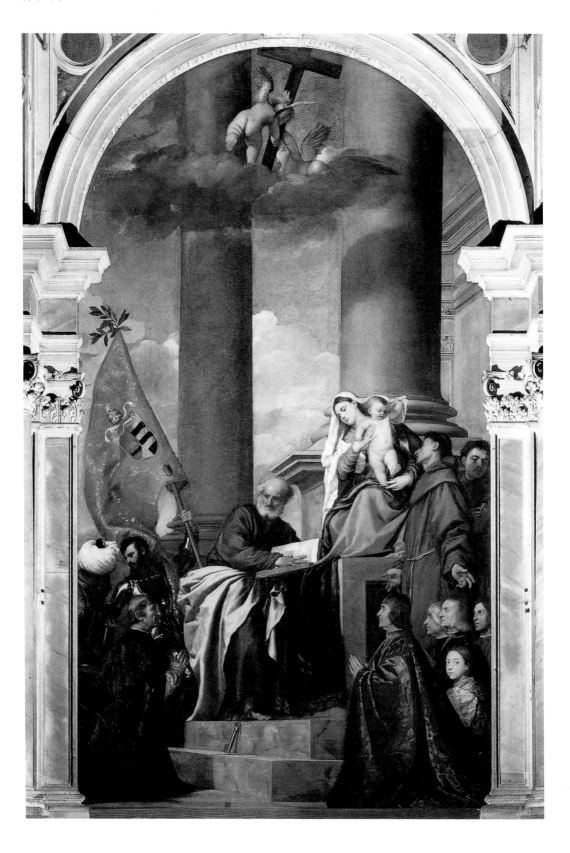

로만 보이지는 않는다. 풍경은 그 나름대로 그림의 진정한 주제가 되고 있다. 우리는 인물들로부터 이 작은 패널의 대부분을 채우고 있는 풍경을 번갈아 살펴보며 조르조네가 그의 선배나 동시대 화가들과는 달리 사물과 인물을 나중에 공간 속에 배치한 것이 아니라 땅, 나무, 빛, 공기, 구름 등의 자연과 인간을 그들의 도시나 다리들과 더불어 모두 하나로 생각했다는 것을 느낄 수 있다. 어떤 의미에서 이것은 거의 원근법의 창안과 맞먹는 새로운 영역을 향한 하나의 발돋움이었다. 이제부터 회화는 소묘에 채색을 더한 것 이상의 의미가 되었다. 회화는 그 자체의 비밀스런 법칙과 방안을 갖는 하나의 예술이 되었다.

조르조네는 이 위대한 발견의 모든 결실을 얻지 못하고 너무도 젊은 나이에 죽었다. 그 성과는 모든 베네치아 화가들 중에서 가장 유명한 티치아노(Tiziano : 1485?-1576)를 통해 얻게 되었다. 티치아노는 알프스 남부의 카도레에서 출생하였는데 그가 흑사병으로 죽을 때는 99세였다는 말도 전해진다. 긴 생애 동안에 그는 미켈란젤로의 명성만큼이나 유명하게 되었다. 초기의 전기 작가들은 황제 카를 5세조차도 그가 떨어트린 붓을 집어줄 정도로 그에게 경의를 표했다고 경외심을 가지고 우리에게 전한다. 우리는 이것을 대단한 일이 아니라고 여길지 모르나 그 당시의 궁정의 엄격한 규칙들을 고려해볼 때 세속적인 권세의 가장 위대한 화신(化身)이 존엄한 천재 앞에서 공손한 태도를 취했다는 것을 상징적으로 알 수 있다. 이런 점에서 볼 때 이 작은 일화가 사실이건 아니건 간에 후세 사람들에게는 미술의 승리로 받아들여지는 것이다. 더욱이 티치아노는 레오나르도와 같은 박식한 학자도 아니었고 미켈란젤로와 같은 뛰어난 인물도 아니었으며, 라파엘로와 같은 다재다능의 매력적인 사람도 아니었기 때문이다. 그는 오로지 한 사람의 화가였을 따름이었다. 그러나 그가 물감을 다루는 솜씨는 미켈란젤로의 거침없는 소묘 솜씨에 필적하는 그런 화가였다. 이런 뛰어난 솜씨가 그로 하여금 전통적인 구도의 모든 규칙을 무시하게 했으며 파괴한 듯이 보이는 통일성을 회복하기 위해서 색채에 의지하게 만들었다. 도판 **210**을 보면 그의 미술이 당시의 사람들에게 어떤 충격을 주었는지 알 수 있을 것이다. 이 그림은 조반니 벨리니의 그림 〈성모와 성인들〉보다 불과 약 15년 뒤에 그리기 시작한 것이다. 그러나 조반니 벨리니의 그림에서처럼 성모 마리아를 그림의 중앙에 두고 시중드는 두 성인을 대칭되게 배치한 것이 아니라 성모를 그림의 중심에서 이동시켰으며 두 성인을 이 장면에 능동적으로 참여하고 있는 사람으로 묘사하였는데 이것은 거의 전대미문의 일이었다. 이 두 성인은 십자가의 성흔으로 보아 알 수 있는 성 프란체스코와 성모의 왕좌 아래의 계단에 열쇠(권위의 상징)를 놓고 있는 성 베드로이다. 이 제단화에서 티치아노는 헌납자들의 초상을 그려넣는 전통(p. 216-17, 도판 **143**)을 다시 재현하지 않을 수 없었으나 그는 완전히 새로운 방법으로 그것을 묘사하였다. 이 그림은 베네치아의 귀족 야코포 페사로가 터키와의 전투에서 승리한 것을 감사하는 기념으로 기증한 것이었다. 티치아노는 페사로를 성모 앞에 무릎을 꿇고 앉아 기도하는 모습으로 그렸고 갑옷을 입은 기수 한 사람이 터키 군 포로 한 명을 뒤에서 끌고 오는 장면을 묘사하였다. 성 베드로와 마리아는 인자하게 그를 내려디보고 있고 맞은편의

210
티치아노,
〈성모와 성인들과
페사로 일가〉, 1519-26년.
제단화, 캔버스에 유채,
478×266 cm, 베네치아
산타마리아 데이 프라리
성당

211
도판 210의 세부

212
티치아노,
〈한 남자의 초상,
일명'젊은 영국인'〉,
1540–5년경.
캔버스에 유채, 111×93 cm,
피렌체 피티 궁

성 프란체스코는 그림의 한 구석에 무릎을 꿇고 앉아 있는 페사로의 다른 가족 구성원들(도판 **211**)에게 아기 예수의 시선을 돌리게 하고 있다. 전체 장면은 노천 중정에서 벌어지고 있는 것처럼 보이며 두 개의 거대한 기둥이 구름을 뚫고 치솟아 있고 구름 위에서 작은 두 천사들이 장난치듯 십자가를 세우는 데 열중하고 있다. 티치아노 시대의 사람들은 구도의 오래된 규칙들을 과감히 뒤엎은 그 대담성에 놀랐을 것이다. 그들은 처음에는 그러한 그림이 한쪽으로 치우쳐 균형을 잃게 될 것이라고 예상했을 것이다. 그러나 사실은 정반대였다. 이 예기치 않은 구도는 전체적인 조화를 깨트림 없이 오히려 그림을 생기있고 활기차게 만들어주었다. 그것은 티치아노가 빛과 공기와 색채로써 이 장면을 통일시켰기에 가능하였다. 단순한 깃발 하나를 가지고 성모의 모습과 대칭을 이루게 한다는 생각은 아마도 그전 세대의 사람들에게 충격을 주었을지도 모르지만 풍요롭고 따뜻한 색채를 가지고 있는 이 깃발은 그 같은 모험을 완전한 성공으로 이끈 놀랄만한 부분이다.

티치아노가 당대에 그처럼 큰 명성을 얻은 것은 초상화 때문이었다. 그의 초상화의 매력을 이해하자면 일명 〈젊은 영국인〉이라고 불리우는 도판 **212**와 같은 초상화의 머리 부분을 살펴보면 쉽게 알 수 있다. 그 매력이 어디에 있는지 분석하려고 애쓸 필요도 없다. 그 이전의 초상들과 비교해보면 그것은 아주 단순하고 힘들이지 않은 것처럼 보인다. 이 그림에는 레오나르도의 〈모나 리자〉에서 보는 바

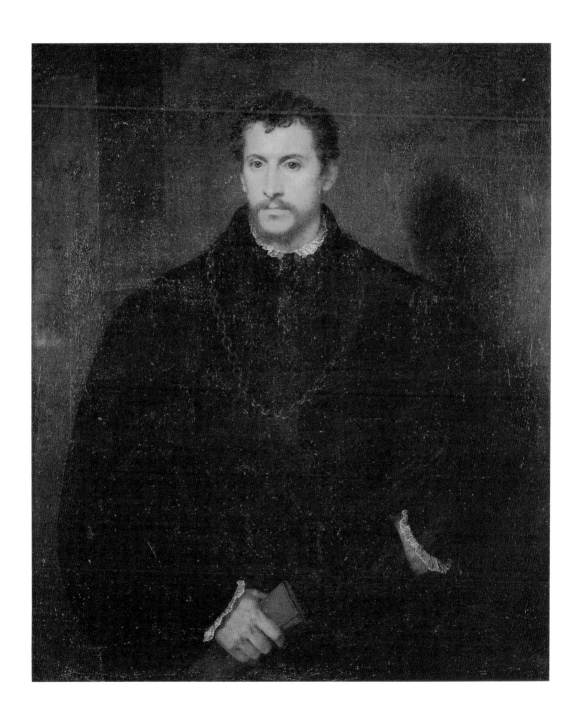

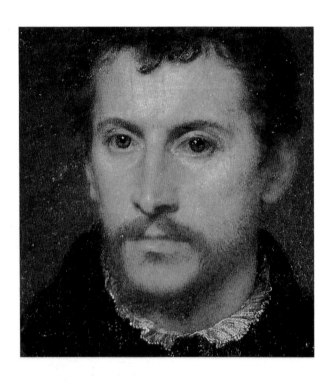

213
도판 212의 세부

214
티치아노,
〈교황 바오로 3세와
알렉산드로 파르네세, 그의
동생 오타비오 파르네세〉,
1546년.
캔버스에 유채, 200×173 cm,
나폴리 카포디몬테 박물관

와 같은 세밀한 입체감의 묘사는 눈에 띠지 않는다. 그런데도 이 무명의 젊은 영국인은 모나 리자처럼 신비하게 살아 있는 것같이 보인다. 이 꿈에 잠긴 듯한 눈동자는 거친 캔버스 위에 물감을 한 점 발라놓은 것이라고는 도저히 믿어지지 않을 만큼 영혼이 담긴 강렬한 표정으로 우리를 물끄러미 쳐다보는 것 같다(도판 **213**).

권력자들이 이 거장에게 초상화를 그려받는 영광을 얻기 위해 서로 경쟁했으리라는 것은 쉽게 짐작할 수 있다. 그것은 티치아노가 실물보다 특별히 더 좋게 그리기 때문이 아니라 그의 예술을 통해서 영원히 살 수 있다는 확신을 얻을 수 있었기 때문이었다. 나폴리에 있는 교황 바오로 3세의 초상(도판 **214**) 앞에 서보면 그들은 정말 영원히 살아가고 있는 것같이 생각된다. 이 그림은 교회의 늙은 통치자가 그에게 경의를 표하려는 젊은 친척, 알렉산드로 파르네세를 돌아다보고 있고 알렉산드로의 동생 오타비오는 조용히 우리를 쳐다보는 장면을 그린 것이다. 티치아노는 이 그림보다 약 28년 전에 라파엘로가 추기경들과 함께 있는 교황 레오 10세를 그린 초상화(p. 322, 도판 **206**)를 분명 알고 있었고 또 감탄했을 테지만 그는 보다 더 생생한 특성을 강조하여 라파엘로의 그림을 능가하려고 하였던 것 같다. 이 세 사람의 만남이 너무나 설득력 있고 또 극적이므로 그들의 생각과 감정을 추측해보지 않을 수 없게 한다. 이 추기경들이 음모를 꾸미고 있는 것은 아닐까? 교황이 그들의 음모를 꿰뚫어 보고 있지는 않을까? 아마 이런 것은 근거 없는 질문이 되겠지만 당시의 사람들로서도 이 그림 앞에서 이러한 의문이 일어나는 것을 억누를 수 없었을 것이다. 티치아노가 황제 카를 5세의 부름을 받아 로마를 떠나 독일로

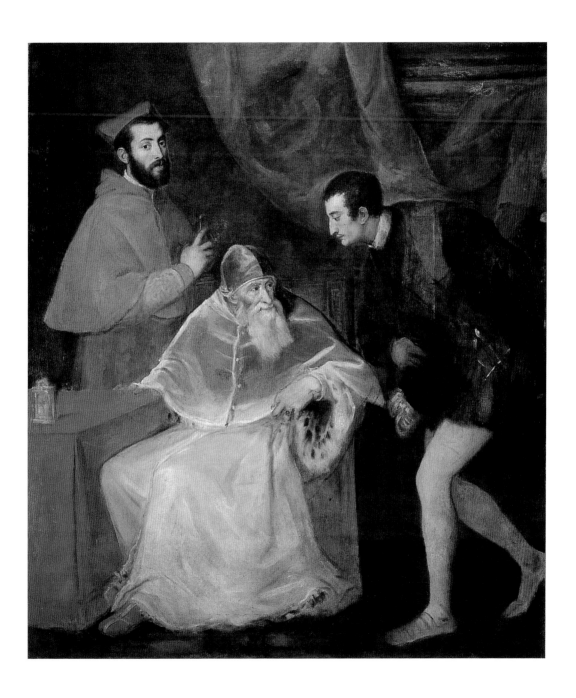

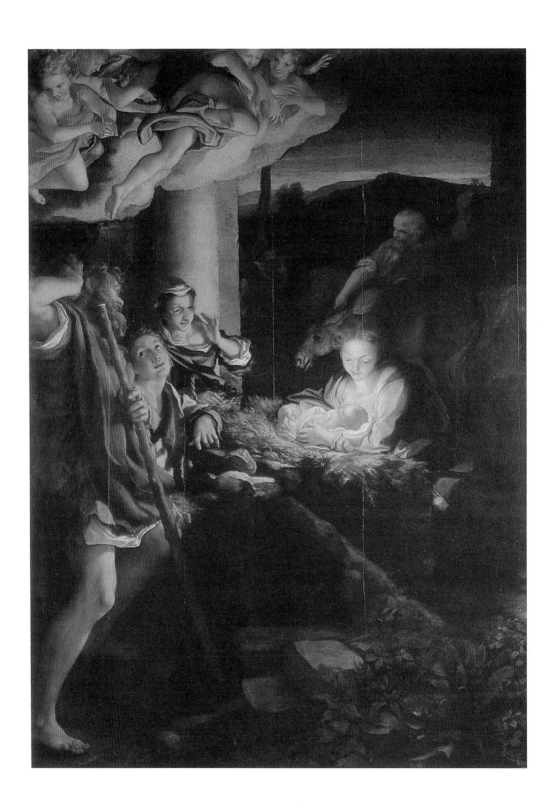

그의 초상을 그리러 갔기 때문에 이 그림은 미완성 상태로 남게 되었다.

미술가들이 새로운 가능성과 새로운 방법의 발견을 위해서 정진한 것은 비단 베네치아와 같은 커다란 중심지에서 뿐만은 아니었다. 북부 이탈리아의 소읍인 파르마에서도 후대의 사람들에 의해 16세기 초기의 이탈리아에서 가장 '진보적'이고 가장 과감한 혁신가로 평가되었던 한 화가가 외롭게 생활하고 있었다. 그는 일명 코레조(Correggio)라 불리운 안토니오 알레그리(Antonio Allegri : 1489?-1534)였다. 코레조가 그의 대표작들을 그렸을 때 이미 레오나르도와 라파엘로는 사망했고 티치아노는 높은 명성을 얻고 있었다. 그러나 그가 당대의 미술에 관해 얼마나 알고 있었는지는 확인할 길이 없다. 아마도 그는 북부 이탈리아의 인근 도시들에서 레오나르도 제자들의 작품을 연구하고 그의 명암법을 배울 기회가 있었을 것이다. 그가 후대의 여러 유파의 화가들에게 큰 영향을 끼친 완전히 새로운 효과를 만들어낸 것은 바로 이 명암법에 관한 것이었다.

도판 215는 그의 가장 유명한 작품 중의 하나인 〈거룩한 밤〉이다. 키가 큰 목동이 이제 막 하늘이 열리면서 천사들이 '높은 곳에 계신 하느님께 영광을' 하고 노래하는 환영을 본다. 천사들은 기분 좋게 구름을 타고 다니며 긴 지팡이를 든 목동이 급히 들어오는 장면을 내려다보고 있다. 그 목동은 허물어진 마굿간의 어둠 속에서 기적을 본다. 갓 태어난 아기 예수가 사방에 빛을 발하고 있으며 행복한 어머니의 아름다운 얼굴을 밝게 비추고 있다. 목동은 동작을 멈추고 무릎을 꿇고 경배하기 위해서 그의 모자를 만지고 있다. 그 옆에는 하녀가 두 사람 있는데 한 사람은 구유에서 흘러나오는 빛에 눈이 부신 듯하며 다른 사람은 행복한 표정으로 목동을 쳐다보고 있다. 성 요셉은 어둑어둑한 바깥에서 나귀를 돌보는 데 열중하고 있다.

첫눈에는 이와 같은 배치가 기교가 없으며 우연한 것같이 보일 것이다. 왼쪽의 복잡한 장면에 대응하는 군상(群像)들이 오른쪽에는 없으므로 균형이 잡혀 있지 않은 것 같다. 그러나 성모와 아기 예수에게 빛을 던져 강조함으로써 전체 그림은 균형을 이루게 된다. 코레조는 색과 빛을 사용하여 형태에 균형을 주고, 보는 사람의 시선을 일정한 방향으로 인도할 수 있다는 발견을 티치아노보다 더욱 잘 활용하였다. 아기 예수가 탄생한 장면으로 목동과 함께 달려가 요한 복음서가 전하는 어둠 속을 비추는 '빛'의 기적을 보게 되는 것은 바로 우리 자신인 것이다.

코레조 이후 세대의 수많은 화가들

이 수세기 동안 그처럼 반복해서 모방한 이 화가의 특징이 하나 있다. 그것은 그가 교회의 천장과 둥근 지붕에 그림을 그리는 방식이다. 그는 아래의 본당에 있는 신도들에게 천장이 열려 있으며 그것을 통해서 하늘의 영광을 곧장 바라보고 있다는 환상을 주려고 노력했다. 빛의 효과를 자유자재로 조정하는 그의 능숙한 기술로 인해 그는 햇빛을 가득 받은 구름으로 천장을 채우고 그 구름들 사이로 천사들의 무리가 다리를 아래로 늘어트린 채 빙빙 떠돌고 있는 것처럼 보이는 그림을 그릴 수 있었다. 천사들의 다리가 보이는 것은 대단히 품위가 없어 보일지도 모르고 실제로 그 당시에는 이것을 반대한 사람들도 있었으나 여러분이 파르마에 있는 어둡고 침침한 그 중세 성당에 들어가서 궁륭형 천장을 올려다보면 그것이 얼마나 인상적인지 곧 알게 될 것이다(도판 217). 불행하게도 그와 같은 효과를 이런 도판에서는 재현하기가 쉽지 않다. 그도 그럴 것이 이들 프레스코는 긴 세월이 흐르는 동안 많은 손상을 입었기 때문이다. 그러므로 그가 이 프레스코 화를 위한 예비 그림으로 그린 일부 소묘가 전해지고 있는 것은 다행스런 일이다. 도판 216은 자신을 맞이하는 하늘의 광채를 올려다 보며 구름 위로 승천하고 있는 성모의 형상을 위한 첫 구상을 보여준다. 이 소묘는 훨씬 더 왜곡되어 있는 프레스코 화의 형상보다 확실히 이해하기가 더 쉽다. 게다가 코레조가 단지 몇 번의 분필 자국만으로 그처럼 넘쳐흐르는 빛을 암시할 수 있었던 것은 얼마나 단순한 회화 수단을 구사했는지를 알게 된다.

217
코레조.
〈성모의 승천〉.
프레스코.
파르마 대성당의 둥근 천장

파올로 베로네세
〈베네치아 화가들의
오케스트라 : '가나의
결혼식'의 부분〉. 1562~3년.
캔버스에 유채.
오른쪽으로부터 티치아노
(베이스 비올), 틴토레토
(리라다브라초 혹은
바이올린), 야코포 바사노
(소프라노 코넷) 및 파올로
베로네세(테너 비올).
파리 루브르

17

새로운 지식의 확산

16세기 초 : 독일과 네덜란드

르네상스 시대의 이탈리아 거장들이 이룩해놓은 위대한 업적들과 창안들은 알프스 북쪽에 사는 사람들에게 깊은 인상을 주었다. 학문의 부흥에 관심을 가지고 있는 사람이면 누구나 고대 그리스와 로마의 지혜와 보물들이 발견되고 있는 이탈리아를 주목하게 되었다. 우리는 미술에 있어서의 진보를 말할 때 학문에서의 진보와 같은 의미로 말할 수 없다는 것을 이미 잘 알고 있다. 고딕 양식의 미술 작품도 르네상스 시대의 미술 작품과 마찬가지로 위대하다. 그럼에도 불구하고 남유럽의 걸작들을 접하게 된 당시의 사람들로서는 그들의 미술이 갑자기 구식이고 시대에 뒤떨어졌다고 생각되는 것은 자연스러운 일이었다. 그들이 이탈리아 거장들의 위업이라고 지칭할 수 있었던 것이 세 가지 있었다. 그것은 과학적인 원근법의 발견과 아름다운 인체를 완벽하게 표현하도록 하였던 해부학에 관한 지식, 그리고 당시의 사람들에게는 품위 있는 아름다운 모든 것을 대표하는 것으로 여겨졌던 고전 시대의 건축 형식에 관한 지식이었다.

이 새로운 지식의 충격에 대해서 유럽의 여러 미술가들과 미술 전통이 어떤 반응을 보였으며, 그들 나름의 개성의 힘과 상상력의 폭에 따라 어떻게 자기를 내세웠는지, 혹은 흔히 있었듯이 어떻게 굴복했는지를 살펴보는 것은 대단히 흥미진진하다. 아마도 건축가들이 가장 어려운 입장에 있었을 것이다. 그들이 익숙하게 알고 있던 고딕 양식과 새로이 부활한 고대 건축 양식은 모두 적어도 이론상으로는 대단히 논리적이고 일관성 있는 것이지만, 그 목적과 정신에 있어서는 서로 판이하게 달랐다. 그렇기 때문에 알프스 이북의 건축에서 이 새로운 유행을 채택하는 데는 오랜 시간이 걸렸다. 이 새로운 유행은 이탈리아를 방문하고 시대에 뒤떨어지지 않고자 원했던 군주들과 귀족들의 줄기찬 요구에서 비롯되었다. 그런데도 건축가들은 이런 새로운 양식의 요구를 대단히 피상적으로만 따르는 경우가 많았다. 그들은 원주(圓柱)나 프리즈를 여기저기에 갖다 붙이는 식으로, 다시 말하자면 그들의 풍부한 장식적인 모티프에 약간의 새로운 고전적인 형식을 가미함으로써 그들이 가지고 있는 새로운 건축 이념에 대한 그들의 지식을 과시했다. 건물의 본체는 고딕 식으로 전혀 손을 대지 않는 것이 보통이었다. 프랑스나 영국, 독일에는 궁륭을 받치고 있는 기둥에 주두(柱頭)를 달아서 외면상으로는 원주로 변형시키거나, 트레이서리로 완성된 고딕 식 창문의 뾰족한 아치를 둥근 형태의 아치로 바꾼 교회들이 있다(도판 **218**). 또한 환상적인 병(瓶) 모양의 원주들을 지닌 수도원들도 있고 소탑(小塔)과 부벽(扶壁)들이 촘촘히 세워져 있지만 고전적인 디테일로 징

218
피에르 소이에,
〈캉의 성 피에르 성당
성가대석〉, 1518-45년.
변형된 고딕 양식

식된 성(城)들도 있으며 고전적인 프리즈들과 흉상들로 박공 구조를 이룬 도시의 주택들도 있다(도판 **219**). 고전적인 규칙이 완벽하다고 확신하고 있는 이탈리아의 건축가들은 이런 북방 건축물들을 본다면 혐오감으로 등을 돌렸을지도 모르지만, 우리가 이런 건물들을 현학적인 아카데믹한 기준으로 평가하고자 하지만 않는다면 이 조화롭지 못한 양식에 포함된 창의력과 기지를 보고 감탄하게 될지도 모른다.

그러나 화가들과 조각가들의 경우에는 사정이 상당히 달랐다. 왜냐하면 그들의 경우는 원주나 아치와 같은 어떤 분명한 형식을 부분적으로 받아들인다고 될 문제가 아니었기 때문이다. 다만 군소 화가들만이 그들이 입수한 이탈리아의 판화에서 인물의 형태나 제스처를 빌려오는 것으로 만족해했다. 그러나 진정한 미술가라면 미술의 새로운 원칙을 철저하게 이해하고 그 원칙의 유용성에 대해서 자기나름의 결정을 내려야 한다는 충동을 느끼지 않을 수 없었을 것이다. 우리는 독일의 위대한 미술가인 알브레히트 뒤러(Albrecht Dürer : 1471-1528)의 작품을 통해서 이러한 극적인 과정을 살펴볼 수 있다. 그는 평생 동안 미술의 장래를 위해서 이 새로운 원칙들이 대단히 중요하다는 것을 충분히 인식하고 있었다.

알브레히트 뒤러는 헝가리에서 이주하여 번창하는 도시 뉘른베르크에 정착했던 유명한 금세공가의 아들이었다. 그는 일찍이 소년 시절부터 소묘에 놀라운 재능을 보였으며—그의 소년 시절의 작품 몇 점은 지금도 남아 있다—제단화와 목판화 삽화를 제작하는 가장 큰 공방에서 수습 기간을 보냈다. 이 공방은 뉘른베르크의 거장 미하엘 볼게무트(Michel Wolgemut)가 운영하는 것이었다. 수습을 마친 뒤에 그는 중세의 모든 젊은 장인들의 관례에 따라 장인으로서의 시야를 넓히고 정착할 곳을 찾아 여행길에 올랐다. 뒤러는 그 당시의 가장 유명한 동판화가인 마르틴 숀가우어(Martin Schongauer, pp. 283-4)의 공방을 방문하는 것이 그의 오랜 생각이었으나 그가 콜마르에 도착했을 때는 그 거장이 사망한 지 수개월이 지난 후였다.

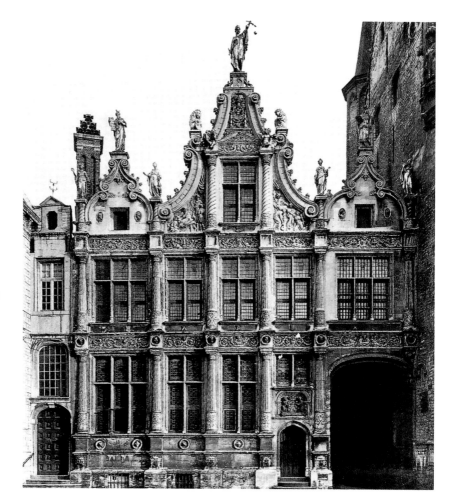

219
얀 발로트와 크리스티안
지크스데니에르스,
〈브뤼주의 구 관청(재판소
서기과)〉, 1535–7년.
북유럽의 르네상스 건물

그래도 그는 그 공방의 운영을 맡은 숀가우어의 형제들과 상당한 기간을 함께 지낸 뒤 당시 학문과 서적 교역의 중심지였던 스위스의 바젤로 갔다. 거기에서 그는 목판화 삽화를 그리다가 다시 여행을 계속하여 이번에는 알프스 산맥을 넘어 북부 이탈리아로 갔다. 여행중에 그는 사물을 주의 깊게 관찰하였고 알프스 계곡의 아름다운 풍경을 수채화로 옮기기도 하고 만테냐(pp. 256–9)의 그림을 연구하기도 했다. 결혼을 하고 공방을 열기 위해서 다시 뉘른베르크로 돌아왔을 때 그는 북유럽의 미술가가 남유럽에서 배울 수 있는 모든 기법적인 성과들을 완전히 자기 것으로 소화하고 있었다. 얼마 안가서 그는 미술가라는 어려운 직업에 요구되는 단순한 기술적인 지식 이상의 것을 가지고 있으며 또 위대한 미술가가 될 수 있는 강렬한 감정과 상상력을 가지고 있다는 것을 증명하여 주었다. 그의 초기 걸작 가운데 하나는 성 요한의 계시록을 묘사한 일련의 대형 목판화였다. 그것은 즉각 성공을 거두었다. 최후 심판날의 공포와 그에 앞선 여러 가지 징후와 불길한 조짐들의 무시무시한 광경이 이처럼 힘있고 강력하게 시각화된 적은 한번도 없었다. 뒤러의 상상력과 대중들의 관심은 중세 말엽 독일에서 무르익어 결국 루터의 종교 개혁으로 폭발한, 교회 제도에 대한 일반적인 불신과 불만을 반영하는 것인지도 모른다.

220
알브레히트 뒤러,
〈용과 싸우는 성 미가엘〉,
1498년.
목판화, 39,2×28,3 cm

뒤러와 그의 작품을 보는 당시의 대중들에게는 이 요한 계시록의 무시무시한 환영들이 대단한 화젯거리가 되었다. 왜냐하면 이러한 예언들이 그들의 생전에 현실로 이루어질 것으로 믿는 사람들이 많았기 때문이었다. 도판 **220**은 요한 계시록 12장 7절을 그림으로 그린 것이다.

그때 하늘에서는 전쟁이 터졌습니다. 천사 미가엘이 자기 부하 천사들을 거느리고 그 용과 싸우게 된 것입니다. 그 용은 자기 부하들을 거느리고 맞서 싸웠지만 당해내지 못했습니다. 그래서 하늘에는 그들이 발붙일 자리조차 없게 되었습니다.

이 위대한 한순간을 표현하기 위하여 뒤러는 종래의 전통적인 포즈를 모두 버렸다. 살려둘 수 없는 적과 싸우는 영웅을 종래와 같이 우아하고 유유자적한 모습으로 그리지 않았던 것이다. 뒤러의 성 미가엘은 일정한 포즈를 취하며 공격을 감행하지 않는다. 그는 필사적인 노력으로 분투하고 있을 뿐이다. 그는 큰 창으로 용의 목을 찌르려고 온 힘을 다해 두 손을 사용하고 있고 그 힘찬 몸짓이 화면 전체를 지배하고 있다. 그의 주위에 있는 한 무리의 천사들이 검사나 궁사로서 악귀와 같은 괴물과 싸우고 있는데 이 괴물의 끔찍스러운 모습은 말로 형언할 수가 없다. 이 천상의 싸움터 아래에는 뒤러의 유명한 서명과 함께 고요하고 평온한 풍경이 전개되어 있다.

221
알브레히트 뒤러,
〈풀밭〉, 1503년.
수채화 습작, 종이에 펜과
잉크 및 연필과 담채.
40,3×31,1 cm,
빈 알베르티나

뒤러는 환상적이며 환영적인 세계를 그리는 거장이며 또한 대성당들의 현관을 창조했던 고딕 미술가들의 진정한 후계자임을 증명해 보여주었지만 이러한 업적으로 만족하지 않았다. 북유럽의 미술가들에게 그들이 해야 할 일은 자연을 거울에 비친 것처럼 충실하게 재현하는 것임을 몸소 보여주었던 얀 반 에이크 이래, 지금까지 어떤 예술가가 했던 것보다 더 끈기 있게, 그리고 충실하게 자연의 아름다움을 관조하고 자연을 모사하는 것이 그의 목적이었음을 그의 습작이나 스케치를 통해서 알 수 있다. 뒤러의 이런 습작 중에는 유명해진 것들도 있다. 예를 들면 그의 토끼 그림(p. 24, 도판 **9**)이나 풀밭의 일부분을 그린 수채화(도판 **221**)와 같은 것들이다. 뒤러는 자연을 모사하는 완전한 기술을 얻으려고 노력한 것 같다. 그러나 그것은 그 자체가 목적이라기 보다는 유화와 동판화와 목판화로 삽화를 그려야 했던 성경의 이야기를 보다 더 실감나게 표현하기 위해서였다. 이러한 스케치를 그리게 했던 그러한 인내력은 또한 그를 타고난 동판화가로 만들어주었다. 그는 동판화 속에 하나의 진정한 소우주를 만들어내기 위해 세부에 세부를 더해나가는 치밀한 작업에 한번도 진력을 내는 일이 없었다. 1504년에 완성된 〈예수 탄생〉(도판 **222**)에서 뒤러는 숀가우어(p. 284, 도판 **185**)가 그의 예쁜 동판화에 표현했던 것과 동일한 테마를 선택했다(1504년경에는 미켈란젤로가 해부학에 관한 그의 지식을 발휘해서 피렌체 사람들을 놀라게 하던 때이다). 숀가우어는 이미 허물어진 외양간의 울퉁불퉁한 벽을 애정을 가지고 묘사했다. 얼핏 보면 뒤러의 동판화에는 이것이 바로 주제인 것같이 보인다. 금이 간 회벽, 맞물리지 않은 기왓장들, 부서진 틈바구니에서 나무들이 자라고 있는 벽, 지붕 대신 씌운 너덜너덜한 나무 판대기들, 그 위에 집을 짓고 사는 새 … 이런 낡은 농가를 생각해내고 대단히 조용하고 명상적인 인내심을 가지고 표현한 것으로 보아 우리는 이 예술가가 그림 같은 낡은 건물에 대한 착상을 얼마나 만족스럽게 생각했었는지를 알 수 있다. 그것과 비교해볼 때 인물들은 정말 작고 거의 중요치 않게 보인다. 이 그림을 보면 낡은 헛간에 쉴 자리를 마련한 마리아가 아기 예수 앞에 무릎을 꿇고 앉아 있으며 요셉은 우물에서 물을 길어 좁은 물통에 붓느라고 분주하다. 배경에서 경배를 올리고 있는 목동 한 사람을 찾아보려면 대단히 세심하게 그림을 음미해야 하며 또 이 기쁜 소식을 온 세상에 전하는 전통적인 천사의 모습을 하늘에서 찾아보려면 확대경이 있어야 할 판이다. 그런데도 뒤러가 단지 낡고 무너진 담장을 꼼꼼히 묘사하는 데 있어서 자신의 재주를 자랑하려 했다고 생각하는 사람은 아무도 없을 것이다. 이 초라한 방문객들과 더불어 낡고 버려진 농가의 앞마당은 대단히 목가적이고 평화로운 분위기를 전달해주므로 이것은 우리들로 하여금 이 동판화를 만들 때 쏟은 뒤러의 경건한 명상 속에 동참하여 성탄 전야의 기적을 곰곰히 생각하게 만든다. 이와 같은 동판화에서 뒤러는 미술이 자연의 모방을 추구하기 시작한 이래로 고딕 미술의 발전을 총합하고 완성시킨 것같이 보인다. 그러나 그와 동시에 그의 마음은 이탈리아 미술가들이 부여한 새로운 목적에 고심하느라 여념이 없었다.

고딕 미술이 거의 도외시되었으나 이제 관심의 전면으로 부상한 새로운 목적은 바로 고전 미술이 부여했던 이상적인 아름다움을 지니고 있는 인체의 표현이었다.

여기에서 뒤러는 반 에이크의 아담과 이브(p. 237, 도판 **156**)같이 꼼꼼하고 충실하게 묘사된 경우조차도 실제 자연에 대한 단순한 모방이 남유럽 미술 작품들을 돋보이게 하는 알 수 없는 아름다움의 요소들을 창조해내기에는 불충분하다는 것을 곧 깨닫게 되었다. 라파엘로는 이러한 문제에 당면했을 때 마음 속에서 떠오르는 아름다움의 '어떤 이념'에 비추어 답을 구했는데(p. 320), 그 이념은 그가 고전적인 조각과 아름다운 모델들로 수년 간 연구하는 동안에 익힌 것들이었다. 뒤러에게는 이것이 단순한 문제가 아니었다. 그는 공부할 기회가 많지 않았을 뿐만 아니라 이러한 문제에 있어서 그를 지도해줄 확고한 전통이나 확실한 직관이 없었다. 그래서 그는 무엇이 인체의 아름다움을 만드는 것인가를 가르쳐줄 수 있는 확실한 법칙을 찾아나서게 되었다. 그는 인체의 비율에 관한 고전 시대의 저술을 통해 그러한 법칙을 찾을 수 있다고 생각했다. 고대인들의 표현과 비례 측정은 다소 모호했

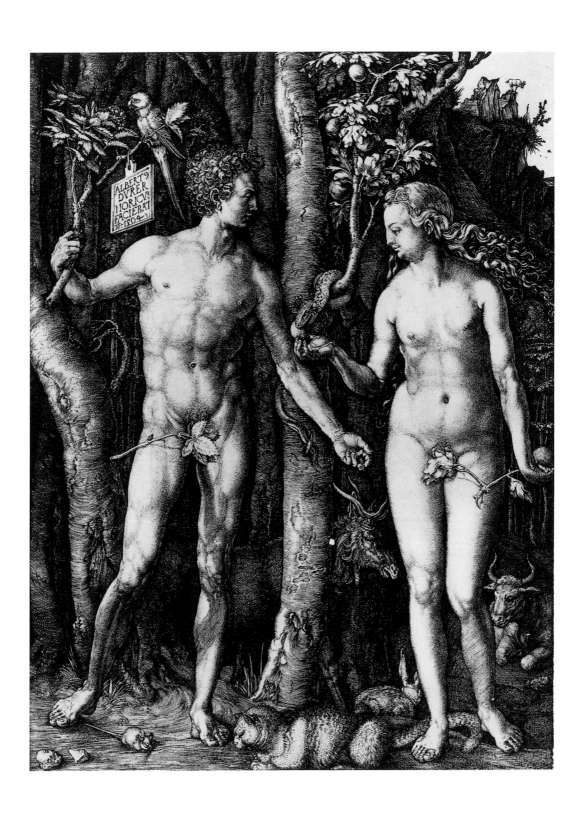

으나 뒤러는 그러한 난제 때문에 단념할 사람이 아니었다. 그가 말한 것처럼 그는 선배들(미술의 규칙에 관한 분명한 지식 없이도 활력이 넘치는 작품들을 만들어냈던 선배들)의 모호한 관행에 가르칠 수 있는 적절한 근거를 부여하려고 의도했다. 여러 가지 비례의 법칙에 대한 뒤러의 실험을 살펴보면 매우 재미있다. 그는 인체의 올바른 균형과 조화를 찾기 위해서 인체를 과도하게 길게, 또는 넓게 그림으로써 인간의 체격을 일부러 왜곡시켰다. 평생 동안 몰두했던 이러한 연구의 첫번째 결과 가운데 아담과 이브를 그린 동판화가 있다. 이 그림에서 그는 아름다움과 조화에 관한 그의 모든 생각들을 구현하고 자랑스럽게 그의 라틴어 이름으로 '뉘른베르크의 알브레히트 뒤러 1504년 그림(ALBERTUS DURER NORICUS FACIEBAT 1504)'이라고 서명했다(도판 **223**).

이 동판화에 담겨 있는 업적을 당장에 알아보기는 쉽지 않을지도 모르겠다. 왜냐하면 이 화가는 앞에서 예를 든 그의 작품에서보다 그에게 친숙하지 않은 조형 언어를 사용하고 있기 때문이다. 그가 컴퍼스와 자를 가지고 그렇게 부지런히 재고 균형을 맞추어서 도달한 조화로운 형태들은 이탈리아나 고전 작품의 모델만큼 신빙성도 없고 아름답지도 않다. 그들의 형태와 자세뿐만 아니라 또한 대칭적인 구도에 있어서도 다소 인위적인 느낌이 든다. 그러나 맨 처음 느낀 이러한 어색함은 뒤러가 다른 미술가들과는 달리 새로운 우상을 숭배하기 위해서 그 자신을 포기하지 않았다는 사실을 알게 되면 금방 사라지고 말 것이다. 우리가 그의 안내를 받아 에덴 동산으로 들어가보면 거기에는 생쥐가 고양이 옆에 조용히 누워 있고, 엘크 사슴과 암소와 토끼와 앵무새가 사람을 두려워하지 않는다. 그리고 우리가 이 숲 속을 더 깊이 들여다보면 거기에는 지식의 나무가 자라고 있으며 뱀이 이브에게 선악과를 주고 있을 때 아담은 그것을 받으려고 손을 뻗치고 있는 것을 볼 수 있다. 또한 뒤러가 울퉁불퉁한 나무들로 이루어진 숲의 어두운 그늘을 배경으로 희고 섬세하게 모델링된 인체의 분명한 윤곽을 돋보이게 하려고 얼마나 노력했는지를 알게 되면 우리는 남유럽 미술의 이상을 북유럽의 토양에 이식시킨 최초의 진지한 시도에 감탄하게 된다.

그러나 뒤러 자신은 그렇게 쉽게 만족할 수가 없었다. 이 동판화를 제작한 다음 해에 그는 견문을 넓히고 남유럽 미술의 비밀에 관해 더 많이 배우기 위해 베네치아로 여행을 떠났다. 이처럼 유명한 경쟁자의 도착을 베네치아의 군소 미술가들은 달가워하지 않았다. 뒤러는 그의 친구에게 보낸 편지에 다음과 같이 쓰고 있다.

내게는 이탈리아 사람들 중에 많은 친구들이 있는데 그들은 나에게 이탈리아 화가들과는 함께 먹거나 마시지 말라는 충고를 한다네. 대부분의 이탈리아 화가들은 나의 적이라 할 수 있지. 그들은 교회건 어디건 내 작품이 있는 곳이면 어디에서나 그것들을 모사하고는 내 작품이 고전적인 양식으로 그려지지 않았기 때문에 좋지 않다고 비난을 한다네. 그러나 조반니 밸리니는 많은 귀족들 앞에서 나를 높이 평가해주었네. 그는 내가 그린 작품을 가지고 싶다고 직접 나를 찾아와서 무엇인가 하나 그려달라고 부탁했네. 그것도 보수를 두둑히 준다면서. 모든 사람들이

나에게 말하기를 그는 대단히 신심이 깊은 사람이라고 하네. 그것이 나로 하여금 그 사람을 좋아하게 만들었다네. 그는 대단히 나이가 많은 분이지만 그림에 있어 서는 아직 최고일세.

이것은 뒤러가 베네치아에서 보낸 편지들 중의 하나이다. 이 글에서 그는 뉘른 베르크 길드 조직의 엄격한 질서 속에 있는 미술가로서의 그의 입장과 이탈리아 동료 미술가들이 누리는 자유를 비교해보고 그 뚜렷한 대조를 뼈저리게 느끼고 있 음을 보여주고 있다. 그는 여기서 '나는 얼마나 태양을 그리워하며 떨겠는가? 여기 서 나는 왕인데 고향에서는 한낱 식객에 지나지 않을 것이네'라고 쓰고 있다. 그 러나 뒤러의 그 후의 생애는 그렇지만도 않았다. 사실 그도 다른 장인들과 마찬가 지로 처음에는 뉘른베르크와 프랑크푸르트의 부유한 시민들과 흥정도 하고 시비 도 해야 했다. 그는 그들에게 최고 품질의 물감을 사용할 것과 또 그것을 여러 겹 으로 칠할 것을 약속해야 했다. 그러나 그의 명성은 점점 퍼져나가게 되었으며 자 신을 영광되게 하는 수단으로서 미술의 중요성을 인식하고 있던 막시밀리엥 황제 는 여러 야심적인 계획에 뒤러를 고용했다. 그의 나이 50에 네덜란드를 방문했을 때 그는 실로 제왕과 같은 대우를 받았다. 그 자신도 대단히 감동되어 안트웨르펜 의 화가들이 그들의 조합 회관에서 큰 잔치를 베풀어 그를 어떻게 대접했는지를 묘사하면서 '내가 식탁으로 안내되었을 때 사람들은 마치 위대한 군주를 맞이하듯 이 양 옆으로 모두 일어섰는데 그들 중에는 지체가 높은 사람들도 있었으나 모두 들 가장 겸손한 태도로 머리를 숙였다'라고 쓰고 있다. 북유럽의 나라들에서도 위 대한 미술가들은 마침내 손으로 일하는 사람들을 멸시하던 속물 근성을 타파하게 된 것이다.

위대함과 예술적인 기량에 있어서 뒤러와 비견할 수 있는 유일한 독일의 화가가 우리에게는 그 이름까지도 확실히 전해지지 않을 만큼 잊혀져 왔다는 사실은 참으 로 이상하고 수수께끼 같다. 17세기의 한 저술가는 아샤펜부르크(Aschaffenburg)의 마티아스 그뤼네발트(Matthias Gruünewald)라는 화가에 관해서 상당히 혼란스럽게 언급하고 있다. 그는 이 화가를 '독일의 코레조'라고 부르며 그의 작품들 중의 몇 점을 대단히 칭찬했는데 그로부터 이 작품들과 동일한 화가가 그렸다고 확신되는 다른 작품들은 통상 '그뤼네발트'라는 라벨이 붙게 되었다. 그러나 당시의 기록이나 문서에는 그뤼네발트라는 이름을 가진 화가가 언급된 것이 하나도 없다. 그래서 우 리는 이 저자가 사실을 혼동해서 기술했을 가능성도 있다고 생각하지 않을 수 없 다. 이 거장의 작품이라고 전해지는 그림들의 일부에는 M.G.N.이라는 이름의 첫 글자가 쓰여 있는 점과 마티스 고트하르트 니트하르트(Mathis Gothardt Nithardt)라 는 이름을 가진 화가가 알브레히트 뒤러와 거의 같은 시대에 독일의 아샤펜부르크 근처에 살면서 작품 활동을 했다는 사실이 알려져 있으므로 이제는 이 거장의 진 짜 이름이 그뤼네발트가 아니라 마티스 고트하르트 니트하르트라고 믿고 있다. 그 러나 이러한 학설도 우리에게는 큰 도움이 되지 못한다. 왜냐하면 마티스라는 거 장에 관해서도 우리가 알고 있는 사실이 거의 없기 때문이다. 간단하게 말해서 뒤

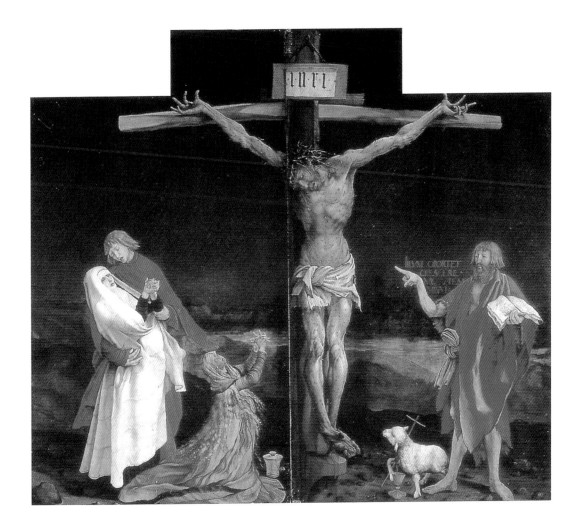

224
통칭 '그뤼네발트'
〈십자가에 못박히신 예수〉,
1515년.
이젠하임 제단화의 부분.
목판에 유채. 269×307 cm.
콜마르 운터린덴 박물관

러는 그의 습관, 신념, 취향과 표현의 매너리즘까지도 우리에게 친숙하게 알려진 마치 살아 있는 사람인 양 우리들 앞에 서 있지만 그뤼네발트는 우리에게 셰익스피어만큼 신비스러운 존재이다. 이것은 단순한 우연에서 비롯된 것만은 아닌 것 같다. 우리가 뒤러를 그처럼 잘 알고 있는 이유는 바로 그가 자신을 자기 나라의 미술을 개혁하고 쇄신한 사람으로 자처했기 때문이다. 그는 그가 무엇을 하고 있으며 왜 그것을 했는지를 깊이 생각했으며, 여행과 연구에 관한 기록을 남겼고 그의 세대를 가르치기 위해서 책을 저술했다. 반면에, '그뤼네발트'의 작품이라고 알려진 걸작품들을 그린 화가는 그 자신을 이와 같은 맥락으로 보았다는 것을 시사해주는 것이 아무것도 없다. 오히려 그 반대이다. 우리에게 전해져오는 몇 점 안되는 그의 작품들은 크고 작은 지방의 교회에 있는 전통적인 형식의 제단화이며 그 중에는 알사스의 한 마을인 이젠하임(Isenheim)에 있는 대형 제단화(소위 이젠하임 제단)와 거기에 딸린 많은 날개 그림들이 포함되어 있다. 그의 작품들은 그가 뒤러처럼 단순한 장인과는 다른 어떤 사람이 되기 위해서 노력했다거나, 또는 고딕 시대 말기에 이룩된 종교 예술의 고정된 전통으로 인해 그의 미술 활동이 제한받았

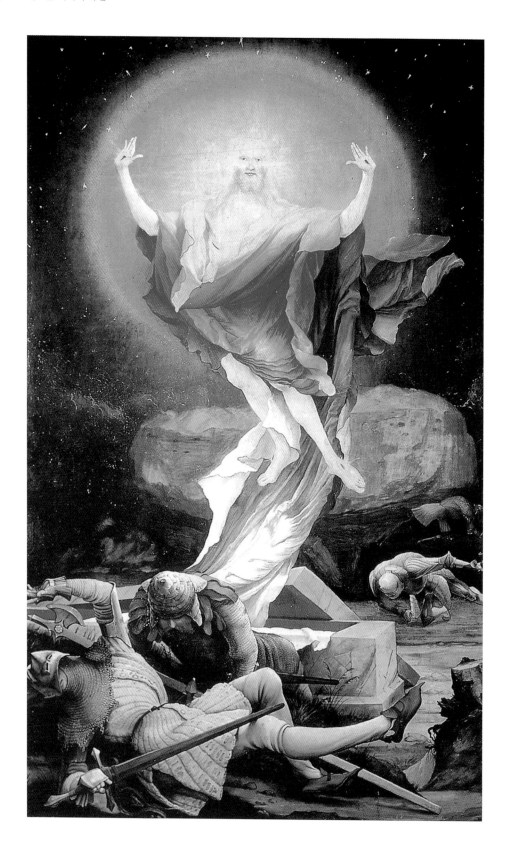

음을 시사하는 것이 아무것도 없다. 그는 이탈리아 미술의 위대한 발견들을 잘 알고는 있었지만 그가 생각하는 미술의 이념에 적합하다고 생각되는 한도 내에서만 그것들을 활용했다. 이런 점에서 볼 때 그는 회의라는 것을 느껴보지 못한 것 같다. 그에게 있어서 미술은 아름다움의 숨겨진 법칙을 찾는 데 있는 것이 아니라 오직 하나의 목적, 즉 중세의 모든 종교 미술의 목적인 그림으로 설교를 제공해주고 교회가 가르친 진리를 선포하는 것이었다. 이젠하임 제단화의 중앙 패널(도판 **224**)은 이 절대적인 목적을 위해서 다른 모든 문제들을 희생시켰음을 보여준다. 십자가에 못박혀 죽은 구세주의 뻣뻣하고 참혹한 모습에는 이탈리아 미술가들이 생각하는 그런 아름다움은 하나도 찾아볼 수 없다. 그뤼네발트는 수난절의 설교자처럼 이 고통스러운 장면의 무서움을 우리들에게 생생하게 전달하기 위해서 모든 노력을 아끼지 않았다. 예수의 죽어가는 신체는 십자가의 고문으로 뒤틀려 있으며, 천형의 가시들은 온 몸을 덮고 있는 곪아터진 상처를 찌르고 있다. 검붉은 피는 병적인 파리한 살빛과 좋은 대조를 이루고 있다. 그의 표정과 인상적인 손모양으로 고뇌의 예수는 그가 못박힌 갈보리 언덕의 의미를 우리들에게 말해주고 있다. 예수의 고통은 전통적으로 십자가 주위에 모여 있는 사람들의 모습에 반영되고 있는데 과부의 옷을 입은 성모 마리아는 주님이 그녀를 돌보라고 부탁한 복음서 저자 성 요한의 팔에 안겨 기절해서 쓰러지고 있고 향유 단지를 가지고 있는 좀 작은 인물로 그려진 성 막달라 마리아는 슬픔을 못이긴 채 두 손을 꼭 맞잡고 있다. 십자가의 다른 쪽에는 구세주를 상징하는 양이 십자가를 메고 피를 성찬배 속에 쏟고 있으며 성 세례 요한이 건장한 모습으로 서 있다. 그는 준엄하고 당당한 몸짓으로 구세주를 가리키고 있으며 그의 머리 옆에는 그가 한 말이 써 있다. "그 분은 더욱 커지셔야 하고 나는 작아져야 한다(요한 복음 3장 30절)."

여기서 이 미술가는 제단을 바라보는 신도들이 이 말씀을 묵상할 수 있도록 세례 요한이 손을 들어 가리키게 하여 그 말씀을 강조하였음을 잘 알 수 있다. 아마도 그는 우리들이 예수가 흥하고 우리가 왜소해지는 것을 '직접 눈으로 보기'를 원했던 것 같다. 왜냐하면 이 그림은 무섭고 소름끼치는 장면을 하나도 완화하지 않고 그대로 묘사한 것 같으면서도 비현실적이고 환상적인 특징을 한 가지 가지고 있기 때문이다. 그것은 인물상의 크기가 상당히 다르다는 점이다. 십자가 밑에 있는 막달라 마리아의 손과 예수의 손을 비교해보기만 해도 그 크기에 엄청난 차이가 있음을 알게 된다. 이러한 문제에 있어서 그뤼네발트는 르네상스 이래로 발전되어 온 근대 미술의 법칙들을 거부하고 인물들의 중요성에 따라서 그 크기를 변화시켰던 중세와 원시 시대의 원칙들로 의도적으로 되돌아간 것이 분명하다. 제단의 영적인 의미를 위해서 미적 표현을 희생시켰듯이 그는 또한 정확한 비례에 관한 새로운 요구를 도외시해 버렸다. 그러나 이것이 그로 하여금 성 요한의 말씀에 담긴 신비로운 진리를 더 잘 표현하게 만들었던 것이다.

그뤼네발트의 작품은 이렇게 하여 우리들에게 다시 한번 예술가는 '진보적'이 아니더라도 위대해질 수 있다는 사실을 상기시켜 준다. 진정 예술의 위대성은 새로운 발견에 있지 않나. 그뤼네발트는 자기가 전달하고자 하는 바를 표현하는 데

225
통칭 '그뤼네발트',
〈그리스도의 부활〉,
1515년.
이젠하임 제단화의 부분.
목판에 유채, 269×143 cm,
콜마르 운터린덴 박물관

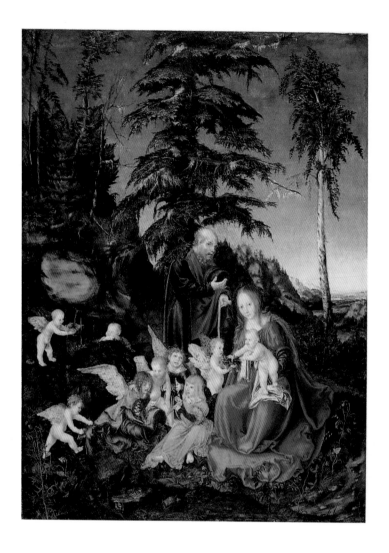

226
루카스 크라나흐,
〈이집트로 피난 중의 휴식〉,
1504년.
목판에 유채, 70.7×53 cm,
베를린 국립 박물관 회화관

도움이 되다고 판단될 때에는 언제나 이 새로운 발견들을 채용해서 그가 이 새로운 기법들을 충분히 잘 알고 있다는 것을 보여주었다. 그는 예수의 고통받고 죽어가는 신체를 묘사하는 데 사용했던 붓을 이번에는 다른 그림에서 예수가 부활하여 하늘의 빛을 가진 초자연적인 형상으로 변용하는 것을 전달하기 위해서 사용했다 (도판 **225**). 이 그림은 너무나 많은 것이 색채에 의존하고 있기 때문에 말로 설명하기가 어렵다. 이 그림은 그리스도가 휘황찬란한 빛을 남기고 무덤에서 막 솟아나와 승천하는 것같이 보인다. 그의 신체를 감싸고 있는 수의는 후광의 여러 색의 광신을 반사하고 있다. 이 장면에서 위로 날아 올라가는 부활한 예수와 이 갑작스러운 빛의 환영에 압도되어 땅 위에 쓰러져 있는 군인들의 무기력한 몸짓 사이에는 날카로운 대조가 있다. 군인들이 갑옷을 입은 채 몸부림치는 광경은 아주 충격적이다. 전경과 배경 사이의 거리를 측정할 수는 없으나 무덤 뒤에 있는 군인은 꼬꾸라진 인형들처럼 보이며 그들의 일그러진 형상들은 예수의 변용된 신체의 조용하고 장엄하고 평온한 모습을 부각시키는 역할만을 할 뿐이다.

뒤러 세대에 세번째로 유명한 독일의 미술가인 루카스 크라나흐(Lucas Cranach :

227
알브레히트 알트도르퍼,
〈풍경〉, 1526-8년경.
목판에 붙인 양피지에
유채.
30×22 cm.
뮌헨 알테 피나코텍

1472-1553)는 처음부터 장래가 촉망되는 화가였다. 그는 수년 동안을 남부 독일과 오스트리아에서 청년 시절을 보냈다. 알프스 남쪽 산기슭 태생인 조르조네가 산악의 풍경에서 아름다움을 발견했을 때에(p. 328, 도판 **209**) 이 젊은 화가는 해묵은 산림과 낭만적인 풍경을 가지고 있는 알프스의 북쪽 산기슭에 매혹되어 있었다. 뒤러가 그의 동판화(도판 **222**, **223**)를 세상에 내놓았던 1504년에 크라나흐는 이집트로 도피하는 성(聖) 가족을 그렸다(도판 **226**). 이 그림에서 성가족은 숲이 우거진 산악 지대의 한 샘물 근처에서 쉬고 있다. 그 곳은 덤불이 많은 나무들과 아래쪽으로 아름다운 계곡이 내려다 보이는 경치좋은 들판이다. 성모의 주위에는 작은 천사들의 무리가 모여 있는데 한 천사는 아기 예수에게 딸기를 주고 있고, 다른 천사는 조개 껍질에 물을 길어오고 있으며 나머지 천사들은 자리에 앉아서 플루트와 피리를 불며 피로에 지친 피난민들의 마음을 위로해주고 있다. 이 시적인 새로운 구상은 로흐너의 서정적인 미술 정신과 일맥상통하는 점이 있다(p. 272, 도판 **176**).

크라나흐는 만년에 이르러 멋쟁이 유행을 좇는 작센의 궁정 화가가 되었는데 주로 미틴 루터와이 친분에 힘입어 명성을 얻었다. 그러나 그가 도나우 지방에 잠깐

머물러 있었던 것만으로도 충분히 알프스 지역의 주민들에게 그들의 자연이 얼마나 아름다운가에 눈을 뜨이게 할 수 있었다. 레겐스부르크의 화가 알브레히트 알트도르퍼(Albrecht Altdorfer : 1480?-1538)는 숲과 산 속을 누비고 다니며 풍우에 시달린 나무와 바위의 형태를 연구했다. 그가 남긴 많은 수채화와 동판화, 그리고 유화 몇 점(도판 **227**)에는 아무런 이야기도 담겨 있지 않으며 인물이 하나도 없다. 이것은 대단히 중대한 변화이다. 자연을 그렇게 사랑했던 그리스 인들조차도 목가적인 장면을 위한 배경으로서만 풍경을 그렸다(p. 114, 도판 **72**). 중세에는 종교적인 테마이든 세속적인 테마이든 분명한 이야깃거리를 다루지 않는 그림은 거의 상상할 수가 없었다. 화가의 묘사력만으로도 사람들의 관심을 끌기 시작했을 때 비로소 화가는 아름다운 풍경을 즐겁게 묘사한다는 것 이외의 다른 목적이 없는 그림을 팔 수가 있었다.

위대한 시기였던 16세기 초엽의 네덜란드에서는 15세기 유럽 전역에 명성을 떨쳤던 얀 반 에이크(pp. 235-6), 로지에르 반 데르 웨이든(p. 276), 후고 반 데르 후스(p. 279) 등과 같은 뛰어난 거장들을 배출하지는 못했다. 독일의 뒤러처럼 적어도 새로운 지식을 배우려고 노력했던 네덜란드의 화가들은 옛날 장식에 대한 집착과 새로운 것에 대한 애정 사이에서 심한 갈등을 겪어야만 했다. 도판 **228**은 화가 얀 호사르트(Jan Gossaert), 흔히 마뷰즈(Mabuse : 1478?-1532)라고 불리우는 작가의 작품으로서 그러한 갈등을 가장 특징적으로 보여주는 한 예이다. 전설에 의하면 복음서를 쓴 성 루가는 직업이 화가였다고 한다. 여기에 성 루가는 성모와 아기 예수의 초상화를 그리는 사람으로 표현되어 있다. 마뷰즈가 인물들을 그린 방식은 얀 반 에이크나 그를 따르던 사람들의 전통과 흡사하다. 그러나 그 배경을 그린 방식은 판이하게 다르다. 그는 이탈리아 미술가들의 업적에 관한 그의 지식과 과학적인 원근법에 대한 능숙한 솜씨, 그리고 고전기의 건축에 대한 조예와 능숙한 명암 처리 방법 등을 과시하려 한 것같이 보인다. 그 결과 이 그림은 확실히 대단한 매력을 가지게 되었으나 북유럽과 이탈리아의 모델들이 가지고 있는 단순한 조화미는 결여되어 있다. 왜 하필이면 성 루가가 성모상을 그리는 데 겉보기는 호화롭지만 외풍이 있을 듯한 텅빈 궁전의 중정에 자리를 잡았는지 의아스럽게 생각되기도 한다.

그러므로 이 시기의 가장 위대한 네덜란드의 미술가는 새로운 양식을 따르는 미술가들 가운데서가 아니라 독일의 그뤼네발트와 같이 남유럽에서 밀려오는 새로운 물결에 휩쓸리기를 거부한 미술가들 가운데서 찾아볼 수 있을 것이다. 스헤르토헨보스라는 네덜란드의 도시에는 히에로니무스 보스(Hieronymus Bosch)라고 불리우는 화가 한 사람이 살고 있었다. 이 화가에 관해서는 알려진 것이 거의 없다. 1516년 그가 세상을 떠났을 때 몇 살이었는지 알 수는 없으나 이미 1488년에 기성화가로 알려졌으므로 상당 기간 활동을 했던 것으로 믿어진다. 그뤼네발트와 마찬가지로 보스는 현실을 가장 신빙성 있게 표현하기 위해서 발전되어 온 회화의 전통과 새로운 수법들이 인간의 눈으로 볼 수 없는 세계를 그럴 듯하게 표현하는 수단으로 전환될 수 있다는 사실을 보여주었다. 보스는 지옥의 광경을 소름끼치게 묘사한 화가로 유명하다. 16세기 말 스페인의 음울한 왕 펠리페 2세가 인간의 간

228
통칭 '마뷰즈',
〈성모를 그리고 있는
성 루가〉, 1515년경.
목판에 유채, 230×205 cm,
프라하 국립 미술관

악함에 대해서 그처럼 많은 관심을 보였던 이 미술가를 특별히 좋아한 것은 우연한 일이 아니었다. 도판 **229**과 **230**은 펠리페 2세가 사들인 후 아직도 스페인에 남아 있는 보스의 몇몇 세폭화들(triptych) 중 하나의 양날개 그림을 보여준다. 왼쪽에서 우리는 악이 세상을 침범하는 것을 본다. 이브의 창조에 뒤이어 아담을 유혹하는 장면이 그려져 있고 두 사람은 낙원에서 쫓겨난다. 하늘에서는 하느님에게 반란을 일으킨 천사들이 떼를 지어 역겨운 곤충의 모습으로 내던져지고 있다. 우리는 다른 날개 그림에서 지옥의 모습을 본다. 여기에서 우리는 소름끼치는 공포와 화염과 고문을 보게 되는데, 반신은 짐승이고 반신은 인간이나 또는 기계로 되어 있는 무시무시한 악마들이 온갖 수법을 동원해 죄 많은 영혼들을 영원히 괴롭히고 벌을 주고 있다. 중세 사람들의 마음을 사로잡고 괴롭히던 공포심을 구체적이고 실감나는 형상으로 표현하는 데 성공한 미술가는 역사상 보스 한 사람 뿐일 것이다. 이러한 업적은 아마도 새로운 시대 정신이 미술가들에게 그들이 본 것을 재현하는 방법을 마련해주었고 반면에 구시대의 이념이 의연히 살아남아 있었던 바로 그 순간에서만 가능할 수 있었을 것이다. 히에로니무스 보스도 그가 그린 지옥도의 한 부분에 얀 반 에이크가 아르놀피니의 평화로운 약혼식 장면에 써넣었던 것과 같은 말을 써넣을 수 있었을 것이다. 즉 '내가 거기 있었노라.'

229-30
히에로니무스 보스,
〈천국과 지옥〉, 1510년경.
세폭화의 양날개 패널화.
목판에 유채, 135×45 cm,
마드리드 프라도 박물관

알브레히트 뒤러,
〈틀과 실을 이용하여
단축법의 원리를
연구하는 화가〉, 1525년.
목판화, 13,6×18,2 cm,
원근법과 비례에 관한
뒤러의 저서《컴퍼스와 수준
장치가 달린 긴 자를 이용한
측정 지침(Underweysung
der Messung mit dem
Zirckel und Richtscheyt)》
의 삽화

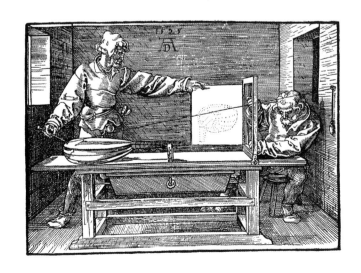

18

미술의 위기
16세기 후반 : 유럽

1520년경 이탈리아 도시들의 모든 미술 애호가들은 회화가 완성의 극에 달했다
는 사실에 의견의 일치를 본 것 같다. 미켈란젤로, 라파엘로, 티치아노, 레오나르
도 등은 그전 세대가 이룩하려고 노력했던 모든 것을 실제로 해냈다. 그들에게는
소묘에 있어서 어려운 문제는 하나도 없었으며, 또 주제상의 어떠한 문제도 그들
이 감당하기 벅찰 만큼 복잡하다고 여기지 않았던 것 같다. 그들은 아름다움과 조
화를 올바르게 결합하는 방법을 보여주었고 당시 사람들은 그들의 작품이 심지어
고대 그리스와 로마의 가장 유명한 조각 작품들까지도 능가한다고 생각했다. 장차
위대한 미술가가 되고자 하는 소년에게 그 당시의 이러한 일반적인 견해는 결코
듣기에 기분좋은 것만은 아니었을 것이다. 그는 당대의 위대한 거장들의 경이적인
작품들에 제아무리 감탄했다 할지라도 미술이 할 수 있는 모든 것이 이미 다 이룩
되었기 때문에 더 이상 할 수 있는 일이 남아 있지 않다는 것이 사실인지에 대해
당연히 의문을 가졌을 것이다. 어떤 미술 지망생들은 이러한 생각을 불가피한 것
으로 받아들이고 미켈란젤로가 연구했던 것을 열심히 배우고 최선을 다해서 그의
수법을 모방하려고 했던 것 같다. 미켈란젤로는 복잡하고 까다로운 자세의 나체상
을 즐겨 그렸다. 그들은 미켈란젤로의 나체상들을 그대로 베껴서 그것이 그들의
그림에 어울리든 안 어울리든 상관없이 그림 속에 집어넣었다. 그러한 결과는 참
으로 우스꽝스러울 때가 많았다. 예를 들면 성경 이야기를 그린 장면에 젊은 운동
선수들같은 우람한 체격의 나체 인물들이 가득 등장했다. 그 당시의 젊은 미술가
들이 미켈란젤로의 작품의 유행에 휩싸여 단순히 그의 수법(manner)만을 모방했기
때문에 잘못되었다고 보는 후대의 비평가들은 이 시기를 가리켜 매너리즘
(Mannerism) 시대라고 불렀다. 그러나 그 당시의 젊은 미술가들 모두가 어려운 포
즈를 취한 나체들만 모아놓으면 그림이 된다고 믿을 정도로 어리석었던 것은 아니
었다. 사실 많은 미술가들은 미술이 마침내 정지해버린 것인지, 또는 그 이전 시대
의 거장들을 능가하는 것이 정말로 불가능한 것인지, 인체를 표현하는 데 있어서
는 그들을 능가할 수 없다 하더라도 다른 방면에서도 과연 그러할 것인지 등에 대
해 의심해보았다. 터무니없이 기발한 착상으로 그들을 이겨보려고 하는 사람들도
있었다. 이런 사람들은 상징적인 의미와 해박한 지식으로 가득찬 그림을 그리고자
했는데, 사실 그러한 지식이란 굉장한 학식을 지닌 학자들을 제외하고는 거의 알
수가 없는 것들이었다. 그들의 작품은 이집트의 상형 문자나 지금은 반쯤 잊혀진
고대 저술들의 의미를 아는 사람 정도나 해독할 수 있는 애매모호한 그림 수수께

231
페데리코 추카리,
〈로마의 추카리 궁의
창문〉,
1592년.

끼 같은 것이었다. 또 다른 미술가들은 이전 세대의 위대한 거장들의 작품보다 자연스럽지 못하고 애매하고 덜 단순하거나 조화롭지 못하게 작품을 제작함으로써 사람들의 주의를 끌려고 했다. 그들은 아마도 이렇게 주장했던 것 같다. 즉 거장들의 작품은 완벽하다. 그러나 완벽한 것이 영원히 흥미있는 것은 아니다. 일단 거기에 익숙해지면 그러한 작품은 감흥을 불러일으키지 못한다. 그래서 우리는 무엇인가 놀랍고 기발하고, 전에는 들어보지도 못한 그런 것을 추구하려 한다. 물론 고전적인 거장들을 어떻게 해서든지 능가하려는 이 젊은 미술가들의 강박 관념에는 어딘지 건전치 못한 데가 있었다. 이것은 심지어 그들 중 가장 뛰어난 사람들까지도 괴상하고 기교에 치우친 쓸데없이 복잡한 실험을 하게 만들었다. 그러나 어떤 점에서는 선배들을 능가하려는 이들의 미친듯한 노력 그 자체가 그들의 과거의 거장들에게 바칠 수 있는 최대의 찬사이기도 했다. 레오나르도도 자신을 가리켜 '스승을 능가하지 못한 불쌍한 제자'라고 하지 않았던가. 사실 위대한 '고전적인' 거장들 자신도 어느 정도는 이 새롭고 생소한 실험을 시작했고 또 고무되기도 했다. 바로 그들의 명성과 그들이 만년에 누린 명예가 그들로 하여금 구도나 채색에 있어서 새롭고 비정통적인 효과를 시험해봄으로써 미술의 새로운 가능성을 탐구하게 만들었다. 특히 미켈란젤로는 모든 관례를 대담하게 무시할 때가 많았다. 다른 분야에서보다도 특히 건축에 있어서 그는 고전적인 전통의 신성 불가침한 규칙들을 버리고 그 자신의 기분과 변덕을 따를 때가 많았다. 대중으로 하여금 한 예술가의 '기발한 착상'과 '창안'을 찬양하는 데 익숙하게 만든 것도 미켈란젤로였으며 자신의 초기 걸작의 비할 데 없는 완벽성에 만족하지 않고 계속해서 쉬지 않고 표현의 새로운 수법과 양상을 탐구하는 천재의 본보기를 보여준 것도 바로 미켈란젤로였다.

이러한 대선배가 있었기 때문에 젊은 미술가들이 그들의 '독창적인' 창안을 가지고 대중을 놀라게 해도 무방하다고 생각한 것은 당연한 일이었다. 그들의 이러한 노력으로 인해 다소 재미있는 디자인이 생겨나게 되었다. 건축가이자 화가인 페데리코 추카리(Federico Zuccari : 1543?-1609)가 설계한 얼굴 모양의 창문(도판 **231**)은 이러한 기발한 창안이 어떤 종류의 것이었는지 보여주는 좋은 예다.

다른 건축가들은 그들의 박식과 고전 작가들에 관한 지식을 과시하는 데 더 열을 올렸는데, 사실 그들은 이런 점에서 브라만테 세대의 거장들을 능가했다. 이들 중에서 가장 뛰어나고 박학했던 사람은 건축가 안드레아 팔라디오(Andrea Palladio :

1508-80)였다. 도판 **232**는 비첸차 근처에 있는 그의 유명한 별장인 〈빌라 로톤다(Villa Rotonda)〉이다. 이것도 어떤 점에서는 '기발한 창안'에 속한다. 왜냐하면 사면이 동일하며, 하나의 중앙 홀을 중심으로 각 면이 신전의 정면 형태를 한 현관을 가지고 있어 로마의 판테온(p. 120, 도판 **75**)을 연상시킨다. 하지만 그 구성이 제아무리 아름답다 할지라도 이것은 사람이 들어가 살기에는 부적합한 것 같다. 기발함과 인상적인 효과에 대한 추구가 건축의 일반적인 목적을 상실하게 만들었다.

이 시기의 대표적인 미술가는 피렌체의 조각가이자 금세공사인 벤베누토 첼리니(Benvenuto Cellini: 1500-71)였다. 첼리니는 자신의 생애를 기록한 유명한 자서전에서 그 시대의 생활상에 관한 매우 다채롭고 생생한 자료들을 제공해주었다. 그는 거만하고 잔인하며 허영심이 많은 사람이었으나 마치 뒤마의 소설을 읽고 있다는 느낌이 들 정도로 아주 재미있게 그의 모험담을 들려주기 때문에 그에게 화를 낼 수가 없다. 허영심과 자만, 그리고 안절부절 못하는 성격으로 인해 한 도시에서 다른 도시로, 한 궁전에서 다른 궁전으로 이동해다니며 싸움도 하고 명성을 얻기도 한 첼리니는 정말로 그 시대가 낳은 인물이었다. 그에게 있어 미술가가 된다는 것은 단순히 존경받고 점잖은 공방의 주인이 되는 것이 아니라 군주나 추기경들이 다투어서 그의 호의를 구하고자 하는 미술의 '대가'가 되는 것을 의미했다.

232
안드레아 팔라디오.
〈비첸차 부근의
빌라 로톤다〉.
1550년.
이탈리아 16세기 별장

233
벤베누토 첼리니,
〈소금 그릇〉, 1543년.
흑단(黑檀) 바탕 위에 금과
칠보 세공, 길이 33.5 cm,
빈 미술사 박물관

234
파르미자니노,
〈긴 목의 마돈나〉,
1534-40년.
화가의 죽음으로 미완성,
목판에 유채, 216×132 cm,
피렌체 우피치

지금까지 전해 내려오는 몇 안되는 그의 작품 중에 1543년에 프랑스의 왕을 위해 만든 금제 소금 그릇(도판 233)이 있다. 첼리니는 이 작품에 관해서 상세하게 이야기를 하고 있다. 그에게 감히 작품의 주제를 제시한 두 사람의 유명한 학자들을 그가 어떻게 꾸짖었으며, 땅과 바다를 표현하기 위해서 그 자신이 고안해낸 것을 어떻게 밀랍으로 모형을 만들었는지를 우리에게 들려준다. 땅과 바다가 서로 침투하고 있는 것을 보여주기 위해서 두 인물상의 다리가 서로 맞물리게 했으며 "남자로 표현된 해신(海神)은 소금을 충분히 담을 수 있는, 정교하게 만들어진 배를 잡고 있으며, 그 밑에 네 마리의 해마를 배치하고 그에게 삼지창을 쥐어주었다. 아름다운 여인으로 표현한 대지의 여신은 내가 할 수 있는 한 최선을 다해 아름답게 만들었으며 그 옆에 후춧가루를 담을 수 있는 풍부한 장식의 신전을 놓았다." 그러나 이 모든 교묘한 창안은 첼리니가 왕의 금고에서 금을 운반해오다가 네 명의 강도에게 공격을 받았으나 혼자서 그들을 물리쳤다는 이야기보다는 재미가 덜하다. 첼리니가 만든 매끈하고 우아한 인물 모습은 약간 지나칠 정도로 정교하고 장식적이라고 생각할 수도 있을 것이다. 아마도 그런 사람들에게는 이 작품이 가지고 있지 못한 건강한 활기를 이 작품을 만든 사람은 충분하게 가지고 있다는 사실이 한 가닥 위안이 될지도 모르겠다.

첼리니의 태도는 그전 세대가 했던 것보다 더 흥미있고 비범한 것을 만들려는 당대의 불안정하고 열광적인 노력들을 전형적으로 보여준다. 우리는 이와 동일한 정신을 코레조의 제자였던 파르미자니노(Parmigianino; 1503-40)의 작품에서 찾아볼 수 있다. 어떤 사람들은 그의 성모상(도판 234)이 성경에 나오는 주제를 가식과 지나친 기교로 처리하였기 때문에 비위에 거슬린다고 생각할 수도 있을 것이다. 이 작품에는 라파엘로가 이 테마를 다루었을 때 보여준 단순함과 자연스러움

이 전혀 없다. 이 작품은 일명 〈긴 목의 마돈나〉라고도 불리는데 그 까닭은 이 화가가 성모를 자기 나름대로 우아하고 고상하게 표현하려고 애쓴 나머지 성모의 목을 마치 백조처럼 길쭉하게 그렸기 때문이다. 그는 인체의 비례를 기묘한 방식으로 길게 늘여놓았다. 길고 섬세한 손가락을 가진 성모의 손, 전경에 있는 천사의 긴 다리, 초췌한 표정으로 두루마리를 펼쳐보고 있는 비쩍 마른 예언자 등은 마치 일그러진 거울에 비친 상처럼 보인다. 그러나 이 미술가가 무지하거나 무관심하기 때문에 이런 결과가 나타나게 된 것은 아니다. 파르미자니노는 자기가 이처럼 비정상적으로 길게 늘어진 형태를 좋아한다는 것을 열심히 보여주려고 했다. 이러한 효과를 보다 강조하기 위해서 그는 이 그림의 배경에 인체와 마찬가지로 이상한 비례를 가진 괴상한 모양의 높은 원주를 세워놓았다. 이 그림의 구도는 그가 종래의 그림에서 볼 수 있는 조화를 기피하고 있다는 사실을 입증하고 있다. 그는 인물들을 성모의 양쪽에 균등하게 배치하는 대신에 붐비는 천사들을 비좁은 왼쪽 구석에 몰아 넣고, 오른쪽은 넓게 터놓아 키가 큰 예언자의 모습 전신을 보여주고 있는데 거리 때문에 상대적으로 크기가 너무 작아져서 그 키가 성모의 무릎에도 채 못미치고 있다. 만약 이것이 광기의 소산이라 할지라도 여기에는 분명히 하나의 일관성 있는 방법이 존재하고 있다. 이 화가는 정통적인 수법을 피하고 싶어했다. 그는 완벽한 조화에 관한 고전적인 해결 방식만이 우리가 생각할 수 있는 유일한 방법은 아니라는 사실을 보여주려고 했다. 자연스러운 단순함은 아름다움을 이룩하는 한 가지 방법이지만 안목 높은 미술 애호가들의 흥미를 끄는 데는 여러 가지 간접적인 방법이 있을 수 있다는 것이다. 그가 택한 방법을 수긍하든 안 하든 간에 그의 자세가 시종일관하다는 점만은 인정하지 않을 수 없다. 사실 선배 거장들이 이룩해 놓은 '자연스러운' 아름다움을 희생시키면서까지 무엇인가 새롭고 전에는 생각지 못했던 것을 창조하고자 모색했던 파르미자니노를 비롯한 그 당시의 모든 미술가들은 아마도 최초의 '현대적인' 미술가들이었을 것이다. 나중에 살펴보게 되겠지만 소위 '현대' 미술이라고 하는 오늘날의 미술도 이들처럼 분명한 것을 피하고 인습적인 자연스러운 아름다움과는 다른 어떤 효과를 이룩하고자 하는 욕망에 그 근본을 두고 있음을 알게 될 것이다.

　　전시대 거인들의 그림자에 가려져 있는 이 기묘한 시대의 기타 다른 미술가들은 선배들을 능가하려고 그처럼 절망적으로 노력하지 않았으며 평범한 수준의 기량과 솜씨에 만족했다. 물론 모두 다 그렇다고 말할 수는 없다. 그들의 노력 가운데 몇몇 가지는 충분히 놀랄만한 것임을 인정하지 않을 수 없는데 그 전형적인 예는 이탈리아 이름으로는 조반니 다 볼로냐(Giovanni da Bologna) 혹은 잠볼로냐(Giambologna)라고 알려진 플랑드르의 조각가 장 드 불로뉴(Jean de Boulogne : 1529-1608)가 제작한 신들의 사자(使者)〈머큐리 상〉(도판 235)이다. 그는 여기서 불가능한 것을 성취하고자 하였다. 즉 생명이 없는 물체의 무게를 극복하고 공중을 빠른 속도로 날아다니는 듯한 느낌을 주는 조각상을 창조하려고 했다. 그리고 그는 어느 정도까지 성공하였다. 그의 유명한 〈머큐리 상〉은 발 끝으로만 땅을 디디고 있나. 아니 사실은 땅이라기보다 남풍(南風)을 상징하는 가면의 입에서 분출되는 바

235
잠볼로냐,
〈머큐리 상〉, 1580년.
청동, 높이 187 cm,
피렌체 바르젤로
국립 박물관

람을 디디고 있다. 이 조각상은 아주 교묘하게 균형이 잡혀 있기 때문에 실제로 공중에 떠서 빠르고 유연하게 날아가는 것같이 보인다. 고전기의 조각가라면, 심지어 미켈란젤로까지도 그러한 효과는 본래의 무거운 재료 덩어리를 생각나게끔 하는 조각에는 어울리지 않는다고 생각했을 것이다. 그러나 잠볼로냐는 파르미자니노 못지 않게 이러한 기존의 규칙에 도전해서 아주 놀라운 효과를 만들어내는 방법을 보여주려고 했다.

16세기 후반의 미술가들 중에서 가장 뛰어난 사람은 베네치아 출신의 야코포 로부스티(Jacopo Robusti : 1518-94, 통칭 틴토레토(Tintoretto))였다. 그도 역시 티치아노가 베네치아 사람들에게 보여주었던, 형태와 색채에 있어서의 단순한 아름다움에 진력이 나 있었다. 그러나 그의 불만은 예외적인 것을 만들어내려는 단순한 욕망 이상의 것이었다. 그는 티치아노가 아름다움을 표현하는 화가로서는 비할 데 없이 훌륭하다는 것은 알고 있었지만 그의 그림들은 감동적이기보다는 쾌감을 주는 경향이 더 많다고 느꼈던 것 같다. 즉 티치아노의 작품은 성경의 엄숙한 이야기와 성자들의 전설을 생생하게 느끼도록 할 만큼 열정적인 것은 아니라고 생각한 것이다. 그가 그렇게 생각한 것이 옳았건 틀렸건 간에 그는 이 성경의 이야기들을 아주 다른 방식으로 보여주어, 보는 사람으로 하여금 그가 그린 사건의 긴장감과 극적인 분위기를 느낄 수 있도록 하고자 결심했음이 분명하다. 도판 **236**은 그가 그의 그림을 비범하고 매력적으로 만드는 데 성공하고 있음을 보여준다. 얼핏 보면 이 그림은 혼란스럽고 번잡하다. 여기서 우리가 우선적으로 보게 되는 것은 라파엘로의 작품에서처럼 화면 위에 질서있게 배치된 인물상들이 아니라 이상하게 뚫려 있는 궁륭이다. 왼쪽 구석에는 후광이 빛나는 키가 큰 사람이 서 있는데, 그는 지금 벌어지고 있는 일을 멈추게 하려는 듯이 팔을 쳐들고 있다. 그가 가리키는 쪽을 보면 오른쪽의 궁륭 천장 바로 아래에서 막 벌어지고 있는 일에 관계하고 있음을 알 수 있다. 두 사람이 묘소에서 시신을 내려놓으려 하고 있다. 그들은 관의 뚜껑을 열었고 터번을 쓴 또 한 사람이 그들을 돕고 있다. 뒤에 서 있는 귀족은 횃불을 들고 다른 묘소의 비명(碑銘)을 읽으려 하고 있다. 이들은 분명히 지하 묘굴을 파헤치고 있는 중이다. 시체 하나가 양탄자 위에 널브러져 누워 있는데, 그 모습이 괴이한 단축법으로 그려져 있다. 그 옆에 화려한 옷을 입은 한 노인이 무릎을 꿇고 앉아서 시체를 들여다보고 있다. 오른쪽 구석에는 놀란 표정으로 성인—후광이 있는 것으로 보아 그는 틀림없이 성인일 것이다—을 보면서 커다란 몸짓을 하고 있는 남녀 한 무리가 있다. 좀더 자세히 들여다보면 그가 책을 한 권 들고 서 있다는 것을 알 수 있다. 그는 바로 베네치아의 수호 성인인 복음서 저자 성 마르코이다. 도대체 무슨 일이 벌어지고 있는 것일까? 이 그림은 성 마르코의 유해를 알렉산드리아('이교도'인 회교도들의 도시인)에서 베네치아로 옮겨왔던 이야기 중의 한 장면을 묘사한 것이다. 베네치아에는 그 유해를 안치하기 위해서 성 마르코(산 마르코) 대성당에 유명한 감실이 건립되었다. 이 이야기에 따르면 성 마르코는 알렉산드리아에서 주교를 역임하다가 죽어서 그 곳의 지하 묘굴에 매장되었다고 한다. 베네치아 사람이 이 성인의 유해를 찾는 경건한 부름을 받고 지하 묘굴을 헤치고 들어가보니

236
틴토레토,
〈성 마르코의 유해 발견〉,
1562년경,
캔버스에 유채,
405×405 cm,
밀라노 브레라 미술관

어떤 묘석에 성인의 귀중한 유해가 묻혀 있는지 알 수가 없었다. 그러나 그들이 우연히 바로 그 유해를 꺼내 놓았을 때 성 마르코가 갑자기 나타나서 지상에 현존하는 그의 유해를 알려주었다. 틴토레토는 바로 그 순간을 선택했다. 성인은 사람들에게 더 이상 묘굴을 뒤지지 말라고 명한다. 성인의 유해는 이미 발견된 것이다. 그것은 성인의 발치에서 온몸에 빛을 발하며 누워 있고 벌써 그 시신의 존재가 기적을 일으키고 있다. 오른쪽에서 몸부림치고 있는 남자는 그를 사로잡고 있던 악마로부터 해방되어 악마가 그의 입에서 한줌 연기로 변해 도망치고 있다. 감사하는 마음으로 꿇어 앉아서 경배를 하고 있는 귀족은 이 그림을 주문했던 헌납사로서

그는 종교 단체의 일원이었다. 당시의 사람들은 이 그림을 처음보고 아주 기묘하다고 생각했을 것이다. 그들은 극단적으로 대조되는 빛과 어둠, 원경(遠景)과 근경(近景) 및 조화가 결여된 몸짓과 동작을 보고 상당히 충격을 받았을 것이다. 그러나 그들은 틴토레토가 보다 평범한 방법으로는 우리들 앞에 전개되고 있는 이 엄청난 기적의 인상을 창조할 수 없었을 것이라는 점을 곧 깨닫게 되었을 것이다. 틴토레토는 이러한 목적을 달성하기 위해서 조르조네와 티치아노 같은 베네치아 화가들의 가장 자랑스러운 업적이었던 원숙한 색채의 아름다움까지 희생해야만 했다. 런던에 있는 그의 그림 〈용과 싸우는 성 게오르기우스〉(도판 237)는 음산한 빛과 불안정한 색조가 어떻게 긴장감과 흥분된 감정을 고무시키는지를 보여준다. 우리는 이 극적인 사건이 절정에 도달했음을 알 수 있다. 공주는 마치 그림 속에서 곧바로 우리들을 향해 달려나올 것같이 보인다. 한편 주인공인 성 게오르기우스는 일반적인 규칙과는 정반대로 주된 인물임에도 불구하고 배경 속에 멀리 들어가 있다.

그 당시 피렌체의 위대한 비평가이자 전기 작가(傳記作家)인 조르조 바사리(Giorgio Vasari : 1511-74)는 틴토레토를 이렇게 평가했다. "만약 그가 정통적인 방법을 버리지 않고 선배들의 아름다운 양식을 따랐다면 베네치아에서 가장 유명한 화가들 가운데 한 사람이 되었을 것이다." 사실 바사리는 용의주도하지 못한 제작 방법과 괴상한 취향이 그의 작품을 망쳐 놓았다고 생각했다. 바사리는 틴토레토가 그의 작품에 '마무리 손질'을 하지 않은 데 대해 이상하게 생각했다. 또 "그의 스케치는 아주 거칠어서 그의 연필 획선은 정확한 묘사보다는 힘을 보여주며 또 우연하게 그려진 것같이 보인다"라고 했다. 그러한 비난은 그때로부터 지금까지 새로운 시대의 미술가들을 공격하기 위해 흔히 사용되는 것이었다. 아마도 이것은 그렇게 놀라운 일은 아닐 것이다. 왜냐하면 예술의 위대한 혁신자들은 본질적인 것에만 집중을 하고 통상적인 의미에 있어서의 기법적인 완성도에 관해서는 신경을 쓰지 않았기 때문이다. 틴토레토와 같은 시대에는 기법적인 탁월함이 아주 높은 수준에 도달했기 때문에 약간의 기계적인 소질만 있으면 누구나 그 기법상의 트릭에 숙달될 수 있었다. 틴토레토와 같은 사람은 사물을 새로운 관점에서 보고자 했으며 또 과거의 전설과 신화를 표현하는 새로운 방법을 탐구하고자 했다. 그는 그의 그림이 전설적인 장면에 대해서 그가 상상한 바를 전달하기만 하면 그 그림이 완성되었다고 생각했다. 매끈하고 세심한 마무리 손질에는 관심을 가지지 않았다. 왜냐하면 그것은 그의 목적과는 아무런 상관이 없었기 때문이었다. 오히려 그러한 것들은 보는 사람들의 주의를 그림의 극적인 사건으로부터 다른 데로 돌려버릴 수도 있었다. 그래서 그는 마무리 손질을 하지 않은 채 내버려두었고 그럼으로써 사람들에게 상상할 여지를 남겨놓았던 것이다.

16세기의 화가들 중에서 틴토레토의 화법을 한층 더 밀고 나간 사람은 그리스의 크레타 섬 출신의 화가 도메니코스 테오토코풀로스(Domenicos Theotocopoulos : 1541?-1614)로 보통 그는 간략하게 '그리스인'이라는 의미의 엘 그레코(El Greco)로 불렸다. 그는 중세 이래로 새로운 미술이라고는 전혀 발전시키지 못한 세상의 고립된 지역에서 베네치아로 선너왔나. 그는 그의 고향에서 고대 비잔딘 양식, 말하

237
틴토레토,
〈용과 싸우는
성 게오르기우스〉,
1555-8년경,
캔버스에 유채,
157.5×100.3 cm,
런던 국립 미술관

239
엘 그레코,
〈펠릭스 오르텐시오
파라비시노 수사〉,
1609년.
캔버스에 유채, 113×86 cm,
보스턴 미술관

238
엘 그레코,
〈요한 묵시록의 다섯번째
봉인의 개봉〉, 1608-14년경,
캔버스에 유채,
224.5×192.8 cm,
뉴욕 메트로폴리탄 미술관

자면 실제와 비슷한 모습과는 거리가 먼 엄숙하고 딱딱한 양식으로 그려진 성상들을 익히 보아왔을 것이다. 그림을 볼 때 그 묘사가 정확한지 가려 내는 훈련을 받지 못한 그는 틴토레토의 예술에 서 별다른 충격을 받지 않고 매혹적이라 생각했을 것이다. 그도 또한 틴토레토와 마찬가지로 격정적 이고 신앙심이 깊은 사람이었던 것 같다. 그래서 그도 성경의 이야기들을 새롭고 감동적인 방법으 로 표현하고자 하는 충동을 느꼈을 것이다. 한동 안 베네치아에 머물렀던 그는 그 후 유럽의 외진 곳인 스페인의 톨레도(Toledo)에 정착했다. 그 곳 에서 그는 자연스럽고 정확한 묘사를 요구하는 비 평가들에게 시달리지 않아도 되었다. 왜냐하면 그 리스와 마찬가지로 스페인에는 아직도 미술에 관 한 중세의 이념들이 사라지지 않았기 때문이었다. 이것이 자연적인 형태와 색채를 대담하게 무시하 고, 감동적이고 극적인 환상을 강조하는 데 있어 서 엘 그레코가 틴토레토를 능가하게 만든 이유 를 설명해준다. 도판 **238**은 그의 작품 중에서 가 장 놀랍고 흥미진진한 것 가운데 하나다. 이 그 림은 요한 계시록의 한 장면을 묘사하고 있다. 그림의 한 구석에서 환상적인 황홀 경에 빠져서 하늘을 쳐다보며 예언자의 몸짓으로 두 팔을 올리고 있는 사람이 바 로 성 요한이다.

다음은 요한 계시록에서 어린 양이 성 요한을 불러 일곱 개의 봉인(封印)을 떼는 것을 '와서 보라'는 대목 중의 한 부분(6장 9-11절)이다.

어린 양이 다섯째 봉인을 떼셨을 때에 나는 하느님의 말씀 때문에 그리고 그 말씀을 증언했기 때문에 죽임을 당한 사람들의 영혼이 제단 아래 자리잡고 있는 것을 보았습니다. 그들은 큰 소리로 "거룩하시고 진실하신 대왕님, 우리가 얼마 나 더 오래 기다려야 땅 위에 사는 자들을 심판하시고 또 우리가 흘린 피의 원 수를 갚아주시겠습니까?"하고 부르짖었습니다. 또 그들은 흰 두루마기 한 벌씩 을 받았습니다.

흥분된 몸짓을 하고 있는 나체의 인물들은 하늘에서 내린 선물인 흰 두루마기 를 받기 위해서 무덤에서 일어난 순교자들이다. 제아무리 정확하고 빈틈없는 소묘 력을 가진 화가라 할지라도 성인들이 이 세상의 파괴를 요구하는 최후의 심판날의 그 무서운 광경을 이처럼 무시무시하고 실감나게 표현하지는 못했을 것이다. 틴토 레토의 한쪽으로 치우친 비정통적인 구성 방법에서 엘 그레코는 많은 것을 배웠을

것이고 또 파르미자니노의 기교를 부린 〈마돈나〉(도판 **234**)에서와 같이 인물을 길 쭉하게 그리는 매너리즘을 받아들였다는 것을 쉽게 알 수 있다. 그러나 우리는 또 한 엘 그레코가 이 미술 방법을 새로운 목적에 사용했다는 것을 알게 된다. 그는 다른 곳에서는 찾아보기 힘든 신비스런 종교적 열정의 나라 스페인에서 살았다. 이러한 분위기 속에서 매너리즘의 지나치게 기교를 부린 미술은 엘 그레코의 손을 거쳐 감식가(鑑識家)를 위한 미술로서의 특징을 대부분 상실하게 된다. 그의 작품 은 믿기 힘들 만큼 매우 '현대적'으로 보임에도 불구하고 동시대의 스페인 사람들은 바사리가 틴토레토의 작품에 대해 표시했던 반감 같은 것은 가지지 않았던 것 같 다. 그의 가장 위대한 초상화들(도판 **239**)은 티치아노의 초상화(p. 333, 도판 **212**) 에 비견될 수 있다. 그의 작업실은 항상 분주했다. 그는 그가 받은 주문을 감당하 기 위해서 많은 조수들을 고용했던 것 같다. 그가 서명한 작품들 전부가 모두 고르 게 훌륭하지 않은 것은 이것으로 설명이 될 것이다. 한 세대가 지난 후 사람들은 그의 자연스럽지 않은 형태와 색채를 비판하고 그의 그림을 기분 나쁜 농담 같은 것으로 간주하기 시작했다. 엘 그레코의 미술이 재발견되고 이해되기 시작한 것은 현대 미술가들이 모든 미술 작품에 '정확성'이라는 동일한 기준을 적용하지 말라고 가르쳐준 제1차 세계 대전 이후에야 비로소 가능했다.

북쪽의 독일, 네덜란드, 영국과 같은 나라의 미술가들은 이탈리아나 스페인의 미 술가들이 겪었던 것보다 훨씬 더 심각한 위기에 봉착하고 있었다. 남유럽의 미술가 들은 새롭고 놀라운 수법으로 그림을 그리는 문제와 씨름하기만 하면 되었다. 그 러나 북유럽에서는 회화가 계속해서 존속할 수 있느냐 없느냐는 심각한 문제와 부 딪치고 있었다. 이 커다란 위기는 종교 개혁에 의해서 초래되었다. 많은 신교 교도 들은 교회 안에 성인들의 그림과 조각상을 두는 것을 반대하고 그것을 구교의 우 상 숭배로 간주했다. 그래서 신교 지역에 사는 화가들은 그들의 가장 큰 수입원, 즉 제단화를 그리는 일을 잃게 되었다. 칼빈 교도 중 강경파들은 심지어 집을 화 려하게 꾸미는 것도 일종의 사치라고 반대했다. 이런 것이 교리상 허용된 지역에 서도 일반적으로 기후와 건물의 양식이 이탈리아 귀족들이 그들의 궁전에 그리게 했던 그런 대규모의 프레스코 화에는 적합하지 않았다. 그리하여 화가들의 정상적 인 수입원으로 남게 된 것은 책의 삽화나 초상화 정도였다. 과연 그것만으로 생계 를 꾸려나갈 수 있었을지 의문이다.

우리는 이러한 위기의 영향을 이 시기의 가장 위대한 독일 화가인 한스 홀바인 (아들)의 생애에서 볼 수 있다. 홀바인(Hans Holbein the Younger : 1497-1543)은 뒤러 보다는 스물여섯 살 아래이고 첼리니보다는 불과 세 살 위였다. 그는 이탈리아와 긴밀한 교역 관계에 있었던 부유한 상업 도시 아우구스부르크에서 태어나 곧 새로 운 학문의 중심지였던 바젤(Basle)로 갔다.

이렇게 해서 홀바인은 뒤러가 평생 동안 그처럼 정열적으로 추구했던 지식을 좀 더 손쉽게 습득했다. 홀바인은 화가 집안(아버지도 유명한 화가였다) 출신인 데다 가 매우 재빠른 사람이었기 때문에 그는 얼마 안가서 북유럽과 이탈리아 미술가들 의 업적을 모두 다 섭렵할 수 있었다. 그는 이미 서른 살쯤 되었을 때 바젤의 시장

240
소(小) 한스 홀바인,
〈성모와 마이어 시장의
일가〉, 1528년경.
제단화, 목판에 유채,
146.5×102 cm,
다름슈타트 성(城) 미술관

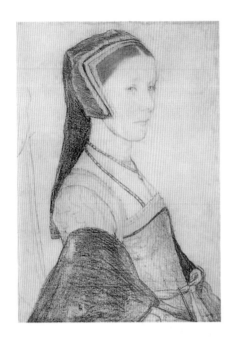

(市長) 이름으로 봉헌된 제단화 〈성모 상〉(도판 240)을 그렸다. 이 그림의 형식은 모든 나라에서 전통적인 것으로서, 우리는 이미 이런 형식이 〈윌튼 두폭화〉(p. 216-17, 도판 143)나 티치아노의 〈페사로의 성모〉(p. 330, 도판 210)에 적용된 것을 보았다. 그러나 홀바인의 그림은 이러한 종류의 그림들 중에서 가장 완벽한 것이라고 할 수 있다. 고전적 형태의 감실(龕室)에 둘러싸인 고요하고 품위 있는 성모 양쪽에 헌납자의 가족들을 별 무리 없이 자연스럽게 배치해 놓은 방법은 이탈리아 르네상스 시대의 조반니 벨리니(p. 327, 도판 208)와 라파엘로(p. 317, 도판 203)의 작품에서 볼 수 있는 가장 조화로운 구성

을 상기시켜 준다. 세부 묘사에 세심한 주의를 기울이는 한편 인습적인 아름다움을 다소 무시하는 것으로 보아, 홀바인은 북유럽에서 화가 수업을 했음을 알 수 있다. 독일어 사용권 나라에서 정상을 향한 길을 다지던 그는 종교 개혁의 소용돌이에 부딪쳐 이러한 모든 희망을 잃게 되었다. 그는 1526년에 위대한 학자인 로테르담의 에라스무스(Erasmus)의 추천서를 받아서 스위스를 떠나 영국으로 갔다. "여기서는 예술이 얼어 죽어가고 있소." 이것은 토머스 모어 경을 비롯한 그의 친구들에게 이 화가를 추천한 글에서 에라스무스가 한 말이다. 영국에 도착한 후 홀바인이 처음 한 작업은 또 다른 위대한 학자인 토머스 모어 경의 집안 식구들을 담은 대형 초상화를 준비하는 것이었다. 이 작품을 위한 부분적인 습작 몇 점은 아직도 윈저 궁에 보존되어 있다(도판 241). 만약 홀바인이 종교 개혁의 소용돌이에서 피하려고 했다면 그 뒤에 일어난 일로 인해 실망하게 되었을 것이다. 그러나 결국 그는 영국에 정착하기로 했고 헨리 8세로부터 궁정 화가라는 공식 직함을 받게 되자 드디어 자기가 몸담고 일할 수 있는 활동의 범위를 찾게 되었다. 그는 더 이상 성모 상을 그릴 수는 없었으나 궁정 화가의 일은 매우 다양했다. 그는 보석과 가구, 연극 의상, 그리고 실내 장식뿐만 아니라 무기나 술잔까지 디자인했다. 그러나 그의 주된 임무는 왕실의 초상화를 그리는 것이었다. 오늘날 우리가 헨리 8세 시대의 남자와 여자들의 모습을 생생하게 알 수 있는 것은 홀바인의 끝없는 통찰력 때문이라 할 수 있다. 도판 242는 헨리 8세의 신하로 수도원의 해체에 참가했던 관리 리처드 사우스웰 경의 초상화이다. 홀바인의 이런 초상화들에는 드라마틱한 것은 하나도 없고 사람의 눈을 끌만한 것도 없으나 이 그림들을 오랫동안 들여다보면 모델의 마음과 인품이 드러나보이는 것 같다. 홀바인이 그 인물에 대한 어떤 두려

움이나 호의 없이 본대로 충실하게 그린 것이라는 점은 조금도 의심할 여지가 없다. 홀바인이 이 인물을 이 그림에 배치한 방법을 보면 우리는 거장의 빈틈없는 솜씨를 발견할 수 있다. 우연히 그렇게 된 것은 아무것도 없다. 전체 구성이 아주 완벽하게 균형을 이루고 있기 때문에 우리들에게는 아주 '알기 쉽게' 보인다. 그러나 바로 그것이 홀바인이 의도한 것이었다. 그는 그의 초기의 초상화에서는 인물의 배경, 즉 평소에 그 인물이 가까이 했던 것들을 통해서 주인공의 특성을 표현하려고 하였으며 세부를 묘사하는 그의 탁월한 솜씨를 여전히 과시하려고 했다(도판 243). 그러나 점차 나이가 들고 기법이 완숙해감에 따라서 그러한 트릭은 그다지 필요하지 않게 되었던 모양이다. 그는 자신을 내세우려 하지도 않았으며 또 초상 인물로부터 시선을 다른 데로 돌리게 의도하지도 않았다. 우리가 그의 그림을 높이 사는 이유는 바로 이러한 거장다운 절제 때문이다.

홀바인이 떠나자 독일어권의 회화는 놀라울 정도로 쇠퇴하기 시작했는데, 그가 죽자 영국의 미술도 그와 비슷한 꼴이 되었다. 사실상 영국의 회화 중에서 종교 개혁의 회오리를 견디어낸 유일한 분야는 홀바인이 그처럼 확고하게 다져놓은 초상화뿐이었다. 이 분야에서조차도 남유럽의 매너리즘 취향이 나타나고 홀바인 풍의 간결한 양식 대신에 귀족적인 세련과 우아함이 이상시되었다.

엘리자베스 시대의 젊은 귀족의 초상화(도판 244)는 이런 새로운 유형의 최고 수준을 보여준다. 이것은 필립 시드니 경과 윌리엄 셰익스피어와 동시대인이었던 유명한 영국의 화가 니콜라 힐리어드(Nicholas Hilliard : 1547-1619)가 그린 '세밀화'이다. 가시가 많은 들장미 넝쿨에 둘러싸여 오른손을 가슴에 얹고 맥없이 나무에 기대 서 있는 이 우아한 청년을 보면 정말 시드니 경의 전원시(田園詩)나 셰익스피어의 희극을 연상하게 된다. 대충 '고귀한 사랑이 괴로움을 가져온다(Dat poenas laudata fides)'라는 의미의 라틴 어 명문이 있는 것을 보면 아마도 이 세밀화는 청년이 구애를 하고 있는 숙녀에게 선물로 주기 위해서 그린 그림 같다. 그 괴로움이라는 것이 여기에 그려져 있는 가시들보다 더 절실한 것인지는 마음쓸 일이 아니다. 이 시대의 젊은 멋쟁이라면 사랑의 슬픔과 짝사랑을 과장해서 표시하게 되어 있었다. 이러한 한숨과 소네트들은 모두 우아하고 멋진 장난으로 아무도 심각하게 생각하지는 않았으나 모두들 색다르게 변형시키거나 세련되게 만들어 자신을 뽐내고 싶어했다.

만약 힐리어드의 세밀화가 그러한 장난을 위해서 만들어진 것이라고 생각하고 본다면 이 그림은 우리에게 더 이상 가식적이고 어색하게 보이지는 않을 것이다. 우리는 값진 상자에 담긴 이 사랑의 선물을 받은 저녀가 거기에 그려진 멋있고 우

244
니콜라스 힐리어드,
〈들장미 곁의 젊은이〉.
1587년경.
양피지에 수채화 구아슈.
13.6×7.3 cm.
런던 빅토리아 앤드
앨버트 박물관

243
한스 홀바인,
〈런던의 한 독일
상인 게오르크 기체〉.
1532년.
목판에 유채.
96.3×85.7 cm.
베를린 국립 박물관 회화관

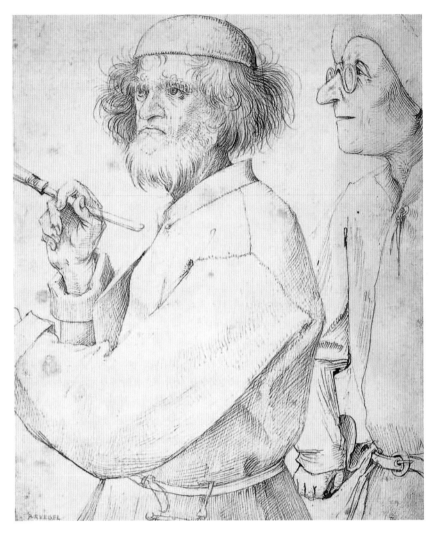

245
피터 브뢰헬(父),
〈화가와 고객〉, 1565년경.
갈색 종이에 펜과
검정 잉크,
25×21.6 cm, 빈 알베르티나

아한 구애자의 처량한 모습을 보고 마침내 그의 '고귀한 사랑'을 받아 들이게 되기를 바라는 정도로 만족하기로 하자.

유럽의 신교 국가 중 종교 개혁이 불러일으킨 위기를 무사하게 넘긴 유일한 나라는 네덜란드였다. 네덜란드에서는 이미 오래 전부터 회화가 번창했으며 미술가들은 그들이 처해 있는 곤경에서 빠져나갈 길을 발견했다. 그들은 초상화에만 매달리지 않고 신교 교회들이 반대하지 않을 주제를 찾아 그러한 모든 유형을 전문화하였다. 일찍이 반 에이크의 시대로부터 네덜란드의 미술가들은 자연을 모방하는 데 완벽한 대가들로 정평이 나 있었다. 이탈리아 화가들은 움직이는 아름다운 인체의 표현에 있어서는 그들에게 필적할만한 사람이 없다고 자랑을 하면서도 한

편으로는 꽃, 나무, 마굿간, 양떼 같은 것을 그릴 때 필요한 절대적인 인내력과 정확성에 있어서는 '플랑드르(Flanders)' 화가들이 쉽게 그들을 앞지를 수 있다는 것을 순순히 인정했다. 따라서 더 이상 제단화나 기타 다른 종교적인 그림을 그릴 필요가 없어진 북유럽의 미술가들은 그들의 공인된 전문적 특기를 사줄 수 있는 시장(市場)을 발견하려고 애썼고, 또 사물의 외관을 묘사하는 데 있어서 엄청난 솜씨를 과시하는 것을 주된 목적으로 하는 그런 그림을 그리려고 노력했다. 전문화는 사실 이 나라의 미술가들에게는 그렇게 새로운 것은 아니었다. 우리는 히에로니무스 보스(p. 358, 도판 229−30)가 예술의 위기가 시작되기 전부터 지옥과 악마의 그림을 전문적으로 그렸다는 사실을 기억한다. 회화의 영역이 보다 제한된 이상, 이제 화가들은 이 전문화의 길을 더욱 따라나서게 되었다. 그들은 중세 필사본(p. 211, 도판 140)의 여백에 그려진 희화(畵)의 시대, 그리고 15세기 미술에 묘사된 일상 생활의 장면들(p. 274, 도판 177)로 거슬러 올라가는 북유럽 미술의 전통을 발전시키려고 노력했다. 북유럽 화가들이 주제를 어떤 종목 또는 부분으로 한정해서 의도적으로 개발한 그림, 특히 일상 생활의 장면들을 묘사한 그림들을 뒤에 가서 소위 '풍속화(genre painting)'라고 부르게 되었다(장르 페인팅의 장르(genre)는 프랑스어로 종류 또는 분야를 의미한다).

16세기 플랑드르 최대의 풍속화가는 피터 브뢰헬(Pieter Bruegel the Elder : 1525?−69, 아버지)이었다. 그도 당대의 많은 북유럽 미술가들처럼 이탈리아를 여행했고 안트웨르펜과 브뤼셀에서 살면서 작업했다는 것 외에는 그의 일상에 관해서 알려진 것이 없다. 이 두 도시에서 그는 1560년대에 그의 그림의 대부분을 그렸는데 그 때에 냉혹한 알바 공(Duke of Alva : 네덜란드의 신교도를 탄압했던 스페인 귀족—역주)이 네덜란드에 도착했다. 뒤러나 첼리니에게 미술과 미술가의 존엄성이 중요했던 것처럼 그에게도 그랬을 것이다. 그의 소묘 작품에서 의연한 화가의 어깨 너머로 어리숙해보이는 안경을 쓴 사람이 그림을 보면서 지갑을 만지작거리는 장면을 통해 두 사람의 대조를 분명하게 보여주고 있기 때문이다(도판 245).

브뢰헬이 주로 그렸던 그림의 '종류'는 농민들의 생활 장면이었다. 그는 농부들이 떠들썩하게 술잔치나 축제를 벌이고 일하는 모습을 즐겨 그렸다. 그래서 사람들은 그를 플랑드르의 농부 출신이라고 생각하게 되었다. 이것은 우리가 예술가들에 대해서 범하기 쉬운 공통적인 실수의 하나다. 우리는 흔히 작품과 작가를 혼동하는 경향이 있다. 디킨스(Dickens)를 픽크윅 씨의 유쾌한 패거리 중의 하나라고 생각하거나 쥘 베른(Jules Verne)을 대단한 발명가이자 모험가로 생각한다. 만약 브뢰헬 자신이 농부였다면 그는 농부들을 그렇게 그리지 않았을 것이다. 그는 분명히 도시 사람이었고 농촌의 순박한 생활에 대한 그의 태도는 셰익스피어와 매우 비슷한 것이었다. 셰익스피어에 있어서 복수 퀸스와 직조공 보텀은 일종의 '어릿광대'들이었다. 그 당시에는 시골뜨기를 우스갯거리로 삼는 것이 일반적인 풍조였다. 셰익스피어나 브뢰헬이 속물 근성에서 이러한 관행을 받아들였다고는 생각되지 않는다. 소박한 시골 생활은 힐리어드가 그린 신사들의 생활과 예의 범절보다 덜 위장되어 있고 인간 본성의 자태가 적나라하게 드러나며 인위적이고 인습적인 허식

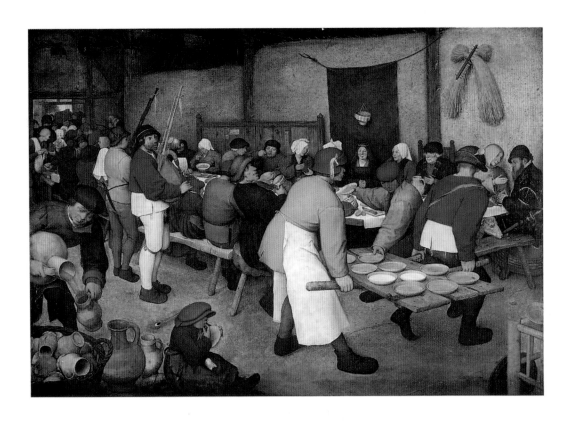

246
피터 브뢰헬(父),
〈시골의 결혼 잔치〉,
1568년경.
목판에 유채, 114×164 cm,
빈 미술사 박물관

에 가려지지 않는다. 그래서 극작가나 화가들이 인간의 어리석음을 드러내보이려
고 할 때는 하층민의 생활에서 그들의 주제를 구했던 것이다.

브뢰헬이 그린 인간 희극들 중에서 가장 완벽한 것으로 시골의 결혼을 다룬 유명
한 작품이 있다(도판 246). 대부분의 그림과 마찬가지로 이 그림도 도판으로는 그
진가가 잘 드러나지 않는다. 즉 모든 세부가 더 더욱 작게 축소되기 때문에 이중으
로 주의깊게 살펴보아야 한다. 잔치는 배경에 짚을 높이 쌓아올린 헛간에서 벌어
지고 있다. 신부는 푸른 휘장 앞에 앉아 있고 그녀의 머리 위에는 일종의 관 같은
것이 걸려 있다. 그녀는 두 손을 모으고 좀 모자란 듯이 보이는 얼굴에 매우 만족
스러운 표정을 짓고 조용히 앉아 있다(도판 247). 의자에 앉아 있는 노인과 그 옆
에 있는 부인은 아마도 신부의 부모인 것 같다. 그보다 뒤쪽에 앉아서 숟가락으로
음식을 게걸스럽게 먹고 있는 남자가 아마 신랑일 것이다. 식탁에 앉아 있는 대부
분의 사람들이 먹고 마시는 데 열중하고 있는 것을 보면 잔치가 막 시작되었음을
알 수 있다. 왼쪽 구석에는 맥주를 따르고 있는 남자가 있고 바구니 속에는 아직
빈 조끼(jug)들이 많이 남아 있다. 흰 앞치마를 두른 두 남자가 들것 같은 것에 열
그릇이 넘는 파이 혹은 죽으로 보이는 것을 나르고 있다. 손님 중의 한 사람이 그
것을 식탁 위로 옮겨놓고 있다. 그러나 그 밖에도 많은 일들이 일어나고 있다. 배
경에는 들어오려고 애를 쓰고 있는 한 무리의 사람들이 있고 악사들도 있다. 악사

중의 한 사람은 서글프고 허기진 눈빛으로 운반되어 들어오는 음식을 바라다보고 있다. 식탁 한 구석에는 수도사와 촌장이 앉아 그들만의 이야기에 열중하고 있다. 그들은 이 잔치에서는 어딘가 아웃사이더와 같은 존재이다. 전경에는 접시를 든 채 커다란 모자를 덮어쓴 아이가 하나 앉아 있는데 음식을 핥아먹느라고 정신이 없다. 꾸밈없는 탐식(貪食)의 정경이다. 그러나 넘치는 기지와 뛰어난 관찰력으로 묘사된 이처럼 많은 일화들보다 더 감탄스러운 것은 브뢰헬이 비좁다거나 번잡스러운 인상이 전혀 들지 않게 그림을 구성하고 있는 점이다. 틴토레토라 하더라도 이렇게 수많은 인물들이 가득 들어찬 공간을 브뢰헬만큼 교묘한 수단으로 더 실감나게 표현하지는 못했을 것이다. 식탁은 원근법에 의해서 뒤로 후퇴하고 있고, 인물들의 움직임은 배경에 있는 헛간 입구의 군중들로부터 시작해서 전경의 음식을 나르는 두 사람을 거쳐 음식을 받아 상 위에 올려놓는 사람을 통해서 다시 배경으로 돌아간다. 그런데 바로 이 음식을 옮겨놓는 사람 때문에 우리의 시선은 곧장 조그맣게 그려졌지만 화면의 중앙을 차지하고 있는 흐뭇한 표정의 신부에게로 향하게 된다.

　이 유쾌한, 그러나 결코 단순하다고 할 수 없는 그림들에서 브뢰헬은 풍속화라는 미술의 새로운 왕국을 발견했다. 그 이후의 네덜란드 화가들은 이 왕국을 더 완벽하게 개척해나갔다.

　프랑스에서는 이러한 미술의 위기가 다른 방향으로 나아갔다. 이탈리아와 북유럽 나라들 사이에 위치하고 있기 때문에 프랑스는 양쪽의 영향을 모두 받았다. 프

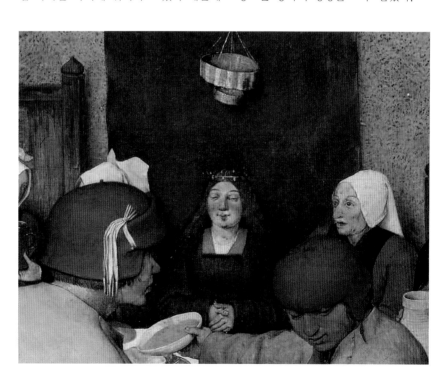

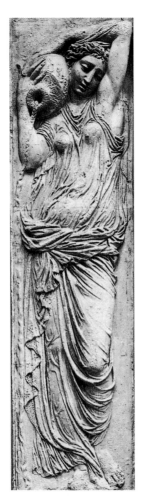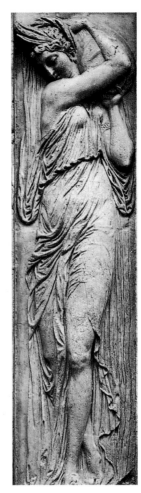

248
장 구종,
〈님프〉,
〈순진무구한 자들의 샘〉의
부분, 1547-9년.
대리석, 각각 240×63 cm,
파리, 프랑스 국립
기념물 박물관

랑스 중세 미술의 굳건한 전통이 처음에는 이탈리아 미술의 유입으로 위협을 받았
다. 프랑스 화가들은 네덜란드 화가들(p. 357, 도판 228)과 마찬가지로 이탈리아
미술을 받아들이는 것이 대단히 어렵다는 것을 알았다. 프랑스의 상류 계급이 마침
내 받아들인 이탈리아 양식은 첼리니 유형(도판 233)의 세련되고 우아한 매너리즘
화가들의 양식이었다. 이탈리아 미술의 이러한 영향을 우리는 프랑스 조각가 장 구
종(Jean Goujon : 1566? 사망)이 만든 분수의 부조에서 찾아볼 수 있다(도판 248).
이들 흠잡을 데 없이 우아한 인물상들과 좁고 긴 면적에 인물을 적절하게 짜맞추
어 넣는 방법에서 우리는 파르미자니노의 까다로운 우아함과 잠볼로냐의 절묘한
기교를 함께 엿볼 수 있다.

구종보다 한 세대 뒤 프랑스에서는 이탈리아 매너리즘 화가들의 기발한 발상
을 피터 브뢰헬의 정신으로 동판화에 표현한 로랭 출신의 화가 자크 칼로(Jacques

249
자크 칼로,
⟨두 이탈리아 광대⟩, 1622년경.
동판화 연작 ⟨스페사니아의
춤(Balli di sfessania)⟩의 부분

Callot : 1592–1635)가 등장했다. 틴토레토, 더 나아가 엘 그레코와 같이 그는 키가 크고 삐쩍 마른 인물들과 넓고 예기치 않은 광경을 아주 놀라운 방식으로 결합하기를 좋아했다. 그러나 그는 이러한 수법을 구사하여 브뢰헬처럼 부랑자, 군인, 병신, 거지, 떠돌이 악사들의 생활 정경(도판 **249**)을 통해서 인간의 어리석음을 표현하려고 했다. 그러나 칼로가 그의 동판화에서 이러한 광상적(狂想的)인 작품을 그려 인기를 얻고 있을 무렵 당시 대부분의 화가들은 로마, 안트웨르펜, 마드리드 작업실에서 쉴 새 없이 화젯거리가 되었던 새로운 문제에 관심을 돌리고 있었다.

페데리코 추카리,
⟨'매너리즘 화가'의 백일몽⟩,
1590년경.
타데오 추카리(페데리코의
형)가 한 궁전의 발판
위에서 작업하는 광경을
늙은 미켈란젤로가 감탄의
눈으로 지켜보고 있고
명성의 여신이 나팔을 불어
전 세계에 그의 승리를 알린다.
종이에 펜과 잉크로 그린 소묘,
26.2×41 cm, 빈 알베르티나

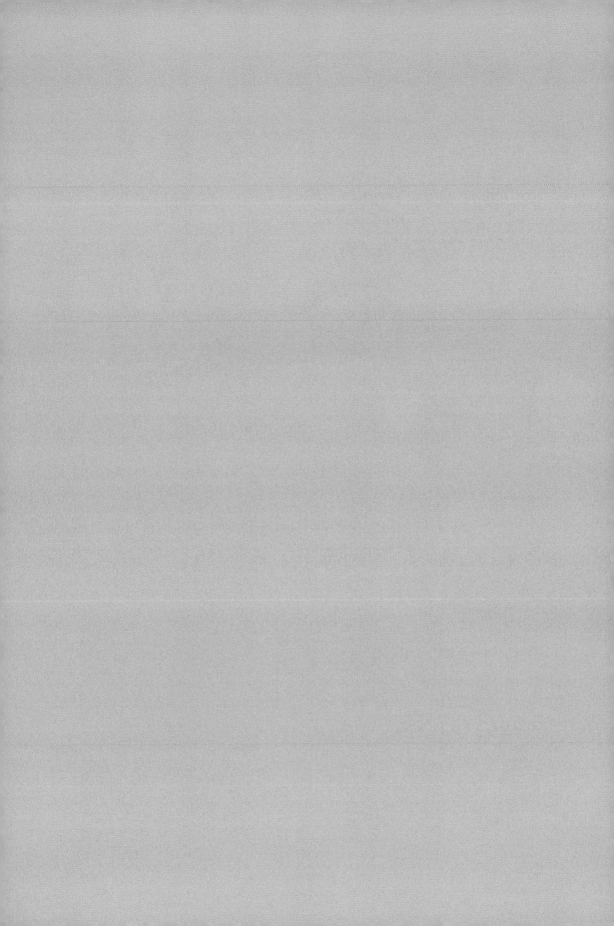

19

발전하는 시각 세계
17세기 전반기 : 가톨릭 교회권의 유럽

 미술의 역사는 흔히 다양한 양식들의 역사, 즉 여러 양식들이 계승되고 발전되어지는 이야기로 설명될 때가 많다. 우리는 원형 아치를 기본으로 하는 12세기의 로마네스크 또는 노르만 양식이 어떻게 첨형 아치의 고딕 양식으로 이어졌는지, 그리고 고딕 양식을 대신하여 들어선 르네상스 양식이 어떻게 15세기 초 이탈리아에서 시작되어 점차 유럽의 모든 나라에 그 기반을 구축하게 되었는지를 살펴보았다. 르네상스를 뒤이은 양식을 보통 바로크(Baroque)라고 부른다. 그 이전의 양식들은 각각 뚜렷한 특징을 가지고 있어서 식별하기가 용이하였으나 바로크의 경우는 그렇게 간단하지가 않다. 그 이유는 르네상스 이후로 거의 오늘날까지도 건축가들은 원주, 벽기둥, 코니스, 엔타블레이처, 쇠시리 장식 등과 같은 동일한 기본 형태들을 사용해왔는데, 이것들은 모두 본래 고전 시대의 유적에서 빌어온 것이기 때문이다. 따라서 어떤 의미에서는 르네상스의 건축 양식이 브루넬레스키의 시대로부터 오늘날에 이르기까지 계속되어 왔다고 말할 수도 있으며 건축에 관한 많은 책들은 이 기간 전체를 르네상스라는 이름으로 이야기하고 있다. 그러나 건축에 대한 취향과 유행은 그 오랜 기간 동안에 당연히 많은 변화를 거쳐왔으므로 이 변화하는 양식들을 구별하기 위해서 각 양식마다 개별적인 명칭을 붙이는 것이 편리하다. 오늘날 이러한 양식들을 가리키는 어휘들 대부분이 그것이 처음 쓰여진 당시에는 낮추어 평가하거나 조롱하는 의미로 사용되던 단어였다는 사실은 매우 이상한 일이다. '고딕'이라는 단어도 처음에는 르네상스 시대의 이탈리아 미술 비평가들이 야만적으로 생각하는 양식임을 나타내기 위해서 사용한 것으로 로마 제국을 멸망시키고 로마의 도시를 약탈했던 고트 족이 이 양식을 이탈리아에 도입했다고 생각한 데서 비롯된 것이다. '매너리즘'이라는 단어도 여전히 많은 사람들에게 17세기 비평가들이 16세기 말의 미술가들을 비난하는 데 사용했던 가식과 천박한 모방이라는 본래의 의미로 남아 있다. '바로크'라는 말도 17세기의 예술 경향에 대해서 반감을 가졌던 후대의 비평가들이 그것을 조롱하기 위해서 사용한 말이었다. 바로크라는 말은 사실은 터무니 없다든가 기괴하다는 의미로, 그리스와 로마인들이 채택한 방법 이외의 다른 식으로 고전 건축의 형식을 차용하거나 채택해서는 안된다고 주장했던 사람들이 사용하던 단어였다. 이러한 비평가들에게는 고대 건축의 엄격한 규칙을 무시하는 것이 통탄할만한 취향의 타락으로 보였을 것이다. 그렇기 때문에 그들은 이런 양식을 바로크라고 불렀다. 이러한 구별을 평가하는 것은 우리들로서는 대단히 어려운 일이다. 우리는 우리의 도시에서 고전 건축의

규칙을 무시하거나 완전히 오해한 건물들을 너무나 익숙하게 보아왔다. 그래서 이러한 문제들에 대해서는 무감각하게 되었고 또 옛 논쟁들도 우리들이 현재 관심갖고 있는 건축적인 문제와는 대단히 거리가 먼 이야기라고 생각한다. 우리에게는 도판 250과 같은 교회의 정면이 대단히 흥미 있는 건물로 보이지는 않는다. 왜냐하면 올바르게 모방했건 아니건 간에 이런 종류의 건물을 모방한 것들을 수없이 보아왔으므로 전혀 신기하게 보이지 않기 때문이다. 그러나 이 건물이 로마에 처음 세워졌던 1575년 당시에는 대단히 혁명적인 것이었다. 이 교회당의 건립은 당시 수많은 교회가 있었던 로마에 단지 숫자 하나를 더 보태는 그런 의미는 아니었다. 그것은 유럽 전역에 걸친 종교 개혁에 대항해서 싸우려는 드높은 기대를 걸고 새로 설립된 예수회(Jesuits) 교단의 교회였다. 교회의 형태 자체가 새롭고 흔히 볼 수 없는 설계에 바탕을 두고 있다. 즉 르네상스 방식인 원형의 대칭적 설계는 신에게 봉사하는 데 부적합하다고 외면당하여 새롭고 단순하고 독창적인 설계가 유럽 전역에 퍼지게 되었다. 이 새로운 교회의 형태는 높고 위풍당당한 원개(圓蓋)를 지닌 십자형이어야 했다. 신랑(身廊)인 커다란 장방형의 공간에서는 신도들이 지장없이 한데 모일 수 있었고 주제단(主祭壇)을 똑바로 볼 수 있었다. 주제단은 이 장방형 공간의 제일 끝에 있으며 그 뒤에는 초기 바실리카의 후진(後陳)과 비슷한 형태의 후진이 있다. 개인적인 기도와 개별적인 성인들에 대한 기도를 위해서 신랑의 양편에는 작은 예배실이 나란히 늘어서 있고 각 예배실은 독자적인 제단을 가지고 있다. 그리고 십자형의 팔에 해당되는 양끝 부분에는 두 개의 큰 예배실이 마련되어 있다. 이것은 간결하고 독창적인 교회 설계 방식으로 그 이래로 널리 쓰이게 되었다. 이것은 주제단을 강조하는 장방형의 형태로 이루어진 중세 교회당의 주된 특징과 장엄한 궁륭을 통해서 빛이 흘러 들어오는 크고 널찍한 내부를 매우 강조하는 르네상스 식 설계 방식을 결합한 것이다.

유명한 건축가 자코모 델라 포르타(Giacomo della Porta : 1541?-1602)가 설계한 〈일 제수(Il Gesu) 교회〉의 정면 현관을 자세히 살펴보면 왜 그 정면이 내부 못지 않게 그 당시의 사람들에게 틀림없이 새롭고 독창적인 인상을 주었을 것인지를 깨닫게 된다. 우리는 즉각 이 건물이 고전기 건축의 여러 요소들로 구성되어 있음을 보게 된다. 원주(오히려 반원주나 벽기둥에 가깝다)가 아키트레이브를 받치고 있고 그 위로 높은 '아티카(attica)'가 있으며 이번에 이것은 또 위층을 지탱하고 있다. 이러한 요소들의 배치 방법까지도 고전 건축의 특징을 반영하고 있다. 즉 원주가 틀을 이루고 양쪽에 작은 현관을 거느리고 있는 중앙의 대현관은 (되풀이 언급하자면) 마치 음악가의 마음 속에 새겨져 있는 주요 화음처럼 건축가의 마음 속에 굳게 뿌리를 박고 있는 고대 로마의 개선문(p. 119, 도판 74) 형식을 상기시켜준다. 이 단순하고 장엄한 정면에는 복잡하고 변덕스러운 취향을 만족시키기 위해 고전적인 건축법을 의도적으로 무시하려 한 기미는 전혀 보이지 않는다. 그러나 이 고전적인 요소들을 하나의 패턴으로 융합시킨 방법을 보면 로마나 그리스, 심지어 르네상스 건축법까지도 도외시하고 있음을 알 수 있다. 이 정면에서 가장 두드러진 특징은 마치 전체 구조를 보다 호화스럽고 다채롭고 또한 장엄해 보이게 하려는 듯 기둥

250
자코모 델라 포르타,
〈로마의 일 제수 교회〉,
1575–7년경.
초기 바로크 교회

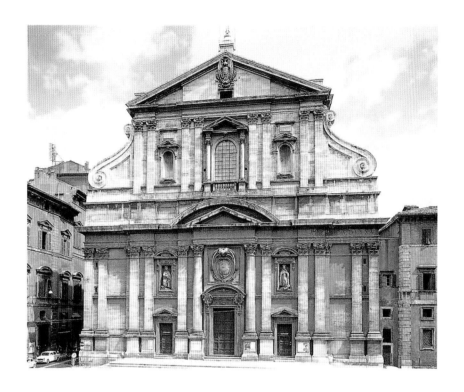

이나 반기둥이 모두 이중(二重)으로 되어 있다는 점이다. 우리 눈에 띄는 두번째 특징은 이 건축가가 단조로운 중복을 피하고 이중 틀에 의해서 강조된 대현관이 있는 중심부에 초점을 주기 위해 각 부분들을 세심하게 배치한 점이다. 이와 비슷한 요소들로 구성된 그 이전의 건물들과 비교해보면 우리는 이내 전체적인 특성에 있어 큰 변화가 있었음을 알 수 있다. 이 건물과 비교해보면 브루넬레스키의 〈파치 예배당〉(p. 226, 도판 147)은 놀라울 만큼 단순한 가운데 경쾌하고 우아해 보인다. 그리고 브라만테가 설계한 〈템피에토〉(p. 290, 도판 187)의 명확하고 직선적인 배치도 거의 엄숙하게 느껴질 정도다. 심지어 산소비노의 〈산 마르코 교회 도서관〉(p. 326, 도판 207)과 같은 화려하고 복잡한 건물도 이것과 비교해보면 단순하게 보이는데 그 까닭은 거기에는 동일한 기본 형태가 변화없이 반복되어 있기 때문이다. 그 건물의 일부만 본다 하더라도 전체의 모습을 상상할 수 있다. 델라 포르타가 설계한 최초의 예수회 교회당의 정면에는 모든 부분이 전체적인 효과를 이루기 위해 존재한다. 그것들은 모두 하나의 커다랗고 복잡한 형태 속에 융합되어 있다. 아마도 이런한 점에 있어서 가장 특징적인 것은 이 건축가가 아래층과 위층을 조화있게 연결시키려고 무척 세심한 배려를 했다는 점일 것이다. 그는 고전 시대의 건축에서는 전혀 볼 수 없었던 일종의 소용돌이 형태를 사용했다. 우리는 그리스의 신전이나 로마의 원형 극장 어딘가에 이런 종류의 형태가 있다고 상상만 해보더라도 그것이 얼마나 거기에 어울리지 않을 것인지를 쉽게 알 수 있다. 사실상 순수한 고전적 전통을 고수하는 사람들이 바로크 건축가들에게 퍼부었던 비난의 대부분은 바로 이러한 곡선과 소용돌이 무늬 때문이었다. 그러나 만약 이 '변칙적'인 장식물들을 종이로 살짝 가려놓고 그것들이 없는 상태를 그려본다면 이것들이 단순한 장식만은 아니라는 사실을 인정해야 할 것이다. 그런 상식이 없다면 건물은 '산산조

각으로 무너지고' 말 것이다. 이러한 소용돌이 형태는 건물 전체에 건축가가 의도했던 그런 일관성과 통일성을 부여하고 있다. 시간이 흐름에 따라서 바로크 건축가들은 대규모의 전체 형태에 결코 없어서는 안될 본질적인 통일성을 주기 위해서 보다 더 대담하고 기발한 창안을 동원해야 했다. 이러한 창안들은 따로 떼어놓고 보면 이상하게 보일지도 모르나 훌륭한 건물을 지으려는 건축가의 의도를 달성하는 데 없어서는 안될 요건한 것이었다.

매너리즘의 막다른 골목에서 벗어나 회화가 그 이전 시대의 거장들의 양식보다 더 풍부한 가능성을 지닌 양식으로 발전하게 된 과정은 여러 모로 바로크 건축의 발달사와 비슷하다. 우리는 틴토레토와 엘 그레코의 위대한 작품들 속에서 17세기 회화에서 점점 더 많은 중요성을 띠게 되는 새로운 이념들이 성장하고 있음을 보았다. 이를테면 빛과 색의 강조라든가 단순한 균형을 무시하고 보다 복잡한 구도를 선호한다든가 하는 것이다. 그럼에도 불구하고 17세기의 회화는 매너리즘 화가들의 양식을 단순하게 지속시킨 것만은 아니었다. 적어도 그 당시의 사람들은 그렇게 되어야 한다고 느끼지 않았다. 그들은 미술이 매우 위험한 상투적인 방식에 빠졌으며 거기에서 빨리 벗어나야 한다고 생각했다. 그 당시 사람들은 미술에 관해서 이야기하기를 즐겼다. 특히 로마에는 그 당시의 미술가들 사이의 다양한 동향(動向)이나 '운동'에 관해 토론하고, 그들을 그 이전 시대의 거장들과 비교하며 미술가들 사이의 다툼이나 음모에 가담하여 어느 한쪽을 편들기를 즐기는 교양있는 신사들이 많았다. 그러한 논쟁 자체는 미술의 세계에서 처음 있는 현상이었다. 16세기에는 회화가 조각보다 나은 예술이냐, 또는 구도가 색채보다 더 중요하냐 아니면 그 반대인가 하는 식의 문제로 논쟁을 벌였다(예컨대 피렌체 사람들은 구도를 중시했고 베네치아 사람들은 색채를 높이 평가했다). 그러나 이제 그들의 주된 쟁점은 그러한 것이 아니었다. 그들은 북부 이탈리아에서 로마로 와서 아주 정반대의 수법으로 작품을 제작하는 두 사람의 화가들에 관한 이야기를 주고 받았다. 한 사람은 볼로냐 출신의 안니발레 카라치(Annibale Carracci : 1560-1609)이고 다른 한 사람은 밀라노 근처의 작은 마을 출신의 미켈란젤로 다 카라바조(Michelangelo da Caravaggio : 1573-1610)였다. 이들은 둘 다 매너리즘에 진력이 났던 것 같다. 그러나 그들이 매너리즘의 기교성을 극복하는 방법은 대단히 달랐다. 안니발레 카라치는 베네치아 파(派), 특히 코레조 파의 미술을 배운 화가 집안의 일원이었다. 그는 로마에 도착하자마자 그가 대단히 존경했던 라파엘로의 작품 세계에 매료되었다. 그는 매너리즘 화가들이 의도적으로 거부했던 라파엘로의 단순성과 아름다움을 다시 회복시키고자 했다. 후대의 비평가들은 그가 과거의 모든 거장들이 가지고 있던 장점만을 골라서 모방하려 했다고 말한다. 그러나 그가 이런 종류의 계획(즉 '절충적' 계획)을 세웠을 것 같지는 않다. 그런 계획은 사실 뒤에 그의 작품을 모델로 삼았던 아카데미나 미술 학교에서 이루어졌다. 카라치 자신은 그런 어리석은 생각을 할 만큼 졸렬한 화가가 아니었으며 진정한 의미에서의 훌륭한 화가였다. 그러나 당시 그가 속해 있던 로마의 집단이 부르짖은 구호는 고전적인 아름다움의 양성이었다. 우리는 그러한 그의 의도를 죽은 그리스도의 시체를

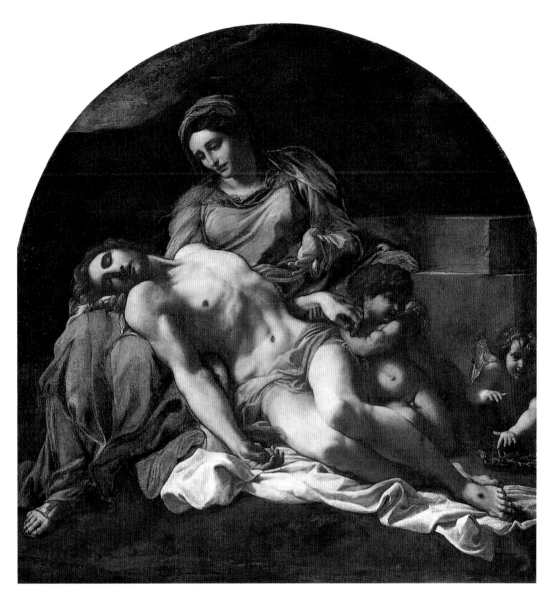

251
안니발레 카라치,
〈그리스도를 애도하는
성모〉,
1599–1600년,
제단화, 캔버스에 유채,
156×149 cm,
나폴리 카포디몬테 박물관

보며 슬퍼하는 성모를 묘사한 제단화(도판 **251**)에서 찾아볼 수 있다. 그뤼네발트가 그린 고통으로 심하게 일그러진 예수(p. 351, 도판 **224**)와 비교해보면 안니발레 카라치는 보는 사람에게 죽음의 공포와 아픔의 고통을 상기시키지 않으려고 아주 세심한 배려를 하고 있음을 알 수 있다. 이 그림 자체는 초기 르네상스 화가의 그림처럼 구도가 단순하고 조화롭다. 그럼에도 불구하고 이 그림을 르네상스 회화라고 착각할 가능성은 거의 없다. 구세주의 몸 위에서 아른거리는 빛의 묘사 방식이라든가 우리의 감정에 호소하는 표현 방식은 르네상스의 양식과는 아주 다른, 말하자면 바로크적이다. 이러한 작품은 감상적(感傷的)이라고 치부해버리기는 쉬우나 우리는 이 그림이 그려진 본래의 목적을 잊어서는 안될 것이다. 이것은 신자들이 그 앞에 촛불을 켜놓고 기도하고 예배하면서 조용히 바라보며 묵상하도록 만들어진 제단화인 것이다.

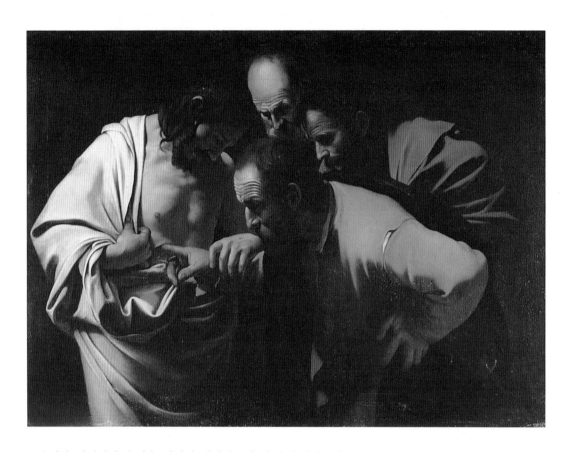

252
카라바조,
〈의심하는 토마〉,
1602-3년경.
캔버스에 유채,
107×146 cm,
포츠담 장수시
궁 자선 시설

우리가 카라치의 수법을 어떻게 생각하든지 간에 카라바조와 그의 일파들은 그의 회화 방식을 높게 평가하지는 않은 것 같다. 이 두 화가는 참으로 절친한 사이였다. 물론 이러한 우정은 걸핏하면 쉽게 화를 내고 사람을 칼로 찌른 일도 있는 격한 성미의 카라바조에게 있어서는 쉬운 일이 아니었을 것이다. 그의 작품은 카라치와는 전혀 달랐다. 카라바조에게는 추한 것을 두려워하는 것이 경멸할 만한 약점으로 보였다. 그가 원하는 것은 진실, 즉 그가 본 그대로의 진실이었다. 그는 고전적인 규범을 좋아하지 않았고 또 '이상적인 아름다움'이라는 것도 신통치 않게 생각했다. 그는 인습을 타파하고 미술에 대해 아주 새롭게 생각하고 싶어했다(pp. 30-1, 도판 15, 16). 어떤 사람들은 그를 주로 관중들에게 충격을 주고자 하는 화가이며 아름다움과 전통을 전혀 존중하지 않는다고 생각하기도 했다. 그는 이와 같이 쏟아지는 비난을 받은 최초의 화가들 중의 한 사람이었으며 또한 그의 예술관이 비평가들에 의해 하나의 문구로 집약되었던 첫번째 화가이기도 했다. 그들은 그를 '자연주의자(naturalist)'라고 비난했다. 사실상 카라바조는 너무나 진지하고 위대한 예술가였으므로 떠들썩한 화젯거리나 불러일으키기 위해 시간을 낭비할 만한 여유가 없었다. 비평가들이 이러쿵저러쿵 하고 지껄여대는 동안 그는 분주하게 작업을 했다. 그리고 그의 작품은 그로부터 삼백 년 이상이 지났지만 지금도 여전

히 아주 대담하게 보인다. 성 토마를 묘사한 그의 작품(도판 **252**)을 살펴보자. 세 사람의 사도들이 예수를 쳐다보고 있고 그 중의 한 사람이 손가락으로 예수의 옆구리 상처를 찔러보고 있는데, 대단히 파격적으로 보인다. 이러한 그림이 당시의 신앙심 깊은 사람들에게 얼마나 큰 충격을 주었을지 쉽게 상상할 수 있다. 그들은 이 작품이 불경스럽고 심지어 극악무도하다고까지 생각했을 것이다. 당시의 사람들은 아름답게 주름이 잡힌 옷을 걸치고 위엄 있는 사람으로 묘사된 사도들의 모습에 익숙해 있었는데 여기서는 사도들이 풍상을 겪은 얼굴과 이마에 깊은 주름이 패인 보통 노동자들의 모습으로 보인다. 그러나 카라바조는 이렇게 내꾸했을 것이다. 사도들은 실제 늙은 노동자들이었으며 또 평범한 사람들이었다고 또 부활한 예수를 의심하는 성 토마의 꼴사나운 동작에 대해서는 성경에 아주 분명하게 적혀 있다고. 예수가 토마에게 "네 손가락으로 내 손을 만져보아라. 또 네 손을 내 옆구리에 넣어보아라. 그리고 의심을 버리고 믿어라"라고 말씀하셨다(요한 복음 20장 27절).

카라바조의 '자연주의', 다시 말하자면 우리가 그것을 추하다고 생각하든 아름답다고 생각하든지 간에 자연을 충실하게 모사하려는 그의 의도는 아마도 아름다움에 중점을 두는 카라치의 태도보다 더 돈독한 신앙심에서 우러나온 것 같다. 카라바조는 성경을 되풀이해서 읽으면서 그 말을 곰곰이 생각해보았을 것이다. 위대한 예술가였던 그는 그 전의 조토와 뒤러처럼, 성경에 나오는 이야기들을 마치 그의 이웃집에서 일어난 듯이 그 자신의 눈 앞에 그려보고 싶어했다. 그리고 그는 이 오래된 성경의 등장 인물들을 보다 진실되고 실감나게 표현하기 위해 가능한 한 모든 수단을 동원했다. 심지어 그가 명암을 다루는 방법도 그의 이러한 효과를 이룩하기 위한 것이었다. 그의 빛은 인체를 우아하고 부드럽게 보이기 위한 것이 아니다. 그것은 깊은 어둠과의 대조를 생겨나게 하는 눈부시도록 번쩍이는 거센 빛이다. 그러나 그 빛은 이 이상한 장면 전체를 조금도 타협하지 않고 정직하게 드러내보이고 있다. 이것을 올바르게 평가할 수 있는 사람이 그 당시에는 거의 없었으나 후대의 화가들에게는 결정적인 영향을 끼쳤다.

안니발레 카라치와 카라바조는 19세기의 유행에서 배제되었으나 20세기에 들어 다시금 그들의 진가를 인정받게 되었다. 그러나 이 두 사람이 당시의 회화에 불어넣어준 자극과 영향은 우리가 상상하기 어려울 정도다. 두 사람 다 로마에서 작업했으며 로마는 그 당시의 문화와 예술의 중심지였다. 유럽 전역의 미술가들이 로마로 모여들어 회화에 대한 논쟁에 참가해서 유파 간의 싸움에 편을 들었고, 과거 거장들의 작품을 연구하고 최신의 미술 '운동'에 관한 정보를 가지고 자기 고향으로 돌아가곤 했다. 당시의 로마는 마치 오늘날의 미술가들에게 있어서의 파리와 흡사했다. 미술가들은 민족적 전통과 기질에 따라서 서로 경쟁하는 로마의 여러 유파 가운데 무언가 하나를 선택해서 거기에 가담하려 했다. 그래서 그들 중 뛰어난 사람들은 이러한 이국의 미술 운동에서 배운 바를 바탕으로 하여 자기의 독자적인 표현법을 개발했다. 또한 로마는 로마 가톨릭 교회를 신봉하는 국가들이 소장하고 있는 찬란한 회화 유산을 한 눈에 조망해볼 수 있는 유리한 곳이었다. 로마에서

자기의 독자적인 양식을 발전시킨 많은 이탈리아 거장들 중에서 가장 유명한 사람
은 아마도 귀도 레니(Guido Reni : 1575-1642)일 것이다. 볼로냐 출신의 이 화가
는 한동안 어느 파에 들어갈지 머뭇거리다가 카라치 파에 입문하기로 결심을 했다.
스승인 카라치와 마찬가지로 당시 그의 명성은 현재의 평가와는 비교도 안될만큼
엄청났었다(p. 22, 도판 7). 한때는 그의 명성이 라파엘로와 비등할 정도로 높았는
데 도판 **253**을 보면 그 이유를 알 수 있다. 레니는 이 프레스코를 1614년에 로마
에 있는 한 궁전의 천장에 그렸다. 이 그림은 오로라(새벽의 여신)와 전차를 타고
달리는 젊은 태양의 신 아폴론을 그린 것으로 아폴론의 주위에는 아름다운처녀들(
시간의 여신들)이 즐겁게 춤을 추며 따라가고 있다. 횃불을 들고 앞서가는 아이는
샛별이다. 찬란한 아침을 그린 이 작품은 매우 우아하고 아름답다. 때문에 이 그림
이 어떻게 사람들에게 라파엘로와 라파엘로가 그린 파르네지나 궁의 프레스코(p.
318, 도판 **204**)를 상기시켜 주었는지 쉽게 이해할 수 있다. 사실 레니는 사람들이
자신의 그림을 보고 그가 모방하고자 했던 위대한 화가 라파엘로를 생각하게 되
기를 원했다. 현대 비평가들이 레니의 업적을 별로 높게 평가하지 않은 것은 아마
도 이런 이유에서일 것이다. 그들은 바로 이러한 모방 때문에 도리어 레니의 작품
이 순수한 미를 추구하는 데 있어서 너무 자의적이고 또 지나치게 신중해진 것이
아닌가 생각한다. 레니의 이러한 특징들을 가지고 논쟁을 할 필요는 없다. 사실상
라파엘로와 레니가 회화에 접근하는 방법은 아주 다르다. 라파엘로의 작품이 지닌
미적 감각과 평온한 느낌은 그 자신의 성격과 예술관에서 자연스럽게 흘러나온 것
이라고 느껴진다. 반면 레니의 그림에서는 이와 같은 화법의 선택이 일종의 원칙에
서였다고 느껴진다. 만약 카라바조의 제자들이 그에게 그가 잘못하고 있다고 말해
주었다면 그는 다른 양식을 택했을 수도 있었다. 그러나 이러한 원칙의 문제가 세
워지고 또 그것이 당시의 화가들의 정신과 대화 속에 침투해 들어간 것은 레니의
잘못은 아니었다. 사실 누구의 잘못도 아니었다. 미술은 이제 미술가들 앞에 놓인
여러 방법들 중에서 어떤 것을 의식적으로 선택해야만 될 정도로 발전한 것이다.

253
귀도 레니.
〈오로라(새벽의 여신)〉.
1614년.
프레스코, 약 280×700 cm.
로마 팔라비치니
로스필리오시 궁 천장화

254
니콜라 푸생,
〈아르카디아에도 나는
있다〉,
1638-9년,
캔버스에 유채, 85×121 cm,
파리 루브르

일단 이러한 점들을 인정한다면 우리는 레니가 그의 마음 속에 가지고 있던 아름다움을 실현하기 위해서 취한 방법, 즉 비속하고 추하며 그의 고상한 이상에 적합하지 않다고 생각한 것은 무엇이든 의도적으로 배제하고 현실보다 더 완벽하고 이상적인 형태를 추구하는 그의 노력이 얼마나 훌륭하게 이룩되었는지 자유로이 찬미할 수 있다. 고전 시대의 조각상들에 의해 설정된 기준에 따라서 자연을 이상화하고 '미화하는' 방침을 공식화한 사람들은 카라치와 레니, 그리고 그 레니의 추종자들이었다. 우리는 이것을 어떤 정해진 방법 같은 것에 아무런 구애를 받지 않는 고전 미술과 분명하게 구별하는 의미에서 신고전주의적(neo-classical), 또는 '아카데믹한(academic)' 방침이라 부른다. 이에 대한 시비(是非)는 이내 끝날 것 같지 않다. 그러나 이러한 방법을 옹호한 화가들 중에 위대한 거장들이 있었음을 부인할 사람은 없다. 그 거장들은 우리들에게 순수함과 아름다움의 세계를 엿보게 해준다. 그러한 순수함과 아름다움이 없다면 세상은 보다 초라하게 느껴질 것이다. '아카데믹한' 거장들 중에서 가장 위대한 사람은 프랑스 화가 니콜라 푸생(Nicolas Poussin : 1594-1665)이었다. 그는 로마를 제2의 고향으로 삼고 거기서 살며 작품을 제작했다. 푸생은 정열적으로 고전 시대의 조각상들을 연구했는데, 그것들의 아름다움을 통해 순수하고 장엄했던 고대 도시들에 대한 자신의 시각을 전달하고자 했다. 도판 **254**는 이러한 부단한 노력의 결과로서 생겨난 유명한 작품 가운데 하나이다. 이 그림은 조용하고 햇빛으로 가득찬 남국의 풍경을 묘사하고 있다. 잘생긴 청년들과 아름답고 품위 있는 젊은 부인이 돌로 만든 큰 무덤 주위에 모여 있다. 나뭇잎으로 관(冠)을 엮어 머리에 쓰고 지팡이를 들고 있는 것으로 보아 이 젊은이들

255
클로드 로랭,
〈아폴론에게 제물을
바치는 풍경〉, 1662–3년.
캔버스에 유채,
174×220 cm,
케임브리지셔 앵글시 서원.

은 양치기들인 것 같다. 그들 중 한 명이 무릎을 꿇고 앉아서 무덤에 새겨진 명문을 해독하려고 하고 있으며, 다른 한 명은 명문을 손가락으로 가리키며 아름다운 양치기 여자를 돌아보고 있다. 그 여자는 맞은편에 있는 남자 목동과 같이 우수에 찬 표정으로 조용히 서 있다. 명문에는 라틴 어로 다음과 같이 써 있다. "아르카디아에도 나는 있다(ET IN ARCADIA EGO)." 나(Ego), 즉 죽음은 목가적인 이상향인 아르카디아에도 의연히 군림한다는 뜻이다. 이제 우리는 무덤을 둘러싸고 묘비명을 읽고 있는 이 인물들의 두려움과 명상의 경이적인 몸짓을 이해할 수 있다. 그리고 이 인물들이 서로 반향하여 이루어내는 움직임의 아름다움은 더욱 감탄할 만하다. 전체 구도는 아주 단순해 보이지만 그 단순함은 심오한 미술적인 지식에서 생겨난 것이다. 그러한 지식만이 죽음의 공포가 말끔히 가신 조용한 휴식의 이러한 회고적인 정경을 불러일으킬 수 있는 것이다.

이와 동일한 회고적인 아름다운 분위기를 그린 작품으로 유명해진 사람은 이탈리아로 귀환한 또 한 사람의 프랑스 화가였다. 그는 클로드 로랭(Claude Lorrain : 1600–82)으로 푸생보다 여섯 살 아래였다. 로랭은 캄파냐(로마 평원), 즉 아름다운

남부의 색조 속에 위대한 과거를 연상시키는 장엄한 유적들이 있는 로마 주변의 평원과 언덕들을 열심히 스케치했다. 그는 푸생처럼 자연의 사실적인 표현에 있어서 완벽한 기량을 그의 스케치에서 보여주고 있다. 그가 그린 나무의 습작들은 보기만 해도 즐겁다. 그러나 본격적으로 완성시킨 그림과 동판화에서는 과거의 향수 어린 꿈과 같은 정경 속에 들어갈 만한 가치가 있다고 생각되는 소재들만을 선택했다. 그는 화면 전체의 장면을 현실과 다르게 보이게 만드는 금빛 광선이나 은빛 대기 속에 이 모든 것들을 무르녹아 들어가게 묘사했다(도판 255). 자연의 숭고한 아름다움에 처음으로 사람들의 눈을 뜨게 만든 화가는 바로 클로드 로랭이었고, 또 그가 죽은 뒤 거의 백 년쯤 되었을 때 여행객들은 그의 기준에 따라서 실제의 풍경을 평가하곤 했다. 만약 어떤 풍경이 클로드가 그려보여준 시각 세계를 그들에게 연상케 하면 그들은 그것을 아름답다고 찬미하고 거기에 앉아서 야유회를 즐기곤 했다. 부유한 영국인들은 한 걸음 더 나아가 아름다움에 대한 클로드의 꿈을 모델로 해서 그들의 소유지 내의 정원에 자기들만의 소자연(小自然)을 꾸며놓으려고까지 하였다. 이탈리아에 정착하여 카라치의 방침을 그대로 실천한 이 프랑스 화가의 영향은 이런 식으로 영국의 아름다운 전원 풍경들 속에 나타나게 되었고 거기에는 이 화가의 사인이 들어갈 만하였다.

　북유럽 사람으로 카라치나 카라바조 시대의 로마의 분위기를 가장 직접적으로 접한 화가가 있었다. 그는 바로 플랑드르 출신의 페터 파울 루벤스(Peter Paul Rubens : 1577–1640)로 푸생과 클로드보다는 한 세대 위였고 귀도 레니와는 비슷한 연배였다. 1600년 그는 가장 감수성이 예민한 스물세 살의 나이로 로마로 왔다. 그는 로마뿐만 아니라 (그가 얼마 동안 머물렀던) 제노바와 만토바에서도 미술에 관한 많은 열띤 논쟁을 귀담아 들었으며 또 많은 고금의 명작들을 연구하였던 것이 틀림없다. 그는 예리한 관심을 가지고 듣고 배우긴 했으나 어떤 '운동'이나 유파에 가입한 것 같지는 않다. 그는 기질적으로 여전히 플랑드르 인이었고, 반 에이크와 로지에르 반 데르 웨이든 및 브뢰헬을 배출한 나라의 화가였다. 네덜란드 출신의 이들 화가들은 항상 다채로운 사물의 표면에 큰 관심을 가지고 있었다. 그들은 옷감과 살아 있는 신체의 감촉을 표현하기 위해서, 다시 말하자면 눈으로 볼 수 있는 모든 것을 가능한 한 최고로 충실하게 그리기 위해서 그들이 알고 있는 모든 기법과 수단을 이용하려고 노력했다. 그들은 이탈리아 화가들이 그렇게 신성시했던 아름다움의 기준에 대해서는 별로 개의치 않았으며, 또 품위 있는 주제에 대해서도 별로 큰 관심을 보이지 않았다. 루벤스는 이러한 전통 속에서 성장했기 때문에 이탈리아에서 전개되고 있던 새로운 미술에 대해 경탄했지만 그의 본질적인 신념, 즉 화가의 임무는 자기 주위의 세계를 그리며, 자신이 좋아하는 것을 그림으로써 보는 사람으로 하여금 화가 자신이 사물의 생동감 넘치는 다양한 아름다움을 즐긴대로 느끼게 해주는 일이라는 신념이 흔들리지는 않았던 것 같다. 이러한 접근 방법으로 보면 카라바조의 예술이나 카라치의 예술은 서로 모순되는 것이 하나도 없었다. 루벤스는 카라치와 그의 유파가 고전적인 전설과 신화를 그림의 주제로 그리는 것을 부활시키고 신자들을 교화시키기 위해서 감동적인 제단화를 구성

한 방법을 높이 평가했다. 동시에 그는 카라바조가 자연을 연구할 때 보인 타협없는 성실성 또한 높이 평가했다.

1608년에 안트웨르펜으로 돌아왔을 때 루벤스는 31세의 청년으로 이탈리아에서 배울 수 있는 것은 다 배웠다. 그는 붓과 물감을 자유자재로 구사하여 나체이든 옷을 입은 인물이든, 또한 갑옷이나 보석, 동물이나 풍경 등을 탁월하게 묘사하였으며 대규모의 작품을 거침없이 구성할 수 있는 기량을 쌓았다. 사실상 알프스 이북에서 그에게 필적할 만한 사람은 아무도 없었다. 그 이전의 플랑드르 화가들은 대부분 작은 그림만을 그렸다. 그런데 그는 이탈리아로부터 교회와 궁전을 장식하기 위한 거대한 화면을 선호하는 취향을 플랑드르에 도입했는데, 이것은 당시의 고관 대작들과 군주들의 취향에 잘 들어맞았다. 그는 거대한 화면 속에 인물들을 배치하고 전체의 효과를 높이기 위해서 빛과 색채를 구사하는 기술을 공부했다. 도판 **256**은 안트웨르펜의 한 교회당의 주제단을 장식할 그림의 습작으로 그가 이탈리아 선배 화가들의 작품을 얼마나 잘 연구했으며 또 그들의 이념을 얼마나 대담하게 발전시켰는지를 보여준다. 〈월튼 두폭화〉(pp. 216-7, 도판 **143**), 벨리니의 〈성모〉(p. 327, 도판 **208**) 또는 티치아노의 〈페사로의 성모〉(p. 330, 도판 **210**) 이래로 화가들이 붙잡고 씨름했던 유서 깊은 테마인 성인들에게 둘러싸인 성모를 그린 그림이다. 루벤스가 고대로부터 내려오는 이 전통적인 주제를 얼마나 자유자재로, 그리고 힘들이지 않고 다루었는지를 보려면 이 도판들을 다시 한번 볼 필요가 있을 것이다. 얼핏 보아도 한 가지 사실만은 분명하다. 즉 이 그림에서는 앞에 예로 든 어떤 그림에서보다도 더 많은 움직임과 빛, 그리고 훨씬 공간감이 넘치고 있으며 더 많은 인물들이 등장하고 있다. 성인들은 축제의 인파와도 같이 성모의 높은 왕좌로 모여들고 있다. 전경에는 성 아우구스티누스 주교와 순교할 때의 불에 달군 석쇠를 들고 있는 성 로렌스, 그리고 토렌티노의 성 니콜라우스 수사가 보는 사람들의 시선을 그들의 예배의 대상인 성모에게로 이끌고 있다. 용을 누르고 있는 성 게오르기우스와 화살과 화살통을 곁에 두고 있는 성 세바스티아누스는 열렬한 감정으로 서로의 눈을 들여다보고 있는데 전사 한 사람이 순교의 상징인 종려 나무 잎을 손에 들고 왕좌 앞에 막 무릎을 꿇으려 하고 있다. 수녀 한 사람이 포함된 한 무리의 여인들이 황홀하게 주 장면을 올려다보고 있다. 그것은 아기 예수가 성모의 무릎 위에서 몸을 굽혀 한 어린 소녀에게 반지를 주려고 하는 장면이다. 작은 천사 하나가 반지를 받으려는 소녀를 도와주고 있다. 이 그림은 성 카타리나의 약혼의 전설을 묘사한 것이다. 성 카타리나는 환상 속에서 이러한 장면을 보고 그녀 자신을 그리스도의 신부라고 생각했다고 한다. 왕좌의 뒤에는 자애로운 시선으로 이를 바라보고 있는 성 요셉이 있고 열쇠를 들고 있는 성 베드로와 칼을 들고 있는 성 바오로는 깊은 생각에 잠긴 채 서 있다. 그들은 맞은편에 홀로 서서 빛을 가득 받으며 무아의 지경으로 경배하며 두 손을 높이 들고 서 있는 당당한 성 요한의 모습과 좋은 대조를 이루고 있다. 한편 귀여운 두 천사가 멈칫거리는 작은 양을 왕좌로 올라가는 계단으로 끌어올리고 있다. 하늘에는 또 한 쌍의 천사들이 성모의 머리에 씌워줄 월계관을 들고 내려오고 있다.

256
페터 파울 루벤스,
〈성인들의 경배를 받고 있는 성모와 아기 예수〉,
대형 제단화를 위한 스케치,
1627-8년경.
대형 제단화를 위한 습작,
목판에 유채, 80.2×55.5 cm,
베를린 국립 박물관 회화관

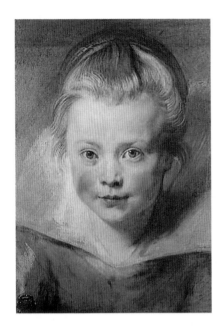

257
페터 파울 루벤스,
〈아이의 얼굴〉,
루벤스의 딸
클라라 세레나로 추정.
1616년경.
목판에 붙인 캔버스에
유채.
33×26.3 cm,
파두츠 리히텐슈타인
왕실 소장품

이렇게 세부를 잘 살펴보고 난 뒤에 다시 한번 화면을 전체적으로 보면 루벤스가 붓을 크게 휘둘러서 이처럼 많은 등장 인물들을 한데 묶고 또 즐겁고 축제와 같은 장엄한 분위기를 주고 있는 것에 감탄을 금할 길이 없다. 이처럼 거대한 화면을 그처럼 확고한 관찰력과 손재간으로 계획할 수 있는 이 거장에게 혼자서 감당할 수 없을 만큼 많은 그림 주문이 쇄도했다는 것은 하나도 놀랄 일이 아니다. 그러나 그는 그러한 주문이 쇄도하는 것에 대해 전혀 걱정하지 않았다. 루벤스는 대단히 큰 조직력을 가진 사람이었고 또 개인적으로도 매력이 넘치는 사람이었기 때문에 플랑드르의 많은 재능 있는 화가들이 그의 밑에서 일을 하며 그에게서 배우는 것을 자랑으로 생각했다. 교회나 유럽의 여러 나라 왕이나 군주로부터 새로운 주문을 받으면 그는 채색을 한 작은 스케치만을 그릴 때가 많았다(도판 256은 대작을 위한 그런 채색 스케치 중의 하나이다). 그러한 스케치에 담긴 구상을 큰 화폭에 옮기는 일은 그의 제자들이나 조수들이 할 일이었고, 그들이 스승의 구상대로 밑그림을 그리고 채색을 마치면 그제서야 루벤스가 붓을 들고 얼굴이나 비단 옷에 손질을 하거나 거칠게 대조가 되는 부분들을 부드럽게 완화시키곤 했다. 그는 자신의 손길이 닿기만 하면 모든 것이 당장 생기를 띠게 된다고 확신했는데 사실상 그의 생각은 옳았다. 왜냐하면 그것이 바로 루벤스 예술의 가장 큰 비밀이었다. 마술사와 같은 그의 솜씨는 모든 것을 생기 발랄하게 하고 강력하고 유쾌하게 살아 숨쉬는 것으로 만들 수 있었다. 이와 같은 그의 완벽한 기량은 그의 간단한 소묘 작품(p. 16, 도판 1)이나 재미 삼아 그린 그림들에서 가장 잘 드러난다. 도판 257은 작은 소녀의 얼굴인데 아마도 루벤스의 딸인 것 같다. 이것은 구도상의 복잡한 기교도 없으며 화려한 의상이나 흘러내리는 빛도 없는 단순한 소녀의 정면 초상일 뿐이다. 그런데도 이 그림은 살아 있는 사람처럼 숨을 쉬고 맥박이 고동치고 있는 듯하다. 이 그림과 비교해보면 그 이전 시대의 초상화들은 예술 작품으로서는 제아무리 위대하다 할지라도 어쩐지 실물과 거리가 멀고 비현실적으로 보인다. 루벤스가 어떻게 해서 이 생기 발랄한 생명력의 인상을 만들어냈는지 분석해 보려는 것은 부질 없는 일이다. 그러나 그것은 아마도 입술의 물기를 암시하고 또 얼굴과 머리카락을 입체적으로 표현하는 데 사용한 대담하고 섬세한 빛의 효과와 분명히 관계가 있을 듯싶다. 그 이전의 티치아노보다도 루벤스는 한층 더 붓질을 그의 가장 중요한 수단으로 사용했다. 그의 그림들은 이제 더 이상 세심하게 입체

258
페터 파울 루벤스,
〈자화상〉, 1639년경,
캔버스에 유채,
109.5×85 cm,
빈 미술사 박물관

감을 표현한 채색 소묘는 아니다. 그것은 소묘적인 수단에 의해서가 아니라 '회화적인' 수단에 의해서 생겨난 것이며 그 점이 생명감과 활력의 느낌을 더욱 강조해주는 것이다.

　루벤스에게 그 이전의 어떤 화가도 누려보지 못한 명성과 성공을 거두게 만든 것은 거대하고 다채로운 화면을 손쉽게 구상하는 천부적 솜씨와 그 속에 활기가 충만하게 떠돌 수 있게끔 하는 비할 데 없이 탁월한 재간과의 조화에 있었다. 그의 예술은 궁정의 사치와 화려함을 더욱 돋보이게 하고 그러한 왕족들의 권력을 미화하는 데 대단히 적합했다. 그래서 그 당시의 이러한 영역을 그가 혼자서 독점하고 있는 듯한 느낌도 든다. 그 당시는 유럽의 종교적 사회적 긴장이 대륙 전역에서는 무서운 '30년 전쟁'으로, 그리고 영국에서는 내란으로 절정에 달해 있었다. 한쪽에는 가톨릭 교회의 지지를 받는 절대 군주들과 그들의 궁정이 있었으며 다른 편에

259
페터 파울 루벤스,
⟨평화의 축복에 대한
알레고리⟩, 1629–30년.
캔버스에 유채,
203.5×298 cm,
런던 국립 미술관

는 대부분이 신교도인 신흥 상업 도시들이 발흥하고 있었다. 네덜란드 자체도 스페인의 '가톨릭' 지배에 저항한 신교 국가인 홀란트와 스페인과의 동맹하에서 안트웨르펜의 지배를 받는 가톨릭 교의 플랑드르로 양분되어 있었다. 이 가톨릭 진영의 화가로서 루벤스는 독자적인 지위에 올라섰다. 그는 안트웨르펜의 예수회 교단, 플랑드르의 가톨릭 교 통치자들, 그리고 프랑스의 국왕 루이 13세와 그의 교활한 모친 마리아 데 메디치, 스페인의 국왕 펠리페 3세, 그리고 그에게 작위까지 하사한 영국의 국왕 찰스 1세로부터 많은 그림 주문을 받았다. 그는 이렇게 귀빈 대접을 받으며 한 왕실의 궁전으로부터 다른 궁전으로 이동해 다니면서 때로는 미묘한 정치 외교적인 임무를 맡기도 했다. 그 중에서 제일 유명한 것이 소위 '보수(保守)' 동맹을 위해서 영국과 스페인을 화해시킨 일이다. 그런 중에도 그는 당대의 학자들과 접촉을 유지하고 고고학과 예술에 관한 문제에 대해서 해박한 라틴 어로 서신을 교환했다. 귀족임을 암시하는 검(劍)을 차고 있는 그의 자화상(도판 258)은 그가 자신의 독특한 지위를 얼마나 의식하고 있었는지를 보여준다. 그러나 그의 매서운 눈매에는 자만심이나 허영심 같은 것은 보이지 않는다. 그는 어디까지나 진정한 예술가였다. 이러한 동안에도 그의 안트웨르펜에 있는 작업실에서는 휘황찬란한 대작들이 엄청나게 많이 쏟아져 나왔다. 그의 손을 통해서 고전적인 우화와 우의적인 이야기들이 그의 딸의 초상처럼 실감나게 살아 있는 모습으로 표현되었다. 우의화는 보통 다소 따분하고 추상적인 것으로 간주되었다. 그러나 루벤스의 시

대에는 그것이 사상을 표현하는 편리한 하나의 수단이 되었다. 도판 **259**가 그런 그림의 하나인데 이것은 루벤스가 스페인과의 화평을 설득하고자 영국 국왕 찰스 1세에게 선물로 가져갔던 것이라고 한다. 이 그림은 평화의 축복을 전쟁의 공포와 대조시키고 있다. 지혜와 예술의 여신인 미네르바는 막 퇴각하려고 하는 군신(軍神) 마르스를 쫓아내고 있는데, 군신의 무시무시한 동료인 전쟁의 신 퓨리는 이미 등을 돌리고 있다. 미네르바의 보호 아래 결실과 풍요의 상징으로서 평화와 기쁨이 우리들 눈 앞에서 전개되고 있다. 이러한 구상은 루벤스만이 해낼 수 있는 그 특유의 것이다. 평화의 여신은 아이에게 젖을 주려하고 있고 반인반수(半人半獸)의 목신(牧神)은 먹음직한 과실들을 더없이 행복한 눈으로 바라보고 있다(도판 **260**). 술의 신 바코스를 섬기는 여사제들은 금과 보석을 가지고 춤을 추고 있으며 큰 고양이처럼 평화스럽게 장난을 치고 있는 표범이 있다. 그 반대쪽에는 전쟁의 공포에서 평화와 풍요의 안식처로 도망온 겁에 질린 표정을 한 세 어린이들에게 한 젊은 수호신이 왕관을 씌워주고 있다. 이 그림의 풍부한 세부 묘사와 생생한 대조들, 빛나는 색채에 몰입되어 보게 되면 이러한 구상들이 루벤스에게 있어서는 맥빠진 추상으로서가 아니라 박진감 넘치는 현실로 생각되었다는 것을 금방 알아차릴 수 있다. 루벤스를 사랑하고 이해할 수 있으려면 먼저 그의 작품에 익숙해져야 한다는 이유는 아마도 이러한 성질 때문일 것이다. 고전적인 아름다움의 '이상화'된 형태가 그에게는 무용지물이었다. 그런 형태들은 그와는 거리가 멀고 추상적인 것이었다. 그가 그린 남자와 여자들은 그가 실제로 보고 좋아했던 살아 있는 사람들이었다. 어떤 사람들은 그의 그림에 등장하는 '뚱뚱한' 여인들을 보고 못마땅해 하겠지만 당시의 플랑드르에서는 날씬한 몸매가 유행이 아니었다. 물론 이런 비평은

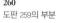

260
도판 259의 부분

261
안토니 반 다이크,
〈영국 국왕 찰스 1세〉,
1635년경,
캔버스에 유채,
266×207 cm,
파리 루브르

262
안토니 반 다이크,
〈존 경과 버너드
스튜어트 경〉,
1638년경,
캔버스에 유채,
237.5×146.1 cm,
런던 국립 미술관

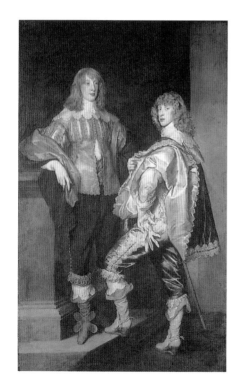

미술과는 별 상관이 없는 것이며 따라서 그 점을 너무 심각하게 생각할 필요는 없다. 그러나 그러한 비난이 너무 자주 행해지기 때문에, 그의 모든 작품 속에 나타나 있듯이 활기차고 떠들썩한 삶을 즐기는 그의 태도가 루벤스를 단순한 기예(技藝)의 대가 이상으로 만들었다는 사실을 알아두는 것이 좋을 것이다. 그러한 인생에 대한 환희야말로 그의 작품들을 화려한 바로크 풍의 단순한 실내 장식으로 타락시키지 않고 미술관의 차디찬 공기 속에서도 여전히 생명력을 가지고 있는 걸작품으로 남아 있게 만든 것이다.

루벤스의 유명한 많은 제자와 조수들 중에서 가장 위대하고 독보적인 위치를 차지한 사람은 안토니 반 다이크(Anthony van Dyck : 1599-1641)다. 그는 루벤스보다 스물두 살이 아래였으며 푸생과 클로드 로랭의 세대에 속했다. 그는 비단옷이건 인간의 육체이건 간에 사물의 질감과 표면을 표현하는 데 있어서 루벤스의 모든 기법을 곧 터득했으나 기질과 분위기는 그의 스승과 대단히 달랐다. 반 다이크는 건강한 사람은 아니었던 것 같다. 그래서인지 그의 그림에는 힘이 없고 다소 우울한 분위기가 지배적이다. 바로 이러한 자질 때문에 제노바의 근엄한 귀족들과 찰스 1세와 그의 왕당파 당원들이 그의 그림에 마음이 끌렸는지도 모른다. 그는 1632년 찰스 1세의 궁정 화가가 되었고 그의 이름도 영국식으로 안토니 반다이크 경(Sir Anthony Vandyke)으로 표기했다. 오늘날 거만한 귀족적인 태도나 궁정적인 세련미를 숭상하던 당시의 영국 사회에 관한 그림의 기록을 갖게 된 것은 반 다이크 덕분이라 할 수 있다. 사냥을 하던 중에 방금 말에서 내린 찰스 1세의 초상화(도판 **261**)는 역사 속에 영원히 남고자 원했던 스튜어트 왕조의 한 군주의 모습을 보여준다. 여기서의 찰스 1세는 비할 데 없이 우아하고 확고한 권위와 높은 교양을 지닌 인물이며, 예술의 후원자이자 신으로부터 왕권을 부여받은 자로서 타고난 위엄을 강조하기 위해 권력의 다른 외형적인 장식이 필요치 않았던 한 남자의 모습으로 그려져 있다. 이러한 자질들을 초상화 속에서 그처럼 완벽하게 표현할 수 있는 화가를 당시의 귀족 사회가 갈망했다는 것은 조금도 놀라운 일이 아니다. 사실 반 다이크는 너무나 많은 초상화 주문을 받았기 때문에 그의 스승 루벤스처럼 혼자서 그 주문을 감당할 수가 없었다. 그래서 많은 조수들을 데리고 있었는데 그들은 인형에 초상화를 주문한 사람의 옷을 입혀서 그것을 그렸다. 나머지 얼굴 부분조차도 반 다이크가 손대지 않은 작품도 있었다. 불쾌하게도 이러한 초상화들 중 일부는 후대의 의상 마네킹들과 비슷하게 미화되어 있다. 반 다이크가 초상화에 많은 해독을 끼친 위험한 선례를 남겼다는 데는 의문의 여지가 없다. 그러나 이러한 모든 사실이 그의 걸작 초상화들의 위대성을 감소시키지는 않는다.

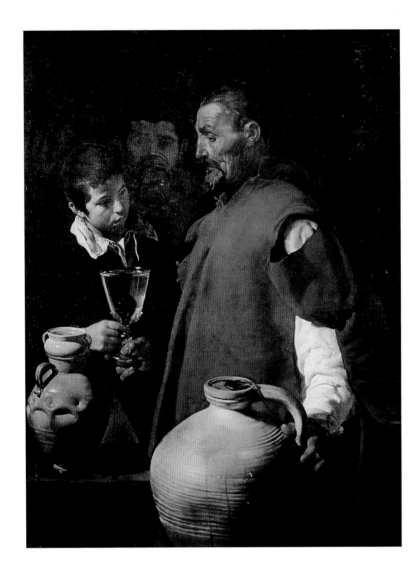

263
디에고 벨라스케스,
〈세비야의 물장수〉,
1619-20년경,
캔버스에 유채,
106.7×81 cm,
런던 앱슬리 하우스
웰링턴 박물관

루벤스의 생명력이 넘쳐흐르는 건장하고 힘찬 인물들 못지 않게 인간에 대한 우리
들의 시각 세계를 풍부하게 해주는 명문 출신다운 귀족적인 품위와 신사적인 유유
자적한 태도(도판 262)의 이상을 그림 속에 구체화시킨 사람이 바로 반 다이크였
다는 사실을 잊어서는 안된다.

루벤스는 스페인을 여러 번 여행하던 중에 젊은 화가를 만났는데 그 젊은 화가
는 루벤스의 제자 반 다이크와 같은 해에 출생했고 반 다이크가 찰스 1세의 궁전
에서 차지하고 있던 비슷한 지위를 마드리드의 펠리페 4세의 궁전에서 누리고 있
던 디에고 벨라스케스(Diego Velázquez : 1599-1660)였다. 벨라스케스는 그때까지
이탈리아에 가본 적은 없었지만 모방자들의 작품을 통해서 알게 된 카라바조의 발
견들과 그의 수법에 커다란 감명을 받고 있었다. 그는 '자연주의'의 방침을 흡수하
여 전통에 구애받지 않고 자연을 냉정하게 관찰하는 데 그의 예술을 바쳤다. 도판
263은 그의 초기 작품의 하나로 세비야 거리에서 물을 팔고 있는 한 노인을 그린
것이다. 이것은 네덜란드 화가들이 그들의 재주를 과시하기 위해서 고안해낸 그런

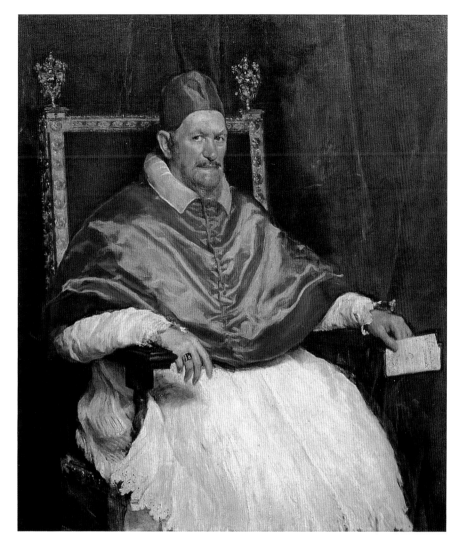

264
디에고 벨라스케스,
〈교황 인노켄티우스 10세〉,
1649–50년.
캔버스에 유채,
140×120 cm,
로마 도리아 팜필리 미술관

유형의 '풍속화'이지만, 카라바조의 〈의심하는 성 토마〉(도판 **252**)와 같이 강렬하고 예리한 통찰력으로 그려졌다. 지치고 주름살 투성이 얼굴에 누더기 망토를 걸친 노인과 둥근 모양의 큼직한 토기 항아리, 유약을 바른 단지의 표면과 투명한 유리 잔에 어른거리는 빛 등 모든 것이 너무나 실감나게 그려져 있어서 그 물건들을 마치 손으로 만져볼 수 있을 것처럼 느껴진다. 이 그림 앞에서는 어느 누구도 여기에 표현된 물건들이 아름다운지 아닌지 또는 이 장면이 중요한지 아닌지 물어볼 생각은 들지 않을 것이다. 색채도 엄격하게 말해서 그 자체로서 아름다운 것은 아니다. 갈색과 회색, 녹색 계통이 지배적이다. 그럼에도 전체는 너무도 풍요롭고 원숙한 조화 속에 어울려 있어 이 그림 앞에 한번 서 본 사람은 결코 이 그림을 잊을 수 없게 된다.

루벤스의 충고로 벨라스케스는 위대한 거장들의 그림을 연구하기 위해서 휴가를 얻어 로마로 갔다. 그는 1630년에 로마에 갔다가 곧 마드리드로 돌아와서 두번째 이빌리아 여행을 제외하고는 펠리뻬 4세의 궁성에서 유명하고 손경받는 화가로

지냈다. 그의 주요 임무는 왕과 왕족의 초상화를 그리는 것이었다. 그들 중 누구도 매력적이거나 아니면 적어도 재미있는 얼굴을 가지지는 않았으나, 확실히 그들은 그들의 위신을 내세우며 딱딱하고 어울리지 않게 옷을 입은 사람들이었다. 화가로 서는 이 일이 그렇게 마음에 드는 일은 아니었던 것 같다. 그러나 벨라스케스는 마치 마술을 부린 것처럼 이들의 초상화들을 사상 유례 없는 가장 매혹적인 그림들로 바꾸어놓았다. 그는 이미 오래 전에 카라바조의 수법에 대한 지나친 집착을 버렸다. 그는 루벤스와 티치아노의 필법을 연구했으나 자연에 접근하는 그의 방식에는 '남에게서 빌어온 것은' 아무것도 없었다. 도판 **264**는 벨라스케스가 그린 교황 인노켄티우스 10세의 초상화로 티치아노가 그린 〈교황 바오로 3세〉(p. 335, 도판 **214**)보다 백 년여 뒤인 1649−50년에 로마에서 그린 것이다. 이 작품은 미술의 역사에서는 시간의 흐름이 반드시 견해의 변화를 유도하지는 않는다는 사실을 일깨워주고 있다. 티치아노가 라파엘로의 그림(p. 322, 도판 **206**)에서 자극을 받았던 것처럼 벨라스케스는 티치아노가 그린 〈교황 바오로 3세〉에 대해서 도전 의식을 가졌을 것이다. 그러나 붓을 가지고 물질의 광택을 표현하는 방법이나 교황의 표정을 포착한 붓질의 정확성에 있어서 티치아노의 수법을 완전히 터득했음에도 불구하고 우리는 이것이 실물을 묘사한 그림이며 잘 베껴낸 공식 같은 그림은 아님을 조금도 의심하지 않는다. 로마에 가면 누구나 팔라초 도리아 팜필리에 있는 이 걸작을 보는 위대한 경험을 놓치고 싶지 않을 것이다. 사실 벨라스케스의 원숙한 작품들은 붓놀림의 효과와 색채의 섬세한 조화에 대단히 많이 의존하고 있기 때문에 도판만 가지고는 원화가 어떠한지 정확히 알 수 없다. 그의 작품들 중에서 특히 그런 예로 들 수 있는 것이 〈라스 메니나스(시녀들) Las Meninas〉라고 알려진 높이가 3

미터에 이르는 대작(도판 **266**)이다. 우리는 거대한 그림을 그리고 있는 벨라스케스 자신을 화면에서 찾아볼 수 있다. 그리고 더 자세히 들여다보면 그가 그리고 있는 것이 무엇인지도 알 수 있다. 뒷벽에 있는 거울에 그들의 초상화를 그리도록 앉아 있는 왕과 왕비의 모습이 비춰져 있다(도판 **265**). 그러므로 중앙의 한 무리의 사람들은 화실을 방문온 것으로 여겨진다. 중앙의 인물은 두 시녀를 좌우에 거느리고 있는 왕의 어린 딸 마르가리타 공주이다. 시녀 중의 한 사람은 공주에게 다과를 주고 있고 다른 시녀는 국왕 부처에게 절을 하고 있다. 우리는 이 시녀들의 이름뿐만 아니라 심심풀이로 궁 안에 데리고 있는 두 사람의 난쟁이(못생긴 여자와 개를 놀리고 있는 소

266
디에고 벨라스케스,
〈라스 메니나스(시녀들)〉,
1656년.
캔버스에 유채,
318×276 cm,
마드리드 프라도 박물관

265
Detail of Wgure 266

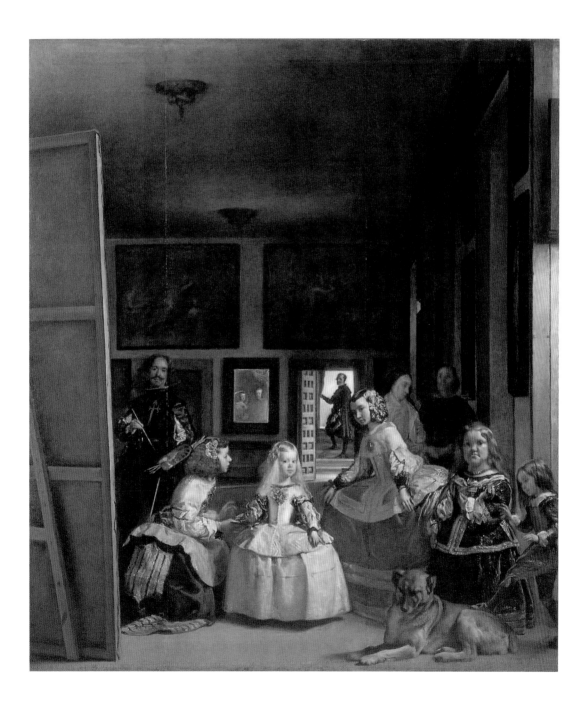

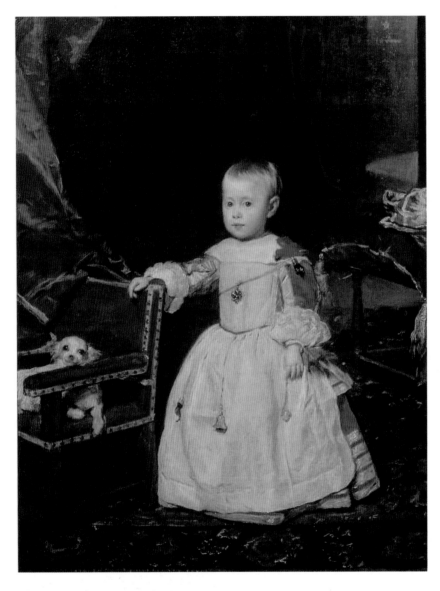

267
디에고 벨라스케스,
〈스페인의 펠리페
프로스페로 왕자〉, 1659년.
캔버스에 유채,
128.5×99.5 cm,
빈 미술사 박물관

년)의 이름도 알고 있다. 배경에 있는 심각한 얼굴을 한 어른들은 방문객들이 얌전
하게 구는 지 살피는 것같이 보인다.

이 그림은 정확하게 무엇을 의미하는 것일까? 그것을 알 수는 없으나 나는 카메
라가 발명되기 이미 오래 전에 벨라스케스는 현실의 한순간을 화면에 담았다고 상
상하고 싶다. 아마도 왕과 왕비가 앉아 있는 지루함을 달래기 위해서 공주를 불러
들였는데 왕이나 왕비가 벨라스케스에게 그가 그릴만한 모델이 왔다고 말을 했을
것이다. 지배자가 한 말은 언제나 명령으로 간주되므로, 이 지나가는 말은 벨라스

케스에 의해 현실화되어 이같은 걸작이 탄생되었을 것이다.

물론 벨라스케스는 그의 현실에 대한 기록을 위대한 그림으로 전환시키는 데 있어서 이러한 일련의 사건에만 의존하지 않았다. 당시 두 살이었던 스페인의 왕자 펠리페 프로스페로의 초상(도판 **267**)과 같은 작품에는 인습에서 탈피한 곳은 하나도 없다. 아마도 얼핏 보아서는 인상에 남는 것이 아무것도 없을 것이다. 그러나 원화에서는 여러 가지 농도의 붉은 색조(호사스러운 페르시아 카펫에서부터 벨벳 덮개를 씌운 의자, 커튼과 어린이의 소매와 불그스름한 볼에 이르기까지)가 배경 속으로 놀입되는 흰색과 회색의 차가운 은빛 색조와 결합되어 독특한 조화를 만들어 내고 있다. 붉은 의자 위에 앉아 있는 강아지와 같은 작은 모티프조차도 그야말로 기적과 같은 탁월한 솜씨를 드러내보인다. 얀 반 에이크가 그린 〈아르놀피니의 약혼〉(p. 243, 도판 **160**)에 나오는 작은 개와 비교해보면 위대한 미술가들은 제각기 다른 수단으로 독특한 효과를 낼 수 있었다는 것을 알 수 있다. 반 에이크는 작은 개의 곱슬곱슬한 털 하나하나를 모사하는 데 온 정성을 쏟고 있는 반면에, 그로부터 이백 년 뒤의 벨라스케스는 개의 특징적인 인상만을 포착하려고 노력했다. 레오나르도처럼, 아니 오히려 그보다 더 한층 꼭 필요한 것만을 묘사하고 보는 사람에게 상상할 여지를 남겨놓고 있다. 비록 그는 털을 하나도 그리지 않았지만 그의 작은 개는 사실상 반 에이크의 개보다 훨씬 더 털이 북실북실하고 자연스럽게 보인다. 19세기의 파리에서 인상주의의 창시자들이 과거의 어느 다른 화가들보다도 벨라스케스를 존경한 것은 바로 이와 같은 효과 때문이었다.

자연을 새로운 눈으로 보고 관찰하며 색채와 빛의 새로운 조화를 끊임없이 발견하고 그것을 누리는 것이 화가의 기본적인 과제가 되었다. 유럽의 가톨릭 진영에 살던 위대한 미술가들이나 정치적 장벽의 또 다른 쪽인 신교도의 네덜란드에 살던 위대한 미술가들이나 이 점은 모두 같았으며 이러한 새로운 임무에 그들의 열정을 쏟았다.

피터 반 라르,
〈17세기 로마의 미술가들의
선술집 풍경〉, 1625–39년경.
종이에 펜과 잉크 및
담채로
그린 소묘, 벽이 낙서로
뒤덮여 있다.
20.3×25.8 cm,
베를린 국립 박물관
동판화관

20

자연의 거울

17세기 : 네덜란드

유럽이 가톨릭과 프로테스탄트 양 진영으로 나뉘어 대립하게 되자 네덜란드와 같은 조그만 나라의 미술에까지도 그 영향이 미치게 되었다. 오늘날 우리가 벨기에라고 부르는 네덜란드의 남부 지역은 그 당시 가톨릭으로 남아 있었다. 앞에서 우리는 안트웨르펜에서 루벤스가 어떻게 교회와 군주 또는 왕들로부터 그들의 권력을 영광되게 하기 위한 대작들을 그려달라는 헤아릴 수 없이 많은 주문을 받았는지 살펴보았다. 그러나 네덜란드의 북쪽 지방 사람들은 그들을 지배하는 스페인의 가톨릭 군주에 대항해서 반란을 일으켰다. 이 부유한 상업 도시에 사는 주민들은 대부분 신교를 믿었던 것이다. 네덜란드의 이들 신교 상인들의 취향은 국경 너머 가톨릭을 믿는 나라들과 아주 달랐다. 이들의 태도는 영국의 청교도들과 흡사했다. 즉 경건하고 근면 절약하며 대부분 남쪽 지역의 호사스러운 허식을 싫어하는 사람들이었다. 그들의 도시가 점차 안정된 기반을 확보해가고 그들의 부가 축적됨에 따라 그들의 세계관도 성숙해갔다. 그러나 이 17세기 네덜란드의 시민들은 유럽의 가톨릭 국가들을 휩쓴 바로크 양식을 받아들이지 않았다. 건축에 있어서조차도 이들은 수수하고 절제된 양식을 선호했다. 네덜란드의 번영이 절정에 달했던 17세기 중엽, 암스테르담의 시민들은 새로 탄생된 그들 국가의 자부심과 업적을 과시하기 위한 대규모 시청사(市廳舍)를 짓기로 결정했다. 그들이 선택한 모델은 크고 당당하지만 형태는 단순하고 장식도 별로 없는 건축 양식이었다(도판 268).

앞에서 우리는 신교의 승리가 미친 영향이 건축보다는 회화에서 더 두드러지게 나타났음을 살펴보았다(p. 374). 중세 유럽의 다른 지역 못지 않게 미술이 번창했던 영국과 독일에서도 이 미술의 위기 상황은 매우 심각하여 화가나 조각가라는 직업이 그 나라의 재능있는 젊은이들의 관심을 끌지 못하게 되었다. 우리는 장인적인 솜씨의 전통이 그렇게 강했던 네덜란드에서조차 화가들은 종교적 견지에서 아무런 이의(異議)가 없었던 회화의 특정 영역에 집중할 수밖에 없었다는 사실을 잘 기억하고 있다.

신교 사회에서 계속될 수 있었던 이런 회화의 영역 중에서도 제일 중요한 것은, 홀바인의 경우가 잘 증명해주듯이 바로 초상화 그리기였다. 성공한 많은 상인들은 그들 자신의 모습을 후손들에게 남기고 싶어했으며, 시장이나 시의원으로 선출된 명사들은 그들의 직위를 나타내는 표지가 들어 있는 초상화를 원했다. 더욱이 네덜란드 도시들의 생활에서 중요한 역할을 하는 지방의 위원회 및 자치 단체의 임원들은 회의실이나 모든 장소에 그들의 집단 초상화를 자랑삼아 걸어놓는 관습을

268
야콥 반 캄펜 설계.
〈암스테르담의 궁전(전에는
시청)〉, 1648년.
17세기 네덜란드의 시청

그대로 따르고 있었다. 이러한 고객들의 취향에 맞도록 그림을 그리는 화가는 비교적 안정된 수입을 기대할 수 있었지만 일단 그의 양식이 유행에 뒤지게 되면 몰락하기 마련이었다.

자유로운 신생 네덜란드에서 최초로 출현한 거장인 프란스 할스(Frans Hals : 1580?-1666)는 바로 그와 같은 불안정한 생활을 꾸려나가지 않을 수 없었다. 할스는 루벤스와 같은 세대에 속한 사람이었다. 그의 부모들은 신교도였으므로 가톨릭 권인 네덜란드의 남부 지역을 떠나서 네덜란드의 부유한 도시인 하를렘(Harrlem)에 정착했다. 그의 생애에 관해서는 그가 빵가게나 구둣방 주인에게 가끔 돈을 꾸어 썼다는 식의 것 이외에는 그다지 알려진 바가 많지 않다. 그는 여든 살 이상을 살았는데 말년에 시립 양로원이 제공하는 조그마한 수입으로 살며 양로원 이사들의 초상화를 그려주었다고 한다.

도판 **269**는 거의 초창기에 그린 그림으로 그가 이런 종류의 주문 그림을 그릴

때 구사한 빼어난 솜씨와 독창력을 잘 보여준다. 자랑스럽게 독립한 네덜란드 여러 도시들의 시민들은 대개 가장 부유한 주민들의 지휘하에 차례로 군복무를 해야 했다. 임무를 할당해 맡은 각 부대들의 장교들을 위해 호사스런 연회를 베푸는 것이 당시 하를렘 시의 관습이었고 이 행복한 순간을 거대한 그림으로 남겨 기념하는 것도 전통이 되었다. 미술가는 그토록 많은 인물들을 이전에도 항상 그랬듯이 딱딱하거나 어색해 보이지 않으면서도 닮은 모습으로 하나의 틀 속에 그려 넣어야 했는데, 그것은 결코 쉬운 일이 아니었던 것이 분명했다.

할스는 처음부터 어떻게 그 유쾌한 순간의 분위기를 전달할 지와 그와 같이 의례적인 모임에 어떻게 생기를 불어넣을 지를 알고 있었다. 그러면서도 그는 12명의 구성원 개개인을 드러내 보여줘야 하는 목적에 소홀함이 없이 각각의 인물을 너무나 실감나게 묘사하여 마치 우리는 그들을 틀림없이 만났었던 것 같은 착각을 하게 된다. 잔을 들고 탁자 끝에 앉아 모임을 주재하고 있는 우람한 체격의 연대장으로부터 앉을 자리가 없어 서 있으나 마치 자신의 멋진 군복을 뽐내듯이 의기양양해 보이는 맞은편 끝의 젊은 기수에 이르기까지 각 인물들이 모두 그렇다.

할스와 그의 가족에게는 조그마한 수입밖에 되지 못한 수많은 개인 초상화들 중 하나인 도판 **270**을 보면, 그의 능란한 솜씨를 더욱 잘 살펴볼 수 있을 것이다. 할스 이전의 초상화들과 비교해보면 이것은 거의 스냅 사진처럼 보인다. 우리는 마치 이 피터 반 덴 브루케라는 17세기의 무역 상인을 실제로 알고 있는 것 같은 느

269
프란스 할스,
〈성 조지 시민 군단
장교들의 연회〉, 1616년.
캔버스에 유채,
175×324 cm,
하를렘 프란스 할스 미술관

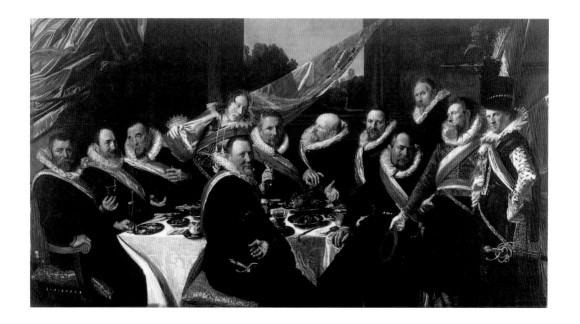

껴을 갖게 된다. 약 한 세기 전에 그린 홀바인의 리처드 사우스웰 경의 초상화(p. 377, 도판 242)라든가 같은 시기의 유럽의 가톨릭 국가들에서 그려진 루벤스와 반 다이크 또는 벨라스케스의 초상화들과 비교해보자. 그들이 그린 초상화들은 모두 생동감이 넘치고 사실적이긴 하지만 주문한 사람의 위엄과 귀족적인 혈통을 암시 하기 위해 화가들이 주문자의 자세에 세심하게 배려했다는 것을 알 수 있다. 그러 나 할스의 초상화들은 화가가 주문한 사람을 어떤 특정한 순간에 '포착해서' 그의 화폭에 영원히 고정시켰다는 인상을 준다. 그 당시의 대중들에게 이처럼 대담하고 파격적인 그림들이 어떻게 보였을지 우리로서는 상상하기가 어렵다. 할스가 물감 과 붓을 다루는 바로 그 방법을 보면 그가 순간적인 인상을 재빨리 포착했다는 것 을 알 수 있다. 그 이전의 초상화들은 눈에 뜨일 정도의 인내력을 가지고 묘사되 어 있다. 그래서 우리는 화가가 세부를 하나하나씩 세심하게 그려나가는 동안에 그 초상화의 인물은 한참동안 모델로 앉아 있어야 했을 것이라는 느낌을 갖게 된다. 그러나 할스는 그의 모델들을 결코 지루하고 따분하게 내버려두지 않았다. 우리는 마치 밝은 색과 어두운 색을 몇 번 붓질해 헝클어진 머리카락이나 구겨진 소매의 모습을 실감나게 묘사하는 그의 빠르고 능숙한 붓놀림을 보는 것 같다. 물론 할스 가 우리에게 주는 인상, 즉 초상화의 주인공이 그들다운 동작과 분위기 속에서 우 연하게 취하는 듯한 순간적인 인상의 포착은 치밀하게 계산된 노력이 없이는 결코 이룩할 수 없는 것이다. 우리가 얼핏 보기에 될 대로 되라는 식인 듯한 접근 방법 도 사실은 세심하게 짜낸 효과의 결과이다. 그의 초상화는 초기의 초상화들이 그 랬던 것처럼 좌우 대칭은 아니다. 그렇다고 해서 한쪽에 치우쳐 불안정한 것도 아 니다. 바로크 시대의 다른 거장들과 마찬가지로 할스도 규칙을 따르는 것처럼 보 이지 않으면서도 훌륭하게 균형감을 이룩해내는 방법을 알고 있었다.

신교를 믿는 네덜란드의 화가들 중 초상화를 그리는 소질이나 재능이 없는 사람 들은 주로 주문을 받아 그림을 제작하겠다는 생각을 포기해야 했다. 중세나 르네 상스의 대가들과 달리 그들은 그림을 먼저 그려놓고 나서 구매자를 찾아나서야 했 다. 오늘날은 대부분의 화가들이 이런 식이고 또 우리들 자신도 여기에 익숙해져 있어서 화가가 그의 화실 안에서 그림을 그린 다음 그것을 포장하여 팔려고 내놓 는 것을 아주 당연하게 생각한다. 그래서 우리는 이러한 사정이 초래한 변화를 거 의 상상할 수가 없다. 어떤 면에서는 예술가들이 그들의 작업에 간섭을 하고 때로 는 그들을 못 살게 굴었던 후원자들을 제거하게 된 것을 기쁘게 생각했을지도 모 른다. 그러나 이러한 자유는 비싼 대가를 치르고 얻어진 것이었다. 왜냐하면 이제 미술가는 한 사람의 후원자만을 상대하는 것이 아니라 그보다 더 횡포한 주인, 즉 작품을 구매하는 대중을 상대해야 했기 때문이었다. 그는 시장이나 장날을 찾아가 서 거기서 그의 작품을 팔거나 그렇지 않으면 화가의 그러한 수고를 덜어주는 대신 이익을 남기고 팔기 위해 될 수 있는 한 싸게 사들이려는 중간 상인, 즉 화상(畵商) 에게 의뢰할 수밖에 없었다. 더군다나 화가들 사이의 경쟁도 치열했다. 네덜란드의 각 도시에는 점포에 그림을 진열해놓고 파는 화가들이 많이 있었다. 그래서 별로 이름이 나지 않은 군소 화가가 명성을 이룰 수 있는 유일한 길은 회화의 특수한

270
프란스 할스,
〈피터 반 덴
브루케 초상〉, 1633년경.
캔버스에 유채, 71.2×61 cm,
런던 켄우드 유증(遺贈)

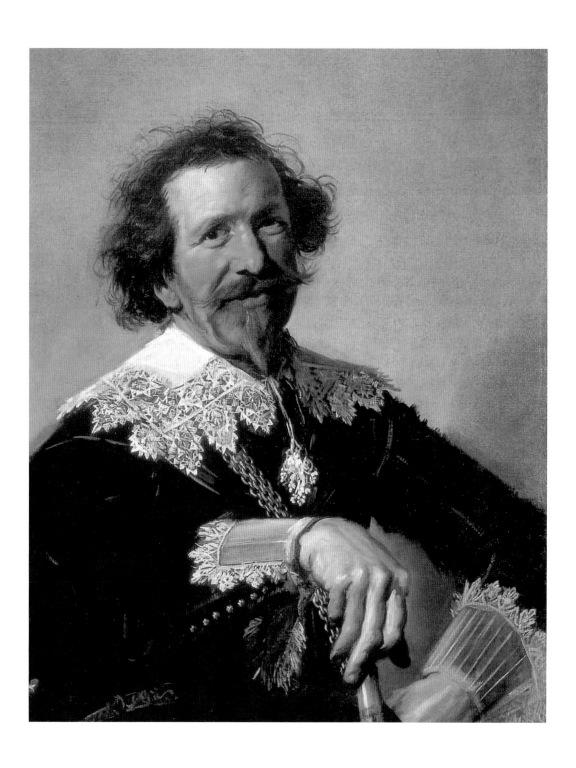

271
지몬 데 블리헤르,
〈해풍에 흔들리는 네덜란드
군함과 수많은 범선들〉,
1640–45년경,
41,2×54,8 cm,
런던 국립 미술관

분야, 즉 특수한 장르의 그림을 전문적으로 그리는 것이었다. 오늘날과 마찬가지로 그 당시에도 대중들은 어느 분야의 그림에서 누가 유명한 작가인지를 알고자 했다. 어떤 화가가 일단 전쟁화를 잘 그려 명성을 얻으면 대개 그는 전쟁화만을 손쉽게 팔 수 있었다. 만약 그가 달빛 아래의 풍경화로 성공을 거두었다면 그것만을 전문적으로 더 계속해서 그리는 것이 안전했다. 16세기에 북유럽의 나라들에서 시작된 전문화의 경향(p. 381)이 17세기에 와서는 더 극단적인 방향으로 나아가게 되었다. 실력이 떨어지는 화가들은 같은 종류의 그림을 여러 번 거듭 그려내는 것으로 만족하기도 했다. 그러는 가운데 그들은 자기의 전문 분야에 있어서는 때때로 우리의 감탄을 불러일으키는 완벽한 그림을 그린 것도 사실이다. 이들 전문 화가들은 진짜 전문가들이었다. 물고기를 전문으로 그리는 화가들은 젖은 비늘의 은빛 색조를 표현하는 방법을 알고 있었고, 그 점에 있어서는 보다 훌륭한 화가라도 부끄럽게 만들 수 있을 만큼 뛰어났다. 또한 바다 풍경을 전문으로 그리는 화가들은 파도와 구름을 그리는 데만 능숙한 것이 아니라 배와 그에 딸린 장비를 정확하게 묘사하는 데도 대단히 뛰어났기 때문에 그들의 그림은 아직도 영국과 네덜란드가 해상을 제패하던 시대를 말해주는 귀중한 역사적 문헌으로 간주된다. 도판 271은 바다 풍경을 전문으로 그리는 화가들 중의 한 사람인 지몬 데 블리헤르(Simon de Vlieger : 1601–53)의 작품이다. 이 그림은 네덜란드의 화가들이 바다의 분위기를 얼마나 놀랄 만큼 단순하고 솔직한 방식으로 표현하였는지를 보여준다. 이들 네덜란드 화가들은 미술사상 최초로 하늘의 아름다움을 발견한 사람들이다. 그들은 그림을 흥미있게 만들기 위해 극적이거나 시선을 끄는 것을 필요로 하지 않았다. 단지 눈에 보이는 그대로의 세계의 한 부분을 그렸을 뿐이며 그것만으로도 영웅적인 이야기나 희극적인 테마를 다룬 그림만큼 만족스러울 수 있다는 사실을 발견했다.

이러한 점을 발견했던 최초의 화가들 가운데 한 사람으로 얀 반 호이엔(Jan van Goyen : 1596–1656)을 들 수 있다. 그는 헤이그 출신으로 풍경화가 클로드 로랭과 거의 동일한 시대의 사람이었다. 조용한 아름다움이 넘치는 회고적인 정경을 보여주는 클로드의 풍경화(p. 396, 도판 255)와 얀 반 호이엔의 간결하고 솔직한 그림(도판 272)을 비교해보는 것은 매우 흥미있는 일이다. 이 두 작품의 차이점은 너무나

272
얀 반 호이엔,
〈강변의 풍차〉, 1642년.
목판에 유채, 25.2×34 cm,
런던 국립 미술관

명백하기 때문에 구태여 설명할 필요가 없다. 호이엔은 클로드처럼 고상하고 품위있는 신전 대신에 소박한 풍차를, 그리고 매혹적인 숲 속의 오솔길 대신에 별다른 특징 없는 자기 고향의 들판을 그렸다. 그러나 반 호이엔은 이처럼 평범한 풍경을 평온한 아름다움이 배어 있는 정경으로 변형시키는 방법을 알고 있었다. 그는 우리들의 눈에 익은 모티프들을 변화시켜서 우리들의 시선을 아득히 먼 곳으로 인도하며 마치 우리들이 제일 좋은 위치에 서서 저녁 햇살을 바라보고 있는 것처럼 느끼게 한다. 우리는 앞에서 클로드의 작품에 매료되어 그를 숭배하게 된 영국인들이 자기 나라의 실제 풍경을 변경시켜서 그 화가의 그림에 나오는 정경과 흡사하게 만들려고 애썼다는 이야기를 들은 바 있다. 당시 영국인들은 클로드의 작품 세계를 연상하게 해주는 풍경이나 정원을 한 폭의 그림 같다는 뜻으로 '픽처레스크(picturesque)'라고 불렀다. 그 이후 우리는 이 단어를 허물어진 성이나 석양뿐만 아니라 또한 돛단배나 풍차와 같은 소박한 사물에도 적용하게 되었다. 생각해 보면 그런 단순한 사물에 '픽처레스크'라는 말을 사용하는 것은 그것이 클로드의 그림을 연상시켜서가 아니라 데 블리헤르나 반 호이엔과 같은 거장들의 그림을 생각나게 하기 때문이다. 우리로 하여금 소박한 풍경 속에서 '한 폭의 그림' 같은 것을 볼 수 있도록 가르쳐준 사람은 바로 이 네덜란드 화가들이었다. 시골길을 산책하면서 자신도 모르는 사이에 눈에 보이는 것에 기쁨을 느끼게 되는 것은 처음으

로 가식없는 자연의 아름다움에 우리의 눈을 뜨게 만든 이 겸허한 거장들 덕분에 누리는 희열인 것이다.

　네덜란드가 낳은 최고의 화가이며, 그리고 아마도 미술사상 가장 위대한 화가들 가운데 한 사람으로 렘브란트 반 레인(Rembrandt van Rijn : 1606~69)을 들 수 있다. 그는 프란스 할스나 루벤스보다는 한 세대쯤 후의 인물이고 반 다이크나 벨라스케스보다는 일곱 살 아래였다. 렘브란트는 레오나르도나 뒤러처럼 그가 관찰한 것을 기록으로 남기지 않았다. 그는 미켈란젤로처럼 후세까지 그의 말이 전해지는 존경받는 천재도 아니었다. 또 당시의 지도적인 학자들과 의견을 교환했던 루벤스처럼 달필의 외교 사절단도 아니었다. 그러나 우리는 이러한 거장들 중의 누구보다도 렘브란트를 더 친숙하게 알고 있다는 느낌을 갖고 있다. 왜냐하면 그는 성공적이고 인기있는 화가였던 젊은 시절에서부터 파산(破産)의 비애와 진실로 위대한 인간으로서의 불굴의 의지를 반영하고 있는 외로운 노년에 이르기까지 그의 생애에 관한 놀라운 기록인 일련의 자화상들을 남겨놓았기 때문이다. 말하자면 이 자화상들이 일종의 독특한 자서전인 셈이다.

　렘브란트는 1606년에 대학 도시 레이덴(Leiden)에서 부유한 제분업자의 아들로 태어났다. 그는 성장해서 레이덴 대학에 입학했으나 얼마 안가서 화가가 되기 위해서 공부를 포기했다. 그 당시의 학자들은 그의 초기 작품들을 크게 칭찬했다. 그는 스물다섯이 되던 해에 레이덴을 떠나 상업의 중심지인 번잡한 도시 암스테르담으로 옮겼다. 거기에서 그는 초상화가로서 눈부신 성공을 거두고 부유한 집 딸과 결혼을 하고 집을 장만해서 미술품과 골동품들을 수집하면서 쉬지 않고 작업을 했다. 1642년 그의 첫부인이 사망하면서 그에게 상당한 재산을 남겨주었다. 그러나 대중들에 대한 렘브란트의 인기는 점차 떨어지기 시작하여 그는 빚더미에 올라앉게 되었다. 14년 후 그의 채권자들이 그의 집을 팔고 그의 수집품들을 경매에 부쳐서 처분해버렸다. 다만 그의 두번째 아내와 아들의 도움으로 완전한 몰락의 지경에서 겨우 벗어날 수 있었다. 아내와 아들은 두 사람의 이름으로 미술품을 거래하는 회사를 설립해서 형식적으로 그를 그 회사의 고용인으로 만드는 협정을 만들었다. 그 덕택으로 그는 만년의 위대한 걸작들을 그려낼 수 있었다. 그러나 이 충실한 반려자들은 그보다 먼저 죽었다. 1669년에 결국 그의 인생이 막을 내렸을 때 그에게는 헌 옷 몇 벌과 그림 그리는 화구 외에는 아무것도 남아 있지 않았다. 도판 273은 만년의 렘브란트의 모습을 여실하게 보여준다. 그것은 분명 아름다운 모습은 아니다. 그러나 렘브란트는 그의 추한 모습을 결코 감추려고 하지 않았다. 그는 거울에 비친 자신을 아주 성실하게 관찰했다. 우리가 이 작품의 아름다움이나 용모에 대해 이야기하는 것을 잊어버리는 이유는 바로 이러한 성실성 때문이다. 이것은 살아 있는 인간의 실제 얼굴이다. 여기에는 포즈를 취한 흔적도 없고 허영의 그림자도 없으며 다만 자신의 생김새를 샅샅이 훑어보고, 끊임없이 인간의 표정에 내포되어 있는 비밀에 대해 보다 많은 것을 탐구하려는 화가의 꿰뚫어보는 응시가 있을 뿐이다. 이러한 심오한 이해가 없었다면 렘브란트는 그의 후원자이자 친구이며 후에 암스테르담의 시장이 된 얀 지크스(도판 274)의 초상화와 같은 위대한 작

273
렘브란트 반 레인,
〈자화상〉,
1655~8년경.
목판에 유채, 49.2×41 cm,
빈 미술사 박물관

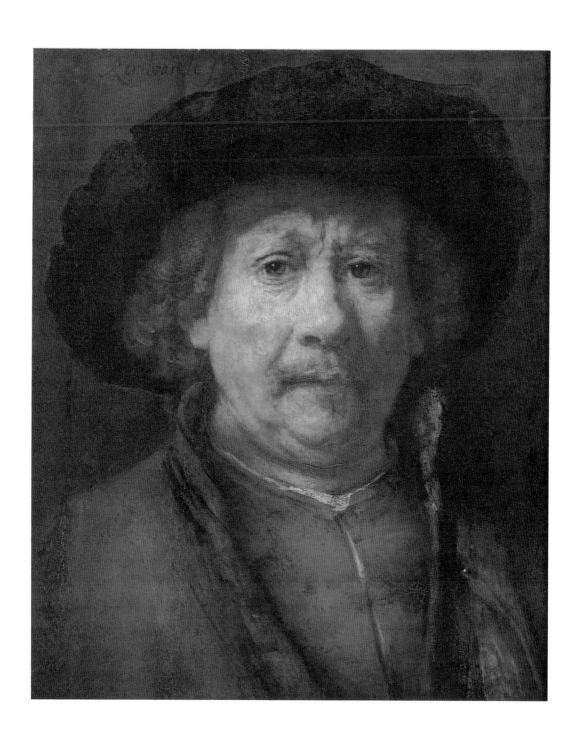

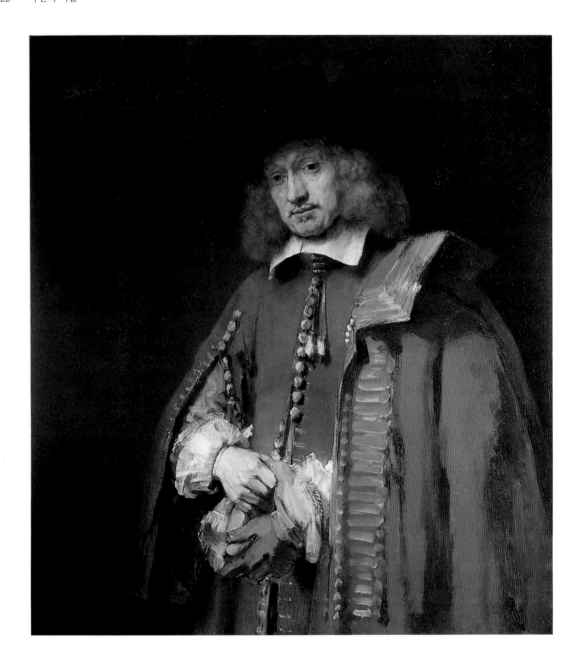

274
렘브란트 반 레인.
〈얀 지크스〉, 1654년.
캔버스에 유채, 112×102 cm,
암스테르담 지크스 컬렉션

품들을 그릴 수 없었을 것이다. 이 작품을 프란스 할스의 생생한 초상화와 비교한
다는 것은 공정하지 않다. 왜냐하면 할스는 우리에게 실감나는 스냅 사진 같은 느
낌을 주는 반면에 렘브란트는 인물의 전생애를 다 보여주는 것 같기 때문이다. 할
스와 마찬가지로 렘브란트도 그의 예술적인 기량, 즉 금실로 짠 끈의 광택이나 주
름깃에 아롱거리는 광선 등을 표현하는 기량을 마음껏 과시했다. 그는 하나의 그
림이 완성되었다고 판단할 권리는 화가에게 있다고 주장했다. 그는 그러한 완성은
'화가가 그의 목적을 달성한 때'라고 했으며 그래서 그는 얀 지크스의 장갑낀 왼손
을 단순한 스케치 형태로 남겨둔 채 완성해버렸다. 그럼에도 그러한 것은 오히려

275
렘브란트 반 레인,
〈무자비한 하인의 이야기〉,
1655년경.
종이에 갈대펜과 갈색 잉크,
17.3×21.8 cm, 파리 루브르,

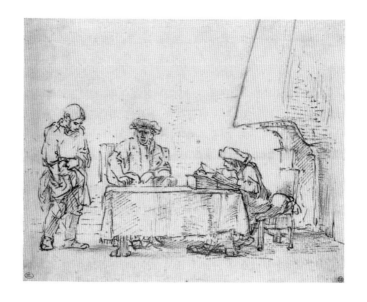

이 인물상에서 느껴지는 생명감을 고양시켜주고 있다. 우리는 마치 이 인물을 알고 있는 것처럼 느낀다. 우리는 인물의 성격과 지위 등을 요약해서 묘사한 방법으로 인해 기억에 남아 있는 역대 거장들의 다른 많은 초상화들을 익히 보아왔다. 그러나 그 중의 가장 위대한 초상화일지라도 우리에게는 소설에 나오는 인물이나 무대 위에 선 배우같이 느껴진다. 그러한 초상화들도 충분히 실감나고 인상적이긴 하지만 우리는 그것이 복잡한 인간 심리의 일면밖에 나타내지 못한 것으로 생각한다. 모나 리자라 하더라도 언제나 웃고만 있을 수는 없지 않겠는가. 그러나 우리는 렘브란트의 위대한 초상화들에서는 실제 인물과 직접 대면하여 그 사람의 체온을 느끼고, 공감을 구하는 그의 절박함과 또한 그의 외로움과 고통을 느낄 수 있다. 우리가 렘브란트의 많은 자화상에서 보아서 잘 알고 있는 그 예리하고 침착한 눈은 인간의 마음 속을 곧바로 꿰뚫어보는 것 같다.

이와 같은 표현은 다소 감상적으로 들릴지도 모른다. 그러나 그리스 사람들이 '영혼의 활동'(p. 94)이라고 부른 것에 관해서 렘브란트가 가지고 있던 거의 신비스러울 정도의 지식을 달리 표현할 길이 없다. 그는 셰익스피어처럼 갖가지 유형의 인간들 피부 속으로 들어가서 주어진 상황하에서 사람들이 어떤 식으로 행동하리라는 것을 아는 것 같다. 성경의 이야기를 묘사한 렘브란트의 그림이 종래의 그러한 류의 그림들과 그처럼 판이하게 다른 것은 바로 이 천부의 재능에서 비롯한다. 신앙심이 깊은 신교도로서 렘브란트는 성경을 여러 차례 되풀이해서 읽어보았을 것이다. 그는 성서의 정신 속에 깊숙이 들어가 그러한 이야기들이 벌어지는 상황이 어떠했으며 그런 순간에 사람들이 어떻게 행동하고 처신했을지 머리 속에 그려보았을 것이다. 도판 275는 성경에 나오는 무자비한 하인의 이야기(마태오 복음 18장 21-35절)를 묘사한 소묘다. 이 소묘는 설명을 요하지 않는다. 그림 자체가 설명이다. 셈을 청산하는 날 커다란 장부를 살펴보는 남자와 함께 주인이 앉아 있다. 하인은 고개를 숙이고 주머니 속을 뒤지는 것 같지만 그 모습으로 보아 빚갚을 능력이 없음을 알 수 있다. 분주한 회계사와 위엄 있는 주인과 죄송스러워하는 하인의 상호 관계가 몇 개 안되는 선으로 훌륭하게 표현되어 있다.

렘브란트는 이 장면의 내적 의미를 표현하기 위해서 어떤 제스처나 동작을 거의 필요로 하지 않았다. 그의 그림에는 연극적인 구석이 하나도 없다. 도판 **276**도 역시 성경 이야기를 묘사한 유화 작품이다. 이 작품에 묘사된 것은 다윗 왕이 그의 사악한 아들 압살롬을 용서해주는 장면인데, 이전에는 다루어진 적이 없는 주제이다. 렘브란트는 구약 성경을 읽으면서 성지(聖地)의 왕들과 족장들을 마음의 눈으로 그려보며 번화한 암스테르담의 항구에서 본 동방 사람들을 생각했을 것이다. 그래서 그는 다윗 왕에게 큰 터번을 쓴 터어키 사람 같은 옷을 입혔고 압살롬에게는 오리엔트의 환도를 차게 하였다. 그의 화가다운 눈은 이러한 동방 사람들의 화려한 의상에 매료되었다. 오리엔트의 의상은 그에게 값비싼 천 위에서 어른거리는 빛과 금은 보석의 광채를 묘사할 기회를 부여했다. 이 그림에서 볼 수 있듯이 그는 루벤스나 벨라스케스 못지 않게 번쩍이는 질감의 효과를 아주 실감나게 묘사하는 탁월한 솜씨를 지녔다. 렘브란트는 이들보다 밝은색을 훨씬 더 적게 사용했다. 그의 작품들을 볼 때 느끼는 첫인상은 어둠침침한 갈색이다. 그러나 이 어두운 색조들은 몇 안되는 밝고 현란한 색채와의 대조를 보다 강하고 힘차게 돋보이게 만든다. 그 결과 그의 몇몇 작품에 나타나는 빛은 눈부시게 빛나 보인다. 그러나 그는 명암의 마술적인 효과를 그 자체를 위해서는 한번도 사용하지 않았다. 그것은 항상 한 장면의 극적인 효과를 고조시키기 위한 것이었다. 으리으리한 옷차림을 한 왕자가 아버지의 가슴에 얼굴을 파묻고 용서를 비는 자세나 그것을 조용하고 슬픈 마음으로 받아들이는 다윗 왕의 모습보다 더 감동적인 것이 어디에 있겠는가? 압살롬의 얼굴은 비록 보이지 않지만 우리는 그의 감정을 느낄 수 있다.

전에 뒤러가 그랬던 것처럼 렘브란트도 화가로서 뿐만 아니라 판화가로서도 역시 위대한 거장이었다. 그가 사용한 기술은 이제 목판화나 뷔랭으로 직접 긁어서파는 동판화(pp. 282-3)가 아니라 그것보다 훨씬 더 자유롭고 신속하게 작업할 수 있는 방법이었다. 이 기법을 에칭(etching, 부식 동판화)이라고 부르는데 그 원리는 대단히 간단하다. 동판의 표면을 힘들여서 긁는 대신에 그 표면을 밀랍(wax)으로 덮고 그 위에 바늘로 그림을 그리면 된다. 바늘로 긁은 자리는 밀랍이 제거되어 동판의 표면이 드러나게 된다. 그 다음에 동판을 산성 용액 속에 집어넣으면 밀랍이 벗겨진 부분은 산에 부식되고 그렇지 않은 부분은 온전하게 남는다. 그런 다음에는 인그레이빙과 동일한 방법으로 인쇄 잉크를 칠한 다음 찍어내면 된다. 에칭을 인그레이빙과 구별하는 유일한 방법은 그 선의 성격에 의해서 판단하는 것이다. 뷔랭에 의한 힘들고 느린 작업으로 생겨나는 선과 바늘에 의해 자유롭고 용이하게 그려진 에칭의 선은 눈으로 식별할 수 있을 만큼 서로 다르다. 도판 **277**은 렘브란트의 에칭 작품 중의 하나인데 이것 역시 성경에 나오는 이야기를 묘사한 것이다. 그리스도가 설교를 하고 있고 가난하고 비천한 사람들이 그 말씀을 듣기 위해서 그의 주위에 모여 있다. 이번에는 렘브란트 자신이 살고 있던 도시 주변에서 모델을 택했다. 렘브란트는 오랫동안 암스테르담의 유태인 거리에서 살았고 성경을 설명한 그림에 도입하기 위해서 유태인들의 용모와 의상을 연구했다. 이 그림에서 유태인들은 옹기종기 서 있거나 앉아서 그리스도의 말씀에 귀를 기울이며 혹은 매혹되기도

276
렘브란트 반 레인,
〈다윗 왕과 압살롬의 화해〉,
1642년.
목판에 유채, 73×61.5 cm,
상트 페테르부르크,
에르미타슈 박물관

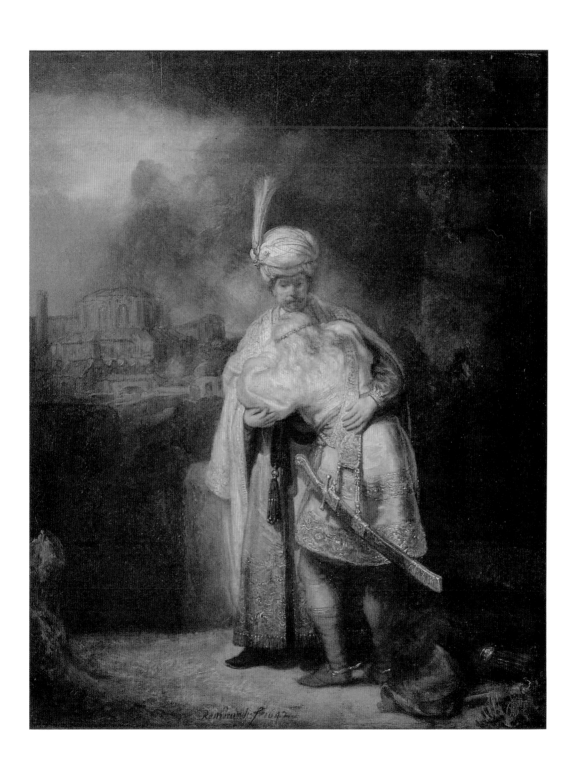

하고 혹은 생각에 잠기기도 한다. 예수의 뒤에 서 있는 뚱뚱한 사람은 바리새파 인들에 대한 예수의 공격으로 난처한 표정을 짓고 있다. 이탈리아 미술의 아름다운 인물상에 익숙한 사람들은 렘브란트의 작품을 처음 볼 때 때때로 충격을 받곤 한다. 왜냐하면 그는 아름다움에 대해서는 전혀 관심을 두지 않는 것 같으며 심지어는 노골적으로 추한 것까지도 피하지 않으려는 것처럼 보이기 때문이다. 어떤 의미에서는 그것이 사실이다. 당대의 다른 미술가들처럼 렘브란트도 카라바조의 교훈을 그대로 받아들였다. 렘브란트가 카라바조의 작품을 알게 된 것은 그의 영향을 받은 네덜란드의 한 화가를 통해서였다. 카라바조와 마찬가지로 렘브란트 역시 조화와 아름다움보다는 진실과 성실성을 더 중요시했다. 그리스도는 가난하고 배고프고 슬픈 사람들을 향해 설교를 했다. 가난과 굶주림과 눈물은 아름다운 것이 아니다. 물론 미(美)라는 것은 우리가 어떤 것을 아름답다고 하느냐에 따라 좌우된다. 어린이는 그의 할머니의 다정하고 주름살 많은 얼굴을 영화 배우의 단정한 용모보다 더 아름답다고 생각할 것이다. 그렇지 않을 이유가 있을까? 이와 마찬가지로 이 그림의 오른쪽 구석에 쭈그리고 앉아 한 손으로 턱을 만지며 완전한 황홀경에서 위를 올려다보고 있는 여윈 늙은이는 지금까지 그려진 어떤 인물보다도 아름다운 인물이라고 말할 수도 있을 것이다. 그러나 우리가 감탄한 것을 표현하는 데 어떤 말을 사용하느냐 하는 것은 사실 그렇게 중요하지 않다.

렘브란트의 자유로운 제작 태도는 우리들로 하여금 그가 인물군을 배치하는 데 얼마나 많은 예술적 지혜와 기술을 사용했는지 잊게 만든다. 적당한 거리를 두고 예수를 둘러싸고 있는 이 군중들만큼 교묘하게 균형이 잡혀 있는 예는 다른 데서는 찾아보기 어렵다. 많은 사람들을 겉보기에는 우연한듯이 그리면서도 완벽한 조화를 이루는 군상들로 배치하는 기술을 렘브란트는 이탈리아 미술의 전통에서 배웠다. 그는 결코 이탈리아 미술을 경멸하지 않았다. 이 거장을 당시의 유럽에서 인정받지 못한 외로운 반역자라고 생각하는 것은 사실과 아주 다르다. 물론 그의 예술이 한층 더 심오하고 타협을 모르는 경지로 들어감에 따라 초상화가로서의 인기가 떨어진 것은 사실이다. 그러나 그의 개인적인 비극과 파산의 이유가 무엇이든지 간에 미술가로서의 그의 명성은 대단히 높았다. 예나 지금이나 진짜 비극은 명성만으로는 먹고 살 수 없다는 데 있다.

렘브란트라는 존재는 네덜란드 미술의 모든 분야에서 당시의 어떤 화가도 감히 그와 비교할 수 없으리 만큼 중요한 위치를 차지하고 있었다. 그러나 이것은 신교의 나라 네덜란드에 그들 나름의 업적으로 해서 연구하고 감상할 가치가 있는 화가들이 많지 않았다는 말은 아니다. 대부분의 네덜란드 화가들은 유쾌하고 소박한 방식으로 평범한 사람들의 생활상을 묘사하는 북유럽 미술의 전통을 따르고 있었다. 이러한 전통은 도판 **140**(p. 211)이나 도판 **177**(p. 274)과 같은 중세의 세밀화로 거슬러 올라간다. 우리는 농민 생활의 유머러스한 장면과 묘사를 통해서 화가로서의 솜씨와 인간의 본성에 대한 그의 지식을 과시했던 브뢰헬(p.382, 도판 **246**)도 이러한 전통을 이어받고 있음을 기억한다. 이러한 전통의 흐름을 완성시킨 17세기의 화가는 얀 반 호이엔의 사위인 얀 스텐(Jan Steen : 1626-79)이었다. 그 당시의 다

277
렘브란트 반 레인,
〈설교하는 그리스도〉,
1652년경.
에칭, 15.5×20.7 cm.

278
얀 스텐,
〈세례 잔치〉, 1664년.
캔버스에 유채,
88.9×108.6 cm,
런던 월리스 컬렉션

른 많은 미술가들처럼 스텐도 그림만 가지고는 생계를 유지할 수 없어서 여관을 경영하여 돈을 벌었다. 그는 이 부업을 즐겼던 것 같다. 왜냐하면 여관업은 그에게 흥청거리며 노는 사람들을 관찰할 수 있게 해주었으며 그의 희극적인 인물 유형을 모을 수 있는 기회를 제공해주었기 때문이다. 도판 **278**은 평민들의 유쾌한 생활의 한 장면인 세례를 축하하는 장면이다. 편안한 방 한 구석에 아기 어머니가 누워 있는 침대가 있고 친구들과 친척들이 모여 아기를 안고 있는 아버지를 둘러싸고 있다. 유쾌하게 놀고 있는 사람들의 여러 유형과 형상들은 볼만한 가치가 충분히 있다. 그러나 모든 세부를 자세히 살펴보면 이 화가가 여러 가지 이야기를 한 화면에 혼합시킨 솜씨가 매우 뛰어남을 알 수 있다. 전경에 등을 보이고 서 있는 인물만으로도 한 폭의 훌륭한 그림이 되고 있다. 원화를 본 사람이면 누구나 이 작품의 화려한 색채들이 주는 따사로움과 부드러움을 쉽게 잊을 수 없을 것이다.

우리는 흔히 17세기 네덜란드의 미술이라고 하면 얀 스텐의 작품에서 보는 것과 같은 유쾌하고 안락한 분위기를 연상하게 된다. 그러나 이와는 전혀 다른 분위기, 보다 렘브란트의 정신에 가까운 분위기를 표현한 다른 화가들이 있었다. 그 중에서 가장 뛰어난 사람은 또 다른 분야의 '전문가'인 풍경화가 야콥 반 로이스달 (Jacob van Ruisdael : 1628?-82)이었다. 로이스달은 얀 스텐과 동년배로 위대한 네

딜란드 미술가들의 제 2 세대에 속한 사람이었다. 그가 성장하고 있을 때 얀 반 호이엔은 물론 렘브란트의 작품들까지도 이미 유명해 있었기 때문에 분명 그의 취향이나 테마의 선택은 그들로부터 많은 영향을 받았을 것이다. 그는 생애의 전반기를 하를렘이라는 아름다운 도시에서 보냈는데 그 도시는 숲이 우거진 모래 둔덕으로 둘러싸인 바닷가 마을이었다. 그는 이 넓은 둔덕에 생겨나는 명암의 효과를 즐겨 관찰했으며 점점 '한 폭의 그림 같은' 숲의 풍경(도판 279)을 전문적으로 그리기 시작했다. 로이스달은 검고 어두컴컴한 구름, 어두워져가는 저녁 햇살, 폐허가 된 성과 콸콸 흐르는 개울을 그리는 전문가가 되었다. 클로드 로랭이 이탈리아 풍경의 시적인 아름다움을 발견한 화가였듯이 그는 북유럽 풍경의 시정을 발견해낸 화가였다. 그 이전의 어떤 미술가도 자연 속에 반영되는 자기 자신의 정서와 기분을 로이스달만큼 솔직하게 표현하려고 애쓴 사람은 없었다.

내가 이 장(章)의 제목을 '자연의 거울'이라고 이름붙인 것은 네덜란드 미술이 단지 자연을 거울에 비친 것처럼 충실하게 재현하는 길을 모색하고 있었다는 의미에서만은 아니다. 미술이나 자연은 결코 거울처럼 매끄럽고 차가운 것은 아니다. 미술에 반영된 자연은 언제나 미술가 자신의 마음, 즉 그의 취향이나 기분을 반영한다. 네덜란드 회화 중에서 가장 '전문화'된 분야인 정물화를 그처럼 흥미있는 것으로 만든 것은 무엇보다도 바로 그러한 점에 있다. 이런 정물화들은 보통 포도주와 입맛을 돋구는 과일들로 가득 담긴 아름다운 그릇이나 예쁜 도자기에 먹음직스럽게 차려놓은 요리를 보여준다. 이런 그림들은 대개 식당에 걸리게 마련이었고 그래서 꾸준히 구매자를 확보하고 있었다. 그러나 그것들은 식탁의 즐거움을 상기시

279
야곱 반 로이스달,
〈나무로 둘러싸인
늪이 있는 풍경〉, 1665~70년.
캔버스에 유채.
107.5×143 cm,
런던 국립 미술관

커주는 것 이상의 의미를 지닌다. 이런 정물 그림에서 화가들은 그들이 그리고 싶은 물건을 자유롭게 선택해서 그들의 상상에 맞게 테이블 위에 배치할 수 있었다. 이렇게 해서 정물화는 미술가들이 특별히 관심을 가지고 있는 문제를 해결하는 훌륭한 실험장이 되었다. 예를 들어 윌렘 칼프(Willem Kalf : 1619-93) 같은 화가는 빛이 색유리 위에서 어떻게 반사되고 흩어지는지를 연구했다. 그는 또 색채와 질감의 대조와 조화를 연구하고, 화려한 페르시아 양탄자와 번쩍이는 도자기, 다채로운 색깔의 과일, 윤이 나는 금속 장식물들을 참신하게 조화시키려고 노력했다(도판 280). 전문 분야를 파들어가는 이러한 화가들은 스스로 의식하지는 못했지만 그림의 주제란 과거에 생각했던 것처럼 그렇게 중요한 것은 아니라는 사실을 증명해 보여주기 시작했다. 사소한 말 몇 마디가 아름다운 노래의 가사가 되듯이 사소한 사물들로도 완벽한 그림을 만들어낼 수 있는 것이다.

렘브란트 작품의 주제에 대해 그처럼 강조한 뒤에 이런 말을 하는 것은 이상하게 들릴지도 모른다. 그러나 나는 거기에 모순이 있다고는 생각지 않는다. 예를 들어 시시한 가사가 아니라 훌륭한 시(詩)에 곡조를 붙이고자 하는 작곡가는 우리에게 그 시를 이해시킴으로써 우리가 그의 음악적인 해석을 음미하게 만든다. 마찬가지로 성경의 한 장면을 그리는 화가도 그의 의도를 올바르게 전달하기 위해서 우리들이 그 장면을 이해하기를 바란다. 그러나 가사가 없이도 위대한 음악이 될 수 있듯이, 중요한 주제가 없는 위대한 그림도 있을 수 있다. 17세기 화가들이 가시적인 세계의 순수한 아름다움을 발견했을 때 모색했던 것은 중요한 주제가 없이도 그림이 될 수 있다는 이 새로운 발견이었다(p. 19, 도판 4). 그래서 동일한 종류의 주제만을 평생 동안 그린 네덜란드의 전문 화가들은 결국 주제라는 것은 부차적인 것이 될 수도 있음을 증명해 보였다.

이러한 거장들 중에서 가장 위대한 사람은 렘브란트보다 한 세대 뒤에 태어난 얀 베르메르 반 델프트(Jan Vermeer van Delft : 1632-75)였다. 베르메르는 조심스럽고 세심하게 일을 하는 화가였던 것 같다. 그는 평생 동안 그렇게 많은 수의 작품을 남기지는 않았다. 그의 작품 중에는 의미심장하고 거창한 주제를 다룬 것이 거의 없다. 대부분의 작품은 전형적인 네덜란드 가옥의 실내에 서 있는 순박한 인물들을 보여주기도 한다. 어떤 작품은 우유를 따르고 있는 여자처럼(도판 281) 단순한 일을 하고 있는 단 한 사람만을 보여준다. 베르메르와 함께 유머러스한 요소는 풍속화에서 자취를 감추어버렸다. 그의 그림은 사실 인물이 들어 있는 정물화이다. 이렇게 단순하고 가식이 없는 그림이 불후의 명작이 된 이유가 무엇인지 규명하기는 쉽지 않다. 그러나 원화를 볼 수 있는 행복한 기회를 가졌던 사람이라면 그것이 일종의 기적과 같은 것이라는 내 의견에 동의할 것이다. 그 기적적인 특징들을 설명한다는 것은 불가능하겠지만 그 특징 중의 하나는 기술될 수 있을 것이다. 그것은 바로 질감, 색채 및 형태들을 치밀하고 완벽하게 묘사하는 베르메르의 표현 기법에서 비롯된 것이라 할 수 있다. 그 밝고 정확한 화면 속에는 고심하거나 힘들여 제작한 흔적이 없다. 형태를 흐릿하게 만들지 않고도 사진의 거친 대조를 교묘히 부드럽게 수정하는 사진사처럼 베르메르는 윤곽선을 부드럽게 만들었

280
윌렘 칼프,
〈성 세바스티아누스
사수들의 조합의 뿔로 만든
술잔과 바다 가재 및
유리잔이
있는 정물〉, 1653년경.
캔버스에 유채.
86.4×102.2 cm,
런던 국립 미술관

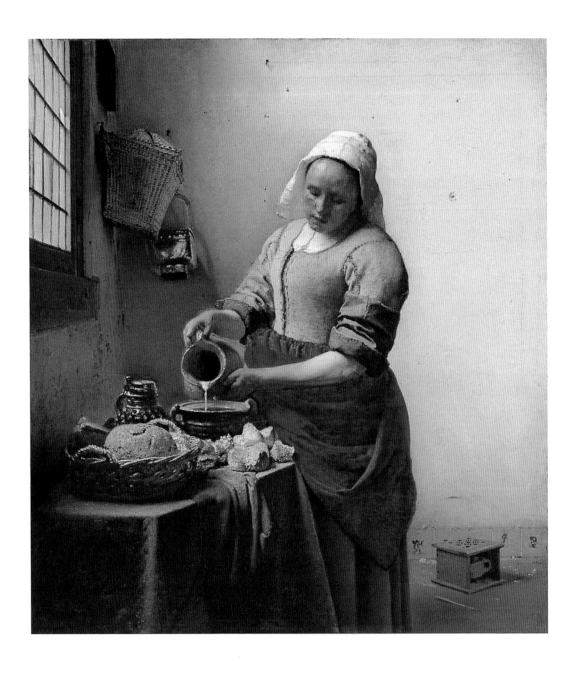

고 그러면서도 입체감과 견고함의 인상을 주었다. 그의 최고 걸작들을 그처럼 잊을 수 없게 만드는 것은 바로 이러한 부드러움과 정확성을 불가사의하고 독특한 방법으로 결합 시킨 데 있다. 베르메르의 작품은 우리로 하여금 단순한 정경의 조용한 아름다움을 참신한 눈으로 보게 만들었으며, 천의 색깔을 고조시키는 창문을 통해서 쏟아져 들어오는 빛을 보았을 때 그가 느꼈을 감흥이 어떠한 것이었는지 느낄 수 있게 해준다.

281
안 베르메르,
〈부엌의 하녀〉, 1660년경.
캔버스에 유채, 45.5×41 cm,
암스테르담 국립 박물관

피터 블로트,
〈다락방에서 떨고 있는
가난한 화가〉, 1640년경.
양피지에 검정 분필로 그린
소묘, 17.7×15.5 cm,
런던 대영 박물관

21

권력과 영광의 예술 I
17세기 후반과 18세기 : 이탈리아

우리는 16세기 후반에 델라 포르타가 설계한 예수회 교단의 교회(p. 389, 도판 **250**)에서 바로크 양식의 건축이 시작되었음을 기억한다. 델라 포르타는 보다 많은 다양성과 인상적인 효과를 살리기 위해서 소위 고전적인 건축의 규칙이라는 것을 무시해버렸다. 일단 예술이 이러한 길로 접어들면 계속해서 그 길로 나아가게 마련이다. 다양하고 인상적인 효과가 중요한 것으로 간주되면 그 이후의 미술가들은 계속해서 인상적인 효과를 만들어내기 위해서 더 복잡한 장식과 더욱 놀라운 아이디어를 고안해내야만 했다. 17세기 전반에 이탈리아에서는 건물과 그 장식에 대한 더욱 눈부신 새로운 구상들이 하나하나 축적되어 17세기 중엽에 가면 소위 바로크라고 불리는 양식은 완전하게 발전하게 된다.

도판 **282**는 유명한 건축가 프란체스코 보로미니(Francesco Borromini: 1599-1667)가 그의 조수들과 건립한 전형적인 바로크 양식의 교회이다. 이 교회당을 보면 보로미니가 채용한 것이 사실은 르네상스 형태라는 것을 쉽게 알 수 있다. 델라 포르타처럼 그는 중앙 입구를 고대 신전의 정면 형태로 만들고 또 그와 마찬가지로 보다 풍부한 효과를 살리기 위해서 양쪽으로 벽기둥의 수를 배로 늘렸다. 그러나 보로미니의 정면과 비교해보면 델라 포르타의 정면은 다소 엄격하고 절제된 것처럼 보인다. 보로미니는 더 이상 고전 건축에서 따온 기둥 양식을 가지고 벽을 장식하는 데 만족하지 않았다. 그는 거대한 둥근 지붕을 만들고 그 양쪽에 두 개의 탑과 정면을 세움으로 해서 서로 다른 형태들을 한데 모아 그의 교회를 구성했다. 정면은 마치 진흙으로 빚어서 만든 것처럼 굴곡이 져 있다. 세부를 들여다보면 더욱 놀라운 효과들을 볼 수 있다. 두 개의 탑 아래층은 사각형이고 윗층은 원형이며 이 두 개의 층이 이상하게 파괴된 엔타블레이처로 연결되어 있는데, 이것은 모든 정통파 건축 교사들을 몹시 불쾌하게 만들만한 것이었으나 건물 전체에는 극히 잘 어울리고 있다. 중앙 현관 양 옆에 있는 문들은 더욱 놀랍다. 입구 위의 페디먼트(pediment)가 타원형 창문틀을 만들기 위해서 장식되어 있는 것 같은 방법은 일찍이 다른 건물에서는 유례를 찾아볼 수 없는 것이다. 바로크 양식의 소용돌이 장식과 곡선이 건물의 전반적인 설계와 장식적인 세부까지 지배하고 있다. 이런 바로크 양식의 건물들은 지나치게 장식적이고 극장의 무대와 같이 과장되어 있다는 평을 들어왔다. 보로미니 자신은 이같은 비난을 이해하기 어려웠을 것이다. 그는 교회가 축제처럼 흥겹게 보이고 화려함과 운동감이 가득한 건물이 되기를 원했다. 빛과 화려한 구경거리로 가득찬 아름다운 세계에 관한 환영으로 우리를 즐

겁게 만드는 것이 극장의 목적이라면 교회를 설계하는 건축가가 우리에게 천상을 연상시키는 보다 으리으리한 장관과 영광의 느낌을 줄 수 있는 권리를 갖지 못할 이유가 어디에 있겠는가?

이 교회 내부로 들어가보면 중세 성당들보다 훨씬 더 구체적인 방법으로 천상의 영광을 연상시키기 위해 얼마나 신중히 보석과 황금과 스터코(stucco, 치장 벽토) 등으로 호화스러운 장관을 연출했는지 더 잘 이해할 수 있다. 도판 283은 보로미니가 설계한 교회의 내부를 보여준다. 북유럽 나라들의 교회 내부에 익숙한 사람들의 취향으로 보면 이 눈부신 장식이 너무 세속적으로 보일지도 모른다. 그러나 그 당시의 가톨릭 교회는 그렇게 생각하지 않았다. 신교가 교회의 외면적인 치장에 반대하는 설교를 하면 할수록 로마 교회는 더욱 열렬하게 미술가의 힘을 빌리려고 했다. 이리하여 종교 개혁과 과거에 그처럼 자주 미술의 진로에 영향을 끼쳤던 우상 숭배라는 말썽 많은 문제들이 다시 바로크 양식의 발전에 간접적인 영향을 끼치게 되었다. 가톨릭 세계는 중세 초기 미술에 부여했던 단순한 임무, 즉 글을 못

283
프란체스코 보로미니와
카를로 라이날디,
〈산타 아그네스 성당 내부〉,
1663년경.

읽는 사람들에게 교리를 가르치는 역할(p. 95) 이상으로 미술이 종교에 공헌할 수 있다는 사실을 발견했다. 미술은 글을 못 읽는 사람들만이 아니라 너무 많이 읽은 사람들까지도 설득해서 개종시키는 데 도움을 줄 수 있었다. 많은 건축가, 화가, 조각가들이 교회를 변형시켜 그 찬란함과 아름다움으로 보는 이를 거의 압도해 버리는 거대한 장식물로 만들기 위해서 소집되었다. 교회당 내부에서 중시되는 것은 세부가 아니라 교회 전체가 주는 전반적인 효과이다. 그러나 우리가 교회의 내부를 로마 교회의 장려한 의식의 틀로 보지 않는다면, 또한 제단 위에 촛불이 켜져 있고 분향의 향기가 교회 내부에 감도는 가운데 오르간과 성가대의 선율이 우리를 별세계로 인도하는 장엄한 미사에 참석하여 보지 않는다면 이같이 호화찬란한 교회의 의미를 이해하거나 올바르게 판단하기는 힘들 것이다.

이러한 무대 장식과도 같은 현란한 미술은 주로 잔 로렌초 베르니니(Gian Lorenzo Bernini: 1598-1680)라는 한 미술가에 의해서 발전되었다. 베르니니는 보로미니와 같은 세대로 반 다이크와 벨라스케스보다는 한 살 위였고 렘브란트보다는 여덟 살

284
잔 로렌초 베르니니,
〈콘스탄차 부오나렐리 상〉,
1635년경.
대리석, 높이 72 cm,
피렌체
바르젤로 국립 박물관

285
잔 로렌초 베르니니,
〈성 테레사의 환희〉,
1645~52년.
대리석, 높이 350 cm,
로마 산타 마리아 델라
비토리아 성당 부속
코르나로
예비실의 제단,

이 위였다. 이들 거장들처럼 그도 최고의 초상화가였다. 도판 **284**는 한 젊은 여자의 흉상으로 참신하고도 인습에 얽매이지 않는 베르니니의 최고 걸작 가운데 하나이다. 내가 피렌체의 한 미술관에서 그 작품을 보았을 때 한 줄기 햇살이 이 흉상 언저리를 비추고 있었는데, 마치 그 여인이 살아 숨을 쉬고 있는 것같이 보였다. 베르니니는 그 여인의 가장 특징적인 순간의 표정을 포착했음에 틀림없다. 얼굴 표정을 묘사하는 데 있어서 아마도 베르니니를 능가할 사람은 별로 없을 것이다. 마치 렘브란트가 인간의 행동에 관한 그의 심오한 지식을 이용했듯이 베르니니는 얼굴 표정의 묘사를 활용하여 그의 종교적인 체험에 시각적인 형태를 부여하는 데 성공하고 있다.

도판 **285**는 로마에 있는 조그마한 교회의 부속 예배실을 장식하기 위해 베르니니가 만든 제단이다. 이 제단은 스페인의 성 테레사에게 봉헌된 것이다. 성 테레사는 16세기의 수녀로 그녀가 본 신비스러운 환영을 글로 쓴 유명한 책을 남겼다. 그 책에서 그녀는 천상의 환희를 느낀 순간을 이야기하면서 주님의 한 천사가 황금으로 된 뜨거운 화살로 자기 심장을 꿰뚫자 아픔과 함께 이루 말로 표현할 수 없는 희열로 충만됨을 느꼈다고 설명했다. 베르니니가 감히 표현하고자 한 것이 바로 이 순간의 광경이다. 우리는 그 성녀가 구름을 타고 황금빛 햇살의 형태로 위로부터 쏟아지는 빛줄기를 향해서 하늘로 올라가는 광경을 본다. 천사가 공손하게 그녀에게 다가서고 있으며 성녀는 기절한 채 황홀감 속에 빠져 있다. 이 인물들이

286
도판 285의 세부

287
조반니 바티스타 가울리,
〈예수의 성스러운 이름을
찬미함〉, 1670–83년.
프레스코,
로마 일 제수 예수회
교회당의 천장화

배치된 방법이 대단히 교묘해서 이들은 제단이 제공해주는 훌륭한 틀 속에 아무런 받침도 없이 떠 있는 것처럼 보이며, 위쪽의 보이지 않는 창으로부터 광선을 받고 있는 듯이 보인다. 북유럽의 방문객이 처음 보기에는 이 전체적인 구도가 너무나 무대 효과를 연상시키고 천사와 성녀가 지나치게 감상적으로 표시되었다고 생각할지도 모른다. 이것은 물론 취향과 교육의 문제이므로 이에 대해 시비를 가리는 논란은 불필요한 일이다. 그러나 만약에 베르니니의 제단과 같은 종교 미술 작품이 바로크 미술가들이 의도하는 열렬한 환희와 신비스러운 황홀경의 느낌을 불러 일으키는 데에 온당하게 사용되었다는 점을 인정한다면 우리는 베르니니가 이런 목적을 아주 훌륭하게 성취했음을 인정하지 않을 수 없다. 그는 의도적으로 모든 구속을 떨쳐버리고 미술가들이 그때까지 기피했던 감정의 극점으로 우리를 데리고 갔다. 만약 우리가 이 기절한 성녀의 얼굴을 이전의 다른 작품과 비교해본다면 우리는 그때까지 미술의 영역에서 한번도 시도된 일이 없는 얼굴 표정의 격렬함이 표현되어 있음을 알게 될 것이다. 도판 **286**을 〈라오콘〉(p. 110, 도판 **69**)이나 아니면 미켈란젤로의 〈죽어가는 노예〉(p. 313, 도판 **201**)의 두상과 비교해보면 그 차이점을 분명히 알 수 있다. 베르니니의 옷주름 처리 방법도 그 당시로서는 아주 새로운 것이었다. 즉, 고전적인 방식으로 인정되어온 품위 있는 옷주름으로 흘러내리게 하지 않고 흥분과 움직임의 효과를 보다 강조하기 위해서 옷자락이 몸부림을 치듯 펄펄 날리게 표현했다. 베르니니의 이러한 강렬한 효과들은 얼마 안 가서 유럽 전역에 퍼져 모방되었다.

베르니니의 〈성 테레사〉와 같은 조각 작품은 그것이 놓여진 장소까지 포함해서 고려해야만 올바로 판단할 수 있다는 것이 사실이다. 그것은 바로크 교회의 회화

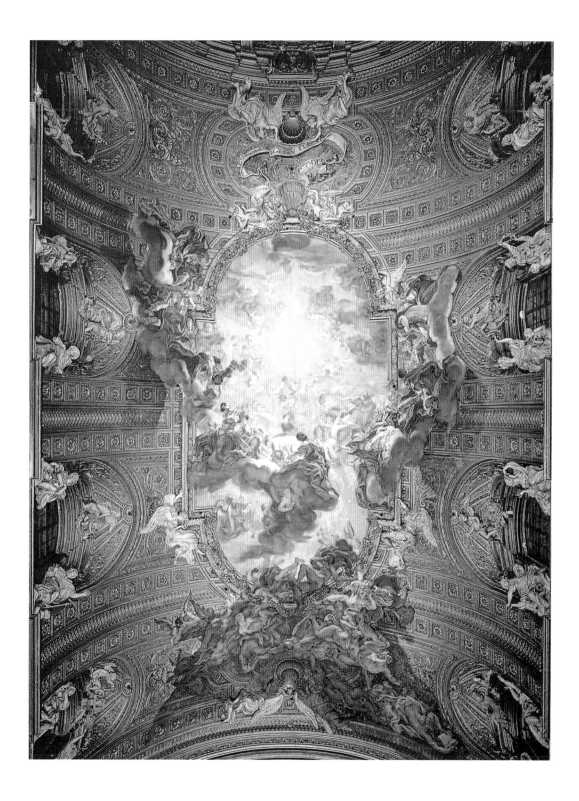

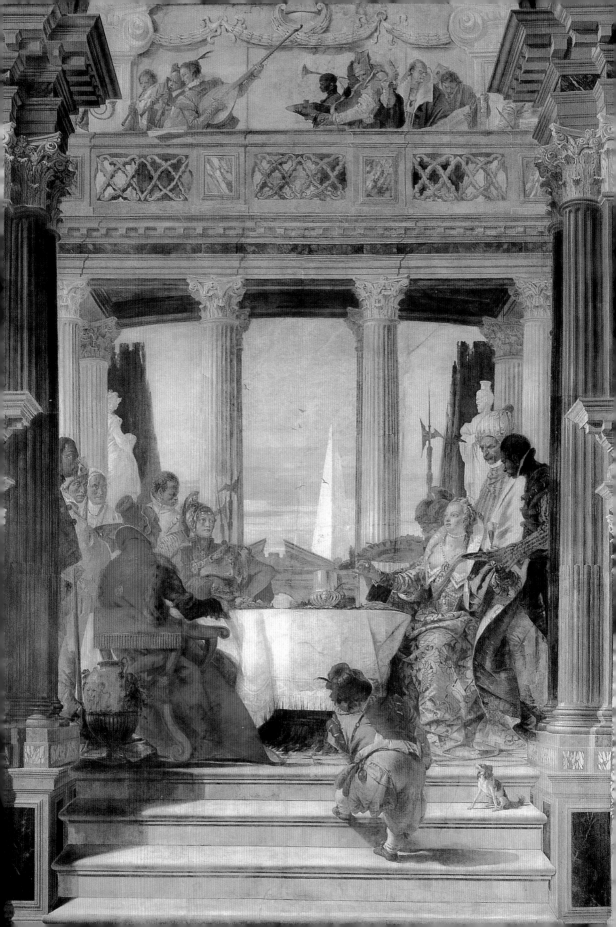

장식에도 동일하게 적용된다. 도판 **287**은 베르니니를 추종하는 화가였던 조반니 바티스타 가울리(Giovanni Battista Gaulli: 1639-1709)가 그린 로마의 한 예수회 교회의 천장 장식이다. 이 화가는 우리에게 교회의 궁륭형 천장이 열려 있으며 우리가 천국의 영광을 곧바로 보고 있다는 환상을 주려고 했다. 그 이전에 코레조도 천장에 천국을 그리는 데 착안했으나(p. 338, 도판 **217**) 가울리의 효과가 비교할 수 없을 정도로 훨씬 무대 효과에 가깝다. 그 주제는 그리스도의 성스러운 이름을 찬미하는 것으로서 예수의 이름이 교회의 중앙에 금빛 찬란한 글자로 새겨져 있다. 그 주위에는 헤아릴 수 없이 많은 지천사(智天使), 천사, 성인들이 황홀경 속에서 빛을 바라보고 있는데 악마와 타락한 천사들의 무리가 낙심천만한 몸짓으로 천국에서 내쫓기고 있다. 이 혼잡한 장면은 천장의 틀을 부수고 튀어나올 듯이 보인다. 천장에는 성인들과 죄인들을 교회로 실어내려올 구름으로 가득 차 있다. 그림을 이같이 틀을 깨트리고 나오게 함으로써 미술가는 우리를 혼란시키고 압도해서 무엇이 실제이고 무엇이 환상인지를 알 수 없게 만들고 있다. 이와 같은 그림은 이것이 놓여 있는 장소를 벗어나면 그 의미를 상실한다. 그렇기 때문에 하나의 효과를 달성하는 데 모든 예술가들이 협력했던 바로크 양식이 완벽하게 발전된 뒤에는 이탈리아와 유럽의 가톨릭 세계에서 회화와 조각이 각각 독립적인 예술로서 발전하지 못하고 쇠퇴하게 된 것도 우연한 일은 아닌 것 같다.

　18세기 이탈리아 미술가들은 대부분 뛰어난 실내 장식가들이었으며 치장 회반죽 세공과 대형 프레스코 벽화를 그리는 기술에 있어서 유럽 전역에 이름을 날렸다. 치장 회반죽 세공과 프레스코 기법으로 그들은 어떠한 성이나 수도원의 홀도 장관을 연출할 무대로 전환시킬 수 있었다. 이러한 거장들 가운데 제일 유명한 사람은 베네치아 출신의 조반니 바티스타 티에폴로(Giovanni Battista Tiepolo: 1696-1770)인데, 그는 이탈리아에서 뿐만 아니라 독일과 스페인에서도 활약했다. 도판 **288**

288
조반니 바티스타 티에폴로,
〈클레오파트라의 연회〉,
1750년경.
프레스코, 베네치아
라비아 궁

289
도판 288의 세부

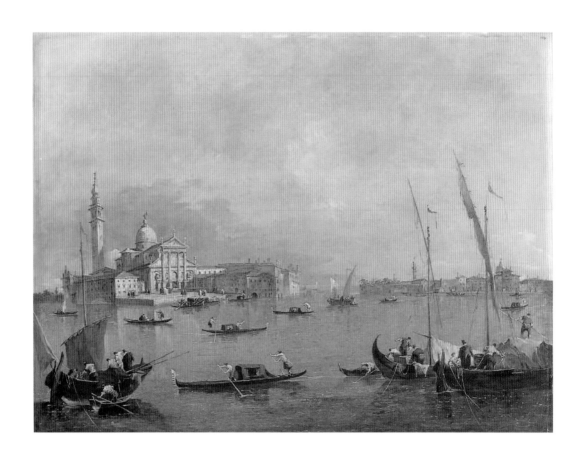

290
프란체스코 구아르디,
〈베네치아의 산 조르조
마조레 정경〉, 1775–80년경.
캔버스에 유채,
70.5×93.5 cm,
런던 월리스 컬렉션

은 그가 1750년경에 그린 베네치아의 한 궁전 장식의 일부이다. 이 그림은 티에 폴로에게 화려한 색채와 호화스러운 의상 묘사를 과시할 모든 기회를 준 주제인 〈클레오파트라의 연회〉이다. 그것은 마르쿠스 안토니우스가 이집트의 여왕 클레오 파트라를 위해서 사치에 달한 향연을 베푼다는 이야기인데 다음과 같이 이어진다. 값비싼 산해진미의 요리들이 쉴 새 없이 들어오지만 클레오파트라는 감명을 받지 않았다. 그녀는 자부심이 강한 주인 안토니우스에게 자기는 그가 지금까지 제공한 어떤 음식보다도 더 값비싼 음식을 만들 수 있다고 장담했다. 그리고 그녀의 귀걸 이에서 그 유명한 진주를 떼어내어 그것을 식초에 녹여 마셨다. 티에폴로의 프레 스코는 그녀가 안토니우스에게 그 진주를 보여주는데 한 흑인 하인이 그녀에게 유 리잔을 내밀고 있는 장면을 묘사한 것이다.

이와 같은 프레스코는 그리기에도 재미있었을 것이며 보기에도 역시 즐겁다. 그 런데도 어떤 이들은 이렇게 재치가 넘치는 작품들이 그 이전 시대의 보다 차분한 작품들보다 영구적인 가치에 있어서는 떨어진다고 생각한다. 이탈리아 미술의 위 대한 시대가 끝나고 있는 것이다.

이탈리아 미술은 18세기 초에 단 한 가지의 특수한 분야에서만 새로운 이념들을

창조해냈다. 그것은 대단히 특징적인 것으로 풍경을 묘사한 유화와 동판화였다. 과거 이탈리아의 위대한 영광을 감탄하기 위해서 유럽 전역에서 모여든 여행객들은 흔히 돌아갈 때 갖고 갈 기념품을 원했다. 특히 그 경치가 화가를 매혹시킨 베네치아에서는 이러한 수요를 만족시켜주는 한 유파가 생겨났다. 도판 **290**은 이들 중의 한 화가인 프란체스코 구아르디(Francesco Guardi: 1712-93)가 그린 베네치아의 한 풍경이다. 티에폴로의 프레스코처럼 이 풍경화도 베네치아 미술이 그 특유의 화려함과 빛과 색채의 감각을 잃지 않았다는 것을 보여준다. 구아르디가 그린 물의 도시 베네치아의 정경과 그보다 1세기 전 네덜란드의 지몬 데 블리헤르가 그린 수수하고 성실한 바다 풍경(p. 418, 도판 **271**)은 여러 모로 흥미있게 비교된다. 우리는 움직임과 대담한 효과를 좋아하는 바로크의 정신이 단순한 한 도시의 풍경 속에서도 여실히 나타나 있음을 알 수 있다. 구아르디는 17세기 화가들이 연구했던 이 효과를 완전히 몸에 익히고 있었다. 그는 화가가 일단 한 장면의 일반적인 인상만 제공해주면 나머지의 사소한 세부들은 보는 사람들이 상상을 통해 메꾸고 보충하려 한다는 사실을 터득하고 있었다. 작품 속의 곤돌라 사공들을 자세히 들여다보면 놀랍게도 그들은 능숙하게 배치된 몇 점의 색채들로 단순하게 이루어졌다는 것을 발견하게 될 것이다. 그러나 우리가 몇 발짝 뒤로 물러서면 그 환영은 완벽한 효과를 연출해낼 것이다. 이러한 후기 이탈리아 미술의 결실 속에 살아 있는 바로크 양식의 전통은 후대에 가서 새로운 중요성을 얻게 된다.

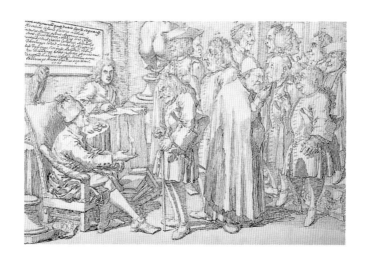

P. L. 게치,
〈로마에 모인 '미술품
감식가'들과 골동품
수집가들〉,
1725년.
황갈색 종이에 펜과 검정
잉크로 그린 소묘,
27×39.5 cm,
빈 알베르티나

22

권력과 영광의 예술 II
17세기 말과 18세기 초 : 프랑스, 독일, 오스트리아

인간에게 감명을 주고 인간의 마음을 압도하는 예술의 힘을 발견한 것은 로마 교회만 그랬던 것은 아니었다. 17세기 유럽의 왕과 영주들도 마찬가지로 그들의 권력을 과시해서 민중의 마음을 지배하려고 고심했다. 그들 또한 그들 자신이 신권에 의해 받들어진, 평범한 인간들보다 높은 자리에 있는 다른 종류의 인간임을 나타내 보이고자 했다. 이것은 특히 17세기 말의 가장 강력한 통치자였던 프랑스의 루이 14세의 경우에 두드러지게 나타난다. 그는 왕권의 화려함과 영화를 과시하기 위해 의도적으로 정책을 꾸몄다. 루이 14세가 그의 왕궁을 계획하는 데 도움을 얻기 위해 베르니니를 파리로 초빙한 것은 결코 우연한 일이 아니었다. 이 웅대한 계획은 실현되지 않았으나 루이 14세의 또 다른 궁전은 그의 절대 권력의 상징이 되었다. 그것은 바로 1660-80년경에 세워진 베르사유 궁전(도판 291)이다. 베르사유 궁전은 너무나 거대하기 때문에 사진을 통해서는 그 외관이 어떻게 생겼는지 정확하게 파악할 수 없다. 정원에 면해 있는 창문이 각 층에 적어도 123개씩이나 있고, 양옆으로 잘 다듬어진 나무들과 단지들과 조각상들이 가지런히 늘어선 가로수길(도판 292), 그리고 테라스와 연못들로 이루어진 정원이 수 마일에 걸쳐 전원(田園)을 이루고 있다.

베르사유가 바로크 양식인 것은 그 장식적인 세부 때문이라기보다는 그 거대한 규모 때문이다. 건축가들은 이 건물의 거대한 덩어리를 좌우 날개 부분으로 나누어 배치하고 각 익부에는 고상하고 장엄한 외관을 부여하는 데 주력했다. 주요층의 중심부를 이오니아 식 열주(列柱)로 악센트를 주고 그 열주들이 떠받치고 있는 엔타블레이처 위에는 일렬로 조각상들을 놓았다. 이 인상적인 중심부의 측면도 이와 유사한 장식으로 되어 있다. 순수한 르네상스 식 형태들만으로 단순하게 조합했더라면 이처럼 방대한 규모의 정면은 그 단조로움을 깨지 못했을 것이나 조각상들과 항아리, 전승 기념품 등의 도움으로 건축가들은 어느 정도의 다양성을 만들어낼 수 있었다. 그렇기 때문에 우리는 이러한 건물에서 바로크 형태의 진정한 기능과 목적을 가장 잘 감상할 수 있다. 만약 베르사유 궁전의 설계자들이 좀더 대담하고 또 이 엄청난 건물들을 분할하고 배열하는 데 비정통적인 수단을 더 많이 활용했더라면 그들은 더 큰 성공을 거두었을는지도 모른다.

이러한 교훈이 그 시대의 건축가들에게 완전히 흡수된 것은 그 다음 세대에서였다. 바로크 양식의 로마 교회와 프랑스의 성들은 그 시대의 상상력에 불을 붙이기

291
루이 르 보와 쥘아르두앵
망사르, 〈베르사유 궁〉.
파리 부근, 1655–82년.
바로크 양식의 궁전

292
〈베르사유 궁의 정원〉.
오른쪽의 군상은 〈라오콘〉
(p. 110, 도판 69)의
모조품임

시작했다. 남부 독일의 작은 공국(公國)들도 모두 나름대로 그들을 위한 베르사유 궁전을 가지고 싶어했고, 또 오스트리아나 스페인에 있는 작은 수도원들조차도 보로미니나 베르니니 설계의 인상적인 화려함에 뒤지지 않으려고 했다. 1700년을 전후한 시대가 건축에 있어서는 가장 위대한 시대였으며 그것은 비단 건축에 국한된 것만은 아니었다. 이러한 성과 교회당들은 단순히 건물로서만 설계된 것은 아니었다. 모든 예술은 환상적이고 인위적인 세계의 효과를 높이는 데 기여해야만 했다. 소도시 전체가 마치 무대 장치처럼 이용되었으며 넓은 시골 들판은 정원으로, 시냇물은 폭포로 변형되었다. 미술가들은 그들 마음에 맞게 자유자재로 설계하고 마음에 들지 않는 광경은 돌과 도금된 치장 회반죽 세공으로 변경시킬 수 있는 자유가 주어졌다. 설계를 현실화하기 전에 돈이 떨어지는 경우가 많았으나 이 엄청난 창작 활동의 결과 가톨릭이 지배하는 유럽의 많은 소도시들의 경관은 완전히 변형되었다. 이탈리아와 프랑스의 바로크 이념들이 가장 대담하고 일관성 있게 융합된

293
루카스 폰 힐데브란트,
〈빈의 벨베데레 궁〉,
1720–24년 사이

294
루카스 폰 힐데브란트,
〈벨베데레 궁의 입구
홀과 계단〉, 1724년.
18세기 동판화에서

지역은 특히 오스트리아와 보헤미아, 그리고 남부 독일이었다. 도판 **293**은 오스트리아의 건축가 루카스 폰 힐데브란트(Lucas von Hildebrandt: 1668-1745)가 말버러(Marlborough) 공작의 동맹자인 사부아 가(Savoy 家)의 외젠(Eugene) 공을 위해서 빈에 세운 성을 보여준다. 이 성은 언덕 위에 세워져 있는데 분수대와 깎아 다듬은 생울타리가 있는 테라스 정원 위에 가볍게 떠 있는 것처럼 보인다. 힐데브란트는 이 성을 일곱 개 부분으로 구분했으며, 정원 속의 누각(樓閣)을 연상시키도록 만들었다. 창문이 다섯 개 있는 중앙 부분은 앞쪽으로 튀어 나와 있고 그 양쪽에 높이가 약간 낮은 두 개의 건물이 접해 있으며 중앙의 이 세 건물군 양 옆에 조금 더 낮은 부분이 이어져 있고 건물 전체의 테두리를 이루는 탑과 같은 네 개의 모서리 건물들이 양쪽을 마감하고 있다. 중앙 건물과 모서리의 네 건물들은 가장 화려하게 장식된 부분이다. 건물 전체는 복잡한 형태로 이루어져 있으면서도 그 윤곽은 아주 분명하고 명료하다. 아래쪽으로 내려가면서 가늘어지는 벽기둥들이나 창문 위를 장식한 소용돌이 모양의 울퉁불퉁한 페디먼트, 또는 지붕 위에 줄을 지어 서 있는 조각상들과 전승 기념비 등 힐데브란트가 장식의 세부에 사용한 기묘하고 그로테스크한 온갖 장식에도 불구하고 건물 전체의 명료한 윤곽은 그대로 살아 있다.

우리가 이러한 환상적인 장식의 효과를 충분히 느낄 수 있는 것은 이 건물 안에 들어설 때이다. 도판 **294**는 외젠 공의 궁전 입구이며 도판 **295**는 힐데브란트가 설계한 독일의 한 성의 계단 부분이다. 우리는 이 실내가 실제로 어떻게 사용되었는지 눈 앞에 그려보지 않고는 그것을 정당하게 평가할 수 없다. 향연이나 연회가 베풀어질 때 등불들이 켜지고 그 당시의 화려하고 품위 있는 유행하는 옷차림을 한 남녀들이 도착해서 이 계단을 오르는 장면을 상상해보라. 그러한 순간 당시의 어둡고 불빛 하나 없으며 불결하고 악취가 진동하는 거리와 귀족들의 휘황찬란한 거처(居處)간의 대조는 어마어마한 것으로 생각될 것이다.

교회의 건물들도 이와 유사한 인상적인 효과를 이용했다. 도판 **296**는 다뉴브 강변에 있는 오스트리아의 멜크(Melk) 수도원이다. 다뉴브 강을 타고 내려오다가 둥근 지붕과 이상하게 생긴 두 개의 탑을 이고 언덕 위

295
루카스 폰 힐데브란트와 요한 딘츤호퍼,
〈독일 폼머스펠덴 성의 계단〉,
1713-14년.

에 서 있는 이 수도원을 볼 때 비현실인 환영을 보는 듯한 느낌을 받는다. 이 수도원은 야콥 프란타우어(Jakob Prandtauer: 1726년 사망)라는 그 지방의 건축가가 지은 것이며, 장식은 바로크 양식의 방대한 보고(寶庫)에서 나온 새로운 이념과 디자인을 즉시 적용할 줄 알았던 솜씨 좋은 떠돌이 이탈리아 장인들이 맡았다. 이 이름 없는 미술가들은 단조롭지 않고 당당한 외관을 표현하기 위해서 건물들을 한데 모으고 배치하는 어려운 기술을 얼마나 잘 습득하고 있었던가! 그들은 또한 장소에 따라서 장식에 차등을 두어 눈에 띄지 않는 곳은 지나치게 화려한 장식을 삼가하고 돋보이고자 하는 부분에서는 더욱 효과적으로 부각되도록 애썼다.

그러나 그들은 실내 장식에는 아무런 제약도 받지 않았다. 베르니니나 보로미니가 가장 원기 왕성한 기분일 때라 할지라도 이처럼 자유 분방하지는 못했을 것이다. 우리는 다시 한번 오스트리아의 순박한 농부가 그의 집을 떠나서 이 이상한 신비의 나라(도판 297)에 들어오는 것이 무엇을 의미했을지 상상해보지 않으면 안 된다. 거기에는 사방에 구름이 가득 차 있고 음악을 연주하며 천국의 기쁨을 전하는 천사들이 있다. 몇몇은 설교단 위에 자리잡고 있으나 모든 것이 움직이고 춤을 추는 것같이 보인다. 심지어 화려한 주제단을 구성하고 있는 구조물 자체가 즐거운 리듬에 맞추어 이리저리 흔들리는 것처럼 보인다. 이러한 교회의 건물 안에서는 '자연스럽'거나 '정상적인'것이 하나도 없으며 또 그런 것을 의도하지도 않았다. 그것은 보는 사람들에게 천국의 영광을 미리 맛보게 해주기 위한 것이었다. 아마 그것이 천당에 관한 모든 사람들의 생각은 아니겠지만 우리가 그 가운데 서 있으면 모든 것이 우리를 둘러싸고 우리의 모든 의심을 정지시켜 버린다. 우리는 우리 나름의 규칙과 기준이 전혀 통하지 않는 그런 세계에 있다는 느낌을 받게 된다.

이탈리아에서와 마찬가지로 알프스 북쪽에서도 미술의 각 분야가 이러한 장식의 북새통에 휩쓸려 들어가버렸으며 각 분야의 독자적인 중요성을 많이 상실했다. 물론 1700년대 전후에도 유명한 화가나 조각가들이 있었으나 17세기 전반기의 위대한 지도적인 화가들과 비견되는 거장은 단 한 사람밖에 없었던 것 같다. 이 거장은 앙투안 바토(Antoine Watteau: 1684-1721)이다. 그는 태어나기 불과 몇 해 전에 프랑스에 점령당한 플랑드르 일부 지역의 출신으로 파리에 정착해 살다가 그 곳에서 37세의 젊은 나이에 죽었다. 그 역시 궁정 사회의 축제와 유흥에 적합한 배경을 마련하기 위해서 왕과 귀족들의 성의 실내 장식을 디자인했다. 그러나 실제의 축제가 이 예술가의 상상력을 만족시키지는 못했던 것 같다. 그는 현실의 모든 어려움과 자질구레한 일에서 동떨어진 자기 자신의 환상적인 생활을 그리기 시작했다. 그것은 상상의 공원에서 즐거운 야유회를 즐기는 꿈 같은 생활로 거기에는 비도 오지 않으며 숙녀들은 모두 다 아름답고 그녀들의 연인들은 우아하며, 모든 사람들이 허세를 부리지 않고 번쩍이는 비단 옷을 입고 사는 사회, 남녀 목동들의 삶이 마치 미뉴에트 춤의 연속처럼 보이는 그런 세상이다. 이런 설명을 들으면 사람들은 바토의 예술이 너무나 존귀하고 인위적일 거라는 인상을 받을지도 모른다. 많은 사람들에게 그것은 로코코(Rococo)라고 알려져 18세기 초의 프랑스 귀족들의 취향을 반영하는 것이 되었다. 로코코는 바로크 시대의 호방한 취향을 이어받아 들뜬 경박함 속에 표현되는 화려한 색채와 섬세한 장식의 유행을 말한다. 그러나 바

298
앙투완 바토, 〈공원의 연회〉,
1719년경.
캔버스에 유채,
127.6×193 cm,
런던 월리스 컬렉션

토는 단순히 당대의 유행의 대변자라고 하기에는 너무나 위대한 예술가였다. 오히려 그의 꿈과 이상이 우리가 로코코라고 부르는 유행을 만들어내는 데 일조를 한 것이었다. 마치 반 다이크가 왕당파를 연상시켜주는 신사다운 위용의 이상(p. 405, 도판 262)을 만들어내는 데 일조를 했듯이, 바토는 그가 그린 품위 있는 호사스러움에 대한 그의 비전을 가지고 우리의 상상력의 보고를 더 풍요롭게 만들었다.

도판 298은 공원에서의 소풍 모습을 보여주는 그의 작품이다. 이 장면에는 얀 스텐의 떠들썩한 쾌활함(p. 428, 도판 278) 같은 것은 하나도 없다. 오히려 달콤하고 우수에 젖은 그런 고요함이 지배적이다. 이들 남녀들은 조용히 앉아서 꿈을 꾸며 꽃을 만지작거리거나 서로를 물끄러미 쳐다보고 있다. 빛이 그들의 아른거리는 옷 위에서 춤을 추고 있어서 이 잡목숲의 덤불을 지상의 낙원으로 둔갑시켜 놓았다. 바토의 섬세한 필법과 세련된 색조의 조화와 같은 그의 예술적인 자질들은 이러한 복제판을 통해서는 쉽게 맛볼 수 없다. 무한할 정도로 섬세한 그의 유화 작품이나 소묘 작품들은 원화(原畵)를 보아야만 제대로 감상할 수 있다. 바토는 그가 찬양했던 루벤스처럼 슬쩍 한번 그은 분필 자국이나 붓자국만으로 살아서 숨쉬는 듯한 육체의 인상을 묘사할 수 있었다. 그러나 그의 그림이 얀 스텐의 그림과 다르듯이 그의 습작들이 자아내는 분위기는 루벤스의 습작과는 다르다. 이러한 아름다움의 환상 속에는 어딘지 슬픈 분위기가 감돌고 있는데 그것을 말로 설명하거나 규정할 수 없지만 그것이 바토의 예술을 단순한 기교와 예쁘장한 아름다움의 영역을 초월하게 만든다. 바토는 병자였으며 폐병으로 요절했다. 아마도 그를 찬미하고 모방했던 많은 사람들이 도저히 흉내낼 수 없었던 그런 강렬함을 그의 예술에서 엿볼 수 있는 것은 그가 아름다움의 덧없음을 의식하고 있었기 때문일 것이다.

〈왕실의 후원을 받는 미술〉,
베르사유 박물관 소장.
1667년 재상 콜베르를
대동하고 왕립 고블렝
제작소를 방문한
루이 14세를 기념하여
제작된 태피스트리.
이 방문에서 현재
'프랑스적인 디자인의
전형'이라 불리우는 직물에
왕이 관심을 나타내고 있다.
고블랭 직물은 콜베르의
수출 진흥 정책의
중요한 자산이 되었다.

23

이성의 시대

18세기 : 영국과 프랑스

1700년을 전후한 시기에 유럽의 가톨릭 국가에서는 바로크 운동이 절정에 달해 있었다. 신교 국가들은 한껏 위세를 떨치던 이 바로크 유행에 무관심할 수는 없었으나, 그럼에도 불구하고 그것을 실제로 채용하지는 않았다. 심지어 영국의 스튜어트 왕조가 프랑스 쪽으로 기울어 청교도적인 취향과 세계관을 싫어했던 왕정 복고 시기에도 그랬다. 이 시기에 영국이 낳은 가장 위대한 건축가는 크리스토퍼 렌 경 (Sir Christopher Wren : 1632-1723)이었는데 영국은 1666년의 대화재를 입은 런던의 교회당들을 재건하는 임무를 그에게 맡겼다. 그가 지은 세인트 폴 대성당(도판 **299**)을 불과 20여 년 전에 로마의 바로크 양식으로 지은 교회(p. 436, 도판 **282**)와 비교해보면 흥미롭다. 렌은 로마에 한 번도 가본 일이 없지만 바로크 건축가들의 건물 배치 방법과 장식적인 효과에 큰 영향을 받았음이 분명하다. 렌의 성당은 보로미니의 교회당보다 규모가 훨씬 크지만 그것과 마찬가지로 중앙의 둥근 지붕과 양쪽의 탑들과 고대 신전의 정면을 연상시키는 정면 현관으로 구성되어 있다. 보로미니의 바로크 식 탑과 렌의 탑 사이에는 확실히 유사성이 있으며 특히 2층의 경우가 그렇다. 그럼에도 불구하고 이 두 정면 현관들이 주는 전반적인 인상은 대단히 다르다. 세인트 폴 대성당은 곡선적인 곳이 없어서 운동감을 암시하지 않으며 오히려 강인함과 안정감을 준다. 건물에 당당함과 고귀함을 주기 위해서 사용된 쌍으로 나란히 선 원주들은 로마의 바로크 양식보다는 오히려 베르사유 궁전의 정면(p. 448, 도판 **291**)을 연상시킨다. 세부를 자세히 들여다보면 우리는 렌의 양식을 바로크라고 불러야 할지 망설이게 될지도 모른다. 그의 장식에는 괴상한 것이나 환상적인 면이 하나도 없다. 그의 모든 형태들은 이탈리아 르네상스 시대의 최고의 모델들을 엄격하게 따르고 있다. 건물의 각 형태와 부분은 그것이 갖는 본질적인 의미를 상실하지 않은 그 자체로 보여질 수도 있다. 보로미니나 멜크 수도원을 지은 건축가의 자유분방함에 비하면 렌은 우리들에게 은근하고 침착한 인상을 준다.

신교와 가톨릭의 교회 건축의 대조는 렌이 설계한 교회, 예를 들면 런던의 세인트 스티븐 월브룩 교회(도판 **300**)와 같은 건물의 내부를 살펴보면 훨씬 더 뚜렷하게 나타난다. 이와 같은 교회는 주로 신자들이 예배를 위해서 만나는 공간으로 설계되었다. 그 목적은 이 세상이 아닌 천국의 환상을 불러일으키기 위한 것이라기보다는 오히려 신도들의 생각들을 집중시키도록 하기 위한 것이었다. 그가 설계한 많은 교회에서 렌은 엄숙하고 동시에 간소한 느낌을 주는 이러한 공간의 테마에

299
크리스토퍼 렌 경.
〈런던의 세인트 폴 대성당〉.
1675–1710년.

300
크리스토퍼 렌 경.
〈런던의 세인트 스티븐
월브룩 교회 내부〉. 1672년.

언제나 새로운 변화를 주고자 노력했다.

　교회들이 그랬듯이 성(城)들도 동일한 경향을 따랐다. 영국의 어떠한 왕도 베르사유와 같은 궁전을 짓는 데 필요한 엄청난 자금을 모을 수가 없었고 영국의 귀족들 또한 사치와 방종의 면에서 독일의 제후들과 경쟁하려 하지 않았다. 건축의 열기가 영국에 도달한 것은 사실이었다. 말버러 공작의 블렌하임(Blenheim) 궁은 외젠 공의 벨베데레 궁보다 규모가 훨씬 더 컸다. 그러나 이런 것은 예외적인 경우였으며 18세기 영국의 이상(理想)은 성이 아니라 교외의 저택이었다.

　교외의 저택들을 설계한 건축가들은 보통 바로크 양식의 지나친 호사스러움을 배격했다. 그들의 야심은 그들이 '고상한 취향'이라고 생각한 규칙을 하나도 위반하지 않고 고전 건축의 실제적인 또는 그렇다고 주장하는 법칙을 가능한 한 충실하게 따르려는 것이었다. 고전 시대 건축들의 유적을 과학적인 관심을 가지고 연구하고 측량했던 르네상스 시대의 이탈리아 건축가들은 건축가들과 장인들에게 표본을 제공해주기 위해서 그들의 연구 조사 결과를 교과서로 출판했다. 이 교과서들 중에서 제일 유명한 것은 안드레아 팔라디오(Andrea Palladio)가 저술한 것인데 (p. 362) 이 책은 18세기 영국에서 건축에 관한 모든 취향을 규정하는 최고의 권위서로 간주되었다. 자기의 별장을 '팔라디오 식'으로 짓는 것이 유행의 첨단으로 여겨졌다. 도판 **301**은 그러한 팔라디오 식 별장인 치직(Chiswick) 저택이다. 취향과 유행의 위대한 선도자인 벌링턴(Burlington: 1695–1753) 경이 자신이 사용하기 위해서 직접 설계하고 그의 친구인 윌리엄 켄트(William Kent: 1685–1748)가 장식한

301
벌링턴 경과 윌리엄 켄트,
〈런던 치직 저택〉,
1725년경.

302
〈윌트셔 주
스타우어헤드의 정원〉,
1741년부터 조성됨.

이 건물은 정말로 팔라디오의 로톤다 별장(p. 363, 도판 **232**)과 대단히 유사하다. 힐데브란트나 가톨릭 유럽의 다른 건축가들(p. 451)과 달리 영국의 저택을 설계한 건축가들은 어디에서나 고전 건축의 엄격한 규칙을 어기지 않았다. 당당한 현관은 코린트 식 기둥 양식(p. 108)을 지닌 고대 신전의 정면과 동일한 형태를 취하고 있다(p. 73). 건물의 벽은 단순하고 평범하여 곡선이나 나선형이 없고 지붕 위를 장식하는 조각상도 없으며 그로테스크한 장식도 없다.

　　그 이유는 벌링턴 경과 알렉산더 포프(Alexander Pope: 1688-1744; 18세기 초 영문학의 대표적인 고전주의 경향의 시인·비평가—역주) 시대의 영국에서는 취향의 척도가 또한 이성의 척도였기 때문이다. 영국의 전반적인 기질은 바로크 식 장식에 나타난 공상의 비약에 반대했고 또 감정을 압도하는 것을 목적으로 하는 그런 예술에도 반대했다. 베르사유 궁의 정원 양식같이 끝없이 이어지는 잘 다듬어진 생울타리와 작은 길까지 건축가의 설계에 포함되어 실제 건물 이외의 주변 지역까지 확장된 형식적인 느낌을 주는 정원은 불합리하고 인공적이라는 비난을 받았다. 영국인들이 생각하는 정원이나 공원은 자연의 아름다움을 반영해야 하며 화가의 눈을 매혹시키는 그런 아름다운 풍경을 모아놓아야 하는 것이었다. 켄트 같은 사람은 팔라디오 식 별장의 이상적인 주변 경관으로서 영국의 '풍경 정원(landscape garden)'을 고안해냈다. 그들은 건축에 있어서의 이성과 취향의 척도를 한 이탈리아 건축가의 권위에서 찾았듯이 경치에 있어서의 아름다움의 기준에 대해서도 남유럽

의 한 화가에게 의존했다. 자연이 어떤 모습으로 보여야 하는지에 관한 그들의 생각은 대체로 클로드 로랭의 그림에서 유래한 것이었다. 18세기 중엽에 조성된 윌트셔(Wiltshire) 주 스타우어헤드(Stourhead)의 아름다운 정원(도판 **302**) 풍경을 로랭과 팔라디오의 작품들과 비교해보면 흥미롭다. 배경에 있는 '신전'은 팔라디오의 로톤다 별장(p. 363, 도판 **232** : 이것은 본래 로마의 판테온을 본떠 지은 것이다)을 연상시키는 한편 연못과 다리, 로마의 건물을 연상케 하는 전체적인 경관은 앞서 말한 바와 같이 영국 풍경의 아름다움이 클로드 로랭의 회화(p. 396, 도판 **255**)에서 영향받았다는 사실을 확인해주는 것이다.

취향과 이성의 척도에 의거한 영국의 화가나 조각가들의 입장이 반드시 부러울 만한 것은 아니었다. 우리가 앞에서 보아온 바와 같이 신교의 승리와 성상이나 사치에 대한 청교도들의 적대 의식이 영국의 미술 전통에 심각한 타격을 주었다. 회화에서 유일하게 수요가 여전한 영역은 초상화 부문이었는데, 이러한 기능마저도 주로 홀바인(p. 374)이나 반 다이크(P. 403) 같은 외국 화가들이 충족시켰다. 이들은 외국에서 명성을 얻은 뒤에 영국으로 초청된 화가들이었다.

벌링턴 시대의 상류 사회 신사들은 청교도적인 이유를 내세워 그림이나 조각을 반대하지는 않았으나 그들은 외부의 세계에서 아직 명성을 얻지 못한 본국의 미술가들에게 작품을 의뢰하려고 하지는 않았다. 저택에 걸 그림을 원할 경우 그들은 차라리 유명한 이탈리아 화가의 이름이 들어 있는 그런 그림을 사려했던 것이다. 그들은 당대의 화가들을 외면한 채, 스스로를 미술품 감식가로 자처했으며 또 그

들 중 일부는 옛 거장들의 훌륭한 걸작품들을 수집하기도 하였다.

이와 같은 현상은 책의 삽화를 그려서 생계를 유지해야 했던 영국의 한 젊은 판화 가를 분노하게 만들었다. 그의 이름은 윌리엄 호가스(William Hogarth : 1697-1764) 였다. 그는 해외에서 수백 파운드를 들여서 사오는 그림들을 그린 화가들처럼 자 신도 훌륭한 화가로서의 자질을 가지고 있다고 생각했으나 영국에는 그 시대의 새 로운 미술을 이해해주는 대중이 없다는 것을 알았다. 그래서 그는 의도적으로 국 민들의 관심을 끌 새로운 양식의 그림을 창조해내는 작업에 착수했다. 그는 사람 들이 '그림의 효용이 무엇인가'라고 묻고 싶어한다는 것을 깨닫고 청교도적인 전통 에서 성장한 사람들에게 감동을 주기 위해서는 예술이 분명한 목적을 가지고 있어 야 한다는 결론을 내렸다. 따라서 그는 사람들에게 착한 일의 보상과 악한 일의 대 가를 가르칠 많은 교훈적인 내용을 그릴 것을 계획했다. 그는 방탕과 나태로부터 범죄와 죽음에 이르는 〈탕아의 편력(A Rake's Progress)〉이나 소년이 고양이를 놀리 는 일에서부터 어른들의 잔인한 살인에까지 이르는 〈잔혹의 네 단계(Four Stages of Cruelty)〉를 보여주려고 했다. 그가 이러한 교화적(敎化的)인 이야기와 경고의 사례 들을 어찌나 잘 그렸던지 이 일련의 그림을 본 사람들은 모두 다 그 그림이 의미 하는 모든 사건들과 교훈을 잘 이해할 수 있었다. 사실상 그의 그림은 일종의 무언 극(無言劇)처럼 모든 등장 인물들은 각각 주어진 임무에 맞는 제스처나 무대의 소 도구를 사용해서 그들의 의미를 분명하게 전달한다. 호가스 자신도 이 새로운 유 형의 그림을 극작가나 연출가의 수법에 비교했다. 그는 각 인물의 '성격'을 얼굴을 통해서 뿐만 아니라 옷차림이나 행동을 통해서도 표현하려고 최선을 다했다. 그 의 연속 그림들은 하나의 이야기나 아니면 오히려 하나의 설교처럼 읽혀질 수 있 다. 이런 점에서 보면 이런 유형의 미술은 호가스가 생각했던 것처럼 그렇게 새로 운 것은 아닐지도 모른다. 우리는 모든 중세 미술이 교훈을 가르치기 위해서 형상 을 사용했으며 또 그림을 통해 설교를 하는 이러한 전통은 호가스의 시대에 이르 기까지 이미 대중 미술 속에 존재했었다는 것을 알고 있다. 술주정뱅이의 운명과 도박의 위험을 보여주는 조잡한 판화들이 시장에서 팔렸으며 또 엉터리 시인들도 그 비슷한 이야기들을 담은 소책자를 팔기도 했다. 그러나 호가스는 이런 점에서 볼 때 대중 미술가는 아니었다. 그는 과거의 대가들과 그들이 회화적인 효과를 내 는 데 사용한 방법을 세심하게 연구했다. 그는 일상 생활에서 일어나는 익살스런 에피소드로 그림을 채우고 또 인간의 유형을 개성적으로 표현하는 데 탁월했던 얀 스텐(p. 428, 도판 278)과 같은 네덜란드의 대가들을 잘 알고 있었다. 그는 또 당 시의 이탈리아 화가들과 구아르디(p. 444, 도판 290) 풍의 베네치아 화가들의 수 법도 알고 있었다. 구아르디로부터 그는 붓을 두세 번 힘차게 휘두름으로써 한 인 물의 모습을 실감나게 표현하는 기법을 배울 수 있었다.

도판 303은 〈탕아의 편력〉에 나오는 한 장면으로 빈털터리가 된 탕아가 베들럼 정신 병원에서 광란하는 미치광이로 인생을 끝맺는다는 이야기를 보여주고 있다. 이것은 갖가지 종류의 미치광이들이 등장하는 무시무시한 장면이다. 이 그림의 첫 번째 독방에 있는 종교적인 미치광이는 바로크 식 그림에 나오는 성인들처럼 짚으

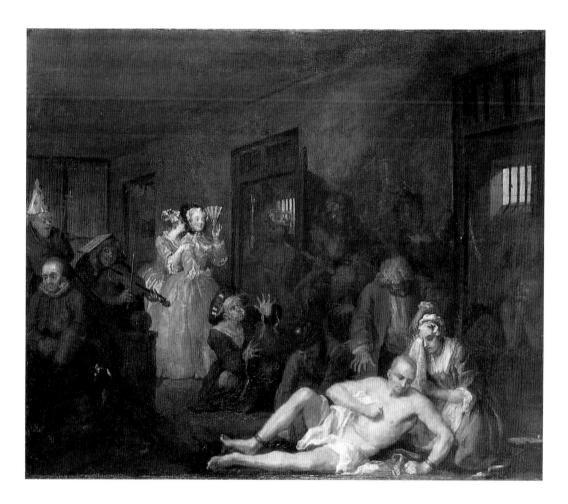

303
윌리엄 호가스,
〈베들럼의 탕아〉.
'탕아의 편력'중 한 장면.
1735년.
캔버스에 유채, 62.5×75 cm,
런던 존 손 박물관

로 만든 침상 위에서 괴로워하고 있다. 두 번째 독방에는 왕관을 쓰고 있는 과대 망상증 환자가 보인다. 그 밖에도 정신 병원의 벽에 세상사의 모습을 휘갈겨 그리고 있는 백치와 종이로 만든 망원경을 가지고 있는 장님, 계단에 몰려 있는 기괴한 3인조—빙그레 웃으며 바이올린을 켜는 사람과 바보 같은 가수와 가만히 앉아서 앞만 멍하게 응시하는 감정을 상실한 사람의 애처로운 모습—그리고 마지막으로 한때 궁지에 빠져 있게 내버려두었던 하녀 이외에는 슬퍼해주는 사람이 하나도 없이 죽어가고 있는 탕아 등이 있다. 탕아가 쓰러지자 사람들은 잔인하게 그를 구속했던 족쇄를 벗겨준다. 그것이 이제는 필요 없게 된 것이다. 그것은 하나의 비극적인 장면이다. 이것은 이 탕아를 비웃는 그로테스크하게 생긴 난쟁이와 화려했던 과거에 그를 알던 우아한 두 여자 방문객들과의 대조에 의해 더 비극적으로 되고 있다.

이 그림에 나오는 각 인물들과 에피소드는 모두 호가스가 말하는 이야기와 꼭 들어맞지만 그것만으로 이 그림을 훌륭하다고 할 수는 없을 것이다. 호가스의 *그림*

에서 그가 주제에 집착하고 있으면서도 붓을 사용하고 빛과 색을 배합하는 수법뿐
만 아니라 인물들을 배치하는 데에도 대단한 솜씨를 발휘한 것을 보면 그는 어디
까지나 한 사람의 화가였다는 점에 주목할 필요가 있다. 탕아를 둘러싸고 있는 인
물들은 그로테스크한 분위기에도 불구하고 고전주의 전통을 가진 이탈리아 그림만
큼 신중하게 구성되어 있다. 사실 호가스는 이탈리아 미술의 전통에 관한 자신의
지식을 매우 자랑스럽게 생각했다. 그는 자기가 아름다움을 지배하는 법칙을 발견
했다고 확신했다. 그는 《아름다움의 분석》이라는 책을 저술했는데, 이 책의 요점
은 굽이치는 선이 항상 모가 난 선보다는 아름답다는 것이었다. 호가스 역시 이성
의 시대에 속해 있었으므로 취향이라는 것에도 가르칠만한 법칙이 있다고 믿었다.
그러나 그는 과거의 거장들에 대해서 영국인들이 가지고 있는 편견을 바로잡는 데
는 성공하지 못했다. 그의 일련의 연속 그림들이 그에게 명성과 상당한 돈을 안겨
준 것은 사실이지만, 그가 명성을 얻게 된 것은 원화보다는 열성 있는 일반 대중
들에게 보급된 판화로 만든 복제품 때문이었다. 당시의 감식가들은 화가로서의 그
를 대수롭지 않게 생각했기 때문에 그는 평생을 통해서 유행적인 취향에 반대하는
끈질긴 운동을 전개했다.

 그로부터 한 세대가 지나서야 비로소 18세기 영국의 상류 사회를 만족시킬 수 있
는 그림을 그린 영국의 화가 조슈아 레이놀즈 경(Sir Joshua Reynolds: 1723-92)이
탄생했다. 호가스와는 달리 레이놀즈는 이탈리아 여행을 했으며 르네상스 시대의
이탈리아의 거장들인 라파엘로, 미켈란젤로, 코레조, 티치아노 등이 필적할 수 없는
진정한 미술의 모범이라는 점에서 그 당시의 감식가들과 의견을 같이 했다. 그는
미술가들의 유일한 희망은 과거 거장들의 장점이라고 불리우는 것들, 이를테면 라
파엘로의 소묘, 티치아노의 채색 등을 세심하게 연구하고 모방하는 것이라는 카라
치(pp. 390-1)의 교훈을 그대로 받아들였다. 레이놀즈는 나중에 영국에서 화가로서
성공해서 그 당시 새로 창설된 영국 왕립 미술원(Royal Academy of Art)의 초대 원
장이 되었을 때 일련의 강연을 통해서 지금 읽어도 재미있는 이러한 '아카데믹한'
이론들을 상술했다. 이 강연에 의하면 레이놀즈는 그의 동시대인들처럼(예를 들어
존슨 박사) 취향에는 그것을 재는 척도가 있으며 예술에서 과거의 권위 있는 모범
의 중요성을 믿고 있었다. 그는 학생들이 이탈리아 회화의 걸작품들을 연구할 편
의를 제공받는다면 미술에 있어서의 올바른 제작 절차를 상당히 배울 수 있다고
믿었다. 그의 강연들은 고상하고 품위 있는 주제의 탐구를 권하는 말로 가득 차
있다. 왜냐하면 레이놀즈는 거창하고 감동적인 것만이 '위대한 예술'이라는 이름으
로 불릴 만한 가치가 있다고 믿었기 때문이다. "진정한 화가라면 대상을 세밀하
고 예쁘게 묘사해서 인류를 즐겁게 만들려고 애쓰지 말고 그의 신념의 위대함으
로 사람들을 개선하는 데 이바지해야 한다." 이것은 레이놀즈가 제3회 '강연'에서
한 말이다.

 이런 인용문을 보면 레이놀즈가 상당히 거만하고 진부한 사람처럼 생각되기 쉬
우나 그의 강연들을 엮어 놓은 《강연집(講演集, Discourses)》을 읽어보고 그의 작품
을 감상해보면 이러한 선입견은 곧 사라지게 된다. 사실 그는 17세기의 영향력 있

는 비평가들의 저서에서 발견되는 미술에 관한 견해들을 그대로 받아들이고 있다. 비평가들은 모두 '역사화'라는 것의 품위에 많은 관심을 가지고 있었다. 앞에서 우리는 단지 손을 가지고 작업한다는 이유로 화가나 조각가를 멸시하게 만든 사회적 편견과 속물 근성에 대항해서 예술가들이 얼마나 힘겨운 투쟁을 치러왔는지를 살펴보았다(pp. 287-8). 또한 미술가들이 그들의 실제 작업을 손으로 하는 것이 아니라 머리로 한다는 것과 그들이 시인이나 학자 못지 않게 상류 사회에 들어갈 자격이 있다고 주장해온 것을 우리는 알고 있다. 미술가들이 미술에 있어서 시적인 착상이 중요하며 그들이 관심을 갖고 있는 주제의 고상함을 강조하게 된 것도 이러한 토론을 통해서였다. 그들은 "실제로 존재하는 것을 대상으로 한 초상화나 풍경화의 경우처럼 눈으로 본 것을 그대로 손으로 모사하는 작업은 어딘가 비천한 감이 없지 않다는 점을 인정한다 하더라도 회화란 단순한 손재주 이상의 것을 필요로 한다. 즉 레니의 〈오로라(새벽의 여신)〉(p. 394, 도판 253)이나 푸생의 〈아르카디아에도 나는 있다〉(p. 395, 도판 254)와 같은 주제를 그리는 데는 해박한 학식과 상상력이 필요하다"고 주장했다. 오늘날의 우리는 이러한 주장에 오류가 있다는 것을 안다. 우리는 손을 사용하는 작업이라 해서 품위가 없는 것은 아니며 더군다나 훌륭한 초상화나 풍경화를 그리는 데는 좋은 눈과 손재주 이상의 것이 필요하다는 사실을 알고 있다. 어떤 시대든 그 사회는 예술과 취향에 관한 한 그 나름의 특이한 편견을 가지고 있다. 물론 지금의 사회도 예외는 아니다. 과거의 지식인들이 당연한 것으로 받아들였던 이런 생각들을 검토하는 것이 흥미있는 것은 우리가 바로 이런 방법으로 우리들 자신을 반성하면서 배울 수 있다는 데 있다.

　레이놀즈는 지식인이었고 존슨 박사(Samuel Johnson : 1709-1784 ; 18세기 영문학을 대표하는 시인 · 비평가—역주)와 그 그룹의 친구였으며, 또 권력 있고 돈 많은 사람들의 우아한 교외의 별장이나 도시의 저택에서 그들과 동등하게 환영받았다. 그는 역사화의 우월성을 진지하게 믿었으며 또 영국에서 역사화를 부활시키길 희망했으나 상류 사회가 실질적으로 필요로 하는 종류의 미술은 초상화라는 사실을 인정했다. 이미 반 다이크가 귀족 사회의 초상화의 전형(典型)을 확립해 놓았으며 후세의 인기 있는 초상화가들은 모두 이 전형에 도달하려고 애썼다. 레이놀즈는 반 다이크 이후의 초상화가들 중 누구 못지 않게 모델을 돋보이게 미화할 수 있었으나 그는 모델의 성격과 사회적인 지위를 드러내기 위해서 그의 초상화에 무엇인가 특별히 흥미가 있는 것을 덧붙이기를 좋아했다. 도판 304는 존슨 박사 그룹의 한 지식인이며 이탈리아 출신의 학자로서 영어-이탈리아 어 사전을 편찬하고 후에 레이놀즈의 《강연집》을 이탈리아 어로 번역한 조지프 바레티의 초상이다. 이 그림은 친숙하면서도 예의를 잃지 않은 하나의 완벽한 기록이며 게다가 매우 훌륭한 작품임에 틀림없다.

　어린이의 초상화를 그려야 할 때에도 레이놀즈는 배경을 신중하게 선택함으로써 그 그림을 단순한 초상화 이상의 것으로 만들었다. 도판 305는 그가 그린 〈강아지를 안고 있는 보울즈 양〉의 초상화이다. 우리는 벨라스케스도 또한 강아지와 함께 있는 어린이의 초상화를 그렸음을 기억한다(p. 410, 도판 267). 그러나 벨라스케스

305
조슈아 레이놀즈,
〈강아지를 안고 있는
보울즈 양〉, 1775년.
캔버스에 유채,
91,8×71,1 cm,
런던 월리스 컬렉션

304
조슈아 레이놀즈,
〈조지프 바레티의 초상〉,
1773년.
캔버스에 유채,
73,7×62,2 cm,
개인 소장

가 자신이 눈으로 본 질감과 색채에 대해서 관심을 가지고 있었던 반면에 레이놀즈는 우리에게 소녀가 애완용 강아지에게 기울이고 있는 애정을 보여주고자 했다. 레이놀즈는 그 초상화를 그리기 전에 소녀의 신뢰를 얻기 위해서 많은 노력을 기울였다고 한다. 레이놀즈는 보울즈 양의 집에 초청을 받아 저녁 식사 때 보울즈 양 옆에 앉았다. "레이놀즈는 그녀가 그를 이 세상에서 가장 매력적인 사람으로 생각하게끔 옛날 이야기나 요술을 부려서 그녀를 대단히 즐겁게 해주었다. 그는 그녀가 식탁에서 멀리 떨어진 곳에 있는 물건을 보도록 하고는 그 사이에 그녀의 접시를 감추었다. 그리고 그 접시를 찾는 척 하다가 그녀가 모르는 사이에 접시가 다시 되돌아오게 만들었다. 그 다음날 그녀는 즐거운 마음으로 레이놀즈를 따라서 그의 집으로 가 희열이 충만한 표정을 짓고 앉았다. 바로 그 표정을 그는 순간적으로 포착하여 화폭에 담았다." 그 결과는 벨라스케스의 직설적인 배치보다 더 자의적이고 의도적임을 인정할 수밖에 없다. 어쩌면 우리는 레이놀즈가 물감을 사용하는 방식이나 살아 있는 피부나 푸실푸실한 개의 털을 처리한 방법을 벨라스케스의 것과 비교해보고는 레이놀즈의 작품에 실망할지도 모른다. 그러나 레이놀즈 자신이 의도하지 않았던 효과를 거기에서 기대한다는 것은 공평하지 못하다. 그는 이 귀여운 아이의 성격을 표현하고 그 성격의 우아함과 매력을 우리에게 생생하게 전해

주려고 하였다. 오늘날의 사진가들은 대개 이 그림과 유사한 배경 속에 어린이를 앉히고 촬영을 하곤 하기 때문에 거기에 익숙해진 우리는 레이놀즈의 화면 처리의 독창성을 충분히 평가하기 어려울지도 모른다. 그렇다고 해서 그의 효과를 흉내낸 엉터리 모작들에 대해 한 사람의 거장 탓으로 돌려서는 안된다. 레이놀즈는 주제에 대한 관심 때문에 그림의 조화가 흐트러지도록 하지는 않았다.

레이놀즈가 그린 보울즈 양의 초상화가 걸려 있는 런던의 월리스 컬렉션(Wallace Collection)에는 초상화에 있어서는 그의 호적수였으며 그보다 불과 네 살 아래였던 토머스 게인즈버러(Thomas Gainsborough : 1727~88)가 그린 비슷한 또래의 소녀 초상화가 걸려 있다. 그것은 〈하버필드 양의 초상〉(도판 306)으로 게인즈버러는 작은 숙녀가 망토의 끈을 매고 있는 모습을 그렸다. 그녀의 행동에는 감동적이거나 흥미를 유발하는 것은 하나도 없다. 단지 산책을 가기 위해 막 옷을 입고 있는 중인 것 같다. 그러나 애완용 강아지를 안고 있는 소녀의 모습을 그린 레이놀즈의 창안처럼 게인즈버러는 그 단순한 행동을 매우 온화하고 예쁘게 만들었다. 게인즈버러는 레이놀즈에 비해 '창안'에 훨씬 관심을 덜 가지고 있었다. 서포크 주의 시골에서 태어난 그는 그림에 타고난 재능을 가졌으며 이탈리아에 가서 거장들의 작품을 연구할 필요는 한번도 느끼지 못했다. 전통의 중요성을 주장한 레이놀즈의 모든 이론들과 작품들에 비교해볼 때 게인즈버러는 거의 자수성가한 사람이었다. 이 두 사람의 관계는 라파엘로의 방법을 부활시키려 했던 유식한 안니발레 카라치(p. 390)와 자연 이외는 어떤 스승도 인정하지 않았던 혁신적인 카라바조(p. 392)를 연상시킨다. 여하간에 레이놀즈는 이와 같은 점에서 게인즈버러를 대가들의 수법을 답습하기를 거부한 천재로 보았으며, 그의 경쟁 상대로서 솜씨를 칭찬하기는 했지만 그의 제자들에게 게인즈버러의 원칙을 따르지 말라고 경고하지 않을 수 없었다. 거의 두 세기가 지난 오늘날 이 두 대가는 우리들에게 그렇게 다르게 보이지는 않는다. 이 두 사람이 반 다이크의 전통과 그 당시의 유행에 얼마나 많은 영향을 받았는지는 아마 그들 자신보다도 우리가 더 명확하게 인식하고 있을 것이다. 그러나 우리가 이러한 비교 의식을 가지고 〈하버필드 양의 초상〉을 다시 살펴본다면 레이놀즈의 보다 작위적인 양식으로부터 게인즈버러의 참신하고 순수한 접근 방법을 식별할 수 있을 것이다. 지금 보는 바와 같이 게인즈버러는 '지성적인' 체 할 의향이 전혀 없었으며 단지 그의 뛰어난 붓놀림과 날카로운 관찰력을 과시할 수 있는 솔직하고 틀에 박히지 않은 초상화를 그리길 원했다. 따라서 그는 레이놀즈가 우리를 실망시킨 바로 그 점에서 가장 큰 성공을 거두고 있다. 어린이의 홍조 띤 얼굴색이나 망토의 번쩍이는 천을 묘사하는 방법, 모자의 가장자리 장식과 리본을 처리한 방법 등은 모두 눈으로 볼 수 있는 물체의 특성과 외양을 묘사해내는 그의 완벽한 솜씨를 보여준다. 그의 빠르고 성급한 붓질은 우리에게 프란스 할스(p. 417, 도판 270)를 연상케 한다. 그러나 게인즈버러는 건강이 좋지 못한 예술가였다. 그의 많은 초상화에서 볼 수 있는 어두운 색조의 섬세함과 세련된 붓질은 오히려 바토의 그림(p. 454, 도판 298)을 상기시킨다.

레이놀즈와 게인즈버러 모두 쇄도하는 초상화의 주문으로 인해 그들이 그리고

306
게인즈버러.
〈하버필드 양의 초상〉.
1780년경.
캔버스에 유채.
127.6×101.9 cm.
런던 월리스 컬렉션

싶은 그림을 그릴 수 없었다는 것은 불행한 노릇이었다. 그러나 레이놀즈가 고대
사에 나오는 야심적인 신화의 장면이나 일화들을 그릴 시간과 여유를 갈망한 반면
에 게인즈버러는 그의 경쟁자가 경멸했던 바로 그런 주제, 즉 풍경화를 그리고 싶
어했다. 왜냐하면 그는 도시인인 레이놀즈와는 달리 조용한 시골을 좋아했고 그가
진실로 즐긴 여흥은 실내악을 듣는 일이었다. 불행하게도 게인즈버러는 그의 풍경
화를 사고자 원하는 사람들이 없었기 때문에 대부분의 풍경화는 그 자신의 즐거움
을 위해서 그린 습작(도판 307)으로 남아 있다. 이 그림들에서 그는 영국 시골의
나무들과 언덕들을 아름다운 풍경이 되도록 짜맞추어서 그 당시가 풍경 정원이 유
행하던 시대였다는 것을 우리에게 상기시켜준다. 왜냐하면 게인즈버러의 습작들은

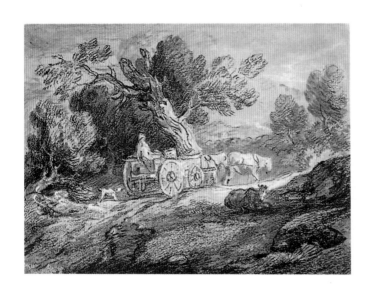

307
토머스 게인즈버러,
〈시골풍경〉, 1780년경.
황갈색 종이에 검정 분필과
찰필로 그리고 흰색으로
강조해 덧칠한 소묘.
28.3×37.9 cm,
런던 빅토리아 앤드 앨버트
박물관

308
장 밥티스트 시메옹 샤르댕,
〈감사기도〉, 1740년경.
캔버스에 유채,
49.5×48.5 cm,
파리 루브르

자연을 직접 묘사한 것이 아니기 때문이다. 그 그림들은 어떤 기분을 불러일으키고 반영시키기 위한 풍경 '구성 작품'들이었다.

18세기에 영국의 제도와 영국인의 취향은 이성의 법칙을 갈망했던 유럽의 모든 사람들이 찬미하는 모델이었다. 왜냐하면 영국에서는 미술이 신처럼 군림한 통치자들의 권력과 영광을 과시하기 위해 이용되지 않았기 때문이다. 호가스에게 만족했던 대중이나 레이놀즈와 게인즈버러에게 초상화를 그려받기 위해서 포즈를 취했던 사람들은 모두 보통 사람들이었다. 우리는 프랑스에서도 역시 베르사유 궁전의 중후하고 장엄한 바로크 양식이 18세기 초에 오면 바토의 로코코 미술 작품(p. 454, 도판 298)과 같은 보다 섬세하고 친근한 감각 효과에 밀려 유행에서 벗어났던 것을 기억하고 있다. 이제 이러한 귀족풍의 몽상적인 세계는 퇴조하기 시작했다. 화가들은 당대의 보통 사람들에게 눈을 돌리고 이야기로 엮어낼 수 있는 감동적이거나 재미있는 에피소드를 그리기 시작했다. 이들 중에 제일 위대한 화가는 장 밥티스트 시메옹 샤르댕(Jean-Baptiste Siméon Chardin : 1699-1779)으로 그는 호가스보다 두 살 아래인 화가였다. 도판 308은 그의 매력적인 그림 중의 하나로서 한 여인이 식탁 위에 저녁을 차리면서 두 아이들에게 감사 기도를 드리라고 말하는 소박한 장면을 보여준다. 샤르댕은 이러한 서민 생활의 평온한 광경을 좋아했다. 눈에 띄는 효과나 날카로운 비유를 추구하지 않고 가정적인 정경의 시정(詩情)을 느껴 화폭에 담은 면에서 그는 네덜란드의 화가 베르메르(p. 432, 도판 281)와 유사하다. 그의 색채는 고요하고 은근하다. 그리고 바토의 번쩍이는 그림과 비교할 때 그의 작품은 광채를 잃은 것같이 보일지도 모른다. 그러나 그의 원작을 잘 살펴보면 우리는 거기에서 신중하게 구사된 색조의 미묘한 농담의 변화와 꾸밈 없어 보이는 화면 구성의 솜씨를 발견하게 된다. 바로 이 점이 그를 가장 사랑을 많이 받는 18세기 화가의 한 사람으로 만들었던 것이다.

309
장 앙투안 우동.
〈볼테르 상〉, 1781년.
대리석, 높이 50.8 cm.
런던 빅토리아 앤드 앨버트
박물관

영국에서처럼 프랑스에서도 권력의 겉치레보다는 서민들에 대한 새로운 관심이 초상 미술에 도움을 주었다. 아마도 프랑스에서 가장 위대한 초상 미술가로는 화가가 아니고 조각가인 장 앙투안 우동(Jean-Antoine Houdon : 1741-1828)을 들 수 있을 것이다. 그의 훌륭한 흉상들은 백여 년 전에 베르니니가 시작했던 전통(p. 438, 도판 284)을 이어받고 있다. 도판 309는 우동이 제작한 흉상 〈볼테르 상〉인데, 우리는 이 위대한 이성의 옹호자의 얼굴에서 날카로운 기지와 통찰력 있는 지성과 또한 위인의 깊은 동정심을 '읽을 수' 있다.

영국에서 게인즈버러의 스케치에 영감을 불어넣어 주었던 자연의 '그림같이 아름다운(picturesque)' 측면에 대한 취향은 마침내 18세기의 프랑스에서도 나타나게 되었다. 도판 310은 장 오노레 프라고나르(Jean-Honoré Fragonard : 1732-1806)의 소묘인데 그는 게인즈버러의 세대에 속했던 사람이었다. 그 또한 상류 사회의 테마를 그리는 바토의 전통을 따르는 매력적인 화가였다. 그의 풍경화 소묘 작품들에서는 놀라운 효과를 구사하는 그의 능란한 솜씨를 엿볼 수 있다. 로마 근교 티

310
장-오노레 프라고나르,
〈티볼리에 있는 에스테
별장의 넓은 정원〉,
1760년경.
종이에 붉은 색 분필,
35×48.7 cm, 브장송
박물관

볼리에 있는 에스테 별장에서 본 이 장면은 그가 실제 풍경의 단면에서 어떻게 장
엄함과 매력을 발견할 수 있었는지를 보여주고 있다.

요한 조파니,
〈보청기를 끼고 있는
레이놀즈를 포함한 당시의
지도급 미술가들의 모습이
보이는 영국 왕립 미술원의
사생 실습 정경〉, 1771년.
캔버스에 유채,
100.7×147.3 cm,
윈저 궁 왕실 컬렉션

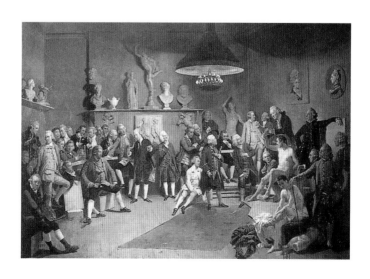

24

전통의 단절

18세기 말과 19세기 초 : 영국, 미국 및 프랑스

역사책에서 근대는 1492년 콜럼버스의 아메리카 발견으로 시작한다. 우리는 미술에 있어서의 이 시기의 중요성을 알고 있다. 이 시기는 화가나 조각가가 된다는 것이 보통의 직업과는 다른 일종의 천직(天職)으로서 별도로 취급되던 르네상스 시대였다. 또한 이 시기는 종교 개혁으로 교회 성상에 대한 반대 운동이 일어나 유럽 대부분의 지역에서 그토록 자주 쓰이던 그림과 조각들이 더 이상 필요치 않게 되었고 이에 따라 미술가들은 새로운 시장을 찾을 수밖에 없었던 시기이기도 했다. 그러나 이 모든 사건들이 중요하기는 했지만 갑작스런 변화를 가져온 것은 아니었다. 대다수의 미술가들은 여전히 길드와 협회를 조직하였고, 도제를 거느리고 있었으며, 성과 시골의 별장을 장식하거나 조상 대대로 내려오는 진열실에 자신의 초상화를 걸기 위해 미술가들을 필요로 하였던 돈많은 귀족들의 주문에 의존하고 있었다. 다시 말하면, 1492년 이후에도 미술은 유한 계급의 생활 속에서 지극히 당연하고 자연스러운 자리를 차지하고 있었으며, 일반적으로 볼 때 반드시 있어야 하는 어떤 것으로 여겨지고 있었다. 비록 유행이 바뀌고 미술가들이 다른 문제들에 부딪치게 되어, 어떤 사람은 인물의 조화로운 배치에 관심을 가지고, 또 어떤 사람들은 색채의 조화나 극적인 표현에 더욱 관심을 기울였으나, 대체로 회화와 조각의 목적은 전과 똑같았으며 누구도 이에 대해 심각한 의문을 제기하지는 않았다. 이러한 미술의 목적이란 원하고 즐기려는 사람들에게 아름다운 것을 제공하는 것이었다. 사실 그들 간에도 여러 유파가 존재하여 '미'란 무엇인가, 카라바조와 네덜란드 화가들과 게인즈버러 등이 명성을 얻었던 것처럼 자연을 능숙하게 모방하는 것인가, 혹은 라파엘로나 카라치, 레니, 레이놀즈와 같이 자연을 '이상화' 할 수 있는 미술가들의 능력이 진정한 미를 좌지우지하는가 하는 여러 문제에 대한 격렬한 논쟁이 벌어졌다. 그럼에도 불구하고 그 논쟁자들 사이에는 많은 공통점이 있었으며 또 그들이 선호했던 미술가들 간에도 많은 공통점이 있었다는 것을 잊어서는 안된다. 심지어 '이상주의자'들도 미술가란 자연을 연구해야 하고 나체화로부터 그림 공부를 시작해야 한다는 점에는 동의했으며 '자연주의자'라고 할지라도 고대의 고전적인 작품들이 결코 능가할 수 없는 최고의 미를 지니고 있다는 데 의견을 같이 했다.

18세기 말에 이르러 공통된 기반은 점점 무너지기 시작하는 것처럼 보였다. 1789년의 프랑스 대혁명이 수천 년은 아니라 하더라도 수백 년 간 당연하게 여겨지던 수많은 가설들에 종지부를 찍게 되었을 때, 우리는 진정으로 밝아오는 근대에 늘어

서게 된 것이다. 프랑스 혁명은 이성의 시대(Age of Reason)에 뿌리를 내리고 있었으며 미술에 대한 관념이 변화한 것도 이 시기부터였다. 첫번째 변화는 이른바 '양식'에 대한 미술가들의 태도였다. 몰리에르의 한 희극에는 알지도 못하면서 자기가 평생토록 말해온 것이 바로 산문이었다는 말을 듣고 깜짝 놀라는 인물이 등장한다. 이와 비슷한 일이 18세기의 미술가들에게 일어났다. 전에는 한 시대의 양식이란 그저 어떤 일이 행해지는 방식이었고 사람들은 그것이 어떤 바람직한 효과를 얻는 데 가장 올바르고 훌륭한 방법이라고 생각했기 때문에 채택할 뿐이었다. 이성의 시대가 되자 사람들은 양식에 대해 의식하기 시작했다. 앞에서 살펴보았듯이, 아직도 많은 건축가들은 팔라디오의 책 속에 나오는 규칙들이 훌륭한 건물을 위한 '올바른' 양식을 보장해준다고 확신하고 있었다. 그러나 이러한 문제에 관해 다른 문헌에 관심을 가진다면 '왜 꼭 팔라디오 양식이어야만 하는가'라고 말할 사람들은 반드시 나타나기 마련이다. 이러한 일이 바로 18세기 영국에서 일어났다. 최상의 노련한 감식가들 중에 다른 사람들과 다르기를 희망하는 사람들이 몇 명 있었다. 양식과 취향의 척도에 관한 화제로 시간을 보낸 영국의 부유하고 한가한 신사들 중 가장 독특한 인물은 초대 영국 수상의 아들인 유명한 호레이스 월폴(Horace Walpole)이었다. 그는 스트로베리 힐에 있는 자신의 시골 별장을 다른 사람들처럼 정통 팔라디오 양식으로 짓는 것은 너무 따분한 일이라고 생각하였다. 그는 진기하고 낭만적인 것에 대한 취향을 가지고 있었으며 변덕이 많기로 소문난 사람이었다. 그가 스트로베리 힐의 별장을 낭만적인 고성(古城)처럼 고딕 양식으로 짓기로 결정한 것은 바로 이러한 그의 성격과 꼭 맞아 떨어지는 것이었다(도판 **311**). 월폴의 고딕 식 별장이 세워진 1770년경 당시에는 이 건물이 골동(骨董) 취미를 과

312
존 패프워스,
〈첼튼엄의 도셋 하우스〉,
1825년경.
섭정 시대 건물의 정면

311
호레이스 월폴, 리처드
벤틀리와 존 츄트,
〈런던 트위크넘의
스트로베리 힐〉,
1750-75년경.
신고딕 양식 별장

시하려는 한 사람의 기벽으로 간주되었으나 그 후에 나타난 사실들에 비추어 보면 분명히 그 이상의 것이었다. 그것은 벽지 무늬를 선택하듯이 건물의 양식을 선택 하도록 만든 자의식의 첫번째 징후였다.

그러나 이것만이 유일한 것은 아니었다. 월폴이 그의 시골 별장을 위해 고딕 양 식을 선택한 반면 건축가 윌리엄 챔버스(William Chambers : 1726-96)는 중국의 건축과 정원 양식을 연구하여 런던의 큐 왕립 식물원(Kew Gardens)에 중국식 탑을 세웠다. 물론 대다수의 건축가들은 여전히 르네상스 건축을 고전 양식으로 생각하 고 있었지만, 이들조차도 과연 무엇이 올바른 양식인가를 궁리하게 되었다. 그들 은 르네상스 이래로 발전해 온 건축상의 관례와 전통을 미심쩍은 눈으로 보게 되었 다. 그리고 이러한 관례 중 많은 것들이 고대 그리스 건축에서 존재하지 않았다는 증거를 발견했다. 그들은 15세기 이래 고전 건축의 규칙들로 통용되어오던 것들이 놀랍게도 다소 퇴폐적인 시기의 로마 시대 유적의 일부에서 취해졌다는 사실을 깨 닫게 되었다. 이제 열성적인 여행가들에 의해 페리클레스 시대의 아테네 신전들이 재발견되고 발굴되었으며, 이렇게 재발견된 신전들은 팔라디오의 책에 나오는 고 전 건축의 원칙과는 전혀 딴판이었다. 따라서 건축가들은 올바른 양식을 먼저 찾 아야만 하였다. 이제 월폴의 '고딕 복고'와 견줄 만한 '그리스 복고'가 일어났고 이

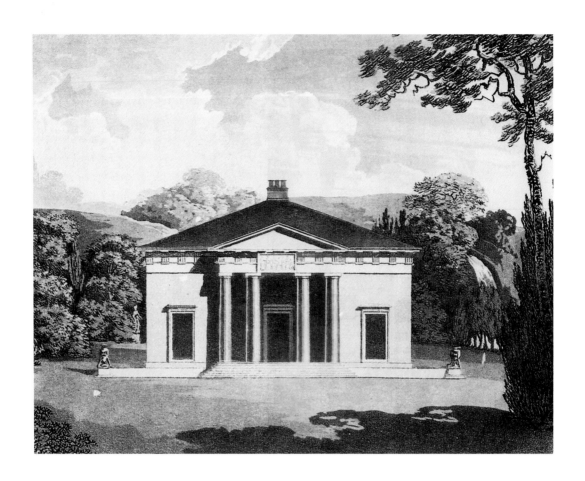

는 '섭정 시대(1810-20)'에 절정을 이루었다. 이때는 영국의 많은 온천들이 호황을 누리던 시기였는데 '그리스 복고'의 형태를 가장 잘 연구할 수 있는 곳이 바로 이러한 온천 마을이었다. 도판 312는 순수한 이오니아 식 그리스 신전(p. 100, 도판 60)을 모방하여 지은 첼튼엄(Cheltenham) 온천의 한 집이다. 도판 313은 파르테논 신전(p. 83, 도판 50)을 통해 우리가 알고 있는 본래의 도리아 식을 부활시킨 건축의 한 예를 보여준다. 이것은 유명한 건축가 존 손(John Soane : 1752-1837) 경이 그린 별장의 구상도이다. 이것을 약 80년 전 윌리엄 켄트가 지은 팔라디오 식 별장(p. 460, 도판 301)과 비교해보면 얼핏 보기에는 둘이 비슷한 것 같지만, 좀더 자세히 보면 전혀 판판임이 드러난다. 켄트는 그가 전통에서 발견한 형식들을 자유로이 사용하여 그 건물을 구성하였다. 이와 비교할 때 손 경의 구상도는 그리스 양식을 이루는 요소들을 정확하게 사용한 습작처럼 보인다.

엄격하고 단순한 규칙들을 적용한다는 이러한 건축 개념은 그 힘과 영향력이 전 세계적으로 커지고 있던 이성의 옹호자들에게 강한 공감을 불러 일으켰다. 미국의 건국 공로자이자 제3대 대통령이었던 토머스 제퍼슨(Thomas Jefferson : 1743-1826)

313
존 손 경,
〈시골 별장의 구상도〉,
1798년에 런던에서 발행된
《건축 스케치》의 한 페이지

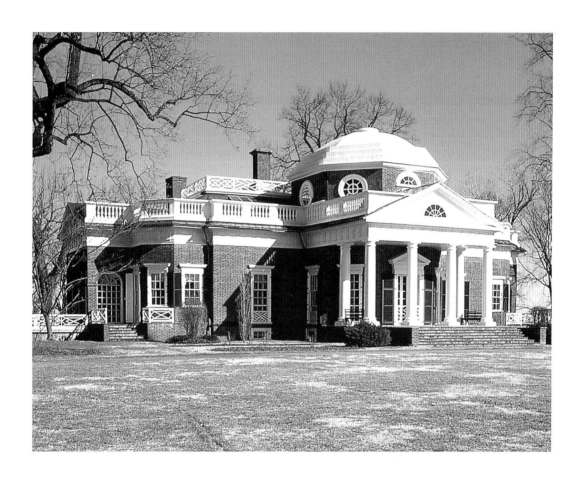

314
토머스 제퍼슨,
〈버지니아의 몬티첼로
저택〉,
1796–1806년.

같은 사람이 자신의 저택 몬티첼로(도판 **314**)를 이러한 확실한 신고전주의(neo-classical) 양식으로 설계했고 각종 관공서가 있는 워싱턴 시가 '그리스 복고(Greek Revival)' 양식으로 설계되었다는 것은 결코 놀라운 이야기가 아니다. 프랑스에서도 대혁명이 일어난 후에 이 양식의 승리가 확고해졌다. 바로크와 로코코 건축가나 장식가들의 화사하고 낙천적인 전통은 이제 흘러가버린 과거지사가 되어버렸다. 그러한 것들은 왕족과 귀족들의 성에 사용된 양식이었던 반면 혁명기의 사람들은 자신들이 새로이 태어난 아테네의 자유 시민이라고 생각하였다. 나폴레옹이 프랑스 대혁명의 이념을 옹호하는 척하면서 유럽에서 패권을 잡게 되자, 신고전주의 건축 양식은 제정 양식이 되었다. 유럽 대륙에서도 고딕 양식의 부활은 이러한 순수한 그리스 양식의 새로운 부활과 나란히 존재하였다. 이것은 특히 이성의 힘이 세상을 개조하는 데 실망하고 이른바 '신앙의 시대'로 되돌아갈 것을 주장하던 낭만주의자들의 호응을 얻었다.

전통의 사슬이 단절되었다는 사실이 그림과 조각에서는 건축처럼 즉각적으로 느껴지지는 않았을지 모르지만, 사실은 훨씬 더 커다란 의의를 지닌 것이었다. 여기서도 문제의 근원은 멀리 18세기 중엽으로 거슬러올라간다. 우리는 호가스가 미술의 전통에 대해 얼마나 불만을 품었으며(p. 462), 의도적으로 새로운 대중을 위한 새로운 그림을 창조하기 위해 나섰던 사실을 이미 살펴보았다. 한편 우리는 레이놀즈가 전통이 위험에 처해 있기라도 하듯이 그 보존에 얼마나 급급해 했던가 하는 것도 기억하고 있다. 위험은 앞서 말한 사실, 즉 이제는 그림 그리는 일이 장인으로부터 도제로 그 지식이 전승되는 보통의 직업이 아니라는 사실에 있었다. 그 대신 그림이란 아카데미에서 가르쳐야 하는 철학과 같은 하나의 과목이 되어버렸다. '아카데미(academy)'라는 말 자체가 이러한 새로운 접근 방식 자체를 암시하고 있다. 이 말은 그리스 철학자 플라톤이 그의 제자를 가르쳤던 올리브 숲 이름에서 나온 말로서, 나중에는 지혜를 추구하는 학자들의 모임을 가리키게 되었다. 16세기 이탈리아의 미술가들은 자기들이 위대한 업적을 이루었다는 점에서 학자들과 맞먹는다는 것을 강조하기 위해 그들이 모이는 장소를 처음으로 아카데미라 불렀다. 이러한 아카데미가 점차 학생들에게 미술을 가르치는 기능을 맡게 된 것은 18세기가 되어서야 비로소 이루어졌다. 따라서 과거의 위대한 화가들이 안료를 갈고 윗사람들을 도와주면서 직업적인 기술을 전수받았던 구식의 방법들은 쇠퇴하고 말았다. 레이놀즈 같은 아카데미의 교사들이 젊은 학생들에게 과거의 걸작들을 부지런히 연구하여 그들의 기교를 익히라고 재촉해야 했던 것은 결코 놀라운 일이 아니다. 18세기의 아카데미는 왕실의 후원을 받았다. 이것은 왕 스스로가 왕국 내의 미술에 관심을 가지고 있음을 과시하기 위한 것이었다. 그러나 미술이 번창하기 위해서는 왕립 기관에서 미술을 가르치는 것보다 그 시대 미술가들의 그림과 조각을 기꺼이 사려고 하는 구매자들이 많아야 하는 것이 훨씬 중요하다.

여기에서 어려운 문제가 생겨났다. 아카데미에서는 옛 거장들의 위대함을 강조하는 데 역점을 두었는데 바로 이 사실이 후원자들로 하여금 당시 생존해 있는 화가들에게 그림을 의뢰하기보다 거장의 작품을 사게끔 만들었기 때문이다. 이에

대한 대책으로 아카데미는 파리에서 처음으로, 그 후 런던에서도 회원들의 작품을 매년 전시하기로 계획하였다. 오늘날 화가와 조각가들이 비평가들의 관심을 끌고 구매자를 찾기 위해 전시회를 열고 또한 그것을 위해 작품을 주로 제작한다는 관념에 너무나도 익숙해져 있는 우리로서는 이것이 얼마나 획기적인 변화였는지 깨닫기 힘들 것이다. 이러한 연례 전시회들은 상류 사교계에 화젯거리를 제공해주는 사회적 행사였으며, 미술가들에게 명성을 가져다주기도 했고 빼앗아가기도 했다. 요구하는 것이 무언지 분명한 개인 후원자들이나 취향을 짐작할 수 있는 일반 대중을 위해 작품을 만드는 대신 미술가들은 이제 전시회에서 성공하기 위한 작품을 만들지 않으면 안되었다. 그러한 전시회에는 화려하고 가식적인 것이 단순하고 진지한 것을 압도해버릴 위험이 항상 존재하기 마련이었다. 화가들에게 있어 대중의 관심을 끌기 위해 그림의 주제를 멜로드라마적인 것으로 선택하고 작품의 규모를 크게 하거나 요란한 색채에 의지하게 되는 것은 정말 큰 유혹이었다. 따라서 몇몇 미술가들이 아카데미의 '관학적'인 미술을 경멸했으며, 대중의 취향에 호소할 수 있는 재능을 가진 사람들과 소외 당한 사람들 사이의 의견 충돌이 그동안 미술이 발전해 온 공통의 기반을 파괴해버릴 위험을 몰고 왔다는 사실은 조금도 놀라운 일이 아니다.

이러한 심각한 위기가 즉각 불러일으킨 뚜렷한 영향은 미술가들이 도처에서 새로운 종류의 주제를 찾아냈다는 것이다. 과거에는 그림의 주제가 아주 당연히 정해져 있는 것이라고 여겨졌었다. 미술관과 박물관을 돌아보면 우리는 똑같은 주제를 취급하고 있는 그림들이 얼마나 많은지 쉽게 발견할 수 있다. 물론 과거의 그림들 중 대다수는 성경에서 따온 종교적 주제들이나 성자의 전설을 묘사하고 있는 것이다. 그러나 세속적인 성격의 그림들까지도 대개는 신들의 사랑과 다툼에 관한 이야기들이 있는 고대 그리스 신화라든가 용맹과 자기 희생이 있는 로마의 영웅 설화, 또는 의인화를 통해 일반적인 진리를 보여주는 우의적 주제 등 몇 가지 선택된 주제에 국한되어 있었다. 18세기 중반 이전의 미술가들은 주제에 있어서 이러한 좁은 한계를 벗어난 적이 거의 없었다. 우리의 입장에서 볼 때 사랑 이야기 따위의 한 장면이나 중세나 당대의 역사적 일화를 그리는 일이 그토록 드물었던 것은 신기할 뿐이다. 이런 모든 것들은 프랑스 대혁명 시대에 매우 급속히 변해버렸다. 갑자기 미술가들은 셰익스피어 작품의 한 장면에서부터 시사적 사건에 이르기까지 상상력에 호소하고 흥미를 불러일으키는 모든 것을 그들의 주제로 자유롭게 선택할 수 있다고 느끼게 되었다. 당시의 성공적인 화가나 외로운 반역자들은 다 같이 전통적인 주제를 무시한다는 점에서 유일한 공통점을 가지고 있었다.

유럽 미술이 기존의 전통으로부터 이렇게 이탈한 것은 부분적으로는 대서양을 건너 유럽으로 왔던 미술가들, 즉 영국에서 활약했던 미국의 화가들에 의해 이루어졌다. 사실 이것은 우연이라고 할 수는 없다. 분명히 이들은 구세계에서 신성시 되어 온 관습에 구속감을 느꼈으며 새로운 실험을 시도할 태세를 갖추고 있었다. 미국인 존 싱글톤 코플리(John Singleton Copley : 1737-1815)는 이러한 부류의 전형적인 화가였다. 도판 **315**는 그의 대표작 중 하나로서 1785년 처음 일반에게 공개되

어 큰 물의를 일으켰다. 그 주제는 그야말로 특이한 것이었다. 정치가 에드먼드 버크(Edmund Burke)의 친구인 셰익스피어 연구가 말론(Malone)이 이 주제를 화가에게 제의하고 필요한 모든 시대적 고증 자료를 제공했다. 코플리는 찰스 1세가 영국 하원에 대해 탄핵된 의원 다섯 명의 체포를 요구했을 때, 하원 의장이 왕의 권위에 도전하여 그들을 내주기를 거부했던 사건을 그리도록 제안받았다. 비교적 최근의 역사에서 끌어낸 이같은 일화는 그때까지 대규모 그림의 주제가 된 적이 없었으며 또한 코플리가 이러한 과제를 위해 선택한 방법도 역시 전례없는 것이었다. 그의 의도는 마치 목격자의 눈에 비친 것처럼 가능한 한 정확하게 그 장면을 재구성하는 것이었다. 그는 역사적 사실들을 수집하는 데 수고를 아끼지 않았다. 그는 17세기 의사당의 실제 모양과 당시 사람들이 입고 있던 의상에 관해 고증학자들과 사 학자들의 자문을 구했다. 그는 바로 그 중요한 순간에 하원 의원을 지냈던 사람들의 초상화를 가능한 한 많이 수집하기 위해 각지에 흩어져 있는 귀족이나 유력한 사람들의 저택을 찾아다녔다. 요컨대 그는 오늘날의 양심적인 제작자가 영화나 연극의 시대적인 장면을 재구성하기 위해 했음직한 바로 그러한 일을 했다. 이러한 노력의 성과가 어떠했는지는 별개의 문제이다. 사실상 코플리 이후 백 년 이상이나 많은 화가들이 역사의 중요한 한 순간을 그리는 것에 이와 같이 엄밀하게 시대 고증을 하는 노력을 기울였다.

315
존 싱글톤 코플리,
〈1641년에 다섯 명의
탄핵된 의원들의
인도를 요구하는
찰스 1세〉, 1785년.
캔버스에 유채,
233.4×312 cm, 매사추세츠,
보스턴 시립 도서관

코플리는 국왕과 국민 대표 사이에 일어났던 이런 극적인 대결을 환기시키고자 하였다. 이와 같은 시도는 그것과 아무런 이해 관계가 없는 고증가로서의 작업은 분명 아니었다. 불과 이 년 전에 조지 3세는 식민지 개척자들의 도전에 굴복, 미국과의 평화 협정에 조인했었다. 이 주제를 제의한 사람의 친구였던 버크는 미국과의 전쟁을 부당하고 파멸적인 것으로 보고 이에 끈질기게 반대했던 사람이었다. 과거 국왕의 요구에 대해 국민 대표들이 반발한 것을 코플리가 새삼 들추어낸 의미는 모든 사람들이 이해할 수 있는 것이었다. 여왕은 이 그림을 보고 얼굴이 새파래져서 돌아선 다음, 오랫동안의 불길한 침묵 끝에 "코플리 씨, 당신은 연습치고는 지극히 불행한 주제를 택했군요"라고 말했다고 한다. 여왕은 과거의 역사적 교훈이 '어떠한' 전조를 띠고 있는지 알 수 없었을 것이다. 이 시대의 역사를 기억하는 사람들은 불과 사 년이 채 지나지 않아 이 그림과 똑같은 장면이 프랑스에서 재연되었다는 사실에 충격을 받을 것이다. 이번 경우에는 미라보(Mirabeau)가 주동자였다. 그는 국민 대표들을 몰아내려는 국왕을 거부함으로써 1789년의 프랑스 대혁명이 시작되었음을 세상에 알렸다.

프랑스 대혁명은 역사적 사건에 대해 이러한 관심을 불러일으켰고 영웅적 주제를 다룬 그림들을 등장시켰다. 코플리가 영국의 역사 속에서 그 주제를 구한 것은 하나의 예라고 할 수 있다. 건축에서의 '고딕 복고'와 비견할 수 있는 그의 역사화 속에는 낭만적인 기미가 엿보인다. 프랑스의 혁명가들은 스스로를 새로 태어난 그리스와 로마 시민으로 자처하기를 좋아했으며, 그들의 그림들은 건축 못지 않게 로마 풍의 장려함이라고 불리는 취향을 반영하고 있다. 이러한 신고전주의 양식의 지도자는 자크 루이 다비드(Jacques Louis David : 1748-1825)였다. 그는 혁명 정

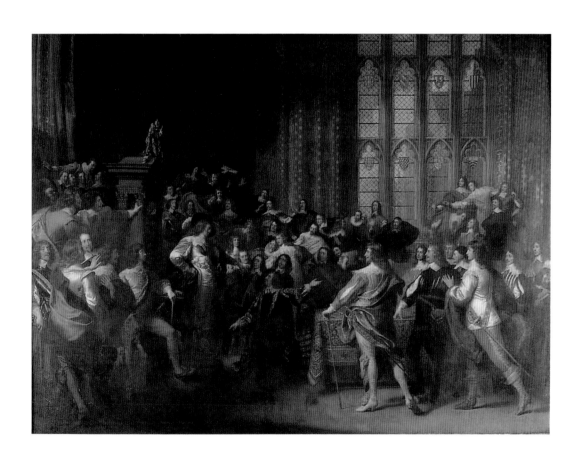

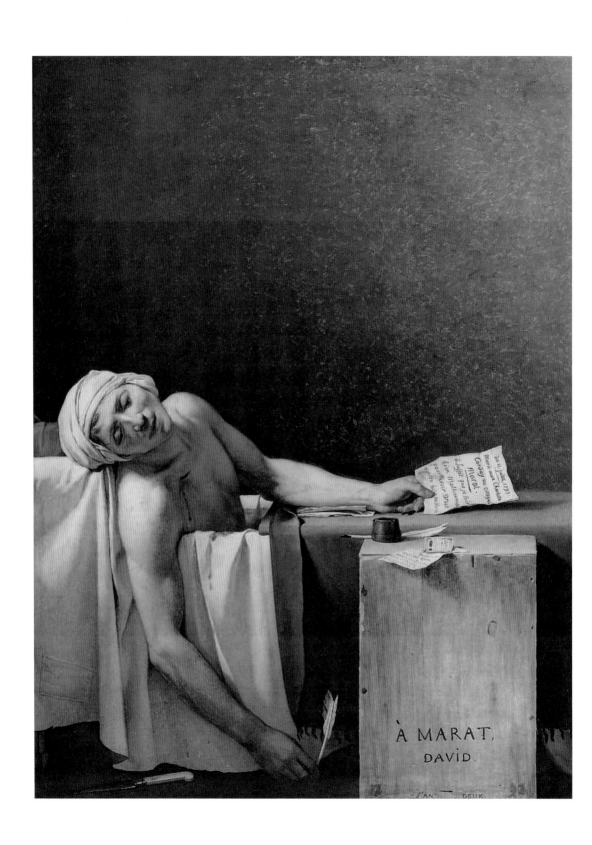

부가 내세우는 '공식 화가'였으며 로베스피에르가 자칭 대사제로서 주관한 '최고자의 축제' 같은 선전 행사의 무대와 의상을 꾸몄다. 그들은 자신들이 영웅 시대에 살고 있으며, 그들 당대의 사건들이 그리스와 로마 역사의 여러 일화들과 마찬가지로 화가의 주목을 받을 만한 가치가 있다고 생각했다. 프랑스 대혁명의 지도자 중 한사람인 마라(Marat)가 광신적인 반혁명파의 젊은 여자에 의해 목욕탕에서 피살되었을 때 다비드는 그를 대의 명분을 위해 죽은 순교자의 모습으로 그렸다(도판 316). 마라는 목욕탕에서 집무하는 버릇이 있었고 욕조에는 간단한 책상이 붙어 있었다. 자객은 그에게 청원서를 건네주었고 그가 서명하려는 순간 그를 찔렀다. 이러한 상황은 품위 있거나 웅장한 그림이 되기는 다소 어렵지만 다비드는 경찰의 보고서와 같이 실제 현장에 충실하면서도 영웅적으로 보이는 그림을 만드는 데 성공하였다. 그는 그리스와 로마의 조각을 연구하여, 신체의 근육과 힘줄을 실감나게 묘사하고 고상하고 아름다운 외관을 그리는 것을 배웠다. 또한 중점적인 효과에 꼭 필요하지 않은 모든 세부 묘사를 생략하고 단순성을 목표로 삼는 것을 고전기의 미술로부터 배웠다. 이 그림 속에는 잡다한 색채도 없고 복잡한 단축법도 없다. 코플리의 커다란 전시 효과적 작품에 비교해볼 때 다비드의 그림은 엄숙하게 보인다. 이 그림은 공공 복리를 위해 일하다가 순교자의 운명을 맞은 겸허한 '인민의 친구'—마라가 자처했듯이—를 인상적으로 기념하고 있다.

구태 의연한 주제를 내팽개친 다비드 세대의 미술가들 중에는 위대한 스페인 화가 프란시스코 고야(Francisco Goya : 1746-1828)가 있다. 고야는 엘 그레코(p. 372, 도판 238)와 벨라스케스(p. 407, 도판 264)를 배출한 스페인 회화의 훌륭한 전통을 몸에 익히고 있었으며 도판 317의 〈발코니의 사람들〉에서 보듯 그는 다비드와는 달리 고전주의적인 장려함을 위해서 이러한 지식을 거부하지 않았다. 마드리드에서 일생을 궁정 화가로 보낸 18세기 베네치아의 위대한 화가 조반니 바티스타 티에폴로(Giovanni Battista Tiepolo, p. 442, 도판 288)가 사용한 얼굴 광채와 같은 표현이 고야의 그림에서도 나타나고 있다. 그러나 고야의 인물은 다른 세계에 속한다. 지나가는 사람들을 유혹하듯이 쳐다보고 있는 두 여인과 배경의 어둠 속에 서 있는 다소 불길한 두 명의 정부는 호가스의 세계에 더 가깝다. 사실 그에게 스페인 궁중에서의 지위를 확보해준 초상화(도판 318)들은 얼핏 보면 반 다이크(p. 404, 도판 261)나 레이놀즈 류의 어용 초상화들처럼 보인다. 그가 마술을 부리듯 비단과 황금의 반짝임을 만들어내는 기술은 티치아노와 벨라스케스를 연상시키지만 사실 고야는 그들과는 다른 시각을 가지고 있었다. 옛 거장들은 권력에 아첨했지만 고야는 그것을 버리는 것을 전혀 아까워하지 않은 듯 보인다. 그는 그들의 초상화에서 허영과 추악함, 탐욕과 공허함을 낱낱이 드러냈다(도판 319). 자기 후원자들의 모습을 이렇게 묘사했던 궁정 화가는 전무후무할 것이다.

고야는 단지 유화 작품을 통해서만 과거의 인습을 벗어나 자신의 독립성을 주장한 것은 아니었다. 렘브란트처럼 그도 수많은 에칭을 제작했는데, 그 중 대부분이 부식된 선뿐만 아니라 그늘진 부분들까지도 나타낼 수 있는 애쿼틴트(aquatint)라는 기법으로 제작된 것이었다. 고야의 판화에서 가장 특이한 점은 성경의 주제이든

316
자크-루이 다비드,
〈암살당한 마라〉, 1793년.
캔버스에 유채,
165×128.3 cm, 브뤼셀,
벨기에 왕립 박물관

317
프란시스코 고야,
〈발코니의 사람들〉,
1810~15년경,
캔버스에 유채,
194.8×125.7cm,
뉴욕 메트로폴리탄 미술관

318
프란시스코 고야,
〈스페인 국왕
페르디난도 7세〉, 1814년경,
캔버스에 유채,
207×140 cm,
마드리드 프라도

319
도판 318의 세부

320
프란시스코 고야, 〈거인〉,
1818년경.
애쿼틴트, 28.5×21 cm.

역사적인 주제이든 또는 풍속적인 주제이든 간에 이미 알려진 주제는 일절 그리지 않았다는 것이다. 그의 판화들은 대개 마녀라든가 기괴한 요괴들의 환상이 주제이다. 어떤 것들은 고야 자신이 스페인에서 직접 목격했던 우매하고 반동적이며 잔인하고 억압적인 폭력에 대한 고발로서 제작한 것이며 또 어떤 것들은 그저 고야 자신의 악몽을 형상화한 듯하다. 도판 320은 그의 꿈 가운데 가장 무시무시한 악몽으로, 한 거인이 세계의 끝에 앉아 있는 모습을 나타내고 있다. 우리는 전경의 조그만 풍경으로부터 그 거인이 얼마나 큰지 짐작할 수 있다. 집과 성들은 조그만 점으로 묘사되어 있다. 우리는 마치 실물인듯 뚜렷한 윤곽선으로 그려진 이 무시무시한 유령을 상상할 수 있다. 괴물은 달빛이 비친 풍경 속에 불길한 몽마(夢魔)처럼 도사리고 있다. 고야는 전쟁과 인간의 어리석음으로 고통받고 있는 자기 나라의 운명을 생각하고 있었던 것일까? 아니면 그저 시(詩)와 같은 하나의 환상을 만들어냈던 것일까? 왜냐하면 이것이야말로 전통의 단절이 가져온 가장 뚜렷한 결과였기 때문이다. 이제 미술가들은 지금까지 오직 시인들만이 누렸던 개인적 환상의 세계를 종이 위에 펼쳐놓는 자유를 얻게 된 것이었다.

　미술에 대한 이러한 새로운 접근에 있어서 가장 두드러진 예는 고야보다 열한살 아래인 영국의 시인이자 신비주의자인 윌리엄 블레이크(William Blake : 1757-1827)였다. 블레이크는 자기 자신만의 독특한 세계에 사는 신앙심이 깊은 사람이었다. 그는 아카데미의 관학적 미술을 경멸했고 이러한 관학 미술의 기준을 받아들이기를 거부했다. 사람들은 그를 완전히 미친 사람으로 보거나 아니면 순진한 기인(奇人)으로만 단정했다. 오직 극소수의 사람들만이 그의 미술을 인정해 주었고 그를 굶어죽지 않게 해주었다. 그는 때로는 다른 사람들의 시를 위해, 또는 자신의 시에 삽화를 그려 인쇄를 하면서 생계를 꾸려나갔다. 도판 321은 《유럽, 예언서》라는 자작 시집에 곁들인 삽화 가운데 하나이다. 블레이크는 램버스에 살 때 계단 꼭대기에 앉아 있다가 그의 머리에 떠오른 환상 속에서 컴퍼스로 지구를 재려고 몸을 구부리고 있는 한 이상한 노인의 모습을 보았다고 한다. 성경의 한 대목(잠언

8장 22-7절)에서 현자 솔로몬은 이렇게 말하고 있다.

> 야훼께서 만물을 지으시려던 한 처음에 모든 것에 앞서 나를 지으셨다 … 멧 부리가 아직 박히지 않고 언덕이 생겨나기 전에 나는 이미 태어났다 … 그가 하 늘을 펼치시고 깊은 바다 앞에 컴퍼스를 세우실 때에, 구름을 높이 달아 매시고 땅 속에서 샘을 세차게 솟구치게 하실 때에 내가 거기 있었다.

블레이크가 그린 것은 깊은 바다 앞에서 컴퍼스를 세우고 있는 하느님의 이런 장 엄한 환상이다. 이 천지 창조의 그림 속에 나타난 하느님의 모습은 어딘가 미켈란 젤로가 그린 하느님의 모습을 생각나게 한다(p. 312, 도판 **200**). 블레이크는 미켈 란젤로의 숭배자였다. 그러나 블레이크의 손을 거치면서 하느님의 모습은 몽환적 이고 환상적으로 되어 갔다. 사실상 블레이크는 자기 나름의 독특한 신화를 창조 했으며 환상 속의 형상은 엄격하게 말해 하느님 자신을 가리키는 것이 아니라 블레 이크의 상상 속의 한 존재를 나타내는 것이었다. 그는 이를 유리즌(Urizen; 이성을 상징─역주)이라 불렀다. 비록 블레이크가 유리즌을 세계의 창조자로 생각하기는 했으나 그는 세계를 악한 것으로 생각했기 때문에 그러한 세계의 창조자도 사악한 혼을 지녔다고 생각했다. 그 때문에 이 환상은 기분 나쁜 악몽의 성격을 지니게 되 었다. 컴퍼스는 마치 어둡고 폭풍우 몰아치는 밤의 번갯불처럼 보인다.

블레이크는 환상에 너무 깊이 빠진 나머지 현실 세계를 그리길 거부하고 오로지 자기 내면의 눈에만 의존했다. 그의 소묘상의 오류를 지적하기는 쉽지만 그렇게 한 다면 그의 예술의 진가를 놓치게 될 것이다. 중세의 미술가들처럼 그는 정확한 묘 사에는 신경을 쓰지 않았다. 왜냐하면 그에게는 꿈 속의 형상 하나하나가 무엇보다 도 중요한 의미를 지니고 있었으므로 단순한 정확성의 문제는 그와 아무런 관련이 없는 것같이 생각되었기 때문이었다. 이렇게 그는 르네상스 이래로 공인된 전통의 규범을 의식적으로 포기한 최초의 화가였다. 우리는 블레이크의 작품을 보고 충격 을 받았던 그 당시 사람들을 탓할 수 없다. 백년 이상이 지나서야 비로소 그는 영 국 미술사에서 가장 중요한 인물 중의 하나로 널리 인정받게 되었다.

주제를 마음대로 선택하는 새로운 자유를 얻게 된 화가들이 가장 많은 혜택을 입었던 분야는 풍경화였다. 그때까지 풍경화는 그다지 중요하지 않은 것으로 여겨 져왔다. 특히 시골의 집이나 공원, 또는 멋진 경치를 그려 생계를 꾸려왔던 화가 들은 진정한 예술가로서의 대우를 받지 못하였다. 이러한 태도는 18세기 말엽 낭 만주의 정신을 통해 다소 바뀌었으며 위대한 화가들은 풍경화를 새로운 권위로 끌 어 올리는 것을 일생의 목표로 삼았다. 여기서도 전통은 한편으로 도움을 주면서도 한편으로는 장애물이 되었다. 같은 세대에 속하는 두 명의 영국 풍경화가가 서로 얼마나 다른 방식으로 이 문제에 접근하였는가를 살펴보는 것은 흥미있는 일이다. 그 중 하나는 J. M. W. 터너(J. M. W. Turner : 1775-1851)이고 다른 한 사람은 존 컨스 터블(John constable : 1776-1837)이었다. 이 두 사람을 비교하는 것은 레이놀즈와 게 인즈버러 사이의 대조를 연상시키는 무엇이 있다. 하지만 그들 세대를 갈라놓고 있

321
윌리엄 블레이크,
〈태고적부터 계신 이〉,
1794년.
양각 에칭에 수채,
23.3×16.8 cm,
런던 대영 박물관

는 오십 년 동안 두 라이벌 간의 접근 방식은 더욱 큰 차이를 보이게 되었다. 레이놀즈처럼 터너는 그의 작품이 왕립 아카데미에서 종종 화제를 자아냈던 성공한 화가였다. 그 역시 레이놀즈와 마찬가지로 전통의 문제에 사로잡혀 있었다. 클로드 로랭의 유명한 풍경화(p. 396, 도판 255)를 능가하지는 못해도 같은 수준에는 도달하고자 하는 것이 그가 지닌 일생의 야심이었다. 그는 자신의 작품과 스케치를 국가에 기증하면서 그 중 한 작품(도판 322)을 항상 클로드 로랭의 작품과 나란히 전시해줄 것을 명백한 조건으로 내세웠다. 터너는 이러한 비교를 자청함으로써 자기 작품의 진가를 제대로 평가하지 못했던 것이다. 클로드의 그림이 지닌 미는 단순함과 고요함, 그의 환상 세계가 지니는 명료함과 구체성, 그리고 어떠한 요란한 색채도 없다는 점에 있었다. 터너 또한 빛으로 가득차고, 눈부신 아름다움을 지닌 환상 세계를 그렸지만 그것은 정적인 세계가 아니라 동적인 세계였으며 단순한 조화의 세계가 아니라 현란하고 화려한 세계였다. 그는 자기의 그림을 보다 눈에 띄고 극적인 것으로 만들기 위해 그림 속에 모든 효과를 잔뜩 동원했다. 만약 그가 재능이 없는 화가였다면 대중에게 인상을 주려는 이러한 야심이 참담한 결과를 가져왔을 것이다. 그러나 그는 아주 뛰어난 무대 감독이었으므로 놀라운 품위와 기교로써 그 일을 해냈다. 그의 최고 걸작들은 사실상 우리에게 웅대한 자연의 가장 낭만적이고 숭고한 모습을 보여준다. 도판 323은 터너의 작품 중 가장 대담한 것 가운데 하나로서 눈보라 속의 증기선을 그린 것이다. 이 소용돌이치는 구도를 데 블리헤르의 바다 풍경(p. 418, 도판 271)과 비교해보면 터너의 접근 방식이 얼마나 대담한 것인지 알 수 있다. 17세기 네덜란드 화가 데 블리헤르는 첫눈에 보이는 것뿐만

322
조지프 말로드 윌리엄 터너,
〈카르타고를 건설하는
디도〉, 1815년.
캔버스에 유채,
155,6×231,8 cm,
런던 국립 미술관

323
조지프 말로드 윌리엄 터너,
〈눈보라 속의 증기선〉,
1842년,
캔버스에 유채,
91.5×122 cm,
런던 테이트 갤러리

324
존 컨스터블,
〈나무 줄기의 습작〉,
1821년경.
종이에 유채, 24,8×29,2 cm,
런던 빅토리아 앤드 앨버트
박물관

아니라 어느 정도는 그가 거기에 있을 것이라고 알고 있는 것까지 그렸다. 그는 배가 어떻게 만들어지며 배의 장비가 어떻게 준비되는지 알고 있었다. 그의 그림을 보고 이러한 배들을 다시 만들어낼 수 있을지도 모른다. 그러나 어느 누구도 터너의 그림을 보고 19세기의 증기선을 다시 만들어낼 수는 없을 것이다. 그가 우리에게 보여주는 것은 시커먼 선체(船體)와 돛대에서 펄럭이는 깃발, 사나운 바다의 위협적인 돌풍과 대결하는 투쟁의 인상뿐이다. 마치 휘몰아치는 바람과 파도의 충격을 몸으로 느낄 수 있을 것만 같다. 세세한 부분은 살펴볼 겨를이 없다. 그런 부분들은 눈부신 빛과 폭풍의 어두운 그림자에 의해 삼켜져버렸다. 나는 바다에서의 눈보라가 정말로 이렇게 보이는지 알지 못한다. 그러나 낭만주의 시를 읽거나 낭만주의 음악을 들을 때에 우리가 상상하게 되는 것은 영혼을 뒤흔들고 마음을 압도하는 이러한 폭풍이라는 것은 알고 있다. 터너에게 있어서 자연은 항상 인간의 감정을 반영하고 표현한다. 우리는 우리가 통제할 수 없는 힘에 부딪치게 되면 압도당하며 자신이 아주 작은 존재임을 느끼게 된다. 그리고 어느새 자연의 힘을 자유자재로 표현할 수 있는 미술가들을 찬탄하게 되는 것이다.

컨스터블의 생각은 터너와는 매우 달랐다. 터너가 경쟁하고 능가하기를 원했던 전통이라는 것이 그에게는 단지 장애물에 지나지 않았다. 이것은 과거의 위대한 거장들을 존경하지 않았다는 이야기는 아니다. 그는 클로드 로랭의 눈이 아니라 그 자신의 눈으로 본 것을 그리려고 했다. 그는 게인즈버러가 그만둔 곳에서 다시

시작했다고 볼 수 있다(p. 470, 도판 **307**). 그러나 게인즈버러조차도 여전히 전통적인 기준에서 보아 '한 폭의 그림 같다(picturesque)'고 생각될 만한 소재들을 선택했으며 여전히 자연을 목가적인 장면들을 위한 아늑한 무대로 보았다. 컨스터블에게는 이러한 모든 생각들이 중요하지 않았다. 그는 단지 진실만을 원했을 뿐이다. "꾸밈없는 화가가 자리할 곳은 충분해"라고 그는 1802년 친구에게 편지를 썼다. "오늘날의 가장 큰 악덕은 허세(bravura)야. 그것은 진실을 넘어서려 하지." 아직도 클로드를 모범으로 받드는 유행을 뒤좇던 풍경화가들은 문외한이라도 그럴듯하게 그림을 그려낼 수 있게 하는 손쉬운 속임수들을 많이 만들어냈다. 예컨대 전경의 인상적인 나무 한 그루가 화면 중앙에 펼쳐진 원경과 뚜렷한 대조를 이루게 한다든가 하는 식이었다. 채색법도 일목 요연했다. 따뜻한 색깔들인 갈색이나 황금색 계통의 색조들은 전경에 사용해야 하고 배경은 연한 푸른 색조로 배어들게 해야했다. 구름을 그리는 방식이 있었고 옹이 투성이 참나무 껍질을 그럴듯하게 그리기 위한 특별한 요령도 있었다. 컨스터블은 이러한 모든 틀에 박힌 수법들을 경멸했다. 한 친구가 전경에 낡은 바이올린의 빛깔인 부드러운 갈색을 사용하지 않았다고 그에게 충고하자 그는 바이올린을 꺼내어 풀밭 위에 놓고 실제 눈으로 보이는 선명한 초록색과 인습이 강요하는 따뜻한 색조 사이에 얼마나 큰 차이가 있는지

325
존 컨스터블,
〈건초 마차〉, 1821년.
캔버스에 유채.
130,2×185,4 cm,
런던 국립 미술관

326
카스파르 다비트
프리드리히,
〈실레지아 산악 풍경〉,
1815~20년경,
캔버스에 유채,
54.9×70.3 cm,
뮌헨 노이에 피나코텍

그 친구에게 보여주었다고 한다. 그러나 컨스터블은 대담한 혁신으로 사람들에게 충격을 주려고 하지는 않았다. 그가 원한 것은 그저 자신의 눈에 충실하려고 하는 것뿐이었다. 그는 자연을 스케치하기 위해 야외로 나갔으며 화실에 돌아와서는 그것을 공들여 다듬었다. 그의 습작(도판 324)들은 흔히 완성된 그의 작품들보다 훨씬 대담하다. 그러나 아직 일반 대중이 순간적인 인상의 기록을 전시할 만한 가치 있는 작품으로 받아들일 수 있는 시기는 아니었다. 그럼에도 불구하고 그의 완성된 작품들은 처음 전시되었을 때 큰 물의를 불러일으켰다. 도판 325는 1824년 파리에서 공개되어 컨스터블을 일약 유명하게 만들었던 작품이다. 이 그림은 단순한 전원 풍경으로 건초 마차가 개울을 건너는 모습을 묘사하고 있다. 우리는 우리 자신을 그림 속에 몰입시켜, 배경을 이루고 있는 초원 위에 점점이 비치고 있는 햇살들을 살펴보고 흘러가는 구름을 쳐다보아야 한다. 또한 물줄기를 따라가며 매우 단순하고 소박하게 그려진 물방앗간 옆을 거닐어보아야 한다. 그래야만 실제의 자연보다 더 그럴듯하게 보이도록 묘사하는 것을 거부하였고 가식적인 포즈나 허세

가 전혀 없는 그의 철저한 성실성을 제대로 이해할 수 있을 것이다.

전통과의 단절은 화가들에게 터너나 컨스터블의 작품에서 구체화된 두 가지 가능성을 열어주었다. 그들은 붓과 물감으로 시를 쓰는 시인이 되어 감동적이고 극적인 효과를 추구할 수 있었다. 또 자기 앞에 놓여진 소재들을 성실하게 묘사하며 끈질기고 정직하게 그것을 탐구하려는 결심을 할 수 있었다. 유럽의 낭만주의 화가 가운데는 터너와 동시대 사람인 독일 화가 카스파르 다비트 프리드리히(Caspar David Friedrich : 1774-1840) 같은 위대한 미술가들이 있었다. 프리드리히의 풍경화는 슈베르트의 가곡을 통하여 우리가 보다 친숙하게 알고 있는 당시의 낭만적 서정시의 분위기를 반영하고 있다. 그가 그린 황량한 산의 모습(도판 **326**)은 그 발상에 있어서 시와 가까운 중국 산수화(p. 153, 도판 **98**)의 정신을 상기시키기까지 한다. 그러나 나는 이러한 낭만주의 화가들 중 일부가 당대에 거둔 성공이 아무리 크고 대단한 것이라 할지라도, 시적인 분위기를 자아내려고 하기보다는 컨스터블이 추구했던 길을 따라 눈에 보이는 세계를 탐색하려고 애썼던 화가들이 보다 지속적인 중요성을 가진 어떤 것들을 성취했다고 믿는다.

프랑수아-조제프 하임,
'관전(官展)'의 새로운 역할:
〈1824년 파리의
'살롱 전(展)'에서 훈장을
나눠주는 샤를 10세〉,
1825-7년.
캔버스에 유채, 173×256 cm,
파리 루브르

25

끝없는 변혁
19세기

앞서 언급했던 '전통의 단절'은 프랑스 대혁명 시기를 특징지으면서, 당시 미술가들의 생활과 작품 활동의 여건에 많은 변화를 가져왔다. 아카데미와 전시회, 비평가들과 감식가들은 '예술(Art)'과 단순한 '기술'(화가의 기술이든 건축가의 기술이든) 간의 차이를 명확히 하기 위해 모든 노력을 동원했다. 이제 미술이 존재 근거로 삼아왔던 바탕들은 또 다른 측면에서 점차 무너지기 시작했다. 산업 혁명은 장인 기술의 전통을 무너트려 기계 생산이 수공업을 대신하게 되었으며, 소규모 작업장은 대공장으로 바뀌어갔다.

이러한 변화의 가장 직접적인 결과는 건축에서 가장 잘 드러났다. 즉 견실한 장인 기술의 결여는 '양식'과 '미'에 대한 이상한 집착과 함께 이 시기의 건축을 거의 말살시켰다. 물론 수적인 면에서 보면 19세기에 지어진 건축물이 이전 시기에 지어진 건물 수보다도 훨씬 많을 것이다. 왜냐하면 당시는 영국과 미국 전역의 도시들이 급속도로 팽창하여 모두 '건물로 둘러싸인 지역'으로 변화하던 시기였기 때문이다. 그러나 이 우후죽순격으로 생겨나는 건물들은 그 나름의 자연스러운 양식을 지니고 있지 못하였다. 이는 조지 시대까지 유용하게 사용되었던 경험적인 방식이나 건본책들이 이 시기에 와서는 너무 단순하며 '비예술적'이라는 이유로 외면당한 사실과 밀접한 관련이 있다. 사업가나 시의원들은 새 공장이나 기차역, 학교나 박물관을 세우는 데 있어 자기 자신의 취향을 고집했다. 예를 들어 일단 기타 세부사항이 합의된 후에는 건축가에게 문은 고딕 양식으로, 건물은 노르만 성이나 르네상스의 궁전 혹은 오리엔트 회교 사원 양식으로 해달라는 요구를 했다. 물론 전통적인 건축 방법이 어느 정도 수용되긴 했지만 사태 개선에 별다른 도움을 주지는 못했다. 성당은 대개 고딕 양식으로 지어졌는데, 이는 고딕 양식이 소위 '신앙의 시대'에 지배적인 양식이었기 때문이다. 한편 극장이나 오페라 하우스에는 과장된 바로크 양식이 선호되었으며 성이나 관공서에는 위엄 있어 보이는 이탈리아 르네상스 양식이 적용되었다.

그러나 19세기에는 재능 있는 건축가가 없었다고 단정짓는 것은 부당한 판단일 것이다. 당시에도 분명히 뛰어난 건축가들이 있었다. 그러나 건축이 처한 상황이 그들에게 상당히 불리하게 작용했다. 그들이 과거의 양식을 모방하기 위해 연구하면 할수록 실제 설계는 원래 의도한 목적에서 점점 더 빗나갔다. 반대로 그들이 적용해야 했던 과거의 양식을 묵살하려 해도 결과는 마찬가지였다. 그러나 몇몇 19세기 건축가들은 위와 같은 딜레마를 극복하여, 엉터리 고대 양식도 아니고 어설픈

327
찰스 배리와 오거스터스
웰비, 노스모어 퓨진,
〈런던의 국회 의사당〉,
1835년

창작도 아닌 제대로 된 작품을 만들어내는 데 성공했다. 그들이 세운 건물들은 그 도시의 얼굴이 되었고, 주변 환경과 잘 조화되어 마치 자연 풍경의 일부처럼 보였다. 런던의 국회 의사당이 그 대표적인 예이다(도판 **327**). 특히 이 건물의 설립 과정은 다음과 같이 당시 건축가들의 고충을 단적으로 드러내주고 있다. 1834년 옛 의사당이 불타 없어지자 새로운 설계가 공모되었는데, 르네상스 양식 전문가인 찰스 배리 경(Sir Charles Barry : 1795-1860)의 설계가 채택되었다. 그러나 영국의 시민적 자유는 중세 시대에 쟁취되었으므로 자유의 상징인 의사당도 중세 고딕 양식을 따라야 한다는 의견이 대두하였다(이러한 주장은 심지어 2차 대전 후 독일군 폭격기에 의해 파괴된 의사당을 복구하려는 논의가 진행되는 과정에서도 강한 영향력을 발휘했다). 그리하여 배리 경은 고딕 양식의 부활을 줄기차게 옹호하던 건축가들 중 한 사람으로 고딕 식 세부 장식의 전문가인 퓨진(A. W. N. Pugin : 1812-52)의 도움을 받아야만 했다. 그들의 협력 관계는 이런 식이었다. 배리는 건물의 전체 골격과 배치를 맡고 정면과 내부의 장식은 퓨진이 담당하게 되었다. 이렇듯 설립 과정에서 다소 혼란이 있었지만 결과는 그런대로 만족할 만한 것이었다. 즉 이 건물의 윤곽선은 저 멀리 런던의 안개 속에서 보면 상당히 위엄 있어 보이는 반면 가까이서 보이는 고딕 장식은 낭만적인 분위기를 연출해주고 있다.

한편 회화나 조각의 경우는 건축에서와 같은 '전통적인 양식'이라는 것 자체가 거의 존재하지 않았다. 따라서 '전통의 단절'이 미친 영향이 건축에 비해 미약하리

라 생각되기 쉽지만 실은 그렇지도 않았다. 흔히 화가의 생애는 괴로움과 불안의 연속이라고 한다. 그러나 화가들에게도 소위 '좋은 시절'이 있었다. 그때에는 화가 스스로가 내가 왜 이 세상에 태어났을까 하는 의문을 가질 필요도 없었고 그의 일은 다른 직업들처럼 안정되어 있어 늘 그려야 할 제단화나 초상화가 기다리고 있었다. 사람들은 거실 장식을 위한 그림과 별장을 꾸미기 위한 벽화를 필요로 했고 이러한 작업은 어느 정도 예정된 일정에 따라 이루어졌다. 화가는 후원자들이 요구하는 그림을 그렸고 그것은 그다지 어려운 일이 아니었다. 오히려 한껏 능력을 발휘하여 불후의 명작을 낳을 수 있는 계기가 되었다. 그러면서도 실생활에 있어서의 그의 지위는 안정되어 있었다. 바로 이러한 안정감이 19세기에 이르러 무너지게 되었다. 먼저 '전통의 단절'은 화가들에게 선택의 폭을 넓혀주었다. 이제 소재가 풍경화인지 과거의 극적인 장면인지, 주제의 경우도 밀턴의 작품인지 아니면 고전 문학인지, 또 방식에 있어서도 다비드 식의 고전주의인지 환상적인 낭만주의인지 하는 모든 결정이 화가의 손에 맡겨지게 되었다. 그러나 이렇듯 화가의 선택권이 확대되면 확대될수록 화가 자신의 취향과 대중 취향 간의 간극은 점차 벌어져갔다. 보통 그림을 사려는 사람은 어떤 것을 살지 미리 염두에 두고 다른 데서 이미 보았던 것과 비슷한 것을 사려고 하는 경향이 있다. 과거에는 이러한 요구가 쉽게 충족되었다. 왜냐하면 화가에 따라 그림의 수준이 천차만별이긴 했지만 동시대의 그림은 여러 가지 면에서 비슷한 점이 많았기 때문이다. 그러나 이제는 이러한 단일한 전통이 사라졌기 때문에 미술가와 후원자 간에 종종 마찰이 빚어졌다. 후원자의 취향은 한쪽으로 고정되어 있는 반면 미술가는 거기에 만족하지 못했다. 따라서 생활에 쪼들려 어쩔 수 없이 후원자의 요구를 일방적으로 받아들여야 하는 경우 그들은 '양보'하고 있다고 느끼면서 자존심에 손상을 입었고 위신도 떨어진다고 생각했다. 그렇다고 해서 그들이 내부의 목소리만을 따라 자신의 예술관에 어긋나는 제안을 일체 거부한다면 굶어죽을 처지에 빠지게 되는 것이었다. 이렇게해서 19세기 미술가들은 관례를 따르고 대중의 요구에 부합하는 부류와 스스로 선택한 고립을 자랑스러워하는 부류로 크게 나뉘어 이 둘 사이의 골은 점점 깊어져 갔다. 게다가 이러한 상황은 산업 혁명과 장인 기술의 쇠퇴, 전통성이 결여된 새로운 중산 계급의 등장, '예술'을 빙자한 값싸고 조잡한 상품 생산으로 인해 더욱 악화되어 일반 대중의 취향 수준을 하락시키는 결과를 가져왔다.

　미술가와 대중 사이의 불신은 일방적인 것이 아니라 서로 상대적인 것이었다. 성공한 사업가들이 보기에 미술가들은 대수롭지 않은 작품에 대해 터무니 없는 가격을 요구하는 사기꾼에 지나지 않았고 반면에 미술가들은 거만한 '부르주아에게 충격을 주어' 그들을 어리둥절하게 만드는 것을 재미로 여겼다. 미술가들은 스스로를 별개의 인종으로 여기기 시작하여 머리와 수염을 기르고 벨벳이나 골덴 옷을 입었으며 챙 넓은 모자에 헐렁한 타이를 매고 다녔다. 그리고는 소위 '고상한' 관습들에 대해 경멸을 퍼부었다. 물론 이러한 상태를 건전하다고는 할 수 없지만 거의 불가피했던 것으로 보인다. 또 한 가지 명심해야 할 것은 비록 미술가들의 길에 함정들이 널려 있긴 했지만 변화된 상황이 이를 메꾸어주고 있었다는 사실이다. 함

정이란 뻔한 것이다. 자신의 영혼을 팔아 대중의 저속한 취미에 영합하려는 미술가들과 작품을 사는 사람이 없다는 이유만으로 스스로를 천재로 생각하면서 자신의 처지를 과장하는 미술가들은 모두 파멸하고 말았다. 그러나 이러한 상황은 유약한 화가들에게만 절망적인 것이었다. 왜냐하면 선택의 폭이 확장되고 후원자의 변덕으로부터 벗어났다는 점 외에도 그들이 치른 대가는 다음과 같은 이점을 보장해주었기 때문이었다. 즉 사상 처음으로 미술은—미술가가 그것을 표현할 수 있는 개성을 지녔다는 전제하에—개성 표현의 완벽한 수단으로 인정받게 된 것이다.

모든 미술을 하나의 '표현' 수단으로 생각하는 사람들에게 이러한 사실은 역설처럼 들릴 것이다. 물론 미술이 '표현' 수단임에는 분명하지만 그렇게 쉽게 단정지을 수 있는 문제는 아니다. 예컨대 이집트의 미술가는 자신의 개성을 표현할 기회를 거의 갖지 못했다. 이는 양식의 규칙과 관습이 너무 엄격해서 선택의 여지가 없었기 때문이었다. 결국 선택이 없는 곳에는 표현도 존재하지 않게 되는 것이다. 이러한 사실은 다음과 같은 예에서 더욱 분명해진다. 여자는 옷 입는 방식에서 '개성을 표현한다'고 말할 경우 우리는 여자가 옷을 선택한 방식이 그 여자의 취향과 기호를 반영한다는 측면에서 얘기한 것이다. 우리는 여자가 모자를 사는 것을 지켜보면서 왜 그녀가 이 모자를 제쳐놓고 다른 모자를 고르는지 알아내려고 노력하기만 하면 된다. 이러한 선택은 그녀가 스스로를 어떻게 보고 있으며 남들이 자기를 어떻게 평가해주길 원하는지 암시해준다. 그리고 이러한 선택 행위를 통해 그녀의 개성을 짐작해볼 수 있다. 그러나 그녀가 제복을 입어야 한다면 어느 정도 '표현'의 여지가 남아 있다 해도 그 폭은 현저히 줄어들게 된다. 양식이란 바로 이 제복과 같은 것이다. 물론 시간이 지남에 따라 양식이 미술가에게 제공하는 선택의 영역은 넓어졌으며 아울러 미술가가 자신의 개성을 표현하는 수단도 증가했다. 누구나 프라 안젤리코와 마사초가 다른 유형의 인간이고 렘브란트와 베르메르 반 델프트가 다른 성격의 소유자라는 것을 알 수 있다. 그러나 이 미술가들 중 그 누구도 자신의 개성을 표현하기 위한 의도적인 선택을 한 것은 아니었다. 그들은 마치 우리가 담뱃불을 붙이거나 버스를 타려고 뛰어가는 등의 행위에서 무의식적으로 자신을 표현하듯이 그저 우연히 그러한 표현을 하게 된 것이다. 미술이 추구하는 참된 목적이 개성의 표현이라는 생각은 그 밖의 다른 목적들이 모두 포기되었을 때에만 근거를 가질 수 있는 것이다. 그럼에도 불구하고 이러한 생각이 진실되고 가치 있는 것이 되어버렸다. 이제 미술을 좋아하는 사람들이 전시회와 화실에서 기대하는 것은 더 이상 평범한 기교의 과시—너무나 평범해서 거의 주목받지 못하는—가 아니었으므로 그들은 미술이 더불어 얘기할 만한 가치가 있는 대상과 만날 수 있게 해주길 원했다. 그 대상은 바로 작품을 통해 때묻지 않은 순수함을 보여주며 남의 것을 모방하는 데 머물지 않고 예술적 양심에 부합될 때에만 붓을 휘둘렀던 화가들이었다. 이러한 관점에서 19세기 회화사를 살펴본다면 이전과는 상당한 차이점이 있음을 발견하게 된다. 과거에는 기량이 뛰어나고 가장 중요한 작품의 주문 제작을 받아서 유명해진 미술가들이 그 시대의 지도적인 대가들이었다. 조토나 미켈란젤로, 홀바인, 루벤스, 심지어 고야의 경우를 생각해보라. 그렇다고

해서 뛰어난 화가가 정당한 평가를 받지 못하는 식의 비극적인 상황이 전혀 없었다는 애기는 아니다. 그러나 대개는 미술가들과 그들의 애호가들 사이에 서로 공유하는 통념 같은 것이 있었고 따라서 명작(名作)에 대한 기준에도 의견이 일치했었다. 성공한 화가들—소위 관전파(官展派) 화가들—과 죽은 뒤 진가를 인정받은 '이단자'들 사이의 구별은 19세기에 들어와서 본격적으로 나타났다. 그 결과는 기묘한 역설을 보여준다. 오늘날까지도 19세기의 '관전파 미술'에 대해서 많이 알고 있는 전문가가 거의 없다. 물론 우리가 시민 광장에 서 있는 위인들의 기념비나 시청 벽화. 성당이나 대학의 스테인드글라스 등 이러한 관전파 화가들의 작품과 친숙하기는 하지만, 이들 대부분은 너무 진부해서 마치 우리가 구식 호텔에서 보곤하는 한때 유명했던 전시회 작품들의 복제품에 별다른 관심을 갖지 않듯이 이들도 우리의 주위를 거의 끌지 못한다.

이처럼 늘 무관심한 데는 아마도 이유가 있을 것이다. 의회와 대결하는 찰스 1세를 그린 코플리의 그림(p. 483, 도판 315)에 대해 논하면서 나는 역사의 극적인 한 순간을 가능한 한 정확하게 그려내려는 그의 노력이 깊은 인상을 남겨 한 세기 내내 많은 미술가들이 단테나 나폴레옹, 혹은 조지 워싱턴 같은 과거의 유명한 인물들을 주제로 그들 생애에서 극적인 고비에 처한 모습의 사극과 같은 역사화를 그리는 데 많은 노력을 기울였다고 언급했다. 여기에다 나는 그 같은 극적인 그림들이 대개 전시회에서는 큰 성공을 거두었으나 곧 인기를 잃게 되었다는 점을 덧붙여도 좋을 듯싶다. 과거에 대한 우리의 생각은 매우 빨리 변하곤 한다. 공들여 그린 의상이나 배경은 곧 설득력이 없어 보이고 영웅적인 몸짓은 '과장된 연기' 같아 보이기 일쑤이다. 그러나 앞으로 이러한 작품들에 대해서 재평가가 내려지고 그 중 실력있는 화가와 그렇지 못한 화가 간의 구분이 분명히 이루어질 것이다. 왜냐하면 19세기 관전파 미술이 모두 오늘날 우리가 생각하듯이 그렇게 공허하고 인습적인 것만은 아니었기 때문이다. 어쨌든 다음과 같은 사실은 변함없는 진실로 남을 것이다. 즉 프랑스 대혁명 이후 '미술(Art)'이라는 말은 새로운 의미를 지니게 되었으며 19세기의 미술사는 결코 가장 성공하고 가장 돈을 잘 번 거장들만의 역사는 아니라는 것이다. 오히려 19세기의 미술사는 용기를 잃지 않고 끊임없이 스스로 탐구하여 기존의 인습을 비판적으로 대담하게 검토하고 새로운 미술의 가능성을 창조해낸 외로운 미술가들의 역사라고 하겠다.

이 새로운 미술이 전개되는 과정에서 가장 극적인 사건들은 파리에서 일어났다. 왜냐하면 유럽 미술의 중심지가 15세기의 피렌체, 17세기의 로마를 거쳐 19세기에는 파리로 이동했기 때문이다. 전세계의 미술가들이 당대의 지도적인 미술가들에게 배우기 위해, 또 무엇보다도 몽마르트르의 카페에서 이루어지는 끝없이 계속되는 미술의 본질에 대한 토론에 함께 하기 위해 파리로 몰려들었다. 바로 그곳에서 미술의 새로운 개념이 싹트고 있었던 것이다.

19세기 전반기의 보수파 화가들의 지도자는 장-오귀스트-도미니크 앵그르(Jean-Auguste-Dominique Ingres : 1780-1867)였다. 그는 다비드의 제자이자 추종자(p. 485)였으며 다비드처럼 고전기의 영웅 미술을 숭배했다. 앵그르는 학생들에게 대상을 정

밀하게 묘사하고, 즉흥성과 무질서를 경계하라고 가르쳤다. 도판 **328**은 형태의 표현에 있어서의 그의 탁월한 솜씨와 구도에 있어서의 엄격한 명료성을 잘 보여준다. 이 작품을 보면 왜 많은 화가들이 앵그르의 견해에 반대하면서도 한편으로는 그의 완벽한 기교를 부러워하고 그의 권위를 존중했는지 쉽게 짐작할 수 있다. 그러나 또 한편으로는 동시대의 보다 열정적인 화가들이 왜 이런 매끈한 완벽함을 못견뎌 했는지도 쉽게 이해할 수 있다.

앵그르의 반대자들이 모이는 구심점은 외젠 들라크루아(Eugène Delacroix : 1798– 1863)였다. 들라크루아는 혁명의 나라 프랑스에서 배출된 위대한 혁명가 중 한 사람으로, 풍부하고 다양한 감정을 지닌 복잡한 인물이었다. 그러나 그의 멋진 일기를 보면 정작 자신은 열광적인 반항아로 간주되는 것을 별로 좋아하지 않았던 것 같다. 만일 그가 이러한 역할을 맡았다면 그것은 그가 아카데미의 기준을 받아들일 수 없었기 때문일 것이다. 그는 대상의 정확한 묘사와 그리스·로마 시대 조상 (彫像)의 끝없는 모사를 거부했다. 심지어 그리스와 로마 사람들에 대해 말하는 것조차 못견뎌 했다. 그는 회화에 있어서는 소묘보다는 색채가, 지식보다는 상상력이 훨씬 더 중요하다고 믿었다. 앵그르와 그 유파가 '장중한 양식(Grand Manner)'에 몰두하여 푸생과 라파엘로를 찬탄하고 있는 동안 들라크루아는 베네치아 파와 루벤스에 주목함으로써 감식가들을 놀라게 했다. 그는 아카데미가 화가들에게 요구하는 진부한 주제에 싫증이 나서 1832년 북아프리카로 건너가 아랍 세계의 눈부신 색채와 낭만적인 풍속을 연구했다. 그는 탕헤르에서 전투중인 말을 보고 일기에 다음과 같이 썼다. '말들은 처음부터 앞발을 들고 울부짖으며 맹렬하게 싸워서 말에 타고 있는 병사가 떨어지지나 않을까 걱정될 정도였다. 그러나 그림 그리기에는 아주 근사한 장면이었다. 나는 정말 엄청나고도 환상적인 장면을 목격한 것이다. … 아마 루벤스는 이런 것을 상상했을지도 모른다.' 도판 **329**는 그가 여행에서 얻은 성과 중의 하나다. 이 그림은 다비드와 앵그르의 가르침을 정면으로 부정하고 있다. 즉 여기서는 명확한 윤곽선을 전혀 찾아볼 수 없으며 빛과 그림자 부분의 색조가 섬세하게 표현된 나체도 없고, 구성상의 배치와 절제는 물론 애국적이거나 교훈적인 주제도 없다. 화가는 단지 우리가 그 격양된 순간—아랍 기병대가 폭풍처럼 내달리고 준마가 앞발을 들고 일어서는—을 함께 하기를 바라며 그 역동적이고도 낭만적인 장면에서 느꼈던 기쁨을 전달하려 했을 뿐이다. 개성이나 낭만적인 주제 선택으로 미루어보면 들라크루아는 터너와 비슷한 듯하지만 정작 파리에서 전시된 컨스터블(p. 495, 도판 **325**)의 작품에 찬사를 보낸 사람은 바로 들라크루아였다.

그렇다 하더라도 들라크루아가 진정으로 찬양한 미술가는 그와 동시대의 프랑스 풍경화가인 장 밥티스트 카미유 코로(Jean–Baptiste Camille Corot : 1796–1875)였다. 그의 미술은 이처럼 대조적인 자연에 대한 접근 방식을 서로 연결시켜주고 있다고 할 수 있다. 컨스터블처럼 코로도 가능한 한 진실하게 현실을 묘사하려는 결심에서 출발하였으나 그가 포착하고자 했던 진실은 조금 달랐다. 도판 **330**은 그가 여름날 남프랑스의 열기와 정적을 표현하기 위해 세부 묘사보다는 모티프의 전반적인

328
장–오귀스트–도미니크 앵그르, 〈발팽송의 목욕하는 여인〉, 1808년. 캔버스에 유채, 146×97.5 cm, 파리 루브르

형태와 색조에 주력했음을 보여준다.

우연하게도 약 1백년 전에 프라고나르 역시 로마 근교에 있는 에스테 별장의 정원(p. 473, 도판 **310**)을 주제로 택했었다. 19세기 미술에서 풍경화가 점차로 가장 중요한 분야가 되어갔기 때문에 더욱 더 이 그림들과 다른 것들을 잠시 비교해볼 만하다. 프라고나르는 분명히 다양함을 추구한 반면에 코로는 오래 전의 푸생(p. 395, 도판 **254**)이나 클로드 로랭(p. 396, 도판 **255**)을 생각나게 하는 명료함과 균형을 추구했다. 그러나 코로의 그림을 채우고 있는 눈부신 빛과 대기는 매우 다른 방식으로 성취된다. 여기서 프라고나르와의 비교가 또 다시 도움이 되겠는데, 프라고나르가 택한 회화 수단(소묘)은 그에게 농담의 점진적인 변화에 주의 깊게 몰두하게 했기 때문이다. 그는 종이의 흰색과 다양한 농담의 갈색만으로 그림을 그려야 했다. 그러나 그림자와 햇빛의 대조를 보여주기 위해서는 이것들만으로도 얼마나 충분했는지는 전경의 벽만 보아도 알 수 있다. 코로는 색채를 통해서 이와 비슷한 효과를 얻어냈는데 화가라면 이것이 결코 대수롭지 않은 성취라는 걸 잘 안다. 그 까닭은 프라고나르가 의존할 수 있었던 점진적인 농담의 변화와 색채는 종종 상충하기 쉽기 때문이다.

우리는 컨스터블이 클로드 로랭이나 다른 화가들이 과거에 그랬듯이 전경을 부드러운 갈색으로 칠하라는 충고를 받아들였고 또 거부했던 것(p. 495)을 기억한다. 이러한 전통적인 지혜는 강렬한 초록 색조가 다른 색채들과 충돌하기 쉽다는 관찰에 근거한 것이었다. 도판 **302**(p. 461)와 같은 한 장의 사진이 아무리 사실 그대로

329
외젠 들라크루아,
〈진격하는 아랍 기병대〉,
1832년.
60×73.2cm,
몽펠리에 파브르 박물관

330
장-밥티스트 카미유 코로,
〈티볼리에 있는 에스테
별장의 정원〉, 1843년.
캔버스에 유채,
43.5×60.5 cm,
파리 루브르

인 듯이 보일지라도 그 강렬한 색채들은 카스파르 다비트 프리드리히(p. 496, 도판 **326**)가 먼 거리의 효과를 내는 데 활용하기도 했던 색조의 부드러운 번이를 분명히 분열시키는 효과를 자아낸다. 실제로 컨스터블의 〈건초마차〉(p. 495, 도판 **325**)를 보면, 그도 역시 전경의 색채와 잎사귀들의 색채를 부드럽게 하여 전체적으로 통합된 색조의 범위 안에서 한데 어우러지게 했음을 알 수 있다. 코로는 전혀 새로운 방식으로 색채를 통해 그림 속의 눈부신 빛과 아른거리는 안개를 포착한 듯이 보인다. 그는 은회색을 주조로 그림을 그렸는데, 그 주조색은 색채들을 완전히 흡수해 버리지는 않으나 색채들이 시각적인 진실에서 출발하지 않은 채 서로 조화를 이루게 한다. 사실 그 역시 클로드나 터너처럼 고전이나 성경의 주제에서 따온 인물들을 주저없이 화면 속에 배치해 넣었는데 그에게 국제적인 명성을 확고히 해준 것은 바로 이 같은 시적인 성향이었다.

코로의 젊은 동료들은 그의 조용한 화법을 사랑하고 찬미하기는 했으나 그를 추종하려고 하지는 않았다. 사실 두번째 혁명은 주로 주제에 관한 인습과 관련된 것이었다. 당시 아카데미는 고상한 그림은 반드시 고상한 인물을 그려야 하며 노동자나 농민은 네덜란드의 전통적인 풍속화(p. 382, 도판 **428**)에나 적합한 주제라고 믿고 있었다. 1848년 2월 혁명 시기에 일군의 화가들이 프랑스의 바르비종(Barbizon)이라는 마을에 모여 컨스터블의 지도 아래 새로운 시각으로 자연을 관찰했다. 이

들 중의 한 사람이 바로 장 프랑수아 밀레(Jean-François Millet : 1814-75)이다. 그는 풍경화에서의 이러한 관점을 인물화로까지 확장하여 농부들의 진솔한 생활 모습과 그들이 들에서 일하고 있는 장면을 그리고자 했다. 이러한 사실을 두고 '혁명' 이라고까지 말하는 것이 좀 이상할지도 모르지만 그 이전까지 농부들은 브뢰헬의 그림에서 보듯(p. 382, 도판 246) 우스꽝스러운 모습으로 묘사되곤 했다. 도판 331 은 밀레의 유명한 작품 〈이삭 줍는 사람들〉이다. 여기에는 어떤 극적인 사건도 없으며 줄거리도 없다. 다만 세 명의 농부들이 추수가 한창인 넓은 들판에서 열심히 일하고 있을 뿐이다. 그들은 아름답지도 우아하지도 않다. 그렇다고 목가적인 분위기가 흐르는 것도 아니다. 이 농촌 여인들은 천천히 육중하게 움직이면서 완전히 일에 열중하고 있다. 밀레는 이들의 건장하고 튼튼한 체격과 신중한 움직임을 강조하는 데 전념했다. 그는 인물의 윤곽선을 단순하고도 견고하게 묘사했으며 이를 눈부신 햇살이 내리비치는 들판과 대비시켰다. 이렇게 해서 세 명의 농촌 아낙들은 아카데미 파의 그림에 등장하는 영웅보다 오히려 더 그럴듯한 자연스러운 품위를 지니게 되었다. 언뜻 보기에 허술한 듯한 구성은 고요한 균형감을 지탱해 주고 있다. 인물들의 움직임과 배치는 계산된 리듬에 따른 것이며 이것이 전체 구성에 안정감을 주어 우리로 하여금 화가가 이 장면을 얼마나 엄숙한 것으로 보았는지 느끼게 해준다.

이러한 운동에 명칭을 부여한 화가는 귀스타브 쿠르베(Gustave Courbet : 1819-77)였다. 그는 1855년 파리의 한 낡은 건물에서 개인전을 열고 이것을 '사실주의(Le Réalisme), G. 쿠르베 전'이라 불렀다. 그의 '사실주의'는 미술에 있어서의 혁명을 뜻하는 것이었다. 쿠르베는 오직 자연의 제자이기를 원했다. 어떤 면에서 그의 개성과 방식은 카라바조(p. 392, 도판 252)와 유사했다. 즉 그는 아름다움이 아니라 진실을 원했다. 도판 332에서 그는 그림 도구를 지고 시골길을 걷다가 친구와 후원자로부터 정중한 인사를 받고 있는 자신의 모습을 보여주고 있다. 그는 이 작품에 〈안녕하십니까, 쿠르베 씨〉라는 제목을 붙였다. 관전파의 요란한 작품에 익숙한 사람들에게 솔직히 이 그림은 유치하게 보였을 것이다. 여기에는 우아한 포즈도, 유려한 선도, 인상적인 색채도 없다. 이 그림의 꾸밈 없는 구도와 비교해보면 심지어 밀레의 〈이삭 줍는 사람들〉의 구성도 계산된 것처럼 보인다. 또 화가가 자기 자신을 셔츠 차림의 부랑아처럼 묘사한다는 발상 자체가 소위 '점잖은 화가들'과 그 추종자들에게는 커다란 충격이었을 것이다. 어쨌든 이러한 것들이 쿠르베가 원했던 인상이었다. 그는 자신의 그림이 당시의 널리 인정된 인습에 대한 항의가 되길 원했고 '부르주아에게 충격을 주어' 그들이 자만으로부터 벗어나길 바랐으며 상투적이고 능란한 조작에 대해 반기를 들어 타협하지 않는 예술적 순수함을 선언하려고 했다. 실제로 그의 그림은 그러했다. 그는 1854년 그의 성격이 잘 드러나는 편지에서 이렇게 말했다. "나는 그림으로 먹고 살면서 단 한순간이라도 원칙을 벗어나거나 양심에 어긋나는 짓은 하고 싶지 않네. 또 누구를 기쁘게 해주기 위해 아니면 쉽게 돈을 벌기 위해 그림을 그리고 싶지도 않네." 평범한 효과에 안주하는 것을 거부하고, 세계를 본 그대로 표현하려는 쿠르베의 노력은 다른 많은 미술가들

331
장-프랑수아 밀레,
〈이삭 줍는 사람들〉,
1857년.
캔버스에 유채,
83.8×111 cm,
파리 오르세 박물관

을 고무하여 인습을 경멸하고 오직 스스로의 예술적 양심만을 따르도록 이끌었다.

그러나 영국의 경우는 사정이 달랐다. 즉 '순수함'에 대한 관심과 허세를 부리는 과장된 관전파 미술에 대한 거부가 바르비종 화가들과 쿠르베를 '사실주의'로 이 끈 반면에 영국 화가들의 경우는 전혀 다른 길을 걷도록 만들었다. 그들은 왜 미술이 이처럼 위험한 지경에 빠지게 되었는지에 대해 고민했다. 그들은 아카데미 화가들이 스스로를 소위 '장중한 양식'과 라파엘로의 전통을 계승한다고 주장하는 것을 알고 있었다. 만일 그들의 주장이 사실이라면 미술은 라파엘로로부터, 또 라 파엘로를 통해 방향을 잘못 잡은 것이 분명했다. 진실을 희생시키면서까지 자연을 '이상화'하고(p. 320) 아름다움을 추구하는 것에 대해 찬사를 보낸 것은 라파엘로 와 그의 추종자들이었다. 따라서 미술이 개혁되기 위해서는 라파엘로 훨씬 이전의 시대—미술가들은 '하느님께 정직했던' 장인들이었으며 땅의 영광이 아니라 하늘의 영광을 염두에 두고 최선을 다해 자연을 모사했던 시대—로 되돌아가야 했다. 그 들은 라파엘로에 이르러 미술이 불순해졌다고 생각했기 때문에 '신앙의 시대'로 되 돌아가는 것이 자신들의 의무라고 믿고 스스로를 '라파엘 전파(前派, Pre-Raphaelite Brotherhood)'라 불렀다. 단테 가브리엘 로제티(Dante Gabriel Rossetti :1828-82)는 이탈리아 망명자의 아들로, 이들 중 가장 뛰어난 화가로 꼽혔다. 도판 333은 로제 티의 〈수태 고지〉이다. 이 주제는 도판 141(p. 213)과 같이 중세적인 표현 방식으 로 그려지는 것이 보통이었다. 그러나 로제티가 따르고자 한 것은 중세 거장들의 정신이었지 단순히 그들의 그림을 모사하려는 것은 아니었다. 그가 갈망했던 것은 그들의 태도를 본받고 경건한 마음으로 성경을 읽어 천사가 마리아에게 와서 인사 하는 장면을 형상화하는 것이었다. "마리아는 몹시 당황하며 도대체 그 인사말이 무슨 뜻일까 하고 곰곰이 생각하였다(루가 복음 1장 29절)." 우리는 이 그림을 통 해서 로제티가 그 나름의 새로운 표현 속에서 단순함과 순수함을 추구했으며 우리 로 하여금 참신한 시각으로 성경을 보게 하려고 얼마나 애썼는지 알 수 있다. 그 러나 콰트로첸토의 피렌체 거장들처럼 자연을 충실하게 묘사하려는 그의 의도에도 불구하고 '라파엘 전파'의 목표 자체는 도저히 도달할 수 없는 것이라고 생각하는 사람도 있을 것이다. 소위 프리미티브 화가들(Primitives : 르네상스 전성기 이전인 15세기의 화가들은 당시 이상하게도 이렇게 불리었다)의 소박한 견해를 높이 평가 하는 것과 그것을 직접 해내려고 노력하는 것은 별개의 문제이다. 이것은 마치 이 세상에는 가장 꿋꿋한 의지를 가진 사람일지라도 도달할 수 없는 덕목이 존재하는 것과 같다. 따라서 라파엘 전파 화가들의 출발점은 밀레나 쿠르베와 비슷했지만 그들의 정직한 노력은 그들을 막다른 골목으로 몰아넣었다는 생각이 든다. 순수해 지기 위한 그들의 노력은 너무나 자기 모순적이어서 성공하기 힘들었다. 결과적으 로는 인습에 구애받지 않고 눈에 보이는 세계를 탐구한다는 동시대 프랑스 화가들 의 의도가 다음 세대에 훨씬 더 풍성한 수확을 거두게 되었다.

프랑스 미술의 세번째 혁명의 물결(들라크루아에 의한 첫번째 혁명의 물결과 쿠르 베에 의한 두번째 파동을 거쳐)은 에두아르 마네(Édouard Manet : 1832-83)와 그의 신구들에 의해 시삭되었다. 이늘은 쿠르베의 주장을 신중하게 검토하여 진부하고

무의미해진 회화의 인습을 찾아내려 하였다. 그들은 자연을 묘사하는 방법을 발견했다는 전통 미술의 모든 주장이 그릇된 생각에 근거하고 있다는 것을 밝혀냈다. 즉 전통 미술에서 사용하는 표현 방법은 기껏해야 인공적인 조건하에서나 가능하다는 것이었다. 모델이 포즈를 취하는 장소는 창문이 있어 빛이 들어오는 화실이었으며 둥글고 입체적인 인상을 주기 위해서는 밝은 부분에서 어두운 부분으로 점차 변화를 주는 방법을 사용했다. 아카데미의 학생들은 처음부터 이러한 명암의 상호 작용에 기초하여 그림을 그리도록 교육받았다. 학생들은 처음에 고대 조상을 본뜬 석고상을 그리면서 명암의 농도에 따라 조심스럽게 입체감을 나타내었다. 일단 이런 방법이 몸에 밴 후에는 모든 물체에 이것을 적용했다. 또 대중들은 이러한 방법에 익숙해져서 밝은 햇빛 아래에서는 어둠에서 밝은 부분으로의 그와 같은 변화 과정을 볼 수 없다는 사실까지 망각하게 되었다. 햇빛 아래에서는 강렬한 명암 대조가 나타난다. 화실 안의 인공적인 조건에서 보던 물체들을 옥외의 밝은 빛 아래서 보면 고대 조상에서 본뜬 석고상처럼 둥글거나 입체감 있게 보이지 않는다. 즉 햇빛을 받는 부분은 화실 안에서보다 훨씬 더 밝게 보이며 심지어 그림자도 반드시 회색이나 검은색으로만 나타나는 것은 아니다. 주변의 대상들에서 반사된 빛이 빛을 받지 않은 이러한 부분들의 색채에 영향을 주기 때문이다. 만일 우리가 우리의 눈을 믿는다면, 그리고 사물을 반드시 이렇게 보아야 한다는 아카데미의 규칙을 탈피한다면, 우리는 그야말로 비약적인 발전을 하게 되는 것이다.

　그런 생각들이 처음에는 과장된 이설(異說)로 간주되었던 사실은 그리 놀라운 일이 아니다. 지금까지 미술의 발자취를 살펴오면서 우리는 본 것에 의한 것이 아니라 알고 있는 것에 집착해서 그림을 판단하려는 경향이 얼마나 많은지를 보아왔다. 우리는 이집트 미술가들이 각 부분을 가장 특징적인 각도에서 보여주면서 형상을 재현해내는 데 얼마나 비범했는가를 기억한다(p. 61). 그들은 발 하나, 눈 한쪽, 혹은 손 하나가 '어떻게 보이는지' 알고 있었으며, 이러한 부분들을 모아 완전한 인간의 형상으로 짜맞추었다. 팔 하나가 시야에서 가려져 있거나 단축법으로 뒤틀려진 다리와 같은 변형된 형상을 재현하는 것은 그들에게 터무니 없는 짓으로 여겨졌을 것이다. 우리는 또한 이런 편견을 타파하는 데 성공하여 회화에 있어서 단축법을 사용한(p. 81, 도판 **49**) 사람들이 바로 그리스 인들이라는 것을 기억한다. 그리고 지식의 중요성이 초기 기독교와 중세 미술에서 다시 두드러지게 되었고(p. 137, 도판 **87**) 르네상스 시기에도 여전히 그러했음을 알고 있다. 오히려 르네상스 시기에는 세계가 어떻게 보여져야 하는지에 대한 이론적 지식의 중요성이 과학적인 원근법의 발견과 해부학의 강조를 통해 감소되기는 커녕 더욱 득세하였다(pp. 229-30). 다음 시기의 위대한 미술가들은 시각 세계의 실감나는 모습을 그릴 수 있게 해준 연이은 발견들을 하였지만 그들 중 누구도 각각의 대상이 그림 속에서 반드시 쉽게 인지되는 일정한 형태와 색깔을 가지고 있다는 확신에 감히 도전하려고 하지는 않았다. 그러므로 마네와 그의 추종자들이 일으킨 채색에 있어서의 혁명은 그리스 인들이 했던 형태 표현에서의 혁명에 비견할만한 것이라 할 수 있을 것이다. 그들이 발견했던 것은 우리가 옥외에서 자연을 볼 때 각 대상들이 그들 고유한 색깔을

333
단테 가브리엘 로제티,
〈수태고지(Ecce Ancilla
Domini)〉, 1849–50년.
목판에 붙인 캔버스에 유채,
72,6×41,9 cm,
런던 테이트 갤러리

가진 개별물로 보이는 것이 아니라, 우리의 눈에서(실제로는 우리 마음 속에서) 뒤섞여 훨씬 더 밝은 색조의 혼합물로 보인다는 사실이었다.

이러한 발견들은 갑작스럽게, 또는 한 사람에 의해 이루어지게 된 것은 아니다. 그러나 마네의 작품은 초기 작품들조차도 보수적인 미술가들 사이에서 격렬한 비난을 받았다. 그는 전통적인 부드러운 명암법을 포기하는 대신 강하고 거친 대조를 추구했기 때문이다. 1863년 아카데미 파 화가들은 '살롱(Salon)'이라 불리는 관전(官展)에 마네의 작품들을 입선시키는 것을 거부했다. 그 후 소란이 일자 당국은 심사 위원들이 낙선시킨 작품들을 모아 소위 '낙선전(Salon des Refusés)'이라 불리는 특별 전시회를 열게 되는 계기를 마련했다. 대중들은 주로 자기보다 뛰어난 사람들의 판정을 받아들이기를 거부했던 풋내기들을 비웃으러 전시회에 왔다. 이 유명한 일화는 거의 30년 동안이나 격렬하게 계속된 논쟁의 첫 단계를 장식하는 것이었다. 우리로서는 그 당시 화가들과 비평가늘 사이의 논쟁이 얼마나 격렬했는지

를 상상하기 힘들다. 오늘날의 우리에게는 마네의 작품이 그 이전 시대의 위대한 거장들, 특히 프란스 할스(p. 417, 도판 **270**)와 같은 화가들의 전통을 충실히 이어가고 있는 것처럼 보이기 때문에 더욱 그렇다. 실제로, 마네는 그 자신이 혁명가이고 싶어 한다는 사실을 극구 부인했다. 그는 라파엘 전파 화가들이 거부했던 색채의 대가들의 위대한 전통, 즉 베네치아 화가 조르조네와 티치아노에 의해서 파생되었고 스페인의 벨라스케스(pp. 407-10, 도판 **264-7**)가 성공적으로 계승하여 19세기 고야에까지 이르는 위대한 전통 속에서 충실히 영감을 찾아내었다. 마네에게 발코니에 서 있는 인물들(도판 **334**)을 그리도록 해서, 옥외의 완벽한 밝음과 형태들을 집어삼키는 듯한 내부의 어두움 사이의 대조를 감행하게 자극한 것은 분명히 고야의 그림들 중 하나(p. 486, 도판 **317**)였다. 그러나 1869년도의 마네는 60년 전에 고야가 행했던 것보다 훨씬 더 멀리까지 이 같은 탐사를 수행했다. 고야와는 다르게 마네가 그린 여인들의 머리는 우리가 레오나르도의 〈모나 리자〉(p. 301, 도판 **193**)나 루벤스의 딸 초상화(p. 400, 도판 **257**), 게인즈버러의 〈하버필드 양〉(p. 469, 도판 **306**)과 비교해보면 알 수 있듯이 전통적인 방식으로 그려지지 않았다. 이들 과거의 화가들은 방법에 있어서 서로 달랐다 할지라도 그들은 모두 단단한 몸체들이 주는 인상을 자아내려 했고 명암 대조를 통해 그것을 창조하려고 했다. 그들이 그린 인물들과 비교해서 마네가 그린 인물들의 머리는 평면적이다. 배경 속의 여인은 확실한 코도 없이 그려져 있다. 마네의 의도를 이해하지 못하는 사람들에게는 이러한 처리들이 순전히 무지의 소치로 보였으리라는 것은 충분히 상상이 간다. 그러나 사실은, 야외의 환한 빛 속에서 보면 둥근 형태들은 때때로 단순히 색칠한 천들처럼 평면적으로 보인다. 마네가 탐색하려 했던 것은 바로 이러한 효과였다. 그 결과는 앞서 말했듯이, 그의 그림은 과거의 어떤 거장의 작품들보다 훨씬 더 사실적으로 보인다. 우리는 발코니에 있는 사람들과 정말로 얼굴을 맞대고 쳐다보는 듯한 환영(幻影)을 느끼게 된다. 전체의 일반적인 인상은 평면적이지 않고 오히려 실제적인 깊이감을 느끼게 한다. 이러한 놀라운 효과를 주는 이유들 중 하나는 발코니 난간의 대담한 색상이다. 난간은 색의 조화라는 전통적인 법칙을 무시하고 구도를 가로지르는 밝은 녹색으로 칠해져 있다. 그 결과 이 난간은 정면에 대담하게 돌출되어 보이며, 그 때문에 이 장면은 뒤로 물러나 있는 것처럼 보인다.

이 새로운 이론들은 외광(外光, Plein air), 즉 옥외의 자연 광선에서의 색의 취급뿐 아니라 움직이고 있는 형태들에게도 관심을 기울였다. 도판 **335**는 마네의 석판화(lithographs ; 돌 위에 직접 드로잉해서 찍어내는 방법으로 19세기 초반에 발명되었다) 가운데 하나이다. 얼핏 보면 혼란스러운 낙서처럼 보일지도 모른다. 이것은 경마 장면을 묘사한 그림이다. 마네는 우리로 하여금 그가 제시한 혼란 속에서 드러나는 알아보기 힘든 형태들을 어렴풋이 암시만 해줌으로써 빛과 속도와 운동감의 인상들을 포착하길 원했다. 말들은 빠른 속도로 우리를 향해 질주하고 스탠드에는 흥분한 관중들이 자리를 꽉 메우고 있다. 이 일례는 마네가 형태를 재현함에 있어 얼마나 그의 지식에 영향 받기를 거부했는가 하는 사실을 훨씬 더 명확히 알려준다. 그가 그린 말들 중 어느 것도 네 개의 다리를 가지고 있지 않다. 실제로 우리가 그런

334
에두아르 마네,
〈발코니〉, 1868-9년.
캔버스에 유채,
169×125 cm,
파리 오르세 박물관

장면을 순간적으로 힐끗 볼 때 네 개의 다리가 다 보이지는 않을 것이다. 또한 관람자들의 세부도 마찬가지이다. 약 14년 전에 영국 화가 윌리엄 파웰 프리스 (William Powell Frith : 1819-1909)는 〈더비 경마일〉(도판**336**)이란 작품을 그렸는데, 그것은 자질구레한 사건들이 디킨스 류의 유머로 묘사되어 있어서 빅토리아 시대의 당시 대중들에게 매우 인기가 있었다. 이러한 그림들은 한가롭게 앉아 화면 구석구석에서 일어나는 변화무쌍한 쾌활한 정경들을 하나하나 뜯어보면 굉장히 재미있다. 그러나 실제로 우리의 시각은 한순간에 오직 한 장소에 초점이 맞추어질 뿐이다. 나머지 광경들은 모두 연결되지 않는 형태들의 혼합물로 남게 된다. 우리는 그것들이 무엇인지 알지만 그것들을 보지는 못한다. 이러한 의미에서 마네의 경마장 석판화는 빅토리아 시대의 유머가의 그림보다 훨씬 더 '진실한' 것이다. 이 작품은 화가가 목격했고 그 순간 보았던 사실을 보증할 수 있는 만큼만 기록한 것으로 그 장면의 부산함과 흥분의 순간을 우리에게 전달하고 있다.

마네와 손을 잡고 이러한 생각들을 발전시키는 데 협력한 화가들 중 르아브르 (Le Havre) 출신의 가난하지만 고집 센 젊은이가 있었는데, 그는 바로 다름아닌 클로드 모네(Claude Monet : 1840-1926)였다. 친구들을 종용해서 모두 스튜디오를 박차고 나와 '소재(素材)' 앞에서가 아니면 결코 붓에 손도 대지 못하게 했던 사람이 바로 모네였다. 그는 옥외에서 작업하기에 좋은 스튜디오 용 작은 배를 한 척 가지고 있었기에 강가의 풍경이 지니는 분위기와 효과들을 탐색하는 작업이 가능했다. 그를 만나러 찾아온 마네는 자기보다 연하인 이 젊은이의 건실한 방법에 확신을 가지게 되었고, 작은 배에서 작업하고 있는 그의 초상화를 그려줌으로써 자신의 우정을 표현했다(도판 **337**). 동시에 이 작품은 모네에 의해 주장된 새로운 방법의 실험작이기도 했다. 자연을 대상으로 하는 모든 회화는 반드시 '바로 그 현장'에서 마무리되어야 한다는 모네의 생각은 오래된 습관의 변화를 요구하는 것일 뿐 아니라 안이한 제작 방법을 거부한 것이기에 필연적으로 기법상 새로운 방법들을 발전시키는 결과를 가져올 수밖에 없었다. '자연' 혹은 '모티프'는 구름이 해를 가리며 지나가거나 바람이 수면에 파장을 일으킬 때 시시각각 변화한다. 대상의 순간적인 양상을 놓치지 않으려는 화가는 예전의 대가들처럼 갈색조 바탕 위에 겹겹이 덧칠하는 것은 물론, 색채들을 혼합하고 어울리게 배치할만한 여유가 없었다. 그러므로 그는 화면 전체의 효과를 위해 세부 묘사에 신경을 덜 쓰면서 빠른 붓질로 캔버스에 물감을 칠해나가야만 했다. 비평가들이 참을 수 없었던 것은 바로 이러한 불완전한 마무리, 즉 되는 대로 그린 것처럼 보이게 하는 제작 방식이었다. 심지어 마네가 그의 초상화나 인물 그림으로 어느 정도 인정을 받게 된 후에도 모네 주변의 젊은 풍경화가들은 그들의 비정통적인 회화가 '살롱 전'에 받아들여지기 어려웠다. 그래서 그들은 1874년 함께 모여 어느 사진 작가의 스튜디오에서 전시회를 개최했다. 그 전시회에는 〈인상 : 해돋이〉라는 제목이 달린 모네의 그림이 들어 있었다. 이것은 아침 안개를 통해 드러나는 항구 풍경을 그린 그림이었다. 비평가들 중 한 사람은 이 그림의 제목이 특히 우습다고 생각하여 그 전시회에 참가한 그룹 전체를 '인상주의자들(Impressionists)'이라고 조롱 섞인 어투로 부르기 시작했다. 그는

335
에두아르 마네,
〈롱샹의 경마〉, 1865년경.
석판화, 36.5×51 cm.

336
윌리엄 파웰 프리스,
〈더비 경마일〉, 1856-8년.
캔버스에 유채,
101.6×223.5 cm.
런던 테이트 갤러리

337
에두아르 마네,
〈배에서 그림 그리는 모네〉,
1874년,
캔버스에 유채,
82.7×105 cm,
뮌헨 노이에 피나코텍

이런 화가들이 불건전한 지식에 의해 움직이며 한순간의 인상을 회화라 부르기에 충분하다고 착각하는 무리들이라는 뜻을 전달하고 싶어서 이런 명칭을 붙인 것이다. 그러나 '고딕'이나 '바로크', '매너리즘'이라는 명칭이 가지고 있었던 경멸조의 의미가 지금은 사라져버린 것처럼 '인상주의자'란 명칭이 가진 조롱의 의미도 곧 잊혀지게 되었다. 얼마 지나지 않아 이 무리의 화가들 자신이 인상주의자라는 명칭을 받아들이게 되었고 또 그런 이름으로 세상에 알려지게 되었다.

인상주의자들의 첫 전시회를 관람하고 쓴 신문 기사들을 다시 읽어보는 일도 흥미로운 것이다. 1876년 한 유머 주간지 기사에는 이렇게 쓰여 있다. "르펠티에 가(街)는 재앙의 거리가 되었다. 오페라 하우스의 화재 이래로 또 새로운 참사가 벌어졌으니 바로 뒤랑 뤼엘 화랑에서 열리고 있는 소위 회화 전시회가 바로 그것이다. 내가 화랑에 들어갔을 때 내 눈은 끔찍스런 무엇에 사로잡혀 버렸다. 여자도 끼어 있는 대여섯 명의 정신 질환자가 합세해서 그들의 작품을 전시했다 하는데, 사람들은 이 그림들 앞에서 웃음을 터트리고 있었다. 그러나 내가 그 그림을 보았을 때는 가슴이 찢어지는 듯했다. 이들 예술가인 양 하는 작자들은 스스로를 전위파니 '인상주의자'니 떠들고 있다. 캔버스 위에 물감을 대강 붓질해서 발라놓고는 거기에 자신들의 이름을 써놓은 것이다. 이런 짓은 베들렘의 정신병자들이 길바닥에서 주운 돌을 다이아몬드라고 우기는 것처럼 웃기는 일이다."

비평가들을 그렇게 격분시킨 것은 단순히 그림의 기법만이 아니라, 이 화가들이 선택했던 소재들에도 있었다. 과거의 화가들은 일반적으로 '한 폭의 그림 같다(picturesque)'고 받아들여지는 자연의 한 부분을 재현하게 되어 있었다. 그러나 대부분의 사람들은 이러한 요구가 불합리하다는 사실을 인식하지 못했다. 우리는 인상주의 이전 그림들에서 보아왔던 그런 소재들을 '한 폭의 그림 같다'라고 부른다. 만약 화가들이 이런 소재들만을 고수해야 한다면 그들은 그것들을 끝없이 반복해서 그려야 했을 것이다. 로마 유적의 폐허를 '한 폭의 그림같이' 만든 사람은 클로드 로랭이었고(p. 396, 도판 **255**) 네덜란드 풍차를 '소재화'한 사람은 얀 반 호이엔이었다(p. 419, 도판 **272**). 영국의 컨스터블과 터너는 그들 각자의 방법을 통해 예술의 새로운 소재들을 발견해나갔다. 터너의 〈눈보라 속의 증기선〉(p. 493, 도판 **323**)과 같은 그림은 처리 방법과 주제에 있어서 새로운 것이었다. 클로드 모네는 터너의 작품들을 알고 있었다. 그는 보불 전쟁(1870-1) 중에 런던에 머무르면서 이 작품들을 보았는데, 터너의 작품들은 그에게 회화의 주제보다는 빛과 증기의 효과가 가지는 마술적인 힘이 더 중요하다는 확신을 주게 되었다. 그럼에도 불구하고 그가 그린 파리의 철도역 그림은 비평가들에게 아주 불성실한 작품으로 여겨졌다(도판 **338**). 모네의 이 작품에는 바로 일상의 광경이 지니는 진정한 '인상'이 담겨 있다. 모네는 철도역이라는 공간을 사람들이 만나고 헤어지는 장소로서 여기고 흥미를 가졌던 것이 아니라 단지 연기처럼 솟아오르는 김 위로 유리 지붕을 통해 흘러드는 빛의 효과와 그러한 혼란 속에 모습을 드러내고 있는 기관차와 객차의 모습에만 관심이 있었던 것이다. 그러나 화가에 의해 목격된 이 장면에는 되는 대로 처리된 것이 하나도 없다. 모네는 과거의 어느 풍경화가 못지 않게 신중한 솜

씨로 색조의 균형을 이루어냈다.

인상주의자 그룹의 젊은 화가들은 새로운 원리들을 풍경화에만 적용시킨 것이 아니라 실제 생활의 장면 어디에나 적용시켰다. 도판 **339**는 피에르 오귀스트 르누아르(Pierre Auguste Renoir : 1841–1919)가 1876년에 그린 야외 무도회의 장면을 보여준다. 얀 스텐(p. 428, 도판 **278**)이 이런 흥청거리는 장면을 그렸을 때는 인간의 다양한 유머러스한 모습들을 묘사하려 했다. 한편 바토는 귀족 사회의 몽환적인 축제 장면(p. 454, 도판 298)에서 삶의 어려움을 알지 못하는 사람들의 분위기를 표현하고자 했다. 르누아르에게는 이 두 사람의 경향과 통하는 점이 있다. 그도 또한 즐거운 군중들의 행위를 찾았으며 축제의 화려한 아름다움에 매료되어 있었기 때문이다. 그러나 그의 주된 관심사는 다른 데 있었다. 그는 밝은 색채의 즐거운 혼합물을 보여주고, 술렁이는 인파에 쏟아지는 햇빛의 효과를 연구하고자 하였다. 모네의 배를 그린 마네의 그림과 비교해보아도 이 그림은 마무리가 끝나지 않은 '스케치' 같아 보인다. 화면 전경에 있는 몇몇 인물들의 머리 부분들만이 꽤 충실하게 묘사되어 있는 편이지만 그것도 매우 대담하고 비전통적인 방법으로 그려져 있다. 전경에 앉아 있는 여인의 눈과 이마는 그늘 속에 있는 반면, 입 주위와 턱 부분에는 햇빛이 비치고 있다. 그녀의 밝은 드레스는 프란스 할스(p. 417, 도판 **270**)나 벨라스케스(p. 410, 도판 **267**)가 구사했던 것보다도 더 대담하고 자유스러운 붓질로 되어있다. 그러나 이들이 바로 우리가 주목하게 되는 인물들이다. 그 뒤의 형태들은 점차 햇빛과 공기 속에 용해되어 있다. 우리는 프란체스코 구아르디가 몇몇의 색점들만으로도 베네치아의 뱃사공들을 그려냈던 방식(p. 444, 도판 **290**)을 연상하

338
클로드 모네,
〈파리의 생라자르 역〉,
1877년,
캔버스에 유채,
75.5×104 cm,
파리 오르세 박물관

339
피에르 오귀스트 르누아르,
〈'물랭 드 라 갈레트'의
무도회〉, 1876년.
캔버스에 유채,
131×175 cm,
파리 오르세 박물관

게 된다. 1세기가 지난 오늘날의 우리는 왜 이 그림이 그렇게도 당시 사람들에게
비웃음과 분노를 샀는지 이해하기 어렵다. 지금의 우리는 겉으로 보기에 스케치 풍
으로 보이는 것이 경솔함과는 전혀 상관이 없으며 오히려 예술적인 지혜의 소산이
라고 어려움 없이 인식한다. 만약 르누아르가 각 세부까지 세세히 다 그렸다면 그
의 그림은 진부하고 생동감 없게 보였을 것이다. 15세기 화가들이 처음으로 자연
을 반영하는 방법을 발견했을 때에도 그와 비슷한 충돌이 일어났다. 또 자연주의
와 원근법의 승리가 형상들을 다소 엄격하고 딱딱하게 보이게 했기 때문에, 형태들
을 의도적으로 어두운 그늘 속으로 사라지게 하는 수법, 즉 스푸마토(sfumato)라고
불리는 기법을 고안함으로써 이러한 어려움을 극복한 것이 오로지 레오나르도라는
천재에 의한 것이었음을 앞서 언급한 바 있다(pp. 301-2, 도판 **193-4**). 인상주의
자들은 레오나르도가 입체감을 나타내기 위해 사용한 어두운 그늘이 옥외의 밝은
광선 아래에서는 발생할 수 없음을 발견하고 이러한 전통적인 방식을 탈피하게 되
었다. 그래서 그들은 종전의 어떤 시대의 화가들보다도 더욱 더 의도적으로 윤곽
선을 흐릿하게 하는 방향으로 나아가게 되었다. 그들은 인간의 눈이 놀라운 도구
임을 알고 있었다. 눈에 적절한 암시를 주기만 하면 눈은 우리가 거기 있을 거라
고 알고 있는 전체 형태들을 짜맞추어 보여준다. 그러나 그런 회화들은 올바른 방

법으로 보아야 한다. 인상주의 전시회를 처음 방문한 사람들은 작품에 코를 박고서 아무렇게나 그어진 듯한 뒤범벅된 붓놀림 외에는 아무것도 보지 못했다. 그랬기 때문에 그들은 인상주의 화가들을 미쳤다고 생각했던 것이다.

인상주의 운동에서 가장 연장자이자 가장 인상주의적인 방법을 고수했던 카미유 피사로(Camille Pissarro : 1830-1903)는 햇빛이 비치는 파리의 거리가 주는 '인상'을 그렸는데, 도판 **340**과 같은 그의 작품을 보고 사람들은 화가 나서 묻곤 했다. "만일 내가 이 거리를 걷고 있다면 나도 이렇게 보이는가? 두 다리는 물론이고 눈, 코가 없어지고 형태도 알 수 없는 작은 점들로 보인단 말인가?"라고. 실제로 그들의 눈에 무엇이 보이는지에 대한 판단을 방해한 것은 인체에는 어떠어떠한 부분들이 '속해 있다'고 하는 기존의 지식이었던 것이다.

인상주의 그림을 감상할 때 몇 걸음쯤 뒤로 물러나서 보면 이러한 혼란스러운 색점들이 갑자기 우리의 눈 앞에서 제자리를 차지하고 생기를 띠게 되는 기적과 같은 기쁨을 맛보게 된다는 사실을 대중들이 알기까지는 어느 정도의 시간이 필요했다. 이러한 기적을 성취하고 화가가 실제로 겪었던 시각적 경험을 관객에게 전달해주는 것이 인상주의자들의 진정한 목표였다.

이 미술가들이 새롭게 가지게 된 자유와 능력에 대한 감회는 실로 가슴 벅찬 것이었을 것이다. 그것은 그들이 직면해야 했던 수많은 조소와 적의를 보상해주고도 남음이 있었다. 갑자기 세계 전체가 회화를 위한 적절한 주제들을 제공하였다. 색조의 아름다운 조합, 색채와 형태들의 흥미로운 구성, 태양과 그늘진 응달의 즐거운 조화 등을 발견하게 되는 그 어떤 장소에서라도 미술가는 이젤을 세워놓고 그가 받은 인상을 캔버스 위에 옮겨놓을 수 있었다. '품위 있는 주제'니 '균형 잡힌 구도'니 '정확한 소묘'니 하는 과거의 낡아빠진 허깨비들은 이제 모두 사라져버렸다. 이제 미술가들은 그가 무엇을 그리고, 어떻게 그리는가에 있어 오직 자기 자신의 감각에 대해서만 책임이 있었다. 이러한 인상주의자들의 힘겨운 투쟁을 돌이켜 볼 때 이 젊은 화가들의 관점이 저항에 부딪쳤다는 사실보다는 그러한 관점들이 너무 금방 당연한 것으로 받아들여지게 된 사실이 더욱 놀랍다. 비록 그러한 투쟁이 치열해서 관련된 미술가들은 너무 힘겨웠겠지만, 인상주의자들의 승리는 완벽한 것이었다. 최소한 이러한 젊은 반항아들 중 몇몇, 특히 모네나 르누아르와 같은 화가들은 운종게도 승리의 결실을 즐기며 전 유럽에서 유명세를 타고 존경을 받을 수 있을 만큼 충분히 오래 살았다. 그들은 자신들의 작품이 공공(公共) 컬렉션에 포함되고 부자들이 탐내는 소유물이 돼가는 것을 목격했다. 게다가 이러한 변화는 미술가들과 비평가들에게 똑같이 지울 수 없는 인상을 남겼다. 그들을 비웃었던 비평가들은 결과적으로 큰 오류를 범했음이 증명되었다. 비평가들이 인상주의자들의 작품을 비웃지만 말고 그것을 사놓았더라면 그들은 큰 부자가 되었을 것이다. 그러므로 비평은 다시는 회복될 수 없을 정도로 위신을 잃게 되었다. 인상주의자들의 투쟁은 이제 새로운 미술 운동을 일으키려는 모든 혁신자들의 소중한 전설이 되어 필요할 때는 언제나 일반 대중이 새로운 방법을 인식하지 못했던 하나의 일례로 지적되었다. 어느 면에서 이러한 악명 높은 실패는 미술사에서 인상주의 이

340
카미유 피사로,
〈이탈리아 거리, 아침, 햇빛〉,
1897년.
캔버스에 유채, 73.2×92.1 cm,
워싱턴 국립 박물관, 체스터
데일 컬렉션

341
가쓰시카 호쿠사이
(葛飾北齊),
〈우물 뒤로 보이는 후지 산〉,
1835년.
목판화, '후지산의 100경'
중의 하나, 22.6×15.5 cm

념의 궁극적인 승리만큼이나 중요한 것이다.

19세기 사람들이 세계를 좀더 다른 시각으로 보도록 도와준 두 조력자가 없었더라면 아마도 인상주의자들의 승리가 그처럼 빠르고 철저하게 이루어질 수는 없었을 것이다. 이 조력자 중 하나는 사진술이었다. 이 발명이 이루어진 초기에는 사진이 주로 초상용으로 쓰여졌다. 장시간의 노출이 필요했기 때문에 사람들은 사진을 찍기 위해 한참 동안 움직이지 않고 서 있을 수 있도록 뒤에서 받쳐주어야 했다. 휴대용 카메라와 스냅 사진의 발전은 인상주의자들의 회화가 등장하던 시기와 때를 같이 했다. 카메라는 우연한 광경과 예기치 않은 각도가 가지는 매력을 발견할 수 있도록 도와주었다. 게다가 사진술의 발달은 미술가들로 하여금 더 심도 있는 탐색과 실험이 가능하도록 해주었다. 기계 장치가 더 훌륭하고 값싸게 잘 해낼 수 있는 일을 굳이 그림으로 그릴 필요는 없었기 때문이었다. 우리는 과거의 회화가 수많은 유용한 목적을 위해 쓰여졌다는 것을 기억해야 한다. 회화는 저명인사의 초상이나 시골 저택의 기록으로 사용되었고 화가란 사물의 순간적인 성질을 극복하고 어떤 대상의 외관을 영구히 보전할 수 있게 하는 사람들이었다. 우리는 17세기의 한 네덜란드 화가가 멸종 직전의 도도새를 그리지 않았더라면 도도새가 어떻게 생겼는지 알 수 없었을 것이다. 19세기의 사진술은 회화가 지닌 바로 이러한 기능을 떠맡게 되었다. 이것은 신교도들의 성상 폐기(p. 374) 만큼이나

미술가들의 지위에 심각한 타격을 주었다. 이러한 새로운 기술이 고안되기 이전에는 자기 자신에 대해 자부심을 가진 사람들이라면 거의 대부분 생전에 적어도 한 번은 자신의 초상화를 남기기 위해 화가 앞에 마주 앉았었다. 이제 사람들은 화가인 친구를 도와주려는 의도가 아닌 이상 이러한 수고를 하려고 하질 않았다. 그래서 미술가들은 점차적으로 사진술이 미치지 못하는 새로운 영역을 탐색하도록 내몰리게 되었다. 사실상 근대 미술은 이런 발명의 충격 없이는 지금과 같은 모습으로 되기 힘들었을 것이다.

두 번째로 인상주의자들이 새로운 소재와 참신한 색채 구성을 야심적으로 찾아나가도록 협력해준 조력자는 일본의 채색 목판화였다. 일본의 미술은 중국 미술의 영향을 받아 발전하면서(p. 155) 약 1000년 동안 지속해왔다. 그러나 아마도 유럽 판화의 영향을 받았을 것으로 여겨지는 18세기의 일본 미술가들은 동양 미술의 전통적인 소재들을 포기하고 채색 목판화를 위한 주제로서 하층민의 생활 장면들을 선택했다. 이런 채색 목판화는 최고의 장인이 지닌 기교의 완벽성과 매우 대담한 의도가 결합된 것이었다. 일본인 감식가들은 이런 값싼 작품들을 별로 높이 평가하지 않았다. 그들은 근엄한 전통적 방법을 더 선호했다. 19세기 중반 일본이 유럽과 미국으로부터 교역 관계를 강요받았을 시기에 이러한 판화들은 물건을 싸는 포장지나 빈 곳을 메우는 종이로 자주 사용되었고, 차(茶) 상점에서 싼 값에 구할 수 있었다. 마네 주변의 화가들은 그 판화들의 아름다움을 알아보고 그것들을 열심히 수집한 최초의 부류였다. 이 판화들 속에서 그들은 프랑스 화가들이 제거하려고 노력하였던 아카데믹한 규칙과 상투적 수법에 의해 훼손당하지 않은 전통을 찾아내었다. 일본 판화는 프랑스 화가들로 하여금 자신들도 모르는 사이에 얼마나 많은 유럽적 인습이 아직도 그들에게 남아 있었는지 깨닫게 하는 데 도움을 주었다. 일본인들은 사물의 우연적이고도 파격적인 면을 즐겼다. 일본 판화의 거장인 호쿠사이(1760-1849)는 우물의 발판 뒤로 언뜻 보이는 후지 산의 정경을 재현했고(도판 341), 우타마로(1753-1806)는 판화 가장자리나 대나무 발로 인해 잘려나간 인

342
기타가와 우타마로(歌),
〈자두꽃 만발한 경치를
보려고 발을 걷어올리는
정경〉, 1790년대 말엽.
목판화, 19.7×50.8 cm,

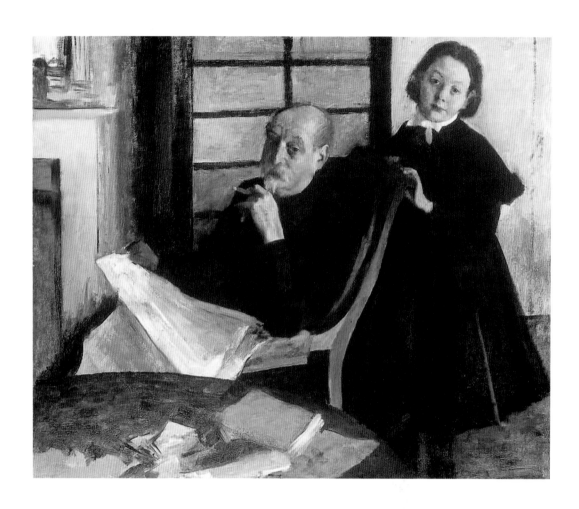

343
에드가 드가,
〈앙리 드가와 그의 조카딸
뤼시〉, 1876년.
캔버스에 유채,
99.8×119.9 cm,
시카고 아트 미술 연구소

물들을 묘사하는 데 주저하지 않았다(도판 **342**). 이처럼 유럽 회화의 기본적인 규칙을 과감하게 무시한 점이 인상주의자들에게 충격을 주었다. 그들은 이러한 규칙에서 시각에 대한 고대의 지배적인 지식이 잔존해 있음을 발견해냈다. 그림이 항상 어느 장면의 모든, 또는 관련되는 부분들을 다 보여주어야만 하는 이유가 어디 있는가?

이러한 가능성에 깊은 감명을 받은 화가는 다름 아닌 에드가 드가(Edgar Degas: 1834-1917)였다. 드가는 모네나 르누아르보다는 다소 나이가 많았다. 그는 마네와 동년배였고 비록 인상주의자들의 목표에 대부분 동감하였지만 그 그룹과 약간의 거리를 두고 있었다. 드가는 구도와 소묘에 열렬히 관심을 가졌고 그래서 앵그르를 대단히 존경하고 있었다. 그의 초상화(도판 **343**)에서 드가는 가장 의외의 각도에서 본 공간과 입체감 나는 형태들의 인상을 전달하려고 했다. 이것은 또한 그가 옥외 장면보다도 발레 장면을 주제로 선택하기 좋아했던 이유를 설명해준다. 발레 연습 장면을 지켜보면서 드가는 매우 다양한 자세와 여러 각도에서 인간의 신체를 바라볼 수 있었다. 위에서 아래의 무대를 내려다보면서 그는 소녀들이 춤추고 쉬는 모습을 보고 인체에 입체감을 주는 무대 조명의 효과와 미묘한 단축법을 연구하곤 했다. 도판 **344**는 드가에 의해 그려진 파스텔 소묘 중 하나이다. 얼핏 보기에도 구도가 단순치 않음을 알 수 있다. 무희들 중 몇몇은 다리만 보이고 또 다른 몇몇은 몸만 보인다. 오직 한 인물만이 완전한 모습을 다 드러내고 있지만 그 포즈 또한 미묘하고 이해하기 어렵다. 우리는 그녀를 위에서 내려다보게 되는데, 그녀는

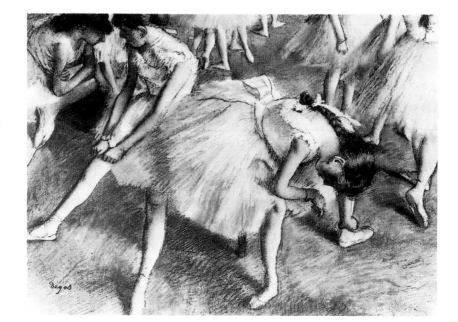

344
에드가 드가,
〈출연 대기〉, 1879년.
종이에 파스텔,
99.8×119.9cm, 개인 소장

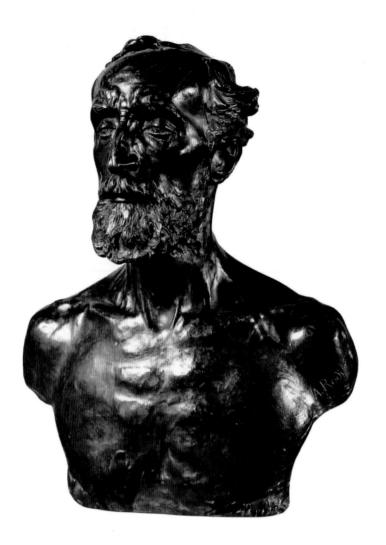

345
오귀스트 로댕,
〈조각가 쥘 달루〉, 1883년.
청동, 높이 52.6 cm,
파리 로댕 박물관

346
오귀스트 로댕,
〈신의 손〉, 1898년경.
대리석, 높이 92.9 cm,
파리 로댕 박물관

머리를 앞으로 구부리고 왼손으로 발목을 잡고 휴식 자세를 취하고 있다. 드가의
그림에는 아무런 이야기도 없다. 그는 발레리나들이 단지 예쁜 소녀들이라는 이유
때문에 그들에게 관심을 가진 것은 아니었다. 그는 그녀들의 분위기에는 전혀 신
경쓰지 않았다. 그는 단지 인상주의자들이 자기를 둘러싸고 있는 풍경을 바라볼
때와 마찬가지로 냉정한 객관성을 가지고 그녀들을 관찰할 뿐이었다. 그에게 중요
한 것은 인간의 형체에 나타나는 빛과 그늘의 상호 작용과 운동감이나 공간감을
제시할 수 있는 방법이었다. 그는 젊은 미술가들의 새로운 이념들이 완벽한 소묘
솜씨와 일치하지 않기는 커녕 가장 완전한 구성의 대가만이 극복해낼 수 있는 새
로운 문제를 제기하고 있음을 아카데미의 관례를 고집하는 세계에 멋지게 증명해
보였다.

새로운 운동의 주된 이념들은 회화 영역에서만 충분히 발휘될 수 있었으나 조각
도 곧 '모더니즘(modernism)'의 찬반에 대한 열렬한 논쟁 속에 휘말려들게 되었다.
위대한 프랑스 조각가 오귀스트 로댕(Auguste Rodin : 1840-1917)은 모네와 같은 해
에 태어났다. 그는 고전기 조각과 미켈란젤로의 열렬한 연구자였으므로 그와 전통

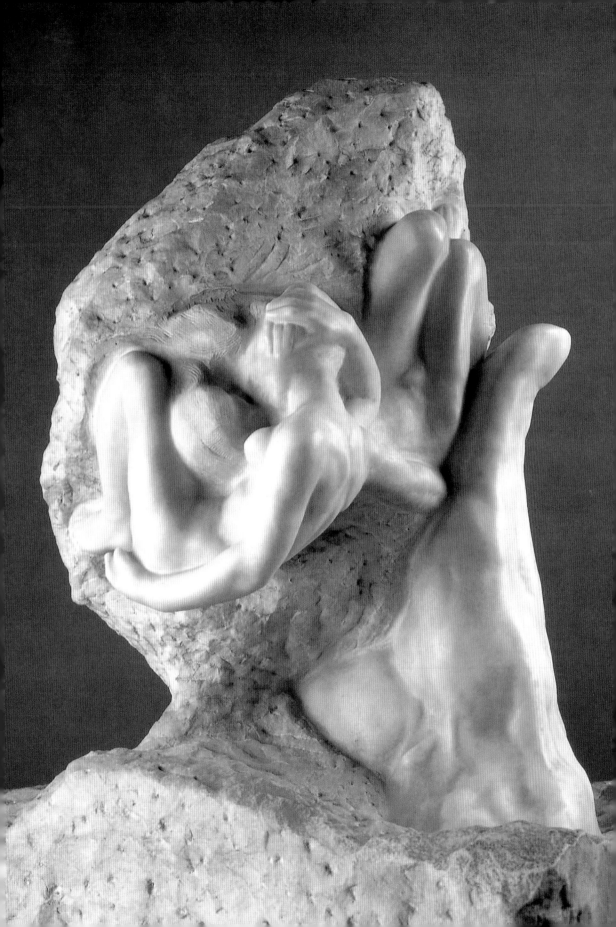

미술 간의 근본적인 충돌이 일어날 이유가 하나도 없다. 사실, 로댕은 곧 저명한 조각가로서 이름을 날렸고, 당시의 어떤 미술가에 비교해보더라도 커다란 대중적 인기를 누렸다. 그러나 그런 그의 작품도 비평가들에게는 격렬한 논쟁의 대상이 되었으며 인상주의 반항아들의 작품과 함께 취급되기도 하였다. 그 이유는 아마도 우리가 그의 초상 조각들 중 하나(도판 **345**)만 보아도 분명해질 것이다. 다른 인상주의자들처럼 그도 '마무리' 된 외관을 혐오했다. 그들처럼 로댕도, 자신의 작품을 보는 사람들이 상상할 여지를 남겨놓기를 좋아했다. 심지어 그는 때때로 형상이 막 나타나 모양이 갖추어지는 인상을 주기 위해서 거친 돌의 일부를 그대로 놔두기까지 했다. 보통의 평범한 사람들에게 그의 이러한 행위는 순전히 게으름의 소산이 아니면 비정상적인 기벽으로 보였을 것이다. 그들의 반감은 틴토레토(p. 371)에 대해 그 당시 사람들이 느꼈던 것과 비슷한 것이었다. 그들에게는 작품의 완성이란 여전히 모든 것이 깔끔하고 매끄러워야 한다는 것을 의미했다. 만물의 창조를 주관하는 신의 섭리에 대한 그의 비전을 표현하는 데 있어서(도판 **346**) 로댕은 이러한 쓸데없는 인습들을 무시함으로써 작품의 완성은 미술가가 그의 목적을 달성한 때라고 주장했던 렘브란트의 의견(p. 422)에 공감을 표시했다. 그 누구도 그의 작품 제작 절차가 무지에서 나온 것이라고 말할 수는 없었다. 때문에 그의 영향력은 인상주의를 얼마 안되는 프랑스의 찬미자들 무리 밖에서도 받아들일 수 있는 길을 터주는 데 크게 기여했다.

전 세계의 미술가들은 파리에 와서 인상주의와 접촉하였고, 인상주의라는 새로운 발견과 함께 부르주아 세계의 편견과 인습에 대한 저항자로서의 새로운 태도를 가지고 고국으로 돌아갔다. 프랑스 이외의 지역에서 이러한 복음을 가장 영향력 있게 행사한 사람은 바로 미국인 제임스 애벗 맥닐 휘슬러(James Abbott McNeill Whistler : 1834-1903)였다. 휘슬러는 새로운 운동의 첫번째 투쟁에 참가했는데 1863년 〈낙선전〉에 마네와 함께 출품했다. 또한 그는 다른 인상파 화가들과 마찬가지로 일본 판화에 열광했다. 그러나 그는 드가나 로댕과 마찬가지로 엄격한 의미에서 인상주의자는 아니었다. 왜냐하면 그의 주된 관심사는 빛과 색채의 효과에 있다기 보다는 미묘한 색면의 구성에 있었기 때문이다. 그가 파리의 화가들과 공유했던 점은 일반 대중이 감상적인 일화에 보여주는 관심을 경멸했다는 데 있다. 그는 회화에서 중요한 것은 주제가 아니고, 그것을 색채와 형태들로 전이시키는 방식에 있다고 주장했다. 휘슬러의 유명한 작품 중 가장 뛰어나고 아마도 가장 대중적 인기를 누린 작품은 그의 어머니를 그린 초상화일 것이다(도판 **347**). 휘슬러는 1872년 이 작품을 전시했을 때 〈회색과 검정색의 구성〉이라는 특이한 제목을 붙였다. 그는 '문학적인' 관심이나 감상적인 어떤 단서도 제시하기를 꺼려했다. 실제로 그가 목표로 한 형태와 색채의 조화는 주제가 주는 느낌과는 결코 모순되지 않는다. 이 그림에서 안정감을 주는 것은 단순한 형태들 사이의 조심스런 균형이다. 그리고 부인의 머리와 드레스로부터 벽과 배경에까지 배열된 '회색과 검정색'의 가라앉은 색조는 이 그림이 대중적인 공감을 얻도록 한 체념적인 쓸쓸함을 잘 표현해주고 있다. 이렇게 섬세하고 다정한 그림을 그린 화가가 도발적인 태도와 그의 말

347
제임스 애벗 맥닐 휘슬러,
〈회색과 검정색의 배치.
미술가의 어머니의 초상〉,
1871년.
캔버스에 유채,
144×162 cm,
파리 오르세 박물관

을 빌면 '은근하게 적(敵)을 만드는 기술'을 실천함으로써 악명을 떨쳤다는 것은 참으로 이상하다. 그는 런던에 이주하여 거의 혼자서 현대 미술을 위해 싸워야 한다는 사명감을 느꼈다. 충격적인 별난 제목을 그림에 붙이는 그의 습관과 아카데미의 전통에 대한 무시는 터너와 라파엘 전파(前派)를 옹호했던 위대한 비평가 존 러스킨(John Ruskin : 1819-1900)의 분노를 샀다. 1877년에 휘슬러는 일본풍의 야경화(夜景畵)들을 〈야상곡(夜想曲)〉(도판 **348**)이라는 제목으로 전시하고 작품 하나에 이백 기니(guinea)를 매겼다. 러스킨은 이렇게 썼다. "나는 어떤 어릿광대가 관객들의 얼굴에 물감 한 병을 내던진 대가로 이백 기니를 요구했다는 말을 듣게 될 줄은 정말 몰랐다." 휘슬러는 그를 명예 훼손 혐의로 고소했고 이 소송 사건은 대중의 관점과 미술가의 관점 사이에 존재하는 깊은 분열을 다시 한번 드러냈다. 사건의 마무리는 조속히 이루어지고 휘슬러는 반대 심문에서 '이틀 간의 작업에 대한 대가'로 그처럼 많은 액수의 돈을 요구했는지에 관해 준엄하게 추궁당했다. 이에 대해 휘슬러는 "아닙니다. 나는 일생 동안 쌓은 지식의 대가로 그것을 요구하는 것입니다"라고 대답했다.

이 불행한 소송 사건의 원고와 피고, 양쪽이 모두 실제로는 공통점이 매우 많았다는 사실은 이상한 일이다. 양쪽 모두 주변의 추악함과 천박함에 깊은 불만을 품고 있었다. 그러나 연장자인 러스킨이 도덕성에 호소함으로써 동포들로 하여금 미(美)에 대해 더 깊이 자각하게 만들려고 희망한 반면, 휘슬러는 예술적 감각만이 인생에서 진지하게 논할 만한 가치가 있다는 것을 입증하려 노력했던 이른바 '심미주의(審美主義) 운동'의 지도적 인물이 되었다. 이러한 두 가지 견해는 19세기가 끝날 무렵 중요한 의미를 갖게 되었다.

348
제임스 애벗 맥닐 휘슬러,
〈푸른색과 은색의 야상곡:
오래된 배터시 다리〉,
1872-5년경.
캔버스에 유채,
67.9×50.8 cm,
런던 테이트 갤러리

오노레 도미에,
〈낙선된 화가의 분노:
'게다가 내 그림을
낙선시켰어! 무식한
바보 같으니라구!'〉,
1859년.
석판화, 22.1×27.2 cm,

26

새로운 규범을 찾아서
19세기 후반

표면적으로 볼 때 19세기 말은 대번영의 시기였으며 이러한 번영에 스스로 만족한 시기였다. 그러나 스스로를 아웃사이더라고 느낀 미술가와 작가들은 대중의 마음에 드는 예술의 목적과 방법에 대해 점차 불만을 갖게 되었다. 건축은 그들에게 가장 손쉬운 공격의 표적이 되었다. 건축은 공허한 틀에 박힌 형태로 발전되어왔다. 엄청나게 팽창하는 도시의 구획구획을 꽉 채운 아파트, 공장 그리고 공공 건물들이 그 건물의 목적과는 전혀 관계없는 잡다한 양식으로 세워졌다. 그것은 기술자들이 먼저 짓고자 하는 건물에 적절한 뼈대를 세운 다음, '역사상의 양식들'을 모아놓은 양식집 중에서 하나를 골라 건물 정면을 장식하여 약간의 '예술성'을 가미시킨 것처럼 보였다. 대다수의 건축가들이 그렇게 오랜 기간 동안 이 같은 과정에 만족하고 있었다는 것은 신기한 일이다. 대중은 이러한 원주, 벽기둥, 처마 장식띠, 쇠시리 장식 등을 원했고 건축가들은 이러한 요구에 부응했던 것이다. 그러나 19세기 말에 이르러 점차 많은 사람들이 이러한 방식의 불합리성을 깨닫게 되었다. 특히 영국의 비평가와 미술가들은 산업 혁명으로 인한 수공예(手工藝) 기술의 전반적인 쇠퇴에 불만을 느꼈고, 한때는 그 자체로 의미와 기품을 지녔던 장식물이 기계에 의해 값싸고 천박한 싸구려 복제품으로 변하는 광경을 목격하고 반감을 갖게 되었다. 존 러스킨(John Ruskin)이나 윌리엄 모리스(William Morris) 같은 사람들은 미술과 수공예의 철저한 개혁과, 싸구려 대량 생산물 대신 양심적이고 가치 있는 수공예품이 자리를 되찾길 꿈꾸었다. 비록 그들이 옹호했던 변변찮은 수공예품이 현대에 와서는 엄청난 사치품이 되어버렸지만, 그들의 비평은 광범위한 영향을 미쳤다. 그들의 선전 계몽 활동이 기계적 대량 생산을 막을 수는 없었지만, 그것이 야기한 문제들에 대중의 눈을 뜨게 했고 순수하고 단순한 '손으로 만든 소박한' 것에 대한 기호를 확산시키는 데 도움을 주었다.

더욱이 러스킨과 모리스는 중세적 조건에 복귀함으로써 미술이 쇄신할 수 있기를 바랐다. 그러나 많은 미술가들은 그것을 불가능한 것으로 생각했다. 그들은 각각의 재료가 갖고 있는 가능성과 디자인을 나타낼 수 있는 새로운 감각의 '신미술'을 갈망했다. 신미술 즉 아르 누보(Art Nouveau ; 새로운 미술이라는 의미의 프랑스 어. 당시의 심미주의적이고 장식적인 경향의 미술 운동을 가리킨다—역주)의 기치는 1890년대에 올려졌다. 건축가들은 새로운 종류의 재료와 새로운 형태의 장식에 대해 실험하였다. 그리스 양식은 본래 초기 원시 목조 구조(p. 77)에서 발전하여 르네상스 이래로 건축 장식에 의례적으로 쓰이게 되었다(p. 224, 250). 그렇다면

철도역이나 공장 건물 등에서 거의 눈에 띄지 않게 발전해온 철과 유리로 된 새로운 건축 양식(p. 520)은 아직 그 자체의 장식 양식을 갖출만한 절호의 기회에 도달하지 않았단 말인가? 그리고 만약 서양의 전통이 과거의 건축 방식에 너무 집착하고 있다면 이제 동양이 새로운 형태와 새로운 이념의 건축 양식을 제공해줄 수 있지 않을까?

이러한 의문들이 당시에 선풍적 인기를 끈 벨기에 건축가 빅토르 오르타(Victor Horta : 1861-1947)의 설계 밑바탕에 깔린 논리였을 것이다. 오르타는 일본의 건축 양식에서, 좌우대칭의 원칙을 버리고 우리가 이 책의 동양 미술편(p. 148)에서 살펴보았던 굽이치는 곡선의 효과를 활용하는 것을 배웠다. 그러나 그는 단순한 모방자는 아니었다. 그는 이 곡선들을 현대의 요구에 잘 맞는 철제 구조물에 옮겨놓았다 (도판 **349**). 브루넬레스키(Brunelleschi) 이래 처음으로 유럽의 건축가들은 완전히 새로운 양식을 보게 된 것이다. 이 새로운 창안은 매우 자연스럽게 아르 누보와 동일시되었고 그렇게 불리게 되었다.

왜냐하면 '양식'에 대한 이러한 자각과 일본 미술이 유럽 미술을 곤경으로부터 구해줄지도 모른다는 희망이 건축에 국한된 것만은 아니었기 때문이다. 그러나 19세기 미술의 업적, 즉 19세기 말까지도 젊은 미술가들을 사로잡고 있었던 그 업적에 대한 우려와 불만의 느낌이 생겨나게 된 것을 설명하기는 쉽지 않다. 그러나 바로 이러한 감정에서 요즘 흔히 '현대 미술'이라고 부르는 여러 가지 미술 운동이 성장하게 되었기 때문에, 그 근원을 이해하는 것은 매우 중요하다. 어떤 사람들은 인상파 화가들이 당시의 아카데미에서 가르치는 회화의 규칙들을 거부했다는 이유로 그들을 현대 미술의 시조로 생각하기도 한다. 그러나 인상파 화가들의 목적도 르네상스 시대에 이루어진 자연의 발견 이래로 계속 발전해온 미술의 전통과 다르지 않다는 것을 알아야 한다. 그들 역시 자연을 보이는 대로 그리기를 원했다. 그들이 벌인 보수적인 대가들과의 논쟁은 그 목적에 대한 것이라기보다 그 목적을 달성하기 위한 수단에 대한 것이었다. 그들은 시각적 인상을 더욱 완벽하게 재현해내기 위해서 색채의 반사 작용을 연구하였고 자유로운 붓놀림의 효과를 실험하였다. 사실 인상주의에 이르러서야 비로소 자연을 완전히 정복하게 되었고, 화가의 눈에 띄는 모든 것이 그림의 소재가 되었으며, 실제 세계의 모든 측면이 미술가의 가치있는 연구 대상이 되었다. 아마도 일부 화가들이 인상파 화가들의 방법을 받아들이는 데 주저했던 것도 바로 이들의 완전한 승리 때문이었던 것 같다. 얼마 동안은 시각적 인상의 모방에 목적을 둔 미술의 여러 문제들이 다 해결된 듯이 보였고, 아울러 그러한 목적을 더 추구해봐야 아무것도 얻을 수 없을 것처럼 여겨졌다. 그러나 우리는 미술에 있어서 한 가지 문제가 해결되면 그 대신 더 많은 새로운 문제들이 나타나게 마련이라는 것을 잘 알고 있다. 아마도 이러한 새로운 문제점들의 본질을 분명하게 의식하고 있었던 최초의 인물은 인상파 대가들과 같은 세대에 속했던 폴 세잔(Paul Cézanne : 1839-1906)이었을 것이다. 그는 마네보다 단지 일곱 살 아래였으며 르누아르보다는 오히려 두 살이나 위였다. 그는 젊은 시절에 인상파 화가들의 전시회에 참가하였지만 그들에게 주어진 평판에 염증을 느끼고 고

349
빅토르 오르타.
〈계단〉.
브뤼셀의 폴—에밀 장송
가(街)에 있는 타셀 호텔
1893년.
아르누보 양식의 건물

향인 엑상프로방스로 돌아가 떠들썩거리는 비판 소리에 상관없이 그의 예술의 문제점들을 탐구했다. 그는 자신의 그림을 사줄 고객들을 찾는 데 구애받지 않을 정도로 독자적인 수단과 규칙적인 습관을 가진 사람이었다. 그리하여 그는 스스로 제기한 예술적 문제점들을 해결하는 데 전생애를 바칠 수 있었으며, 자신의 작품에 가장 정확한 규범을 적용할 수 있었다. 외관상으로 그는 평온하고 한가한 삶을 살았던 것 같지만, 그가 추구하는 완벽한 예술적 이상을 자기 작품에서 달성하기 위해 끊임없이 정열적인 투쟁을 전개했다. 그는 이론적인 이야기를 좋아하지는 않았지만 몇 안되는 그의 숭배자들로부터 명성을 얻기 시작하자 가끔씩 그들에게 자기가 하고자 하는 일을 몇 마디 말로 설명하려고 했다. 알려진 바에 의하면, 그는 '자연으로부터 푸생'을 그리는 것을 목표로 삼았다고 스스로 말했다 한다. 그가 말하려고 했던 바는 푸생(N. Poussin)과 같은 과거의 고전적 대가들은 그들 작품에서 놀라운 균형과 완벽성을 달성했다는 것이다. 푸생의 〈아르카디아에도 나는 있다(Et in Arcadia ego)〉(p. 395, 도판 **254**)와 같은 작품은 하나의 형태가 다른 형태에 호응하는 것처럼 보이는 아름다운 조화의 본보기를 보여준다. 우리는 그 그림에서, 모든 것이 제자리에 놓여 있으며 우연적이거나 모호한 것은 전혀 없음을 느낄 수 있다. 각각의 형태는 분명하게 두드러져 있고, 사람들은 그것이 확고하고 견실한 입체라고 생각하게 된다. 그림 전체는 편안하고 고요해보이는 자연스러운 간결함을 지니고 있다. 세잔은 이와 같이 웅대하면서도 평온한 분위기를 지닌 미술을 자신의 예술적 목표로 삼았다. 그러나 푸생의 방법으로는 그것을 더 이상 이룰 수 없다고 생각했다. 어쨌거나 과거의 대가들은 적절한 대가를 치르고 나서야 비로소 균형과 견고함을 이룰 수 있었다. 그들은 자연을 눈으로 본 그대로 그려야 한다고 생각하지 않았으며 그들의 그림은 고전 시대 작품의 연구를 통해서 얻어지는 형태의 배열에 지나지 않았다. 또한 공간이나 견고함에 대한 인상조차도 각각의 대상을 새롭게 관찰하기보다는 확고한 전통적인 규범을 적용함으로써 이루어졌다. 세잔은 이러한 아카데믹한 수법이 자연과 대립된다고 생각하는 인상주의 동료들과 견해를 같이 했다. 그는 색채와 입체감의 묘사에 있어서 새로운 발견들을 높이 샀다. 그는 또한 이때까지 그가 알고 있었고 배워왔던 것에서 벗어나, 자신의 인상에 따라 자기가 본 그대로 형태와 색채를 그리고자 했다. 그러나 그는 당시 회화가 택한 방향에 대해 불안함을 느꼈다. 인상파 화가들은 '자연'을 그리는 데 있어 진정한 대가들이었다. 그러나 과연 그것으로 충분하다고 할 수 있을까? 과거의 위대한 그림들이 보여주었던 조화로운 구성, 견고한 단순성과 완전한 균형을 이루려는 노력은 어디에 있는가? 그에게 주어진 과제는 '자연을 본떠서' 그림을 그리고, 인상주의 대가들이 발견한 것을 활용하면서 동시에 푸생의 미술을 돋보이게 한 질서와 필연의 감각을 되찾는 것이었다.

그 문제 자체는 미술에 있어서 새로운 것이 아니었다. 우리는 15세기(콰트로첸토) 이탈리아에서 자연의 정복이 완성되고 원근법이 창안되면서 중세 미술의 명료한 구성이 흐트러졌고, 라팔엘로 세대에 와서야만이 해결할 수 있었던 문제가 생겨났던 것(p. 262, 319)을 알고 있다. 이제 동일한 문제가 다른 단계에서 또다시 반

복되게 된 것이다. 인상파 화가들에 의해 가물가물한 빛 속에서 확실한 윤곽이 없어지고 채색된 그림자가 등장함으로써 다시 새로운 문제가 제기되었다. 명료성과 질서를 파괴하지 않고 어떻게 하면 이 업적들이 보존될 수 있을 것인가? 더 간단히 말해보자. 인상파 화가들의 그림은 밝았지만 어수선한 경향이 있었다. 세잔은 어수선한 것을 싫어했다. 그러나 그는 조화로운 화면 구성을 살리기 위해 '구도된 (composed)' 풍경으로 돌아가기를 원하지 않았던 것과 마찬가지로, 견고한 느낌을 살리기 위해 아카데믹한 소묘 방법과 명암법의 전통으로 되돌아가는 것도 원하지 않았다. 색채의 올바른 사용에서 그는 더욱 절박한 문제와 마주쳤다. 세잔은 명료함뿐만 아니라 강렬하고 순도 높은 색채를 열망했다. 알다시피 중세 미술가들(pp. 181-3)은 사물의 실제 모습에 신경을 쓰지 않았기 때문에 이와 같은 요구를 마음껏 충족시킬 수 있었다. 그러나 미술이 다시 자연의 관찰을 중시하게 되자, 중세의 스테인드글라스나 필사본의 삽화에서 볼 수 있었던 순수하고 빛나는 색조는 감미롭게 혼합된 색조에게 자리를 양보했고, 베네치아(p. 326)와 네덜란드(p. 424)의 위대한 화가들은 그것을 바탕으로 빛과 대기를 묘사하였다. 인상파 화가들은 '옥외(屋外)'의 아른아른한 반사광을 표현하기 위해 물감을 팔레트 위에서 뒤섞지 않고 대신 그것들을 작은 색점이나 터치로 따로따로 캔버스 위에 병치(竝置)시켰다. 그들의 그림은 전대의 어떤 화가의 작품보다 색조가 밝았지만 세잔은 그 정도에 만족하지 않았다. 그는 남프랑스의 하늘 아래 펼쳐진 자연의 풍요로운 색조를 온전히 나타내길 바랐으나, 순수한 원색만을 써서 전체를 그린 그림은 현실감을 잃게 될 위험이 있다는 것을 알았다. 이러한 방식으로 그려진 그림들은 평면적으로 보이며 깊이감을 주지 못한다. 세잔은 온갖 모순에 빠진 것처럼 보였다. 자연을 대했을 때의 감각적인 인상에 절대적으로 충실하고자 하는 그의 바람은, 그의 말대로 '인상주의를 미술관에 있는 미술품과 같이 더욱 견고하고 지속적인 어떤 것'으로 만들려는 그의 의도와 상충하는 것처럼 보였다. 그가 종종 절망에 가까운 고심을 했으며 화폭에 정신없이 매달려 결코 실험을 중단하지 않았다는 사실은 그다지 놀라울 것이 없다. 진정으로 놀라운 것은 그가 성공했다는 것, 즉 불가능하게만 보였던 것을 작품 속에서 이루어냈다는 사실이다. 만약 미술이 계산으로 이루어지는 일이라면 이러한 결과는 결코 일어나지 않았을 것이다. 물론 미술은 계산이 아니다. 미술가들이 그토록 신경을 쓰는 균형과 조화는 기계의 균형과는 다르다. 그것은 갑작스럽게 '일어나는' 것이며, 아무도 어떻게 또는 왜 일어나는지 정확히 알지 못한다. 세잔 미술의 비밀에 관해서는 많은 글들이 쓰여졌다. 그가 무엇을 원했으며 무엇을 이루었나에 대해 갖가지 종류의 설명들이 제시되었지만, 그 설명들은 충분한 것이 못되며 때로는 자가 당착으로 들린다. 비평가들의 이러한 이야기는 우리를 짜증나게 할지라도 작품 자체는 항상 우리를 납득시켜주기 마련이다. 그래서 언제나 최선의 방법은 '원화를 직접 가서 보는 것'일 수밖에 없다.

 그러나 도판을 통해서라도 세잔의 승리가 어떤 위대함을 지니고 있는지 조금은 이해할 수 있을 것이다. 남프랑스의 〈생트 빅투아르 산〉(도판 350)을 그린 풍경화는 빛을 담뿍 받고 있지만 농시에 명확하고 견실하다. 이 그림은 명료한 화면 구성

350
폴 세잔,
〈벨뷰에서 본 생트
빅투아르 산〉, 1885년경.
캔버스에 유채, 73×92 cm,
펜실베이니아 주 메리온,
반스 재단

과 함께 깊이감과 거리감을 확실하게 전해준다. 중앙의 다리와 길의 수평적인 묘사와 전경에 그려진 집들의 수직적인 묘사는 질서와 평온함을 지니고 있지만 우리는 어디에서도 그것이 세잔에 의해 강요되었다는 느낌은 찾을 수 없다. 붓놀림조차도 화면을 구성하는 주요한 선들과 일치하며 자연스런 조화의 느낌을 배가시킨다. 세잔이 윤곽선에 상관없이 붓놀림의 방향을 바꾼 경우는 도판 351에서 볼 수 있는데, 전경에 있는 바위의 단단하고 실감나는 형태를 강조함으로써, 화면 위쪽에 생길 뻔했던 평면감을 상쇄시키기 위해 그가 얼마나 주도면밀했는가를 살펴볼 수 있다. 그의 아내를 그린 훌륭한 초상화(도판 352)는 세잔이 강조한 단순하고 명료한 형태가 그림에 얼마나 안정감과 평온한 인상을 주는지 잘 보여주고 있다. 이 같은 평온한 걸작과 비교해볼 때 마네가 그린 〈모네의 초상화〉(p. 518, 도판 337) 같은 인상파 화가들의 작품은 단지 즉흥적으로 재치 있게 그린 것 같아 보인다.

351
폴 세잔,
〈프로방스의 산〉,
1886~90년,
캔버스에 유채,
63.5×79.4 cm,
런던 국립 미술관

물론 세잔의 작품 중에는 이처럼 쉽게 이해되지 않는 것들도 있다. 도판 353과 같은 정물화는 도판으로는 그리 대단해 보이지 않는다. 이와 비슷한 주제를 그린 17세기 네덜란드의 거장 칼프(p. 431, 도판 **280**)의 확신에 찬 솜씨에 비해 이 작품은 얼마나 어설퍼 보이는가. 과일 그릇은 받침이 중심을 못 찾고 빗겨나 있을 정도로 서툴게 그려져 있다. 탁자는 왼쪽에서 오른쪽으로만 기울어진 것이 아니라 앞쪽으로도 비스듬히 기울어진 것처럼 보인다. 네덜란드 화가가 부드럽고 북실북실한 천의 표면을 뛰어나게 묘사한 반면 세잔은 여기저기에 슬쩍 붓질만 해놓아 마치 은박지처럼 냅킨을 표현하였다. 세잔의 작품이 처음에 더덕더덕 칠해진 형편없는 것이라고 조롱받았던 것은 그다지 놀라운 사실이 아니다. 이처럼 눈에 띄게 서툰 솜씨가 생겨난 이유는 쉽게 추리해볼 수 있다. 세잔은 회화의 전통적 수법 중 어느 하나도 당연한 것으로 받아들이지 않았다. 그는 이전에 어떠한 그림도 존재

352
폴 세잔,
〈세잔 부인의 초상〉,
1883-7년.
캔버스에 유채, 62×51cm,
필라델피아 미술관

하지 않았던 것처럼 긁기에서부터 출발하려고 결심하였다. 네덜란드 화가는 자신의 놀라운 기교를 과시하기 위해 정물을 그렸다. 하지만 세잔은 자신이 해결하고자 했던 몇몇 특정한 문제들을 연구하고자 정물을 소재로 택했던 것이다. 알다시피 그는 입체감과 색채의 관계에 몰두해 있었다. 사과처럼 밝은 색채의 견고하고 둥근 물체가 이러한 문제를 탐구하는 데 있어서 이상적인 소재였다. 또한 그는 균형잡힌 화면 구성에도 관심이 있었다. 이 때문에 그는 과일 그릇의 한쪽을 잡아늘여 왼쪽의 빈 공간을 메꾸려했던 것이다. 그는 탁자 위에 있는 모든 형태들 사이의 관계를 연구하고자 했기 때문에 그 관계가 잘 드러나보이도록 탁자를 앞으로 기울게 묘사했다. 아마도 이러한 작품들이 세잔에게 '현대 미술'의 아버지라는 칭호를 가져다주었을 것이다. 밝은 색채를 희생시키지 않으면서 깊이감을 살리고, 깊이감을 희생시키지 않으면서 질서 있는 화면 배치를 이루려고 한 그의 피나는 노력, 그 모색과 고투 속에서 필요하다면 기꺼이 희생시키고자 했던 단 하나는 바로 윤곽선의 고루한 '정확성'이었다. 그가 굳이 자연의 형태를 왜곡하려 했던 것은 아니었다. 하지만 바라는 효과를 얻는 데 도움이 된다면 사소한 세부의 왜곡은 별로 개의치 않았다. 브루넬레스키가 창안한 '선 원근법'(p. 229)은 그를 사로잡지 못했다. 그는 자신의 작업에 방해가 된다고 생각되면 전통적인 원근법을 과감히 무시해버렸다. 과학적인 선 원근법은 마사초가 그린 산타 마리아 노벨라 교회의 프레스코 벽화(p. 228, 도판 **149**)에서처럼, 실제 공간이 존재하는 것처럼 보이도록 하기 위

353
폴 세잔,
〈정물〉, 1879–82년경,
캔버스에 유채, 46×55 cm,
개인 소장

해서 화가들이 창안해낸 것이었다. 세잔은 이러한 눈속임을 의도하지 않았다. 그는 오히려 견고함과 깊이감을 전해주고자 했으며 종래의 전통적인 소묘 방법이 아니더라도 그것이 가능하리라는 것을 알았다. 그 자신도 '정확한 소묘'를 무시한 이 순간이 미술사상 대전환의 시발점이 되리라고는 생각지 못했다.

세잔이 인상파의 방법과 질서의 필요성을 어떻게 결합시킬까 고민하고 있는 동안, 한편에서는 그보다 한참 나이 어린 조르주 쇠라(Georges Seurat : 1859–91)가 이 문제를 마치 수학 방정식을 풀듯이 해결하려 하였다. 그는 인상주의 회화의 기법을 출발점으로 하여 색채가 시각에 미치는 작용에 대한 과학적인 이론을 탐구하였고, 순수 원색을 분할하여 규칙적인 점으로 찍어서 마치 모자이크처럼 화면을 구축하려고 하였다. 이렇게 하면 색채의 순도와 명도를 잃지 않고서도 눈에는(또는 마음 속에서라도) 혼합된 색처럼 보일 것이라고 그는 기대했다. 그러나 점묘법(pointillism)이라는 극단적인 기법은 자연히 모든 윤곽선을 무너트리고 모든 형태를 다양한 색깔의 점으로 분할하였으며, 그 결과 그의 그림은 알아보기 힘들게 되어버릴 위험을 지니고 있었다. 그래서 쇠라는 세잔이 이때까지 시도했던 것보다 더 극단적으로 형태를 단순화시켜 그의 복잡한 회화 기법을 보완하였다(도판 **354**). 쇠라는 거의 이집트 회화를 생각나게 할 정도로 수직선과 수평선을 강조하였고, 그렇게 함으로써 자연의 모습을 충실히 묘사하는 것에서 더 멀어지게 되었으며, 흥미 있고 표정이 풍부한 색면 구성을 개척하는 방향으로 나아가게 되었다.

1888년 겨울, 쇠라가 파리에서 주목을 끌고 있고 세잔은 엑스에 은거하며 작업을 계속하고 있을 때, 젊고 성실한 한 네덜란드 화가가 남국의 강렬한 햇살과 색채를 찾아 파리를 떠나 남프랑스로 왔다. 그가 바로 빈센트 반 고흐(Vincent van Gogh)다. 반 고흐는 1853년 네덜란드에서 목사의 아들로 태어났다. 그는 영국과 벨기에의 광산촌에서 전도사로 일할 만큼 신앙심이 깊은 사람이었는데, 밀레의 작품(p. 508)과 거기에 담긴 사회적 교훈에 큰 감명을 받아 화가가 되기로 결심했다. 화상(畵商)의 상점에서 일하던 그의 동생 테오(Theo)가 그를 인상파 화가들에게 소개시켜 주었다. 그의 동생은 참으로 놀랄만한 인물이었다. 그 자신 역시 가난뱅이였으면서도 항상 형 빈센트를 성심껏 도와주었고 남프랑스의 아를(Arles)로 가는 여비까지 마련해주었다. 빈센트는 그가 만약 그곳에서 여러 해 동안 방해받지 않고 그림을 그릴 수 있다면, 언젠가는 그림을 팔아 너그러운 아우의 은혜를 갚을 날이 올 수 있을 것이라고 생각했다. 아를에 머물며 스스로 선택한 고독 속에서 빈센트는 테오에게 편지를 썼다. 일기처럼 매일 계속되는 편지에는 그의 모든 생각과 희망이 담겨 있었다. 자신이 앞으로 얼마나 명성을 얻게 될지 짐작조차 하지 못하는 독학의 초라한 화가가 쓴 이 편지들은 문학 작품으로서도 가장 감동적이고 흥미진진한 것 가운데 하나이다. 그 편지들에서 우리는 반 고흐의 화가로서의 사명감, 그의 투쟁과 승리, 절망적인 고독, 타인과 사귀고자 했던 간절한 열망을 느낄 수 있다. 또한 그가 불 같은 정열로 작품을 제작했던 상황이 얼마나 고통스러운 것이었는지 알게 된다. 아를에 온 지 1년이 채 못된 1888년 12월, 그의 정신은 쇠약해져 마침내 발작을 일으켰다. 1889년 5월 정신병자 수용소로 들어갔지만 그런 중에서도 때

354
조르주 쇠라,
〈쿠르브부아의 다리〉,
1886–7년.
캔버스에 유채,
46.4×55.3 cm,
런던 코톨드 미술 연구소

때로 평정을 회복하였을 때는 계속해서 그림을 그렸다. 그 고통은 14개월 동안 계속되었다. 1890년 7월 고흐는 스스로 자신의 생명을 끊었고 그 나이는 라파엘로와 같은 37세였다. 그의 화가로서의 경력은 10년이 채 못되며, 더욱이 그에게 명성을 가져다 준 작품들은 정신적인 위기와 절망으로 작품 활동이 여의치 않았던 마지막 3년 동안에 그려진 것들이다. 그의 유명한 작품 한두 점은 오늘날 대부분의 사람들이 알고 있다. 그가 그린 해바라기, 빈 의자, 사이프러스 나무, 그리고 몇몇 초상화들은 천연색 복제판으로 널리 보급되어 오늘날 평범한 실내에서도 흔히 볼 수 있다. 그것이야말로 고흐 자신이 원했던 것이다. 그는 자신의 그림이 스스로 그토록 찬탄해 마지 않던 일본 판화(p. 525)가 지닌 직접적이고 강렬한 효과를 지닐 수 있게 되기를 바랐다. 또 그는 돈많은 감식가의 마음만을 만족시키는 세련된 예술이 아니라 모든 평범한 사람들의 마음을 기쁨과 위안으로 채워줄 수 있는 소박한 예술을 갈망했다. 그렇지만 이것으로서 이야기가 다 끝난 것은 아니다. 어떤 복제판도 완벽할 수는 없다. 게다가 값싼 복제판은 고흐의 실제 작품보다 조잡하게 보여서 때로는 그림이 지루해지기도 한다. 그때마다 고흐의 원작을 다시 보면 의외로 새로운 사실을 발견하게 된다. 그처럼 비할 데 없이 강렬한 표현 속에서도 그

355
반 고흐,
〈사이프러스 나무가 있는
곡물밭〉, 1889년.
캔버스에 유채,
72.1×90.9 cm,
런던 국립 미술관

의 예술이 얼마나 섬세하고 치밀한지를 알 수 있기 때문이다.

그것은 고흐 역시 인상주의와 쇠라의 점묘법이 지니고 있는 교훈을 흡수했기 때문이다. 그는 원색의 색점과 붓놀림으로 그림 그리는 것을 좋아했다. 그러나 이러한 기법은 그의 손을 거치면서 파리의 화가들이 의도했던 것과는 다른 것으로 변모했다. 고흐가 사용한 붓놀림 하나하나는 단지 색채를 분할하기 위한 것일 뿐만 아니라 그 자신의 격앙된 감정을 전달하기 위한 것이었다. 그는 이러한 영감의 상태를 아를에서 보낸 편지에서 설명하고 있다."때때로 너무나도 강렬한 감정에 빠져나 자신이 지금 무엇을 하고 있는지 모를 때가 있다 … 마치 말을 할 때나 편지를 쓸 때 거침없이 단어들이 줄줄 쏟아져나오듯이 붓놀림이 이루어지곤 한다." 이보다 더 적절한 비유도 없을 것이다. 그런 순간에 그는 마치 다른 사람이 글을 쓰듯 그림을 그렸다. 극도로 긴장된 감정 속에서 쓴 편지를 받아볼 때 그 글자체나 필적을 보고 쓴 사람의 심리 상태나 글쓰는 자세를 본능적으로 느낄 수 있듯이 고흐의 붓자국은 그의 정신 상태에 대해서 우리에게 직접적으로 말해주고 있다. 그 이전의 어떤 화가도 고흐만큼 시종 일관 효과적으로 이러한 기법을 구사하지는 못했다. 알다시피 그 이전의 그림들, 이를테면 틴토레토의 작품(p. 370, 도판 **237**)이나 할스(p. 417, 도판 **270**), 마네의 작품(p. 518, 도판 **337**)에서도 대담하고 자유로운 붓놀림을 볼 수 있으나, 그러한 붓놀림은 오히려 화가의 탁월한 기량과 재빠른 감각, 그리고 어떤 장면을 상상할 수 있게 해주는 마술적인 능력을 보여주는 것이었다. 그러나 고흐의 붓자국들은 그의 격앙된 심리 상태를 전달하기 위한 것들이다. 고흐는 이러한 새로운 수법을 십분 발휘할 수 있는 대상과 장면, 즉 붓으로 색칠함과 동시에 소묘할 수 있고, 마치 글 쓰는 사람이 단어에 밑줄을 긋듯이 두텁게 물감을

356
반 고흐,
〈생트마리 드 라 메르의
풍경〉, 1888년.
43.5×60 cm,
빈터투어, 오스카
라인하르트 컬렉션

바를 수 있는 소재를 즐겨 그렸다. 고흐가 그루터기와 관목들, 곡물밭, 울퉁불퉁한 올리브 나뭇가지, 불꽃처럼 생긴 짙은 색의 사이프러스 나무(도판 355)의 아름다움에 처음으로 눈뜬 화가가 된 것은 바로 이러한 이유에서였다.

고흐는 광기어린 강렬한 창작 행위에 그 자신을 던졌다. 그는 찬란하게 빛나는 태양(도판 356)뿐만 아니라 이전까지 어떠한 화가도 그릴만한 가치가 있다고 생각하지 않았던 보잘것없고 평온하며 소박한 사물들을 그리고자 하는 욕망에 사로잡혔다. 아를에 있는 그의 좁은 하숙방(도판 357)을 그려내면서 그는 동생 테오에게 자신의 의도를 다음과 같이 잘 설명하고 있다.

> 새로운 구상을 하나 했는데 대략 다음과 같은 거야 … 이번에는 단순히 내 침실을 그리기로 했다. 오로지 색채만으로 모든 것을 그리고, 색을 단순화시켜 방 안의 모든 물건에 장엄한 양식을 부여하려고 한다. 여기서 색채로 휴식 또는 수면(睡眠)을 암시할 수 있을 거야. 한마디로 말해 이 그림을 보고 두뇌와 상상력이 쉴 수 있도록 말이야.
>
> 벽은 옅은 보라색으로 하고 바닥은 붉은 타일, 나무 침대와 의자는 신선한 버터와 같은 노란색, 요와 베개는 초록빛이 도는 밝은 레몬색, 침대보는 진홍색, 창문은 초록색, 세면대는 오렌지 색이고 대야는 푸른색, 그리고 문은 라일락 색이야.
>
> 그게 전부야. 이 답답한 방 속에는 닫혀진 문 말고는 아무것도 없어. 가구를 굵은 선으로 해서 다시 한번 완전한 휴식을 표현해야 해. 벽에는 초상화가 걸려 있고 거울 하나와 수건, 그리고 옷 몇 벌이 있어.
>
> 그림틀은 흰색이어야 할 테지—왜냐하면 그림 속에는 흰색이 하나도 없거든. 이것은 내가 어쩔 수 없이 취해야만 하는 강요된 휴식에 보복하려는 마음에서이지.
>
> 오늘 하루 종일 이 그림을 다시 그릴거야. 하지만 보다시피 이 구상은 너무 단순해. 명암과 그림자는 없애버리고 일본 판화처럼 자유롭고 평평하게 색을 칠하려고 해 ….

357
반 고흐,
〈아를의 반 고흐의 방〉,
1889년.
캔버스에 유채,
57.5×74 cm,
파리 오르세 박물관

이 편지에서 분명히 알 수 있듯이 고흐는 정확한 묘사에는 별다른 관심을 두지 않았다. 자신이 그린 사물들에 대해 스스로 느꼈던 감정을 다른 사람도 느낄 수 있도록 전달하기 위해 색채와 형태를 사용하였으며 그가 '입체경적 현실감(stereoscopic reality)'이라고 한 것, 말하자면 자연을 사진처럼 정확하게 그리는 것에 대해서는 신경을 쓰지 않았다. 그는 자신의 목적에만 들어맞으면 사물의 형태를 과장하거나 심지어 변화시키는 것도 주저하지 않았다. 그리하여 그는 같은 시기 세잔이 도달했던 것과 비슷한 지점에 세잔과는 전혀 다른 길을 통해서 도달했다. 이 두 화가는 다 같이 '자연의 모방'이라는 그림의 목적을 의도적으로 버림으로써 미술사에 있어서 중요한 첫발을 내디딘 것이다. 물론 이유는 각각 달랐다. 세잔은 정물을 그릴 때 형태와 색채 사이의 관계를 탐구하고자 했고 자신의 특수한 실험에 필요할 때에만 이른바 '정확한 원근법'을 포기했다. 반면에 고흐는 그림을 통해 자신의 감정을 표현하려 했고 이러한 목적을 이루는 데 필요하다면 언제든지 형태를 왜곡시켰

358
폴 고갱,
〈백일몽(白日夢)〉, 1897년.
캔버스에 유채,
95.1×130.2 cm,
런던 코톨드 미술 연구소

다. 두 사람은 모두 옛부터 내려오는 미술의 규범을 타파하려고 하지 않았으면서
도 이러한 지점에 도달했다. 그들은 '혁명가'인 체하지도 않았고 자기 만족에 빠진
비평가에게 충격을 주는 것도 원하지 않았다. 사실상 이 두 사람은 자신들의 작품
에 누군가가 관심을 가져주었으면 하는 바람을 거의 포기하고 있었다. 그들은 다
만 그렇게 해야 했기 때문에 그러한 방식으로 작업했을 뿐이다.

세잔과 고흐의 뒤를 이어 또 다른 제3의 화가가 1888년 남프랑스에 나타났다.
그는 바로 폴 고갱(Paul Gauguin : 1848-1903)이었다. 그와 친하게 되길 무척 갈
망하고 있던 고흐는 영국의 라파엘 전파(前派, pp. 511-2)가 지녔던 화가들 간의
우정을 꿈꾸면서 자신보다 다섯 살 위인 고갱을 설득하여 아를에서 함께 지내기로
하였다. 인간적으로 고갱은 고흐와 아주 달랐다. 그는 고흐가 지닌 겸손함이나 사
명감 따위는 전혀 없었다. 반대로 오만하고 야심만만한 사람이었다. 그러나 두 화
가 사이에는 몇 가지 일치하는 점이 있었다. 고흐와 마찬가지로 고갱도 화가로서
는 비교적 늦게 출발했고(고갱은 이전에 유능한 주식 중매인이었다), 거의 혼자서
그림 공부를 했다. 두 화가의 우정은 결국 불행하게 끝을 맺었다. 발작적인 정신
착란을 일으킨 고흐가 고갱에게 달려들었고 고갱은 그 길로 파리로 도망쳤다. 2년
후 고갱은 유럽을 완전히 떠나 소박한 삶을 찾아 이른바 '남양 군도'의 하나인 타

히티(Tahiti) 섬으로 갔다. 그는 날이 갈수록 점점 더 미술이 겉멋에 빠져 피상적으로 되어가는 위험에 처해 있으며 유럽에서 축적되어온 천박한 모든 재능과 지식이 인간의 가장 귀중한 능력, 즉 강렬하고 예리한 감성과 그것을 솔직하게 표현하는 법을 빼앗아버렸다는 확신을 굳히게 되었기 때문이었다.

물론 고갱이 문명의 메스꺼움을 최초로 느낀 예술가는 아니다. 어느 시대이든 예술가들이 그 시대의 '양식'에 대해서 자의식을 갖게 될 때마다 그들은 종래의 인습적인 형식들에 대해 회의하고 단순한 기교를 혐오했다. 그들은 단지 배워서 터득한 기교로만 이루어진 것이 아닌 미술, 단순히 양식이 아니라 인간의 열정처럼 힘차고 강렬한 어떤 것을 갈망했다. 그래서 들라크루아는 보다 강렬한 색채와 자유로운 삶을 찾아 알제리로 갔고(p. 506) 영국의 라파엘 전파는 '신앙의 시대'에 이루어진 손상되지 않은 미술에서 솔직함과 단순함을 찾아보려고 했던 것이다. 인상주의자들은 일본 판화를 높이 평가했다. 그러나 일본 판화는 고갱이 열망했던 강렬함이나 단순함과 비교해볼 때 세련된 예술이었다. 처음에 그는 농민의 삶을 연구했으나 오래가지는 않았다. 그는 구원하기 위해서는 유럽을 벗어나 남양 군도의 원주민으로 살아야 할 필요를 절실히 느꼈다. 타히티 섬에서 가져온 그의 작품들을 대했을 때 그의 옛 친구들조차 당황스러워 했다. 그 그림들은 너무나 야만적이고 미개해보였다. 그것은 바로 고갱이 원하던 것이었다. 그는 자신이 '야만인(barbarian)'이라고 불리는 것을 자랑스러워 했다. 그는 '야만적'인 색채와 소묘만이 타히티에 머물면서 감탄했던 때묻지 않은 자연의 아이들을 올바로 묘사할 수 있을 것이라고 느꼈다. 오늘날 우리가 이런 그림들 가운데 하나(도판 358)를 볼 때, 거칠고 야만적이라는 느낌을 가지지 않을 수도 있다. 우리는 이미 그보다 더 '야만적인' 현대 미술에 익숙해져 있기 때문이다. 그러나 고갱이 아주 새로운 영역을 개척했다는 사실은 어렵지 않게 깨달을 수 있다. 낯설고 이국적인 것은 단지 작품의 주제만이 아니다. 그는 원주민의 정신 속으로 들어가 그들이 보는 것과 같은 방식으로 사물을 보려고 노력했다. 그는 토착민 장인들의 수법을 연구하고 때로는 자신의 작품 속에 그들의 것을 묘사하기도 했다. 그는 자기가 그린 원주민의 초상을 그러한 '원시' 미술과 조화시키려 애썼다. 그래서 그는 형태의 윤곽을 단순화하고 넓은 색면에 강렬한 색채를 거침없이 구사했다. 세잔과는 달리 그는 단순화된 형태와 색채의 구성으로 인해 혹시 그의 작품이 평면적으로 보이지 않을까 하는 점을 전혀 개의치 않았다. 자연의 아이들이 지닌 순수한 강렬함을 그리는 데 도움이 된다고 생각했을 때는 수세기에 걸쳐 씨름해온 유럽 미술의 문제들을 기꺼이 무시해버렸다. 솔직함과 단순함을 이룩하려는 그의 목표가 항상 성공적으로 이루어졌던 것은 아니다. 그러나 그러한 목표를 향한 그의 열의는 새로운 조화를 이룩하려는 세잔이나 새로움을 전달하려는 고흐의 열의만큼 열정적이고 진지한 것이었다. 왜냐하면 고갱 역시 이상을 위해 자신의 인생을 희생시켰기 때문이다. 그는 자신이 유럽에서 이해받지 못하고 있음을 느끼고 남양 군도로 영원히 돌아가기로 결심했다. 그는 거기서 고독과 절망의 몇 해를 보낸 후 질병과 궁핍에 쓰러져 죽었다.

세잔, 반 고흐, 고갱 이 세 화가는 절망적인 고독 속에 살았던 사람들이었고 자

359
피에르 보나르,
〈식탁에서〉, 1899년.
판지에 유채, 55×70 cm,
취리히, E. G. 뷔를러 재단

360
페르디난트 호들러,
〈툰 호수〉, 1905년.
캔버스에 유채,
80.2×100 cm,
제네바 미술 역사 박물관

신들의 예술이 이해되리라고는 거의 기대하지 않은 채 작품 활동을 했다. 그러나 그들이 그토록 강렬하게 느낀 예술상의 문제들은 점차 미술 학교에서 배운 기술에 만족하지 않는 젊은 화가들의 관심을 끌게 되었다. 미술 학교에서 그들은 자연을 묘사하고, 정확하게 소묘하며, 물감과 붓을 사용하는 법을 배웠다. 또한 인상주의 혁명의 교훈을 흡수했고 아른아른한 빛과 대기를 능숙하게 묘사할 수 있었다. 몇몇의 위대한 화가들은 인상주의의 길을 그대로 밀고 나가, 아직도 이 새로운 수법을 거세게 반발하는 여러 나라들에서 앞장서서 그것을 옹호했다. 그러나 보다 젊은 세대의 많은 화가들은 세잔이 느꼈던 어려움을 해결해낼, 아니면 적어도 피해 나갈 새로운 방법을 모색했다. 근본적으로 이러한 어려움은 앞서 살펴보았듯이(pp. 494-5), 점진적인 색조 변화를 통해 깊이감을 나타내려는 욕구와 우리가 보는 대로의 색채의 아름다움을 고수하려는 열망이 서로 상충하는 데서 비롯되었다. 일본 미술은 그들에게 대담한 단순화를 위해 입체감이나 다른 세세한 것들을 희생시킨다면 그림에서 한층 더 강렬한 인상을 만들어낼 수 있다는 확신을 주었다. 반 고흐와 고갱은 둘다 깊이감을 경시하고 색채를 강렬하게 표현하면서 이 길을 일정하게 밟아갔고 쇠라는 점묘법을 통해 더 멀리까지 추구해 갔다. 피에르 보나르(Pierre Bonnard : 1867-1947)는 마치 태피스트리처럼 캔버스 위에서 아른거리는 빛과 색채의 느낌을 표현하는 독특한 솜씨와 감수성을 보여주었다. 펼쳐진 식탁을 그린 그의 그림(도판 **359**)은 그가 아름다운 색채 구성을 위해 원근법과 깊이감의 묘사를 어떻게 이탈해갔는가를 잘 보여준다. 스위스의 화가 페르디난트 호들러(Ferdinand Hodler : 1853-1918)는 그의 고향 풍경을 대담하게 단순화해서 묘사하여 마치 포스터와 같은 명료성을 보여주기까지 했다(도판 **360**).

　이 그림이 포스터를 연상시키는 것은 결코 우연한 일이 아니었다. 유럽 미술이 일본 미술로부터 습득한 수법은 특히 광고 미술에 적합하다는 것이 곧 판명되었기 때

문이다. 20세기가 되기 이전에 드가(p. 526)의 재능 있는 추종자였던 앙리 드 툴 루즈 로트렉(Henri de Toulouse-Lautrec : 1864-1901)은 이처럼 절제된 회화 수단을 포스터라는 새로운 미술(도판 361)에 활용했다.

삽화 미술 분야도 역시 그와 같은 영향이 확산되면서 똑같이 도움을 받았다. 이전 시대가 책의 출판에 쏟은 애정과 정성을 상기하면서 윌리엄 모리스(p. 535)와 같은 이들은 삽화가 인쇄된 페이지에 미치는 영향을 고려하지 않고 단지 이야기만을 전달하도록 조악하게 출판된 책이나 삽화를 용납하려 하지 않았다. 젊은 천재인 오브리 비어즐리(Aubrey Beardsley : 1872-1898)는 휘슬러와 일본 판화에서 영향을 받은 세련된 흑백 삽화(도판 362)로 유럽 전역에서 순식간에 명성을 얻었다.

아르 누보 양식이 유행하던 이 시기에 많이 사용된 찬사의 말은 '장식적'이라는 것이었다. 회화와 판화는 그것이 무엇을 묘사하고 있는지를 알아차릴 수 있기 전에 먼저 시각적인 즐거운 화면 구성을 보여주어야 했다. 천천히 그러나 확실하게 이같이 장식적인 것을 추구하는 유행이 미술의 새로운 모색을 위한 길을 열어주었다. 회화나 판화 작품이 시각적인 즐거움을 줄 수만 있다면 소재나 감동적인 이야기를 전해주는 것 따위는 이제 더 이상 문제시되지 않았다. 그러면서도 일부 미술가들은 점차 이러한 모든 추구 가운데서 무언가 중요한 것이 미술에서 사라졌다고 느꼈고, 그것을 되찾으려 필사적으로 노력했다. 앞서 보았듯이 세잔이 사라졌다고 느낀 것은 균형과 질서의 감각이었다. 인상주의자들은 순간순간의 감각에만 너무 사로잡힌 나머지 자연의 굳건하고 지속적인 형태는 소홀히 했다고 느꼈던 것이다. 반 고흐는 인상주의가 시각적 인상에만 집착하여 빛과 색의 광학적 성질만을 탐구

361
앙리 드 툴루즈-로트렉,
〈사절단:아리스티드
브뤼앙〉,
1892년,
석판화 포스터,
141.2×98.4 cm.

362
오브리 비어즐리,
〈오스카 와일드의
《살로메》삽화〉, 1894년,
일본 양피지에 양각과 망판
인쇄, 34.3×27.3 cm.

한 나머지 미술이 강렬한 정열을 상실하게 될 위험에 처했다고 느꼈다. 즉 강렬한 정열을 통해서만 예술가는 자신의 감정을 다른 사람이 느낄 수 있도록 표현할 수 있다는 것이었다. 마지막으로 고갱은 그가 본 인생과 예술 전부에 대해 철저하게 불만을 느꼈다. 그는 보다 단순하고 보다 솔직한 어떤 것을 열망했고 그것을 원시인들 속에서 발견할 수 있으리라고 기대했다. 오늘날 우리가 현대 미술이라고 부르는 것은 바로 이와 같은 불만의 감정에서 자라난 것이다. 이 세 사람의 화가가 모색했던 제각각의 해답은 세 가지 현대 미술 운동의 이념적 바탕이 되었다. 세잔의 해결 방법은 결국 프랑스에 기원을 둔 입체주의(cubism)를 일으켰고, 반 고흐의 방법은 독일 중심의 표현주의(Expressionism)를 일으켰다. 고갱의 해결 방법은 다양한 형태의 '프리미티비즘(primitivism)'을 이끌어냈다. 처음에는 이 세 가지 운동이 '미친' 것처럼 보였을지도 모르지만, 오늘날에는 자신들이 처해 있던 막다른 상태에서 탈출하기 위한 미술가들의 끊임없는 시도로서 어렵지 않게 설명될 수 있다.

폴 고갱,
〈해바라기를 그리는 반 고흐〉,
1888년.
캔버스에 유채, 73×92 cm,
암스테르담 국립 빈센트
반 고흐 박물관

27

실험적 미술

20세기 전반기

　이른바 '현대 미술'에 대해 이야기할 때 사람들은 흔히 과거의 전통을 완전히 깨트리고 이제까지 아무도 시도하지 않았던 것을 하려고 하는 미술의 종류로 생각한다. 진보의 관념을 옹호하는 사람들은 미술도 시대의 진전과 나란히 보조를 맞추어나가야 한다고 믿는다. 그러나 '좋았던 옛 시절'이라는 슬로건을 좋아하는 사람들은 현대 미술이 전적으로 잘못된 것이라고 생각한다. 하지만 앞에서 살펴보았듯이 이 시대의 상황은 더욱더 복잡해졌으며 현대 미술도 과거의 미술과 마찬가지로 한 시대의 특정한 문제에 대한 반응으로 존재하게 된 것이다. 전통의 단절을 애석해 하는 사람들은 1789년의 프랑스 대혁명 이전으로 되돌아가려고 하지만 이것이 가능하다고 믿는 사람은 거의 없다. 주지하다시피 미술가들이 양식을 자각하고 실험하기 시작하며, 일종의 표어로서 새로운 '주의'를 내세우면서 참신한 미술 운동을 전개하기 시작했던 시기가 바로 그 무렵이었다. 그런데 이상하게도 새롭고 지속적인 현대적 양식을 창출하는 데 성공한 미술 분야는 다양한 표현 양식의 혼란으로 인해 많은 피해를 입어왔던 건축 분야였다. 현대 건축은 서서히 이루어졌으나 그 원칙은 확고하여 이제는 어느 누구도 여기에 감히 도전하지 못한다. 건축과 장식 분야에서 나타난 새로운 양식이 어떻게 아르 누보라는 실험적 운동을 이끌어냈는지는 이미 살펴본 바 있다. 아르 누보 양식의 철재 구조가 보여준 새로운 기술의 가능성은 아직도 경쾌한 장식과 연결되어 있다(p. 537, 도판 **349**). 그러나 20세기 건축은 아르 누보에서 보이는 것과 같은 기발한 창안에서 생겨난 것은 아니다. 미래는 옛 것이건 새로운 것이건 양식이나 장식의 편견에서 탈피하여 새로워지고자 하는 사람들의 손에 달려 있었다. 이 젊은 건축가들은 건축이 '예술(fine art)'에 속한다는 관념에 집착하지 않고 장식을 거부하였으며 건축을 그 목적에 비추어서 새롭게 보자고 제안하였다.

　건축에 대한 이러한 참신한 접근 방법은 세계 곳곳에서 나타나기 시작했다. 그 중에서도 전통이 기술적 발전을 짓누르지 않았던 미국에서 가장 일관성 있게 나타났다. 시카고의 마천루를 유럽의 견본책에서 따온 장식으로 뒤덮는다는 것이 서로 조화를 이루지 못할 것이라는 점은 누가 보더라도 분명한 사실이었다. 그러나 건축가가 의뢰인에게 전혀 선례가 없었던 비전통적인 집을 짓자고 설득하기 위해서는 그 자신에게 강인한 정신과 확고한 신념이 있어야 했다. 그 중 가장 성공적이었던 사람은 미국 건축가 프랭크 로이드 라이트(Frank Lloyd Wright : 1869-1959)였다. 그는 주택에서 중요한 것은 방이지 건물 정면의 외관이 아니라고 생각했다.

내부가 살기 편하게 설계되어 있고 거주자의 요구에 잘 들어맞는다면 건물 외관도 그럴듯하게 보일 것이라고 확신했다. 우리들이 보기에 이러한 생각이 별로 대단치 않을 수도 있지만 그 당시에는 매우 혁신적인 견해였다. 사실상 라이트는 이러한 생각을 통해 낡은 건축 습관, 특히 엄격한 좌우대칭을 요구하는 전통적 건축 방식을 버릴 수 있었다. 도판 **363**은 시카고의 부유한 교외에 있는 라이트의 초기 주택 가운데 하나이다. 그는 흔하게 사용되던 쇠시리, 처마 장식띠 등을 배제하고 건물을 그 목적에만 맞게 지었다. 그러나 라이트는 자신을 단순한 기술자라고는 생각하지 않았다. 그는 이른바 '유기적 건축(Organic Architecture)'이라는 말을 사용하였다. 이 말은 건축물이 거주하는 사람의 요구와 지방의 특색에 따라 살아 있는 생명체처럼 발생하고 성장한다는 의미를 지니고 있다.

라이트는 기술자의 당연한 요구 사항을 마지못해 받아들였다. 당시는 이러한 요구 사항들이 커다란 세력을 가지고 설득력 있게 확산되던 시기였으므로 이는 이해할 만한 것이다. 이를테면 기계로 만든 것이 사람의 손으로 만드는 것보다 못하다는 모리스의 주장이 옳았다 하더라도, 그것에 대한 해결 방안은 기계가 해낼 수 있는 것을 발견해내고 거기에 맞추어서 디자인을 조정하는 것이었기 때문이다.

이러한 원칙은 취향과 품위를 모욕하는 것이라고 생각했던 사람들도 있었다. 모든 장식을 없앰으로써 현대 건축가들은 수백 년 동안 내려온 전통을 단절한 것이

363
프랭크 로이드 라이트,
〈일리노이 주 오크 파크
페어오크스 가(街)
540번지〉, 1902년.
'양식'을 배제한 주택

364
앤드루 라인하르트와 헨리
호프마이스터 외 여러
건축가들,
〈뉴욕의 록펠러 센터〉,
1931–9년.
현대 건축 공학의 양식

다. 브루넬레스키 시절 이래로 발달해왔던 '… 식(order)'이라는 체계는 전멸했고 그 룻된 쇠시리, 소용돌이 무늬, 벽기둥 같은 케케묵은 장식도 다 사라졌다. 새로운 건축을 처음 본 사람들은 그 건축물이 그냥은 볼 수 없을 정도로 벌거벗고 있는 듯한 느낌을 받았다. 그러나 몇 년 지나지 않아 그러한 건축물의 외관에 익숙해졌 고 현대 기술이 탄생시킨 양식이 지닌 명확한 윤곽, 단순한 형태를 즐기게 되었다 (도판 **364**). 이러한 취향의 혁신은 최초로 현대적 건축 재료를 대담하게 사용하는 실험을 하고 그로 인해 때때로 조소와 적의를 받았던 몇몇 선구자들의 공로로 이 루어진 것이다. 도판 **365**는 현대 건축에 대한 찬반 논쟁의 중심이 되어왔던 실험

365
발터 그로피우스 설계,
〈데사우의 바우하우스〉,
1926년

적 건축물 가운데 하나이다. 이것은 독일 사람인 발터 그로피우스(Walter Gropius :1883-1969)가 데사우(Dessau)에 설립한 바우하우스(Bauhaus)인데 후에 나치의 탄압으로 폐쇄된 건축 학교이다. 이 학교는 미술과 기계 기술이 19세기처럼 분리될 필요가 없고 오히려 상호 간에 도움이 될 수 있다는 것을 증명하기 위해 세워졌다. 바우하우스의 학생들은 건축물과 가구의 설계를 실습했다. 이 학교에서는 학생들에게 상상력을 활용하고 대담하게 실험하되 그 설계의 목적을 잊지 않도록 가르쳤다. 철제 파이프 의자나 이와 비슷한 일상용 가구가 처음 고안된 곳도 바로 이 학교에서였다. 바우하우스의 기본 이념은 '기능주의(functionalism)'라는 용어로 요약된다. 이는 목적에 맞게 설계되어야만 그에 따라서 형태도 아름답게 보인다는 신념이다. 이러한 신념은 확실히 상당 부분 진실에 가깝다. 어쨌든 기능주의는 19세기 미술 관념이 우리들의 도시와 방을 어질러놓는 데 사용했던 불필요하고 몰취미한 잡동사니를 제거하는 데 도움을 주었다. 그러나 다른 표어들처럼 이 '기능주의'라는 것도 지나친 단순화를 바탕으로 하고 있다. 기능적으로는 완벽하면서도 추하다거나 적어도 빈약한 것들이 분명히 존재한다. 이러한 양식으로 지어진 최고의 걸작은 그것이 기능에 맞게 되었기 때문이 아니라, 기능이라는 목적을 충족시키면서도 그것을 '보기좋게' 만들 수 있는 기술과 취향을 지닌 사람들에 의해 설계되었기 때문에 아름답다. 기능과 미(美) 사이에 숨겨진 조화를 발견하기 위해서는 수많은 시행 착오를 거쳐야만 한다. 건축가는 반드시 다양한 비례와 조례를 자유롭게 사용하여 실험할 수 있어야 한다. 이러한 실험 가운데 어떤 것은 건축가를 막다른 골목으로 몰아넣을지도 모르나, 그렇다 하더라도 이 경험은 결코 헛된 것으로만 끝

나지는 않는다. 어떤 예술가도 항상 '안전하게' 행동할 수만은 없다. 또한 겉보기에는 아주 엉뚱하거나 기발한 실험이 새로운 디자인의 발전에 큰 역할을 했다는 것을 깨닫는 것이 무엇보다도 중요하다. 우리는 이제 그렇게 해서 생겨난 디자인들을 당연하게 받아들이고 있다.

건축에서 보이는 대담한 창안과 혁신의 가치는 꽤 널리 인식되고 있다. 그러나 회화나 조각에서도 상황은 마찬가지라는 것을 아는 사람은 드물다. 소위 '초현대적'인 것을 싫어하는 많은 사람들은 그것이 벌써 자신들의 생활 속에 깊이 파고들어 왔으며 자신들의 취향과 기호를 형성하는 데 한몫을 했다는 것을 알면 아마 깜짝 놀랄 것이다. 초현대 회화를 그리는 반항아들이 발달시킨 형태와 색채 구성은 이제 상업 미술에서 상투적으로 써먹는 것이 되었다. 포스터나 잡지 표지, 옷감에서 그러한 것이 보일 때 우리는 그것을 평범하게 받아들인다. 그러므로 현대 미술은 형태와 무늬를 결합하는 새로운 디자인 방법을 실험하기 위한 장(場)으로서의 역할을 발견하게 되었다고도 말할 수 있을 것이다.

그런데 화가는 도대체 무엇을 실험하고, 왜 자연 앞에 앉아서 자기 능력을 다해 그것을 그리는 것에 만족하지 못하는가? 이에 대한 해답은 이러하다. 화가가 '눈에 보이는 대로 그려야 한다'는 단순한 요구에 모순이 있다는 것을 깨닫게 되었기 때문에 미술은 그 나아갈 방향을 잃어버린 것이다. 이 말은 오랫동안 죄없는 대중을 괴롭히기 좋아하는 현대 미술가나 비평가들이 흔히 내뱉는 역설(逆說)의 하나처럼 들릴지도 모른다. 그러나 이 책을 처음부터 읽은 독자들은 이해하기 어렵지 않을 것이다. 우리는 원시 시대 미술가들이 실재(實在)하는 얼굴을 모사하기보다는 단순한 형태에서부터 얼굴을 만들어냈다는 것을 알고 있다(p. 47, 도판 **25**). 또한 이집트 인들도 그들이 눈으로 본 것이 아니라 머리 속에 알고 있는 것을 그림 속에 표현했음을 기억하고 있다. 그리스, 로마 미술은 이러한 도식적인 형태에 생명을 불어 넣었으며, 중세 미술은 종교적 주제를 다루기 위해 다시 이 도식적 형태를 이용하였다. 중국 미술 역시 이것을 명상(冥想)을 위해 활용하였다. 이들은 어느 누구도 자기가 '본 것을 그리지' 않았다. 눈으로 본 것을 그린다는 관념은 르네상스 시대에 처음 등장하였다. 처음에는 매사가 순조로워 보였다. 과학적인 원근법, '스푸마토(sfumato)' 기법, 베네치아 파(派)의 색채 및 움직임과 표정 묘사는 미술가가 그를 둘러싼 세계를 재현하는 수단을 풍부하게 해주었다. 그러나 이후의 많은 세대들은 생각지도 않았던 '복병'인 인습(因習)의 아성이 아직도 남아 있음을 발견하게 되었다. 그 인습은 미술가로 하여금 자신이 실제로 본 것을 그리기보다 배워서 아는 형태를 그리도록 했다. 19세기의 반항아들은 이 모든 관습을 쓸어버리자고 제안했다. 그리하여 인습들은 하나하나 쓰러지고 마침내 인상주의자들이 자신들의 수법이야말로 '과학적인 정확성'을 갖추고 시각의 움직임을 화폭에 담을 수 있게 해준다고 주장하기에 이르렀다.

이러한 이론에서 생겨난 그림은 매우 매혹적인 예술 작품이었다. 그렇다고 해서 인상주의 이념이 단지 진실의 절반밖에는 가지고 있지 않다는 사실을 간과해서는 안될 것이다. 인상주의 이래로 우리는 지식으로 아는 것과 보는 것을 서로 확실하

게 분리시킬 수 없다는 것을 더욱더 절실히 깨닫게 되었다. 태어날 때부터 눈이 먼 사람도 나중에 시력을 회복하게 되면 보는 것을 배워야 한다. 약간의 자기 훈련과 자기 관찰을 통해 보면 소위 본다는 것이 대상에 대한 우리의 지식(또는 믿음)에 의해 형상이 잡힌다는 사실을 알 수 있다. 이것은 눈에 보이는 사물과 그것에 대해 알고 있는 지식이 상반될 때 분명하게 드러난다. 때때로 잘못 보는 경우도 있다. 예를 들어 눈 가까이에 있는 조그만 물건이 저멀리 지평선에 있는 큰 산처럼 보인다든가, 나풀거리는 종이 조각이 새처럼 보이기도 할 때가 있다. 일단 잘못 보았다는 것을 알고 나면 다시는 전처럼 잘못 봐지지 않는다. 만약 그것을 그린다고 했을 때 대상을 알아보는 데 저지른 잘못을 깨닫기 전과 깨달은 후에 그린 형태와 색은 서로 다를 것임에 틀림없다. 여기에서 우리는 감각적 인상에 따라 수동적으로 그린다는 생각이 매우 터무니없다는 것을 알 수 있다. 창문을 열고 밖을 볼 때 수천 가지 다른 방식으로 경치를 바라볼 수 있다. 그것들 가운데 과연 어떤 것이 진정한 감각적 인상이란 말인가? 우리는 그 중 하나를 선택해야 한다. 그리고 어느 하나부터 그리기 시작해야 한다. 그래서 길 건너의 집과 집 앞의 나무가 있는 그림을 만들어야 한다. 무엇을 하든지 우리는 항상 '인습적'인 선이나 형태를 사용해서 시작할 수밖에 없다. 우리 내부에 있는 '이집트 인'은 억눌려 있을지는 모르나 결코 완전히 패배한 것은 아니다.

이러한 것이 인상주의자들 이후에 등장하여 그들을 극복하려 했던 세대가 어렴풋이 느꼈던 어려움이었다고 나는 생각한다. 그들은 이 어려움 때문에 결국 유럽 미술의 전통 전체를 부정하게 되었던 것이다. 만약 우리 내부에 '이집트 인'이나 어린아이가 여전히 버티고 남아 있다면 형상을 만드는 것의 기본적인 사실들을 정직하게 대면해야 하지 않을까? 아르 누보의 실험은 이 같은 위기를 해결하기 위해 일본 판화의 도움을 받았다(p. 536). 그러나 무엇 때문에 그렇게 후대에 만들어진 세련되고 정교한 작품에서만 도움을 받고자 했을까? 미술의 기원에서부터 다시 시작해서 식인종의 물신(物神)이나 미개 부족의 가면 같은 '원시' 미술에서 그 해결책을 찾아보는 것이 더 낫지 않았을까? 1차 대전 전에 최고조에 올랐던 미술 혁신 운동에서는 흑인 조각에 대한 예찬이 열병처럼 퍼졌다. 그것은 다양한 경향을 띠었던 젊은 미술가들을 한데 묶어놓았다. 흑인 조각은 골동품 가게에서 싸게 구할 수 있었다. 이제 아카데미 파(派) 미술가의 화실을 장식했던 〈아폴론 벨베데레〉(p. 104, 도판 64)는 아프리카 부족의 가면으로 대체되었다. 아프리카 조각의 걸작품 가운데 하나(도판 366)를 보면, 유럽 미술의 막다른 골목에서 빠져나오는 길을 모색했던 젊은 세대들에게 그와 같은 형상이 왜 그렇게도 강렬한 매력을 불러일으켰는지 쉽게 알 수 있다. 유럽 미술에 있어서 2대 주제였던 '자연에 대한 충실함'이나 '이성적 미'는 이 가면을 만든 장인의 관심사가 되지 못했던 것 같다. 그러나 그들의 작품은 유럽 미술이 오랫동안 추구했으나 마침내는 상실해버린 것처럼 보이는 강렬한 표현성, 명쾌한 구성, 솔직하고 단순한 기법을 지니고 있다.

오늘날 우리는 원주민의 미술 전통이 당시에 그것을 발견했던 사람들이 생각했던 것보다 훨씬 복잡하고 덜 '유치(primitive)'하다는 것을 알고 있다. 또한 원시 미

366
〈서아프리카 단 족의 가면〉,
1910–20년경.
눈꺼풀 주위에 고령토를
붙인 목조, 높이 17.5 cm,
취리히 리트베르크 박물관
(폰 데어 하이트 컬렉션)

술의 목적에 자연에 대한 모방이 결코 배제되고 있지 않다는 것을 살펴본 바 있다(p. 45, 도판 **23**). 그러나 이와 같은 주술적인 것들의 양식은 새로운 미술 운동이 반 고흐, 세잔, 고갱 이 세명의 외로운 반항아들의 실험에서 물려받은 표현성과 구성, 그리고 단순성의 추구와 일맥 상통하는 것이었다.

싫든 좋든 20세기의 미술가들은 창안자가 되어야 했다. 그들은 주목을 받기 위해 과거 대가들의 감탄적인 솜씨보다는 독창성을 추구해야 했다. 전통과 단절함으로써 비평가들의 주의를 끌고 추종자들을 매료시킨 것은 무엇이든 새로운 '주의'가 되어 미래의 미술을 주도하곤 했다. 그 미래는 언제나 오래 지속되지 못했는데, 20세기 미술의 역사는 이처럼 끊임없는 실험으로 기록되어야 한다. 그 시대의 수많은 재능 있는 미술가들이 이러한 노력에 가담했기 때문이다.

표현주의(Expressionism) 실험은 아마도 기타의 다른 미술 운동에 비해 가장 쉽게 말로 설명될 수 있을 것이다. 표현주의라는 용어 자체는 그다지 잘 고른 말이라고 할 수는 없다. 왜냐하면 우리는 모든 행동을 통해 우리 자신을 표현하고 있기 때문이다. 그러나 그 단어가 인상주의와 반대되는 것으로 쉽게 기억되었기 때문에 편리한 명칭이 되었고, 꽤 유용하게 쓰였다. 반 고흐는 한 편지에서 자신과 친한 친구의 초상을 어떤 식으로 그리려고 했는지 설명하고 했다. 최초의 단계에서는 그대로 닮게 그렸다. 일단 '정확한' 초상을 그리고 난 뒤에는 색채와 배경을 변화시키기 시작했다.

나는 아름다운 금발을 과장했다. 오렌지 색, 연노랑, 미색을 칠하고 머리의 뒤쪽으로는 평범한 방의 벽이 아니라 무한의 공간을 그려놓는다. 나는 만들어 낼 수 있는 가장 강렬하고 선명한 파란색만으로 단순한 배경을 만든다. 이 선명한 파란색을 배경으로 금발의 빛나는 머리는 창공의 별처럼 신비스럽게 두드러져 보일 것이다. 아, 그러나 사람들은 이런 과장됨을 만화로밖에 보지 않을 것이다. 하지만 그것이 우리에게는 무슨 문제가 되랴?

그가 덱힌 수법이 만화가의 수법과 비교될 수 있나고 한 반 고흐의 말은 사실이

었다. 만화(caricature)는 항상 '표현주의적'이다. 만화가는 그가 조롱하려는 인물을 닮게 그리고 나서 그 인물에 대해 느낀 감정을 표현하기 위해 그것을 왜곡한다. 자연에 대한 이러한 왜곡이 유머의 기치 아래 이루어지는 한 아무도 이를 이해하기 어렵다고는 하지 않을 것이다. 왜냐하면 사람들은 만화를 볼 때는 미술(art)을 대할 때처럼 편견을 가지고 대하지는 않기 때문이다. 그러나 진지한 만화, 즉 상대방에 대한 우월감이 아니라 사랑, 존경, 두려움 따위를 표현하기 위해 사물의 외관을 의도적으로 변형시키는 미술은 반 고흐가 예언했던 것처럼, 실제로 사람들의 이해를 가로막는 장애물임이 판명되었다. 하지만 여기에서 모순되는 점은 없다. 사물에 대한 우리들의 감정은 그것을 보는 방식은 물론 더 나아가 기억하는 형태를 변화시킨다. 같은 장소라도 기쁠 때와 슬플 때에 따라 아주 다르게 보인다는 것은 누구나 다 경험하는 바이다.

이러한 가능성을 반 고흐보다 더 깊이 탐구한 최초의 미술가들 가운데 노르웨이 화가인 에드바르드 뭉크(Edvard Munch : 1863–1944)가 있다. 도판 367은 그가 1895년에 제작한 〈비명(The Scream)〉이라는 제목을 가진 석판화이다. 이 작품은 갑작스런 정신적 동요가 우리의 모든 감각적 인상을 어떻게 변화시키는가를 표현하는 데 역점을 두었다. 모든 선들이 이 판화의 유일한 초점인 소리지르고 있는 얼굴을 향해 흐르는 것처럼 보인다. 마치 장면 전체가 그 비명 소리의 고통과 흥분에 가담하고 있는 것 같다. 소리를 지르고 있는 사람의 얼굴은 마치 만화처럼 왜곡되어 있다. 둥그렇게 뜬 눈, 홀쭉한 뺨은 죽은 사람의 얼굴을 연상시킨다. 무언가 끔찍한 일이 벌어졌음에 틀림없다. 그리고 그 비명 소리가 무엇을 뜻하는지 알 수 없기 때문에 그의 판화는 더욱 불안한 느낌을 자아낸다.

표현주의 미술에 대해서 사람들이 당황하게 되는 이유는 아마도 자연의 형태가 왜곡되었기 때문이라기보다는 그 결과가 아름다움과는 멀어졌기 때문일 것이다. 만화가라면 사람의 추(醜)함을 보여주는 것도 당연시될 것이다. 그것이 그의 직업이기 때문이다. 그러나 진지한 미술가라고 자처하는 사람이 사물의 외관을 변형시킬 때 그것을 추하게 만들기보다는 이상화시켜야 한다는 사실을 잊는다면 혹독한 반발을 살 것이다. 하지만 이에 대해 뭉크는 다음과 같이 반박했을 것이다. 고뇌의 외침은 아름다운 것이 아니며 인생의 즐거운 면만을 보려는 것은 불성실한 태도라고. 표현주의자들은 인간의 고통, 가난, 폭력, 격정에 대해 아주 예민하게 느꼈기에 미술에서 조화나 아름다움만을 고집하는 것은 정직하기를 거부하는 태도에서 생겨난 것이라고 생각하는 측면이 강했다. 라파엘로나 코레조와 같은 고전주의 대가들의 미술은 표현주의자들에게는 불성실하고 위선적으로 보였다. 표현주의 화가들은 삭막한 현실을 직시하고 불우하고 추한 인간들에 대한 연민을 표현하려고 했다. 예쁘장하고 매끈한 냄새를 풍기는 것은 일체 피하고 '부르주아'의 현실적 또는 가상적인 자기 만족에 충격을 주는 것이 그들의 체면과 관계되는 일로 여겨지게 되었다.

독일의 미술가 케테 콜비츠(Käthe Kollwitz : 1867–1945)는 순전히 큰 인기를 얻기 위해서 감동적인 판화와 소묘들을 만들어 냈던 것은 아니다. 그녀는 가난한 이

367
에드바르드 뭉크,
〈비명〉, 1895년.
석판화, 35.5×25.4 cm

368
케테 콜비츠,
〈궁핍〉, 1893-1901년.
석판화, 15,5×15,2 cm,

들과 학대받는 이들에게 깊은 연민을 느꼈고 그들의 주장을 앞장서서 옹호하려 했다. 도판 **368**은 실업과 사회적 봉기가 잦았던 시기에 슐레지엔 방직공들이 당면한 비참한 처지를 다룬 희곡에서 영감을 얻어 1890년대에 그린 일련의 삽화들 중의 하나이다. 실제로 죽어가는 어린아이를 그린 이 장면이 그 희곡에는 나오지 않으나 연작의 통렬함을 더 가중시킨다. 이 연작이 금상에 선정되자 책임 내각은 '작품의 주제와 마음을 누그러뜨리게 하거나 달래주는 요소가 전혀 없는 그 자연주의적 표현 기법을 이유로' 황제에게 이 추천을 수락하지 않을 것을 권했다. 물론 이것이 바로 케테 콜비츠가 의도한 바이다. '이삭 줍는 사람들'을 통해 노동의 존엄성을 느끼게 하려 했던 밀레(p. 509, 도판 **331**)와는 달리, 그녀는 혁명의 존엄성만이 길이라고 여겼다. 그녀의 작품이 서구 유럽에서보다 훨씬 더 잘 알려져 있던 동구 공산권에서 그 곳의 많은 미술가들, 특히 선전 미술가들에게 영감을 주었던

369
에밀 놀데,
〈예언자〉, 1912년.
목판화, 32.1×22.2 cm.

것은 당연하다.

독일에서도 역시 급속한 변화에 대한 요청이 빈번했다. 1906년 일군의 독일 화가들은 과거와 완전히 결별하고 새로운 시작을 위해서 투쟁하기 위해 다리파(Die Brücke)'라는 단체를 결성했다. 에밀 놀데(Emil Nolde : 1867-1956)는 그들의 목적에 동조했으나 오랫동안 그 단체에 가담하지는 않았다. 도판 **369**는 그의 인상적인 목판화 가운데 하나인 〈예언자(The Prophet)〉인데, 다리파 화가들이 목표로 했던 거의 포스터와 같은 강렬한 효과를 잘 보여준다. 그러나 그들이 추구했던 것은 이제 더 이상 장식적인 인상은 아니었다. 그들의 단순화는 전적으로 표현을 한층 더 강렬하게 하기 위함이었고 그런 맥락에서 볼 때 이 도판의 모든 것은 법열에 빠진 신의 사자의 응시에 집중되어 있다.

표현주의 운동은 독일에서 가장 풍요롭게 전개되었다. 독일에서 표현주의는 사실상 '보잘 것 없는 인간'의 분노와 복수심을 불러일으키는 데 성공하였다. 나치가 1933년에 권력을 잡게 되자 현대 미술은 일체 금지되고 이러한 미술 운동의 위대한 지도자들은 추방되거나 제작을 금지당했다. 표현주의 조각가 에른스트 바를라흐(Ernst Barlach : 1870-1938)의 운명도 예외는 아니었다. 도판 **370**은 그의 조각 〈불쌍히 여기소서!(Have pity)〉이다. 이 거지 여인의 늙고 뼈만 앙상한 손이 보여주는 단순한 제스처에는 매우 강렬한 표현성이 있어서 이 위압적인 주제로부터 관심을 돌릴 수 없게 만든다. 여인은 옷옷으로 얼굴을 가리고 있는데 가려진 머리 부분의 단순화된 형태는 우리의 감정에 강하게 호소해온다. 이 작품을 추하다고 해야 할지 아름답다고 해야 할지의 문제는 여기서 그다지 중요하지 않다. 이는 렘브란트(p. 427)나, 그뤼네발트(pp. 350-1), 또는 표현주의자들이 그토록 높이 평가했던 '원시' 미술의 경우와 마찬가지이다.

사물의 밝은 측면만을 골라서 보는 것을 거부함으로써 사람들에게 충격을 준 화가들 가운데 오스트리아의 오스카 코코슈카(Oskar Kokoschka : 1886-1980)가 있다. 1909년 빈에서 그의 초기 작품이 일반에게 공개되자 사방에서 비난과 욕설이 빗발쳤다. 도판 **371**은 이 초기 작품 가운데 하나로서 놀고 있는 어린아이들을 그린 것이

370
에른스트 바를라흐,
〈불쌍히 여기소서〉,
1919년.
목조, 높이 38cm,
개인 소장

다. 이 그림은 놀라울 정도로 생생하고 실감나게 그려져 있다. 그러나 이런 종류의 초상화가 왜 그처럼 반발을 일으켰는지는 쉽게 이해할 수 있다. 루벤스(p. 400, 도판 257)나 벨라스케스(p. 410, 도판 267), 레이놀즈(p. 467, 도판 305), 게인즈버러(p. 469, 도판 306)와 같은 거장들의 어린이 초상을 돌이켜 생각해보면, 사람들이 그토록 충격을 받은 이유를 깨닫게 된다. 과거에는 그림 속의 어린아이가 예쁘장하고 즐거운 모습으로 나타나는 것이 당연하다고 생각했다. 어른들은 어린 시절의 슬픔이나 고통에 대해서는 알려고 하지 않았고, 만약 이러한 구석이 눈에 띄면 불쾌하게 생각했다. 그러나 코코슈카는 이러한 인습적인 요구 사항을 무시했다. 우리는 그가 깊은 연민과 동정심을 지니고 이 아이들을 보았다고 느낄 수 있다. 그는 아이들의 꿈, 동경, 어색한 동작, 아직 자라나고 있는 신체의 불균형을 잘 포착하고 있다. 이 모든 것을 끌어내기 위해서 코코슈카는 정확한 소묘라는 일반적인 방법에 의존할 수 없었다. 그러나 그의 작품은 비록 전통적인 소묘의 정확성은 결여되었을지 몰라도 훨씬 더 실감나게 표현되어 있다.

바를라흐나 코코슈카의 예술을 '실험적'이라고 부르기는 어렵다. 그러나 표현주의 이론은 실험해볼 필요가 있을 때는 실제로 실험해볼 것을 권장했다. 만약 미술에서 문제가 되는 것이 자연에 대한 모방이 아니라 색채와 선을 선택해서 감정을 표현하는 것이라는 표현주의의 이론이 옳다면 당연히 다음과 같은 의문이 제기될

것이다. 주제를 모두 없애고 색조와 형태의 효과에만 의존하면 미술이 더욱 순수해지지 않을까라는 의문이 그것이다. 언어의 도움이 없어도 완벽한 것이 될 수 있는 음악과 같은 예는 미술가와 비평가들에게 순수하게 시각적인 음악에 대한 꿈을 제시해주었다. 휘슬러가 자신의 그림에 음악적인 제목을 붙임으로써 어느 정도 이러한 방향으로 나아갔다는 사실을 기억해둘 필요가 있다(p. 532, 도판 **348**). 그러나 말로만 그러한 가능성을 이야기하는 것과 알아볼 수 있는 대상이 전혀 그려져 있지 않은 그림을 전시회에 출품하는 것은 전혀 별개의 문제이다. 이것을 처음 시도한 사람은 당시 뮌헨에 살있던 러시아 화가 바실리 칸딘스키(Wassily Kandinsky:1866–1944)였다. 칸딘스키는 다른 많은 독일 화가들과 마찬가지로 진보와 과학의 가치를 싫어하고 순수한 '정신성'을 지닌 참신한 미술을 통해 세계를 새롭게 재건하기를 바랐던 신비주의자였다. 그가 지은 다소 혼란스럽지만 열정적인 저서《미술에 있어서 정신적인 것에 관하여》(1912)라는 책에서 순수색의 심리학적 효과, 이를테면 밝은 빨강색이 트럼펫 소리와 같은 느낌을 불러일으킬 수 있다는 것을 강조하였다. 이러한 방법으로 정신과 정신을 결합시키는 것이 가능하며 또 그것이 필요하다는 신념으로, 그는 색채로 표현된 음악을 최초로 시도하여 전시하는 용기를 보여주었다(도판 **372**). 이로써 '추상 미술(abstract art)'이라고 불리는 것이 처음으로 등장하게 되었다.

371
오스카 코코슈카,
〈놀고 있는 어린아이들〉,
1909년.
캔버스에 유채, 73×108 cm,
뒤스부르크, 빌헬름 렘브룩
미술관

흔히 '추상'이라는 말은 그다지 적당한 용어가 아니라고 지적되어왔다. 그 대신 '비대상(non-objective)' 또는 '비구상(non-figurative)'이라는 말이 대안으로 제시되었다. 그러나 미술사에서 통용되는 명칭은 우연한 경위로 해서 쓰이기 시작한 것이 대부분이다(p. 519). 문제가 되는 것은 미술 작품이지 거기에 붙은 꼬리표가 아니다. 칸딘스키의 색채 음악에 대한 최초의 시도가 완벽하게 성공적이었는지 아닌지는 의심의 여지가 있으나, 그 작품들이 불러일으킨 관심은 쉽게 알 수 있다. 그러나 그렇다 하더라도 '추상 미술'이 하나의 미술 운동으로 성장할 수 있었던 것은 표현주의를 통해서만은 아닌 듯하다. 1차 대전 이전 시기의 추상 미술의 성공과 미술계의 전체 변화 양상을 이해하기 위해서는 다시금 파리로 눈을 돌려야 한다. 왜냐하면 칸딘스키의 표현적인 색채 원리보다 더욱 철저하게 유럽 회화의 전통에서 탈피했던 미술 운동인 입체주의(Cubism)가 일어난 곳이 파리이기 때문이다.

그러나 입체주의는 대상을 재현하는 것을 완전히 그만두지는 않았으며 단지 대상을 다른 형태로 바꾸려고 했다. 입체파가 실험을 통해 해결하려 했던 문제를 이해하기 위해서는 앞 장(章)에서 논의되었던 미술의 동요와 위기의 징조에 대해 다시 한번 생각해보아야 할 것이다. 앞서 우리는 순간적인 인상을 '스냅 사진' 찍듯이 어지럽고 빛나는 색채로 그린 인상주의 작품에 대해 불안감을 갖게 된 19세기 말의 화가들이 질서, 구성 그리고 형태(pattern)를 추구하려는 절실한 요구를 가졌음을 살펴본 바 있다. 쇠라나 세잔 같은 거장들 못지 않게 '장식적'인 단순성을 강조하는 아르 누보의 삽화가들도 역시 이러한 욕구를 강하게 느꼈다.

단순화된 아름다운 형태를 탐구하려는 이러한 활동은 한 가지 특수한 문제를 드러냈다. 즉 아름다운 평면적인 형태와 입체성 사이의 갈등이 생겨나게 된 것이다. 알다시피 미술에서 입체감의 표현은 소위 명암이라는 밝고 어두움의 정도에 따라 성취된다. 그래서 툴루즈-로트렉의 포스터나 비어즐리의 삽화(p. 554, 도판 361-2)에서 볼 수 있는 대담한 단순화는 매우 두드러져 보일 수 있었으나 입체감의 묘사가 결여되어 있어 평면적인 효과를 내고 있다. 우리는 앞에서 호들러(p. 553, 도판 360)나 보나르(p. 552, 도판 359)와 같은 미술가들이 대담한 단순화를 통해 그들의 구도 양상을 새롭게 부각시킬 수 있었기 때문에 이러한 특성을 환영했으리란 것을 살펴보았다. 그러나 이렇듯 입체감을 무시함으로써 그들은 르네상스 시대에 원근법의 도입으로 제기된 문제, 즉 현실감의 묘사를 명료한 구도와 조화시켜야 하는 필요성(p. 262)과 불가피하게 대립하게 되었다.

이제 그 문제는 역전되었다. 장식적 구도에 역점을 둠으로써 그들은 명암으로 모든 형태들을 모델링하는 오래된 관례를 희생시켰던 것이다. 사실 이러한 희생은 해방으로 받아들여질 수도 있었다. 한때 중세 스테인드 글라스 창문(p. 182, 도판 121)의 영광과 세밀화에 기여했던 빛나는 색채들의 아름다움과 순수함은 마침내 더이상 명암으로 인해 흐려지지 않게 되었다. 반 고흐와 고갱의 작품이 관심을 끌기 시작했을 때 그들의 영향이 두드러진 것이 바로 이 점이었다. 이 두 사람은 젊은 화가들로 하여금 지나치게 세련된 미술의 치밀함을 버리고 솔직하고 단도직입적으로 형태와 색채를 다룰 수 있도록 북돋았다. 또한 화가들이 섬세한 묘사를 거부하

372
바실리 칸딘스키,
〈카자크 인들〉, 1910-11년.
캔버스에 유채,
95×130 cm,
런던 테이트 갤러리

고 강렬한 색채와 대담하고 '야만적'인 조화를 추구하도록 이끌었다. 1905년 일군의 젊은 화가들이 파리에서 전시회를 열었는데 이들은 나중에 레 포브(Les Fauves), 즉 '야수' 또는 '야만'을 뜻하는 명칭으로 불리게 되었다. 이렇게 불리게 된 까닭은 그들이 자연 형태를 정면으로 무시하고 격렬한 색채를 적극적으로 사용했기 때문이다. 그러나 실제로 그들이 야만적인 것은 아니었다. 이들 가운데 가장 유명한 사람은 앙리 마티스(Henri Matisse : 1869-1954)였다. 그는 비어즐리보다 두 살 많았고 그와 마찬가지로 장식적인 단순화에 재능을 가지고 있었다. 마티스는 오리엔트의 양탄자와 북아프리카 경치에서 색채의 짜임새를 연구했고 현대 디자인에 커다란 영향을 끼친 양식을 발전시켰다. 도판 **373**은 〈후식(La Desserte)〉이라는 제목을 가진 1908년의 작품이다. 여기서 우리는 마티스가 보나르가 개척한 길을 따르고 있다는 것을 알 수 있다. 그러나 보나르가 여전히 빛과 광채의 인상을 보존하려고 했던 반면, 마티스는 더 나아가 눈 앞에 전개된 장면을 장식적인 패턴으로 변형시키려고 하였다. 벽지의 디자인과 여러 가지 물건이 놓여 있는 식탁에 깔린 식탁보가 서로 어우러져 이 작품의 주된 모티프를 형성하고 있다. 인물과 창을 통해 보이는 풍경도 이 패턴의 일부가 되고 있다. 여인과 나무의 윤곽이 매우 단순화되어 있고 벽지의 꽃무늬와 어울리도록 형태마저 왜곡되어 있어 더욱 일관성 있게 보인

다. 사실 화가는 이 그림의 제목을 휘슬러의 그림 제목들(pp. 530-3)을 연상시키는 '빨강의 조화'라고 붙였다. 마티스 자신은 한순간도 세련된 멋을 포기한 적이 없었지만 그의 작품에 나타나 있는 밝은 색채와 단순한 윤곽에서는 어딘가 어린아이의 그림에서 보이는 장식적인 효과 같은 것이 있다. 이 점은 그의 강점이기도 하지만 약점이기도 하다. 왜냐하면 그는 이 막다른 골목에서 빠져나오는 길을 보여주지 못했기 때문이다. 이러한 곤경은 세잔의 그림이 알려지고 연구되기 시작한 때, 즉 세잔이 1906년 사망한 후 파리에서 열린 대규모 회고전을 통해 커다란 반향을 불러일으킨 시기에 이르러서야 비로소 극복되었다.

그의 위대한 계시를 누구보다도 감명깊게 받아들인 사람은 바로 스페인 출신의 젊은 화가인 파블로 피카소(Pablo Picasso : 1881-1973)였다. 그는 데생 교사의 아들로 태어나 바르셀로나 미술 학교에서 신동으로 이름을 날렸다. 열아홉 살 되던 해에 파리로 갔는데 그 곳에서 그는 표현주의자들이 즐겨 다루었던 주제인 거지, 부랑아, 서커스의 광대 등을 그렸다. 그러나 여기에 별 만족을 얻지 못하고 고갱이나 어쩌면 마티스도 관심을 가졌을 것으로 보이는 원시 미술을 연구하기 시작했다. 이러한 작품에서 그가 무엇을 배웠을지는 쉽게 상상이 간다. 그는 아주 단순한 요소들로부터 얼굴이나 사물의 이미지를 만들어낼 수 있는 방법을 배웠다(p. 46). 이것은 그 이전의 화가들이 행했던 눈에 보이는 인상을 단순화시키는 작업과는 다른 성질의 것이었다. 이전의 화가들은 자연의 형태를 평면적인 패턴으로 단순화시켰다. 그러나 평면성을 피하면서도 사물을 단순하게 그리고 동시에 입체감과 깊이감을 유지하는 그림을 만들 수 있지 않을까. 피카소로 하여금 세잔의 방식으로 되돌아가게 한 것도 바로 이러한 문제였다. 한 젊은 화가에게 보내는 편지에서 세잔은 자연을 구, 원추, 원통의 견지에서 보라고 충고하였다. 아마도 그는 그림을 그릴 때는 항상 이같은 기본적인 입체의 형태를 염두에 두라는 의미에서 그런 말을 했던 것 같다. 그러나 피카소와 그의 친구들은 이 충고를 문자 그대로 받아들여 구, 원추, 원통으로 그림을 그리기로 결심했다. 그들은 이렇게 생각했던 것 같다. "오래전부터 우리는 사물을 눈에 보이는 그대로 재현하기를 포기했다. 그것은 추구할 가치가 없는 도깨비불과 같은 것이다. 우리는 순간순간 변해가는 가상적인 인상을 캔버스에 고정시키기를 원치 않는다. 세잔처럼 가능한 한 소재가 가진 확고하고 변함없는 모습을 포착하여 그려보자. 우리의 진정한 목표가 어떤 것을 모사하는 것이 아니라 구축하는 것이라는 사실을 철저하게 받아들이지 못할 이유가 어디 있겠는가? 가령 우리가 어떤 물건, 예를 들어 바이올린을 생각할 때 신체의 눈으로 본 바이올린과 마음의 눈으로 본 바이올린은 서로 다르게 나타난다. 우리는 여러 각도에서 본 바이올린의 형태를 한순간에 생각할 수도 있고 또 사실 그렇게 한다. 그 형태들 가운데 어떤 것은 마치 손으로 만질 수 있을 것처럼 분명하게 떠오르고 어떤 것은 흐릿하다. 그러나 단 한순간의 스냅 사진이나 꼼꼼하게 묘사된 종래의 그림보다 이상스럽게 뒤죽박죽된 형상들이 '실재(實在)'의 바이올린을 더 잘 재현할 수 있다." 이와 같은 이유로 피카소의 바이올린을 소재로 한 정물화(도판 374) 같은 작품이 그려졌다고 생각한다. 이 작품은 어떤 면으로는 소위 이집트 인의 원칙

373
마티스.
〈식탁(붉은 색의 조화)〉.
1908년.
캔버스에 유채.
180×220 cm.
상트 페테르부르크.
에르미타슈 박물관

으로 되돌아가고 있음을 보여준다. 그 원칙이란 사물의 특징적 형태가 가장 잘 드러나는 각도에서 그리는 것을 말한다(p. 61). 바이올린의 소용돌이 형태의 머리 부분과 현을 조절하는 나무못은 우리가 바이올린을 상상할 때 머리에 떠오르는 모습 그대로 측면에서 본 모양으로 그려져 있다. 한편 공명공(共鳴孔)은 정면으로 그려져 있다. 측면에서는 보이지 않기 때문이다. 바이올린의 둥근 테두리는 매우 과장되어 있다. 이것은 우리가 이런 악기의 양 옆을 쓰다듬을 때의 느낌을 생각할 때 그러한 곡선 부위가 실제보다 더 구부러져 있는 것처럼 과장하여 생각하는 경향이 있기 때문이다. 활과 현은 공중에 둥둥 떠다닌다. 심지어 현은 정면으로 한 번, 끝의 소용돌이 꼴을 향한 것으로 한 번 해서 모두 두 번 나타나기도 한다. 서로 연결되지 않은 형태들을 뒤죽박죽 섞어 놓은 것처럼 보여도—내가 열거해 놓은 것 이외에도 많은 예가 있다—결코 혼잡하게 보이지 않는다. 그 이유는 이렇다. 화가가 자신의 그림을 얼마간 균등한 요소로 구성하고 있어 화면 전체가 일관성을 보이고 있기 때문이다. 이러한 일관된 조화는 아메리카 원주민의 토템 기둥(p. 48, 도판 **26**)과 같은 원시 미술 작품과 비교될 수 있다.

대상의 형상을 구축하는 이러한 방법에는 한 가지 결점이 있다. 입체주의 창시자들은 이 점을 잘 알고 있었다. 그것은 이러한 방법은 어느 정도 익숙한 형태에 한해서만 적용될 수 있다는 것이다. 그림에 나타난 다양한 조각들을 서로 연관시킬 수 있으려면 바이올린이 어떻게 생겼는지 알고 있어야 한다. 입체파 화가들이 기타, 병, 과일 그릇, 때로는 인물같이 우리에게 익숙한 소재를 다루는 것은 바로 이러한 이유 때문이다. 익숙한 소재가 등장해야만 그림을 보는 사람들이 각 부분 사이의 연관을 이해하고 그림 전체를 쉽게 해독할 수 있다. 하지만 모든 사람이 이런 게임을 즐기는 것은 아니고 또 꼭 그래야만 한다는 이유도 없다. 그러나 그런 게임을 좋아하지 않는다 하더라도 그 화가의 진정한 목적을 오해하면 안된다. 어떤 이는 입체파 화가들이 바이올린은 '그렇게 생겼다'고 믿어주기를 기대하는 것이 그들의 지성에 대한 모욕이라고 생각했다. 그러나 여기에 모욕하고자 하는 의도는 전혀 없다. 오히려 감상자들에게 경의를 표하고 있다. 바이올린이 어떻게 생겼는지 감상자들도 이미 알고 있고 그들이 그러한 초보적인 지식을 얻으려고 그의 그림을 보러오는 것이 아니라는 것을 전제하고 있는 것이다. 그는 캔버스 위에 그려진 평면적인 단편들로부터 손으로 만질 수 있는 입체적인 사물을 머리 속에 떠올리는 이 복잡한 게임을 자기와 함께 하자고 감상자들을 초청한 것이다. 우리가 알고 있는 바 모든 시대의 미술가들은 2차원의 평면에 3차원의 깊이감을 재현한다는 회화의 본질적인 역설을 해결하고자 노력해왔다. 입체주의는 이러한 역설을 적당히 얼버무리지 않고 새로운 효과를 창출하기 위해 이 역설을 이용하고자 하는 시도인 것이다. 그러나 야수파는 색채가 주는 즐거움을 위해 명암법을 희생시켰던 반면에, 입체파 미술가들은 정반대의 길로 나아갔다. 그들은 그런 즐거움을 단념하고 오히려 '형식적인' 입체 표현의 전통적인 기법과 숨바꼭질 놀이를 했다.

피카소는 입체주의가 눈에 보이는 세계를 재현하는 다른 모든 방법을 대체할 수 있다고 주장한 적은 없다. 오히려 그 반대이다. 그는 항상 자신의 수법을 바꿀 준비가

374
파블로 피카소.
〈바이올린과 포도〉, 1912년.
캔버스에 유채, 50.6×61 cm,
뉴욕 근대 미술관.
데이비드 M. 레비 여사 유증

되어 있었고 때때로 형상 제작의 실험 가운데 가장 대담한 실험에서부터 여러가지 전통적인 미술 양식으로 돌아갈 각오도 되어 있었다(pp. 26-7, 도판 **11**, **12**). 도판 **375**와 **376**은 모두 사람의 머리를 그린 것인데 이 두 작품을 한 사람의 화가가 그렸 다는 것은 믿기 어려울 것이다. 도판 **376**을 이해하기 위해서 우리는 '낙서 실험(p. 46)'이나 도판 **24**의 원시 사회의 물신(物神), 또는 도판 **25**(p. 47)의 가면을 되새겨 보아야 한다. 분명히 피카소는 얼굴의 형상과는 전혀 닮지 않은 재료와 형태를 가 지고 어느 정도까지 얼굴 형상을 구성할 수 있는지를 알아보고자 했던 것이다. 그 는 거친 재료에서 머리 모양을 잘라내 데생해 놓은 화면에 풀로 붙이고 가장자리 에 도식화된 눈을 가능한 한 멀리 떨어트려 그렸다. 꺾인 선으로 치열(齒列)이 드 러난 입을 표현하고 완만한 곡선으로 얼굴의 윤곽을 암시했다. 그러나 이러한 불 가능성의 한계에까지 도달했다가 도판 **375**와 같이 확고하고 설득력 있으며 감동적 인 형상으로 되돌아갔다. 그는 어떤 수법이나 기법에도 오래 만족하지 않았다. 때 때로 그는 수제(手製) 도기를 만드느라 그림을 팽개쳐두곤 했다. 도판 **377**에서 보

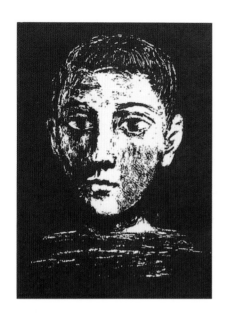

이는 접시를 이 시대의 가장 세련된 기교를 지닌 거장 가운데 한 사람이 만들었다고는 생각하기 어려울 것이다. 피카소로 하여금 단순하고 소박한 것을 그리워하게 만든 것은 바로 그의 놀라운 소묘 솜씨와 숙달된 기교라고 생각된다. 노련하고 교묘한 솜씨를 던져버리고 농부나 어린아이의 작품을 연상시키는 무엇인가를 자신의 손으로 만든다는 것은 그에게 특별한 만족감을 주었음에 틀림없다.

피카소 자신은 그가 실험을 하고 있다는 것을 부정했다. 그는 탐구하는 것이 아니라 발견할 뿐이라고 말했다. 그는 그의 예술을 이해하고자 하는 사람들을 비웃으며 다음과 같이 말했다. "모든 사람들은 예술을 이해하고자 한다. 그렇다면 왜 새의 노래는 이해하려 들지 않는가?" 물론 그의 말은 옳다. 어떤 그림도 말로써 완전하게 '설명'될 수 없다. 그러나 말은 때때로 편리한 지침이 될 수 있고 오해를 없애주며 적어도 미술가가 어떤 상황에 처해 있는지 어렴풋이 짐작할 수 있게 한다. 피카소로 하여금 그처럼 이색적인 '발견'을 하게 한 상황이야말로 20세기 미술의 가장 전형적인 양상이라고 나는 생각한다.

이러한 상황을 이해하는 데 가장 좋은 방법은 그 기원을 다시 한번 더 살펴보는 것이다. '좋았던 옛 시절'에 살았던 미술가들에게는 주제가 제일 우선적인 것이었

375
파블로 피카소,
〈어린 소년의 두상〉,
1945년.
석판화, 29×23 cm.

376
파블로 피카소,
〈두상〉, 1928년.
캔버스에 콜라주와 유채,
55×33 cm, 개인 소장

377
파블로 피카소,
〈새〉, 1948년.
도자기 접시, 32×38 cm,
개인 소장

다. 그들은 성모상이나 초상화를 그려달라는 주문을 받고 최선을 다해 작업을 하는 것으로 족했다. 그러나 이러한 종류의 주문이 점점 줄어들자 화가 자신이 직접 주제를 선택해서 그려야만 했다. 어떤 이들은 그림을 팔아줄만한 고객들이 좋아할 주제를 집중적으로 그렸다. 술 취한 수도승이나 달빛 아래서 사랑을 속삭이는 연인, 나라와 민족을 구한 극적인 역사적 장면을 그렸던 것이다. 또 어떤 화가들은 이런 설명적인 주제를 가진 그림을 그리기를 거부했다. 그들은 주제를 택해 그림을 그릴 경우 자신의 기법적인 문제를 연구할 수 있는 주제를 고르곤 하였다. 그래서 옥외의 빛의 효과에 매료되었던 인상주의자들은 '문학적'인 매력을 지닌 장면보다는 교외의 한적한 길이라든지 건초더미 같은 것을 그려서 사람들에게 충격을 주었던 것이다. 휘슬러는 그의 어머니의 초상(p. 531, 도판 **347**)을 〈회색과 검정색의 구성〉이라고 제목을 붙임으로써, 화가들에게 있어서 주제란 단지 색과 디자인의 균형을 연구하기 위한 기회를 제공할 뿐이라는 자신의 신념을 과시했다. 세잔 같은 거장은 이러한 사실을 구태여 주장하고자 하지도 않았다. 이미 알고 있다시피 세잔의 정물화(p. 543, 도판 **353**)는 자신의 예술의 여러 가지 문제를 연구하기 위한 시도라고 보아야만 올바로 이해할 수 있다. 입체파 화가들은 세잔이 손을 놓은 곳에서부터 계속해나갔다. 그 이후로 점점 더 많은 미술가들이 미술에 있어서 중요한 것은 소위 '형태'에 대한 문제를 새롭게 해결하기 위한 방안을 찾는 것이라고 여기게 되었다. 그래서 미술가들에게는 항상 '형태'가 먼저이고 '주제'는 그 다음의 문제였다.

이러한 과정은 스위스의 화가이자 음악가인 파울 클레(paul Klee : 1879-1940)의 경우를 살펴볼 때 가장 잘 드러난다. 그는 칸딘스키(Kandinsky)의 친구였으나 1912년 파리에서 알게 된 입체파의 실험에서도 큰 감명을 받았다. 클레에게 입체파 실험은 현실을 재현하는 새로운 방법의 모색이라기보다는 형태와 씨름하며 즐길 수 있는 새로운 가능성으로 보였다. 그는 바우하우스에서 한 강의를 통해(p. 560) 선과

명암, 색을 서로 결합하는 것에서 시작하여 어떤 부분은 강조하기도 하고 또 어떤 부분은 가볍게 하기도 함으로써 모든 미술가가 추구하는 균형 감각 또는 '제대로 된 상태'를 어떻게 이룩하는가를 이야기하고 있다. 그는 형태들이 그의 손 아래에서 점차 형상을 드러내면서 어떤 식으로 현실적 또는 환상적인 주제를 상상하도록 암시해주는가 하는 것을 설명했다. 그리고 그가 '발견해낸' 이미지들을 완성시키는 것이 조화를 깨트리는 것이 아니라 오히려 조화를 이루는 데에 도움이 된다고 느낄 때 그가 이러한 암시를 어떻게 추구해나갔는지 설명했다. 이러한 방식으로 형상을 창출해내는 것이 아무 생각 없이 모방하는 것보다 훨씬 더 '자연에 충실하다'는 것이 그의 신념이었다. 왜냐하면 그의 주장에 따르자면 자연 그 자체가 예술가를 통해 창출되는 것이기 때문이다. 선사 시대의 기이한 동물 형태나 심해에 사는 생물의 환상적인 요지경을 창조해낸 것도 바로 이러한 신비스러운 힘이다. 이 불가사의한 힘은 아직도 미술가의 정신 속에 살아 있으며 그의 창조물이 자라나게 해준다. 피카소와 마찬가지로 클레도 이러한 과정에서 생겨나는 다양한 형상들을 즐겼다. 그의 무궁무진한 환상 세계를 작품 하나만을 통해서 평가하기는 힘들다. 그러나 도판 **378**을 통해서 그의 기지와 궤변술을 짐작할 수 있다. 그는 이 그림의 제목을 〈조그만 난쟁이의 조그만 이야기〉라고 붙이고 있다. 우리는 여기서 난쟁이를 동화적으로 변용시킨 솜씨를 볼 수 있다. 이 난쟁이의 머리는 그 위쪽에 있는 커다란 얼굴의 아랫부분처럼 보이기도 한다.

클레가 그림을 그리기 전에 미리 이러한 트릭을 생각해냈을 것 같지는 않다. 그러나 꿈 속에서처럼 자유롭게 형태를 가지고 유희함으로써 이러한 창안을 할 수 있었고 그런 다음 이것을 완성시킨 것이다. 물론 우리는 과거의 미술가들 역시 때때로 영감과 우연한 요행을 믿었으리라고 확신한다. 그러나 그들은 이러한 기분좋은 우연을 환영하기는 했으나 항상 자제하려고 하였다. 클레처럼 창조적인 자연에 대한 믿음을 지닌 많은 현대 미술가들은 그렇게 의도적으로 자제하려는 것은 잘못이라고 생각했다. 그들은 작품이 그 나름대로의 법칙에 따라 '성장' 하도록 내버려두어야 한다고 믿었다. 이러한 방법은 낙서 그림(p. 46)을 다시 한 번 생각나게 한다. 우리는 펜으로 제멋대로 무심코 장난한 결과에 대해 그저 놀라기만 하지만 미술가들에게 있어서는 이러한 장난이 장난으로 그치지 않고 심각한 문제가 될 수 있다.

새삼스럽게 이야기할 필요는 없는 것이지만, 형태에 대한 유희를 클레처럼 환상적인 경지로까지 얼마나 이끌어갈 수 있느냐 하는 것은 미술가 개인의 기질과 취향에 좌우되는 문제이고 또 사실상 그래왔다. 클레와 함께 바우하우스의 일원이었던 미국 출신 라이오넬 파이닝어(Lyonel Feininger : 1871-1956)의 작품은 형태에 대한 특수한 문제를 보여주기 위해 주제를 선택한 대표적인 예이다. 클레와 마찬가지로 파이닝어도 1912년 파리에서 '입체주의로 떠들썩한' 미술계를 보았다. 그는 이 입체파 운동이 옛날부터 내려온 회화의 난제, 즉 명료한 구성을 파괴하지 않으면서 편평한 화면 위에 공간감을 어떻게 표현할 것인가 하는 문제를 풀 수 있는 새로운 해결 방법을 발견했다(pp. 540-4, 573-4)고 생각했다. 그는 서로 중첩되는 삼각형들로 그림을 구성하는 자기 나름의 독창적인 방법을 발전시켰는데 그 삼각형들은

378
파울 클레,
〈조그만 난쟁이의
조그만 이야기〉, 1925년.
판지에 그린 수채화에
니스칠, 43×35 cm,
개인 소장

마치 투명한 것처럼 보이고, 그럼으로써 무대 위에서 가끔 볼 수 있는 투명한 커튼처럼 겹겹이 쌓인 층을 암시해준다. 이 형태들은 서로 겹쳐져 있는 것처럼 보인다. 그렇기 때문에 깊이감이 있고 그림을 평면적으로 보이지 않게 하면서도 대상의 윤곽을 단순화할 수 있게 되었다. 파이닝어는 박공 지붕이 늘어선 중세 도시의 거리나 범선과 같이 삼각형과 대각선을 충분히 활용할 수 있는 소재들을 즐겨 선택했다. 범선들의 범주(帆走)를 묘사한 그림(도판 379)은 그가 이 방법을 통해 공간감뿐만 아니라 운동감도 표현할 수 있었다는 것을 보여준다.

루마니아 출신의 콘스탄틴 브랑쿠시(Constantin Brancusi : 1876-1957)와 같은 조각가는 내가 형태에 관한 문제들이라고 부른 것과 동일한 관심에서 미술학교에서 얻은 기술과 로댕(pp. 527-8)의 조수 시절 쌓았던 솜씨를 거부하고 극도의 단순화를 추구하게 되었다. 여러 해 동안 그는 입맞춤하는 두 형상을 입방체의 형태(도판 380)로 나타내려는 생각에 사로잡혀 조각을 했다. 그의 해결책은 너무나 혁신적이어서 익살맞은 만화의 주인공을 또다시 연상시키기까지 하지만 그가 씨름하고자 한 문제는 전혀 새로운 것이 아니었다. 우리가 기억하고 있다시피 미켈란젤로의 조각 개념은 대리석 속에 잠들어 있는 듯한 형태를 끄집어 내어(p. 313) 원석의 단순한 윤곽을 그대로 보존하면서 그의 형상에 생명과 활기를 불어넣는 것이었다. 브랑쿠시는 정반대쪽에서부터 이 문제에 접근해 들어가기로 결심했음에 틀림없다. 그는 조각가가 돌덩이를 변형시켜 인물상을 암시하게 만들면서도 원석의 본래 모습을 얼마만큼이나 보존할 수 있는지를 밝혀내고자 했다.

379
라이오넬 파이닝어,
〈범주〉, 1929년.
캔버스에 유채, 43×72 cm,
디트로이트 미술 연구소,
로버트 H. 태너힐 기증

380
콘스탄틴 브랑쿠시,
〈입맞춤〉, 1907년.
돌, 높이 28 cm, 루마니아
크라이오바 미술관

　형태에 대해 점점 커져가는 관심은 독일에서 칸딘스키가 시작했던 '추상 회화(abstract painting)'의 실험에 새로운 흥미를 더해주었다. 그것은 필연적인 추세였다. 알다시피 칸딘스키의 추상 회화 이념은 표현주의로부터 나온 것이고 그 표현성에 있어서 음악에 필적할 수 있는 회화를 목표로 한 것이었다. 입체주의가 불러일으킨 화면 구성에 대한 관심은 파리, 러시아, 얼마 안 있어 네덜란드의 화가들 사이에 회화가 건축물과 같은 일종의 구조물로 될 수는 없을까 하는 문제를 제기하였다. 네덜란드 화가 피에트 몬드리안(Piet Mondrian : 1872-1944)은 가장 단순한 요소인 직선과 원색으로 그림을 만들어내고자 하였다(도판 **381**). 그는 우주의 객관적인 법칙을 느낄 수 있게 해주는 명료하고 절도 있는 회화를 열망하였다. 몬드리안도 칸딘스키나 클레와 마찬가지로 어딘지 모르게 신비스런 경향을 지니고 있었고, 주관적인 눈에는 끊임없이 변화하는 것으로 보이는 형태들 속에 감추어진 불변의 실재(實在)를 그의 예술이 밝혀낼 수 있기를 바랐다.
　영국 미술가 벤 니콜슨(Ben Nicholson : 1894-1982)은 이와 유사한 예술관을 갖고 자신이 선택한 문제들에 몰두했다. 그러나 몬드리안이 기본색들의 관계를 탐구했던 반면에, 니콜슨은 원이나 사각형과 같은 단순한 형태들 간의 관계에 관심을 가

381
피에트 몬드리안,
〈빨강, 검정, 파랑, 노랑,
회색의 구성〉, 1920년.
캔버스에 유채,
52.5×60 cm,
암스테르담 시립 박물관

졌다. 그는 이러한 형태들을 흰색의 판지에 각각의 깊이를 약간씩 다르게 하여 돋을새김으로 새겨놓곤 했다(도판 **382**). 그도 역시 자신이 추구하고 있는 것은 '실재'이며 그에게 있어 예술과 종교적 체험은 동일한 것이라는 신념을 표명한 바 있다.

이와 같은 철학에 대해서 어떻게 생각하건 미술가가 몇 개 되지 않는 형태와 색채를 결합시켜서 그것들이 제대로 어울려 보일 때까지 여러 가지 방식으로 연결시켜보는 신비스런 작업(pp. 32-3)에 완전히 몰두하게 되었던 마음의 상태는 쉽게 이해할 수 있다. 사각형 두 개만으로 이루어진 그림을 만드는 제작자가 성모를 그렸던 과거의 화가보다 더 큰 고민을 했다는 것은 충분히 있을 수 있는 일이다. 성모상을 그리는 화가는 자신이 무엇을 그리려고 하는지 잘 알고 있다. 그에게는 과거의 전통이 길잡이가 되어주고 있고 맞닥트린 문제에 대해 그 자신이 내려야 하는 결정의 수도 제한되어 있다. 그러나 두 개의 사각형으로 한 폭의 그림을 만들어야 하는 현대의 추상화가는 보다 바람직하지 못한 위치에 있다. 그는 사각형을 캔버스 여기저기에 놓아보면서 무한한 가능성을 검토해볼 것이다. 언제 어디에서 멈추어야 할지 알지 못할지도 모른다. 설사 우리 자신이 그와 동일한 관심을 갖고 있지 않다 하더라도 그가 스스로에게 부과한 노력을 무턱대고 비웃어서는 안된다.

382
벤 니콜슨.
1934(부조), 1934년.
돋을새김된 판지에 유채.
71.8×96.5 cm.
런던 테이트
갤러리

그런데 미국 출신 조각가인 알렉산더 콜더(Alexander Calder : 1898-1976)는 이러한 상황을 매우 개성적인 방식으로 빠져나왔다. 콜더는 기술자로 교육받았으나 몬드리안의 미술에 큰 감명을 받고 1930년 파리에 있는 그의 스튜디오를 방문했다. 몬드리안처럼 그도 우주의 수학적 법칙을 보여주는 미술을 갈구했는데, 그에게는 그러한 미술이 딱딱하거나 정적(靜的)이라고 생각되지 않았다. 우주는 끊임없이 움직이지만 균형을 잡아주는 신비스러운 힘에 의해 함께 결합되어 있다는 균형에 대한 관념이 콜더를 고무하여 그로 하여금 움직이는 조각(mobile)을 만들게 하였다 (그림 383). 그는 다양한 형태와 색으로 이루어진 물체를 매달아 그것들이 공중에서 원을 그리며 흔들거리게 하였다. 여기에서 '균형'이라는 말은 더 이상 비유적인 표현이 아니다. 많은 생각과 경험을 통해 이러한 섬세한 평형이 창출된 것이다. 물론 이러한 기교가 일단 창안되고 나면 그것은 최첨단의 장난감을 만드는 데 쓰일 수도 있을 것이다. 모빌을 좋아하는 사람 가운데 아직도 우주를 생각하고 있는 사람은 드물다. 이것은 몬드리안의 사각형 구성을 책 표지 디자인으로 응용하는 사람들이 그의 철학을 생각하고 있지 않다는 것과 마찬가지이다. 그러나 균형과 제작 방식에 대한 수수께끼가 아무리 미묘하고 흥미있는 것이라 할지라도 거기에 사로잡힌 화가들은 공허감을 느끼게 되었고 그것을 필사적으로 극복하려고 했다. 피

383
알렉산더 콜더,
〈어떤 우주〉, 1934년.
모터로 움직이는 모빌.
채색된 쇠파이프와 철사 및
나무와 끈, 높이 102.9 cm,
뉴욕 근대 미술관,
애비 올드리치 록펠러 기증

카소처럼 그들도 덜 세련되고 덜 독단적인 무언가를 찾아 헤맸다. 그러나 그들의 관심이 과거처럼 '주제'에 있는 것도 아니고 요즘처럼 '형태'에 있는 것도 아니라면 그들이 추구하는 작품은 도대체 무엇을 표현하는 것일까?

이 물음에 대한 답은 말로 설명하기보다는 느끼는 것이 훨씬 쉽다. 왜냐하면 말로 하는 설명이란 흔히 쓸데없이 심각한 이야기로 빠지거나 전혀 무의미한 헛소리가 되기 쉽기 때문이다. 그러나 굳이 말로 설명해야 한다면, 현대 미술가들은 사물을 창조하고자 한다는 것이 그 해답이 아닐까 한다. 여기서 중요한 말은 창조와 사물이라는 말이다. 즉 현대 미술가들은 이전에는 존재하지 않았던 어떤 것을 창조했다고 느끼고자 한다. 제아무리 솜씨 있게 만들어졌다 해도, 혹은 아무리 정교하게 만들어졌다 하더라도 단지 현실에 존재하는 사물의 모사품이나 단순한 장식품에 그치는 것을 만들고자 하는 것이 아니라 보다 더 그럴 듯하고 영속적인 어떤 것, 이 무미건조한 세상에 존재하는 볼품없는 물건보다 더 현실적인 느낌을 주는 어떤 것을 창조하고자 하는 것이다. 이러한 마음의 자세를 이해하려면 어린 시절로 되돌아가야만 한다. 어린 시절에는 벽돌이나 모래로 무엇이든지 만들 수 있다고 느끼며, 빗자루가 마술 지팡이가 되고 돌멩이 몇 개로 마법에 걸린 성을 만들기도 하였다. 이렇게 스스로 만들어낸 물건들은 때때로 우리에게 매우 중요한 의미를 갖게 된다. 마치 형상이 원시인들에게 큰 의미를 가졌던 것처럼. 조각가 헨리 무어(Henry Moore : 1898-1986)가 자신의 작품(도판 384)을 보고 우리가 느끼기를 바라는 것은 아마도 신비한 힘을 가진 인간의 손으로 만들어진 사물의 유일무이함에 대한 강렬한 느낌일 것이라고 나는 믿는다. 무어는 모델을 관찰하는 것에서 시작하지 않았다. 그는 석재를 바라보는 것에서부터 작품을 시작하였다. 그

384
헨리 무어,
〈기대누운 인물〉, 1938년.
돌, 폭 132.7 cm,
런던 테이트 갤러리

는 그 돌로부터 '무언가를 만들어내려고' 했다. 돌을 조금씩 깨트려나가는 것이 아니라 자신이 나아갈 길을 돌을 통해 느끼고 그 돌이 무엇을 '원하는지' 알아내려고 노력하는 방법을 통해 자신의 목적을 이루려고 했다. 만약 그 돌이 인물 형태를 암시해주면 그런 방향으로 작업을 진행시켰다. 그러나 이 인물 형태 속에서도 그는 바위의 단단함과 단순함 같은 것을 보존하려고 했다. 그는 돌을 사용해서 여인을 만들려고 한 것이 아니라 여인을 암시해주는 돌을 만들려고 한 것이다. 20세기 미술가들이 원시 미술의 가치를 새롭게 느낄 수 있었던 것은 바로 이러한 태도 덕분이었다. 사실 그들 중 일부는 불가사의한 힘을 가득 지니고 있는 것처럼 느껴지며 또한 원시 부족의 매우 엄숙한 종교 의식에서 어떤 역할을 부여받은 듯해 보이는 형상을 제작해낸 부족의 장인들을 거의 부러워하기까지 했다. 고대의 우상과 먼 옛날의 물신(物神)들이 지닌 신비는 상업주의에 오염된 현대 문명으로부터 도피하고자 하는 현대 미술가의 낭만적인 동경을 불러일으켰다. 원시인들은 야만적이고 잔인할지는 모르나 적어도 위선적이지는 않다. 들라크루아가 북아프리카로 떠난 것(p. 506), 고갱이 남양 군도로 간 것(p. 551)은 바로 이러한 낭만적인 동경 때문이었다.

고갱은 타히티 섬에서 보낸 편지에서, 자신은 파르테논 신전의 말(馬)을 넘어서서 어린 시절의 흔들 목마(木馬)로까지 되돌아가야 함을 느낀다고 쓰고 있다. 단순하고 어린아이 같은 것에 대해 현대 미술가들이 이렇게 열광하는 것을 비웃기는 쉽다. 그러나 그것을 너무 어렵게 이해해서도 안된다. 현대 미술가들은 이러한 솔직함과 단순함은 결코 배워서 얻을 수 있는 것이 아니라는 것을 느끼고 있기 때문이다. 그 밖의 다른 기교는 얼마든지 배워서 습득할 수 있다. 어떠한 효과이든지 그것이 가능하다는 것이 증명된 후에는 쉽게 모방할 수도 있다. 미술관과 전시회장

은 뛰어난 솜씨와 기교로 제작된 작품들로 가득차 있기 때문에 이런 방향으로 나가보았자 아무것도 얻을 게 없다고 느끼는 미술가들이 많다. 또한 그들은 그들 자신이 어린아이가 되지 않는 한 자신의 영혼을 상실한 채 그림이나 조각을 찍어내는 안이한 기술자로 전락할 위험에 처해 있다고 느끼는 것이다.

고갱이 주장했던 원시주의는 반 고흐의 표현주의나 입체주의를 향한 세잔의 방식보다 현대 미술에 훨씬 더 지속적인 영향을 끼쳤다고 할 수 있다. 그것은 '야수파'(p. 573) 전시회가 처음 열렸던 해인 1905년 무렵부터 시작된 취향의 철저한 변혁을 예고하는 것이다. 바로 이러한 혁신 이후에야 비로소 비평가들은 도판 **106**(p. 165)이나 도판 **119**(p. 180)와 같은 중세 초기 작품들의 아름다움을 발견하기 시작했다. 그리고 이 무렵의 미술가들은 아카데미 파 화가들이 그리스 조각을 연구했을 때와 같은 정열을 가지고 원주민들의 작품을 연구하기 시작했다. 이러한 취향의 변화에 힘입어 20세기 초 파리의 젊은 화가들은 한 아마추어 화가의 예술 세계를 발견하게 되었다. 이 화가는 파리 교외에서 세관 관리로 조용하고 한적한 생활을 보내며 그림을 그렸던 앙리 루소(Henri Rousseau : 1844-1910)였다. 그는 젊은 화가들에게 전문적인 화가가 되기 위한 교육은 백해 무익하다는 사실을 실증해 보여주었다. 왜냐하면 루소는 정확한 소묘나 인상주의의 기법 등은 전혀 모르고 있었기 때문이다. 그는 단순하고 순수한 색채와 명확한 윤곽을 사용해서 나뭇잎 하나하나, 잔디밭의 풀잎 하나하나까지 전부 묘사했다(도판 **385**). 세련된 취향을 가진 사람에게는 그의 그림이 우스꽝스러워 보일 수도 있으나 그 속에는 힘차고 솔직하며 시(詩)적인 무언가가 있다. 따라서 그를 거장으로 꼽지 않을 수가 없다.

소박하고 때묻지 않은 것을 추구하는 이 이상한 부류의 미술가들 사이에서는 루소처럼 소박한 생활을 직접 체험해 본 사람이 자연히 우세하기 마련이었다. 예컨대 1차 대전 직전 러시아의 작은 유태인 마을에서 파리로 온 마르크 샤갈(Marc Chagall : 1887-1985)이 이런 화가 가운데 한 사람이었다. 그는 현대 미술의 여러 가지 실험들을 알고 있었지만 그로 인해서 어린 시절의 추억을 잊어버리지는 않았다. 마을 풍경이나 악기와 한 몸이 되어 있는 음악가(도판 **386**)와 같은 재미 있는 인물들이 등장하는 그의 그림들은 진정한 민속 미술이 지닌 묘미와 어린아이 같은 순진한 경이감을 그대로 보존하는 데 성공하고 있다.

루소와 '일요 화가(Sunday Painter)'들이 독학으로 터득한 소박한 방식에 감탄한 화가들은 표현주의나 입체주의의 복잡한 이론을 불필요한 짐으로 생각하고 팽개쳐버렸다. 그들은 전문가가 아닌 평범한 사람들의 이상에 맞추어서 나뭇잎이나 밭고랑 하나하나까지 다 셀 수 있을 정도로 명확하고 솔직한 그림을 그리고자 하였다. '현실적'이고도 '진솔해져서' 평범한 사람도 좋아하고 이해할 수 있는 주제를 그리는 것이 그들의 자랑이었다. 나치 독일과 공산주의 러시아에서 이러한 태도는 정치가들의 강력한 지지를 받았으나 그 어느 쪽과도 정치적 관계는 없었다. 파리와 뮌헨에 들른 적이 있는 미국 화가 그랜트 우드(Grant Wood : 1892-1942)는 자기 고향 아이오와의 아름다움을 의식적으로 단순하게 그렸다. 〈돌아오는 봄(Spring Turning)〉(도판 **387**)이라는 작품을 그리기 위해 그는 진흙으로 모형까지 만들었다.

385
앙리 루소,
〈조제프 브뤼머의 초상〉,
1909년.
캔버스에 유채,
116×88.5 cm,
개인 소장

그 모형을 보고 그는 예상하지 못했던 각도에서 보이는 풍경을 연구할 수 있었고 그의 작품에 장난감 나라의 풍경과도 같은 매력을 부여할 수 있었다.

우리들 중에는 솔직하고 진정한 것에 대한 현대 미술가들의 취향에 충분히 공감하지만 소박하고 때묻지 않은 경지에 이르고자 하는 그들의 노력은 결국 자기 모순에 빠지게 될 것 같다고 느끼는 사람도 있을 것이다. 누구도 자의적으로 '소박해질(primitive)' 수는 없다. 일부 미술가들은 어린아이처럼 되기를 광적으로 바란 나머지 단지 계산된 치졸함을 행사하기도 했다.

그러나 과거에 드물게 다루어진 한 가지 방식이 있는데, 그것은 환상적이고 꿈과 같은 형상의 창조이다. 사실, 히에로니무스 보스가 특히 뛰어난 솜씨를 발휘한 악마나 악귀들을 그린 그림들(p. 358, 도판 **229**, **230**)이 전해져 왔으며 추카리가 만든 창문(p. 362, 도판 **231**)과 같이 기괴한 형상도 전해지고 있으나, 아마도 고야만이 세상의 끝에 앉아 있는 거인의 기괴한 모습(p. 489, 도판 **320**)을 완전히 실감나게 묘사하는 데 성공한 듯이 보인다.

그리스 태생의 이탈리아 계 미술가 조르조 데 키리코(Giorgio de Chirico : 1888–1978)는 예기치 못한 것이나 완전히 수수께끼 같은 것과 마주쳤을 때 우리에게 엄습해오는 낯선 느낌을 포착하고자 했다. 그는 전통적인 재현 수법을 사용해 기념 조각의 고전적 두상과 거대한 고무 장갑을 황량한 도시 속에 결합해 놓고는 거기에 '사랑의 노래'(도판 **388**)라는 제목을 붙였다.

벨기에의 화가 르네 마그리트(René Magritt : 1898–1967)는 이 그림의 복제화를 처음 보았을 때 훗날 그가 언급했듯이, '재능이나 솜씨, 모든 사소한 전문 수법들의 노예인 미술가들의 정신 습관과의 완전한 결별을 나타내는 새로운 시각'으로 느꼈다고 전해진다. 그는 생애 대부분을 이 길을 추구해가는 데 바쳤고 꼼꼼하고 정확하게 그린 그의 수많은 꿈과 같은 형상들에 수수께끼 같은 제목을 달아 전시했다. 그것들은 바로 불가해하기 때문에 잊혀지지 않는 것이다. 도판 **389**는 1928년에 그린 〈불가능한 것에 대한 시도〉라는 작품이다. 이 작품의 제목이 이 장(章)의 표어로 인용할 수도 있을 법하다. 결국 앞서 562페이지에서 살펴본 바와 같이, 미

386
마르크 샤갈,
〈첼로 연주자〉, 1939년.
캔버스에 유채, 100×73 cm,
개인 소장

387
그랜트 우드,
〈돌아오는 봄〉, 1936년.
판지에 유채, 46.3×102.1 cm,
노스 캐롤라이나,
윈스턴–세일럼,
레이놀즈 하우스
미국 미술관

388
조르조 데 키리코,
〈사랑의 노래〉, 1914년.
캔버스에 유채,
73×59.1 cm,
뉴욕 근대 미술관,
넬슨 A. 록펠러 유증

술가들이 이전에는 시도된 적이 없는 참신한 실험을 하도록 내몰았던 것은 바로 단순히 본대로 그려야 한다는 요구에는 함정이 도사리고 있다는 느낌이었다. 마그리트의 그림 속의 미술가(화가의 자화상이기도 한)는 아카데미의 기본 과제인 누드를 그리려고 하지만 그는 자신이 하고 있는 일이 마치 꿈을 꿀 때 그렇듯이 현실을 모사하는 것이 아니라 도리어 새로운 현실을 창조하는 것임을 깨닫는다. 우리는 꿈 속에서 어떻게 그렇게 하는지 알지 못한다.

마그리트는 '초현실주의자'로 자처한 일군의 미술가들 중에서 유명한 일원이었다. 초현실주의라는 명칭은 1924년에 앞서 언급했듯이, 현실 그 자체보다 더 현실적인 어떤 것을 창조하려는 젊은 미술가들의 열망을 표명하기 위해 만들어진 말이다. 그 그룹의 초기 구성원 중 한 사람인 젊은 이탈리아 계 스위스 조각가인 알베르토 자코메티(Alberto Giacometti : 1901-66)가 조각한 두상(도판 390)은 브랑쿠시의 작품을 연상시키지만 그가 추구한 것은 단순화라기보다 최소한의 수단을 통한

389
르네 마그리트,
〈불가능한 것에 대한 시도〉,
1928년.
캔버스에 유채,
105.6×81 cm,
개인소장

표현의 성취였다고 할 수 있다. 두 군데에 하나는 수평으로 또 하나는 수직으로 움푹 패여진 부분이 이 대리석판에서 볼 수 있는 전부이지만 그것은 마치 제1장에서 논했던 원시 부족의 미술 작품들(p. 46, 도판 **24**)처럼 우리를 응시하고 있다.

　대부분의 초현실주의자들은 깨어 있는 사고가 마비되면 우리들 내부에 숨어 있는 유아성과 야만성이 우리를 지배하게 된다는 사실을 밝힌 지크문트 프로이트(Sigmund Freud)의 저작에서 큰 감명을 받았다. 예술은 완전히 깨어 있는 이성에 의해서는 결코 생산될 수 없다고 하는 초현실주의자들의 주장은 바로 이러한 프로이트의 학설에 근거하고 있다. 그들은 이성이 과학을 가능케 했다는 것은 인정하

390
알베르토 자코메티,
〈두상〉, 1927년.
대리석, 높이 41cm,
암스테르담 시립 박물관

391
살바도르 달리,
〈해변가에 나타난 얼굴과
과일 그릇의 환영〉, 1938년.
캔버스에 유채,
114.2×143.7 cm,
코네티컷 주 하트포드
워즈워스 협회

나 비(非)이성만이 우리들에게 예술을 줄 수 있다고 말했다. 그러나 이와 같은 이론도 사실상 새로운 것은 아니다. 고대인들은 시를 일종의 '신성한 광기'라고 이야기했고, 콜리지(Coleridge)나 디 퀸시(De Quincey) 같은 낭만주의 작가들은 이성을 몰아내고 상상력이 정신을 지배할 수 있도록 아편이나 기타 마약 종류를 시험적으로 복용하기도 하였다. 초현실주의자들 역시 마음 속 깊숙이 가라앉아 있는 것이 표면으로 떠오를 수 있는 정신 상태를 열망했다. 그들은 다음과 같은 클레의 말, 즉 "예술가는 자신의 작품을 계획할 수 없지만 그 작품이 자유롭게 자라날 수 있게는 해야 한다"는 말에 공감했다. 그 결과는 제3자가 보기에는 괴기스러울지도 모른다. 그러나 편견을 버리고 자유롭게 공상을 펼치면 예술가의 기묘한 꿈을 같이 나눠가질 수 있을 것이다.

나 자신도 이러한 이론이 정말 옳은 것인지, 또 프로이트의 사상과 정말 일치하는 것인지는 확실히 알 수 없다. 그러나 꿈에 대한 그림을 그리는 실험은 한번 해볼만한 가치가 있다. 꿈 속에서는 사람과 사물이 서로 합쳐지고 그 자리를 바꾸는 이상한 느낌을 체험한다. 고양이이면서 동시에 아주머니이기도 하고 우리집 마당이 아프리카가 되기도 한다. 초현실주의에서 지도적 위치를 차지하고 있었던 화가들 가운데 한 사람으로, 미국에서 오랜 기간을 보냈던 스페인 출신의 화가 살바도르 달리(Salvador Dali : 1904-89)가 있다. 그는 꿈의 세계 속에서 일어나는 이상야릇한 혼돈 상태를 모방하려 했다. 몇몇 그의 작품 속에서 그는 현실 세계에서는 서로 모순되는 단편들을 놀랍도록 잘 섞어놓았고, 그랜트 우드의 풍경화에서 볼 수 있는 치밀한 정확성으로 그것을 묘사하고 있다. 그럼으로써 우리에게 이런 광기 있는 장면 속에는 반드시 어떤 의미가 숨어 있을 것만 같은 으스스한 느낌을 준다. 예를 들어 도판 391을 자세히 들여다보면 오른쪽 윗부분에 꿈의 풍경인 파도치는 만(灣)과 터널이 뚫린 산 등이 동시에 개의 머리를 나타내고 있으며, 개의 목걸이

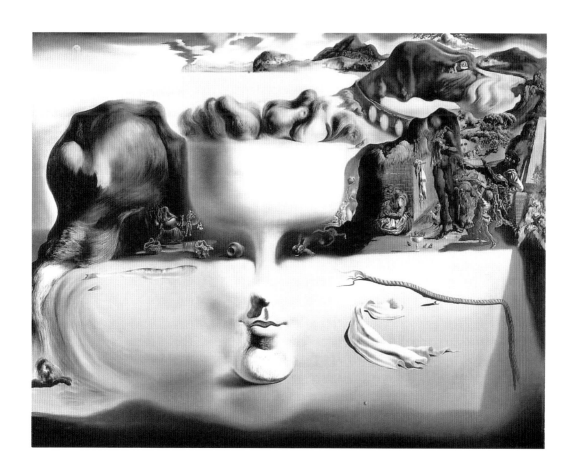

는 바다 위를 가로지르는 고가(高架) 철교로 되어 있음을 알 수 있다. 개는 공중에 둥둥 떠 있고 그 몸뚱이의 중간 부분은 서양배가 담긴 과일 그릇으로 되어 있으며 그것은 동시에 소녀의 얼굴로 연결되고 있다. 소녀의 눈은 해변에 있는 기묘한 조개 껍질로 이루어져 있고 해변 위에는 그 밖의 많은 괴이한 환영이 가득 차 있다. 마치 꿈에서처럼 다른 형태들은 흐릿한 반면 밧줄이나 천 같은 것은 이상스럽게 선명하게 부각되어 있다.

이런 종류의 그림들은 왜 20세기 화가들이 단순히 '눈에 보이는 그대로'를 재현하는 데 만족하지 않았는지 그 이유를 마지막으로 우리에게 절실히 느끼게 해준다. 그들은 이러한 요구 속에 숨어 있는 많은 문제들을 너무나 잘 의식하고 있다. 또한 그들은 현실의(또는 상상의) 사물을 그대로 '재현'하고자 하는 화가는 눈을 뜨고 자신의 주위를 살펴보는 것으로 시작하는 것이 아니라 색채와 형태를 취해서 원하는 형상을 짜맞추는 것으로 시작한다는 사실을 알고 있다. 이 간단한 사실을 우리가 흔히 잊게 되는 이유는 과거의 대부분의 그림에 있어서 한 가지 형태나 한가지 색채는 자연 속에 존재하는 한 가지 사물만을 제각기 의미했었기 때문이다. 즉 갈색의 붓자국은 나무 줄기를 나타내고 푸른색 점은 나뭇잎을 나타낸다는 식이었다. 그러나 한 가지 형태로 동시에 여러 가지 사물을 나타내도록 한 달리의 방식은 각각의 색채나 형태가 지닐 수 있는 다양한 의미에 관심을 기울이게 한다. 이것은 시에서 음율이 비슷한 단어를 나란히 사용함으로써 단어의 역할과 그 의미를 분명하게 알 수 있도록 하는 것과 매우 유사하다. 조개 껍질이자 눈이요 과일 그릇이자 동시에 소녀의 이마와 코인 달리 작품의 형태들은 이 책의 제1장에서 이야기된 아즈텍의 우신(雨神) 틀라록(p. 52, 도판 **30**)의 모습이 여러 마리의 방울뱀으로 이루어져 있다는 사실을 되새기게 해주는 듯하다.

그러나 우리가 이 고대의 우상을 다시 자세하게 살펴보면 놀라운 점을 발견하게 될 것이다. 달리의 그림과 아즈텍의 우상은 그 수법에 있어서는 그토록 유사하면서도 그 정신에 있어서는 얼마나 큰 차이점을 보이는가! 이 두 형상은 아마도 꿈에서 유추된 것인지도 모른다. 그러나 틀라록은 한 집단이 공통적으로 꾸는 꿈이며 그들의 운명을 지배하는 무시무시한 힘을 지닌 몽마(夢魔)라고 느껴진다. 한편 달리의 개와 과일 접시는 이해의 실마리가 주어지지 않은, 한 개인이 꾸는 포착하기 어려운 꿈을 보여주고 있다. 이러한 차이가 있다고 해서 현대의 화가를 비난하는 것은 공정하지 못한 처사다. 이 두 작품은 서로 전적으로 다른 상황 아래서 창조된 것이기 때문이다.

훌륭한 진주를 만들기 위해서는 진주 조개 속에 작은 핵이 필요하다. 모래 알맹이라든가 작은 뼈조각을 둘러싸면서 진주가 형성되는 것이다. 그러한 단단한 핵이 없으면 진주가 제대로 모양을 갖추지 못한다. 형태와 색채에 대한 미술가의 감각이 완벽한 작품 속에서 결정화되려면 그 역시 단단한 핵을 필요로 한다. 그의 재능을 집중시킬 수 있는 뚜렷한 임무가 바로 그 핵이다.

우리가 알고 있다시피 먼 과거에는 모든 미술 작품이 그러한 중요한 핵을 중심으로 형성되었다. 의식용(儀式用) 가면의 제작이든 성당을 짓는 것이든 초상화나

책의 삽화를 그리는 것이든, 사회는 필요한 일을 미술가에게 맡겼다. 이 모든 임무에 공감을 느끼든 아니든 간에 그것은 별로 중요한 문제가 아니었다. 주술로 들소를 사냥한다거나 범죄적인 전쟁을 미화한다거나 부와 권력을 과시하는 것 같은 목적에 봉사하기 위해 창조된 미술에 감복하였다고 해서 그 목적 자체까지 찬성해야 할 필요는 없다. 진주는 핵을 완전하게 둘러싸고 있는 것이다. 미술가가 작품을 너무나 훌륭하게 만들어서 그의 솜씨에 감탄한 나머지 그 작품이 본래 무슨 목적으로 만들어졌는지 잊게 되는 것은 바로 미술가의 불가사의한 능력에서 오는 것이다. 사소한 경우에 있어서도 강조점이 이렇게 바뀌는 때가 많다는 것을 우리는 익히 알고 있다. 예컨대 우리가 어떤 학생에 대해 예술라고 뻐긴다고 한다든지 공부를 게을리하고서도 훌륭한 작품을 만들었다는 말을 할 때 우리가 뜻하는 것은 다음과 같은 것이다. 그다지 추구할 가치가 있다고 볼 수 없는 목적을 달성하기 위해 아주 놀라운 재주와 상상력을 동원했으므로 비록 그의 동기에 대해서는 인정할 수 없어도 그의 솜씨에는 감탄하지 않을 수 없다는 의미이다. 미술가들이 그림이나 조각을 예술로 발전시키는 방식에 주의를 쏟은 나머지 그들에게 보다 뚜렷한 임무를 맡기는 것을 잊어버리게 된 시기는 미술의 역사에 있어서 운명적인 순간이었다. 이러한 방향으로 첫걸음을 내디딘 것은 헬레니즘 시대(pp. 108–11)였고 그 다음이 르네상스 시대(pp. 287–8)였다. 비록 이 이야기가 놀랍게 들릴지는 모르나, 이러한 발걸음은 화가나 조각가들로부터 그들의 상상력을 자극할 수 있는 유일한 원동력인 핵심적인 임무를 빼앗아가지는 않았다. 뚜렷한 일거리가 점차 드물어 갈때에도 미술가들에게는 수많은 문젯거리가 남아 있었고 그것을 해결하기 위해 자신의 탁월한 솜씨를 발휘할 기회가 있었다. 이런 문제를 사회가 제시하지 않는 경우에는 미술의 전통이 문제를 제시해 주었다. 미술가의 임무에 있어서 필수불가결한 핵을 전한 것도 형상 제작의 전통을 통해서였다. 미술이 자연을 재현해야 한다는 것은 미술이 본래부터 가지고 있었던 필요에서 나온 문제가 아니라 전통이 제기한 문제임을 우리는 알고 있다. 조토(p. 201)에서 인상파 화가(p. 519)들에 이르기까지, 미술사에 있어서 이와 같은 요구가 중요성을 지니는 것은 흔히 생각하는 것처럼 현실 세계를 모방하는 것이 미술의 '진수'요 '의무'이기 때문은 아니다. 그러나 이러한 요구가 미술과 전적으로 무관한 것은 아니라고 나는 생각한다. 앞서 살펴보았듯이 그러한 요구는 미술가의 창의성에 도전하여 그로 하여금 불가능한 것을 해내도록 요구하는 해결 불가능한 문제들을 제기하기 때문이다. 더욱이 이러한 문제들이 하나하나 해결되자마자 숨 돌릴 틈도 없이 새로운 문제를 제시해서 그 다음 세대 미술가들이 색채와 형태를 이용해서 무엇을 만들어낼 수 있는지 보여줄 수 있는 기회를 주었다는 사실을 여러 번 보아왔다. 심지어 전통에 반기를 든 미술가들도 자기가 노력해 나아갈 방향을 잡는 데 도움이 되는 자극을 얻기 위해서는 전통에 의존할 수밖에 없있다.

　내가 미술의 역사를 끊임없이 새로 짜여지고 변화하는 전통의 역사로서 설명하려 한 것은 바로 이러한 이유에서였다. 그 전통 속에서 각 작품들은 과거를 참고하고 미래를 지향한다. 살아 있는 전통의 사슬이 오늘날의 미술과 태고의 피라밋 시

대의 미술을 연결시켜주고 있다는 사실만큼 놀라운 것도 없다. 아크나톤의 이단(異端, p. 67), 암흑 시대의 혼란(p. 157), 종교 개혁 당시의 미술의 위기(p. 374), 프랑스 혁명 무렵의 전통의 단절(p. 476) 등은 이러한 연속성을 위협한 사건들이다. 때때로 그 위협은 매우 현실적인 것으로 나타나기도 하였다. 어떤 나라나 문명에서도 전통의 마지막 고리가 끊어지고 나면 미술은 결국 사멸하고 마는 것으로 알려져 왔다. 그러나 어떤 식으로든 미술의 전통은 이 마지막 파멸을 모면해왔다. 낡은 임무가 사라지면 새로운 임무가 생겨나서 미술가들에게 방향감과 목적 의식을 부여해 주었다. 그러한 방향감과 목적 의식이 없다면 위대한 작품은 결코 창조되지 않았을 것이다. 건축에 있어서는 이러한 기적이 한번 더 일어났다고 생각한다. 19세기의 방황과 모색 끝에 현대 건축가들은 자기들이 나아갈 방향을 발견했다. 그들은 자신들이 무엇을 하려고 하는지 분명히 알고 있었고 일반 대중들은 그들의 작품을 당연한 것으로 받아들이기 시작했다. 회화와 조각의 경우 이러한 위기가 위험선을 넘어섰다고는 아직 말할 수 없다. 일상 생활 속에서 볼 수 있는 이른바 '응용 미술' 또는 '상업 미술'과 전시회장과 화랑의 이해하기 어려운 '순수 미술' 사이에는 유망한 일부 실험들에도 불구하고 아직도 불행한 틈이 존재하고 있다.

현대 미술을 무조건 '지지'하는 것이나 무조건 '반대'하는 것은 모두 다 생각없는 짓이다. 현대 미술이 발생하게 된 상황은 미술가뿐만 아니라 우리 자신의 탓이기도 하다. 현존하는 화가와 조각가 가운데는 분명히 우리 시대의 명예가 되는 작가가 있을 것이다. 우리가 그들에게 어떤 특별한 것을 해달라고 요구하지 않은 이상 그들의 작품이 아리송하고 목적이 없는 것처럼 보인다고 해서 그들을 비난할 권리가 우리에게 있겠는가?

일반 대중은 흔히 제화공이 구두를 만들어내듯이 미술(Art)을 만들어내는 사람을 미술가라고 여기고 이러한 생각에 만족한다. 그러나 이러한 생각에 의하면 이전에 미술(Art)이라고 이름 붙은 회화나 조각 같은 종류의 것을 미술가가 만들어내야 한다는 것을 의미한다. 이 막연한 요구를 이해할 수는 있다. 그러나 유감스럽게도 이 요구야말로 미술가가 할 수 없는 일이다. 이전에 만들어진 것은 더 이상 아무런 문제도 제시하지 않는다. 거기에는 미술가를 분발시킬만한 과업이 없다. 일반 대중이 아닌 비평가나 '고상한 교양인'들도 때때로 이와 비슷한 오류를 범한다. 그들 역시 미술가에게 미술(Art)을 창조해내라고 말하며 미래의 미술관에 전시될 표본으로 회화와 조각을 생각하는 경향이 있다. 그들이 미술가에게 요구하는 유일한 과업은 '새로운 것'의 창조다. 만약 그들의 뜻대로 된다면 작품 하나하나가 모두 새로운 양식, 새로운 '주의'를 나타내게 될 것이다. 최고의 재능을 지닌 현대 미술가들조차 구체적인 임무가 주어지지 않았기 때문에 때로 위와 같은 요구에 굴복하고 만다. 어떻게 하면 독창적일까 하는 문제를 해결하기 위한 그들의 방안은 간혹 무시하지 못할 기지와 명석함을 지닌다. 그러나 장기적으로 볼 때 그것들은 추구할만한 가치가 있는 일은 아니다. 현대 미술가들이 미술의 본질을 다룬, 즉 새롭거나 낡은 다양한 이론에 관심을 돌리는 궁극적인 이유가 바로 여기에 있다고 생각한다. '미술은 표현한다'라든가 '미술은 구성이다'라고 말하는 것은 '미술은 자연

의 모방이다'라고 말하는 것만큼이나 진실이 아니다. 그러나 어떤 이론이라도 그것이 극단적으로 애매모호하다 하더라도 그 안에는 진실의 핵이 포함되어 있을 것이다. 마치 진주 안에 핵이 있듯이.

결국 우리는 출발점으로 다시 돌아왔다. 미술(Art)이라는 것은 사실상 존재하지 않는다. 다만 미술가들이 있을 뿐이다. 그들은 형태와 색채가 '제대로' 될 때까지 그것을 조화시키는 놀라운 재능을 가지고 있으며, 드물기는 하지만 어중간한 해결 방식에 머물지 않고 모든 안이한 효과와 피상적인 성공을 뛰어넘어 진정한 작품을 제작하는 데 따르는 노고와 고뇌를 기꺼이 감내하는 뛰어난 남녀들이다. 미술가는 계속해서 태어날 것이라고 확신한다. 그러나 미술이 존재할 것인지 아닌지는 적지않게 우리들 자신, 즉 일반 대중의 태도에 달려 있다. 우리가 관심을 갖느냐 아니냐에 따라, 편견을 갖느냐 이해심을 갖느냐에 따라 미술의 운명을 좌우하게 되는 것이다. 전통의 흐름이 끊이지 않게 하고 미술가가 과거로부터 대대로 물려받은 이 미술이라는 보물에 귀중한 것을 하나 더 보탤 수 있게 하는 것도 바로 우리들 자신이다.

파블로 피카소,
〈화가와 모델〉, 1927년.
에칭, 19.4×28 cm,
발자크의
소설《알려지지 않은 걸작》
의 삽화(1931년 파리에서
앙브루아즈 볼라르 출간)

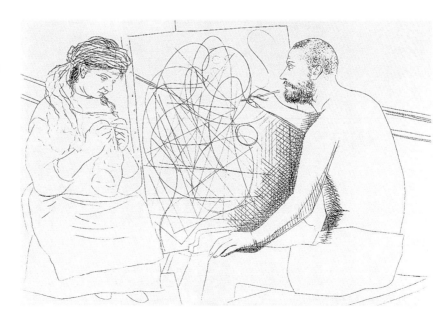

28

끝이 없는 이야기
모더니즘의 승리

이 책은 제2차 대전 직후에 씌어져 1950년에 초판 발행되었다. 그 당시에 내가 마지막 장에서 언급한 미술가들은 대부분 생존해 있었고 초판에 실린 도판 중 몇 개는 당시로서는 아주 최근의 것이었다. 세월이 흐름에 따라 최근의 미술 경향에 관한 장을 더 보태야 한다는 요구가 생겨난 것은 당연한 일이었다. 독자들이 이제 읽게 될 부분은 사실 제11 판에서 주로 보완된 것이며 그 때 나는 그 장의 표제를 '후기 1966'이라고 붙였었다. 그러나 그 연도도 과거가 되어버림에 따라 나는 표제를 '끝이 없는 이야기'로 다시 바꾸었다.

지금에 와서 나는 이러한 결정을 후회한다. 그 표제가 이 책이 처음 구상했던 미술의 이야기를 유행에 관한 이야기와 혼동하게 만든다는 것을 깨달았기 때문이다. 어쨌든 그와 같은 혼동은 놀라울 일이 아니다. 결국 미술 작품이 우아하고 세련된 당대의 유행을 수없이 반영해온 것을 상기하려면 이 책의 페이지를 앞으로 넘겨보기만 해도 될 것이다. 가령, 5월의 도래를 찬양하는 랭부르 기도서에 나오는 우아한 숙녀들(p. 219, 도판 **144**)이나 앙투안 바토의 '로코코'풍 꿈의 세계(p. 454, 도판 **298**)가 그렇다. 그러나 이러한 작품들을 감상하면서 그러한 작품들이 여전히 매력적으로 보이지만 거기에 반영되어 있는 유행은 얼마나 빨리 지나가 버렸는지를 잊지 말아야 할 것이다. 얀 반 에이크가 그린 화려한 치장의 아르놀피니와 그의 약혼녀(p. 241, 도판 **158**)는 디에고 벨라스케스에 의해 묘사된 스페인 궁정(p. 409, 도판 **266**)에서는 우스꽝스런 인물로 보였을 것이며, 또 몸에 꼭 끼는 옷을 입은 벨라스케스의 공주는 조슈아 레이놀즈 경이 그린 어린아이들(p. 467, 도판 **305**)의 놀림을 무척 받았을 것이다.

소위 '유행의 변천'이라고 불리는 것은 기벽으로 사회에 충격을 주려는 돈 많고 한가한 사람들이 있는 한 정말 계속 변화를 유지해 나갈 듯싶고 이것이야말로 진정 '끝이 없는 이야기'가 될 수 있을 것이다. 그러나 시류를 타는 사람들에게 오늘날 유행하는 옷을 알려주는 패션 잡지들은 신문과 마찬가지로 뉴스의 조달자인 셈이다. 나날의 사건들은 후세의 발전에 무슨 영향(얼마라도 있다면)을 끼쳤는지 알기 위해 충분한 거리를 두었을 때야만 비로소 '이야기'로 엮어지게 된다.

바로 이러한 이유에서 나는 '가장 최근의' 미술 이야기를 쓸 수 있다는 생각을 거북하게 여긴다. 가장 최근의 유행과 글을 쓸 당시에 각광을 받게 된 사람들에 대해 기록하고 논의할 수는 있을 것이다. 그러나 이러한 미술가들이 진정으로 '역사화' 될지 아무도 예견할 수 없으며, 대체로 비평가들은 형편없는 예언자임이 과

거에 증명되곤 했다. 편견이 없고 성실한 1890년대의 한 비평가가 '최신'의 미술사를 쓰려 한다고 상상해보자. 아무리 노력해도 그는 그 당시에 역사를 만들어가고 있던 세 인물들이 반 고흐와 세잔, 그리고 고갱임을 알 수 없었을 것이다. 첫번째 인물은 먼 남프랑스 지방에서 작업을 하고 있던 중년의 미친 네덜란드 인이었고, 두번째 인물은 전람회에 그림보내는 일을 이미 오래 전부터 중단한 채 혼자 생계를 꾸려가던 은퇴한 신사였으며, 세번째 인물은 뒤늦게 화가가 되어서 곧 남태평양으로 떠나버린 주식 중개인이었다. 문제는 비평가가 이러한 사람들의 작품을 이해할 수 있었겠느냐가 아니라, 이러한 사람들이 존재한다는 사실을 알았겠느냐는 것이다.

현재가 과거로 됨에 따라 무엇이 발생하는가 하는 것을 경험할 만큼 오래 산 역사가라면 거리가 멀어짐에 따라 윤곽이 변화하는 방식에 대해 들려줄 이야기를 갖고 있다. 이 책의 이 마지막 장이 그와 같은 경우이다. 내가 초현실주의에 대해 글을 쓰고 있던 무렵에, 훗날 더욱 큰 영향력을 미치게 될 초로(初老)의 망명자가 영국의 레이크 디스트릭트(Lake District)에 살고 있었다는 사실을 미처 몰랐었다. 내가 언급하고자 하는 사람은 바로 쿠르트 슈비터스(Kurt Schwitters : 1887-1948)인데, 나는 그를 1920년대 초기의 호감 가는 별난 사람들 중의 한 사람으로 생각했다. 그는 버려진 버스표, 신문에서 오려낸 것, 누더기 조각 등 잡다한 여러 잡동사니들을 접착제로 함께 붙여 아주 멋지고 재미있는 것들을 만들어냈다(도판 **392**). 전통적인 안료와 캔버스의 사용을 거부하는 그의 태도는 제1차 세계 대전 동안에 취리히에서 시작된 극단적인 예술 운동과 관련이 있었다. 나는 이러한 '다다(Dada)' 그룹을 원시주의(Primitivism)와 관련지어 앞 장의 부분에서 논의할 수 있었다. 나는 거기에서 (p. 585) 파르테논 신전의 말(馬)을 넘어서서 어린 시절의 흔들 목마로까지 되돌아가야만 한다고 느꼈던 고갱의 편지를 인용했다. 이 다-다라는 유치한 음절은 그러한 장난감을 의미한다고 할 수 있다. 어린아이가 되고자 하는 것과 예술(Art)의 진지하고 과장된 태도를 경멸하려는 것은 틀림없이 이러한 미술가들의 바람이었다. 이러한 생각을 이해하는 것은 어려운 일이 아니다. 하지만 그들이 조롱하고 폐기하고자 했던 과장된 태도까지는 아니더라도 바로 그 진지한 태도로 '반예술(antiart)'의 행위를 기록하며 분석하고 가르치는 것은 언제나 나에게 다소 걸맞지 않는 일인 것처럼 보였다. 그렇다 하더라도 이러한 운동을 고무시킨 생각을 저버리거나 무시한 것에 대해 나 자신을 탓할 수는 없다. 나는 아이들의 세계에서 일상의 사물들이 생동감 넘치는 중요한 것으로 받아들여질 수 있는 마음 상태를 설명하려 했다(p. 584). 사실 나는 이처럼 어린아이의 마음 상태로 돌아가려는 것이 미술 작품과 다른 인공품 사이의 차이를 얼마만큼이나 모호하게 만들게 되었는지 미처 예견하지 못했었다. 프랑스 출신의 미술가 마르셀 뒤샹(Marcel Duchamp : 1887-1968)은 그 자신이 '레디메이드(ready-made)'라고 부른 그와 같은 일상 사물을 취해서 거기에 자신의 서명을 하여 명성과 악명을 동시에 얻었고 그보다 훨씬 나이 어린 독일 출신의 미술가 요제프 보이스(Joseph Beuys : 1921-86)는 자신이 '미술'의 개념을 확장시켰다고 주장하며 뒤샹의 뒤를 따랐다.

392
쿠르트 슈비터스,
〈보이지 않는 잉크〉, 1947년.
종이에 콜라주, 25.1×19.8 cm,
화가 소장

나는 진심으로 내가 이 책의 첫머리에 '미술(Art)'이라는 것은 사실상 존재하지 않는다'(p. 15)라고 했을 때 이러한 유행—실제로 그러한 경향은 유행이 되었기 때문에—에 기여하지 않았기를 바란다. 거기서 내가 의미했던 바는 물론 '미술'이라는 말이 시대에 따라 각기 다른 뜻을 지닌다는 것이었다. 예를 들어, 극동에서는 서예가 여러 '예술들' 중에서도 가장 높이 인정받는 분야이다. 그러나 나는 또한 미술가가 작품을 너무 훌륭하게 만들어서 그의 솜씨에 감탄한 나머지 그 작품이 본래 무슨 목적으로 만들어졌는지 잊게 된다고(p. 595) 피력하기도 했다. 나는 이러한 일이 점점 더 광범위하게 회화에서 발생했다고 말했다. 제2차 세계 대전 이후의 발전들이 이 점을 입증해주고 있다. 만약 회화라는 것이 단지 캔버스에 물감을 바르는 것을 의미한다면 다른 모든 것들을 배제한 채 이것이 행해지는 방식만을 경탄하는 감식가들이 있을 수 있다. 과거에도 화가의 물감을 다루는 방식이나 힘찬 붓놀림, 섬세한 필선들이 높이 평가되긴 했으나, 일반적으로 전체적인 관점에서 그것에 의해 성취되는 효과를 평가하였던 것이다. 도판 **213**(p. 334)으로 되돌아가 티치아노가 주름깃을 나타내기 위해 어떻게 물감을 다루고 있는가를 음미해보자. 또 도판 **260**(p. 403)에서 루벤스가 목신(牧神)의 수염을 그릴 때 얼마나 정확한 필선을 구사했는지 살펴보자. 혹은 중국 화가들(p. 153, 도판 **98**)이 번잡함 없이 아주 미묘한 농담으로 비단 위에 붓으로 그려낸 그 기교를 보라. 필법의 완전한 숙달이 가장 많이 논의되고 평가를 받았던 곳은 특히 중국이었다. 시인이 즉흥적으로

시를 휘갈겨 쓰듯이 영감이 아직 생생할 때 영상을 단번에 화폭 위에 옮겨놓을 수 있도록 붓과 먹을 능숙하게 다룰 수 있는 그러한 능력을 획득하는 것이 중국 대가들의 야망이었다는 것을 우리는 기억한다. 사실상 중국인들에게 글과 그림에는 공통의 요소가 많았다. 나는 단지 중국의 '서예 예술'에 대해 이야기하지만, 중국인들이 찬사를 보내는 것은 결코 글자의 형식적인 아름다움이 아니라, 모든 필획마다에 충만해야 하는 달인(達人)의 느낌과 영감의 경지다.

바로 이것이 유럽 회화가 다루어내지 못한 부분이었다. 그것은 내적인 동기나 목적과 상관없이 순수하게 물감을 다루는 방식에 대한 것이었다. 프랑스에서는 붓놀림에 의해 생겨나는 흔적에 관심을 가진 이러한 경향을 타쉬슴(tachisme)이라 했는데 이는 타슈(tache), 즉 얼룩이라는 단어로부터 파생된 말이다. 그러나 누구보다도 물감을 바르는 새로운 방법으로 흥미를 유발시켰던 사람은 바로 미국인 작가 잭슨 폴록(Jackson Pollock : 1912-56)이었다. 폴록은 초현실주의에 빠져 있었으나 점차 그의 그림에 주로 등장하던 괴이한 이미지를 버리고 추상 회화를 실험하게 되었다. 이전의 틀에 박힌 방법에서 벗어나 그는 캔버스를 바닥에 놓고 물감을 뚝뚝 떨어트린다거나 또는 화면에 붓거나 뿌려대는 등의 방법으로 놀라운 형상을 만들어냈다(도판 393). 아마 폴록은 이러한 비정통적인 방법으로 그림을 제작했던 중국 화가들이나 주술적인 목적으로 모래에 그림을 그리던 아메리카 인디언들의 경우를 기억해냈던 것 같다. 그러한 작업의 결과로 생기는 엉킨 선들은 20세기 미술의 양립하는 두 가지 기준을 모두 만족시켜준다. 하나는 어린아이들이 형태를 그리기 시작하기 전에 유치하게 그려대는 낙서와도 같은 그림들에 대한 기억을 연상시켜 주는 어린아이처럼 단순하고 자발적인 것에 대한 동경이며, 다른 한 가지는 그와는 반대로 '순수 회화'의 문제들에 대한 복잡하고 고답적인 관심이다. 이리하여 폴록은 '액션 페인팅(Action Painting)' 즉 추상 표현주의(Abstract Expressionism)라고 알려진 새로운 양식의 주창자들 중의 하나로 불리어지게 되었다. 그의 추종자들이 모두 다 폴록의 이러한 극단적인 방법으로 작업을 한 것은 아니지만 그들 모두는 자발적인 충동에 따를 필요가 있다는 것을 믿게 되었다. 중국의 서예처럼 이런 종류의 그림은 재빨리 그려져야 하는 것이다. 그것들은 미리 계획되어지는 것이 아니라 자발적인 분출과도 같은 것이어야 한다. 이러한 방식을 지지하던 미술가나 비평가들은 중국 미술은 물론, 특히 선불교(Zen Buddism)라는 이름 아래 서양에서 유행하였던 극동 지역의 신비주의의 영향을 받았음이 틀림없다. 이런 점에 있어서도 이 운동은 20세기 초반의 전통을 이어가고 있는 것이다. 우리는 칸딘스키나 클레, 몬드리안이 외형의 베일을 헤치고 나아가 보다 더 높은 차원의 진실에 도달하고자 했던 신비주의자들이었다는 것(p. 569, 577, 581)과 초현실주의자들이 '신성한 광기'를 추구했다는 것(p. 592)을 알고 있다. 이성적인 사유의 습관에서 벗어나는 고통을 알지 못하는 자는 크게 깨달을 수 없다는 것이 선(禪)의 교의 중 일부이다(물론 가장 중요한 부분은 아니지만).

앞 장에서 나는 한 작가의 작품을 제대로 평가하기 위해 반드시 그의 이론을 받아들여야 할 필요는 없다고 강조했었다. 추상 표현주의의 작품을 여러 점 볼 수

393
잭슨 폴록,
〈작품 No. 31〉, 1950년.
초벌칠 안한 캔버스에
유채와 에나멜,
269.5×530.8 cm,
뉴욕 근대 미술관,
시드니와
해리엇 재니스 컬렉션 기금

394
프란츠 클라인
〈하얀 형태들〉
캔버스에 유채
188.9×127.6
뉴욕 근대 미
펠리페 존슨

있는 참을성과 관심이 있다면 그는 반드시 이 중 어떤 작품을 좋아하게 될 것이고 이러한 작가들이 추구했던 문제를 점차 이해할 수 있게 될 것이다. 미국 화가인 프란츠 클라인(Franz Kline : 1910-62)의 작품과 프랑스의 타쉬스트인 피에르 술라주(Pierre Soulages : 1919-)의 작품을 각기 한 점씩 비교를 했을 때 얻는 바가 없지는 않을 것이다(도판 394, 395). 클라인이 자신의 작품을 '하얀 형태들'이라고 부른 것이 특이하다. 그는 우리가 그의 작품에서 선뿐 아니라 그 선들이 바꾸어 놓은 캔버스의 여백에도 관심을 기울이기를 원하는 것이다. 그가 그려낸 선은 아주 단순하기 때문에 그 결과 화면의 하반부가 중앙을 향해 후퇴하는 듯한 인상을 주는 공간 구성이 나타나게 되었다. 그러나 내게는 술라주의 작품이 더 흥미롭게 보인다. 그의 힘찬 붓질로 이루어내는 농담법은 3차원의 인상과 물감의 아름다운 발색을 이뤄내므로 내게는 클라인의 작품보다 더 마음에 든다. 이러한 차이점을 도판을 통해서는 느낄 수 없긴 하지만 말이다. 현대의 작가들을 매료시키는 것은 바로 사진을 통해서는 나타낼 수 없는 이러한 미묘한 차이이다. 그들은 너무도 많은 것들이 기계로 제작되어 규격화된 세상에서 자신들이 직접 손으로 만든 작품을 진실로 유일한 것으로 느끼고 싶어한다. 어떤 이들은 그 크기만으로도 충격을 줄 수 있는 거대한 캔버스에 작업을 한다. 그러나 도판을 통해서는 이러한 효과가 살아날 수 없다. 그러나 많은 수의 미술가들은 대부분 물질의 감촉, 즉 물감의 부드러움, 거칠

395
피에르 술라주.
〈1954년 4월 3일〉, 1954년.
캔버스에 유채,
194.7×130 cm, 버펄로,
알브라이트녹스 미술관,
새뮤얼 M. 쿠츠 부부 기증

음, 투명함이나 단단함의 소위 텍스처(texture)라는 것에 몰두해 있다. 이러한 화가들은 보통의 물감을 버리고 진흙이나 톱밥, 모래와 같은 다른 재료를 사용하기도 한다.

슈비터스나 그외의 다른 다다이스트들이 이것저것 갖다 붙여놓은 방법에 대해서 관심이 되살아난 이유 중의 하나는 바로 이러한 것들 때문이다. 마대의 거칠음, 플라스틱의 매끈거리는 표면, 녹슨 쇠의 우둘투둘한 표면은 모두 새로운 방법으로 개발될 수 있는 것이다. 이러한 재료를 사용해 만들어진 작품은 회화와 조각의 중간쯤에 놓인다. 스위스에서 살았던 헝가리 미술가 졸탄 케메니(Zoltan Kemeny : 1907-65)는 이런 식으로 그의 추상 작품을 금속으로 제작했다(도판 **396**). 우리의 도시 생활에서 보고 만질 수 있는 것들로 이루어져 우리로 하여금 다양함과 경이로움을 인식하게 하는 이런 종류의 작품들은 풍경화가 18세기의 감상자들에게 있는 그대로의 자연 속에서 '한 폭의 그림과도 같은' 아름다움을 발견하도록 했던 것(pp. 396-7)과 같은 역할을 하는 것이다.

그러나 이러한 한두 가지의 예로써 최근 현대 미술의 전시회에서 맞부딪치게 되는 가능성과 그 다양함의 영역을 모두 설명했다고 생각할 독자는 없을 것이다. 오늘날에는 예를 들어 '옵 아트(Op Art)'라 불리울 수 있는 미술 운동에 특별히 관심을 갖는 작가들도 있다. 이들은 화면 위에서 형태와 색채가 상호 작용하여 의도하지

앉았던 번뜩임이나 현란함을 나타내는 시각적 효과에 관심을 가지고 있다. 그러나 오늘날의 미술 현장에 물감, 질감, 그리고 형태에 관한 실험만이 존재하는 것처럼 소개한다면 이는 잘못된 것이다. 신세대들 사이에서 존경을 받으려는 예술가라면 물론 이러한 다양한 재료들의 사용에 있어 나름대로의 흥미로운 방법을 익혀야만 하는 것은 사실이다. 그러나 전후 시기에 있어 가장 주목을 받았던 몇몇 작가들은 때때로 추상 미술의 탐구로부터 구상 미술의 제작으로 돌아왔다. 지금 나는 러시아에서 망명한 니콜라 드 스탈(Nicolas de Staël : 1914-55)을 특별히 염두에 두고 한 말이다. 그는 단순하고도 섬세한 붓질로, 물감의 특질을 그대로 살리면서 놀랍게도 빛과 거리감이 살아 있는 풍경을 환기시켜준다(도판 **397**). 이러한 미술가들은 앞 장에서 말했던 형상 제작에 관한 탐구를 계속하고 있는 것이다(pp. 561-2).

396
졸탄 케메니,
〈파동(波動)〉, 1959년.
철과 동, 130×64 cm,
개인 소장

397
니콜라 드 스탈,
〈아그리젠토 풍경〉, 1953년.
캔버스에 유채,
73×100 cm,
취리히 미술관

전후 시기에 속하는 어떤 작가들은 자신의 마음을 사로잡고 있는 하나의 형상에 관해서만 작업을 계속하는 경우도 있다. 이탈리아의 조각가 마리노 마리니(Marino Marini : 1901-80)는 전쟁 중 그가 강렬하게 인상을 받았던 주제를 다양하게 변형시킨 작품들을 통해 유명해졌다. 도판 398은 공습 때 이탈리아 농부가 농장의 말을 타고 마을로부터 도망치는 장면에 관한 것이다. 베로키오의 〈콜레오니 기념상〉(p. 292, 도판 **188**)과 같은 전통적인 영웅적 기마상과 비교하여 볼 때 불안하기 그지없는 이 피조물들은 독특한 비애감을 나타내고 있다.

독자들은 이처럼 본질적으로 다른 예들이 미술의 이야기를 계속해 나가는 데 보태질는지 또는 한때 큰 강이었던 것이 많은 지류와 실개천으로 갈라지고 있는지에 대해 당연히 의아해 할 것이다. 그 점에 대해 말할 수는 없으나 바로 그 다양한 노력들을 위안으로 삼을 수도 있을 것이다. 사실 이 점에 있어서는 비관적일 이유가 없다. 나는 앞 장의 결론 부분에서 미술가들이 항상 존재할 것이라는 내 신념을 다음과 같이 표명했다. "즉 형태와 색채가 '제대로' 될 때까지 그것들을 조화시키는 놀라운 재능을 가지고 있으며 드물기는 하지만, 어중간한 해결 방안에 결코 만족지 않고 모든 안이한 효과와 피상적인 성공을 뛰어넘어 진정한 작품을 제작하는 데 따르는 노고와 고뇌를 기꺼이 감내하고자 하는 남녀(p. 597)"가 존재할 것이라고.

이 말을 훌륭하게 실현해 보인 미술가는 또 한 명의 이탈리아 미술가인 조르조 모란디(Giorgio Morandi : 1890-1964)였다. 모란디는 데 키리코의 그림들(도판 **388**)에서 잠시 영향을 받았으나 곧 자기 일의 기본적인 문제들에만 오로지 전념하기

398
마리노 마리니,
〈말탄 사람〉, 1947년.
청동, 높이 163.8 cm,
런던 테이트 갤러리

399
조르조 모란디
〈정물〉, 1960년.
캔버스에 유채,
35.5×40.5 cm,
볼로냐, 모란디 미술관

위해 유행하는 미술 운동과 일체 결별하게 되었다. 그는 자기 작업실에 있는 꽃병들이나 단지들을 다른 각도와 다른 빛에서 수없이 묘사한 단순한 정물화 또는 그런 소재의 판화 작품(도판 **399**)을 선호했다. 그는 그러한 감수성으로 작업에 임했으며 한 가지 목표에만 꾸준히 몰두하는 완성에의 추구로 천천히 그러나 확실하게 그의 동료 미술가들과 비평가들, 나아가 대중들의 존경을 받게 되었다.

모란디가 주의를 끌고자 외쳐대는 여러 '미술 운동들(isms)'에 신경을 쓰지 않고 오로지 자신이 설정한 문제들에 전념한 금세기의 유일한 대가였다고 할 수는 없을 것이다. 그러나 놀라울 것도 없이 우리 세대의 다른 미술가들은 새로운 유행을 좇고 더 나아가서는 그것을 창조하는 데 마음이 끌렸다.

'팝 아트(Pop Art)'라고 알려진 운동을 살펴보자. 이 운동의 배후에 있는 이념은 이해하기 어렵지 않다. 나는 앞 장에서 "일상 생활에서 볼 수 있는 이른바 '응용' 미술 또는 '상업' 미술과 전시회나 화랑의 이해하기 어려운 '순수' 미술 사이의 불행한 단층(p. 596)"을 이야기하면서 그런 이념에 대한 암시를 했었다. '고상한 취미'를 가진 이들이 경멸하는 것이라면 무엇이든 지지하는 미술학도들에게는 이러한 단절이야말로 당연히 도전으로 생각되었다. 이제는 반예술의 모든 형태가 학자연하는 이들의 관심사가 되어버렸다. 그들은 '미술(Art)'이라는 관념을 싫어하면서

도 동시에 미술이 배타적이고 신비스럽다고 생각한다. 그런데 왜 음악에서는 그렇지 않은 것일까? 당시에 대중을 정복하고 그들을 거의 병적인 흥분 상태로까지 열광하게 만든 새로운 형태의 음악이 있었다. 그것이 팝 음악이다. 팝 아트도 그렇게 될 수 없을까? 누구에게나 친숙한 만화의 형상이나 광고를 사용할 수는 없을까?

실제로 일어난 일들을 이해할 수 있도록 설명하는 것이 역사가의 할 일이고 거기에 대해 논평을 하는 것은 비평가의 몫이다. 현재의 역사를 기록하는 데 있어서 가장 심각한 문제 중의 하나는 이 두 가지의 일을 합해서 해야 한다는 것이다. 나는 이미 책머리에서 "단순히 어떤 취향이나 유행의 표본으로서만 흥미가 있는 작품은 배제하고자 한다"고 나의 의도를 밝힌 바 있다. 나는 이런 원칙에 해당되는 것으로 고려하지 않으려고 한 그 실험들의 결과를 아직 보지 못하고 있다. 그러나 독자들의 경우에는 여기저기서 열리는 최근의 경향을 보여주는 전시회에 대해 어떤 결정을 내리는 것이 어려운 일은 아닐 것이다. 이 또한 새로운 발전이고 매우 환영받을 일이다.

미술사상 어떠한 혁명도 제1차 세계 대전 이전에 시작되었던 미술 운동만큼 성공적이었던 것은 없었다. 이 미술 운동 초기의 전사들을 알고 있으며 그들이 적대적인 언론과 대중의 조롱을 견디어낸 용기와 쓰라림을 기억하는 많은 이들은 지난

날의 반항아들인 그들의 전시회가 공공의 후원으로 열려지고 새로운 표현 방식을 배우고 흡수하려는 열성적인 사람들로 혼잡을 이루는 것을 볼 때 자신의 눈을 의심하게 될 것이다. 이것은 바로 내가 경험한 역사의 한 단편이며 어떤 면에서 볼 때 이 책은 이러한 변화를 스스로 증명해 보여주고 있다. 처음 서론과 '실험적 미술'에 관한 장을 계획하고 쓰던 당시에 나는 적대적인 비평에 맞서 모든 미술적인 실험을 설명하고 정의하는 것이 비평가와 역사가로서의 당연한 의무라고 생각했었다. 오늘날에 와서는 오히려 어떠한 실험이라도 대부분 언론이나 대중에게 받아 들여질 만큼 충격이 사라졌다는 것이 문제이다. 오늘날의 투사는 반항스러운 몸짓을 이미 포기한 미술가일 것이다. 이 책이 처음 출판된 1950년 이후 내가 직접 목격한 미술사에 있어서의 중요한 사건들은 특별히 새로운 미술 운동이라기보다는 이러한 드라마틱한 변모라고 믿고 있다. 유행의 추세에서 이러한 예상치 못했던 사태의 변화에 대해서 다른 방면의 관찰자들이 입을 열기 시작했다.

　다음은 틴 벨(Quentin Bell) 교수가 1964년 《인문학의 위기(The Crisis in the Humanities)》(J. H. Plumb 편집)라는 책에서 미술에 관하여 언급했던 부분이다.

　　1914년에는 '입체파', '미래파', '모더니스트' 등으로 무분별하게 불리우던 후기 인상파 화가들이 괴짜가 아니면 협잡꾼 정도로 여겨졌다. 대중이 알고 찬미하던 화가와 조각가들은 급진적인 변혁을 극렬히 반대했다. 돈과 영향력, 그리고 후원, 이 모두가 그들의 편이었다. 오늘날은 상황이 정반대로 바뀌었다는 것이 사실일 것이다. 미술 협회, 영국 문화 진흥 협회, 방송 협회, 대기업, 언론, 교회, 극장, 광고주 등과 같은 공공 기관들은 모두, 소위 말해 비정통파 미술의 편이다. … 대중은 어느 한편을 지지할 수가 있게 되었으며 적어도 다수의 영향력 있는 사람들의 모임은 그렇게 하는 것이 가능하다. … 비평가들을 자극하거나 깜짝 놀라게 할 수 있는 회화적인 기발함은 더 이상 존재하지 않는다.

　다음은 현대 미국 회화 분야에서 영향력 있는 비평가인 해롤드 로젠버그(Harold Rosenberg)가 대서양 건너편의 미술에 대해 논평한 것이다. 그는 '액션 페인팅(action painting)'이라는 용어를 만들어낸 사람이다. 그는 1963년 4월 6일자 《뉴요커》지 기사에서 1913년 뉴욕에서 열린 '아모리 쇼(Amory show)'라는 첫 번째 전위 미술 전시회를 보았던 대중의 반응과 그가 '전위 관중(Vanguard Audience)'이라 부르는 새로운 종류의 관람객들이 보인 반응의 차이에 대해 다음과 같이 지적하고 있다.

　　전위 관중은 어떠한 것에도 개방적이다. 그들의 열성적인 대표자인 미술관 관장, 연구원들, 그리고 미술 교육가와 화상(畵商)들은 캔버스의 물감이 채 마르기도 전에, 석고가 채 굳기도 전에 전시회를 구상하고 작품의 설명서를 준비해 놓는다. 협조적인 비평가들은 미래의 미술을 점찍어 선두주자로서의 더 나은 평판을 듣기 위해 마치 운동 선수를 스카우트하는 것처럼 작가들의 스튜디오를 샅샅이 찾아다

닌다. 미술사가들은 카메라와 노트를 준비하여 어떤 새로운 부분도 놓치지 않으려 한다. 새로운 것의 전통은 다른 모든 전통들을 하찮은 것으로 만들어버렸다.

우리 미술사가들이 이러한 상황의 변화에 기여한 바 있다는 로젠버그의 지적은 일리가 있다. 이제 미술의 역사, 그것도 현대 미술의 역사를 쓰려는 사람은 이처럼 그의 활동으로 인해 어떤 의도하지 않았던 영향을 미칠 수 있다는 것을 유념해야만 할 것이다. 나는 서론에서 이러한 종류의 책이 미칠지도 모르는 해악에 관해 이야기했었다(p. 37). 또 미술에 관해 똑떨어지고 재치 있는 발언이 하고 싶어지는 유혹에 관해서도 말했었다. 그러나 이러한 위험도 모든 미술에 있어서 중요한 문제는 전적으로 새로움과 변화라는 식의 개관이 주는 위험에 비하면 사소한 것이라고 볼 수 있다. 현기증이 날 정도로 변화를 가속화시키는 것은 변화에 대한 관심이다. 물론 바람직한 결과와 마찬가지로 모든 바람직하지 못한 결과에 대해서도 미술사에만 그 탓을 하는 것은 공정하지 못한 처사이다. 어떤 의미에서 미술사에 관한 이러한 새로운 관심은 우리 사회 내에서 미술가와 미술의 지위를 변화시켜 왔고 미술을 과거 어느 때보다도 더욱 시류를 타게 만든 여러 가지 요소들이 빚어낸 하나의 결과이기도 하다. 나는 이러한 요소들을 요약해보고자 한다.

1. 첫째 요인은 진보와 변화에 대한 개개인의 경험과 관계가 깊다고 생각한다. 이러한 경험은 우리로 하여금 인류의 역사를 우리의 시대에까지 이어져 왔고 또 미래로 이어지는 연속하는 시대로 보게 만들었다. 우리는 석기 시대, 철기 시대, 봉건 시대, 그리고 산업 혁명에 대해 알고 있다. 이러한 과정에 대한 우리의 관점은 이미 낙관적이지 못하다. 우리는 우리를 우주 시대로 데려온 이 연속적인 변화를 통해 얻는 것뿐만 아니라 잃는 것도 많다는 것을 안다. 그러나 19세기 이래로 이와 같은 시대의 행진은 불가피한 것이라는 생각이 단단히 뿌리박히게 되었다. 경제나 문학과 마찬가지로 미술도 되돌릴 수 없는 흐름에 휩쓸려간다고 생각하는 것이다. 실로 미술은 중요한 '시대의 표현'이라고 여겨진다. 여기에는 특히 미술사의 발달은 (이러한 책까지도) 이러한 믿음을 퍼트리는 데 한 몫 한다. 미술사의 페이지를 넘겨보며 우리는 그리스의 신전, 로마의 극장, 고딕 양식의 성당이나 현대의 마천루들이 각기 다른 정신성을 '표현하고' 각기 다른 사회의 형태를 상징하는 것이라고 느끼고 있지 않은가? 이러한 신념은 단순히 그리스 인들이 록펠러 센터와 같은 건물을 지을 수 없었으며, 노트르담 대성당 같은 건물을 짓기 원하지 않았으리라는 생각뿐이라면 어느 정도는 옳다. 그러나 그것이 그 시대의 정신이라고도 불리우는 그 시대의 조건으로 인해 그리스 인들에게는 파르테논으로 꽃피울 수밖에 없었다든가 봉건 시대에는 대성당을 지을 수밖에 없었다든가, 현대의 우리는 마천루를 지어 올릴 수밖에 없다라는 생각으로 자주 나타나곤 한다. 이러한 견해대로라면, 나로서는 어느 정도 다른 생각을 갖고 있으나, 아무튼 우리가 우리 시대의 미술을 받아들이지 않는 것은 무익할 뿐더러 어리석은 일이 되는 것이다. 그래서 어떠한 양식이나 실험이 '동시대적인 것'으로 선언되었을 때, 비평가들로서는 이를

이해해야 하고 장려해야 한다는 의무감을 느끼게 되는 것이다. 비평가들이 비평할 용기를 잃고 대신 사건들의 연대기를 기록하는 처지로 떨어지게 된 것은 바로 이러한 변화의 철학 때문인 것이다. 그들은 이전의 비평가들이 당시에 새롭게 일어난 미술 운동을 인정하고 받아들이는 데 실패했었다는 것을 지적하면서 자신들의 태도 변화를 정당화시킨다. 이는 특히 인상파 화가들을 박대했던 것과 관계가 깊다(p. 519). 훗날 그렇게 명성이 높아지고 그림값이 올라갔던 인상파 화가들을 적대적으로 대했던 것이 비평가들로 하여금 이다지도 용기를 잃게 만들었던 것이다. 이는 모든 위대한 예술가들은 당대에서는 인정을 받지 못한다는 전설을 낳게 했으며 대중들로 하여금 어떤 종류의 미술도 더 이상은 거부하거나 조롱하지 않는 가상한 노력을 기울이게끔 만들었다. 그리고 예술가들은 미래의 전위를 대표하며 그들을 이해하지 못한다면 그들이 아닌 우리가 웃음거리가 될 것이라는 생각에 적어도 상당수의 사람들이 사로잡히게 된다.

2. 이러한 상황의 조성에 공헌한 두번째 요인은 과학과 기술의 발전과 관계가 있다. 현대 과학의 사상은 지극히 난해하고 이해하기 어려운 것으로 보이지만 그것의 가치는 여전히 증명되고 있다는 것을 모두 알고 있다. 지금까지 대부분의 사람이 알고 있는 것으로 그 중 가장 눈에 띄는 예는 아인슈타인의 상대성 원리이다. 그것은 시간과 공간에 대한 모든 상식적인 개념에 대해 상반되는 것처럼 여겨졌지만 거기서 나온 질량과 에너지의 법칙이 결과적으로 원자 폭탄을 만들게 했던 것이다. 미술가들과 비평가들은 과학의 힘과 권위에 대해 크게 감동을 받았을 뿐만 아니라 실험을 존중하는 건전한 의욕을 얻게 되었다. 하지만 난해해 보이는 것은 무엇이든지 존중하는 건전하지 못한 믿음 또한 갖게 되었다. 그러나 어쩌겠는가, 과학과 예술은 서로 다른 것을. 과학자들은 불합리한 것으로부터 심오한 이론을 합리적인 방법으로 구별해낼 줄 안다. 그러나 미술 비평가들에게는 그런 명확한 실험 방법이 없다. 그리고 그들은 어떤 것이 새로운 실험으로써 의미가 있는지를 가려낼 만한 시간이 더 이상 없다고 느끼고 있다. 만약 그가 그런 것을 일일이 따지고 든다면 그는 그만큼 뒤로 처질지도 모르는 것이다. 이런 것이 과거의 비평가들에게는 거의 문제가 되지 않았을지 모르지만 오늘날에는 변화를 받아들이기를 거부하고 진부한 믿음을 고집한다면 막다른 벽에 부딪치게 될 것이라는 신념이 거의 팽배해 있다. 경제학에서는 적응하지 못하면 죽는다는 말을 계속 듣고 있다. 우리는 늘 열린 마음으로 새로이 나타난 방법에 기회를 주어야 한다. 어떤 기업가도 보수주의자라는 낙인이 찍혀서는 안된다. 그는 시대와 함께 가기만 해서도 안된다. 시대와 함께 가고 있다는 인상을 남에게 보여주어야만 하는 것이다. 이를 나타낼 수 있는 확실한 방법은 회사의 중역실을 최근의 미술 작품으로 장식하는 것이다. 그리고 그 작품은 혁신적일수록 좋은 것이다.

3. 현재의 상황에 대한 세번째 요인은 얼핏 보면 앞서 살펴본 것들과 모순되는 것으로 생각될지도 모른다. 왜냐하면 미술은 과학이나 기술과 보조를 맞추기를 원

하는 동시에 이 괴물들로부터 벗어나기를 원하기 때문이다. 그 이유는 우리가 이미 살펴보았듯이, 미술가들은 기계적이고 합리적인 것을 피해 자발성과 개성을 강조하는 무언가 신비로운 믿음을 신봉하기 때문이다. 기계화와 자동화, 일상 생활의 지나친 조직화와 규격화, 그리고 이러한 것들로 말미암아 생겨나는 지루한 획일성으로부터 사람들이 얼마나 위협을 느끼는지를 이해하기는 참으로 쉬운 일이다. 미술이야말로 아직 개인적인 취향과 변덕스러움이 여전히 허용되며 오히려 그것이 옹호받을 수 있는 유일한 안식처인 것 같다. 19세기 이래로 많은 미술가들은 자신들이 부르주아를 괴롭힘으로 해서 숨막히는 인습에 대항해 훌륭히 싸웠노라고 주장해왔다(p. 508). 그러나 유감스럽게도 부르주아들은 그러는 동안 오히려 괴롭힘을 당하는 것을 즐기게 되었다. 진보를 거부하면서 이 시대의 세계 속에서 안주할 둥지를 찾는 사람들을 보면 우리는 일종의 즐거움을 느끼지 않는가? 또한 새로운 것을 보고 충격을 받거나 놀라 당황해 하지 않을 만큼 편견이 없다는 것을 선전할 수 있다면 이는 그만큼 더 우리의 자랑거리가 아니겠는가? 그리하여 기술적인 효율성의 세계와 예술의 세계는 잠정적인 협상의 상태에 들어간 것이다. 그리하여 미술가는 미술이란 이러이러한 것이라는 대중의 개념에 따라가기만 해도 자신의 개인적인 세계에 파묻혀 자신의 비법(秘法)이나 어린 시절의 꿈에 관심을 돌릴 수 있게 된 것이다.

4. 이와 같은 생각들은 일종의 심리학적인 가정(假定)에 상당히 물들어 있는데 이 책을 읽어감에 따라 우리는 미술과 미술가들에 대한 이러한 가정이 점점 더 강화되고 있음을 알 수 있다. 낭만주의 시대로 거슬러 올라가면 자아의 표현이라는 이념이 있으며(P. 502), 그 후 프로이트의 발견은 심오한 영향을 끼쳤는데(P. 591), 이는 프로이트 자신이 적용하려 했던 것보다 더 직접적으로 예술과 정신적 고뇌가 연관되어 있다는 것을 암시하고 있다. 예술은 '시대의 표현'이라는 점차 커지는 신념과 더불어 이러한 확신은 모든 자아 통제를 내팽개치는 것이 예술가들의 권리이며 의무이기까지 하다는 결론을 이끌어내고 있다. 그 결과 나타나는 감정의 분출이 지켜보기에 그리 아름답지 못하다면 이는 우리의 시대 자체가 아름답지 못해서이다. 중요한 것은 딱딱하게 굳어버린 이 세계의 현실을 직시해서 우리의 어려움을 진단해내는 데 도움을 받는 것이다. 이와는 정반대의 견해, 즉 불완전한 이 세상에서 순간적으로나마 완전함을 보여줄 수 있는 것은 예술뿐이라는 생각은 일반적으로 '도피주의'라고 배척받고 있다. 심리학이 불러일으킨 흥미는 미술가나 대중에게 자극을 주어 전에는 혐오스럽다든지 터부시되었던 인간 심리에 관한 연구가 진행되도록 했다. 도피주의라는 오명을 쓰지 않기 위해 그 이전 세대라면 외면했을 모습을 직시하게 만들었다.

5. 이제까지 열거한 네 가지 요인은 조각과 회화는 물론 문학이나 음악이 처한 상황에도 똑같이 영향을 미쳤다. 이제 앞으로 이야기하려는 다섯 가지 요인은 어느 정도 미술에만 특별히 나타나는 것이다. 왜냐하면 미술은 다른 창조 형태와는

달리 매개 수단에 덜 의존하는 예술이기 때문이다. 책은 반드시 인쇄되고 출판되어야만 하고 연극은 공연되어야 하고 작곡된 곡은 연주되어야만 한다. 이러한 과정에서 극단적인 실험을 하기에는 어느 정도 제동이 걸릴 수 있다. 그러므로 회화야말로 이 모든 예술 형태 중 가장 급진적인 혁신에 적합하다고 할 수 있다. 만약 당신이 물감을 부어버리고 싶다면 붓을 쓰는 대신에 그렇게 할 수 있고, 당신이 네오다다이스트라면 쓰레기 뭉치를 전시회에 출품하여 주최측에서 그것을 거절하는지 않는지 시험해볼 수도 있다. 그것이 어떻게 처리되건 당신은 당신 나름대로의 즐거움을 느낄 수 있는 것이다. 그러나 결국 미술가도 중간 수단인 매개물이 필요하다. 즉 그의 작품을 전시해주고 선전해주는 화상(畵商)이 필요한 것이다. 말할 필요도 없이 바로 여기에 문제점이 있다. 지금까지 논의되어 왔던 모든 문제점들은 미술가나 비평가들보다는 화상들에게 그 영향이 미치게 될 것 같다. 변화의 척도를 주시하며 시대의 추세가 변하는 것을 지켜보고 새로운 인재를 발굴해내는 것은 화상의 몫이다. 그가 유망주를 제대로 고르기만 한다면 돈을 버는 것은 물론 그의 고객들은 그에게 감사하는 마음을 갖게 될 것이다. 지난 세대의 보수적인 비평가들은 '이 현대 미술'이라는 것이 모두 화상들의 장삿속이었다고 불평을 해대곤 했다. 그러나 화상들은 언제나 돈을 벌기를 원하는 것이다. 그들은 시장의 주인이 아니라 심부름꾼일 뿐이다. 정확한 추측으로 성공한 개인 화상이 세평(世評)을 좌우할 수 있는 힘과 특권을 갖게 되기도 하지만 풍차가 바람을 일으킬 수 없듯이 화상들 자신들도 변화의 바람을 일으키지는 못한다.

 6. 미술 교사들의 경우라면 다를 수도 있다. 내게 있어서는 미술 교육이 여섯번째 요인으로 현대 미술의 상황에 있어서 매우 중요한 것으로 여겨진다. 현대 교육에서 개혁이 최초로 이루어진 것은 바로 아동들의 미술 교육에서였다. 20세기 초에 미술 교사들은 영혼을 파괴하는 엄격한 전통적인 교수 방법을 버린다면 얼마나 더 많은 것을 어린이들로부터 얻어낼 수 있는지를 발견하기 시작했다. 물론 인상주의의 승리와 아르 누보의 실험(p. 536)으로 인해 이러한 전통적인 방법들에 대해 어느 정도의 의문이 생겼던 것도 이 시기였다. 이러한 전통적인 교수법으로부터의 해방 운동을 벌인 선구자들 중에 빈의 프란츠 치제크(Franz Cizek : 1865-1946)가 특히 잘 알려져 있다. 그는 어린이들이 예술적인 기준을 제대로 평가할 수 있을 때까지 그들의 재능을 마음껏 펼칠 수 있기를 원했다. 그가 노력한 결과 생겨난 아이들 작품의 독창성과 매력은 많은 수련을 쌓은 화가들이 부러워할 정도로 놀라운 것이었다(p. 573). 뿐만 아니라 심리학자들은 아이들이 물감과 세공용 점토를 섞으며 경험하게 되는 순수한 기쁨에 큰 의미를 부여했다. '개성의 표현'이라는 이상이 다수의 사람들에 의해 처음으로 인정받게 된 것이 바로 이 교실에서였다. 오늘날 우리는 '아동 미술'이라는 용어를 너무도 당연스럽게 사용하고 있는데 이 용어가 이전 시대들에 고수되어 온 모든 미술 개념에 모순된다는 것을 전혀 알지 못한다. 오늘날에는 대다수의 대중들이 이러한 교육을 받고 자라나 전에는 볼 수 없었던 폭넓은 관용의 자세를 배우게 된다. 그들 중 많은 수의 사람들이 자유로운 창

조를 통해 만족감을 느끼며, 그림을 그리는 것을 오락으로 삼게 되었다. 아마추어 화가들의 급속한 증가는 여러 가지 다양한 방법으로 미술에 영향을 미치게 되었다. 이러한 현상은 미술에 대한 관심을 높였으므로 미술가들로서도 환영할만한 일이었던 반면, 전문 화가들은 자신들의 물감 다루는 솜씨와 아마추어들의 솜씨 사이의 차이를 강조하려 애를 쓰기도 한다. 전문가들이 구사하는 붓질의 비법이 이런 것과 관련이 있는지도 모르겠다.

7. 첫번째 요인으로 꼽을 수도 있었지만 편의상 일곱번째 요인으로 설명해야 할 것이 있는데 바로 회화와 라이벌 관계에 서게 되는 사진의 보급이다. 전 시대의 회화가 전적으로 현실의 모사만을 그 목표로 했던 것은 아니었다. 그러나 우리가 보아왔듯이(p. 596). 자연과의 연계성은 수세기에 걸쳐서 미술가들의 마음을 사로잡았던 중요한 문제였으며 비평가들에게는 최소한 피상적인 판단 기준을 마련해 준 것이었다. 사진술은 19세기 초로 그 발명을 거슬러 올라갈 수 있다. 모든 나라들에서 카메라를 가지고 있는 사람은 수백만을 헤아리고, 매 휴가철이면 찍혀지는 컬러 사진은 수십억 장에 이를 것이다. 이 중에는 보통 수준의 풍경화만큼 아름답고 효과적인 사진도 있고 평범한 초상화만큼 풍부한 이야기를 담고 있는 기억될만한 운좋은 사진도 있을 것이다. 그러므로 '사진 같다'는 말이 화가들이나 미술 감상을 도와주는 교사들 사이에서는 경멸의 뜻을 지닌 단어가 되어 버린 것에 놀랄 필요는 없다. 사진에 대해서 그들이 종종 갖는 반감의 이유는 변덕스럽고 부당할지도 모르나 미술이 이제는 자연의 재현 외에 다른 가능성을 개발해야 한다는 주장에 대해서는 많은 사람들이 긍정적으로 생각하고 있는 것 같다.

8. 여덟 번째 요인으로 우리가 잊어서는 안될 것은 지구상의 많은 곳에서 정해진 것 이외의 다른 새로운 가능성의 탐구가 미술가들에게 금지된 곳이 존재한다는 점이다. 이전의 소비에트 공화국에서 해석된 마르크시즘 이론은 20세기 미술의 모든 실험을 단순히 자본주의 사회의 몰락의 징후로만 여겼다. 건강한 공산주의 사회의 미술은 쾌활한 트랙터 운전수를 그린다든가, 건강한 광부를 그려서 일하는 기쁨을 찬양해야 했다. 위로부터 미술 제작을 규제하려는 이러한 획책은 우리로 하여금 우리가 누리는 자유가 진정한 축복임을 알게 해준다. 불행히도 이러한 획책은 또한 미술을 정치 무대로 끌어냈고 냉전 무기의 하나로 이용했다. 만일 자유 사회와 독재 사회가 이처럼 대조적이라는 것을 일깨워줄 기회가 없었더라면 서구의 초현대 화가들의 반역이 그렇게 열렬하게 공적인 후원을 받지는 못했을 것이다.

9. 이제 새로운 상황의 아홉 번째 요인을 살펴보자. 실제로 독재 국가의 단조로운 획일성과 자유 사회의 밝은 다양함 사이의 대조로부터 이끌어낸 교훈이 있다. 공감과 이해심을 갖고 오늘날을 살펴보는 사람이라면 새로움에 대한 대중의 강한 관심이나 유행의 변화에 대응하는 것이 우리 생활에 흥미를 더해 주는 것임을 알아야 한다. 대중의 그러한 열렬한 관심은 미술과 디자인에 새로운 착상과 대담한

활기를 자극했으며 이러한 것들 때문에 구세대는 신세대를 부러워할 정도가 되었다. 우리는 가장 최근에 성공한 추상 회화를 보고 '커튼감으로 적당'하다며 간단히 지나칠 수도 있다. 그러나 이러한 추상 회화의 실험으로 말미암아 실제의 커튼감들이 그렇게 풍요롭고 다양하게 자극을 받아왔다는 점을 잊어서는 안 된다. 전과는 달리 비평가들이나 공장 주인들도 새로운 아이디어나 새로운 색채 배합에 눈을 돌릴 만큼 관대해졌으므로 그에 따라 우리의 주위가 그만큼 풍요로워졌고 급속한 유행의 변화 또한 즐거운 일이 된 것이다. 내가 보기에는 이러한 정신에서 많은 젊은이들이 전시회 카탈로그에 실린 모호한 글에도 크게 아랑곳하지 않고 자기들 시대의 미술이라고 느끼는 것을 즐기게 된 것 같다. 괜찮은 일이다. 그러한 기쁨이 순수한 것이라면 어느 정도의 우려심은 버려도 괜찮으리라.

한편 그렇게 유행에 굴복하게 되는 위험에 대해서는 새삼 강조할 필요도 없다. 그 위험은 바로 우리가 누리는 자유를 위협하는 데 있다. 경찰로부터 받게 되는 그런 종류의 위협은 물론 아니다. 차라리 그렇다면 더 나을지도 모른다. 그것은 유행을 따르는 데서 오는 압박감으로부터 온다. 유행에 뒤질까 겁내는 것, '고리타분하다'고 여겨질까봐 걱정하는 것. 가장 최신의 상표는 무엇이 될까 라고 조바심을 내는 것 등등이 그러한 것이다. 근래에 어떤 신문은 "미술의 경쟁판에 합류하기"를 원하는 사람이라면 최근에 열리고 있는 개인전들에 관해 메모를 해야 할 것이라고 독자들에게 일러준 적이 있었다. 그러나 그런 경쟁판은 결코 없다. 만약 있다면 우리는 토끼와 거북이의 우화를 기억해야 할 것이다.

해롤드 로젠버그가 '새로운 것의 전통'(p. 611)이라고 한 자세가 최근의 미술 경향에서는 어느 정도 당연시되고 있다는 점은 참으로 놀랍다. 거기에 의문을 제기하는 사람은 누구든 분명한 것을 부정하는 '싱거운 사람'으로 간주된다. 그러나 미술가들이 진보의 선구자가 되어야 한다는 이 생각은 결코 모든 문화에서 공유된 것은 아니라는 것을 기억해야 할 것이다. 아름다운 융단(p. 145, 도판 **91**)을 짠 장인은 전에 한번도 본적이 없는 새로운 문양을 고안해달라는 요청을 받고 놀랄 것이다. 그가 원했던 것은 오로지 훌륭한 융단을 생산해내는 것이었다. 이러한 태도도 역시 우리들 사이에서 널리 퍼지게 된다면 축복이 아니겠는가?

서구 세계는 서로를 능가하려는 미술가들의 야망에 크게 힘입고 있는 것이 사실이다. 그런 야망이 없었다면 '미술의 역사'도 결코 존재하지 않았을 것이다. 그러나 지금이야말로 어느 때보다도 미술이 과학이나 기술과 다르다는 것을 기억해야만 할 때이다. 사실상 미술의 역사는 미술의 문제점들을 하나하나 풀어온 자취를 밟아가는 것일 수도 있다. 그리고 이 책 역시 이런 것들을 쉽게 보여주고자 노력하였다. 그러나 또한 미술에 있어서 '진보'라는 것을 이야기할 수 없다는 것을 밝히려 했다. 왜냐하면 어떤 한 부분에서 무엇인가를 얻는다는 것은 다른 면에서 잃는 것이 있다는 말도 되기 때문이다(p. 262, 536-8). 이것은 과거든 현재든 마찬가지이다. 예를 들어 이래도 좋고 저래도 좋다는 식의 관용을 얻는다면 그 결과 기준을 잃게 될 것이고, 새로운 흥미만을 좇다 보면 옛미술 애호가들이 정평 있는 그림에 집착해서 그 그림의 비밀을 캐내려들던 그러한 인내심은 지킬 수 없을 것

이다. 또한 과거에 대한 존경심은 현재 살아 있는 작가들에 대해 소홀하게끔 만들수도 있을 것이다. 현재 자신의 은신처에서 유행과 담을 쌓고 대중에 영합하지 않으며 고독한 작업을 하고 있는 진정한 천재를 우리가 소홀하게 놓치지 말라는 법도 없다. 더군다나 우리가 현재에만 몰두할 때 과거의 유산으로부터 쉽게 멀어져서 그것을 단순히 새로운 것에 의미를 부여하기 위해 벗겨내야 할 껍질 정도로 여기게 될 수도 있는 것이다. 역설적으로 들릴지도 모르지만 박물관이나 미술사 서적들이 이런 위험을 가중시킬 수도 있다. 그곳에는 토템 기둥, 그리스의 조각품, 성당의 창문, 렘브란트의 작품들과 잭슨 폴록의 작품들이 모두 무리지어 있으므로 우리는 이 작품들이 서로 다른 연대를 지녔지만 모두 다름없이 미술(Art)이라는 인상을 너무나 쉽게 갖게 되는 것이다. 그러나 미술의 역사는 우리가 왜 그렇지 않은지를 깨닫고, 왜 화가들과 조각가들이 다른 상황과 제도와 유행에 서로 다른 방식으로 대응을 했는가를 이해하려 할 때 비로소 뜻이 통하기 시작하는 것이다. 내가 이 마지막 장에서 현대의 화가들이 당면한 상황과 제도, 믿음을 집중적으로 언급한 것도 바로 그 때문이다. 미래의 미술에 관해서 —그 누가 말할 수 있겠는가?

또 다른 추세 변화

1966년에 이 앞부분을 질문을 던지며 결론지은 이래로 나는 그 당시의 미래가 또 다시 과거가 되어버린 뒤 답변을 해야 할 것 같았고 이 책의 또 다른 재판이 1989년에 준비중이었다. 20세기 미술에서 그토록 확고한 위력을 떨쳐온 '새로운 것의 전통'은 확실히 그 사이에도 결코 위축되지 않았다. 그러나 바로 그런 연유로 모더니즘 미술 운동은 너무나 보편적으로 받아들여지고 존중되어서 이제는 '시대에 뒤진' 것이 되고 말았다고 여겨진다. 확실히 또 다른 추세 변화의 때가 도래했다. 이러한 기대는 '포스트 모더니즘'이라는 새로운 슬로건 아래 구체화되었다. 이것이 좋은 용어라고 주장하는 사람은 아무도 없다. 결국 그것이 말하는 바는 이러한 경향을 따르는 사람들이 '모더니즘'을 과거지사로 간주한다는 의미에 불과하다.
모더니즘 운동의 확실한 승리를 증명하기 위해서 앞 장에서 나는 존경받는 비평가들의 견해를 인용한 바 있는데 여기서 다시 파리 국립 현대 미술관에서 발행되는 잡지 《국립 현대 미술관보(Les Cahiers du Musée National d'Art Modeme)》(이브 미쇼 편집)의 1987년 12월호의 사설에서 몇 구절을 인용할까 한다.

포스트모던 시대의 징후들을 감지하기는 어렵지 않다. 현대 교외 주택 단지의 위협적인 입방체들은 아직도 입방체인 구조물로 변화를 주는 경향이 있으나 그것들은 이제 도식화된 장식으로 뒤덮여 있다. 추상 회화의 여러 가지 형태가 갖는 청교도적인 또는 단지 지루하기 짝이 없는 금욕주의('하드 에지(hard edged)'나 '색면(colour field)' 또는 '후기 회화적 추상(post-painterly)')는 우의적이거나 또는 매너리즘적인 회화로, 더 흔하게는 전통과 신화의 암시로 충만한 구상 회화로 대치되고 있다. 조각에서는 합성된 오브제들과 '하이테크'혹은 모조품이 물질

의 진실을 탐구하거나 삼차원적인 입체성을 의문시하던 작품들을 대신하게 되었다. 미술가들은 이제 더 이상 서술과 설교와 훈계하기를 주저하지 않는다. 동시에 미술 행정가들과 관료들, 박물관 근무자들, 미술사가들과 비평가들은 그들이 최근까지 미국의 추상 회화와 동일시하던 형식들의 역사에 대한 확고한 신념을 상실했거나 아니면 포기했다. 그들은 좋건 나쁘건 간에 더 이상 아방가르드(전위 예술)를 상관하지 않는 다양성에 문호를 개방하게 되었다.

1988년 10월 11일자《더 타임즈》지에 존 러셀 테일러(John Russell Taylor)는 이렇게 기고했다.

> 15년이나 20년 전만 하더라도 우리가 '모던'이란 말이 무엇을 의미하는지 상당히 분명하게 알고 있었다. 그리고 전위 예술에 대한 충성을 선전하는 전람회에서 무엇이 전시되리라는 것은 대충 알고 있었다. 그러나 지금 우리는 가장 진보적인 것, 아마도 포스트모던적인 것까지도 대단히 전통적이고 역행하는 것같이 보일 수 있는 그런 다원주의의 세계에 살고 있다.

현대 미술의 장례식에서 행해지는 추도사처럼 들리는 이러한 유명한 비평가들의 글을 더 인용할 수도 있지만 자신의 사망에 관한 뉴스가 대단히 과장되었다는 마크 트웨인의 악명 높은 빈정거림이 상기되기도 한다. 그러나 우리는 낡은 확신들이 어느 정도 흔들리게 되었다는 사실을 부인할 수는 없다.

이 책을 읽는 주의 깊은 독자들은 이러한 발전을 보고 그렇게 놀라지는 않을 것이다. 나는 이 책의 책머리에서 "각 세대는 어느 시점에서는 그 전(前) 세대의 규범에 반대하게 마련이다. 그래서 각 예술 작품은 그 작품이 한 것뿐만 아니라 그 작품이 하지 않고 내버려둔 것으로부터도 동시대인에게 보여줄 수 있는 매력이 파생하는 것이다"라고 밝힌 바 있다(p. 9). 설사 이 말이 그 당시에는 사실이었다 하더라도 그것은 내가 서술한 모더니즘의 승리가 영속할 수 없다는 것을 의미할 수 있을 뿐이었다. 진보나 전위 예술이라는 관념은 현장에서 온 신참자들에게는 아주 사소하고 지루하게 보일지도 모르며 이 책이 또한 이 변화된 분위기에 기여하지는 않았는지 누가 알랴?

포스트모더니즘이라는 용어는 1975년 찰스 젠크스(Charles Jencks)라는 젊은 건축가에 의해서 소개되었다. 그는 현대 건축과 동일시되어 왔고 또 내가 560페이지에서 논의하고 비평한 기능주의 원리에 식상한 사람이었다. 나는 거기에서 이 원리가 "19세기 미술 관념이 우리들의 도시를 어질러 놓은 데 사용했던 불필요하고 몰취미한 잡동사니를 제거하는 데 도움을 주었다"고 말했지만 그러나 그것도 모든 슬로건과 마찬가지로 지나치게 단순한 도식에 근거하고 있다. 명백히 장식은 사소하고 몰취미할 수도 있으나 그것은 또한 우리에게 쾌감을 줄 수도 있다. 모더니즘 운동의 '청교도들'은 그것을 대중들에게 멀리하기를 권했던 것이다. 이러한 장식이 이제 구세대의 나이든 비평가들에게 충격을 주기도 하는 모양인데, 그러면 그

렬수록 더욱 좋다. 왜냐하면 그들은 결국 '충격'이라는 것을 독창성의 한 징표로 받아들이기 때문이다. 기능주의와 마찬가지로 장난스러운 형태들을 적용하는 것도 창안자의 재능에 따라 분별력 있는 것이 될 수도 있고 천박한 것이 될 수도 있다는 것은 당연하다.

　여하간에 독자들이 도판 **400**으로부터 도판 **364**(p. 559)를 돌이켜본다면 필립 존슨(Philip Johnson : 1906-2005)에 의한 1976년의 뉴욕 시 마천루 설계가 비평가들 사이에서 뿐만 아니라 일간지에서조차도 상당한 물의를 일으켰다는 사실은 그다지 놀라운 일이 아닐 것이다. 이 설계는 통상적으로 평평한 지붕이 있는 사각형 박스 대신에 고대의 페디먼트를 소생시켰는데 이것은 레온 바티스타 알베르티가 1460년경에 설계한 건물의 정면(p. 249, 도판 **162**)을 어렴풋이 상기시킨다. 순수한 기능주의로부터의 이처럼 도전적인 이탈은 내가 앞부분에서 언급했듯이 시대적인 흐름과의 동행을 과시하고 싶어하는 산업주의자들(p. 613)의 호감을 샀으며 이 점은 미술관 관장들에게도 마찬가지였다. 런던의 테이트 갤러리의 터너 컬렉션(Turner Collection)을 소장하기 위해 제임스 스털링(James Stirling : 1926-92)이 설계한 클로어 갤러리의 경우가 바로 그런 예이다. 이 건축가는 바우하우스(p. 560, 도판 **365**)와 같은 건축물의 엄정하고 가까이 하기 어려운 요소를 배격하고 보다 가볍고 보다 다채로우며 호감을 주는 요소를 선호했다.

　바뀐 것은 미술관의 외양뿐만이 아니라 진열된 전시도 그러했다. 얼마 전까지만 해도 모더니즘 운동이 배격한 19세기 미술의 형태들은 모두 진열실에서 사라지게 되는 형벌을 받고 있었다. 특히 살롱의 관전파 미술품은 박물관의 창고 속으로 추방되었다. 나는 504페이지에서 이러한 태도가 오래 갈 것 같지는 않으며 이러한 작품들이 재평가되는 시대가 올 것이라고 감히 주장했었다. 그렇다 하더라도 최근에 아르 누보 식 기차역 건물을 개조해 만든 오르세 박물관이 파리에 개관된 사실은 우리들 대부분에게 하나의 놀라움이었다. 이 박물관에서는 보수적인 그림과 현대 회화를 나란히 전시하여 관람객들로 하여금 자신들이 직접 결정을 하게 만들고 또 오래된 편견들을 정정하도록 해주었다. 많은 사람들은 하나의 일화를 그려내거나 또는 역사상의 한 사건을 찬양하는 일이 회화에서 수치스러운 일이 아니라는 사실을 발견하고는 놀라움을 금치 못했다. 그런 그림이 잘 그려질 수도, 경우에 따라 잘못 그려질 수도 있는 것이다.

　이러한 새로운 관용이 또한 미술 학도들의 예술관에 영향을 끼치게 된 것은 당연한 일이었다. 1966년 나는 이 장의 앞부분으로 끝을 맺으면서 본문 뒤의 여백에 《뉴요커》지에서 전제한 삽화(도판 **402**)를 실었다. 여자가 화를 내며 수염이 난 화가에게 던진 질문은 오늘날의 변화된 분위기를 얼마간 예견하고 있는데 그것도 놀라운 일은 아니다. 내가 모더니즘의 승리라고 부른 것이 비순응주의자(nonconformist)들을 자기 모순에 빠지게 했다는 것은 얼마 동안 명백한 사실이었다. 젊은 미술 학도가 기존의 미술 개념에 자극을 받아서 '반예술(anti-art)'을 만들어냈다는 것은 충분히 이해할만한 일이다. 그러나 반예술이 공식적인 승인을 받기만 하면 그것은 미술(Art)이 되었으므로 도대체 도전할 것이 남아 있었겠는가?

400
필립 존슨과 존 버지,
〈AT & T 빌딩〉, 1978–82년.
뉴욕 시

401
제임스 스털링과
마이클 윌포드,
〈클로어 갤러리〉, 1982–6년.
런던 테이트 갤러리

402
스탠 헌트,
〈왜 다른 사람들처럼
비순응주의자가 되어야
하죠?〉,
1958년
소묘, 《뉴요커》잡지사

우리가 본 바와 같이 건축가들은 기능주의에서 이탈함으로써 어떤 충격을 만들어내기를 바랄 수도 있었다. 그러나 막연하게 '현대 회화'라고 부르는 회화 부분에서는 그처럼 단순한 원리를 결코 채용하지 않았다. 20세기에 유명해진 모든 운동과 경향들의 공통점은 자연 현상의 탐구를 거부하는 것이었다. 이 시대의 모든 미술가들이 기꺼이 이런 결별을 하려고 한 것은 아니지만 대다수의 비평가들은 전통으로부터 본질적으로 이탈하는 것만이 진보에 이를 수 있다는 확신을 가지고 있었다. 내가 이 장의 '또 다른 추세 변화' 부분을 쓰기 시작하면서 미술의 현황에 관한 최근의 논평에서 인용한 글들은 바로 이러한 확신이 근거를 잃었다는 사실을 지적한다. 미술에 대한 태도에 있어서 서구와 동구의 첨예한 대립(p. 616)이 현저하게 원만해진 것은 이러한 증가된 관용이 만들어낸 하나의 기분 좋은 부산물이다. 오늘날에는 비평에 있어서 대단히 다양한 의견이 있기 때문에 그것이 더욱더 많은 미술가들에게 인정을 받을 기회를 제공해준다. 이런 화가들 중에는 구상 회화로 복귀한 사람들도 있으며 또 더러는 (앞에 인용한 말처럼) "더 이상 서술과 설교와 훈계하기를 주저하지 않는다." 존 러셀 테일러가 "가장 진보적인 것이 종종……가장 전통적인 것으로 보일 수 있는……다원주의 세계"라고 말한 것이 바로 이것을 두고 하는 말이다.

새롭게 발견된 이런 다양성에 대한 권리를 향유하고 있는 오늘날의 모든 미술가들이 모두 다 '포스트 모던'이라는 호칭을 수락하지는 않을 것이다. 내가 새로운 양식이라는 말 대신에 '변화된 분위기'라는 말을 더 선호하는 것도 바로 이런 이유 때문이다. 양식(style)이라는 것이 연병장의 군인들처럼 차례차례 뒤이어 생겨난다고 생각하는 것은 잘못이다. 미술사에 관한 책을 읽는 독자나 저자들은 그처럼 잘 정돈된 배열을 좋아하겠지만 미술가들에게 자기 자신의 길을 걸어갈 권리가 있다는 사실을 이제는 보다 더 일반적으로 인정하고 있다. 그래서 "오늘날의 투사는 반항적인 몸짓을 피하는 미술가"(p. 610)라는 말은 1966년에 그랬듯이 이제도 사실이 아니다. 주목할만한 하나의 예로 화가 루시안 프로이드(Lucian Freud : 1922-2011)를 들 수 있는데, 그는 자연의 현상 탐구를 한번도 배격한 적이 없다. 그의 그림 〈두 가지 풀(Two Plants)〉(도판 **403**)은 알브레히트 뒤러가 1502년에 그린 〈풀밭(Great

Piece of turf)〉(p. 345, 도판 **221**)을 연상시킨다. 두 그림 모두 미술가들이 일상적인 풀의 아름다움에 열중하고 있음을 보여준다. 그러나 뒤러의 수채화는 자기가 사사로이 쓸 습작이었던 반면에 프로이드의 대형 유화는 지금 런던의 테이트 갤러리에 진열되어 있는 독립적인 작품이다.

나는 또한 앞부분에서 미술 감상을 지도하는 선생들 사이에서 '사진과 같다'라는 말이 오용되었다는 것을 언급한 바 있다(p. 615). 그런데 사진에 대한 관심은 엄청나게 커져서 수집가들은 다투어 과거와 현재의 유명한 사진 작가들의 작품을 수집하고 있다. 앙리 카르티에-브레송(Henri Cartier-Bresson : 1908–2004) 같은 사진 작가는 오늘날 살아 있는 어떤 화가 못지 않게 커다란 존경을 받고 있다. 많은 관광객들이 그림 같은 이탈리아의 한 마을의 스냅 사진을 찍었을 테지만 누구도 카르티에 브레송이 〈아퀼라 델리 아브루치〉(도판 **404**)를 포착한 것과 같이 신빙성 있는 이미지를 잡는 데 성공한 사람은 없다. 항상 소형 카메라를 준비하고 다니는 카르

404
앙리 카르티에-브레송,
〈아퀼라 델리 아브루치〉,
1952년,
사진

티에 브레송은 총을 "쏠" 정확한 순간을 위해서 손가락을 방아쇠에 대고 엎드려 기다리고 있는 사냥꾼의 흥분을 경험하였다. 그러나 그는 또한 '기하학적인 것에 관한 정열'을 고백하고 있다. 그것이 그로 하여금 파인더를 통해서 어떤 장면이든지 조심스럽게 구성하도록 만들었다. 그 결과 우리는 우리가 그 그림 속에 있으며 또 가파르게 경사진 길을 빵을 이고 오가는 여인들의 왕래를 감지하고 있는 듯한 느낌을 갖게 되며, 난간과 계단과 교회와 멀리 보이는 집들로 이루어진 구성에 매료되게 된다. 이러한 구성은 많은 공을 들여서 부지런히 그린 그림에 필적할 만하다.

또한 최근 들어 미술가들은 이전에는 화가들의 영역에 속했었던 기발한 효과를 창출하기 위해서 사진이라는 매체를 사용하기도 했다. 그리하여 데이비드 호크니(David Hockney : 1937-)는 어느 정도 피카소의 1912년 작 〈바이올린과 포도〉(p. 575, 도판 **374**)와 같은 입체파 그림을 연상시키는 다중 영상을 잡기 위해서 카메라를

405
데이비드 호크니.
〈어머니, 1982년 5월 4일
요크셔 브래드포드〉.
1982년.
폴라로이드 콜라주.
142.1×59.6 cm. 미술가
소장

즐겨 사용하였다. 그의 어머니의 초상(도판 **405**)
은 약간씩 다른 앵글에서 찍은 여러 사진으로
이루어진 하나의 모자이크로 그녀의 머리의 움
직임을 기록하고 있다. 이러한 결합이 일관성
없는 뒤범벅을 만들어낼 것이라고 생각할지 모
르지만 이 초상은 확실히 감동적이다. 우리가
어떤 사람을 볼 때 우리의 눈은 잠시도 정지
상태에 머물지 않으며 우리가 어떤 사람을 생
각할 때도 우리 마음 속에 형성되는 그 사람의
이미지는 언제나 복합적인 것이다. 호크니가 그
의 사진 실험 속에 포착한 것은 바로 이런 경
험이다.

현 시점에서는 미술가와 사진 작가 사이의 이
같은 동조가 앞으로 더욱 중요시될 것으로 보인
다. 사실 19세기의 화가들도 사진을 대단히 많
이 이용했으나 지금에 와서야 그런 관례가 기발
한 효과를 추구하는 데 있어서 인정을 받고 있
으며 또한 광범위하게 이용되고 있다.

최근의 이러한 발전들에서 우리가 깨닫게 되
는 것은 옷과 장식에 유행의 추세가 있는 것
못지 않게 미술에도 취향의 변화가 존재한다는
점이다. 우리가 존경하는 많은 대가들과 과거
의 많은 양식들이 당대의 예민하고 박식한 비평
가들에 의해 이해받지 못했다는 사실은 부인할
수 없다. 이것은 틀림 없는 사실이다. 어떤 비평
가나 미술사가라도 완전히 편견이 없을 수는
없으나 미술적인 가치가 전적으로 상대적이라
는 결론을 내리는 것은 옳지 않다고 생각한다.
첫눈에 우리의 마음에 들지 못했던 작품이나
양식이라도 그것의 객관적인 장점을 찾는 데
게을리하지 않는다면 우리의 작품 감상이 전
적으로 주관적이라고 말할 수 없을 것이다. 나
는 우리도 뛰어난 미술 작품을 식별할 수 있다
고 여전히 확신하고 있는데 그러한 식별 능력은
우리의 개인적인 취향과는 거의 상관없다. 이
책을 읽는 독자도 라파엘로를 좋아하고 루벤스
를 싫어할 수도 있고 또 그 반대일 수도 있으
나 만일 이 책의 독자들이 이 두 화가들이 다

같이 탁월한 대가라는 사실을 인정하지 않는다면 이 책은 그 목적을 달성하지 못한 격이 될 것이다.

변모하는 과거

역사에 관한 우리의 지식은 언제나 불완전하다. 새로 발견되어 과거에 대한 우리들의 생각을 바꾸어 놓을 새로운 사실들이 항상 존재하기 때문이다. 지금 읽고 있는 《서양 미술사》는 처음부터 선택된 특정한 작품을 통해서 논의를 진행하기로 되어 있었다. 그러나 내가 '참고 문헌에 대하여'의 서두에서 밝힌 바와 같이 "이처럼 단순한 책조차도 시대와 양식, 인물사의 대략적인 흐름을 명백히 하는 데 기여한, 생존해 있거나 이미 고인이 된 수많은 역사가들의 업적을 토대로 이루어진 보고서라 할 수 있다".

이 책을 쓸 때에 근거로 삼은 작품들이 언제 우리들에게 알려졌는지 간단히 설명하는 것이 이해를 도울 것이다. 고미술품 애호가들이 고전 시대의 유물을 체계적으로 연구하기 시작한 것은 르네상스 시대였다. 1506년에 라오콘 군상(p. 110, 도판 **69**)이 발견되고 같은 시기에 아폴론 벨베데레(p. 104, 도판 **64**)가 발견되어 미술가들과 미술 애호가들에게 깊은 인상을 심어주었다. 17세기에는 종교 개혁에 대한 반동으로서 종교적인 열정이 새롭게 고조되는 가운데 초기 기독교 시대의 카타콤(p. 129, 도판 **84**)이 처음으로 조직적으로 발굴되었다. 그 후에 18세기에는 베수비오 화산의 재 속에 묻혀 있던 헤르클라네움(1719년)과 폼페이(1748년)를 비롯한 여러 도시들이 발견되었고 거기에서 수 년에 걸쳐 많은 그림들이 발굴되었다(pp. 112-3, 도판 **70**, **71**). 이상하게도 그리스 화병에 그려진 그림의 아름다움이 처음으로 정당한 평가를 받게 된 것도 18세기에 와서였다. 이러한 화병들은 대부분 이탈리아의 고분에서 출토되었다(pp. 80-1, 95, 도판 **48**, **49**, **58**).

나폴레옹의 이집트 원정(1801년)은 이집트를 고고학자들에게 개방하게 하여 상형 문자를 해독하는 데 성공하였으며 학자들로 하여금 이러한 기념물들의 의미와 기능을 점차 이해하게 만들어 급기야는 각국의 학자들의 열렬한 연구의 대상이 되게 하였다(pp. 56-64, 도판 **31-7**). 19세기 초의 그리스는 그때까지도 터키 제국의 일부였으므로 일반 여행자들이 쉽게 접근할 수가 없었다. 영국의 엘긴 경(Lord Elgin)이 터키 주재 영국 대사로 콘스탄티노플에 부임했을 때는 아크로폴리스의 파르테논 신전 내부에 회교 모스크가 세워져 있었고 고전 시대의 조각 작품들은 오랫동안 방치되어 있었다. 엘긴 경은 허락을 얻어서 조각품의 일부를 영국으로 가져왔으며 (pp. 92-3, 도판 **56**, **57**) 얼마 뒤 1820년에는 멜로스 섬에서 우연히 발견된 〈밀로의 비너스 상〉(p. 105, 도판 **65**)이 파리의 루브르 박물관에 소장되어 즉각적인 명성을 얻게 되었다. 19세기 중엽 영국의 외교관이자 고고학자인 오스텐 레어드 경(Sir Austen Layard)은 메소포타미아의 사막을 발굴하는 데 주도적인 역할을 했다(p. 72, 도판 **45**). 1870년에는 독일의 미술 애호가인 하인리히 슐리만(Heinrich Schliemann)이 호메로스의 시에서 찬양된 장소들을 찾아나서 미케네의 고분들(p. 68, 도판 **41**)

을 발견했다. 이쯤되자 고고학자들은 더 이상 비전문가들에게 발굴 작업을 일임할 수 없었다. 각국의 정부와 국립 연구소 측은 유효한 유적지들을 분할해주고, 조직적인 발굴대를 조직하여 출토품은 찾은 사람이 주인이라는 원칙 하에 발굴이 이루어졌다. 독일의 발굴대는 올림피아 유적을 발굴하기 시작했는데 이곳은 전에 프랑스 인들이 산발적으로 발굴하던 곳(p. 86, 도판 **52**)이었다. 이곳에서 독일 팀은 1875년에 저 유명한 〈헤르메스 상〉(pp. 102-3, 도판 **62**, **63**)을 발견했다. 4년 뒤 또 다른 독일 팀이 페르가몬의 제단(p. 109, 도판 **68**)을 발굴해서 베를린으로 옮겨갔다. 1892년에는 프랑스 팀이 고대 델포이(p. 79, 도판 **47**, pp. 88-9, 도판 **53**)를 발굴하기 시작했는데 그 발굴을 하려면 그리스 마을 전체를 내쫓지 않으면 안될 정도가 되었다.

더욱 흥미진진한 발굴의 역사는 19세기 말에 선사 시대의 동굴 벽화가 처음 발견된 때인데 알타미라(p. 41, 도판 **19**)의 동굴 벽화집이 최초로 출간된 1880년 당시에는 아주 소수의 학자들만이 미술의 역사가 그때로부터 수만 년 거슬러 올라가야 한다는 사실을 인정하고 있었다. 그 밖에도 멕시코와 남아메리카(p. 50, 52, 도판 **27**, **29**, **30**), 인도 북부(pp. 125-6, 도판 **80**, **81**), 고대 중국(pp. 147-8, 도판 **93**, **94**)의 미술에 관한 우리들의 지식은 위대한 모험심과 학식을 겸비한 사람들의 답사 덕분이다. 1905년에 우서베르그에서 바이킹들의 고분(p. 159, 도판 **101**)을 발견한 것도 이런 사람들의 덕분임은 두말할 것도 없다.

그 뒤 중동에서 잇따라 발견되어 이 책의 도판으로 사용된 출토품들 중에는 1900년경 프랑스 발굴대에 의해 페르시아에서 발견된 전승 기념비(p. 71, 도판 **44**)와 이집트에서 발견된 헬레니즘 시대의 초상화들(p. 124, 도판 **79**), 영국과 독일 발굴대가 발견한 텔-엘-아마르나 발굴 출토품들(p. 66-7, 도판 **39**, **40**), 그리고 카나번 경(Lord Carnarvon)과 하워드 카터(Howard Carter)에 의해 1922년에 발견된 투탕카멘의 묘소에서 출토되어 물론 선풍적인 인기를 모았던 보물들(p. 69, 도판 **42**)을 들 수 있다. 우르의 고대 수메르 왕국의 고분(p. 70, 도판 **43**) 답사는 1926년부터 레너드 울리(Leonard Woolley)에 의해서 행해졌다. 내가 이 책을 쓸 때 포함시킬 수 있었던 최근의 발견들은 1932-3년에 걸쳐서 행해진 두라 에우로포스의 발굴에서 출토된 유태교 회당의 벽화(p. 127, 도판 **82**)와 1940년 우연하게 발견된 라스코 동굴(pp. 41-2, 도판 **20**, **21**), 그리고 나이지리아에서 출토된 청동 두상들 중의 하나(p. 45, 도판 **23**) 등이었다. 그 후로도 많은 유물들이 빛을 보게 되었다.

이러한 목록이 불완전하기는 하지만 의도적으로 여기에서 제외시킨 것이 하나 있다. 그것은 아서 에번스 경(Sir Arthur Evans)이 1900년경에 크레타 섬에서 발견한 유물들이다. 주의 깊은 독자라면 이 위대한 발굴에 대해서 내가 이미 이 책에서 언급했으며(p. 68), 설명한 것은 반드시 도판으로 싣겠다고 내가 정한 규칙을 여기서 한 번 어겼다는 것을 알아차렸을 것이다. 크레타 섬을 방문한 적이 있는 사람들은 이 명백한 실수에 대해 분개할지도 모른다. 왜냐하면 분명 그들은 크노소스 궁전과 그 거대한 벽화에서 강한 인상을 받았을 것이기 때문이다. 나 또한 그런 인상을 받았으나 그 벽화를 이 책의 도판으로 싣는 데 주저한 이유는 현재의 유구들 중에서 고대 크레타 인들이 살던 당시의 상태대로 남아 있는 유적이 얼마나 될지

의심스러웠기 때문이었다. 이 궁전의 파괴된 장관을 다시 한번 복구하려는 의도를 가지고 스위스 화가 에밀 질리에롱(Émile Gilliéron)과 그의 아들에게 출토된 벽화의 파편들을 모아 벽화의 복원을 의뢰했던 발견자를 비난할 생각은 없다. 이들 벽화를 발굴된 당시의 상태대로 남겨둔 것보다는 확실히 현재의 상태가 방문객들에게 보다 쾌감을 줄 것이다. 그러나 끈질긴 의구심을 떨쳐 버릴 수가 없다.

그래서 1967년에 그리스 고고학자 스피로스 마리나토스(Spyros Marinatos)에 의해 시작된 산토리니 섬(고대 테라)의 발굴에서 크레타 섬의 벽화와 유사하고 보존 상태가 훨씬 좋은 것이 발견된 것을 특히 환영하지 않을 수 없다. 이 어부의 그림(도판 406)은 내가 이전의 발굴에서 받았던 인상과 아주 잘 맞는다. 이들 자연스럽고 우아한 양식은 이집트 미술보다 훨씬 덜 엄격하다. 이 벽화를 그린 미술가들은 분명 종교적인 구속을 덜 받고 있다. 그들은 명암은 고사하고 단축법을 구사한 그리스 인들의 방법을 구체적으로 탐구하려 하지 않았지만 만족을 주는 그들의 그림들을 서양 미술사에서 빼놓을 수는 없다.

고대 그리스의 위대한 발견의 시대를 논하는 장에서 나는 다음과 같이 독자들에게 주의를 주고자 했다. 고대 그리스의 거장들이 만들었다고 하는 유명한 청동 조각 작품들을 알기 위해서 대부분 후세의 모조품에 의존하지 않을 수 없는데, 예를 들면 미론의 작품도 로마 시대의 미술품 수집가들을 위해서 대리석으로 만든 모조품(p. 91, 도판 55)을 통해서 알 수 있을 뿐이며 그렇기 때문에 우리가 머리 속에 그리고 있는 그리스 미술의 영상은 어느 정도 왜곡되어 있다. 이런 연유로 그리스 조각의 아름다움은 어딘지 모르게 공허하다는 독자들의 인상을 불식시키기 위해서 보다 더 유명한 작품들 대신에 눈에 상감을 한 델포이의 〈청동 전차 경주자상〉(pp. 88-9, 도판 53, 54)을 선택했었다. 그 사이 1972년 8월에 이탈리아 남단의 리아체 마을 근해에서 분명 기원전 5세기에 만들어진 것으로 보이는 한 쌍의 조상이 바다에서 인양되었다. 이 두 개의 상(도판 408, 409)을 통해 우리는 그리스 조상의 미에 대한 선입견이 잘못됐음을 더 확실히 알 수 있다. 등신상인 이 청동상들은 영웅이거나 경기자의 상으로 보이며 로마 인들이 배에 싣고 가다가 아마도 폭풍을 만나 내버린 물건일 것이다. 고고학자들이 이 상들의 제작 연대와 장소에 관해서 아직 최종적인 결론을 내리지는 않았으나 그 모습만 보아도 이 작품의 미적인 가치와 인상적인 활력을 확산시키기에 충분하다. 근육이 강건한 육체와 남자답게 덥수룩한 수염이 달린 머리를 모델링하는 데 보인 솜씨는 탓할 데가 하나도 없다. 눈과 입술과 심지어 이빨까지도 다른 재료를 사용해서 만든 이러한 세심한 배려(도판 407)는 소위 '이상적'인 것만을 찾는 그리스 미술 애호가들에게 충격을 주었을 것이다. 그러나 다른 모든 위대한 미술 작품들과 마찬가지로 새로 발견된 이 두 개의 상은 비평가들의 독단적 견해(pp. 35-6)를 일축하고 미술에 관해서 일반론을 펴면 필수록 오류를 범하기 쉽다는 사실을 엄연하게 보여준다.

우리의 지식에는 모든 그리스 미술 애호가들도 몹시 통감하는 하나의 결함이 있다. 그것은 고대의 저술가들이 그처럼 열광적으로 기술했던 위대한 화가들의 작품을 우리는 알지 못한다는 것이다. 예를 들면 알렉산더 대왕 시대의 유명한 화가인

406
〈어부〉. 기원전 1500년경.
그리스 산토리니 섬
(고대 테라)에서 발굴된
벽화.
아테네 국립 고고학 박물관

407
도판 409의 세부

408, 409
〈영웅 또는 경기자로
보이는 청동 등신상〉.
기원전 5세기로 추정.
이탈리아 남부 근해에서
발견.
청동, 높이(둘 다) 197 cm.
레조 디 칼라브리아
고고 박물관

아펠레스(Apelles)의 이름은 세상이 다 알지만 우리는 그가 그린 그림을 한 장도 가지고 있지 않다. 우리들이 그리스 회화라고 알고 있는 것은 화병에 그려진 것(p. 76, 80-1, 95, 97, 도판 **46, 48-9, 58**)이 전부이며, 로마나 이집트 땅에서 발견된 모작이나 개작들(pp. 112-4, 124, 도판 **70-2, 79**) 뿐이다. 그러나 이런 상황은 알렉산더 대왕의 고향인 마케도니아, 즉 지금의 그리스 북부에 위치한 베르기나의 왕릉이 발견됨으로써 극적으로 달라졌다. 사실 왕릉의 주실에서 발견된 유해는 알렉산더 대왕의 아버지, 즉 기원전 336년에 암살된 필리포스 2세일 가능성이 충분히 있다. 1970년대에 마놀리스 안드로니코스(Manolis Andronikos) 교수에 의해서 발굴된 귀중한 출토품 중에는 세간 설비와 보석류, 심지어 직물까지 있었으며 탁월한 화가들이 그렸을 법한 벽화도 포함되어 있다. 이런 벽화 중의 하나가 주실보다 약간 작은 측실의 외벽에 그려져 있는데 그것은 그리스 신화인 〈페르세포네(로마 신화의 프로세르피나에 해당한다)의 겁탈〉을 표현하고 있다. 그 신화의 이야기는 이렇다. 지하 세계의 통치자인 플루톤(하데스)은 이승을 오랫만에 방문했다가 한 소녀가 친구들과 함께 꽃밭에서 꽃을 꺾고 있는 것을 보고 그 자리에서 반해 그녀를 지하 세계로 데려갔다. 그녀는 그의 왕비로서 지하 세계를 다스리며 살았는데 슬퍼하는 그녀의 어머니 데메테르(또는 케레스)에게 봄과 여름에만 돌아가는 것이 허용되었다. 분명 무덤을 장식하기에 적당한 이 테마는 벽화의 중앙 부분을 보여주는

도판 **410**의 주제이다. 이 벽화에 관해서는 1979년 11월에 안드로니코스 교수가 영국 아카데미에서 '베르기나의 왕릉'이란 주제로 발표한 강연에서 이렇게 설명했다.

> 전체 그림은 길이 3.5미터, 높이 1.01미터의 하나의 표면 위에 전개되는데 구도가 대단히 자유롭고 대담하며 안정되어 있다. 왼쪽 상단 구석에 뇌문(제우스의 번개) 같은 것이 보인다. 헤르메스는 손에 지팡이를 들고 마차 앞을 달려간다. 네 마리의 백마가 끄는 마차에는 붉은 색이 칠해져 있다. 플루톤은 오른손에 홀과 고삐를 잡고 왼손으로는 페르세포네의 허리를 껴안고 있다. 그녀는 절망하며 두 팔을 높이 쳐들고 몸을 뒤로 젖히고 있다. 지하 세계의 신은 오른발을 마차 안에 들여놓고 왼발은 땅을 딛고 있다. 땅에서는 페르세포네와 그녀의 친구 키아네가 꺾은 꽃을 볼 수 있다. 키아네는 겁에 질려 마차 저편에 무릎을 꿇고 앉아 있다.

여기에 있는 부분도를 가지고는 얼핏 보아 분간하기가 쉽지 않지만 아름답게 그려진 플루톤의 머리, 단축법으로 그려진 전차 바퀴와 페르세포네의 옷자락이 나부끼는 것을 볼 수 있다. 그러나 자세히 보면 플루톤이 왼손으로 껴안은 페르세포네의 반라의 육체와 그녀가 절망적인 몸짓으로 두 팔을 위로 뻗고 있는 것이 보인다. 이 벽화에 그려진 군상은 적어도 기원전 4세기의 대가들이 표현할 수 있었던 힘과 정열을 어렴풋이 보여주고 있다.

아들 알렉산더 대왕에게 거대한 제국을 세울 수 있도록 기반을 마련해준 마케도니아의 강력한 왕의 무덤에 관해서 배우고 있을 동안 고고학자들은 중국 북부의 서안시 근처에서 그보다 더 강력한 통치자의 고분을 발굴하고 있었다. 왕릉의 주인은 중국 최초의 황제인 시황제로 현재 중국에서는 진 시황제라고 부른다. 기원전 221년부터 210년까지(알렉산더 대왕보다 약 100년 뒤) 통치한 이 무시무시한 전쟁의 왕은 중국을 최초로 통일하고 서쪽으로부터 유목민들의 침입을 막기 위해서 만리 장성을 쌓은 사람으로 역사에 남아 있다. 우리는 '그가' 만리 장성을 쌓았다라고 말하지만 사실은 그가 신하들을 시켜서 이 성을 쌓게 했다고 해야 옳을 것이다. 새로운 출토품들은 만리 장성보다 훨씬 더 비범한 사업을 실현시키기 위한 충분한 노동력을 가지고 있었다는 사실을 보여주므로 이 말은 적절하다고 할 수 있다. '병사와 병마 도용(陶俑)'이라고 알려진 이 유물들은 진흙으로 만들어 구운 것으로 등신상의 군인들이 무덤 주위를 둘러싸고 있는데 아직도 다 발굴되지 못했다(도판 **411**).

이 책에서 이집트의 피라미드(pp. 56-7, 도판 **31**)에 관해 쓸 때 나는 독자들에게 이런 매장 방식은 민중들에게 엄청난 노동력을 강요했으며 또 이처럼 믿을 수 없이 큰 사업을 하게 만든 종교적인 신앙에 대해 언급한 바 있다. 나는 조각가를 의미하는 이집트 단어 중의 하나는 '계속 살아 있도록 하는 자'이며 또한 무덤 안에 있는 조각상들은 아마도 권세 있는 주인을 위해 죽음의 나라에 제물로 바쳐질 하인들과 노예들의 대용품이었을 것이라고 말한 바 있다. 그리고 나는 중국의 한나라 시대(진 시황제의 통치에 뒤이은)의 분묘를 설명하는 대목에서 어느 정도 이집

410
〈페르세포네의 겁탈〉.
기원전 366년경.
그리스 북부 베르기나의
고분 벽화 중앙 부분

트 인들의 매장 풍습을 연상시킨다고 말했었다. 그러나 단 한 사람이 자기의 매장을 위해서 7,000구 이상의 말과 무기와 제복과 장신구를 갖추고 있는 병사들을 그의 장인들에게 만들라고 명령했으리라고는 아무도 상상할 수 없었다. 그리고 우리가 감탄한 바 있는 나한 상(p. 151, 도판 **96**)에서와 같은 생생한 묘사가 그것보다 1천2백년 전에 이처럼 놀라운 규모로 행해졌다는 사실을 누가 알 수 있었겠는가? 새롭게 발견된 그리스의 조각상들과 같이 이들 병사의 상들에도 채색을 하여 더 더욱 생생하게 보인다. 그 색채의 흔적이 아직도 남아 있다(도판 **412**). 그러나 이러한 모든 기술이 우리들의 감탄을 자아내기 위해서 사용된 것은 아니었다. 그것은 처부술 수 없는 죽음이라는 적을 용납하지 않았던 자칭 초인간을 위해 세워진 것이다. 내가 소개하고 싶은 새로운 발견들 중 마지막으로 남은 것 또한 형상의 힘에 내재한 보편적인 신앙과 관련된 것이다. 나는 그것을 '신비에 싸인 기원'이라는 제목으로 제1장에서 언급한 바 있다. 나는 이제 어떤 형상이 적대적인 대상을 구체화 시켰다고 믿어질 경우 이것은 비이성적인 증오감을 불러일으킬 수 있다는 점을 말하려고 한다. 프랑스 혁명 기간 동안 파리의 노트르담 대성당의 조각상(p. 186, 189, 도판 **122**, **125**)들이 대부분 이런 종류의 증오의 희생물(도판 **413**)이 되었다. 이 성당의 정면 도판(도판 125)을 보면 세 개의 입구 위에 수평으로 열을 짓고 서 있는 조상들을 볼 수 있다. 이 조각상들은 구약 성경에 나오는 왕들을 표현한 것이었으

411
〈진시 황릉의 병사와 병마 도용(陶俑)〉.
기원전 210년경.
중국 북부 서안시 근교에서 출토

412
⟨병사의 머리⟩.
진시 황릉의 병사와
병마용에서
기원전 210년 경

므로 모두 머리에 왕관을 쓰고 있다. 그런데 후세의 사람들은 이것들이 프랑스 왕들을 묘사한 것이라고 믿고 있었다. 분노한 혁명가들은 그들의 목을 루이 16세의 목처럼 단두대의 이슬로 사라지게 하였다. 오늘날 우리가 이 성당에서 보는 것은 19세기의 비올레 르 뒤크(Viollet-le-Duc)가 보수한 것이다. 그는 그의 생애와 그의 온 힘을 프랑스 중세 건물들을 원형으로 복원하는 데 바쳤다. 아마도 그 동기는 크노소스의 벽화를 복원한 아서 에반스 경과 같았을 것이다.

1230년경 파리의 대성당을 위해서 만들어진 이들 조각상들의 손실은 분명히 우리의 지식에 중대한 공백을 만들었으며 지금도 여전히 그러하다. 그래서 1977년 4월에 파리의 한 중심부에서 은행의 기초 공사를 하던 인부들이 땅을 파던 중에 캐낸 유물들을 보고 미술사가들이 기뻐한 것은 이런 이유에서였다. 그것은 분명히 18세기에 파손된 뒤 거기에 버려진 것으로 364개가 넘는 파편들이었다(도판 **413**). 이 두상들은 비록 무참하게 손상을 입었지만 그것보다 앞선 샤르트르 대성당의 조각상들(pp. 191-2, 도판 127)이나 동시대의 스트라스부르 대성당의 조각상들(p. 193, 도판 **129**)을 연상시키는 위엄있고 평온한 모습을 보여주며 조각가의 솜씨를 보여주는 흔적이 남아 있으므로 연구해볼 만한 가치가 있다. 야릇하게도 이렇게 파손된 것으로 말미암아 앞에서의 두 사례와 마찬가지로 어떤 특색을 보존할 수 있게 되었다. 이 조각상들 또한 발견 당시에 채색과 도금을 한 흔적을 보이고 있었는데 이

413
〈구약 성경에 나오는
왕의 두상〉, 1230년경.
파리의 노트르담 대성당의
정면(도판 125)에 있던
조각상의 파편.
돌, 높이 65 cm,
파리 클뤼니 박물관

런 흔적들은 그 유물의 광선에 계속 노출되었다면 남아 있지 못했을 것이다. 많은 중세 건축물(p. 188, 도판 **124**) 못지 않게 기념비적인 중세 조각들도 처음에는 채색이 되어 있었던 것으로 보인다. 그리스 조각에 대한 우리들의 선입견과 마찬가지로 중세 작품의 외양에 대한 우리들의 관념도 당연히 수정할 필요가 있다. 그러나 이렇게 끊임없이 수정을 요하는 것이 과거를 공부하는 가슴 설레는 기쁨 중의 하나가 아닐까?

참고문헌에 대하여

나는 이 책에서 한정된 지면 때문에 보여주거나 논의하지 못했던 것들을 본문에서 거듭 되풀이함으로써 독자들을 짜증나게 하지 않기로 원칙을 세웠다. 하지만 여기서는 부득이 이 원칙을 깨트려야만 하겠다. 그리고 유감스럽게도 이 책을 집필하는 데 도움을 준 책들을 모두 밝힌다는 것은 아무리 해도 불가능함을 새삼 강조해야겠다. 과거에 대한 우리의 지식은 끝없는 공동 노력의 결과이다. 이 단순한 책조차도 시대와 양식, 인물사의 대략적인 흐름을 명백히하는 데 기여한, 생존해 있거나 이미 고인이 된 수많은 역사가들의 업적을 토대로 이루어진 보고서라 할 수 있다. 실로 얼마나 많은 사실과 기록과 견해들이 나 자신도 의식하지 못하는 사이에 내 것이 되어버렸는지. 일례로 내가 그리스 운동 경기의 종교적 근원(p. 89)에 대해 언급할 수 있었던 것은 1948년 런던 올림픽 당시 방송된 Gilbert Murray의 프로그램 덕분이다. 또 서론에서 내가 언급한 그 많은 아이디어는 D.F. Tovey의 《The Integrity of Music》(London: Oxford U.P., 1941)에서 채용한 것인데, 그 책을 다시 읽고 난 후에야 비로소 그 사실을 깨달을 수 있을 정도였다.

비록 내가 읽거나 참고로 한 글들을 여기에 모두 밝히는 것이 불가능하다 하더라도, 서문에서 밝혔듯이 이 책이 입문자들에게 필요한 보다 전문적인 참고서적을 찾는 데 유용하게 쓰일 수 있기를 기대한다. 그러한 의미에서, 이러한 책들을 소개하는 것은 나에게 남겨진 임무이다. 다만 본서가 처음 출판된 이래로 상황이 매우 달라져서 책들도 많이 늘어났고 이에 따라 선별의 필요성도 커졌다는 것을 덧붙이지 않을 수 없다.

먼저 개략적으로 도서관이나 서점의 서가에 쌓여 있는 다양한 종류의 미술 서적들을 분류해놓는 것이 도움이 될 것 같다. 그 책들은 '읽기 위한 책'과 '참고하기 위한 책', '눈으로 보는 책'으로 나눌 수 있다. '읽기 위한 책'은 저자를 보고 택하여 읽게 되는 책을 말한다. 이런 책들을 선택할 때는 '출판 연도'가 문제가 되지는 않을 것이다. 왜냐하면 이러한 책은, 비록 저자의 관점과 해석이 시대에 뒤떨어지는 것이라 하더라도, 당시 상황을 알게 해주는 기록이며 저자의 개성적인 견해를 보여준다는 점에서 여전히 읽을 만한

가치를 지니고 있기 때문이다. 몇 가지 이유에서 나는 영어로 번역 · 출판된 책들만을 소개해왔지만, 원서 독해 능력이 있는 독자들은 사실 그 번역물들이 어쩔 수 없이 써야 하는 대체물 이상의 아무것도 아니라는 점을 잘 알 것이다. 어느 한 분야의 전문가가 되기보다 미술에 대한 일반적인 지식을 깊이 있게 하려는 독자들에게 무엇보다도 먼저 권하고 싶은 책이 읽기 위한 책이다. 읽기 위한 책들 중에서도 과거의 원전, 즉 미술가와 문필가들이 자기의 직접적인 체험을 기록한 것이 좋다. 이러한 책들이 모두 읽기 쉬운 것은 아니다. 그러나 현재와는 다른 정신세계를 알려는 고된 노력은 과거를 보다 잘 알고 친숙하게 이해하는 데 큰 도움을 줄 것이다.

이 해설은 다섯 항목으로 나누어진다. 특정 시기와 미술가 개인에 대한 책은 마지막 항목인 장별 참고 문헌(pp. 968-983)에 수록되어 있다. 보다 일반적인 주제의 책들은 나머지 네 항목의 소제목들을 보고 찾을 수 있을 것이다. 인용된 책들은 일관성을 갖추었다기보다 그때그때 필요한 대로 표기하였다. 물론 이 목록에 수록된 것 이외에도 좋은 책들이 많으며, 여기에서 빠진 책들은 수준을 낮게 평가했기 때문에 수록하지 않은 것은 아니다.

*표가 되어 있는 책은 문고판으로 구할 수 있는 것이다.

주요 원전

문집

과거로 뛰어들어 이 책에 등장하는 미술가들의 시대에 씌어진 문헌들을 읽고 싶어하는 독자들을 위해 최적의 안내서 역할을 하는 훌륭한 문집들이 있다. 이러한 문헌의 상당 부분을 Elizabeth Holt가 편집, 영문으로 번역하였다. 《A Documentary History of Art》(개정판, Princeton U.P., 1981-8*) 전3권은 중세 미술에서 인상주의까지를 망라하고 있다. 그녀의 또 다른 책, 《The Expanding World of Art: 1874-1902》는 신문 기사에서부터 19세기 들어서 그 역할이 커진 전시회와 비평 관련 문헌을 좀더 심화시켜 세 권으로 엮은 것이다. 그 첫 권이 《University exhibitions and state-sponsored fine arts exhibitions》(New Haven and London, Yale University Press, 1988*)이다. 좀더 전문적인 성격의 저술로는

Prentice-Hall에서 출판된 문헌 사료 시리즈(H.W. 잰슨 편집)가 있다. 이 시리즈에는 당시의 기록, 비평, 법정 관계 문건, 편지 등 실로 넓은 범위의 문헌 자료에서 선택된 문집들이 시대·국가·양식에 따라 수록되었고, 각 부분의 편집자들이 주석을 달았다. 그 예는 다음과 같다. 《The Art of Greece, 1400-31》, ed. J.J. Pollitt(1965); 2nd edition, 1990); 《The Art of Rome, 753 BC-337 AD》, ed. J.J. Pollitt(1966); 《The Art of the Byzantine Empire, 312-1453》, ed. Cyril Mango(1972); 《Early Medieval Art, 300-1150》, ed. Caecilia Davis-Weyer(1971); 《Gothic Art, 1140-c.1450》, ed Teresa G. Frisch(1971); 《Italian Art, 1400-1500》, ed. Creighton Gilbert(1980); 《Italian Art, 1500-1600》, ed Robert Enggass and Henri Zerner(1966); 《Northern Renaissance Art, 1400-1600》, ed. Wolfgang Stechow(1966); 《Italy and Spain, 1600-1750》, ed. Robert Enggass and Jonathan Brown(1970); 《Neoclassicism and Romanticism》 ed. Lorenz Eitner(2 vols., 1970); 《Realism and Tradition in Art, 1848-1900》 ed. Linda Nochlin(1966); and Impressionism and Post-Impressionism, 1874-1904, ed, Linda NochIin(lCXXl). 르네상스 사료 선집으로는 D.S. Chambers가 번역한 《Patrons and Artists in the Italian Renaissance》(London, Macmillan, 1970)가 있다. 또 보다 넓은 범위를 다룬 사료 선집으로는 Robert Goldwater와 Marco Treves가 엮은 《Artists on Art》(New York, 1945 ; London, 1947)가 있다.

근대 미술에 관한 유용한 선집들로는 다음과 같은 책들을 들 수 있다. 《Nineteenth-Century Theories of Art》, ed. Joshua C. Taylor(Berkeley: California U.P., 1987); 《memories of Modern Art: A source Book by Artista and Critics》, ed. Herschel B. Chipp(Berkeley: California U.P., 1968; reprinted 1970*); and 《Art in Theory: An Anthology of Changing Ideas》, ed. Charles Harrison and Paul Wood(Oxford: Blackwell, 1992*).

단행본

다음은 영어로 번역되어 쉽게 구해볼 수 있는 원전을 가려놓은 것이다.

아우구스투스(Augustus) 시대의 건축가가 쓴 영향력 있는 보고서인 《Vitruvius on Architecture》는 M.H. Morgan의 번역서(New York: Dover paperback, 1960*)가 구하기 쉽다. 고전기에 대한 대(大)플리니우스(the elder Pliny)의 저서 《Chapters on the History of Art》는 K.J. Bleake의 번역에, E. Sellers가 주석을 단 것이 1896년 초판 발행되었지만, 로브 고전 도서관(Loeb Classical library)에서 번역한 Pliny의 《Natural History》(Rackham ed. London: Heinemann, 1952) vol. IX, books 33-5에 실린 동일한 부분을 보는 것도 좋다. 이 저술은 그리스와 로마의 회화와 조각에 관한 가장 중요한 자료로 폼페이 화산 폭발(p. 113) 때 죽은 그 유명한 학자의 옛 기록을 엮은 것이다. Pausanias의 《Description of Greece》가 J. G. Frazer에 의해 번역, 편집(전6권, London: Macmillan, 1898)되어 있고 Peter Levi가 편집한 《Guide to Greece》(전2권, Hamondsworth: Penguin, 1971*)도 나와 있다. 미술에 관한 고대 중국의 기록은 'Wisdom of the East' 시리즈 중에서 Shio Sakanishi가 번역한 《The Spirit of the Brush》(London: John Murray, 1939)에서 쉽게 찾아볼 수 있다. 중세의 위대한 성당 건축가들(pp. 185-8)에 관해서는, 고딕 양식으로 지어진 최초의 성당에 관해 Abbot Suger가 기록한 《Abbot Suger on the Abbey Church of St. Denis and its Art Treasures》가 가장 중요하다. 이것은 Erwin Panofsky가 편집, 번역하고 주석을 달았다(Princeton U.P., 1946; revised edition, 1979*) Theophilus의 《The Various Arts》는 C.R. Dodwell에 의해 번역, 편집되었다(London: Nelson, 1961; 2nd ed., Oxford U.P., 1986*). 중세 화가들의 기량과 훈련에 관심이 있는 사람은 Cennino Cennini에 관한 연구서인 Daniel V. Thompson Jr. 의 《The Craftsman's Handbook》(전2권, New Haven, and London: Yale U.P., 1932-3; 개정판 New York: Dover 1954*)을 읽는 것이 좋겠다. 르네상스의 첫 세대에 관한 수학적이고도 고전적인 관심(pp. 224-30)은 L.B. Alberti의 《On Painting and Sculpture》에 잘 나타나 있는데, C. Grayson이 번역, 편집하였다(London, Phaidon, 1972; 재판 Harmondsworth: Penguin, 1991*) 레오나르도 다빈치의 주요 저술에 대한 표준판은 J.P. Richter의 《The Literary Works of Leonardo da Vinci》 (Oxford U.P., 1939; reprinted with new illustrations, London, Phaidon, 1970*)일 것이다. 레오나르도의 저술을 보다 깊이 있게 연구하고자 하는 사람은 리히터의 책에 대한 C. Pedretti의 두 권짜리 서평(Oxford: Phaidon, 1977)을 읽어보는 것이 좋을 것이다. 레오나르도의 《Treatise on Painting》(Princeton U.P., 1956)은 Philip McMahon이 번역하여 주석을 달았는데, 이는 레

오나르도가 16세기에 집필한 글을 엮은 중요한 문집에 기초한 것으로 원문 중 몇몇은 소실되어 전하지 않는다. Martin Kemp가 편집한 《Leonardo on Painting》(New Haven and London, Yale U.P., 1989*)도 매우 유용한 문집이다. 미켈란젤로(Michelangelo)(p. 315)의 편지는 E.H. Ramsden이 전문을 번역 출판하였다(전2권, London: Peter Owen, 1964). 《The Complete poems and Selected Letter of Michelangelo》가 Creighton Gilbert에 의해 번역되어 있다(Princeton U.P., 1900*). 또 James M. Saslow가 번역하여 원문과 함께 편집한 《The Getty of Michelangelo》(New Haven and London: Yole U.P., 1991*)도 추천할 만하다. 미켈란젤로의 생애에 관해서는 그와 동시대의 Ascanio Condivi가 쓴 《The Life of Michelangelo》가 Alice Sedgwick Wohl의 번역과 Hellmut Wohl의 편집으로 출판되었다(Baton Rouge: Louisiana State U.P., 1976).

알브레히트 뒤러(Albrecht Dürer)의 저술(p. 342)들은 W.M. Conway가 번역, 편집하고 Alfred Werner가 서문을 써서 《The Writings of Albrecht Dürer》로 출판되었다(London: Peter Owen, 1958). 뒤러의 《The Painter's Manual》은 W.L. Strauss가 편집한 것이다(New York: Abaris, 1977).

이탈리아 르네상스 미술에 관한 가장 중요한 원전은 Giorgio Vasari의 《Lives of the Painters, Sculptors and Architects》인데 William Gaunt에 의해 네 권으로 편집되어 'Everyman's library'(London: Dent, 1963*)로 나와 있고, George Bull의 선별로 펭귄 사에서 간편한 두 권짜리 책으로도 출판되어 나와 있다(Harmondworth, 1987*). 원전은 1550년에 처음 출판되었고 1568년에 개정 증보된 바 있다. 이 책에는 일화와 짧은 이야기들이 많아 재미있는 읽을거리도 되는데, 그중 몇몇 이야기는 실화인 듯하다. 이 책을 미술가들이 전대의 업적을 지나칠 정도로 부담스럽게 의식했던 매너리즘 시대(pp. 361 ff.)의 흥미로운 저술로 받아들인다면 더욱 유용하고 재미있을 것이다. 더불어 이 분방한 시대를 살았던 피렌체의 미술가들에 대해서는 Benvenuto Cellini의 자서전(p. 363)이 눈길을 끈다. George Bull의 번역본(Harmondworth: Penguin, 1956*)을 비롯해 많은 영문 번역판이 나와 있는데, 가령 John Pope-Hennessy, 《The Life of Benvenuto Cellini》(London: Phaidon, 1949; 2nd edition, 1995*); Charles Hope, 《The Autobiography of

Benvenuto Cellini》(abridged and illustrated: Oxford: Phaidon, 1983) 등이 있다. Antonio Manetti의 《Life of Brunellescch》는 Catherine Enggass의 번역과 Howard Saalman의 편집으로 출판되었다(University Park: Pennsylvania State U.P., 1970). Enggass는 Filippo Baldinucci의 《Life of Bernini》(Univesiy Park: Pennsylvania State U.P., 1956)도 번역했다. 다른 17세기 예술가들의 생애는 Carel van Mander의 《Dutch and flemish Painters》에 기록되어 있는데 이것은 Constant Van de Wall에 의해 번역, 편집(New York: McFarlane, 1936: reprinted New York: Arno, 1969)되었다. 또한 Antonio Palomino의 《Lives of the Eminent Spanish Painters and sculptors》는 Nina Mallory에 의해 번역(Cambridge UP, 1987)되었다. 루벤스(Peter Paul Rubens)의 편지(p. 397)들은 R.S. Magum이 번역, 편집하였다(Cambridge, Mass: Havard U.P., 1955; new edition, Evanston, Ill.: Northwestern U.P., 1991*).

지혜와 상식이 적당히 어우러진 17, 18세기의 학구적 전통(p. 464)은 Robert R. Wark가 편집한 《Sir Joshua Reynolds: Discourses on Art》(San Marino, Cal.: Huntington Library, 1959; reprinted New Haven and London: Yale U.P., 1981*)에서 잘 볼 수 있다. 윌리엄 호가스의 《The Analysis of beauty》(1753)의 복사판(New York: Garland, 1973)도 도움이 된다. 전통에 의지하지 않는 컨스터블(Constable)의 태도(pp. 494-5)는 그의 편지와 강연록에 잘 나타나 있는데, C.R. Leslie의 《Memoir of the Life of John Constable》(London: Phaidon, 1951; 3rd edition, 1995*)에 실려 있다. R.B. Beckett가 편집한 8권짜리 서한집(Ipswich, Suffolk Records Society, 1962-75) 역시 쉽게 구해볼 수 있다.

Lucy Norton이 번역한 《Journals of Eugéne Delacroix》(London: Phaidon, 1951; 3rd edition, 1995*)에는 낭만주의적 관점이 명확하게 드러나 있다. Jean Stewart가 그의 편지들을 발췌, 번역하여 한 권으로 묶은 것도 있다(London, Eyre & Spottieswode, 1971). 괴테가 미술에 관해 쓴 글들은 John Gage가 번역, 편집하여 《Goethe on Art》(Berkely: California U.P., 1980)로 출판하였다. 사실주의 화가 귀스타브 쿠르베의 편지는 최근 Petra Ten-Doesschate Chu에 의해 번역 출판(Chicago U.P., 1992)되었다. 인상주의 화가(p. 519)에 대한 자료로는 그들을 알던 화상 T. Duret가 엮은 《Manet and the French

Impressionists》(London: Lippincott, 1910)가 있지만 사실 화가들 자신의 편지가 훨씬 값진 자료이다. 영문 번역된 피사로(Camille Pisarro, p. 522)의 편지는 J. Rewald가 편집(London: Kegan Paul, 1944; 4th edition, 1980)하였고, 드가(Degas, p. 526)의 것은 M. Guétin(Oxford: Cassirer, 1947)이, 세잔(Cézanne, p. 538, 574)의 것은 John Rewald(London: Cassirer, 1941: fourth ed., revised and enlarged, 1977)가 편집하였다. 르누아르(Renoir, p. 520)에 대해 개인적인 내용을 알고 싶으면 Jean Renoir의 《Renoir, My Father》(London: Collins, 1962; reprinted London: Columbus, 1988*)가 참고할 만하다. 《The Complete Letters of Vincent van Gogh》(p. 544, 563)(London: Thames & Hudson, 1958)는 세 권으로 영문 출판되었다. 고갱(Gauguin)의 편지(p. 550, 586)는 Bernard Denvir가 발췌, 번역하여 출판(London:Collins & Brown, 1992)하였다. 고갱의 자전적인 저술인 《Noa, Noa》에 대하여는 Nicholas Wadley가 편집한 《Noa Noa Gauguin's Tahiti, the Original Manuscript》(Oxford: Phaidon, 1985)를 참조할 수 있다. 휘슬러(Whistler, p. 530)의 《Gentle Art of Making Enemies》는 1890년 런던에 출판되었다(reprinted New York: Dover, 1968*). 후대 화가들의 자서전으로는 오스카 코코슈카(Oskar Kokoschka, p. 568)의 《My Life》(London, Thames & Hudson, 1974)와 살바도르 달리(Salvador Dali)의 《Diary of a Genius》(London: Hutchinson, 1966: 2nd edition, 1990*)가 있다. 프랭크 로이드 라이트(Frank Lloyd Wright, p 558)의 《Collected Writings》는 최근에 출판되었다(전2권, New York: Rizzoli, 1992*). 발터 그로피우스(Walter Gropius, p. 560)의 강연록 《The New Architecture and the Bauhaus》(London, Faber, 1965)도 P. Morton Shand에 의해 영문 번역되어 있다.

자신의 예술 신조를 활자화시킨 근대 화가들이 있는데, 파울 클레(Paul Klee, p. 578)의 《On Modern Art》(London, Faber, 1948; 개정판, 1966*)는 P. Findley가 번역하였고, Hilaire Hiler의 《Why Abstract?》(London, Falcon, 1948)는 미국 화가들이 왜 '추상' 회화로 전환하였는지를 명쾌하고 알기 쉽게 설명해주고 있다. 'Documents of Modern Art' (New York: Wittenborn, 1948)과 'Documents of 20th-Century Art'(London: Thames & Hudson, 1971-3, R. Motherwell 감수) 시리즈는 칸딘스키(Kandinsky, p. 570)의 《Concerning the Spiritual in Art》(New York, Dover, 1986* 판도 있다)를 비롯하여, 다른 여러 '추상' 또는 초현실주의의 화가들의 수기와 연설을 원어와 번역본으로 동시 출판한 것이다. J. Flam이 번역 출판한 《Matisse on Art》(London: Phaidon, 1973; 2nd ed., Oxford, 1978; reprinted 1990*)을 참고하기 바라며 Kenneth Lindsay와 Peter Vergo가 편집한 《Kandinsky: The Complete Writings on Art》(London: Faber, 1982)도 참고할 것. 'The World of Art'(London: Thames & Hudson) 시리즈 중에는 CH. Richter의 《Dada》(1966, p. 601)와 P. Walberg의 《초현실주의 선언》이 포함되어 있다. 1913년 초판 발행된 기욤 아폴리네르의 《The Cubist Painters: Aesthetic Meditations》는 'Documents of Modern Art' 시리즈 중에서 Lionel Abel의 번역으로 출판된 것(New York: Wittenborn, 1949; reprinted 1977*)이 구하기 쉽고 앙드레 브르통의 《Surrealism & Painting》도 Simon Watson Taylor에 의해 번역 출판되었다(New York: Harper & Row, 1972), R. L. Herbert의 《Modern Artists on Art》(New York: Prentice-Hall, 1965*)에는 Mondrian(p. 582)이 쓴 두 편의 글과 Henry Moore(p. 585)의 몇몇 어록이 포함된 10편의 논문이 실려 있다. 헨리 무어에 대해서는 Phillip James의 《Henry Moore on Sculpture》(London: Macdonald, 1966)도 참고하기 바란다.

비평서

그 책에 담고 있는 지식을 얻기 위해서뿐만 아니라 그 책의 저자 때문에 읽는 이러한 분야의 책들 중에는 위대한 비평가들의 저서들이 많이 포함되어 있다. 이러한 책들이 지닌 장점에 대하여서는 당연히 다른 견해가 있을 수 있다. 다음 목록은 단지 안내서일 뿐이다.

미술에 관한 자신의 견해를 분명히하고 과거로부터 무엇인가를 얻고자 하는 사람들은 John Ruskin(p. 30), william Morris(p. 535), 그 밖에 영국 '심미주의 운동(p. 533)'의 대표자인 Walter Pater 등 19세기 미술 비평의 선구적 위치에 선 사람들의 저서를 견본 삼아 보는 것도 나쁘지 않을 것이다. 존 러스킨의 《Modern Painters》는 David Barrie가 요약 편집한 것(London, Deutsch, 1987)이 있고, 페이터의 가장 중요한 저서 《The Renaissance》는 Kenneth Clark가 서문과 주석을 단 페이퍼백(London, Fontana, 1961; reprinted 1971)이 좋다.

클라크는 또한 러스킨의 저술들을 《Ruskin Today》(London: John Murray, 1964; reprinted Harmondsworth Penguin, 1982*)라는 제목으로 묶어내는 데 영향력을 미쳤다. Joan Evans가 발췌 편집한 《The Lamp of Beauty: Writings on Art by John Ruskin》(London: Phaidon, 1959; 3rd ed., 1995*)와 Phillip Henderson이 편집한 《The Letters of William Morris to his Family and Friends》(London: Longman, 1950)도 참고할 것. 동시대의 프랑스 비평가들이 오히려 이들보다 조금 더 근대적인 견해를 보였는데 보들레르(Charles Baudelaire)의 미술 관계 저술, 외젠 프로망탱(Eugéne Franentin) 및 에드몽과 쥘 드 공쿠르(Edmond and Jules de Goncourt) 형제는 프랑스 회화에 일어난 혁명적인 변화(p. 512)와 관련되어 있다. Jonathan Mayne가 번역, 주를 단 보들레르의 글은 《The Painter of Modern Life》(London, 1964; 2nd ed., 1995*)와 《Art in Paris》(London, 1965; 3rd ed, 1995*)의 두 권으로 파이돈 사에서 출판하였다. 프로망탱의 《Masters of Past Time》(London, 1948; 3rd ed, 1995*)과 공쿠르 형제의 《French Eighteenth-Century painters》(London, 1948; 3rd ed, 1995*) 번역본 역시 동 출판사에서 간행되었다. Robert Baldick이 편집 번역하고 서문을 쓴 공쿠르 형제의 《Journal》 선집은 옥스퍼드 대학 출판부에서 출판되었고 펭귄 사에서도 페이퍼백으로 나왔다(Oxford U.P., 1962; reprinted Harmondsworth Penguin, 1984), 그 밖에 프랑스에서 나온 미술 관계 저술들의 논평에 관심이 있다면 Anita Brookner의 《Genius of the Future》(London, Phaidon, 1971; reprinted Ithaca: Cornell U.P., 1988*)를 참조할 수 있다.

영국에서 후기 인상주의의 대변인은 Roger Fry였다. 그의 저서로는 《Vision and Design》(London: Chatto & Wndus, 1920; new edition, ed. J.B. Bullen, London: Oxford U.P., 1981*), 《Cézanne: a study of his development》(London: Hogarth Press, 1927; new edition, Chicago U.P., 1989*), 《Last Lectures》(Cambridge U.P., 1939*)등이 있다. 1930-50년대 영국에서 '실험적 미술'의 가장 헌신적 주창자는 《Art Now》(London: Faber, 1933;5th edition, 1968*)와 《The Philosophy of Modern Art》(London: Faber, 1931: reprinted 1964*)에서 볼 수 있듯이 Sir Herbert Read였으며, 미국에서 '액션 페인팅'(p. 604)의 옹호자는 《The Tradition of the New》(New York: Horizon Press, 1959; London: Thames & Hudson, 1962; reprinted London: Paladin, 1970*)와 《The Anxious Object: Art Today and its Audience》(New York: Horizon Press, 1964; London: Thames & Hudson, 1965)의 저자 Harold Rosenberg와 《Art and Culture》(Boston: Beacon Press, 1961; London: Thames & Hudson, 1973)를 쓴 클레먼트 그린버그(Clement Greenberg)였다.

철학적 배경

고전적이고 학구적인 전통 뒤에 숨어 있는 철학적 사상을 이해하는 데는 다음과 같은 참고 문헌들을 들 수 있다. Anthony Blunt의 《Artistic Theory in Italy 1450-1600》(Oxford U.P., 1940*), Michael Baxandall의 《Giotto and the Orators》(Oxford, U.P., 1971; rpt. 1986*), Rudolf Wittkower의 《Architectural Principles in the Age of Humanism》(London, Warburg Institute, 1949; new edition, London: Academy, 1988*), Erwin Panofsky의 《Idea : A Concept in Art Theory》(New York, Harper & Row, 1975) 등이 좋을 것이다.

미술사 방법론

미술사는 '문의(inquity)'를 뜻하는 그리스어에서 유래한 역사(history)의 한 분과이다. 그래서 흔히 미술사 연구의 '방법론'으로 언급되는 것은 과거에 대해 던져질 수 있는 다양한 물음에 답하려는 노력이라고 할 수 있다. 어떤 시대에 대하여 우리가 제기하는 문제들은 우리의 관심에 의한 것이지만, 그에 대한 해답은 역사가들이 발굴해낸 증거에 의존할 수밖에 없다.

감식안

어떤 미술 작품에 대하여 우리는 그것이 언제, 어디서, 그리고 가능하다면 누구에 의해서 만들어졌는가를 알고 싶어 한다. 이러한 물음에 해답을 찾으려는 나름의 방법을 가진 사람들이 감식가이다. 그들 중에는 어떤 작품이 누구에게 속하는가와 관련된 문제에 있어서 그들의 말이 곧 법처럼 여겨져왔고 지금도 그러한 탁월한 대가들이 있다. Bernard Berenson의 《Italian Painters of the Renaissance》(Oxford: Clarendon Press, 1930; 3rd edition, Oxford: Phaidon, 1980*)는 이 분야의 고전이라 할 만한 책이다. 또 그의 《Drawings

of the Florentine Painters》(London: John Murray, 1903; expanded edition, Chicago U.P., 1970)도 참조할 수 있다. Max J. Friedländer의 《Art and Connoisseurship》(London: Cassirer, 1942)은 이 분야에 대한 최적의 안내서이다.

우리들 대부분은 현재의 뛰어난 감식가들이 전시회 때마다 엮어놓은 공공 또는 개인 소장품의 카탈로그에 많은 빚을 지고 있는 셈이다. 그러한 전시회를 통해서 연구자들은 그들의 결론을 이끌어내는 데 필요한 기본 자료를 조사할 수 있는 기회를 얻을 수 있다.

감식가들의 가장 큰 적은 위조품이다. Otto Kurz 의 《Fakes》(New York: Dover, 1967*)는 이 분야에 대한 간단한 안내서이다. 영국박물관에서 열린 전시회 《Fake? The Art of Deception》을 위해 Mark Jones가 편집한 카탈로그(London: Britsh Museum, 1990*)도 참조할 것.

양식사

미술사학자들은 감식가들이 갖는 의문을 넘어서서, 역시 이 책의 주제인 양식의 변천을 해석하고 설명하려 한다. 최초로 이 문제에 대해 관심을 가지기 시작한 것은, Johann Joachim Winckelmann이 1764년 고대 미술사를 처음 출판한 18세기 독일로 거슬러 올라간다. 오늘날에도 이 책의 진가에 반발하려는 사람은 거의 없다. 하지만 영문 번역된 그의 다른 책인 《Reflections on the Imitation of Greek Works in Painting md Sculpture》(London: Orpen, 1987)도 손쉽게 참고할 만한 저술이다. 또 David Irwin이 편집한 《Writings on Art》(London: Phaidon, 1972)도 손쉽게 참고할 만하다.

그로부터 시작된 전통은 19세기와 20세기에 독일어권 국가에서 활발히 추종되었지만 이러한 저술 중 영문으로 번역된 것은 몇 안 된다. 그 다양한 이론과 견해를 개관하는 데는 Michael Podro의 《The Critical Historians of Art》(New Haven and London, Yale U. P., 1982*)가 도움이 될 것이다. 양식사의 문제에 뛰어든 여러 연구자들 중에서 비교 미술사의 대가인 스위스 미술사가 Heinrich Wölfflin의 저술은 아직까지도 중요시되고 있다. 그의 저술은 대부분이 번역되어 손쉽게 참조할 수 있다. 가령, Peter Murray가 서문을 쓴 《Renaissance and Baroque》(London, Fontana, 1964*), 《Classic Art: an Introduction to the Italian Renaissance》(London, Phaidon, 1952; 5th ed., 1994*), 《Principles of Art History》(London, Bell, 1932; New York, Dover, 1986*), 《The Sense of Form in Art》(New York, Chelsea, 1958) 등이 있다. 양식에 대한 심리학적 연구는 Wilhelm Worringer 가 시도했는데 그의 《abstraction and empathy》(영어판, London: Routledge & Kegan Paul, 1953)는 표현주의 운동(p. 567)과 궤를 같이 하는 것이다. 프랑스의 양식 연구자들의 저서 중에는 Henri Focillon의 《The Life of forms in Art》가 있다. 이 책은 C. B. Hogan과 G. Kubler에 의해 번역되었다(New York: Wittenborn, Schultz, 1948; reprinted New Yolk: Zone Books, 1989).

주제 연구

미술의 종교적, 상징적 내용은 19세기 프랑스에서 연구되기 시작했고 에밀 말(Emile Mâle)에서 절정기를 맞이하였다. 그의 《Religious Art in trance: the Twelfth centuty》는 영문으로 변역, 주석을 단 책으로 간행되었다(Princeton, U.P., 1978). 그의 《Religious Art in trance: the Thirteenth Century》(Princeton, U.P., 1984)도 번역 출판되었다. 그의 다른 저서 중 몇몇 장은 《Religious Art from the Twelfth to the Eighteenth Century》(London: Routledge & Kegan Paul, 1949)에도 실려 있다. 미술에 있어 신화적인 주제의 연구는 Aby Warburg와 그의 학파에서 시작되었는데, 최적의 안내서는 Jean Seznec의 《The Survival of the Pagan Gods》(Princeton U.P., 1953; rpt. 1972*)이다. 르네상스 미술의 상징체계에 대한 탁월한 해석으로는 Erwin Panofsky의 《Studies in Iconlogy》(New York: Harper & Row, 1972)와 《Meaning in the Visual Art》(New York: Doubleday, 1957; reprinted Harmondsworth: Penguin, 1970*), Fritz Saxl의 《A Heritage of lmages》(Harmondsworth: Penguin, 1970*) 등이 있다. 나 역시 같은 주제로 된 에세이집 《Symbolic lmages》(London: Phaidon, 1972; 3rd edition, Oxford, 1985; reprinted London, 1995*)를 출간하였다.

기독교 및 다른 종교의 상징체계에 관심이 있는 사람은 James Hall의 《Dictionary of Subjects and Symbols in Art》(London: John Murray, 1974*)와 G. Ferguson의 《Signs and Symbols in Christian Art, 1954》와 같은 사전류들을 찾아보는 것도 좋다.

서양 미술사에 있어 개별적인 주제나 모티프의 연구

는 Kenneth Clark의 《Landscape into Art》(London, John Murray, 1949; revised edition, 1979*)와 《The Nude》(John Murray, 1956; Penguin 사에서도 출간되었다, 1985*)를 통해 더욱 활성화되고 풍부해졌다. Charles Sterling의 《Still Life Painting: From Antiquity to the Twentieth Century》(London: Harper & Row, 1981) 또한 이 분야에 속한다.

사회사

특정 양식과 미술 운동을 불러일으킨 사회적 조건에 대한 문제에 관해서는 《A Social History of Art》(2 vols., London: Routledge & Kegan Paul, 1951; new edition, 4 vols, 1990*)의 저자 Arnold Hauser를 비롯한 마르크스주의 역사학자들에 의해 빈번하게 제기된다. 나의 《Meditations on a Hobby Horse》(London, Phaidon, 1963; 4th edition, Oxford, 1985; reprinted London, 1994*)도 이 분야를 다룬 것이다. 좀더 전문적인 연구를 위해서는 Frederic Antal의 《Florentine Painting and its social background》(London, Routledge & Kegan Paul, 1947)와 T.J. Clark의 〈Image of The People : Gustave Courbet and the Revolution of 1848〉(London, Thames & Hudson, 1973*)이 좋다. 최근에 제기되는 문제들 가운데 미술에서 여성의 역할에 대해 다룬 것이 있는데 Germaine Greer의 《The Obstacle Race》(London, Seeker & Warburg, 1979; reprintecl London: Pan, 1981*)와 Griselda Pollock의 《Vision and Difference; Feminity, Feminism and the Histories of Art》(London: Routledge, 1988)를 참고할 수 있다. 사회사적인 관점을 강조하는 최근의 몇몇 역사가들은 새로운 미술사'를 주창하였다. 이것에 대해서는 A. Rees와 F. Borzello가 편집한 《New Art History》 선집(London, Camden, 1986*)을 꼽을 수 있다. 우리가 누리는 문화에 대해서 무엇인가 말해주는 과거의 유물을 탐구하는 고고학자들이, 다소 주관적일 수 있는 미적 가치 평가를 삼가려는 이러한 사회사적 연구들을 오랫동안 기대해왔다는 것은 논의해볼 만한 일이다. Francis Frascina와 Jonathan Harris가 편집한 좀더 최근의 선집인 《Art in Modern culture》(London: Phaidon, 1922; rpt. 1994*)도 참고할 것.

심리 이론

심리학을 다루는 학파들은 그들이 제기하는 다양한 문제들에 따라 몇 개로 나뉜다. 나는 여러 논문에서 프로이트의 이론과 미술에 관련된 그의 이론에 대해 논의한 바 있다. 《Meditation on a Hobby horse》(London: Phaidon, 1963; 4th edition, Oxford, 1985, reprinted London, 1994*)의 30-44페이지에서 논한 '심리학과 미술사', 《Reflections on the History of Art》(Oxford: Phaidon, 1987)의 221-39페이지에서 논한 '프로이트의 미학', 그리고 《Tributes: Interpreters of our Culture Tradition》(Oxford: Phaidon, 1984) 93-115페이지에서의 '예술의 범례로서 말의 재치: 지그문트 프로이트(1856-1939)의 미학 이론' 등을 예로 들 수 있다. 《Art and Psychoanalysis》(London, Hogarth Press, 1988)를 쓴 Peter Fuller는 프로이트 식의 접근 방법을 따른다. 반면에 R. Wollheim의 《painting as Art》(London, Thames & Hudson, 1987*)는 프로이트 이론을 수정한 Melanie Klein의 영향을 받은 것이다. 같은 학파에 속하는 Adrian Stokes의 《Painting and the inner World》(London, Tavistock, 1963)도 매우 흥미 있는 책이다. 본문에서 자주 언급했던 시지각 심리학에 대한 문제는 나의 《Art md illusion》(London, Phaidon, 1960; 5th edition, Oxford, 1977; reprinted London, 1994*), 《The Sense of Order》(Oxford, Phaidon, 1979; rpt. London, 1994*), 《The Image add the Eye》(Oxford, Phaidon, 1982; rpt. London, 1994*)에서 많이 다루어지고 있다. Rudolf Arnheim의 《Art and Visual Perception》(Berkeley: California U.P., 1954*)은 형태 균형의 원칙과 관련된 형태 심리학에 기초를 둔 것이다. David Freedberg의 《The power of Images: Studies and the History and Theory of Response》(Chicago U.P., 1989*)에서는 의식이나 주술 또는 미신에서의 형상의 역할에 관해 다루고 있다.

취향과 수집

마지막으로 취향과 수집의 역사에 대한 문제를 언급할 수 있다. 이 주제에 관한 가장 탁월한 저서로는 Joseph Alsop의 《The Rare Art Tradition: The History of Art collecting and its Linked Phenomena》(Princeton U.P., 1981)를 들 수 있다. Francis Haskell과 Nicholas Permy의 《Taste and the Antique》(New Haven & London, Yale University Press, 1981*)는 특정 주제들에 관한 책이다. 각각의 시대에 따라 참고할 수 있는 책은 다음과 같다. Michael Baxandall의 《Painting and Experience in Fifteenth-Century Italy》(Oxford U.P., 2nd. ed.,

1988*), A. Luchs가 번역한 M. Wackernagel의 《The world of the Florentine Renaissance Artist: Projects and Patrons, Workshop and Art Market》(Princeton U.P., 1981), Francis Haskell의 《Patrons and Painters》(London, Chatto & Windus, 1963; revised and enlarged edition, New Haven and London: Yale U.P., 1980*)와 《Rediscoveries in Art》(London, Phaidon, 1976; reprinted Oxford, 1980*) 등이 있다. 미술품 시장의 변동에 대해서는 Gerald Reitlinger의 《The Economics of Taste》(전3권, London, Barrie & Radcliff, 1961-70)를 참고로 하면 된다.

기법

기법과 미술의 실용적 측면을 다룬 책들이 있다. Rudolf Wittkower의 《Sculpture》(Harmondsworth: Penguin, 1977)는 가장 넓은 범위를 다루고 있다. Sheila Adam의 《The Techniques of Greek Sculpture》(London, Thames & Hudson, 1966), Ralph Mayer의 《The Artist's Handbook of Materials and Techniques》(London: Faber, 1951; 5th edition, 1991*), A. M. Hind의 《An Introduction to the history of Woodcut》(2 vols., London: Constable, 1935; reprinted in 1 vol., New York: Dover, 1963*)와 《A History of Engraving and Etching》(London: Constable, 1927; reprinted New York: Dover, n. d.*), F. Ames-Lewis와 J. Wright의 《Drawing in the Italian Renaissance Workshop》(London, Victoria & Albert Museum 전시 도록, 1983*), J. Fitchen의 《The Construction of Gothic Cathedrals》(Oxford U.P., 1961) 등의 책이 있다. 런던 국립 미술관은 '미술 제작'이란 주제로 세 번의 전시회를 열었는데 과학적인 조사에서 드러난 회화 기법을 다룬 것이었다. 그 전시회는 〈렘브란트〉전(1988*), 〈1400년 이전의 이탈리아 회화〉전(1989*), 〈인상파〉전(1990*)이과 그 밖에도 〈Giotto to Dürer: Early Renaissance Painting in the National Gallery〉전(1991*)도 기법에 관한 것들을 다룬 전시회였다.

양식과 시대별 연구서와 지침서

비록 끝까지 계속 밀고 나가는 것이 어느 정도 인내와 노력이 필요하기는 하지만, 한 특정한 시대나 기법 또는 한 미술가에 대한 지식을 얻으려 할 때 어떤 책을 읽거나 참고해야 하는지는 쉽게 알 수 있다. 핵심적인 사실을 포함하며 앞으로의 보다 높은 단계의 독서를 이끌어 주는 탁월한 안내서는 점점 많아지고 있다. 그중에서도 가장 중요한 것이 Nikolaus Pevsner가 편집한 《Pelican History of Art》(이제는 Yale U. P.에서 출판됨)로서 다양한 각 분야의 전문가들이 집필한 50권짜리 시리즈이다. 이 중 몇 권은 같은 주제를 다룬 책 중에서도 손쉽게 구할 수 있는 최적의 일반적인 연구서라 할 수 있다. 그 밖에 T.S.R. Boase가 편집한 11권짜리 《Oxford History of English Art》도 있다. 《Phaidon Colour library》는 양질의 원색 도판과 함께 미술가와 미술 운동에 관해 폭넓게 수용하고 있는 권위 있는 책이며, Thames & Hudson 출판사의 《World of Art》 시리즈도 마찬가지이다.

영어로 된 기타 권위 있는 지침서로는 Hugh Honour와 John Fleming의 《A World History of Art》(London: Macmillan, 1982; 3rd edition, London: Laurence King, 1987*), H. W. Janson의 《A History of Art》(London: Thames & Hudson; and New York: Abrams, 1962; 4th edition, 1991), Nikolaus Pevsner의 《An Outline of European Architecture》(London, Penguin, 1943; 7th ed, 1963*), Patrick Nuttgens의 《The Story of Architecture》(Oxford, Phaidon, 1983; reprinted London, 1994*) 같은 책들을 들 수 있다. 조각 분야에서는 John Pope-Hennessy의 세 권으로 된 《An introduction to Italian Sculpture》(3 vols., London: Phaidon, 1955-63; 2nd edition, 1970-72; reprinted Oxford, 1985*)가 참고할 만하다. 동양 미술에 대해서는 서른 권으로 된 《The Heibonsha Survey of Japanese Art》(30 vols., Tokyo: Heibonsha, 1964-9; amd New York: Weatherhill, 1972-80) 시리즈가 있다.

보다 상세한 지식과 최신의 자료를 얻고자 하는 연구자들은 대개 입문서 류에는 눈을 돌리지 않는다. 그들이 즐겨 찾는 것은 유럽과 미국의 많은 연구소나 학회에서 계간 또는 월간으로 펴내는 다양한 간행물, 연감 등이다. 대표적인 것으로 《Burlington magazine》과 《Art Bulletin》을 들 수 있다. 이러한 정기 간행물은 전문가들이 전문가들을 위해 쓴 것으로, 거기에는 모자이크처럼 짜맞춰서 미술사를 엮을 수 있을 만큼 많은 자료와 해석들이 실려 있다. 이런 방식의 연구는 대규모의 개가식 도서관에서 가능하다. 거기서 연구자들은 계속해서 유익한 도움을 줄 많은 참고 문헌을 얻을 수 있을 것이

다. 그러한 참고 문헌의 하나인 《Encyclopedia of World Art》는 원래 이탈리아에서 기획된 것이지만, 뉴욕의 맥그로-힐(McGraw-Hill) 출판사가 영어로 펴내고 있다. 또 해마다 발간되는 《Art Index》는 미술 관계 정기 간행물과 박물관 회보에 실리는 점점 많아지는 연구자들과 연구 주제를 탐색하는 데 유용하다. 또 《International Repertory of the Literature of Art》(RILA)를 참고할 수도 있다. 이 잡지는 1991년 이래로 《Bibliography of the History of Art》로 알려져 있다.

사전류

유용한 사전과 참고 문헌에는 Peter and Linda Murray의 《The Penguin Dictionary of Art and Artist》 (Harmondsworth: Penguin 1959; 6th ed, 1989*), John Fleming과 Hugh Honour의 《The Penguin Dictionary of Decorative Art》(Harmondsworth: Penguin, 1979; new edition, 1989*), 그리고 Nikolaus Pevsner의 《The Penguin Dictionary of Architecture》(Harmondsworth: Penguin, 1966; 4th edition, 1991*), 그리고 Harold Osborne이 편집한 《The Oxford Companion to Art》와 《The Oxford Companion to the Decorative Arts(Oxford U.P., 1970, 1975)이 있다.

30권이 넘는 방대한 양으로 곧 발간될 《Macmillan Dictionary of Art》는 최근의 참고 자료까지 포괄할 것이다.

여행서

말할 필요도 없이, 책을 읽는 것만으로 이 분야의 연구가 완성되기를 기대할 수는 없다. 그것이 바로 미술사라는 학문이다. 모든 미술 애호가들은 먼저 여행을 통해서 미술 작품과 기념비적인 유적들을 찾아볼 수 있기를 원한다. 여기에 모든 여행 안내서를 싣는 것은 가능하지도 않고 별로 바람직하지도 않다. 다만 몇 가지를 언급할 수는 있는데 《The Companion Guides》 (Collins), 《Blue Guide》(A. & C. Black), 《Cultural Guides》(Phaidon) 등이 있다. 영국 건축에 대해서는 Nikolaus Pevsner의 《The Buildinngs of England》(Penguin Series)가 뛰어난 안내서이다.

그 밖에는—직접 찾아나서길!

장별 참고문헌

이 목록은 대개 본문의 각 장에서 논의된 미술가들과 주제 순으로 작성되었다.

1
신비에 싸인 기원
선사 및 원시 부족들 : 고대 아메리카

Anthony Forge, Primitive Art and Society (London: Oxford U.P., 1973)

Douglas Fraser, Primitive Art (London: Thames & Hudson, 1962)

Franz Boas, Primitive Art (New York: Peter Smith, 1962)

2
영원을 위한 미술
이집트, 메소포타미아, 크레타

W. Stevenson Smith, The Art and Architecture of Ancient Egypt (Harmondsworth: Penguin, 1958; 2nd edition, revised by William Kelly Simpson, 1981*)

Heinrich Schäfer, Principles of Egyptian Art, translated by J. Baines(Oxford U.P., 1974)

Kurt Lange and Max Hirmer, Egypt: Architecture, Sculpture, Painting(London: Phaidon, 1956; 4th edition, 1968; reprinted 1974)

Henri Frankfort, The Art and Architecture of the Ancient Orient (Harmondsworth: Penguin, 1954; 4th edition, 1970*)

3
위대한 각성
기원전 7세기부터 기원전 5세기까지 : 그리스

Gisela M.A. Richter, A Handbook of Greek Art (London: Phaidon, 1959; 9th edition, Oxford, 1987; reprinted London, 1994*)

Martin Robertson, A History of Greek Art (2 vols., Cambridge U.P., 1975)

—, A Shorter History of Greek Art (Cambridge U.P., 1981*)

Andrew Stewart, Greek Sculpture(2 vols., New Haven and London: Yale U.P., 1990)

John Boardman, The Parthenon and its Sculptures(London: Thames & Hudson, 1985)

Bernard Ashmole, Architect and Sculptor in Classical Greece(London: Phaidon, 1972)

J.J. Pollitt, Art and Experience in Classical Greece (Cambridge U.P., 1972)

R.M. Cook, Greek Painted Pottery (London: Methuen, 1960; 2nd edition, 1972)

Claude Rolley, Greek Bronzes (London: Sotheby's, 1986)

4
아름다움의 세계
기원전 4세기부터 기원후 1세기까지 : 그리스와 그리스의 세계

Margarete Bieber, Sculpture of the Hellenistic Age(New York: Columbia U.P., 1955; revised edition, 1961)

J. Onians, Art and Thought in the Hellenistic Age(London: Thames & Hudson, 1979)

J.J. Pollitt, Art in the Hellenistic Age (Cambridge U.P.,1986*)

5
세계의 정복자들
1세기부터 4세기까지 : 로마, 불교, 유태교 및 기독교 미술

Martin Henig, ed., A Handbook of Roman Art(Oxford: Phaidon, 1983; reprinted London, 1992*)

Ranuccio Bianchi Bandinelli, Rome: the Centre of Power(London: Thames & Hudson, 1970)

—, Rome: the Late Empire (London: Thames & Hudson, 1971)

Richard Brilliant, Roman Art: From the Republic to Constantine(London: Phaidon, 1974)

William Macdonald, The Pantheon (Harmondsworth: Penguin, 1976*)

Diana E.E. Kleiner, Roman Sculpture (New Haven and London: Yale U.P., 1993)

Roger Ling, Roman Painting (Cambridge U.P., 1991*)

6
기로에 선 미술
5세기에서 13세기까지 : 로마와 비잔티움

Richard Krautheimer, Rome, Profile of a City, 312-1308 (Princeton U.P., 1980)

Otto Demus, Byzantine Art and the West (London: Weidenfeld & Nicolson, 1970)

Ernst Kitzinger, Byzantine Art in the Making (London: Faber, 1977)

—, Early Medieval Art in the British Museum (London: British Museum, 1940*)

John Beckwith, The Art of Constantinople(London: Phaidon, 1961; 2nd edition, 1968)

Richard Krautheimer, Early Christian and Byzantine Art and Architecture(Harmondsworth: Penguin, 1965; 4th edition, 1986*)

7
동방의 미술
2세기에서 13세기까지 : 이슬람과 중국

Jerrilyn D. Dodds, ed., Al-Andalus: The Art Islamic Spain (New York: Metropolitan Museum of Art, 1992)

Oleg Grabar, The Alhambra (London: Allen Lane, 1978)

—, The Formation of Islamic Art (New Haven and London: Yale U.P., 1973; revised edition, 1987*)

Godfrey Goodwin, History of Ottoman Architecture (London: Thames & Hudson, 1971;reprinted 1987*)

Basil Gray, Persian Painting (London: Batsford, 1947; reprinted 1961)

R. W. Ferrier, ed., The Arts of Persia (New Haven and London: Yale U.P., 1989)

J. C. Harle, Art and Architecture of the Indian Subcontinent (Harmondsworth:Penguin, 1986*)

T. Richard Blurton, Hindu Art (London: British Museum, 1992*)

James Cahill, Chinese Painting (Geneva: Skira, 1960", reprinted New York Skira/Rizzoli, 1977*)

W. Willetts, Foundations of Chinese Art (London: Thames & Hudson, 1965)

William Watson, Style in the Arts of China (Harmondsworth: Penguin, 1974*)

Michael Sullivan, Symbols of Eternity (Oxford U.P., 1980)

—, The Arts of China (Berkeley: California U.P., 1967; 3rd edition, 1984*)

Wen C. Fang, Beyond Representation (New Haven and London: Yale U.P., 1992)

8
혼돈기의 서양미술
6세기에서 11세기까지 : 유럽

David Wilson, Anglo-Saxon Art (London: Thames & Hudson, 1984)

—, The Bayeux Tapestry (London: Thames & Hudson, 1985)

Janet Backhouse, The Lindisfarne Gospels (Oxford: Phaidon, 1981; reprinted London,1994*)

Jean Hubert et al., Carolingian Art (London: Thames & Hudson, 1970)

9
전투적인 교회
12세기

Meyer Schapiro, Romanesque Art (London: Chatto & Windus, 1977)

George Zarnecki, ed., English Romanesque Art 1066-1200 (London: Royal Academy, 1984)

Banns Swarzenski, Monuments of Romanesque Art: the Art of Church Treasures in

North-Western Europe (London: Faber, 1954; 2nd edition, 1967)

Otto Pächt, Book Illumination in the Middle Ages (London: Harvey Miller, 1986)

Christopher de Hamel, A History of Illuminated Manuscripts (Oxford: Phaidon, 1986; 2nd edition, London, 1994)

J. J. G. Alexander, Medieval Illuminators and their Methods (New Haven and London: Yale U.P., 1992)

10
교회의 승리
13세기

Henri Focillon, The Art of the West in the Middle Ages (2 vols., London: Phaidon, 1963; 3rd edition, Oxford, 1980*)

Joan Evans, Art in Mediaeval France (London: Oxford U.P., 1948)

Robert Branner, Chartres Cathedral (London: Thames & Hudson, 1969; reprinted New York: W.W. Norton, 1980*)

George Henderson, Chartres (Harmondsworth: Penguin, 1968*)

Willibald Sauerländer, Gothic Sculpture in France 1140-1270, translated by Janet Sondheimer (London: Thames & Hudson, 1972)

Jean Bony, French Gothic Architecture of the 12th and 13th Centuries(Berkeley: California U.P., 1983*)

James H. Stubblebine, Giotto, the Arena Chapel Frescoes (London: Thames & Hudson, 1969; 2nd edition, 1993)

Jonathan Alexander and Paul Binski, ed., Age of Chivalry: Art in Plantagenet England 1200-1400 (London: Royal Academy, 1987*)

11
귀족과 시민
14세기

Jean Bony, The English Decorated Style (Oxford: Phaidon, 1979)

Andrew Martindale, Simone Martini (Oxford: Phaidon, 1988)

Millard Meiss, French Painting in the Time of Jean de Berry: The Limbourgs and their

Contemporaries (2 vols., New York: Braziller, 1974)

Jean Longnon et al., The Très Riches Heures of the Duc de Berry(London: Thames & Hudson, 1969; reprinted 1989*)

12
현실성의 정복
15세기 초

Eugenio Battisti, Brunelleschi: the Complete Work(London: Thames & Hudson, 1981)

Bruce Cole, Masaccio and the Art of Early Renaissance Florence(Bloomington: Indiana U.P., 1980)

Umberto Baldini & Ornella Casazza, The Brancacci Chapel Frescoes(London: Thames & Hudson, 1992)

Paul Joannides, Masaccio and Masolino (London: Phaidon, 1993)

H.W. Janson, The Sculpture of Donatello (Princeton U.P., 1957)

Bonnie A. Bennett and David G. Wilkins, Donatello (Oxford: Phaidon, 1984)

Kathleen Morand, Claus Sluter: Artist of the Court of Burgundy(London: Harvey Miller, 1991)

Elizabeth Dhanens, Hubert and Jan van Eyck(Antwerp: Fonds Mercator, 1980)

Erwin Panofsky, Early Netherlandish Painting: Its Origin and Character(2 vols., Cambridge, Mass.: Harvard U.P., 1953; reprinted New York: Harper &Row, 1971*)

13
전통과 혁신 I
15세기 후반 : 이탈리아

Franco Borsi, L.B. Alberti: Complete Edition (Oxford: Phaidon, 1977)

Richard Krautheimer, Lorenzo Ghiberti(Princeton U.P., 1956; revised edition, 1970)

John Pope-Hennessy, Fra Angelico(London: Phaidon, 1952; 2nd edition, 1974)

—, Uccello (London: Phaidon, 1950; 2nd edition, 1969)

Ronald Lightbown, Mantegna (Oxford: Phaidon-Christie's, 1986)

Jane Martineau, ed., Andrea Mantegna (London: Thames & Hudson, 1992)

Kenneth Clark, Piero della Francesca(London: Phaidon, 1951; 2nd edition, 1969)

Ronald Lightbown, Piero della Francesca (New York: Abbeville, 1992)

L.D. Ettlinger, Antonio and Piero Pollaiuolo (Oxford: Phaidon, 1978)

H. Horne, Botticelli: Painter of Florence(London: Bell, 1908; revised edition, Princeton U.P., 1980)

Ronald Lightbown, Botticelli (2 vols., London: Elek, 1978; revised edition published as Sandro Botticelli: Life and Work, London: Thames& Hudson, 1989)

For La Primavera and The Birth of Venus, see my essay on Botticelli's mythologies in Symbolic Images (London: Phaidon, 1972; 3rd edition, Oxford, 1985; reprinted London, 1995*), pp. 31-81

14
전통과 혁신 II
15세기 : 북유럽

John Harvey, The Perpendicular Style (London: Batsford, 1978)

Martin Davies, Rogier van der Weyden: An Essay, with a Critical Catalogue of Paintings ascribed to him and to Robert Campin (London: Phaidon, 1972)

Michael Baxandall, The Limewood Sculptors of Renaissance Germany(New Haven and London: Yale U.P., 1980*)

Jan Bialastocki, The Art of the Renaissance in Eastern Europe(Oxford: Phaidon, 1976)

15
조화의 달성
16세기 초 : 토스카나와 로마

Arnaldo Bruschi, Bramante, translated by Peter Murray(London: Thames & Hudson, 1977)

Kenneth Clark, Leonardo da Vinci (Cambridge U.P., 1939; revised edition by Martin Kemp, Harmondsworth: Penguin, 1988*)

A.E. Popham, ed., Leonardo da Vinci: Drawings(London: Cape, 1946; revised edition, 1973*)

Martin Kemp, Leonardo da Vinci: The Marvellous Works of Nature and Man (London:Dent, 1981*)

See also my essays in The Heritage of Apelles (Oxford: Phaidon, 1976; reprinted London, 1993*), pp. 39-56, and New Light on Old Masters (Oxford: Phaidon, 1986; reprinted London, 1993*), pp. 32-88

Herbert von Einem, Michelangelo(revised English edition, London: Methuen, 1973)

Howard Hibbard, Michelangelo(Harmondsworth: Penguin, 1975; 2nd edition, 1985*) This and the above work are useful general introductions

Johannes Wilde, Michelangelo: Six Lectures (Oxford U.P., 1978*)

Ludwig Goldscheider, Michelangelo: Paintings, Sculpture, Architecture(London: Phaidon, 1953; 6th edition, 1995*)

Michael Hirst, Michelangelo and his Drawings(New Haven and London: Yale U.P., 1988*)

For complete catalogues of Michelangelo's work see:

Frederick Hartt, The Paintings of Michelangelo (New York: Abrams, 1964)

—, Michelangelo: The Complete Sculpture (New York: Abrams, 1970)

—, Michelangelo Drawings (New York: Abrams, 1970)

On the Sistine Chapel see:

Charles Seymour, ed., Michelangelo: The Sistine Ceiling(New York: W.W. Norton, 1972)

Carlo Pietrangeli, ed., The Sistine Chapel: Michelangelo Rediscovered(London: Muller, Blond & White, 1986)

John Pope-Hennessy, Raphael (London: Phaidon, 1970)

Roger Jones and Nicholas Penny, Raphael(New Haven and London: Yale U.P., 1983*)

Luitpold Dussler, Raphael: A Critical Catalogue of his Pictures, Wall-Paintings and Tapestries (London: Phaidon, 1971)

Paul Joannides, The Drawings of Raphael, with a Complete Catalogue (Oxford:Phaidon, 1983)

On the Stanza della Segnatura, see my essay in Symbolic Images(London: Phaidon, 1972; 3rd edition, Oxford, 1985; reprinted London, 1995*), pp. 85-101; on the Madonna della Sedia, see my essay in Norm and Form (London:Phaidon, 1966; 4th edition, Oxford, 1985; reprinted London, 1995*), pp. 64-80

16
빛과 색채
16세기 초 : 베네치아와 북부 이탈리아

Deborah Howard, Jacopo Sansovino (New Haven and London: Yale U.P., 1975*)

Bruce Boucher, The Sculpture of Jacopo Sansovino(2 vols., New Haven and London: Yale U.P., 1992)

Johannes Wilde, Venetian Art from Bellini to Titian (Oxford U.P., 1974*)

Giles Robertson, Giovanni Bellini (Oxford U.P., 1968)

Terisio Pignatti, Giorgione: Complete Edition (London: Phaidon, 1971)

Harold Wethey, The Paintings of Titian (3 vols., London: Phaidon, 1969-75)

Charles Hope, Titian (London: Jupiter, 1980)

Cecil Gould, The Paintings of Correggio (London: Faber, 1976)

A.E. Popham, Correggio's Drawings (London: British Academy, 1957)

17
새로운 지식의 확산
16세기 초 : 독일과 네덜란드

Erwin Panofsky, The Life and Art of Albrecht Dürer(Princeton U.P., 1943; 4th edition, 1955; reprinted 1971*)

Nikolaus Pevsner and Michael Meier, Grünewald(London: Thames & Hudson, 1948)

G. Scheja, The Isenheim Altarpiece(Cologne: DuMont; and New York: Abrams, 1969)

Max J. Friedländer and Jakob Rosenberg, The Paintings of Lucas Cranach, translated by Heinz Norden (London: Sotheby's, 1978)

Walter S. Gibson, Hieronymus Bosch (London: Thames & Hudson, 1973) – see also my essay in The Heritage of Apelles (Oxford: Phaidon, 1976; reprinted London, 1993*), pp. 79-90

R.H. Marijnissen, Hieronymus Bosch: The Complete Works (Antwerp: Tatard, 1987)

18
미술의 위기
16세기 후반 : 유럽

James Ackerman, Palladio (Harmondsworth: Penguin, 1966*)

John Shearman, Mannerism (Harmondsworth: Penguin, 1967*)

John Pope-Hennessy, Cellini (London: Macmillan, 1985)

Sydney J. Freedberg, Parmigianino: His Works in Painting(2 vols., Cambridge, Mass.: Harvard U.P., 1950)

A.E. Popham, Catalogue of the Drawings of Parmigianino(3 vols., New Haven and London, Yale U.P., 1971)

Charles Avery, Giambologna(Oxford: Phaidon-Christie's, 1987; reprinted London: Phaidon, 1993*)

Hans Tietze, Tintoretto: The Paintings and Drawings (London: Phaidon, 1948)

Harold E. Wethey, El Greco and his School (2 vols., Princeton U.P., 1962)

John Rowlands, Holbein: The Paintings of Hans Holbein the Younger(Oxford: Phaidon, 1985)

Roy Strong, The English Renaissance Miniature(London: Thames & Hudson, 1983*) – contains essays on Nicholas Hilliard and Isaac Oliver

F. Grossmann, Pieter Bruegel: Complete Edition of the Paintings(London: Phaidon, 1955; 3rd edition, 1973)

Ludwig Münz, Bruegel: The Drawings (London: Phaidon, 1961)

19
발전하는 시각 세계
17세기 전반기 : 가톨릭 교회권의 유럽

Rudolf Wittkower, Art and Architecture in Italy 1600-1750(Harmondsworth: Penguin, 1958; 3rd edition, 1973*)

Ellis Waterhouse, Italian Baroque Painting(London: Phaidon, 1962; 2nd edition, 1969)

Donald Posner, Annibale Carracci: A Study in the Reform of Italian Painting around 1590 (2 vols., London: Phaidon, 1971)

Walter Friedländer, Caravaggio Studies (Princeton U.P., 1955*)

Howard Hibbard, Caravaggio (London: Thames & Hudson, 1983*)

D. Stephen Pepper, Guido Reni: A Complete Catalogue of his Works with an Introductory Text (Oxford: Phaidon, 1984)

Anthony Blunt, The Paintings of Poussin (3 vols., London: Phaidon, 1966-7)

Marcel Röthlisberger, Claude Lorrain: The Paintings(2 vols., New Haven and London: Yale U.P., 1961)

Julius S. Held, Rubens: Selected Drawings (2 vols., London: Phaidon, 1959;2nd edition, in 1 vol., Oxford, 1986)

—, The Oil Sketches of Peter Paul Rubens: A Critical Catalogue(2 vols., Princeton U.P., 1980)

Corpus Rubenianum Ludwig Burchard (London: Phaidon; and London: Harvey Miller, 1968-; 27 parts planned, of which 15 have been published)

Michael JaVé, Rubens and Italy (Oxford: Phaidon, 1977)

Christopher White, Peter Paul Rubens: Man and Artist(New Haven and London: Yale U.P., 1987)

Christopher Brown, Van Dyck (Oxford: Phaidon, 1982)

Jonathan Brown, Velázquez (New Haven and London: Yale U.P., 1986*)

Enriqueta Harris, Velázquez (Oxford: Phaidon, 1982)

Jonathan Brown, The Golden Age of Painting in Spain(New Haven and London: Yale U.P., 1991)

20
자연의 거울
17세기 : 네덜란드

Katharine Fremantle, The Baroque Town Hall of Amsterdam(Utrecht: Dekker & Gumbert, 1959)

Bob Haak, The Golden Age: Dutch Painters of the Seventeenth Century translated by E. Williams-Freeman (London: Thames & Hudson, 1984)

Seymour Slive, Frans Hals (3 vols., London: Phaidon, 1970-4)

—, Jacob van Ruisdael (New York: Abbeville, 1981)

Gary Schwarz, Rembrandt: His Life, his Paintings(Harmondsworth: Penguin, 1985*)

Jakob Rosenberg, Rembrandt: Life and Work (2 vols., Cambridge, Mass.: Harvard

U.P., 1948; 4th edition, Oxford: Phaidon, 1980*)

A. Bredius, Rembrandt: Complete Edition of the Paintings (Vienna: Phaidon, 1935; 4th edition, revised by Horst Gerson, London: Phaidon, 1971*)

Otto Benesch, The Drawings of Rembrandt(6 vols., London: Phaidon, 1954-7; revised edition, 1973)

Christopher White and K.G. Boon, Rembrandt's Etchings: An Illustrated Critical

Catalogue (2 vols., Amsterdam: Van Ghendt, 1969)

Christopher Brown, Jan Kelch and Pieter van Thiel, Rembrandt: The Master and his Workshop (2 vols., New Haven and London: Yale U.P., 1991*)

Baruch D. Kirschenbaum, The Religious and Historical Paintings of Jan Steen (Oxford:Phaidon, 1977)

Wolfgang Stechow, Dutch Landscape Painting of the Seventeenth Century (London:Phaidon, 1966; 3rd edition, Oxford, 1981*)

Svetlana Alpers, The Art of Describing: Dutch Art in the Seventeenth Century (London:John Murray, 1983*)

Lawrence Gowing, Vermeer (London: Faber, 1952)

Albert Blankert, Vermeer of Delft: Complete Edition of the Paintings(Oxford: Phaidon, 1978)

John Michael Montias, Vermeer and his Milieu (Princeton U.P., 1989)

21
권력과 영광의 예술 I
17세기 후반과 18세기 : 이탈리아

Anthony Blunt, ed., Baroque and Rococo Architecture and Decoration(London: Elek, 1978)

—, Borromini (Harmondsworth: Penguin, 1979; new edition, Cambridge, Mass.:Harvard U.P., 1990*)

Rudolf Wittkower, Gian Lorenzo Bernini(London: Phaidon, 1955; 3rd edition, Oxford, 1981)

Robert Enggass, The Paintings of Baciccio: Giovanni Battista Gaulli 1639-1709(University Park: Pennsylvania State U.P., 1964)

Michael Levey, Giambattista Tiepolo (New Haven and London: Yale U.P., 1986)

—, Painting in Eighteenth Century Venice (London: Phaidon, 1959;3rd edition, New Haven and London: Yale U.P., 1994)

Julius S. Held and Donald Posner, Seventeenth and Eighteenth Century Art(New York and London: Abrams, 1972)

22
권력과 영광의 예술 II
17세기 말과 18세기 초 : 프랑스, 독일, 오스트리아

G. Walton, Louis XIV and Versailles (Harmondsworth: Penguin, 1986)

Anthony Blunt, Art and Architecture in France 1500-1700(Harmondsworth: Penguin, 1953; 4th edition, 1980*)

Henry-Russell Hitchcock, Rococo Architecture in Southern Germany(London: Phaidon, 1968)

Eberhard Hempel, Baroque Art and Architecture in Central Europe (Harmondsworth:Penguin, 1965*)

Marianne Roland Michel, Watteau: An Artist of the Eighteenth Century (London:Trefoil, 1984)

Donald Posner, Antoine Watteau (London: Weidenfeld & Nicolson, 1984)

23
이성의 시대
18세기 : 영국과 프랑스

Kerry Downes, Sir Christopher Wren (London: Granada, 1982)

Ronald Paulson, Hogarth: His Life, Art and Times (2 vols., New Haven and London:Yale U.P., 1971; abridged 1-vol. edition, 1974*)

David Bindman, Hogarth (London: Thames & Hudson, 1981)

Ellis Waterhouse, Reynolds (London: Phaidon, 1973)

Nicholas Penny, ed., Reynolds (London: Royal Academy, 1986*)

John Hayes, Gainsborough: Paintings and Drawings(London: Phaidon, 1975, reprinted Oxford, 1978)

—, The Landscape Paintings of Thomas Gainsborough: A Critical Text and Catalogue Raisonné (2 vols., London: Sotheby's, 1982)

—, The Drawings of Thomas Gainsborough (2 vols., London: Zwemmer, 1970)

—, Thomas Gainsborough (London: Tate Gallery, 1980*)

Georges Wildenstein, Chardin, a Catalogue Raisonné (Oxford: Cassirer, 1969)

Philip Conisbee, Chardin (Oxford: Phaidon, 1986)

H.H. Arnason, The Sculptures of Houdon (London: Phaidon, 1975)

Jean-Pierre Cuzin, Jean-Honoré Fragonard: Life and Work, Complete Catalogue of the Oil Paintings (New York: Abrams, 1988)

Oliver Millar, ZoVany and his Tribuna (London: Routledge & Kegan Paul, 1967)

24
전통의 단절
18세기 말과 19세기 초 : 영국, 미국 및 프랑스

J. Mordaunt Crook, The Dilemma of Style (London: John Murray, 1987)

J.D. Prown, John Singleton Copley(2 vols., Cambridge, Mass.: Harvard U.P., 1966)

Anita Brookner, Jacques-Louis David (London: Chatto & Windus, 1980*)

Paul Gassier and Juliet Wilson, The Life and Complete Work of Francisco Goya (New York: Reynal, 1971; revised edition, 1981)

Janis Tomlinson, Goya (London: Phaidon, 1994)

David Bindman, Blake as an Artist (Oxford: Phaidon, 1977)

Martin Butlin, The Paintings and Drawings of William Blake(2 vols., New Haven and London: Yale U.P., 1981)

— and Evelyn Joll, The Paintings of J.M.W. Turner, a Catalogue(2 vols., New Haven and London: Yale U.P., 1977; revised edition, 1984*)

Andrew Wilton, The Life and Work of J.M.W. Turner (London: Academy, 1979)

Graham Reynolds, The Late Paintings and Drawings of John Constable(2 vols., New Haven and London: Yale U.P., 1984)

Malcolm Cormack, Constable (Oxford: Phaidon, 1986)

Walter Friedländer, From David to Delacroix(Cambridge, Mass.: Harvard U.P., 1952*)

William Vaughan, German Romantic Painting(New Haven and London: Yale U.P., 1980*)

Helmut Börsch-Supan, Caspar David Friedrich(London: Thames & Hudson, 1974; 4th edition, Munich: Prestel, 1990)

Hugh Honour, Neo-classicism (Harmondsworth: Penguin, 1968*)

—, Romanticism (Harmondsworth: Penguin, 1981*)

Kenneth Clark, The Romantic Rebellion (London: Sotheby's, 1986*)

25
끝없는 변혁
19세기

Robert Rosenblum, Ingres (London: Thames & Hudson, 1967)

— and H.W. Janson, The Art of the Nineteenth Century(London: Thames & Hudson, 1984)

Lee Johnson, The Paintings of Eugène Delacroix (6 vols., Oxford U.P., 1981-9)

Michael Clarke, Corot and the Art of Landscape (London: British Museum, 1991)

Peter Galassi, Corot in Italy: Open-Air Painting and the Classical Landscape Tradition(New Haven and London: Yale U.P., 1991)

Robert Herbert, Millet(Paris: Grand Palais; and London: Hayward Gallery, 1975*)

Courbet (Paris: Grand Palais; and London: Royal Academy, 1977*)

Linda Nochlin, Realism (Harmondsworth: Penguin, 1971*)

Virginia Surtees, The Paintings and Drawings of Dante Gabriel Rossetti(Oxford U.P., 1971)

Albert Boime, The Academy and French Painting in the Nineteenth Century (London:Phaidon, 1971; reprinted New Haven and London: Yale U.P., 1986*)

Manet (Paris: Grand Palais; and New York: Metropolitan Museum of Art, 1983)

John House, Monet (Oxford: Phaidon, 1977; 3rd edition, London, 1991*)

Paul Hayes Tucker, Monet in the '90s: The Series Paintings (New Haven and London: Yale U.P., 1989*)

Renoir (Paris: Grand Palais; London: Hayward Gallery; and Boston: Museum of Fine Arts, 1985*)

Pissarro (London: Hayward Gallery; Paris: Grand Palais; and Boston: Museum of Fine Arts, 1981*)

J. Hillier, The Japanese Print: A New Approach (London: Bell, 1960)

Richard Lane, Hokusai: Life and Work (London: Barrie & Jenkins, 1989)

Jean Sutherland Boggs et al., Degas(Paris: Grand Palais; Ottawa: National Gallery of Canada; and New York: Metropolitan Museum of Art, 1988*)

John Rewald, The History of Impressionism (New York: Museum of Modern Art, 1946;4th edition, London: Secker & Warburg, 1973*)

Robert L. Herbert, Impressionism: Art, Leisure and Parisian Society(New Haven and London: Yale U.P., 1988*)

Albert Elsen, Rodin (New York: Metropolitan Museum of Art, 1963)

Catherine Lampert, Rodin: Sculptures and Drawings(London: Hayward Gallery, 1986*)

Andrew Maclaren Young, ed., The Paintings of James McNeill Whistler(New Haven and London: Yale U.P., 1980)

K.E. Maison, Honoré Daumier: Catalogue of the Paintings, Watercolours and Drawings (2 vols., London: Thames & Hudson, 1968)

Quentin Bell, Victorian Artists (London: Routledge & Kegan Paul, 1967)

Graham Reynolds, Victorian Painting (London: Studio Vista, 1966)

26
새로운 규범을 찾아서
19세기 후반

Robert Schmutzler, Art Nouveau, translated by E. Roditi (London: Thames & Hudson, 1964; abridged edition, 1978)

Roger Fry, Cézanne: A Study of his Development (London: Hogarth Press, 1927; new edition, Chicago U.P., 1989*)

William Rubin, ed., Cézanne: The Late Work (London: Thames & Hudson, 1978)

John Rewald, Cézanne: The Watercolours (London: Thames & Hudson, 1983)

John Russell, Seurat (London: Thames & Hudson, 1965*)

Richard Thomson, Seurat (Oxford: Phaidon, 1985; reprinted 1990*)

Ronald Pickvance, Van Gogh in Arles(New York: Metropolitan Museum of Art, 1984*)

—, Van Gogh in Saint Rémy and Auvers(New York: Metropolitan Museum of Art, 1986*)

Michel Hoog, Gauguin (London: Thames & Hudson, 1987)

Gauguin (Paris: Grand Palais; Chicago: Art Insitute; and Washington: National Gallery of Art, 1988*)

Nicholas Watkins, Bonnard (London: Phaidon, 1994)

Götz Adriani, Toulouse-Lautrec (London: Thames & Hudson, 1987)

—, Post-Impressionism: From Van Gogh to Gauguin (New York: Museum of Modern Art, 1956; 3rd edition, London: Secker & Warburg, 1978*)

27
실험적 미술
20세기 전반기

Robert Rosenblum, Cubism and Twentieth-Century Art (London: Thames & Hudson, 1960; revised edition, New York: Abrams, 1992)

John Golding, Cubism: A History and an Analysis, 1907-1914(London: Faber, 1959; 3rd edition, 1988*)

Bernard S. Myers, Expressionism (London: Thames & Hudson, 1963)

Walter Grosskamp, ed., German Art in the Twentieth Century: Painting and Sculpture 1905-1985 (London: Royal Academy, 1985)

Hans Maria Wingler, The Bauhaus (Cambridge, Mass.: MIT Press, 1969)

H. Bayer, W. Gropius and I. Gropius, eds., Bauhaus 1919-1928(London: Secker & Warburg, 1)

William J.R. Curtis, Modern Architecture since 1900(Oxford: Phaidon, 1982; 2nd edition, 1987, reprinted London, 1994*)

Norbert Lynton, The Story of Modern Art (Oxford: Phaidon, 1980;2nd edition, 1989; reprinted London, 1994*)

Robert Hughes, The Shock of the New: Art and the Century of Change(London: BBC, 1980; revised and enlarged edition, 1991)

William Rubin, ed., 'Primitivism' in 20th Century Art: AYnity of the Tribal and the Modern (2 vols., New York: Museum of Modern Art, 1984)

Reinhold Heller, Munch: His Life and Work (London: John Murray, 1984)

C.D. Zigrosser, Prints and Drawings of Käthe Kollwitz (London: Constable; and New York: Dover, 1969)

Werner Haftmann, Emil Nolde, translated by N. Guterman (London: Thames & Hudson, 1960)

Richard Calvocoressi, ed., Oskar Kokoschka 1886-1980 (London: Tate Gallery, 1987*)

Peter Vergo, Art in Vienna 1898-1918: Klimt, Kokoschka, Schiele and their Contemporaries (London: Phaidon, 1975; 3rd edition, 1993, reprinted 1994)

Paul Overy, Kandinsky: The Language of the Eye (London: Elek, 1969)

Hans K. Roethel and Joan K. Benjamin, Kandinsky: Catalogue Raisonné of the Oil Paintings (2 vols., London: Sotheby's, 1982-4)

Will Grohmann, Wassily Kandinsky: Life and Work (New York: Abrams, 1958)

Sixten Ringbom, The Sounding Cosmos (Åbo: Academia, 1970)

Jack Flam, Matisse: The Man and his Art, 1869-1918 (London: Thames & Hudson, 1986)

John ElderWeld, ed., Henri Matisse (New York: Museum of Modern Art, 1992*)

Pablo Picasso: A Retrospective (New York: Museum of Modern Art, 1980*)

Timothy Hilton, Picasso (London: Thames & Hudson, 1975*)

Richard Verdi, Klee and Nature (London: Zwemmer, 1984*)

Margaret Plant, Paul Klee: Figures and Faces (London: Thames & Hudson, 1978)

Ulrich Luckhardt, Lyonel Feininger (Munich: Prestel, 1989)

Pontus Hultén, Natalia Dumitresco, Alexandre Istrati, Brancusi(London: Faber, 1988)

John Milner, Mondrian (London: Phaidon, 1992)

Norbert Lynton, Ben Nicholson (London: Phaidon, 1993)

Susan Compton, ed., British Art in the Twentieth Century: The Modern Movement(London: Royal Academy, 1987*)

Joan M. Marter, Alexander Calder, 1898-1976 (Cambridge U.P., 1991)

Alan Bowness, ed., Henry Moore: Sculptures and Drawings (6 vols., London: Lund Humphries, 1965-7)

Susan Compton, ed., Henry Moore (London: Royal Academy, 1988)

Le Douanier Rousseau (New York: Museum of Modern Art, 1985)

Susan Compton, ed., Chagall (London: Royal Academy, 1985)

David Sylvester, ed., René Magritte, Catalogue Raisonné (2 vols., Houston:The Menil Foundation and; London: Philip Wilson, 1992-3)

Yves Bonnefoy, Giacometti (New York: Abbeville, 1991)

Robert Descharnes, Dali: The Work, the Man, translated by E.R. Morse(New York: Abrams, 1984)

Dawn Ades, Salvador Dali (London: Thames & Hudson, 1982*)

28
끝이 없는 이야기
모더니즘의 승리 / 또 다른 추세 변화 / 변모하는 과거

John ElderWeld, Kurt Schwitters (London: Thames & Hudson, 1985*)

Irving Sandler, Abstract Expressionism: The Triumph of American Painting (London: Pall Mall, 1970)

Ellen G. Landau, Jackson Pollock (London: Thames & Hudson, 1989)

James Johnson Sweeney, Pierre Soulages (Neuchâtel: Ides et Calendes, 1972)

Douglas Cooper, Nicolas de Staël (London: Weidenfeld & Nicolson, 1962)

Patrick Waldburg, Herbert Read and Giovanni de San Luzzaro, eds., Complete Works of Marino Marini (New York: Tudor Publishing, 1971)

Marilena Pasquali, ed., Giorgio Morandi 1890 -1964 (London: Electa, 1989)

Hugh Adams, Art of the Sixties (Oxford: Phaidon, 1978)

Charles Jencks and Maggie Keswick, Architecture Today (London: Academy, 1988)

Lawrence Gowing, Lucian Freud (London: Thames & Hudson, 1982)

Naomi Rosenblum, A World History of Photography (New York: Abbeville, 1989*)

Henri Cartier-Bresson, Cartier-Bresson Photographer (London: Thames & Hudson, 1980*)

Hockney on Photography: Conversations with Paul Joyce (London: Jonathan Cape, 1988)

Maurice Tuchman and Stephanie Barron, eds., David Hockney: A Retrospective (Los Angeles: Los Angeles County Museum of Art; and London: Thames & Hudson, 1988)

연표
656-63페이지

　이 연표는 13판 서문에서도 언급했듯이 이 책에서 논의된 시대와 양식들이 걸쳐있는 기간들을 용이하게 비교하기 위한 것이다. 표1에서는 BC3000년부터 AD2000년까지 다루었으므로 부득이하게 선사 시대의 동굴 벽화는 포함시키지 못했다.

　표2-4로 구성된 3장의 연표는 지난 25세기 동안의 기간을 더욱 자세하게 보여주고 있다. 이 개정판에서는 지난 650년간에 관한 연표 부분이 대폭 수정되었다. 이 표에서는 본문에 나오는 작가와 작품만을 포함시켰다. 예외도 있겠지만 도표 아래쪽에 있는 역사적인 사건이나 인물들도 같은 기준으로 선별해 놓았다. 연표에서 역사적 사건에 관한 아래 부분은 모두 회색으로 칠해져 있다.

지도
664-9페이지

　이 책에서 언급된 사건이나 작가들을 시대적인 흐름과 연관시켜 생각할 수 있게 해주는 연대기와 마찬가지로 서유럽과 지중해 연안을 보여주는 이 지도들도 공간적인 연관성을 가시화하는 데 많은 도움이 될 수 있으리라 생각한다. 문명을 받아들이는 데 있어서 지형적인 요인이 가장 큰 영향을 주었다는 사실을 염두에 두고 지도를 대하는 것이 좋은데 가령, 산맥은 교류에 방해가 되어왔으며 강과 연안은 무역을 용이하게 해주었고 비옥한 토지는 도시를 발달시켰다. 역사적으로 나라의 이름과 국경을 좌우했던 정치적인 변화에도 불구하고 이러한 요인들은 끈질기게 지속되었다. 오늘날에는 항공 여행의 발달로 거리의 개념이 거의 없어져가고 있지만 우리는 과거의 미술가들이 일감을 찾기 위해 대부분 걸어서 이 중심 지역들을 옮겨다녔으며 또한 보다 앞선 문명에 접하기 위해 알프스를 넘어 이탈리아를 여행했다는 사실을 잊어서는 안될 것이다.

표 1 : 개관 3000 BC - AD 2000

	3000 BC	2000 BC	1000 BC
메소포타미아		수메르 왕국	
이집트	초기 왕조 시대 고왕국 시대	중왕국 시대	신왕국 시대
그리스		청동기 크레타–미노야 청동기 그리스–미케네	
로마			● 로마
중동			
동양		● 중국 청동기 시대	
중세 유럽			
현대 유럽과 아메리카			

표 1 : 개관 3000 BC - AD 2000

AD1　　　　　　　　　　　　AD1000　　　　　　　　　　　AD2000

아시리아 왕조

후기 왕조 시대

고졸기
고전 시대
헬레니즘 시대

건국
로마 제국

● 동로마 제국 건설
비잔틴 제국
● 이슬람교 대두

도 불교 성립
● 중국 진의 통일
● 인도의 무굴 왕조

카를링거 왕조
● 신성 로마 제국 성립
로마네스크(노르만) 미술
● 헤이스팅스 전투
고딕 미술
● 아메리카 대륙 발견

르네상스
매너리즘
바로크
로코코
신고전주의
낭만주의
– 라파엘 전파
– 인상주의
– 아르누보
– 포비즘(야수주의)
– 큐비즘(입체주의)
– 다다
– 초현실주의
– 추상 표현주의
– 팝 아트
– 옵 아트
– 포스트–모더니즘

표 2 : 고대의 미술 500 BC - AD 1350

500BC	400BC	300BC	200BC	100BC	AD1	100	200	300	400

흑회식 도자기

적회식 도자기

〈청동 전차 경주자 상〉, 델포이

〈올림피아의 제우스 신전〉

미론:〈원반 던지는 사람〉

익티노스:〈파르테논 신전〉

페이디아스:〈아테나 파르테노스〉

파르테논 신전의 프리즈

에렉테움

빅토리 신전의 〈승리의 여신〉

〈헤게소의 묘비〉

코린트 기둥 양식 창안

아폴론 벨베데레

프락시텔레스:〈헤르메스와 어린 디오니소스〉

베르기나의 〈왕실의 묘〉

리시포스:〈알렉산더 대왕의 두상〉

중국 진시황릉의 병사와 병마도용(陶俑)

〈밀로의 비너스〉

〈라오콘 군상〉

페르가몬의 〈제우스 제단〉

〈티베리우스 황제의 개선문〉

폼페이 벽화

〈콜로세움〉

〈트라야누스 황제 기념비〉

〈판테온〉

중국 고분 벽화

로마 지하 묘굴의 벽화

두라에우로포스 유태교 회당 메소포타미아

석가 탄생

페리클레스

공자 사망

소크라테스 사망

알렉산더 대왕

데오크리토스(시인)

그리스, 로마의 식민지가 됨

줄리어스 시저 영국 침공

그로마 공화정의 몰락, 로마 제정 시작

티베리우스 황제

그리스도 사망

로마, 예루살렘 멸망시킴

베스파시아누스 황제

폼페이 멸망

트라야누스 황제

콘스탄티누스

그리스도 교를 로마의 국교로 선

콘스탄티노플

표 2 : 고대의 미술 500 BC - AD 1350

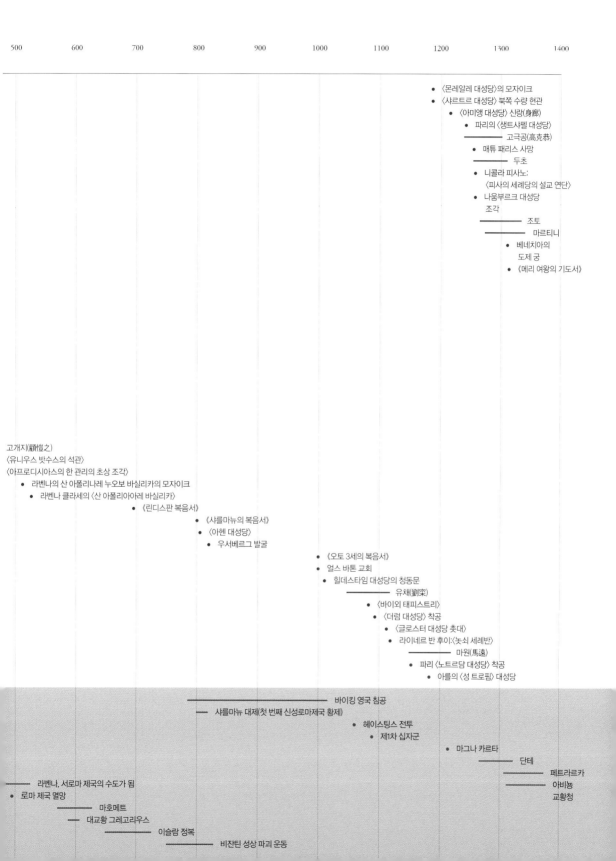

500	600	700	800	900	1000	1100	1200	1300	1400

- 〈몬레알레 대성당〉의 모자이크
- 〈샤르트르 대성당〉 북쪽 수량 현관
- 〈아미앵 대성당〉 신랑(身廊)
- 파리의 〈생트샤펠 대성당〉
- 고극공(高克恭)
- 매튜 패리스 사망
- 두초
- 니콜라 피사노: 〈피사의 세례당의 설교 연단〉
- 나움부르크 대성당 조각
- 조토
- 마르티니
- 베네치아의 도제 궁
- 〈메리 여왕의 기도서〉

고개지(顧愷之)
〈유니우스 밧수스의 석관〉
〈아프로디시아스의 한 관리의 초상 조각〉
- 라벤나의 산 아폴리나레 누오보 바실리카의 모자이크
- 라벤나 클라세의 〈산 아폴리아아레 바실리카〉
- 〈린디스판 복음서〉
- 《샤를마뉴의 복음서》
- 〈아헨 대성당〉
- 우서베르그 발굴
- 《오토 3세의 복음서》
- 얼스 바톤 교회
- 힐데스타임 대성당의 청동문
- 유채(劉宷)
- 〈바이외 태피스트리〉
- 〈더럼 대성당〉 착공
- 〈글로스터 대성당 촛대〉
- 라이네르 반 후이:〈놋쇠 세례반〉
- 마원(馬遠)
- 파리 〈노트르담 대성당〉 착공
- 아를의 〈성 트로핌〉 대성당

바이킹 영국 침공
샤를마뉴 대제(첫 번째 신성로마제국 황제)
- 헤이스팅스 전투
- 제1차 십자군
- 마그나 카르타
- 단테
- 페트라르카
- 아비뇽 교황청
라벤나, 서로마 제국의 수도가 됨
- 로마 제국 멸망
마호메트
대교황 그레고리우스
이슬람 정복
비잔틴 성상 파괴 운동

표 3 : 르네상스 1350 - 1650

1350 1400 1450 1500

파를러

브루넬레스키

● 그라나다의 〈알함브라 궁전〉

● 보스 사망

기베르티

도나텔로

프라 안젤리코

반 에이크

● 〈월튼 두폭화〉

우첼로

피사넬로

반 데르 웨이든

비츠

마사초

알베르티

● 슬뤼테르:디종의 〈모세의샘〉

● 랭부르 형제:〈베리 공작의 기도서〉

로흐너

피에르 델라 프란체스카

푸케

고졸리

안테나

벨리니

폴라이우올로

베로키오

브라만테

보티첼리

페루지노

● 〈킹스칼리지 예배당〉

기를란다요

레오나르도

숀가우어

추카리

뒤러

조르조네

● 반 데르 후스 사망

● 루앙스 〈법원〉

라파엘로

● 그뤼네발트:

초서

교황 레오

영국의 리처드 2세

구텐베르크

● 루터의

목판술 발명

● 콘스탄티노플 함락

로렌초 데 메디치

● 콜롬버스 아메리카 발견

막시밀리안 1세

교황 율리우스 2세

표 3 : 르네상스 1350 - 1650

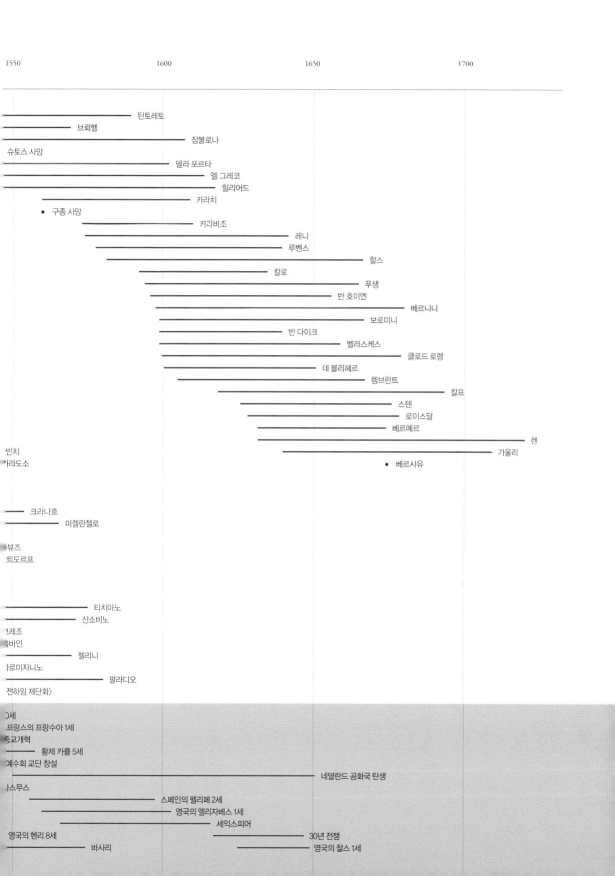

1550	1600	1650	1700

틴토레토

브뢰헬

잠볼로나

슈토스 사망

델라 포르타

엘 그레코

힐리어드

카라치

● 구종 사망

키리비조

레니

루벤스

할스

칼로

푸생

반 호이엔

베르니니

보로미니

반 다이크

벨라스케스

클로드 로렝

데 블리헤르

렘브란트

칼프

스텐

로이스달

베르메르

렌

가울리

● 베르사유

빈치

라도소

크라나흐

미켈란젤로

뷰즈

트도르프

티치아노

산소비노

레조

바인

첼리니

르미자니노

팔라디오

젠하임 제단화〉

세

프랑스의 프랑수아 1세

종교개혁

황제 카를 5세

계수회 교단 창설

네덜란드 공화국 탄생

스무스

스페인의 펠리페 2세

영국의 엘리자베스 1세

세익스피어

영국의 헨리 8세

30년 전쟁

바사리

영국의 찰스 1세

표 4 : 근대의 미술 1650 - 2000

1650	1700	1750	1800

힐데브란트

바토

티에폴로

호가스

샤르뎅

● 멜크 수도원

구아르디

레이놀즈

게인즈버러

프라고나르

코플리

우동

고야

다비드

우타마로

블레0

● 몬티첼로

프랑스의 루이 14세

● 런던 대화재

● 미국 독립선언

● 프랑스 혁명

황제
나폴레옹 1세

표 4 : 근대의 미술 1650 - 2000

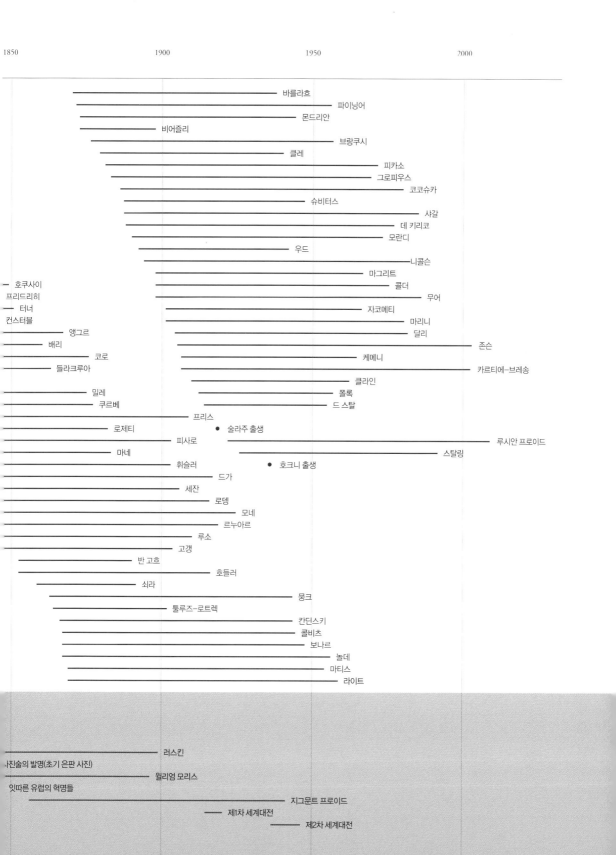

1850 1900 1950 2000

바를라흐
파이닝어
몬드리안
비어즐리
브랑쿠시
클레
피카소
그로피우스
코코슈카
슈비터스
샤갈
데 키리코
모란디
우드
니콜슨
마그리트
콜더
무어
호쿠사이
프리드리히
자코메티
터너
마리니
컨스터블
달리
앵그르
존슨
배리
케메니
코로
카르티에-브레송
들라크루아
클라인
밀레
폴록
쿠르베
드 스탈
프리스
로제티
● 술라주 출생
피사로
루시안 프로이드
마네
스탈링
휘슬러
● 호크니 출생
드가
세잔
로댕
모네
르누아르
루소
고갱
반 고흐
호들러
쇠라
뭉크
툴루즈-로트렉
칸딘스키
콜비츠
보나르
놀데
마티스
라이트

러스킨
사진술의 발명(초기 은판 사진)
윌리엄 모리스
잇따른 유럽의 혁명들
지그문트 프로이드
제1차 세계대전
제2차 세계대전

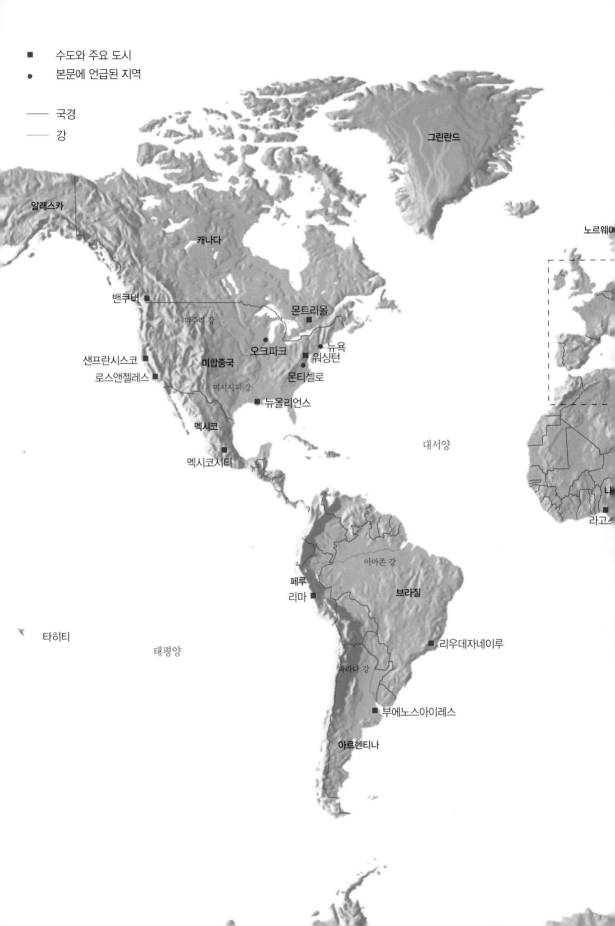

그린란드

노르웨이

알래스카

캐나다

밴쿠버

몬트리올

미주리 강

오크파크 뉴욕
샌프란시스코 미합중국 워싱턴
로스앤젤레스 몬티셀로
미시시피 강

뉴올리언스

대서양

멕시코

멕시코시티

라고

아마존 강

페루 브라질
리마

타히티 태평양

리우데자네이루

파라나 강

부에노스아이레스

아르헨티나

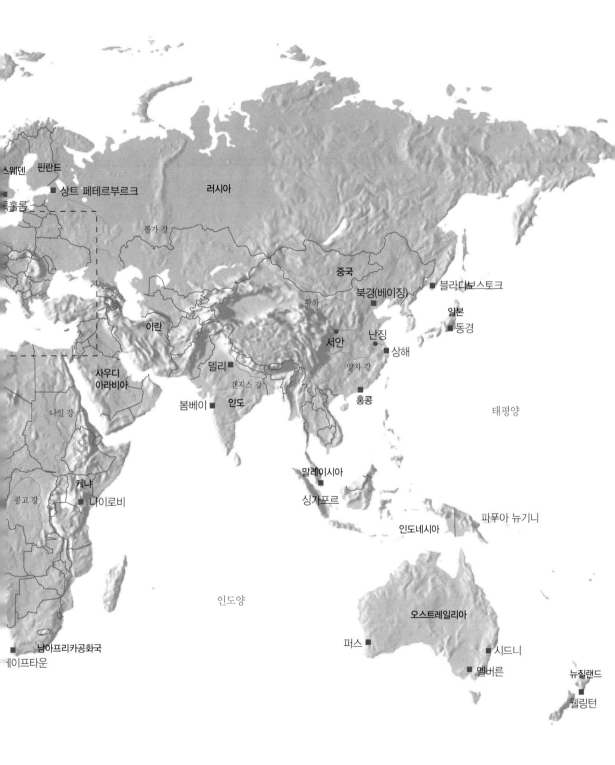

스웨덴 핀란드

■상트 페테르부르크 러시아

툴홀롬

볼가 강 중국

북경(베이징) ■블라디보스토크

황하 일본

이란 서안 난징 ■동경

델리 상해

사우디 양자 강

아라비아 갤지스 강 인도

나일 강 ■봉베이 인도 홍콩 태평양

케냐

콩고 강 ■나이로비 말레이시아

싱가포르

파푸아 뉴기니

인도네시아

인도양

오스트레일리아

남아프리카공화국 퍼스 ■시드니

케이프타운 ■멜버른 뉴질랜드

■웰링턴

남극대륙

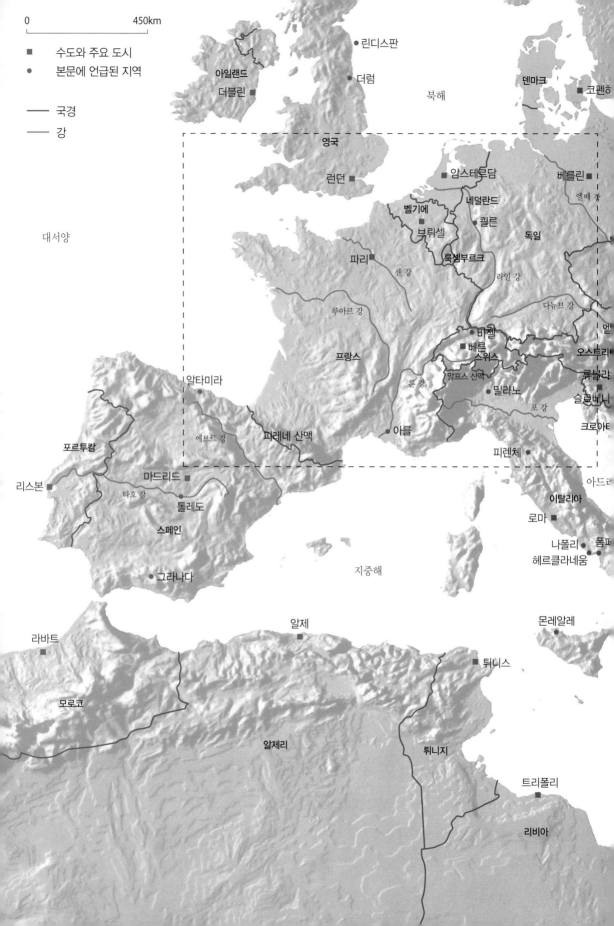

린디스판

더럼

북해

아일랜드
더블린

덴마크

코펜ㅎ

대서양

영국

런던

암스테르담

베를린

엘베 강

벨기에
브뤼셀

네덜란드
쾰른

독일

파리

룩셈부르크

센 강

라인 강

다뉴브 강

루아르 강

프랑스

바젤

베른
스위스

오스트리아

멜

류블랴

알타미라

론 강

알프스 산맥

밀라노

슬로베니

에브로 강

피레네 산맥

아를

크로아

포르투칼

피렌체

아드르

리스본

마드리드

타호 강

톨레도

스페인

이탈리아

로마

나폴리

폼파

헤르클라네움

그라나다

지중해

몬레알레

알제

라바트

튀니스

모로코

알제리

튀니지

트리폴리

리비아

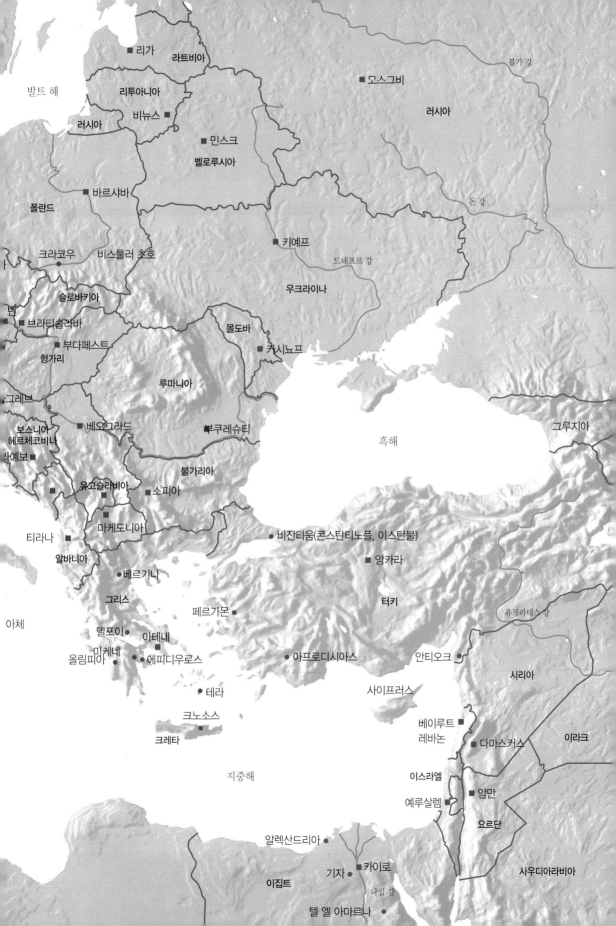

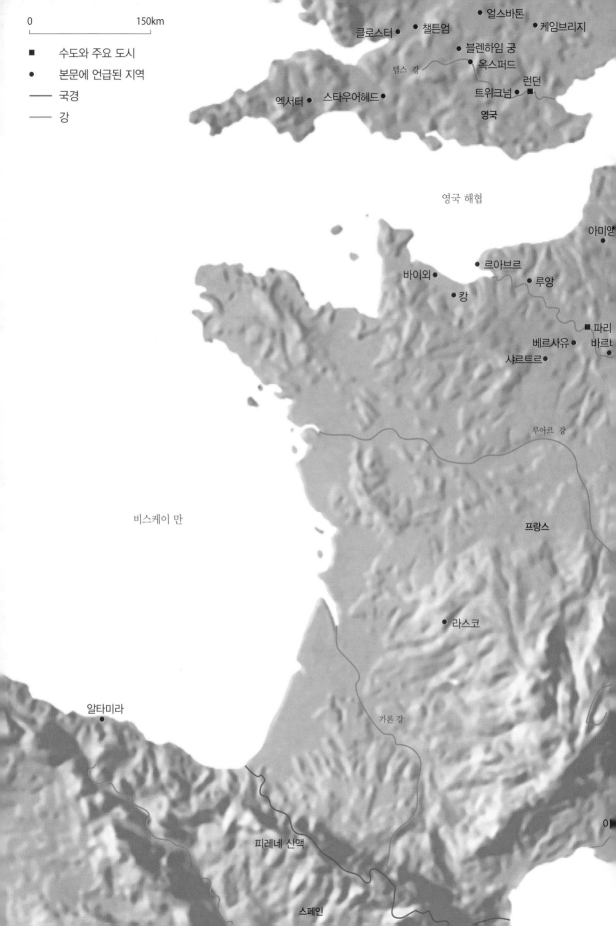

0 150km

■ 수도와 주요 도시

● 본문에 언급된 지역

── 국경

── 강

클로스터 ● ● 챌튼엄 얼스바톤 ● ● 케임브리지

블렌하임 궁 ●

템스 강 옥스퍼드 ●

엑서터 ● ● 스타우어헤드 ● 트위크넘 ● ■ 런던

영국

영국 해협 아미앙 ●

르아브르 ●

바이외 ● ● 루앙

캉 ●

■ 파리

베르사유 ● 바르ㄴ

샤르트르 ●

루아르 강

비스케이 만 프랑스

● 라스코

알타미라 ●

가론 강

피레네 산맥

스페인

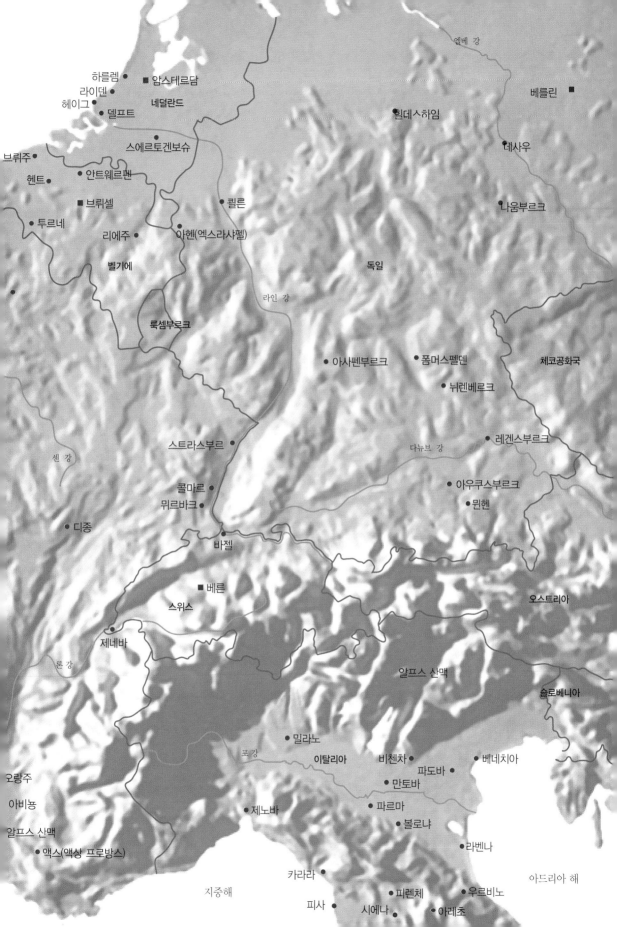

색인

감사의 말

본 발행인(출판사)은 수집품의 복제를
허락해 주신 모든 개인 소장자, 박물관,
미술관, 도서관과 여러 교육 기관에
깊은 감사를 드립니다.
이상 감사 말씀을 드리는 분들은
아래와 같습니다.

(**볼드체**는 도판 참조)

Albright-Knox Art Gallery, Bu**V**alo, New York, Gift of Mr and Mrs Samuel M. Kootz, **1958** **395**

Courtesy of the Department of Library Services, American Museum of Natural History, New York **26**

Archaeological **R**eceipts Fund, Athens **41, 52, 59, 62, 406**

Archiv für Kunst und Geschichte, London **66, 115**

Archivi Alinari, Florence **72**

Artephot, Paris **297** (Nimatallah), **386** (A. Held)

Arti Galleria Doria Pamphilj, srl **264**

The Art Institute of Chicago **29** (Buckingham Fund, **1955.2339**), **343** (Mr and Mrs Lewis Larned Coburn Memorial Collection **1933.429**)

Artothek, Peissenberg **3, 202, 227, 326, 337**

Photograph © 1995 by The Barnes Foundation, All **R**ights **R**eserved **350**

Bastin & Evrard, Brussels **349**

Bavaria Bildagentur, Munich **104** (© Jeither), **295**

Bayerische Staatsbibliothek, Munich **107**

With the special authorization of the town of Bayeux, photos by Michael Holford **109, 110**

Bibliothèques Municipales, Besançon **131**

Bibliothèque Municipale, Épernay **106**

Bibliothèque **R**oyale, Brussels **177**

Bildarchiv Preussischer Kulturbesitz, Berlin **28, 30, 39, 40, 68, 226, 256**; p **97**, p **285**, p **411**

Bildarchiv Preussischer Kulturbesitz, Berlin, photo Jorg P. Anders **2, 178, 243**

Osvaldo Böhm, Venice **208**

The Trustees of the Boston Public Library, Massachusetts **315**

Bridgeman Art Library, London **5, 144, 159, 244, 263, 361**

By permission of the British Library, London: **103, 140**

Copyright British Museum, London **22, 23, 24, 25, 27, 33, 38, 43, 79, 95, 186, 216, 321, 368**; p **433**

Foundation E.G. Bührle Collection, Zurich, photo W. Drayer **359**

Collectie Six, Amsterdam **274**

The Master and Fellows of Corpus Christi College, Cambridge **132**

Courtauld Institute Galleries, London **354, 358**

William Curtis **363**

The Detroit Institute of Arts, Gift of **R**obert H. Tannahill **379**

Ekdotike Athenon, S.A., Athens **51, 54, 61, 410**

English Heritage, London **270**

Ezra Stoller © Esto Photographics, Mamaroneck, NY **364**

Fabbrica di San Pietro in Vaticano **83**

Fondation Martin Bodmer, Geneva p **169**

Werner Forman Archive, London **34**

Foto Marburg **116, 128, 154, 268**

Frans Halsmuseum, Haarlem **269**

Giraudon, Paris **42, 124, 155, 156, 157, 174, 248, 253, 373, 389**

Graphische Sammlung Albertina, Vienna **1, 9, 10, 18, 221, 245**; p **385b**, p **445**

Sonia Halliday and Laura Lushington **121**

André Held, Ecublens **58**

Colorphoto Hanz Hinz, Allschwil **21**

Hirmer Verlag, Munich **108, 126, 127, 129, 182**

David Hockney 1982 **405**

Michael Holford Photographs, Loughton, Essex **31, 45, 74**; p **73**

Angelo Hornak Photographic Library, London **299, 300, 327**

Index, Florence **84, 133, 135, 136, 231, 282, 283, 286**

Index, Florence, photo P. Tosi **8, 284**; p **221**

Indian Museum, Calcutta **80**

Institut **R**oyal du Patrimoine Artistique, Brussels **118**

A.F. Kersting, London **60, 100, 113, 114, 175, 311**

Ken Kirkwood **301**

Koninklijk Museum voor Schone Kunsten, Antwerp **6**

Kunsthaus Zurich, Society of Zurich Friends of Art **397**

Kunsthistorisches Museum, Vienna **17, 32, 233, 246, 247, 258, 267, 273**

Magnum Photos Ltd, London **404**;

Marlborough Fine Art (London) Ltd **392**

Metropolitan Museum of Art, New York **199** (Purchase, **1924**, Joseph Pulitzer

Bequest. **24.197.2**. © **1980** by The Metropolitan Museum of Art), **238** (**R**ogers Fund, **1956. 56.48** © **1979** by The Metropolitan Museum of Art), **317** (H.O. Havemeyer Collection, Bequest of Mrs H.O. Havemeyer, **1929. 29.100.10**. © **1979** by The Metropolitan Museum of Art), **320** (Harris Brisbane Dick Fund, **1935. 35.42** © **1991** by The Metropolitan Museum of Art); p **115** (Gift of John Taylor Johnston, **1881**)

Musée d'Art et d'Histoire, Geneva **161, 360**

Musée des Beaux-Arts et d'Archéologie, Besançon **310**

Musée Fabre, Montpellier **329, 332**

Musée d'Unterlinden, Colmar **224**

Musée **R**odin, Paris **345** (© Adam **R**zepka), **346** (© Bruno Jarret);

Musées **R**oyaux des Beaux-Arts de Belgique, Brussels **316**

Museo Morandi, Bologna **399**

Museu del Prado, Madrid **179, 229, 230, 265, 266, 318, 319**

Courtesy, Museum of Fine Arts, Boston, Isaac Sweetser Fund **239**

The Museum of Modern Art, New York **369** (Emil Nolde, *Prophet, 1912*. Woodcut, printed in black, composition. **32.1 × 22.2** cm. Given anonymously, by exchange. Photograph © **1995** The Museum of Modern Art, New York), **374** (Pablo Picasso, *Violin and Grapes. Céret and Sorgues* (spring-summer 1912). Oil on canvas, **50.6 × 61** cm. Mrs David M. Levy Bequest. Photograph © **1995** The Museum of Modern Art, New York), **383** (Alexander Calder, *A Universe, 1934*. Motor-driven mobile: painted iron pipe, wire and wood with string, **102.9** cm high. Gift of Abby Aldrich **R**ockefeller, by exchange. Photograph © **1995** The Museum of Modern Art, New York), **388** (Giorgio de Chirico, *The Song of Love,* **1914**. Oil on canvas, **73 × 59.1** cm. The Nelson A. **R**ockefeller Bequest. Photograph © **1995** The Museum of Modern Art, New York), **393** (Jackson Pollock, *One (Number 31, 1950*), **1950**. Oil and enamel on unprimed canvas, **269.5 × 530.8** cm. Sidney and Harriet Janis Collection Fund. Photograph © **1995** The Museum of Modern Art, New York), **394** (Franz Kline, *White Forms,* **1955**. Oil on canvas, **188.9 × 127.6** cm. Gift of Philip Johnson. Photograph © **1995** The Museum of Modern Art, New York)

Museum **R**ietberg, Zurich, photo Wettstein & Kauf **366**

Narodni Galerie, Prague **228**
Reproduced by courtesy of the Trustees, The National Gallery, London **143**, **158**, **159**, **160**, **166**, **167**, **171**, **237**, **259**, **260**, **262**, **271**, **272**, **279**, **280**, **322**, **325**, **351**, **355**
National Gallery of Art, Washington **88** (Andrew W. Mellon Collection), **340** (Chester Dale Collection)
National Palace Museum, Taipei, Taiwan **97**, **98**
National Trust, London, photo J. Whitaker **255**
Österreichische Nationalbibliothek, Vienna p **183**
Ann Paludan, Gilsland, Cumbria **94**
Philadelphia Museum of Art **99** (The Simkhovitch Collection), **352** (The Henry P. McIlhenny Collection in memory of Frances P. McIlhenny)
Oskar **R**einhart Collection, Winterthur **356**
Réunion des musées nationaux, Paris **7**, **13**, **44**, **65**, **139b 145**, **193**, **194**, **201**, **254**, **261**, **275**, **308**, **328**, **330**, **331**, **334**, **338**, **339**, **347**, **357**, **413**; p **339**, p **455**, p **497**
Reynolda House Museum of American Art, Winston-Salem, North Carolina **387**
Rheinisches Bildarchiv, Cologne **176**
Rijksmuseum-Stichting, Amsterdam **281**
Rijksmuseum voor Volkenkunde, Leiden **341**
Robert Harding Picture Library, London **20**, **90**, **137**, **292**, **302**, **411**
The **R**oyal Collection © **1995** Her Majesty The Queen **190**, **241**; p **473**
Sammlungen des Fürsten von Liechtenstein **257**
SCALA, Florence **8**, **16**, **19**, **46**, **47**, **53**, **55**, **69**, **70**, **71**, **77**, **78**, **85**, **86**, **87**, **89**, **123**, **125**, **130**, **134**, **138**, **141**, **146**, **147**, **148**, **149**, **151**, **163**, **164**, **165**, **168**, **170**, **172**, **173**, **187**, **192**, **195**, **196**, **203**, **204**, **205**, **206**, **207**, **209**, **210**, **211**, **212**, **213**, **214**, **217**, **232**, **234**, **235**, **236**, **242**, **250**, **251**, **276**, **287**, **288**, **289**, **291**, **407**, **408**, **409**; p **245**, p **323**
Toni Schneiders **296**
By courtesy of the Trustees of Sir John Soane's Museum, London **303**
Staatliche Antikensammlungen und Glyptothek, Munich **49**
Staatliche Kunstsammlungen, Dresden **215**
State History Museum, Moscow p **141**
Statens Museum for Kunst, Copenhagen **75**
Stedelijk Museum, Amsterdam **381**, **390**
Stedelijke Musea, Bruges **180**
Stiftsbibliothek, St Gallen **102**
Stiftung Schlösser und Gärten, Potsdam-

Sanssouci **252**
Tate Gallery, London **323**, **333**, **336**, **348**, **372**, **382**, **384**, **398**, **401**, **403**
Edward Teitelman, Camden, NJ **314**
The Board of Trinity College, Dublin p **136**
Union des Arts Décoratifs, Paris **92**
Universitetets Oldsaksamling, Oslo **101**
Malcolm Varon, N.Y.C. © **1995** **353**
photo Vatican Museums **48**, **64**, **196**, **197**, **198**, **200**
Courtesy of the Board of Trustees of the Victoria and Albert Museum, London **81**, **91**, **117**, **307**, **309**, **324**, **342**
Vincent van Gogh Foundation/van Gogh Museum, Amsterdam p **555**
Wadsworth Atheneum, Hartford, CT **391**: Ella Gallup Sumner and Mary Catlin Sumner Collection Fund);
Reproduced by permission of the Trustees of the Wallace Collection, London **4**, **278**, **290**, **298**, **305**, **306**
Wilhelm Lehmbruck Museum, Duisberg **371**
Württembergische Landesbibliothek, Stuttgart **119**, **120**
ZEFA, London **50**, **73**, **294** (photo Wolfsberger), **400**

Ernst Barlach, *'Have pity!'*, © **1919** **370**
Pierre Bonnard, *At the table*, © **1899** **359**
Constantin Brancusi, *The kiss*, © **1907** **380**
Alexander Calder, *A universe*, © **1934** **383**
Henri Cartier-Bresson, *Aquila degli Abruzzi*, © **1952** **404**
Marc Chagall, *The cellist*, © **1939** **386**
Giorgio de Chirico, *The song of love*, © **1914** **388**
Salvador Dali, *Apparition of face and fruit-bowl on a beach*, © **1938** **391**
Lyonel Feininger, *Sailing boats*, © **1929** **379**
Lucian Freud, *Two plants*, © **1977–90** **403**
Alberto Giacometti, *Head*, © **1927** **390**
David Hockney, *My mother, Bradford, Yorkshire, 4th May 1982*, © **1982** **405**
Wassily Kandinsky, *Cossacks*, © **1910–11** **372**
Zoltan Kemeny, *Fluctuations*, © **1959** **396**
Paul Klee, *A tiny tale of a tiny dwarf*, © **1925** **378**
Franz Kline, *White forms*, © **1955** **394**
Oskar Kokoschka, *Children playing*, © **1909** **371**
Käthe Kollwitz, *Need*, © **1893–1901** **368**
René Magritte, *Attempting the impossible*, © **1928** **389**

Marino Marini, *Horseman*, © **1947** **398**
Henri Matisse, *La Desserte (The dinner table)*, © **1908** **373**
Piet Mondrian, *Composition with red, black, blue, yellow and grey*, © **1920** **381**
Claude Monet, *Gare St-Lazare*, © **1877** **338**
Henry Moore, *Recumbent Figure*, © **1938** **384**
Giorgio Morandi, *Still life*, © **1960** **399**
Edvard Munch, *The scream*, © **1895** **367**
Ben Nicholson, *1934 (relief)*, © **1934** **382**
Emil Nolde, *The prophet*, © **1912** **369**
Pablo Picasso, *Bird*, © **1948** **377**; *Cockerel*, © **1938** **12**; *Head*, © **1928** **376**; *Head of a young boy*, © **1945** **375**; *Hen with chicks*, © **1941–2** **11**; *The painter and his model*, © **1927** p **597**, *Violin and grapes*, © **1912** **374**
Jackson Pollock, *One (number 31, 1950)*, © **1950** **393**
Kurt Schwitters, *Invisible ink*, © **1947** **392**
Pierre Soulages, *3 April 1954*, © **1954** **395**
Nicolas de Staël, *Agrigento*, © **1953** **397**
Grant Wood, *Spring turning*, © **1936** **387**

Map reliefs and borders: Mountain High Maps and Map Frontiers, Copyright © **1995** Digital Wisdom, Inc.